종이는 아름답다
— 그래픽 디자이너, 출판 편집자, 독립출판가를 위한
종이 & 인쇄 가이드

〈GRAPHIC〉 편집부 편저

propaganda

책을 펴내며

전자책이나 웹사이트 디자인 같은 것을 제외하고 책 만들기 혹은 그래픽 디자인의 결과물은 언제나 종이에 인쇄된 형태이므로 이 분야에서 종이의 문제는 언제나 중요하게 취급돼 온 게 사실이다. 제작물 성격과 개성은 당연히 인쇄용지와 무관하지 않고, 오히려 용지를 통해 주제를 강조하려는 흐름이 뚜렷해지면서 종이에 대한 관심이 점증하는 추세에 있다. 인쇄물의 물리적 속성(이른바 '물성')은 이제 대부분의 '진지한' 인쇄물에선 암묵적일지언정 반드시 고려해야 하는 것처럼 여겨진다. 때때로 종이 선택은 디자인만큼이나 중차대한 것처럼 보이기도 한다.

경험이 많든 적든, 디자인 실무에서 종이 문제가 쉽지 않은 것은 시중에는 셀 수 없이 많은 종이가 나와 있는 반면 우리의 경험치는 터무니없이 제한돼 있고, 이미 경험한 인쇄용지라도 제작물에 따라 판이한 결과를 보여 주는 것과 무관하지 않다. 같은 종이라도 판형, 분량, 제본, 컬러, 디자인 등에 따라 전혀 다른 종이처럼 보일 때가 다반사고, 인쇄용지의 평량(예를 들어 $100g/m^2$이냐 $80g/m^2$이냐)에 따라서도 제작물의 인상이 크게 달라지곤 한다. 평량은 인쇄물 부피를 결정짓는 요소이면서, 인쇄의 뒤비침 현상, 책넘김, 펼침성, 무게, 종이를 넘길 때 나는 소리 등 아주 많은 속성을 좌우한다.

실무 입장에서 인쇄용지에 대한 관점은 두 가지로 요약할 수 있다. 첫째, 디자인 컨셉이나 제작물 의도를 발현하는 창의적인 용지 선택. 인쇄용지를 고르는 데에도 의표를 찌르는 아이디어와 용기가 필요할 때가 있다. 종이에 대한 인습을 타파하면서, 인쇄용지의 새로운 미학적 가능성을 추구하는 것이다. 둘째는, 좀 더 현실적인 것으로, '실패를 줄이는 것'이다. 디자이너라면 누구나 인쇄용지와 관련해 낭패의 경험, 그에 따른 자책감을 몇 번씩이나 느껴 봤을 텐데, 사실상 인쇄 현장에서 매일 벌어지는 일이기도 하다. 애초에 상상했던 제작물의 인상이 종이와 결부돼 어긋나는 것을 미연에 방지하기 위해, 알아야 하고 고려해야 하는 것들이 꽤 있다.

이 책 또한 인쇄용지 사용에 대한 이런 두 가지 관점을 기초로 쓰였다. 시시콜콜한 부연 설명도 있지만 책의 기조는 인쇄물 제작 실무에서 제작의 의도를 어떻게 종이라는 재료를 통해 관철할 것인지, 예시와 인터뷰를 통해 거듭 강조하는 데 있다. 인쇄용지에 대해 반드시 알아야 하는 지식과 산업에서 관습적으로 받아들여지는 관행을 포함해, 시의성과 무관하게 종이를 바라보는 인식을 새롭게 하는 데 도움이 될 만한 것들에 중점을 뒀다.

이 책은 2019년 3월 발간했던 계간 〈GRAPHIC〉 #43 '종이는 아름답다' 이슈를 단행본 형식으로 재편집한 것이다. 출간 후 얼마 지나지 않아 품절됐으나, 여전히 찾는 독자들이 있고 내용 보완의 필요성도 느껴 재발간을 추진해 출간하게 됐다. 편제는 유사하나 전면 개정에 가깝게 보완·보충했고 시각 자료의 적확성에도 유의했다. 〈GRAPHIC〉이 지난 15년 동안 다뤘던 인쇄, 북 디자인, 출판 부문의 핵심을 간추려 '부록'에 수록한 것도 큰 변화다. 인쇄용지에 대한 시야를 넓히는 데 도움이 되리라 기대한다.

재출간 취지에 흔쾌히 동의해 준 그래픽 디자이너, 인쇄용지 회사 관계자, 관련 분야 전문가분들께 감사 인사 전한다.

〈GRAPHIC〉 편집부

Contents

표제어

디자이너 인터뷰

별쇄

부록

일러두기

1. 인쇄 제작 실무에 임하는 사람들이 꼭 알아야 할 기초적인 지식부터 업무에
도움이 될 만한 것들까지, 모두 479개의 종이 관련 용어를 수록하고 해설했다.

2. 종이 상품명(예: 반누보) 옆에는 출시 회사 이름(예: 두성종이)을 붙였고,
설명문은 회사가 제공한 것을 편집해 수록했다.

3. 텍스트만으로 해설이 불충분하다고 여겨지는 표제어에 대해서는 일러스트레이션과
사진 등 시각 자료를 곁들였다.

가늠표 register mark

인쇄, 제책, 제판, 재단 등에 있어서 분판된 색상의 배합이 맞는지 확인하기 위한 표시. '돈보'라고도 한다. 다색, 중심, 접지면, 재단면 등 용도에 따라 그 모양도 다르다. 보통 원 중앙에 겹쳐진 십자 모양이며, 선굵기는 0.1mm가 일반적이다. 가늠 일치 여부에 따라 인쇄소와 인쇄기장의 실력이 판가름되기도 한다. 소위 '핀트'(초점)가 나갔다고 하는 가늠맞춤 불량의 원인에는 기장의 실력 이외에 잘못된 급지, 불규칙한 롤러 압력, 습도 변화에 의한 종이의 수축 등이 있다.

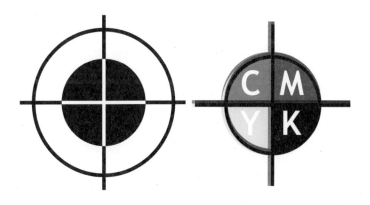

가늠표. 통상적인 가늠표 마크(왼쪽), 인쇄 시 포커스가 맞지 않았을 때의 가늠표 모양(오른쪽). 이미지 위키미디어.

가독성 legibility

문자 또는 이미지를 식별하고 지각하는 정도. 클라이언트가 디자이너에게 종종 던지는 모호하고(?) 추상적인 단어로 "가독성이 없다"라는 말과 비슷한 것은 "잘 안 보인다", "잘 안 읽힌다"이다. 그 외 다루는 정보가 복잡할 때 말하려고 하는 바가 분명히 드러나지 않을 때도 가독성에 문제가 있다고 한다. 인쇄용지와 관련해서 가독성은 눈의 피로를 덜고 편하게 읽을 수 있는가, 라는 관점에서

논의된다. 출판계에서 가독성이 좋은 용지로는 미색 모조지가 지목되는데 백색도가 낮아 글을 편하게 읽는 데 용이하기 때문이다. E-라이트, 그린라이트, 클라우드, 마카롱, 중질지, 만화지 등 미색을 띤 용지들을 통칭해 서적 용지라고 부르기도 한다. 한편 대부분의 비도공(코팅하지 않은) 미색 용지들은 평활도가 낮아 인쇄 적성이 좋지 않다. 때문에 화상이 뭉개지거나 색 발현이 잘 안되는 편으로, 이미지의 가독성은 확연히 떨어진다. 따라서 화상이 중심이 되는 단행본, 미술 도록, 카탈로그 따위를 제작할 때 이에 대한 고려가 있어야 한다.

가르다 Garda [삼원특수지]
자연스러운 멋이 살아 있는 바탕 색조, 무염소 표백 펄프(ECF, TCF)를 사용한 FSC® 인증 친환경 볼륨페이퍼. 형광증백제 미첨가, 가늘고 긴 특수 섬유로 만들어진 저밀도 제품으로 제작물의 경량화를 실현했다. 중성 처리(acid-free)로 변색이 거의 없어 제작물의 보존성이 탁월하고 최고급 펄프 사용으로 강도가 뛰어나 형압, 다이커팅 등 각종 인쇄 가공이 용이하다.

가름끈
양장 책에서 책등 안쪽에 접착해 바깥쪽으로 빼낸 길고 가는 끈. 북마크 기능, 즉 읽고 있던 페이지나 관심 있는 곳에 끼워 언제든 다시 찾을 수 있도록 하는 이정표 구실을 한다. 길이는 대개 책 대각선 길이 정도이며, 한 가닥이 보편적이지만 책 분량에 따라, 의도에 따라 여러 개의 끈을 넣기도 한다. 드물지만 무선 제본한 책에도 가름끈을 붙이는 경우가 있는데, 이때는 가름끈이 이어지는 책 상단의 재단을 할 수 없으므로 이른바 '삼방 재단'이 불가하다. 책 제작 과정에서 디자이너가 가름끈과 관련해 선택할 수 있는 것은 색상과 재질, 폭, 가름끈 개수 정도다. 헤드밴드와 마찬가지로, 가름끈 색상은 표지 컬러에 따라 결정되는 경우가 많고 특별히 책의 주제나 논조에 따라 선택되기도 한다. 제본 현장에서는 일본어로 '시오리'(しおり)라 칭하기도 한다.

가름끈. 이스라엘과 팔레스타인의 지정학적 갈등을 다룬 〈분쟁의 지도책〉(2010)은
본문에서 두 가지 별색을 사용하는데 파랑은 이스라엘, 갈색은 팔레스타인을 상징하고,
기타 모든 정보는 파랑과 갈색이 혼합되어 나오는 회색과 검정으로 되어 있다.
이에 따라 가름끈을 두 개 사용하고 컬러 또한 별색을 따랐다. 디자인 요스트 흐로턴스,
010 퍼블리셔스 출판.

가성비

'가격 대비 성능'의 약자로 어떤 상품의 가격에 따른 품질의 정도를
말한다. 가성비가 뛰어나다는 것은 가격에 비해 품질이 대체로
흡족하다는 뜻이다. 인쇄용지를 선택할 때 가성비를 고려하는 것은,
한정된 예산으로 인쇄물의 품질을 적절히 관리해야 하는 이들에게
피할 수 없는 일이다. 인쇄용지는 마치 패션 업계의 의류와 비슷하게
저렴한 대중 제품이 있는가 하면 높은 가격의 소위 명품군이
포진하고 있는데, 역시 패션과 마찬가지로 훌륭함이나 멋짐, 품격
등이 재료의 가격과 비례하지 않는다는 데 묘미가 있다. 모조지와
아트지를 위시해 출판 업계에서 쓰는 서적 용지들이 가성비가 높은
용지로 평가받는다.

가제본

인쇄물을 만들 때, 실제 제작에 들어가기 전에 동일한 판형, 종이로
1~2권 제본해 만들어 보는 것. 완성물을 사전에 가늠해 보기 위한

작업으로 구체적으로 판형이 적절한지, 종이의 탄성과 질감은
괜찮은지, 책의 중량감 따위를 정확하게 판단하기 위함이다. 인쇄물
제작은 아무리 경험이 많다고 해도 프로젝트마다 제작사양이 똑같은
경우는 드물어 결과물을 예측하는 것이 쉽지 않은데, 이런 측면에서
가제본은 인쇄와 제본에 따르는 위험 부담을 줄이고, 나아가 개선
사항을 재검토하고 더 나은 대안을 강구할 수 있어 제작 품질을
높이는 데 일조한다. 어떤 종이로 인쇄물을 만들 것인지, 몇 가지 선택
대안 가운데, 결정이 쉽지 않을 때 후보군을 모아 종류대로 가제본해
볼 수 있다. 전지 상태의 종이와 실제 판형으로 잘려 제본된 종이의
인상은 상당히 달라, 가제본 제작을 통해서만 인쇄물의 총 중량과
촉감, 두께, 백색도, 탄성, 책넘김 정도 같은 것을 비교할 수 있다.
이것을 일본에서는 '속견본'(束見本), 즉 '미리 묶어 본 샘플'이라고
하는데, 실제 완성될 책과 똑같은 판형, 종이, 페이지 수대로 제본해
보는 것으로 이때 표지와 본문은 백지다. 아무것도 인쇄되지 않은
가제본은 인쇄물 제작 과정의 부산물로서 그 자체로는 내용이 없는
'책이 아닌 책'이지만 높은 완성도를 위한 도구라는 의미가 있다.

가제본. 〈경기창작센터 2013 입주작가 활동보고서〉(2014)를 디자인하기 전에 미리 묶어 본
책. 경기창작센터 로고의 물결 두께를 배면에서 동일하게 표현하기 위해 색지와 광택지의
샘플을 찾아서 두 종류 색지는 각각 넉 장, 그에 비해 두께가 두꺼운 광택지는 두 장을 겹쳐
동일한 간격이 되는지 테스트했다. 디자인 신신.

가제본의 이런 속성에 초점을 맞춰, 하시즈메 소라는 일본 그래픽 디자이너가 출판사와 디자이너로부터 수백 점의 가제본을 수집해 2011년 '종이와 가제본'(紙と束見本)이라는 전시를 개최하기도 했다. 디지털 인쇄가 보편화된 이후 가제본은 과거와 견줘 훨씬 용이한 프로세스가 되어, 인쇄에 들어가기 직전에 디지털 인쇄소에 의뢰해 신속하게 1~2권을 미리 출력, 제본해 볼 수 있게 되었다. 이때는 백지상태가 아니라, 디자인이 완성된 지면을 제작할 수 있는데, 이로써 종이의 느낌뿐만 아니라 디자인의 세부, 즉 조판 상태와 여백, 사진 해상도 등도 점검할 수 있다. 목업(mock-up)이라고도 한다.

각양장

책등을 각지게 처리한 양장. 책등을 둥글게 처리하는 환양장과 구별하기 위한 용어이며 그 특성도 상대적이다. 한문으로는 '角洋裝'이라고 쓴다. 각양장으로 제본한 도서는 완전한 직사각형 육면체 형상을 가져, 외형상 카리스마가 느껴지고 고전적인 인상도 풍긴다. 그러나 책등이 둥근 환양장에 비해서는 유연성 측면에서 불리하고 책 무게도 조금 더 나간다.

감리

인쇄 제작 과정에서 여러 절차가 문제없이 진행되고 있는지 현장에서 감독하는 일. 좁게 말하면 인쇄하는 그 장소에서 인쇄 디테일에 관해 기장과 협의하고 진행하는 일을 말한다. 원론적으로 말하면, 표준 컬러에 기반해 데이터를 세팅하고 난 후 교정을 내서 승인을 받으면, 그대로 인쇄하게 되고, 그것과 인쇄 결과가 차이가 없는지 확인하는 것이 감리라고 할 수 있다. 하지만 저가격 속성 인쇄 시스템에서는 프리 프로덕션에 시간과 비용을 투자하기 힘들기 때문에 인쇄소 현장에서 컬러와 농도를 즉석에서 테스트하는 경우가 다반사인데, 그런 과정 모두를 감리라고 한다. 또 하나 인쇄물의 질감을 중시하는 흐름에 따라 인쇄 적성이 떨어질지언정 감성적인 질감의 용지를 사용하고 싶고, 그렇지만 섬세한 해상도를 원할 때, 그 품질 기준이 매우 모호하기 때문에 디자이너가 인쇄 현장에서 기장과 협의할 필요가 있어 감리가 요청되는 경우도 많다.

감열지 thermal printing paper

말 그대로 감열지(感熱紙), 열을 가하면 글자나 이미지가 나타나도록 만든 종이. 미리 종이에 염료를 도포한 후에, 열을 가하면 그 부분만 발색이 되는 것이다. 가장 흔한 것이 영수증, ATM 용지이며 그 외 복권, 승차권, 각종 티켓 등이 감열지로 만들어진다. 감열지의 가장 큰 성질은 인쇄된 것이 시간이 지날수록 소실된다는 것인데, 특히 열과 빛에 취약하다고 알려져 있다.

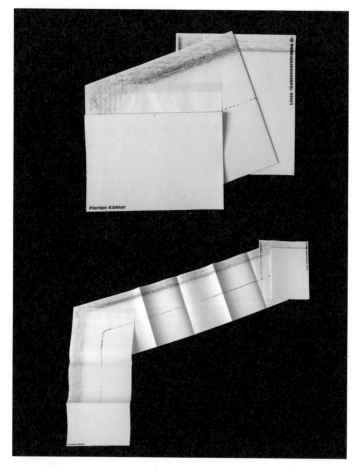

감열지. 감열지로 만든 아티스트 북 〈선〉(Linie). 독일 예술가 플로리안 쾰러의 장소 특정적 작업 '선들'(Linien)과 짝을 이루는 책으로 햇빛을 받으면 인쇄된 텍스트와 이미지가 서서히 사라진다. 마르크 페칭거 출판.

감촉

피부 감각으로 전해지는 느낌. 종이를 손으로 만질 때 느껴지는
촉각을 말하며, 종이의 물성을 결정짓는 중요한 요소 중 하나다.
사람들이 종이를 만져 보고 그 느낌을 말할 때 보통 '사각사각하다',
'매끈하다', '촉촉하다', '축축하다', '오돌토돌하다' 따위로 표현하는데
모두 개별 종이의 특성 내지는 개성에 속한다고 할 수 있다. 도공지냐
비도공지냐, 무늬지냐 민무늬지냐 등에 따라 감촉은 달라지고, 같은
종이라고 하더라도 두께에 따라서도 달라진다. 가령, 아트지일 경우
두꺼운 것은 매끈하지만 빳빳하고, 얇은 것은 더욱 매끄러우면서
하늘거리는 감촉을 준다. 인쇄용지 중에는 특별히 손으로 만져지는
경험을 포인트로 내세우는 제품이 있다. 가령 '리프'(두성종이)는
거친 느낌이 차갑고 단단하게 인상적인 감촉을 주는데, 회사는 이
종이를 "암초처럼 거칠거칠한 표면 질감"의 용지라고 홍보한다.
"감자전분의 분자 구조를 분해하여 실제 감자 껍질을 만지는 듯한
생생하고 독특한 촉감"의 '큐리어스매터'(삼원특수지)는 마치
사포지를 만지는 듯한 개성적인 촉감을 선사한다. 같은 계열의
'큐리어스스킨'(삼원특수지)은 종이 이름처럼 피부 감촉, 즉
부드럽고 촉촉한 느낌을 준다. 커버용 지류인 '토쉐'(서경)의 경우,
고무나무에서 추출된 라텍스를 원료로 사용한 용지로 "흡사 장미의
꽃잎을 만지는 것처럼" 독특하고 관능적인 감촉을 내세우는 용지로,
실제로 만져 보면 일반적인 종이에서는 느껴지지 않을 것 같은,
미끈거릴 정도의 부드러운 감촉이 인상적이다. 그 외 면섬유로 만든
코튼지 같은 것은 일반적인 인쇄용지보다는 다소 거친 편이나 두툼한
볼륨감에서 오는 온화한 표면 질감을 가진다. 한편, 흔하게 쓰이는
서적용 본문 용지도 유심히 살펴면 미세한 정도지만 매끈하고 거친
정도가 상이하다. 예를 들면 모조지보다는 중질지가, 중질지보다는
E-라이트(전주페이퍼) 같은 벌크지가, E-라이트보다는 만화지의
표면 질감이 거칠어 감촉도 세게 느껴진다.
종이의 감촉은 촉각, 즉 물건이 피부에 닿아서 느껴지는 원초적인
감각에 속하므로 제작물이 추구하는 인상과 사람들이 느끼는 촉감을
가능한 한 밀접하게 연결시키는 것이 필요하다. 가령, 감동적인
휴먼스토리를 다루는 제작물을 만들 때, 그와 유사한 연상을
제공하는 감촉의 종이를 사용하면 콘텐츠가 독자에게 더욱 가깝게

다가갈 수 있을 것이다. 이처럼 감촉은 백색도, 무게 등과 함께 종이의 중요한 물리적 특성 중 하나로 받아들여진다.

강직도 stiffness

낱장의 종이가 휘어짐을 견디는 정도를 뜻하는 말로 강직도, 강도, 또는 그냥 영어로 스티프니스라고 부르며 종이 인쇄물의 물성을 결정하는 요소다. 종이 두께와 중량에 영향을 받고, 결에 따라서도 차이가 난다. 강직도가 높은 종이는 인쇄에 있어 급지나 배지를 어렵게 하지만 내구성과 만듦새를 향상시키는 기능 또한 한다. 그러나 본문 용지의 경우 이것이 강할수록 유연성이 떨어져 책이 잘 안 펴진다.

갱지 groundwood paper

비도공 인쇄용지로 화학 펄프 함유량이 낮은 하급지로 일명 신문용지 또는 만화용지로 불린다. 잉크 건조가 빠른 반면 표면이 거칠고 내구성이 낮아 펜이나 연필 쓰기와 같은 용도로는 부적합하며 보존 기간이 짧고 빠르게 유통되어야 하는 신문, 전단, 시험지 또는 포장용지로 쓰인다. 하지만 백색도가 떨어지고 내구성이 낮아 쉽게 찢어지며, 금방 색이 변하므로 오래 보관해야 하는 단행본이나 인쇄 효과가 중요한 잡지, 카탈로그 인쇄에서는 거의 쓰이지 않는다. 현대 사회의 정보 전달용 대량 인쇄용 용지라는 속성이 이 용지의 외피를 이루는 셈이다. 대부분 고속 윤전기로 인쇄하므로 두루마리 형태로 출시되며, 낱장으로 재단한 형태, 즉 시트지로 나오는 상품도 일부 있다.

건조 dry

인쇄기를 한 번 통과해 잉크를 흡수한 용지는 반드시 충분한 건조 시간을 가져야 한다. 용지마다 건조성이 다른데, 어쨌든 한 면이 충분히 마르지 않은 상태에서 반대면을 찍거나, 혹은 인쇄 후 시간에 쫓겨 서둘러 제본을 할 때 이른바 '뒤묻음'이 발생해 인쇄물의 품질을 크게 저하시키는 일이 매일 어딘가에서 벌어지다시피 한다. 뒤묻음이란 인쇄된 면이 다른 지면과 접촉할 때 잉크를 전이시키는 것을 말한다. 검은색이 보기 흉하게 쓸려 있는 모양일 때가 많다. 일반적으로 러프그로스 계열 용지, 아트지 같은 도공지류 등은 건조성이 뛰어나

종이는 아름답다 #1

글
권준호

인쇄용지에 대해

영국 유학 시절 수작업으로
만들어진 종이를 판매하는 가게에
자주 구경을 갔는데, 런던 소호에
위치한 그 작은 가게에서 소량으로
구입해서 사용했던 고급 종이들의
질감과 촉감에 대한 기억이 강하게
남아 있었다. 한국에 돌아와 어느
디자이너가 작업한 인쇄물을
보게 됐는데, 디자인 완성도와
더불어 종이의 마감이 굉장히
인상 깊었다. 나는 그 디자이너가
사용한 종이가 분명 런던의 종이
가게에서 보았던 그런 종류의 고급
수입지라고 생각했고, 내가 제작한
인쇄물의 조악한 퀄리티를 일정
부분 종이 탓으로 돌렸다. 우연히
그 디자이너를 만났을 때, 그는
너무나 덤덤하게 '미색 모조지'라고
대답했다. 그 이후로도 '이 종이는
도대체 무슨 종이길래 이런 질감을
내는 걸까' 했던 종이의 상당수가
이름도 모르는 모조지였다.
디자이너가 자신의 작업이 어떤
종이에 인쇄되는가에 민감한 것은
자연스러운 일이지만, 결국은
인쇄되는 작업이 어떤 작업인가가
더 중요하다는 당연한 교훈을 그런
경험을 통해 겸연쩍게 배운 셈이다.

자주 사용하는 용지

모조지, 인스퍼 M 러프(구 몽블랑),
에코프린트. 인쇄소 사장님과
다양한 제지 회사의 백상지를
사용해 보았는데 홍원제지 백상지가
백색도, 종이 넘김, 촉감, 발색 등에서
가장 무난한 결과를 제공해 주었다.
개인적으로 모조지는 4도 인쇄보다
별색 인쇄 혹은 먹1도 인쇄에서
더 매력적인 종이라고 생각한다.
인스퍼 M 러프는 도록과 같은
컬러 인쇄가 필요할 때 사용하게
되는데, 비슷한 질감의 수입지에
비해 가격이 저렴하지만 건조 및
색의 재현이 준수한 종이다. 또한
낮은 평량에서 다른 국산지에
비해 종이 넘김이 부드럽고, 종이
자체의 질감이 과하지 않아 다양한
용도로 사용한다. 에코프린트는
의도적으로 따뜻한 질감을 내야
하지만, 문켄 계열의 종이를 사용할
만큼의 예산이 없을 때 쓴다. 인스퍼
M 러프와 같은 컬러 인쇄용지와
한 권의 책에서 같이 사용했을 때
각각의 종이가 주는 다른 매력이
더욱 부각된다.

언급할 만한 자신의 인쇄물

〈그리운 너에게〉는 세월호 참사로
숨진 단원고 학생들의 유가족이
쓴 손편지를 묶어 낸 책이다. 책의
기획과 구성 단계에서부터 책이
전달하고자 하는 정서에 대해 많은
고민이 있었고, 그 결과 종이 자체의
질감을 적극적으로 활용할 수 있는
크라프트 계열의 종이를 표지로
사용하기로 결정했다. 인쇄의
선명도나 건조 시간 등 일반적인
종이 평가의 이유와는 별개로
무염소 표백 펄프를 사용해 인체에
무해한 종이라는 점과 인공적인
코팅 후가공을 하지 않아도 된다는
점이 종이 선택의 이유가 될 만큼,

〈그리운 너에게〉는 한국 사회에 만연한 '인공적인 느낌'을 걷어 내고자 했다. 때문에 표지에 배치된 단원고 학생 100여 명의 이름은 형압 후가공을 통해 보는 것이 아닌 손의 촉감으로 어루만지는 경험을 유도했다.

언급할 만한 타인의 인쇄물
〈POST SEOUL apartment #1〉은 여러 면에서 인상 깊었는데, 〈킨포크〉류의 라이프스타일 콘텐츠가 매우 한국적인 맥락인 '연립 형태의 빌라와 아파트'를 소재로 삼았다는 것, 반면 그것을 담아내는 디자인과 종이는 매우 이국적이었다는 점, 그리고 (당연히 수입지인 줄 알았던) 그 종이가 국내에서 제작된 종이라는 점 등이다. 〈POST SEOUL apartment #1〉에 사용된 종이는 한솔제지의 '브리에'라는 종이였는데 종이의 질감, 인쇄의 톤 등이 한국에서 제작된 인쇄물에서 경험하기 어려웠던, 마치 유럽의 인쇄물과 같은 분위기를 담아내고 있었다.

자신의 책을 자비출판한다면
비용의 제약이 없다면 '문켄 폴라 러프'를 사용할 것 같다. 같은 두께에서 다른 종이에 비해 볼륨감이 매우 높고 평량은 낮아서 두툼하고 가벼운 인쇄물을 만들 수 있는데, 무거운 책을 싫어하는 나에게 문켄의 이러한 특징은 최고의 장점이다.

종이는 아름답다?
사용하는 맥락을 고려해 종이를 선택했을 때 종이 그 자체의 심미적 인상을 넘어 실용적 아름다움이 되기도 한다. 잡지 〈워커스〉의 주 독자층은 산업 현장에서 일하는 노동자다. 때문에 약 80페이지 분량의 잡지를 돌돌 말아 뒷주머니에 꽂을 수 있는 종이의 선택이 관건이었다. 환경단체 녹색연합의 작업은 매번 제작비와의 싸움을 동반하지만, 일반적인 모조지보다 단가가 높음에도 불구하고 재생률이 높은 환경친화적인 종이를 사용해야 했다. 이런 종이들은 종이 그 자체의 아름다움보다는 적절한 맥락에서 사용됨으로써 유의미한 쓰임을 재발견하게 된다.

권준호
영국 왕립예술대학(RCA)에서 커뮤니케이션 아트 & 디자인을 전공했다. 2011년 영국 디자인위크 라이징 스타에, 2012년 사치 뉴 센세이션에 선정됐다. 2013년부터 일상의실천 디자이너로 활동하고 있으며, 2017년 국제그래픽연맹(AGI)의 회원이 됐다.

작업 속도를 빨리 할 수 있어 경제성이 높다고 알려져 있다. 반대로
잉크를 천천히 깊게 흡수해 잘 마르지 않는 용지도 있는데, 예를 들어
트레싱지 같은 것이 그렇다. 일부 용지는 건조 및 뒤묻음 방지를 위해
속건성 잉크(산화 잉크)나 UV 인쇄를 권장하거나, 인쇄를 마친 후
최대한 낮게 적재해 48시간 정도 건조 시간을 가질 것을 권고하기도
한다.

경량 코트지 MFC: Machine Finished Coated

용지 제조 과정에서 별도의 코팅 공정 없이 초지기에서 '약간' 코팅한
용지. 이를 온머신 코팅지라고도 한다. 가령 도공지인 아트지의
코팅양이 20g/m²라면 경량 코트지는 5g/m² 정도다. 비도공지인
모조지와 도공지의 중간 정도 성격을 갖는 용지로 잡지, 교과서,
학습지 등 대량 인쇄물에 주로 쓰인다.

고궁의 아침 Morning of Ancient Palace [삼원특수지]

아침을 맞은 고궁의 고즈넉한 정취처럼 단아하고 자연스러운
옛 운치가 살아 숨 쉬는 한지. ▶ 대례지(A state ceremony paper):
색상 위에 소담스러운 견사가 오롯하게 흩어져 있는 고급 한지.
▶ 인견한지(Artificial silk paper): 아름답고 기다란 견사와 금은
티끌이 조화롭게 어우러진 한지. ▶ 개량한지(Modernized Korean
paper): 닥나무, 인견사, 녹차 등 다양한 천연 소재를 활용한 한지.
▶ 전통한지(Traditional Korean paper): 닥나무를 주원료로 사용하여
찢김에 강하고 보존성이 탁월한 한지. ▶ 옛생각(An ancient idea):
신뢰감과 안정감 그리고 고풍스러운 느낌이 모두 느껴지는 한지. ▶
카렌다지(Korean felt paper): 닥섬유가 은은하게 비치도록 표면을
매끄럽게 가공한 현대적 감각의 한지. ▶ 지젤(Giselle): 한지의
인쇄 적성을 개선하여 작업물의 퀄리티를 한층 높여 줄 한지. ▶
응용한지(Applied Korean paper): 한지 고유의 질감을 현대적
감각으로 재탄생시킨 한지.

고주파

제본법 중 하나로 비닐 재질의 표지 혹은 자켓을 일컫는 말이다.
'고주파'란 말 자체는 소재나 형태가 아닌, 표지를 붙이는 기술을

말한다. 사전, 성경처럼 비닐 재질의 표지에 면지를 붙이는 방식과 비닐 자켓을 만들어 표지를 끼우는 방식으로 대별된다. 고주파의 장점은 내구성으로 오랜 시간 반복적으로 펼쳐 봐야 하는 성경, 찬송가, 사전, 학습서 등에 유용하다. 단행본에서 비닐 커버를 씌울 때는 보존의 관점보다는 심미적인 것이 주요 동기가 된다. 별로 흔하지 않고 어느 정도 레트로한 감성을 자아내기 때문에 차별화 수단으로 고주파 표지를 만드는 경우가 있다. 그러나 수요가 적어 제책 실무에서 선택할 수 있는 재료의 종류나 두께, 표면 문양 등은 꽤 제한적이다.

골든캐스크슈퍼아트 Golden Cask Super Art [두성종이]

뛰어난 평활도와 백색도, 기존 아트지에 비해 탁월한 광택도가 돋보이는 고급 코티드 인쇄용지. FSC® 인증을 받았으며, 색상 재현성이 우수해 인쇄면이 선명하게 부각되어 카탈로그, 브로슈어, 잡지 등 컬러풀한 디자인의 제작물에 적합하다.

골판지 corrugated cardboard

원판지(라이너지)에 물결 모양의 골심지를 접착한 종이. 인쇄용지보다는 포장용지로 널리 활용된다. 보통 표면지, 골심지, 이면지로 구성되며 층수에 따라 편면골판지, 양면골판지, 이중양면골판지, 삼중양면골판지로 나뉜다. 골의 높이와 수에 따라서 A골, B골, C골, E골, F골로 나뉘는데 국내에서는 A, B골이 일반적이다. 수거한 폐지를 고해한 후 잉크를 제거한 것을 원료로 하여 당연히 인쇄 적성은 좋지 않고, 색상도 탁하다. 따라서 인쇄 가능 범위가 제한적이어서 실크스크린 인쇄, 플렉소 인쇄(Flexography)를 하거나 도공지류에 인쇄하여 다시 합지하기도 한다. 인쇄물의 고급감을 위해 골판지로 케이스를 만들어 감싸거나, 흔하진 않지만 책의 하드커버용 보드로 이것을 사용하는 것도 가능하다. 국내 골판지 주요 생산 기업에는 아세아제지, 대양그룹, 태림, 에이팩, 삼보판지, 한솔페이퍼텍 등이 있으며 두성종이는 골판지 시리즈를 출시하고 있다.

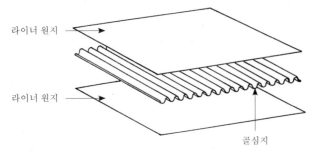

골판지. 원판지(라이너지)에 골심지를 접착한 종이. 대표적인 포장지의 재료.

관습 convention

인쇄용지를 사용하는 데 있어 작용하는 업계에서 확립된 전통 혹은
습속. 출판사, 클라이언트, 디자이너가 인쇄물 제작에서 용지를
선택하는 데에는 제작물 종류와 형태 외에 디자인 컨셉 같은 제작물
요인뿐만 아니라 출판 인쇄의 역사 속에서 형성된 관습도 강력하게
작용한다. 가령, 상업 단행본 본문의 경우 서적지라 불리는 저평량
미색지가 압도적인 비율로 사용되며, 월간지류는 이미지의 인쇄
적성을 고려한 도공지류, 주간지류는 인쇄 속도를 견딜 수 있는
저평량 롤지가 보편적이다. 세부적으로는 소설, 시, 에세이, 수험서,
교재, 그림책 등 상업 단행본 안에서도 유형에 따라 가장 많이,
가장 자주 쓰이는, 관습이라 할 만한 용지가 있다. 여기서 '관습'
이란 종이 선택을 둘러싼 여러 고려 사항들, 미디어 특성, 인쇄
속도와 효과, 용지 가격 등의 관점에서 이해관계자들 모두가 별
불만 없이 받아들일 만한 선택 대안이라는 점에서 어느 면에서는
합리적인 선택이라 할 수 있다. 종이 선택은 위험을 수반하는 중대한
결정이어서 이미 검증받은 인쇄용지를 외면하고 새로운 시도를
하기란 말처럼 쉬운 일이 아니다. 눈에 띄어야 하는 책 표지의 경우
조금 더 다양해 보이지만, 크게 보면 트렌드의 영향에서 자유롭지
못한 것이 현실이다. 매년 수백 종의 책을 출간하는 대형 출판사는
인쇄 제작을 전담하는 제작부를 두고 있는데, 이 부서의 가장 큰
임무란 정확한 납기와 제작비를 고려한 안정적인 제작 관리인 탓에
종이 선택 역시 위험 부담을 최소화한 관습적인 선택으로 이뤄질
때가 많다.

광택도

종이가 빛을 반사하는 정도. 물체 표면의 반사광을 측정해 나타낼 수 있다. 코팅한 종이의 광택도는 그렇지 않은 용지보다 높다. 광택도가 높을수록 인쇄 적성과 색 재현이 우수하다.

구김색지 [두성종이]

화려한 컬러에 불규칙한 구김 패턴이 들어가 입체적 질감이 독특한 고급 컬러엠보스지. 탄성이 뛰어나고, 각종 포장재, 디스플레이, 종이공예 등에 활용하기 좋다.

구김주름지 [두성종이]

엠보싱 가공을 해 어린 참나무껍질 같은 독특한 주름 패턴이 특징인 컬러엠보스지. 100% 무염소 표백 펄프(ECF)를 사용했으며, 오프셋 인쇄 및 잉크젯 프린터 출력도 가능하다. 27색, 손끝에 전달되는 부드러우면서도 질긴 텍스처는 특히 개성적인 소재가 필요한 제작물에 잘 어울린다.

구김펄색지 [두성종이]

부드러운 파스텔 톤 컬러와 은은한 펄 광택, 불규칙하게 구긴 듯한 패턴, 강한 탄력이 조화를 이룬 컬러엠보스지. 각도에 따라 다르게 보이는 컬러, 입체적인 질감이 독특하며, 각종 포장재, 디스플레이, 종이공예 등에 적합하다.

구몬드골드 Gmund Gold [삼원특수지]

실제를 뛰어넘는 고급스러운 스타일의 금빛 향연, 지문 방지 및 후면과의 색상 조화를 개선한 용지. 오프셋, 레터프레스, 실크스크린, 각종 형압, 에칭, 다이커팅이 가능하다.

구몬드스페셜 Gmund Special [삼원특수지]

FSC® 인증 친환경 표백 펄프를 사용한 친환경 제품이며 네 가지 패턴 구성으로 다양성을 제공한다. 찢김과 긁힘에 강한 특성과 지문 방지 및 오염 방지 처리로 제작물의 가치를 향상시킨다. 중성지로 변색이 적고 제작물의 보존성이 우수하며 오프셋 인쇄 및 엠보싱, 형압, 다이커팅,

접지, 합지 등 가공성도 좋다. ▶ 갈라파고스(Galapagos): 바다거북의 가죽을 모티브로 생산된 독특한 패턴의 제품. ▶ 메탈릭에버(Metalic Ever): 독특하고 새로운 패턴을 담아 구몬드 전통의 특별함으로 제작된 제품. ▶ 타티아나(Tatjana): 고풍스러운 비단 패턴과 자연스러운 펄, 코팅이 어우러진 독특한 제품. ▶ 와이어(Wire): 다양하게 사용되는 일반적 가죽의 질감을 구현한 제품.

구몬드어반 Gmund Urban [삼원특수지]

중성지이자 산화 방지 기능이 있어 변색이 적고 제작물 보존이 용이하다. 내수성과 마찰 저항력이 뛰어나 제작물의 완성도를 더욱 향상시키고 오염 및 지문 방지 기능으로 제작물의 가치를 높여 준다. 찢김과 손상에 대한 강도가 높고 인쇄 후 각종 가공이 용이.(단, 레이저 프린터 및 잉크젯 프린터에는 사전 테스트가 필요함.)
▶ 시멘트(Cement): 콘크리트와 시멘트를 모티브로 시멘트 구조물에서 느껴지는 모던한 색감과 질감을 가지고 있는 제품.
▶ 브라질리아(Brasilia): 나무를 모티브로 나뭇결 그대로의 패턴과 도심의 색감을 첨부한 제품.

국전지

국판형 책을 만드는 데에 필요한 전지 판형. 표준 사이즈는 939×636mm. 4×6전지(1091×788mm)와 함께 국내에서 유통되는 대표적인 포장 단위다. 국배판(210×297mm), 국판(148×210mm), 국반판(105×148mm), 신국판(152×225mm)을 찍을 수 있다. 국배판은 국전지 한 면에 8쪽, 국판과 신국판은 16쪽, 국반판은 32쪽을 찍는다.

권취 포장 roll package

종이, 실, 코일 같은 것을 두루마리 형태로 둥글게 말거나 감는 것. 한문으로 '捲取'라고 쓰며, 일상에서는 사용하지 않는 산업계 용어다. 제지 분야에서는 제지 과정의 마지막에 용지를 포장할 때 윤전 인쇄용으로 둥글게 종이를 말아 포장하는 것을 권취 포장이라 한다. 제지 과정에서 용지는 권취 포장이나 평판 포장(오프셋 인쇄용 용지 포장)을 하게 된다.

그라시아 Gracia [삼원특수지]

볼륨페이퍼 특유의 벌키(Bulky)한 탄성과 고급스러운 인쇄감, 은은한
인쇄 광택과 인쇄면의 뛰어난 색상 재현성을 특징으로 한다. FSC®
인증 무염소 표백 펄프(ECF)를 사용한 친환경 제품이며 매끄러운
평활도와 높은 불투명도로 최상의 인쇄감을 전달한다. 중성지로서
뛰어난 보존성이 요구되는 제작물에 적합하다.

그문드 Gmund

1829년 설립된 독일의 제지 회사. 정식 이름은 'Büttenpapierfabrik
Gmund GmbH & Co. KG'. '그문드 지방의 수제 제지 공장'이란
뜻이다. 과거 여느 제지 공방과 마찬가지로 수제 종이를 생산하다
19세기 후반부터 기계 제지로 전환했다. 현재 30여 개 브랜드로
종이를 생산하고 있는데, 대표 브랜드인 그문드 컬러스는 펠트(Felt),
매트(Matt), 메탈릭(Metallic), 트랜스패런트(Transparent),
푸드(Food), 헤비(Heavy), 볼륨(Volume) 등으로 구성되어 있으며,
그문드 홈페이지(www.gmund.com)에서 직접 구입할 수 있다.
1999년에는 레이크페이퍼(lakepaper)라는 자회사를 만들었다.
레이크페이퍼는 사무용품, 기업 홍보 책자 등에 사용될 종이에
초점을 맞춰 운영되고 있으며 기존 그문드 제품과 견줘 특별한
문양과 질감보다는 평량과 백색도 범위를 다양화하는 데에 집중한
범용 용지를 만드는 데 집중한다. 한국에서 그문드의 종이에는 흔히
'고급', '클래식', '프리미엄' 등의 수식어가 따라붙는다. 실제로 고유의
무늬, 질감, 색상 등으로 인해 높은 가격의 특수지로 유통되며, 주로
싸바리, 패키지, 폴더, 명함, 레터헤드, 레터프레스 인쇄용지로
사용되고 있다. 2013년, 두성종이 인더페이퍼에서 열린 'GMUND
SEOUL 세미나'에서 그문드사의 매니저는 "그문드 종이는 돈 많은
사람이 아닌, 성공하는 기업들이 사용하는 종이"라고 강조한 바 있다.
그문드의 다양한 종이 상품은 두성종이, 삼원특수지, 서경이 국내에
유통시키고 있다. www.gmund.com

그문드 925 Gmund 925 [두성종이]

은입자(순은 순도 기준 925/1000)가 첨가되었으며, 표면에 브러시
효과를 주어 고급스러운 광택이 돋보이는 프리미엄 펄지. 중성지라서

빛에 대한 노출과 시간 경과에 따른 변색 또는 황변 현상이 거의 없다. 무염소 표백 펄프(ECF)를 사용했으며, FSC® 인증을 받은 친환경 종이로, 환경 관련 비즈니스 홍보물, 판촉물 등에도 적합하다.

그문드라벨 Gmund Label [두성종이]

컬러엠보스지, 펄지, 흑지 등 17가지 종이에 점착 가공을 한 기능지. 오프셋 인쇄, UV 인쇄, 레터프레스, 실크스크린, 엠보싱, 핫 포일 스탬핑 등 각종 인쇄 및 가공 적성이 뛰어나고, 종이, 보드, 유리, 캔 등 다양한 표면에 붙일 수 있다.

그문드메탈릭 Gmund Metallic [두성종이]

정교한 표면 가공을 한 마이크로 엠보스 펄지. 도톰하고 부드러운 질감, 은은하게 반짝이는 표면이 고급스럽다. 화사하게 펄 가공을 한 앞면과 무광의 뒷면을 폭넓게 활용할 수 있다. 300g/m²대의 메인 평량, 뛰어난 강도, 세련된 14가지 색상을 갖추고 있어 고급 장정, 화려한 패키지 등에 적합하다.

그문드 바우하우스 Gmund Bauhaus [서경]

바우하우스 100주년을 기념해 바우하우스와 그문드의 콜라보로 탄생한 그문드 바우하우스는 이름 그대로 바우하우스의 철학을 그문드 종이에 그대로 옮겨 놓은 종이다. 바우하우스 건축의 모던함과 간결함을 종이로 형상화한 그문드 바우하우스는 색상에서부터 표면 질감, 탄성 등 종이의 세세한 면에서 바우하우스가 추구하는 가치를 찾아볼 수 있다.

그문드우드 Gmund Wood [두성종이]

켜는 방향에 따라 무늬가 달라지는 나무의 특성에 주목한 프리미엄 컬러엠보스지. 자연스러운 나뭇결 무늬의 '솔리드'와 나무를 절단할 때 나타나는 평행 패턴을 재현한 '베니어' 시리즈로 구성되어 있다. 정교하고 깊이 있는 무늬, 실제 나무를 만지는 듯한 질감, 뛰어난 인쇄 적성을 갖추고 있어 다양한 제작물에 활용 가능하다.

그문드유즈드 Gmund Used [두성종이]

100% 재생 펄프로 만들어 자원을 재활용하는 것은 물론, 친환경적 공정을 거쳐 생산된 컬러플레인지. 오프셋, 레터프레스, 실크스크린, 엠보싱 등 인쇄 및 가공 적성이 뛰어나며, 패키지나 태그 등 다양하게 활용 가능하다. 특히 친환경 컨셉의 제작물에 적합하다.

그문드 제로 Gmund Zero [서경]

종이의 원료 및 생산, 사용의 모든 과정에서 환경 유해성 제로를 목표로 하는 그문드의 환경 철학이 담긴 진정한 친환경 비목재 펄프 그래픽 용지. 나무로부터 얻어지는 일반 펄프 사용을 제로로 줄이고, 주된 원료로 밀(wheat)의 부산물과 마(hemp)의 줄기와 같은 식물에서 얻어진 비목재 펄프와 재생 펄프를 사용한다. 표백을 위해 염소를 사용하지 않은 염소 제로(chlorine free) 친환경 종이이며, 그문드 제로 중 위트 시리즈는 버려지는 밀의 부산물인 밀짚(straw) 등에서 추출한 비목재 펄프를 사용한 종이, 헴프 시리즈는 색상을 내는 염료를 사용하지 않은 염료 제로(dye free) 친환경 종이다.

그문드 캔버스 Gmund Canvas [서경]

시선을 사로잡는 비비드한 색상과 짜임새 있는 패브릭 엠보싱이 조화를 이루어 생생한 느낌을 전달하는 고급 그래픽 용지. 캔버스 엠보싱은 이미 널리 알려진 패턴이지만 그문드 캔버스만의 살아 있는 색상과 어우러져 기존과는 전혀 다른 새로운 분위기를 자아낸다. 그문드 캔버스는 장섬유(long fiber)를 사용하여 패키지 및 커버용으로 사용할 때에도 좋은 내구성을 보장해 준다.

그문드커버머티리얼 Gmund Cover Material [두성종이]

제작물의 품격을 높여 주는 우아한 컬러와 패턴, 고품질을 갖춘 커버용 펄지. 나뭇결 무늬와 질감을 정교하게 재현한 '그문드우드', 메탈릭한 골드와 실버가 눈길을 끄는 '스무스780', 고풍스러운 패턴의 '에버', 어느 방향에서 봐도 은은하게 빛을 반사하는 '실크 925', 깊이 있는 색상에 반짝이는 빛이 더해진 '크리스털린넨'으로 구성되어 있다.

글
이경민

인쇄용지에 대해

책 제작용 종이에 한정해서
말한다면 디자이너로 일하기
시작한 초기에는 소속 출판사 내의
한정된 선택지가 있었다. 내지는
E-라이트, 클라우드, 모조, 뉴플러스,
하이플러스. 표지는 랑데뷰,
스노우, 아트, CCP 정도. 이에 대한
반동으로 독립 후에는 독특하고
안 써 본 종이 사용에 도전했는데,
성공한 경우도 있었지만 실패한
경우가 조금 더 많았다. 예컨대 인쇄
과정에서 지분이 과하게 묻어났고,
건조가 어려웠고, 박이 지저분하게
안착됐고, 종이 수급이 어려웠으며,
종종 예산을 초과했다. 그래도 이런
과정을 통해 적당한 특징을 가지며
납득할 만한 인쇄와 제책 품질을
얻을 수 있는 확률을 조금씩 높여
가고 있다. 하지만 여전히 종이
선택은 어렵다.

자주 사용하는 용지

여전히 책을 만들 때 표지는
랑데뷰, 아트, 스노우를, 내지는
클라우드, 모조, 스노우를
가장 빈번하게 사용한다. 내가
디자인하는 책의 많은 비중은
출판사 혹은 문화행사의 것이다.
두 경우 모두 변경이 거의 불가능한
마감 일이 있고, 보통 저자, 편집자,
번역가, 사진가, 디자이너의 일정이
맞물려 돌아간다. 협업자 각각의
사정으로 중간 과정이 지체되는
경우가 많은데, 이는 결국 디자인
마감 시간과 인쇄·제책 시간의
단축으로 이어진다. 결과적으로
1000부 이상의 책을 인쇄소에 넘긴
후 5일에서 10일 정도 안에 납품해야
하는 경우가 많은데, 이런 경우에는
종이 수급과 인쇄 품질에 리스크가
적은 선택을 하게 된다. 모난 구석이
없는 결과물을 일정에 맞게 납품하는
것에 대한 만족이 있다. 이는 새로운
종이를 경험하는 즐거움과 배움에서
오는 만족과는 다르다.

언급할 만한 자신의 인쇄물

2021년 발행한 소설집 〈보통의
우리〉. 이주민과 난민, 외국인,
성소수자, 여성 등 사회적 소수자를
조명하는 '디아스포라영화제'가
기획했다. 작가 4인이 소수자의
이야기 네 편을 집필했고, 이를 한데
엮은 책이다. 네 가지 단편소설과
평론 글 하나를 다섯 가지 색지
위에 인쇄했다. 독서 순서대로
백회색(20장), 옥색(20장),
분홍색(16장), 크림색(20장),
백색(8장)이 차례로 엮여 있다.
다섯 종의 색지는 단단하게 실로
묶는 사철 제본 후, 책등의 내부
구조가 드러나는 노출 제본 방식을
선택해 서로 맞닿은 모습이 곁에서
보이게 만들었다. 이 때문에 책의 옆
네 면인 책머리, 책배, 책꼬리, 책등은
다섯 가지 색지가 층층이 쌓여 흡사
무지개떡을 연상케 한다. 종이는
동일한 품종의 색지 중에 서로
어울리고, 본문에 적당한 평량이며,
여기에 더해 수급이 원활한 것을
파악한 후 삼화제지의 '밍크'로
결정했다.

언급할 만한 타인의 인쇄물

〈BUTT〉매거진. 욥 판 베네콤이 편집하고 디자인한 게이 진이다. 분홍빛의 비도공지에 주로 흑백 사진과 텍스트를 인쇄하고 중철 제본한 것으로 유명하다. 게이의 삶과 성애에 대한 거리낌 없는 텍스트와 이미지가 분홍색 종이에 스며 있는데, 때로는 살갗으로 보이기도 한다. 분홍색 종이는 자칫 엉성해 보이기 쉬운 중철 제본 인쇄물의 만듦새에 단단한 무게추로 기능한다. 2011년 폐간한 진은 2014년, 534페이지의 육중한 하드커버 기념판 〈FOREVER BUTT〉로 재탄생했는데, 여기에도 같은 종이가 쓰였다. 동일한 내용과 종이가 물성과 제본에 따라 어떻게 다른 아우라를 갖는지 비교하는 재미도 있다.

자신의 책을 자비출판한다면

아직 그 내용이 없는 상태에서 종이를 먼저 정해 본다면 내지는 클라우드 혹은 스노우, 표지는 랑데뷰, 스노우 중 선택하겠다. 가장 많이 써 온 종이로, 하지만 시간을 충분히 들여 물성과 제본 방식, 인쇄와 후가공 등을 고려해 지루하지 않은 만듦새를 고안하고 싶다.

제지사에게

삼원이나 두성처럼 유통 및 공급 위주의 회사는 다양한 종이 실물과 제작 샘플을 볼 수 있는 공간이 마련돼 있어서 종이 선택에 큰 도움이 된다. 샘플을 구하기도 쉽고, 종이 특성에 관해 담당자에게 조언을 구하는 것도 쉽다. 유통사와 제지사의 성격 차이가 있겠으나, 한국의 제지사는 상대적으로 소통의 문턱이 높게 느껴진다. 새로운 샘플을 업데이트하는 것과 실물 제작 예시를 구해 보기가 상대적으로 어렵다.

종이는 아름답다?

종이는 아름답다. 하지만 책 표지의 경우 높은 확률로 해야만 하는 라미네이트 코팅이 아름다움을 덮는 경우가 많다. 종이의 발전과 함께 코팅 혹은 내구성을 위한 장치들에 대한 고민도 다양화하면 좋겠다.

이경민
그래픽 디자이너. 2012년부터 민음사 미술부에서 3년 근무했으며, 2016년부터 그래픽 디자인 스튜디오 플락플락을 운영 중이다. 2021년부터 서울시립대학교 디자인전문대학원에서 시각 디자인을 공부 중이다.

그문드컬러매트 Gmund Colors Matt [두성종이]

과학적인 컬러 시스템을 기반으로 정교하게 선별한 48색으로
구성된 고급 컬러플레인지. 여덟 가지 톤으로 분류해 색을 선택하는
과정을 수월하게 해 주며, 48색이 조화롭게 어울려 믹스 앤드
매치가 용이하다. 디자인 작업에 유용한 컬러 솔루션을 제공하는
그문드컬러매트는 색바램이 거의 없으며, 거칠지도 매끈하지도 않은
적당한 표면 질감과 평활도 덕분에 인쇄 적성이 탁월하고 강도도
뛰어나 다양하게 활용할 수 있다.

그문드컬러푸드 Gmund Colors Food [두성종이]

FSC® 인증을 획득했으며, 내광성이 뛰어나고 두툼한 친환경 펄지.
화이트, 베이지, 그레이, 블루, 브라운 톤 12색으로 구성되어 있으며,
자연스러운 펄 입자로 고급스러움을 더했다.

그문드코튼 Gmund Cotton [두성종이]

100% 면 섬유로 만든 친환경 프리미엄 보드. 따뜻한 질감, 두툼한
볼륨감이 일품이다. 빛에 오래 노출되거나 시간이 흘러도 거의
변색되지 않으며, 고급스러운 컬러, 다양한 평량, 탁월한 인쇄 적성을
갖추고 있다. 레터프레스, 핫 포일 스탬핑, 실크스크린 등 가공 적성도
뛰어나 다양한 제작물에 적합하다.

그문드 트랜스패런트 Gmund Transparent [서경]

여덟 가지 색상의 트레싱지. 헤이즈를 극도로 낮춰 선명한 투과감을
극대화한 그문드 트랜스패런트는 종이의 투명한 색상과 뒤로 비치는
대상이 조화를 이루도록 해 준다.

그문드 펠트 Gmund Felt [서경]

리니어한 펠트 패턴을 형상화한 그문트 펠트는 내추럴함을 추구하는
트렌드에 어울리는 종이다. 부드럽게 구현된 펠트 무늬는 고즈넉한
분위기를 높여 준다. 또한 그문드 펠트는 전통적인 펠트 원단에서
자주 사용되는 대표적인 색상들로 구성되었다. 잔잔한 감성을
표현하기 적합한 그문드 펠트는 트렌드에 적합한 디자인 컨셉을
잡는 데 도움이 될 수 있다.

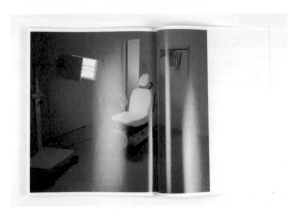

글로시. 코팅한 종이는 인쇄물 표면을 윤기로 덮는데, 이를 '글로시하다'고 한다.
미용 산업의 교두보인 성형외과 병원 안쪽을 묘사한 카라 필립스의 사진책
〈삐어난 아름다움〉(2012). 에프더블유: 북스 출간.

글로시 glossy

종이 특성을 묘사할 때 흔히 쓰는 표현 중 하나로 광이 나는 종이를
가리킬 때 '글로시한 종이'라고 한다. 종이 표면에 코팅 처리를 한
도공지, 대표적으로 아트지 같은 종이가 글로시한 특성을 갖는다.
글로시한 종이는 다분히 양면적인데, 일차적으로는 컬러 인쇄를
생생하게 표현하며, 특유의 윤기로 인쇄물의 존재감을 돋보이게
만드는 장점이 있으나 이를 효과적으로 다루지 않으면 값싼 인상을
초래하기도 한다. 미술 도록 등 이미지가 중심이 되는 서적, 책 표지
및 자켓, 잡지 표지 및 본문 등에서 흔히 볼 수 있는 종이의 특성이다.

기장 技匠 printer

장비를 구동시켜 결과물을 만들어 내는 책임자. 인쇄물 분야에선
인쇄소와 제본소의 기장들이 활동한다. 디자이너가 인쇄소에
송부하는 인쇄 데이터에 정확한 컬러 정보가 들어 있지만 그것이
인쇄를 통해 구현되는 과정에서 기장의 숙련도와 미감(美感),
성실성이 결과물 품질을 좌우하는 경우가 많다. 이른바 인쇄 품질에
영향을 주는 기장 요인(要因)으로, 실제로 그의 실력에 의해 인쇄
디테일이 결정되는 경우가 다반사다. 가령 잉크의 농도, 종이에 따른
뒤묻음 문제, 인쇄 속도의 문제 등은 기장의 경험에 따라 달라진다.

기장은 또한 인쇄 장비를 관리하는 역할도 한다. 기장은 거의 도제(徒弟)로 배출된다.

기포지·흑기포지 [두성종이]

종이 특유의 자연스러운 질감과 뛰어난 인쇄 적성을 갖춘 보드. 강도와 가공 적성도 뛰어나 '보호, 운반, 표현력'이 필요한 패키지 용도에 적합하다. 코티드와 언코티드로 구성되어 있으며, 코티드 상품은 양면 코팅으로 오염 방지 처리를 해 별도의 가공 없이 보존성이 필요한 제작물에 활용하기에 좋다.

(나)

날개

책 표지를 연장시켜 표지 안쪽으로 접은 부분. 대개 책의 요약이나 저자 약력, 시리즈 정보 등이 들어간다. 무선 제본에서 찾아볼 수 있으며 양장 제본에서는 가능하지 않다. 날개는 용지 비용을 상승시키는 요인이지만, 책의 장정이라는 관점에서 미학적 이점이 많아 독자의 눈길을 끌어야 하는 상업 단행본 제작에선 날개 있는 책의 빈도가 단연 높다. 날개 없는 책은 저예산 속성 제작으로 비치기 십상이어서 상업 출판에선 대체로 꺼리는 편이다. 다만, 별도로 자켓을 만들 경우, 그것이 날개 역할을 대신하기 때문에 날개 없는 표지가 된다. 날개 뒷면은 책 표2, 표3의 연장이므로, 꽤 넓은 지면을 활용해 뭔가 표현하는 사례도 찾아볼 수 있다.

네이처팩 Doosung Nature Pack [두성종이]

일반 목재보다 생장 주기가 빠르고 온실가스 흡수율이 높으며, FSC® 인증을 받은 대나무 펄프로 만든 친환경 항균 보드.(화이트-대나무 펄프 65% 이상, 베이지-대나무 펄프 100%.) 대나무 자체에서 비롯한 항균 효과가 있으며, 6대 유해물질 불검출 인증을 받았다. 열을 가하면 결속력이 증가하여 강도가 한층 높아지고, 식품 인증을 받아 식품 용기로도 적합하다. '러프'는 벌키도가 높아 평량에 비해 가볍고, '스무스'는 매끄럽고 평활도가 높아 인쇄 적성이 뛰어나다. 패키지, 쇼핑백, 카드, 명함, 종이컵 등 다양하게 활용 가능하다.

노루지

평량이 낮은 생활용지로 보통 포장용, 식품 포장, 약봉투 등으로
사용된다. 노루지는 식품을 포장하기 위해 초지기에서 단면 연마
가공을 하게 된다. 표면의 광택은 일반 코팅과 유사하게 보이나
그 공정과 목적은 코팅과 다르다. 종이가 매우 얇기 때문에 일반
오프셋으로 인쇄하기 힘들어 박엽지 전문 인쇄소를 이용해야
한다. 한때 봉투로 많이 사용되었지만, 현재는 포장지·전단지 등에
사용한다. 평량은 25g/m²부터 80g/m²까지 다양하다.

노 블리치 No Bleach [서경]

"환경에 진정으로 좋은 종이와 그 점이 무엇인지 어떻게
알 수 있을까?"라는 의문에서 출발한 용지. 100% 에콜로지컬
페이퍼(ecological paper)로 완성된 노 블리치의 NC 내추럴 화이트는
염료가 첨가되지 않은 자연스러운 흰색이며, NB 내추럴 브라운은
표백되지 않은 자연 그대로의 컬러로 그 사실을 보여 준다. 환경
보호를 선도하는 노 블리치는 서식류부터 패키지까지 다양한
인쇄물에 사용될 수 있으며, 동시에 종이 특유의 따스하고 잔잔한
느낌을 만끽할 수 있다. 아울러 노 블리치는 독일의 식품 접촉 안전
인증을 획득하여 식품에 직접 닿는 용도로도 사용하기 적합한
종이다.

누아지 Nuage [삼원특수지]

인쇄 결과를 더욱 돋보이게 하는 눈처럼 깨끗한 색상, 우수한
건조성과 높은 색상 재현으로 뛰어난 인쇄 품질을 제공하는 용지.
뛰어난 강도와 탄력성으로 각종 인쇄 및 후가공에 뛰어나고 무염소
표백 펄프로 생산된 FSC® 인증 친환경 제품.

뉴에이프릴브라이드 New April Bride [두성종이]

부드러운 감촉의 고급 코티드 인쇄용지. 인쇄와 가공 적성이
우수하며 무염소 표백 펄프(ECF)를 사용했다. 두툼한 부피감으로
제작물의 경량화가 가능하고 특수 코팅 처리를 하여 발색이
선명하고 색 재현이 우수하다.

뉴 에코블랙 New Ecoblack [삼원특수지]

뛰어난 품질에 가격 경쟁력까지 갖춘 용지. 다양한 평량 구성으로 각종 용도의 제작물 작업이 가능하고 강도와 내구성이 뛰어나 각종 패키지 제작물에 활용된다. 박 인쇄, 형압, 접지, 줄내기, 다이커팅 등 각종 인쇄가 용이하다.

뉴 에코크라프트 New Eco Kraft [삼원특수지]

내구성과 보존성을 높여 주는 종이 강도, 무표백 펄프 사용의 친환경 제품. 선명한 인쇄성, 우수한 가공 적성, 경제적인 가격이 장점이다. 다양한 평량 구성으로 다용도 제작물에 대응할 수 있다. 천연 펄프 85% 이상 함유.

뉴칼라 New Color [두성종이]

화려하고 다양한 컬러로 구성되어 창의력 개발 및 색상 학습에 최적화된 친환경 컬러플레인지. 미술 공작용으로 개발되어 각종 조형물 작업에 폭넓게 활용할 수 있으며, 색다른 인쇄 결과물을 얻을 수 있어 그래픽 작업에도 잘 어울린다. 무염소 표백 펄프(ECF) 및 재생 펄프(5% 이상)를 사용했다.

뉴크라프트보드 New Kraft Board [두성종이]

평활도와 강도가 높고, 천연 펄프를 85% 이상 함유한 고급 크라프트 보드. 자연스러운 색감과 질감은 그 자체로 훌륭한 디자인 요소로 활용할 수 있으며, 인쇄 및 가공 적성도 우수해 다양한 용도로 활용 가능하다.

니나 Neenah

미국의 제지 회사. 1873년 위스콘신주에 설립된 니나(Neenah) 제지 공장이 전신이며 2018년 니나 페이퍼(Neenah Paper)에서 니나(Neenah)로 사명을 바꿨다. 고급 인쇄지, 패키지 용지, 여과지, 특수 산업 용지 등을 제조하며, 전 세계 80여 개국에 유통되고 있다. 대표 종이로는 레더라이크(Leatherlike), 문드림(Moondream), 플라이크(Plike), 옥스포드(Oxford), 아스트로브라이트(Astrobrights), 로얄선던스(Royal Sundance),

카이바(Kivar), 펠락 리자드(Pellaq Lizard), 스키버텍스(Skivertex) 시리즈, 클래식(Classic) 시리즈 등이 있다. 국내에서는 두성종이, 삼원특수지, 서경이 수입·유통한다. www.neenahpaper.com

니나폴딩보드 Neenah Folding Board [삼원특수지]

니나폴딩보드는 특별한 색상, 다양한 패턴을 갖춘 제품으로 오프셋에서 스크린까지 모든 인쇄에 적합하다. 고품질 펄프 사용으로 엠보, 디보, 박, 커팅 등 후가공에 최적화된 제품. FSC® 인증 표백 펄프 및 재생 펄프를 사용한 친환경 제품이며 벨럼, 로우, 브러쉬, 햄머, 캠브릭 등 다양한 패턴을 갖춘 패키징 제품이다. 고품질 펄프 사용으로 종이 강도와 탄성이 좋아 엠보, 디보, 박, 커팅 작업에 우수하다. 오프셋, 실크스크린, 레터프레스 등 다양한 인쇄에 적합.

(다)

다이넬 Dynel [두성종이]

스웨이드 같은 질감, 선명한 색상, 뛰어난 강도와 가공 적성을 갖춘 롤 바인딩. 강도와 신축성이 뛰어나 가공 적성이 우수하다. 싸개지, 접지, 엠보싱, 핫 포일 스탬핑, 실크스크린, 합지, 라미네이팅 등이 가능하며, 중성(PH8)이라 부식이나 산화에 따른 변형이 없어 보존성도 훌륭하다.

다이커팅 die-cutting

특정한 모양으로 금형을 만들고 그것을 종이 등에 눌러 모양대로 따내거나 구멍을 내는 것. 여기서 다이(die)는 특정 모양, 패턴의 날카로운 철제 형틀을 말하는데, 결과적으로 다이커팅은 날카로운 금형으로 종이, 판지, 라벨 또는 기타 소재를 다양한 모양으로 잘라내는 것을 말한다. 인쇄와 마찬가지로 다이커팅은 자동화 작업이다. 이로써 동일한 모양의 여러 형상을 효율적이고 일관된 방식으로 작업할 수 있다.

다이커팅은 매우 다양하다. 인쇄된 부분의 모양대로 잘라낼 수도 있고, 모서리를 둥글게 만드는 데도 이용할 수 있으며 어떤 부분의 가운데를 특정 모양대로 잘라 낼 수도 있다. 거의 모든 인쇄물이

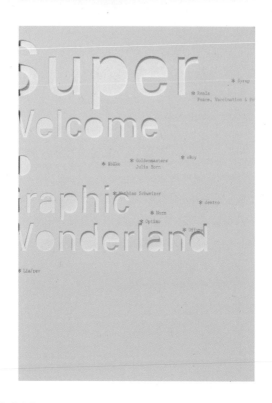

다이커팅. 책 타이틀 'Super, Welcome to Graphic Wonderland'란 글자를 다이커팅으로
따냈다. 2003년 게스탈텐 출판사 출간.

직사각형으로 되어 있는데, 다이커팅은 여기에 모양, 윤곽, 구멍
등을 만들어 시각적 호소력을 높여 사람들의 흥미를 끌 수 있다. 이런
까닭에 이 기술은 기업의 카탈로그처럼 사업을 홍보하는 데 널리
이용된다. 가령, 회사 브로슈어의 표지 일부에 창문 형상의 사각형을
따내, 그 안에 회사 로고를 보이게 하는 것 따위다. 마찬가지로 고유한
모양으로 조각된 카탈로그 표지, 네 군데 구석을 둥글게 혹은 특이한
형상으로 따낸 명함을 만들 수도 있다. 이러한 프로모션 용도 외에도
다이커팅은 인쇄물을 보다 기능적으로 만드는 데도 널리 사용된다.
예를 들어 호텔에서 사용하는 문걸이 행거에는 구멍이나 고리가
있어야 문에 매달 수 있을 것이다. 다이컷으로 창을 만든 우편 봉투는
봉투를 봉해도 창 안에 인쇄된 주소나 정보가 보인다. 인쇄 현장에서
톰슨(도무송) 작업이라고 흔히 칭한다.

다케오 Takeo

일본의 종이 유통 회사. 1899년 설립된 다케오양지점(竹尾洋紙店)이 전신이며 현재의 상호명으로 개칭된 것은 1974년이다. 1900년대 초, 일본 내 독일 제지를 유통하기 시작, 1949년에 엔티랏샤를 출시하면서 파인지(Fine Paper) 시장에 주력하게 된다. 엔티랏샤를 비롯한 주요 제품으로는 머메이드, 레자크, 반누보, 아라벨, 스타드림, 파치카, 루미네센스 등이 있다. 왁스지, 방수지, 불연성 종이, 멸균지 등 특수 산업 용지도 판매하고 9000여 종의 종이를 보유하고 있다는 온라인숍(takeopaper.com)에서도 전지 크기의 종이를 구매할 수 있으며 오프라인숍에서는 실제 종이와 견본집을 체험하고 구매할 수 있다. 간다니시키초, 긴자, 아오야마, 요도야바시(오사카), 유타카(후쿠오카) 등에 매장이 있고, 1965년부터 종이를 주제로 페이퍼쇼를 개최하고 있다. 이 회사의 경영 방침과 마케팅 활동 등은 국내 수입지 회사에 적지 않은 영향을 주는 것으로 알려져 있다. 한국에서는 두성종이가 다케오의 종이를 수입해 출시한다.

대례지 [두성종이]

파스텔 톤의 부드러운 색상과 자연스럽게 뿌려진 깃털 모양의 패턴이 편안하고 고상한 느낌을 주는 컬러엠보스지. 부드러우면서도 강도가 뛰어나 활용도가 높다.

데님 Denim [서경]

실제 데님 원단을 모티브로 재해석해 거친 듯 부드럽고 투박한 듯 세련된 데님의 느낌을 살린 폴리우레탄 원단. 차분한 데님의 인상은 따뜻하고 부드러운 그립감과 어우러져 높은 완성도를 보여 준다.

도공지 coated paper

인쇄용지를 대분류할 때 쓰는 기준으로 원지의 한쪽 면 또는 양면에 광물성 안료와 카세인 등의 접착제를 혼합한 도료로 코팅(도공)한 종이의 총칭. 업계에서는 흔히 쓰지만, 도공지(塗工紙)란 말 자체는 일본 제지 산업에서 온 말로 우리나라 표준국어대사전에는 등재되지 않은 단어다.

거의 대부분의 인쇄용지는 코팅한 용지(도공지), 코팅하지 않은

글
정미정

인쇄용지에 대해

인쇄 경험이 별로 없었을 때는 종이는 화면의 연장선이라고 단순하게 생각했다. 그리고 종이를 선택해야 할 일이 있을 때는 거의 대부분 감촉이 마음에 드는 것을 골라서 작업했다. 지금도 이 생각의 큰 틀은 변하지 않았지만 인쇄용지 자체의 개성보다는 예산이나 인쇄 및 제작 여건에 따라 용지 선택이 많이 좌우되는 것 같다. 또한 화면의 무한한 영역 속에서 선이나 면으로만 구분돼 상대적인 상호작용으로만 인식되던 지면이 화면 바깥에 나와서는 절대적인 면적을 가지고 신체와 실제 환경에 좀 더 복잡하게 관계하기 때문에 종이를 바라보는 나의 태도도 조금 더 신중해졌다.

자주 사용하는 용지

나는 어떤 작업이든 대부분 매트한 용지를 선호하는 편이고, 나의 그래픽 작업의 방향성도 그러하다.(실제 작업에서 종이 질감을 모사하기까지 한다.) 클라이언트가 따로 요구하기 전까지 코팅지를 먼저 제안하는 경우는 거의 없고, 따라서 가장 빈번하게 사용한 용지는 모조지, 문켄 시리즈, 미스틱, E-라이트, 아르떼 정도다. 예산 문제, 인쇄 사고 방지, 촉박한 일정에 따른 용지 수급 용이성 때문이다.

언급할 만한 자신의 인쇄물

2021년 초 작업한 〈Odd to Even Vol.1〉. 감사하게도 두성종이에서 종이를 지원받아 제작했기 때문에 원하는 종이를 아무런 제약 없이 사용할 수 있었다.(내가 지금까지 해 왔던 작업들은 대부분 한정된 예산 때문에 종이 선택의 폭이 넓지 않았다.) 표지에 사용한 종이가 아인스 에그쉘이라는 오돌토돌한 질감이 강한 종이였는데, 가위로 오려 붙인 다음 스캔해 만든 표지 그래픽과 잘 어울렸던 것 같다. 2022년에 작업한 NPO 지원센터 리플릿은 클라이언트가 친환경적인 제작 방식을 요청해서 처음으로 100% 재생지인 리시코(두성종이)를 사용해 콩기름으로 인쇄한 작업이라서 기억에 남는다. 재생지라고 하면 막연히 티끌이 많은 종이가 대부분이라고 생각했는데 제작 과정에서 생각보다 선택할 수 있는 재생지의 종류가 많았고, 또 예상보다 당장 주문이 불가한 종이가 많아서 많은 사람들이 친환경적인 제작 방식에 관심을 갖고 있다고 느꼈다.

언급할 만한 타인의 인쇄물

〈WERK Magazine No. 13〉. 앞은 매끈하고 뒤는 러프하고, 햇빛에 바랜 듯한 색을 내는 힘이 없는 종이를 사용했는데 모든 페이지를 다이커팅해 앞·뒷면 질감을 한 페이지에서 한꺼번에 느낄 수 있는 것이 인상적이었다. 또한 커팅된 부분 안쪽으로 다른 페이지들이 빡빡하게 쌓여 있는 부분도 있고,

그 안에 드러나는 페이지들이 다시
커팅이 돼 있어 얇아진 부분도
있는데, 이를 통해 종이의 부피를
여러 가지 방식으로 느낄 수 있어
좋았다.

자신의 책을 자비출판한다면
어떤 내용으로 책을 만들지에
따라 다를 것 같은데, 작년에
100% 자비출판한 〈PP〉 이야기로
대체하겠다. 내가 키우던 식물에
관한 책이었는데 표지는 루프엠보스
린넨을 골랐다. 갈색 티끌이
군데군데 있는 자연스러운 표면과
무늬를 가진 종이라 식물이라는
주제와 잘 어울렸다고 생각한다.
막상 인쇄에 들어가니 기장님이
이런 종이는 사용을 지양하라고
했다. 표면이 무늬가 거칠어서
잉크가 균일하게 잘 스며들지
않는다는 식으로 이야기했던
것 같다. 사용된 이미지가 이미
보슬보슬한 느낌이 나는 작업이라
그런지 나는 그 느낌이 싫지 않았다.
내지는 모조지를 사용했다. 예산의
한계에 부딪혔기 때문이다.

제지사에게
종이의 종류가 정말 많다. 정리가
필요해 보인다. 종이의 종류를
줄이라는 뜻은 당연히 아니고,
종이를 선택하려고 할 때 너무 많은
선택지가 있는데 어디서부터 어떻게
골라야 할지 막막할 때가 종종 있다.
물론 그 경험도 매우 중요하다.
그러나 모든 종이를 다 만져 보고
고르는 것 외에 종이를 발견하는
방법은 없을지 생각해 본다.

종이는 아름답다?
종이는 그 자체로 아름답다. 종이에
어울리는 작업을 계속 이어 나갈 수
있길.

정미정
그래픽 디자이너. 2019년부터 그래픽 디자인
스튜디오 미정(Studio Untitled)을 운영 중이다.
주로 인쇄 매체와 화면을 기반으로 한 디자인
프로젝트를 수행하며, 이미지를 해석하고
만드는 데에 관심이 있다.

종이(비도공지) 둘 중 하나에 속하는데 아트지, 코트지, 경량코트지 및 캐스트코트지 등이 있으며 표면이 평평해 원색 인쇄와 사진 인쇄에 널리 쓰인다. 원지로서는 통상적으로 상질지가 이용되지만, 숭질지 등 하급지에 도공하는 예도 있다. 도공의 방법으로는, 일단 초지기에서 감은 종이를 되감으면서 코팅기에서 도공하는 오프머신 방식과, 초지기와 코팅기를 일체화해 초지기상에서 도공하는 온머신 방식이 있다. 고속 도공이 가능해진 후에는, 가격이 저렴한 코트지, 중질 코트지 및 경량 코트지 등의 도공에는 온머신 방식이 많이 채용된다. 코트 종이의 도료로는 백토 등이 쓰이고, 접착제로는 카세인, 녹말, 녹말 및 합성수지 등이 사용된다. 캐스트코트지는 아트지보다 한층 인쇄 효과를 높이기 위해 만든 고광택지로 백색도가 높아 달력, 포스터 등 고급 인쇄물에 적합하다.

도록 catalog

미술 도록을 포함한 예술 서적 분야는 커피 테이블 북, 즉 돈을 아낌없이 써서 만든 호화 양장본이 있는 반면, 다른 한편에서는 콘텐츠, 편집과 디자인 등 다방면에서 형식 실험을 추구하는 경향의 책들이 혼재한다. 관습적인 상업 책부터 실험적인 한정판, 비제도권 출판물까지 스펙트럼이 극히 넓은 분야다. 종이의 쓰임새도 매우 다양해 한 방향으로 정리하긴 힘들지만, 비상업 도록의 경우 일반 단행본에서는 찾아볼 수 없는 미묘한 방식으로 종이와 인쇄를 다루는 책들이 꽤 있다. 대개는 작가의 예술 실천을 인쇄물 형태로 재현하거나 해석하려는 의도 때문이다. ☞별쇄(p.257)

도무송

금속판으로 특정 모양을 낸 후 그것을 종이에 눌러 그 모양대로 따 내거나 구멍을 내는 것. 자동화 과정으로 이뤄지는 작업이어서 단시간에 많은 물량을 일관된 방식으로 따 낼 수 있다. 말 자체는 '톰프슨'의 일본어 발음으로 영국의 인쇄 장비 회사 톰프슨(T. C. Thompson and Sons)의 설비로 이 공정이 일반화된 사정이 그 배경이다. 아직도 인쇄 현장에선 '도무송'이란 용어를 흔히 쓰고, 일부에서는 '톰슨'이라 하기도 한다. 영미에서는 철제 형틀을 뜻하는 '다이'(die)와 결합시켜 '다이커팅'(die-cutting)이라 부른다.

도비라. 새로운 섹션이 시작하는 시점의 도비라(오른쪽 페이지)에서 종이가 도공지류로 바뀐다.〈모노클〉83호.

도비라

'とびら'(扉)라는 일본어. 번역하면 '문짝'이란 뜻이다. 출판, 잡지 분야에선 본문에서 특정 섹션이 시작되는 부분에 내용의 시작을 알리기 위한 페이지를 말한다. 이런 뜻에서 도비라를 '속표지'라고 순화해 사용하기도 한다. 이어지는 내용의 단서가 되는 타이틀(예: 특집 제목)과 이미지를 배치하는 것이 일반적인데, 섹션 구분을 더욱 명확히 하기 위해 도비라를 본문과 다른 용지로 사용하는 것도 가능하다.

독립출판 independent publishing

상업 자본에 의해 움직이는 출판 산업의 바깥에서 이뤄지는 출판. 영미에서는 대기업 출판그룹이 아닌 소규모 출판사를 폭넓게 포괄하는 용어이지만 우리나라에서는 상업 출판의 대척점에 있는 셀프 퍼블리싱(self publishing)을 지칭할 때가 많다. 주요 특성으로는 상업 출판이 담아 내기 힘든 '틈새의 내용'에 천착하고, 책 형식도 기성 출판과 확연히 구별될 때가 많다. 출판 목적에 있어서도 상업적 이익보다는 개인의 비전을 전파하려는 의도가

지배적이다. 독립출판의 제작은 기성 출판사처럼 전문화되어 있지
못하고 개별적으로 이뤄지기 때문에 일정한 경향을 파악하기는
쉽지 않지만, 대체로는 인위적으로 꾸미지 않은 소박하고 단순한
제작이 두드러진다. 종이의 관점에서도 독립출판의 경향을 생각해
볼 여지는 충분하다.

두께 thickness

종이의 두께를 가리키는 단위는 마이크로미터(μm)이며
미크론(μ)이라고도 한다. 1마이크로미터는 1/1000mm가 된다.
보통 평량이 높을수록 두껍다고 말할 수 있으나 이는 같은 종류의
종이일 경우에 해당하고, 사실상 종이 종류, 제조 회사, 제조 시기
등에 따라 다르다. 종이의 두께는 책 본문에서 뒤비침 현상과
관련이 있고, 책등의 면적을 결정하는 등 전체적으로 인쇄물의
물성에 관여하는 요소로 작용한다. 제작자 입장에서 종이의 두께는
인쇄물의 인상을 좌우한다는 점에서, 특히 책에서는 책의 부피를
결정짓는 요인이라는 점에서 중요하게 취급된다. 동일한 원고
분량이라도 어떤 평량의 용지를 사용하는가에 따라 책의 두께가
달라지는데, 두툼한 체적의 책을 만들고 싶으면 고평량 용지를,
얇은 책을 원한다면 저평량 용지를 사용해야 한다.

두성종이 Doosung Paper

1982년 설립된 종이 유통 전문 기업. 유럽, 아시아, 미국 등지의 주요
제지사들이 생산하는 인쇄·포장용지를 비롯해 색지, 크라프트, 펄지,
특수 기능지 등 다양한 종이를 취급한다. 재생 펄프, 비목재 펄프,
그린 에너지를 사용하거나, 각종 환경 인증을 받은 친환경 종이를
꾸준히 소개하며 지속 가능성을 도모하기 위해 노력하고 있다.
나아가 새로운 소재를 찾는 기업, 디자이너, 메이커들에게 영감과
아이디어를 주기 위해 독특한 기획상품을 선보이는 한편, 종이와
디자인 관련 전시, 워크숍 프로그램도 운영 및 후원하고 있다.
www.doosungpaper.co.kr ☞ 별쇄(p.272)

두성칼라화일 Doosung Color File [두성종이]

다채롭게 구성된 35색, 뛰어난 강도와 표면 평활도를 갖춰 폭넓게

활용할 수 있는 고급 색 보드. 재생 펄프를 50% 이상 함유한 친환경 종이로, 견고함과 탄력을 필요로 하는 고급 패키지, 파일 홀더, 초대장 등에 적합하다.

두성티슈페이퍼 Doosung Tissue Paper [두성종이]

꽃잎처럼 얇고, 구김이 자연스러워 포장지로 사용하기 좋은 티슈페이퍼. 프렌치 바닐라, 페일 핑크, 다크초콜릿 등 매력적인 컬러를 활용해 다채로운 연출이 가능하다. 선물 및 상품 포장 시 고급스러움을 더해 준다.

뒤묻음

인쇄를 할 때 종이가 서로 맞닿아 한쪽 잉크가 다른 쪽에 묻는 현상. 흔한 경우는, 검정 계열의 진한 색으로 넓은 면을 인쇄할 때, 인쇄 후 용지의 적재 과정에서 인쇄면이 맞닿는 종이에 잉크가 묻어나는 것, 또는 제본 등 후반 제작 과정에서 인쇄된 종이끼리 쓸리면서 잉크가 전사되는 것 등 몇 가지가 있다. 인쇄용지의 특성상 잘 마르는 종이(예: 아트지)를 사용할 때는 이런 일이 잘 일어나지 않지만 이른바 건조성이 낮은 용지를 사용할 때는 이에 유의해야 한다. 특히 표지에 묻음이 발생하면 인쇄물의 가치가 현저히 떨어지기 때문에 재인쇄를 고민해야 하는 경우도 있다. 고급 인쇄소일수록 뒤묻음을 세심히 관리하기 마련인데, 인쇄 후 용지를 적재할 때 하중을 고려해 용지를 조금씩만 쌓아 놓는 것, 제본 전에 충분한 시간을 갖고 건조하는 것 등이다.

뒤비침 shown through

종이의 뒷면에 인쇄면이 비쳐 보이는 것. 잉크의 공급량이 너무 많거나 종이가 잉크를 빨아들이는 성질이 너무 강할 때, 종이 두께가 지나치게 얇거나 불투명도가 낮을 때 발생하는 현상이다. 인쇄 선명도에 영향을 주며 가독성을 방해하는 대표적인 인쇄 불량의 하나로 여겨지나 종이의 뒤비침 성질을 이용해 뭔가를 표현하려는 시도가 가끔 발견되기도 한다.

3. 주요 대학 건축학과
전임교수는 고려대학교
총 11명 중 여성 2명, 연세
서울대학교 총 11명 중
여성 1명, 서울시립대학교
총 14명 중 여성 4명,
연세대학교 총 16명 중
여성 1명, 한국예술종합학교
총 7명 중 여성 1명,
한양대학교 총 9명 중
여성 0명, 홍익대학교 총
18명 중 여성 5명이다.

뒤비침. 뒷면에 반전 인쇄된 글씨가 앞면과 겹쳐지면서 완전한 문장이 된다. 종이의 뒤비침 현상이 언뜻 잘 보이지 않는 현실을 은유하는 정보 그래픽 장치로 응용되었다. 〈빌딩롤모델즈—여성이 말하는 건축〉(2018). 디자인 CFC, 프로파간다 출간.

듀오 Duo [서경]

서로 다른 두 가지 색상의 원사가 각기 다른 방향에서 직조되어 두 색상의 조화 혹은 대비로 효과를 주는 이색적인 북클로스 원단. 비슷한 두 가지 색상이 조화를 이루어 내추럴한 감성을 표현하기도 하고, 상반된 색상이 교차하여 화려한 개성을 뽐내기도 한다. 듀오는 100% 레이온으로 만들어져 가볍지만 강하고, 부드럽고 자연스러운 표면 마감으로 높은 품질을 자랑한다. 제작물을 평범하지 않게 차별화하고 싶을 때 가장 효과적인 북클로스 원단이다.

디에스프린스 DS Prince [두성종이]

섬세한 물결 무늬, 도공을 하지 않아 자연스러운 질감의 고급 컬러엠보스지. 미술 및 인쇄용으로 두루 사용 가능하다. 표면의 높은 강도와 개성적인 패턴 덕분에 드로잉, 수채화 등 미술용으로 적합하며, 인쇄 적성도 탁월해 카드, 청첩장, 서적 등으로도 활용하기 좋다.

디자이너스칼라 Designer's Color [두성종이]

과학적, 체계적으로 분류된 컬러 시스템을 갖춘 컬러엠보스지. 단일
품목으로는 국내에서 가장 많은 200색으로 구성되어 있다. 각 컬러의
미묘한 톤 차이를 한눈에 볼 수 있으며, 원하는 컬러를 찾을 때 또는
컬러 선정이 중요한 프로젝트에서 유용한 솔루션이 될 수 있다.

디자이너스칼라보드 Designer's Color Board [두성종이]

패키지에 활용하기 좋은 12색, 단단하고, 고급스러운 질감의 보드.
체계적으로 구성된 200색을 갖춘 '디자이너스칼라'에서 패키지에
활용하기 좋은 12색을 선별, 적용했다. 단단하고, 고급스러운
질감이 돋보이며, FSC® 인증을 받았다. 프리미엄 패키지, 문구 등에
활용하기 좋다.

디프매트 Deep Mat [두성종이]

세련된 톤의 17색으로 구성되어 있으며, 재생 펄프 40% 이상,
바가스 펄프 10% 이상 함유한 친환경 보드. 공기층을 풍성하게
머금고 있으면서도 강도가 높고 평량이 다양해 여러 종류의
제작물에 활용 가능하다.

띠지

책 하단부를 두르고 있는 종이. 광고 문구를 크게 배치하여 마케팅
수단으로 사용하는 것이 일반적이다. 표지를 상당 부분 가리고,
구입 후 사실상 버려야 하기 때문에 독자나 디자이너들의 선호가
높지 않지만, 수없이 많은 책이 깔려 있는 서점 매대에서 독자의
눈을 사로잡아야 하는 출판사 입장에서는 포기하기가 쉽지 않은 게
현실이다. 동아시아 출판계, 특히 일본 출판계에선 띠지가 일상에
가깝다. 북 디자이너 정병규에 따르면 띠지의 기원은 프랑스 콩쿠르
문학상이라고 한다. 문학상을 수상한 책의 겉면에 '수상작'이라고
크게 기입하는 것이다. 일반적으로 띠지는 고광택의 도공지로
제작하고, 대비가 큰 색 배합을 이용하여 표지 디자인에 큰 영향을
준다. 때로는 트레싱지, 크라프트지, 마메이드지, 비도공 색지 등과
같이 은은한 느낌의 종이로 만들기도 한다. 북 디자이너, 출판사마다
띠지에 접근하는 방식이 천차만별이어서 그 경향을 일반화하기는

띠지. 문학동네 '인문 라이브러리 시리즈 1~4'(2011-2012). 같은 사이즈의 직사각형 크기의
용·지를 종이를 접는 각도만 조금씩 달리해 같은 컨셉이지만 겹쳐진 모양이 제각각인
띠지가 됐다. 디자인 슬기와 민, 문학동네 출간.

어렵다. 2017년 초 동네서점 땡스북스는 북 디자이너 석윤이를
초청해 '열린책들 창립 30주년 기념 대표 작가 12인 세트'에서 포장지
역할을 했던 띠지를 '작품'으로 조명한다는 취지로 '작품이 된 띠지'
라는 전시를 개최한 적이 있다.

띤또레또 Tintoretto [삼원특수지]

유럽 전통 수공지의 감각을 현대적 기술로 재현한 친환경 용지.
부드러운 감촉과 은은한 양면 펄프 엠보의 조화가 우수하고 중성
처리로 장기간 변색이 없는 등 제작물의 보존성도 탁월하다. 고급
펄프를 사용해 강도가 높아 형압, 다이커팅, 박 등 각종 인쇄 가공이
용이한 것도 장점.

(라)

라미네이팅 laminating

인쇄물 표면에 얇은 비닐을 입히고 열을 가해 압착하는 후가공.
인쇄물 표면의 강도를 높이고 각종 오염으로부터 인쇄면을
보호하는 구실을 한다. 가령, 라미네이팅을 한 책 표지는 긁히거나
쓸려도 영향을 덜 받고, 설령 오염이 되어도 젖은 물수건이나
지우개로 닦아 낼 수 있다. 아울러 유광 라미네이팅을 하면
인쇄면에 광택이 생겨 생동감이 증가해, 각종 인쇄물의 표지로
유용하고 무광 라미네이팅은 인쇄면의 분위기를 가라앉혀 차분한
인상을 준다. 대략 잡지 표지의 70% 이상, 책 표지의 상당수가
라미네이팅 가공을 한다. 라미네이팅은 종이의 표면 질감을 거의
없애 버린다.

라이덜 Rydal [두성종이]

FSC® 인증을 받은 재생 펄프 100%(20%는 컵사이클링 펄프)로
만들었으며, 세균 증식을 억제하는 기능이 있는 친환경 항균
컬러플레인지. 오래 손을 타서 찢어지거나 닳아도 양면 모두
영구적으로 항균 효과가 유지되며, 인쇄 및 가공 적성이 뛰어나다.

래핑 lapping

싸는 것. 출판 현장에서는 인쇄물을 주로 비닐로 밀봉하는 것을
말한다. 책의 유통 과정에서 긁히거나 때가 묻는 것을 방지해 새것
같은 상태를 유지하기 위한 것이다. 또 사진 책, 만화 등과 같이
내용을 노출하기 어려운 책들도 래핑 할 때가 많다. 공정은 비교적
간단한데, 컨베이어 벨트를 따라 일렬로 다가오는 책에 자동으로

글
성사특

인쇄용지에 대해

그래픽이 가장 잘 표현될 수 있는
종이를 고르는 것. 여건에 따라
모조지나 아트지를 벗어나고,
모조지나 아트지로 돌아오는
방식이다. 두 종이는 인쇄소와
클라이언트, 그래픽 디자이너인
내가 가장 예측이 가능한 종이여서
선뜻 손이 간다. 이들을 기본
선택지로 두고 여건이 되는 한 다른
종이를 경험할 기회를 호시탐탐
노리는 중이다.

자주 사용하는 용지

내가 기획하고 디자인한 책을 만들
때는 E-라이트 70g/㎡를 가장 먼저
떠올린다. 조금은 거친 표면에
잉크가 꾹꾹 박히고 스며드는 것,
도톰한 종이가 켜켜이 쌓여 어느
정도의 두께를 만들어 내는 것,
그럼에도 각각의 페이지가 쌓여
만든 책의 무게가 가벼워 책을 가진
사람을 부담스럽게 하지 않는 것이
마음에 든다.

언급할 만한 자신의 인쇄물

몇 년 전 삼원특수지의 '같이의
가치' 공모에 당선돼 수입지를
마음껏 사용할 기회가 있었다.
〈design agility+QQ〉라는 두 가지
콘텐츠가 각각 표지를 갖고, 하나의
책등을 공유하는 책을 만들었다.
'design agility' 부분에는 5가지
종이(레세보 디자인 200g/㎡,

레세보 디자인 100g/㎡, 스위치온
135g/㎡, 아코프린트1.5 85g/㎡,
아코팩 Warm 80g/㎡)를 사용했고
'QQ' 부분에는 2가지 종이(레세보
디자인 200g/㎡, 레세보 디자인
100g/㎡)를 사용했다. 가격에 대한
부담 없이 책이 완성된 모습을
상상하며 종이를 고를 수 있는
즐거운 경험이었다.

언급할 만한 타인의 인쇄물

이르마 봄이 디자인한
〈Rijksmuseum Cookbook〉.
책에 아주 얇고 반투명한 요리용
종이호일이 떠오르는 IBO ONE
이라는 종이가 사용됐다. 여러
식자재 도판과 요리법이 기록된
책으로 기분이 좋아지고 싶을 때
넘겨 보는 책이다.

자신의 책을 자비출판한다면

작업을 하면서 들었던 상념들을
엮어 에세이집을 만들고 싶다.
종이는 페이지를 넘길 때마다
아트지와 모조지가 번갈아 등장하면
좋겠다. 그동안 작업을 하며
가장 친하게 지냈던 두 종이에게
감사하는 의미로.

제지사에게

국내 그래픽 디자이너들과 함께
종이를 개발하면 좋겠다. 해외
책을 보다가 사용하고 싶은 종이를
종종 발견하는데 국내에 수입되지
않아 사용하지 못하는 경우가
있다. 그래픽 디자이너들이 원하는
질감과 두께를 함께 연구하고 널리
사용되도록 합리적인 가격에 제공할
수 없을까.

종이는 아름답다?

"살아라. 종이는 아름답다." 최근에는
포스터를 종이에 인쇄하는 일이 많이
줄었다. 포스터는 기능을 유지한 채
스크린 매체로 표현 반경을 넓혔고,
이제는 화면으로 포스터를 보는 게
더 익숙해졌다. 얼마 전에는 종이에
인쇄된 그래픽 작업물이 가득한
전시장에 방문했고 오랜만에 쾌감을
느꼈다. 그곳에서 인쇄된 종이가
책이나 포스터처럼 뚜렷한 역할을
갖고 있지 않더라도 사라질 일은
없겠다고 생각했다. 종이는 아름답고,
인쇄된 종이는 더 아름답기 때문에.

정사록
금속 조형 디자인과 시각 디자인을 공부했다.
평면과 입체를 오가는 작업을 꾀하며, 일상에서
포착한 순간에 다가가 이를 늘리고 연결하고
포개며 전체를 조망하기를 즐긴다. 디자인
스튜디오와 출판사를 운영하고 있다.

느슨히 비닐로 봉한 다음 이른바 열수축 방식, 열을 가한 상태에서
급격히 수축시키면 비닐이 책에 단단히 밀착되면서 래핑이
완료된다. 래핑은 도서의 상품성을 다소간 높여 주고, 재활용
비율을 제고하는 방안이어서 꾸준히 선호되는 후가공이다.

러프 rough

종이 특성을 지칭할 때 쓰는 형용사 중 하나. '표면이 고르지 않은',
'거친'이란 뜻을 가진 영어로, 종이 업계에서도 유사한 의미로
사용한다. 반대말은 그로스(gloss)로 표면이 매끄러워 윤기가
나는 종이다. 인쇄용지 이름에도 '러프'라는 말이 들어가는 경우가
있는데, 말 그대로 표면 질감이 거친 지류다. 대표적인 것으로 '문켄
폴라 러프', '아도니스 러프' 등이 있다. 만화지, 중질지, 모조지,
서적지 등이 대중지 중 러프한 종이인 반면, 고가의 수입지 중
비슷한 특성을 갖는 용지도 많다. 러프한 종이는 광택 용지보다는
색상 표현이 어렵지만, 인간적인 감성을 표현하는 데 유리한 종이로
평가받는다.

러프그로스 rough gloss

러프한 특성을 갖지만 인쇄 적성이 뛰어난 도공지류. 표면을 만져
보면 마치 코팅을 하지 않은 종이처럼 질감이 살아 있으나, 실제로는
인쇄 적성을 높이기 위해 코팅 처리를 한 용지다. 인쇄했을 때
잉크가 묻은 면은 아트지에 육박하는 생생한 색상을 보여 주지만
아트지의 반짝거리는 느낌을 피하면서도 전체적으론 자연스럽기
때문에 인쇄 시장에서 큰 인기를 끌고 있다. 반누보, 에코플러스
등 수입지 외에도 미스틱, 랑데뷰, 몽블랑, 르느와르, 아르떼,
앙코르, 이매진, 앙상블 등 국내산 제품이 치열한 경쟁을 벌이는
분야이기도 하다. 제품 특성을 홍보하는 설명문을 보면 러프그로스
용지의 특성이 잘 드러나는데, 종이의 볼륨감과 높은 인쇄 적성,
자연스러운 표면 질감, 우수한 건조성 따위다. 아래는 그 몇 가지
예다. ▶ "종이의 일반적인 성질 이외의 특수한 기능을 부여한
도공지로 원지의 윤곽을 살려 줄 수 있는 특수 코팅을 실시함으로써
종이 본연의 촉감을 유지하며 은은한 색상으로 섬세함과 함께
고급스러움을 느낄 수 있는 종이입니다. 인쇄 후 광택이 우수하고,

기존의 무광택 미도공지류의 건조 불량으로 인한 작업성 문제를
개선하여 뛰어난 인쇄 작업성을 나타냅니다."(아르떼, 한국제지)
▶ "표면감, 두께감, 인쇄성, 건조성까지 국내 최고 수준의 품질을
자랑합니다. 고급 브로슈어, 카탈로그 등 높은 퀄리티를 요구하는
각종 인쇄물에 적합하며, 매년 대기업 캘린더 용지로도 꾸준히
사용되고 있습니다."(랑데뷰, 삼화제지) ▶ "고급스러운 면감과
선명한 색상 재현성, 높은 벌크와 빠른 잉크 건조성을 갖춘
러프그로스지로 종이 본래의 질감을 표현하기 위해 일정한 두께로
코팅함으로써 원지의 요철이 그대로 살아 있어 거친 느낌과 함께
따뜻한 느낌을 줍니다. 종이의 두께감은 물론 은은한 면감, 선명한
인쇄 광택이 더해져 품격 있는 인쇄물 제작이 가능하며 특히 색상
구현이 많은 화보, 도록, 카탈로그, 캘린더, 앨범, 카드, 명함 제작에
적합합니다."(르느와르, 무림페이퍼) 등이다.

레더라이크 Leather Like [두성종이]
가죽의 무늬와 질감을 재현한 프리미엄 컬러엠보스지. 만져 보면
두툼하고 질 좋은 소가죽처럼 느껴질 정도로 가죽의 무늬와 질감을
생생하게 재현했다. 실제 가죽을 대체할 만한 품질과 훌륭한 가공
적성, 경제성이 매력적인 상품으로, 고급스러운 패션 가죽 소품 등
다양한 제작물에 활용할 수 있다.

레더텍스 Leather Tex [삼원특수지]
고급스러운 패턴과 칼라로 제작물의 만족도 향상, 고급 흑지를
사용하여 싸바리 작업 시 완벽한 작업성 확보, 부드럽고 촉촉한
가죽 촉감의 제품 표면이 특징적인 용지. 레더텍스는 수백 가지의
다양한 패턴과 색상을 보유한 제품으로 모든 패턴 계약 공급이
가능하다. ▶ 리자드(Lizard): 도마뱀의 거친 질감을 담은 종이.
▶ 칼프(Calf): 송아지의 고운 질감을 담은 종이. ▶ 버팔로(Buffalo):
들소의 거친 질감을 담은 종이. ▶ 디어(Deer): 사슴의 부드러운
질감을 담은 종이.

레세보디자인 Lessebo Design [삼원특수지]
자연과 함께하는 스웨덴 스타일의 내추럴한 질감과 인쇄감,

백색도와 불투명도가 우수해 각종 출판물 및 인쇄물에 적합하다.
80~350g/m² 구성으로 내지부터 패키지까지 다용도 활용 가능.
무염소 표백 펄프(TCF)로 생산된 FSC® 인증 친환경 제품.
▶ 화이트(White): 자연스러운 백색도로 이미지에 최상의 명암비를
담아내 강렬한 메시지를 담아내는 레세보 화이트.
▶ 내추럴(Natural): 메시지를 좀 더 신뢰성 있고 진정성 있게
담아내는 편안한 색상의 레세보 내추럴.

레이나 Reina R [두성종이]

인쇄 적성과 컬러 재현성이 뛰어난 고백색의 매트 코티드 인쇄용지.
재생 펄프를 10% 이상 배합한 친환경 종이로, 카탈로그, 단행본,
캘린더, 패키지 등 다양하게 활용 가능하다.

레인가드 Rain Guard [두성종이]

발수성이 탁월한 기능지로 오프셋 인쇄가 가능하다. 물을 튕겨 내는
성질 덕분에 수분이 잘 스며들지 않아 특히 야외에서 많이 사용하는
지도, 골프 스코어 카드, 냉장 유통 식품의 라벨이나 외포장재
등으로 적합하다.

레자크 Leathack

원래는 가죽 모양(leather-like)이라는 뜻. 이를 브랜드 네임으로
삼은 삼화제지가 가죽 외의 다양한 무늬를 엠보스한 제품을 꾸준히
출시하면서 이제는 국내산 무늬지를 대표하는 상품군이 되었다.
1964년 가죽 촉감과 무늬의 용지를 내놓은 이래 린넨, 줄무늬, 벌집
무늬, 가로줄, 물결, 섬유 등의 무늬를 갖는 다양한 제품을 색상별로
출시했다. 용도는 대체로 봉투, 표지, 양장 제본, 싸바리, 합지,
패키지, 카드, 쇼핑백, 패키지, 띠지 등이다.

레코드 Record [서경]

텍스타일 피니싱으로 유명한 독일 밤베르거 칼리코사의 북클로스
원단 중에서도 고급 라인에 해당되는 제품. 100% 코튼으로 만든
직물 소재에 내추럴하게 워싱 된 컬러가 만나 특별한 기능을 더한
제품이다.

레터프레스 letterpress

금속 활자를 눌러 찍는 전통 방식의 인쇄. 최근에는 하이델베르크
윈드밀, 벤더쿡(Vandercook), 아다나(Adana) 같은 빈티지
인쇄기를 이용한 인쇄를 지칭하는 경우가 대부분이다. 수동이거나
반자동이거나, 활자가 종이와 물리적으로 접촉해 글씨와 이미지를
새기는 점은 같다. 복고주의적 취미를 넘어 디지털 기술과
대량 생산의 보편성에 저항하려는 핸드메이드 문화의 하나로
재조명되고 있는 분야다. 현재는 한정판 책 표지, 명함, 엽서, 청첩장,
탁상용 달력 등의 소량 주문 제작에 주로 활용된다. 레터프레스에
사용되는 종이는 대체로 음각 효과가 우수한 용지들이다. 흡수율과
쿠션감이 좋은 코튼지, 그 외에 부피감을 갖는 수입지들인데, 독일
종이 회사 그문드(Gmund)의 '엑스트라 코튼'(서경), '하이디'(서경),
'그문드코튼'(두성종이) 등이 대표적이다. 따뜻하고 풋풋한
질감, 불륨감을 갖춘 용지로 레터프레스 외에 포일 스탬핑, 형압,
실크스크린에도 유용하다. ☞별쇄(p.283)

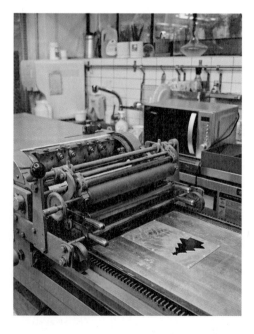

레터프레스. 핸드 프린팅 수동 방식의 레터프레스 인쇄기.

레터헤드 letterhead

편지지 상단에 들어가는 문구 혹은 편지지 자체. 기업이나 기관에서 발행하는 공식 문서 중 하나로 보통 로고와 간단한 정보가 들어간다. 외부에 발송하여 첫인상을 좌우하는 역할을 하므로 기업에서는 브랜딩의 일환으로 레터헤드를 디자인한다. 인쇄되는 이미지, 글자 디자인과 더불어 종이의 질감, 두께감, 색감 따위도 못지않게 중요한 요소가 된다. 2005년 삼원 페이퍼갤러리는 프랑스 제지 회사 아조위긴스의 고급 인쇄지 콩코르를 활용한 전시 '세계 콩코르 레터헤드 디자인전'을 연 바 있다. 국내 제지 회사들도 레터헤드 또는 서한지용으로 다양한 종이를 출시하고 있는데, 삼원특수지의 누아지, 크레인, 아르쉐 익스프레션, 슈퍼파인, 두성종이의 엔티랏샤, 에어러스, 문켄, 오리지널그문드, 반누보, 루미네센스, 인의예지 시리즈 등이 대표적이다.

로베레 Rovere [서경]

앤틱 우드 느낌의 낡은 듯 내추럴한 느낌이 돋보이는 폴리우레탄 원단. 화이트 오크부터 진한 월넛 컬러까지 다양한 우드 계열의 워싱 된 컬러와 우드 표면에 음각으로 새겨진 듯한 디테일 효과가 장점이다.

로스 loss

일반적으로 서적이나 카탈로그 등을 인쇄할 때는 큰 규격의 종이에 인쇄하는데, 판형에 따라 잘려 나가는 양이 생기게 된다. 이 잘려 나가는 부분을 '로스'라고 한다. 경제성을 따져야 하는 대량 인쇄에서는 이것을 줄이는 것이 매우 중요한 과제가 된다. 상업적으로 유통되는 서적 등은 일반적인 판형에서 벗어나는 경우가 별로 없다. 이는 독자들의 기호와 관습과도 관련이 되지만, 그 판형이 로스가 가장 적게 나오기 때문이기도 하다.

로얄선던스 Royal sundance [삼원특수지]

유니크한 엠보로 새로운 제작물에 최적인 용지. 박 인쇄, 형압, 접지, 다이커팅 등 각종 인쇄 가공이 용이하다. 고급 펄프의 사용으로 제품의 안정성이 뛰어나다.

로얄 크라프트 Royal Kraft [삼원특수지]

천연 크라프트 펄프로 만들어진 단면코팅 보드. 백색 코팅면은 3종 Clay Coating 처리로 인쇄성이 우수하다. 디자인을 돋보이게 하는 비코팅면의 내추럴한 크라프트 색상, 패키지의 내구성과 보전성을 높여 주는 종이 강도 등이 장점이다.

루나 Luna [두성종이]

은은한 화이트부터 부드럽게 빛을 반사하는 블랙까지, 달빛을 떠올리게 하는 펄 마이크로 엠보스가 일품인 펄지. 생분해되는 친환경 종이로 보는 각도에 따라 절묘하게 패턴을 달리하는 두 가지 질감, 차분한 톤의 일곱 가지 컬러가 제작물을 한층 더 고급스럽게 만들어 준다.

루미네센스 Luminescence [두성종이]

'극도의 백색'을 재현하는 것을 목표로 개발된 고백색 프리미엄 언코티드 인쇄용지. 무염소 표백 펄프(ECF)를 사용한 친환경 중성지이며, 자연스럽고 부드러운 질감과 뛰어난 인쇄 적성을 갖췄다.

루프엠보스 Loop Emboss [두성종이]

100% 재생 펄프로 만든 친환경 컬러엠보스지. 인위적이지 않고 자연스러운 표면 패턴이 특징이며, 인쇄 적성이 뛰어나 오프셋은 물론 레터프레스 등 다양한 인쇄 기법 적용이 가능하다.

루프잉스웰 Loop Inxwel [두성종이]

100% 재생 펄프로 만든 친환경 컬러엠보스지. 정교한 망점 인쇄가 가능하고, 잉크 흡착력이 뛰어나다. 부드러운 질감, 높은 불투명도를 갖췄으며, 특히 컬러 이미지를 선명하고 입체적으로 표현해 준다.

루프파티클 Loop Particle [두성종이]

자작나무, 마, 밀짚 등 식물에서 영감을 얻은 자연스러운 색감과 질감이 특징인 컬러엠보스지. 재생 펄프를 50~100% 함유한 친환경

종이로, 레터프레스 등 다양한 인쇄 기법 적용이 가능하다.

리노 Lino [서경]

텍스타일 피니싱으로 유명한 독일 밤베르거 칼리코사의 북클로스
원단 중에서도 고급 라인에 해당하는 제품. 전통적인 북클로스
방식으로 천연 소재의 자연스러운 질감과 도톰한 두께 마감을
자랑한다.

리메이크 Remake [삼원특수지]

독특한 촉감과 내추럴한 스타일의 비코팅 용지. 25% 가죽 부산물을
재활용해 볼륨감이 좋아 레터프레스, 박 작업 등에 적합하다.

리브스 Rives [삼원특수지]

유럽의 전통과 품격이 느껴지는 고급 그래픽 용지의 대명사.
서로 다른 특별한 Dot(도트), Tweed(트위드), Design(디자인),
Tradition(트래디션) 엠보로 구성되어 있다. ▶ 도트(Dot): 현대적
감각의 도트 엠보가 돋보이는 디자인 용지. ▶ 트위드(Tweed):
독특하고 세련된 트위드 엠보의 디자인 용지. ▶ 디자인(Design):
섬세한 Finger Print 엠보가 돋보이는 디자인 용지. ▶ 트래디션
(Tradition): 고급스러운 느낌의 유럽풍 색조와 독특한 무늬 엠보의
디자인 용지.

리소 프린트 Riso printing

일본의 리소과학공업주식회사가 출시하는 소형 인쇄기 '리소'를
이용한 인쇄. 마스터 용지에 미세한 구멍을 뚫어 이미지를 표현한
뒤, 그 사이로 잉크가 통과되면서 인쇄하는 스텐실 원리를 디지털
기술을 통해 자동화한 인쇄 방식을 말한다. 마스터 용지 하나에는
한 가지 색상만을 처리할 수 있기 때문에 다색 인쇄물을 제작하려면
색상의 수만큼 마스터 용지 작업(제판)을 반복해야 한다. 예를 들어
파란색 연필과 빨간색 만년필을 그린 그림을 인쇄한다고 하면, 먼저
파란색 연필을 제판·인쇄하고 난 후에, 그 종이를 다시 인쇄기에
넣고 빨강 만년필을 제판·인쇄해야 한다. 리소 인쇄에서의 색상은
모두 별색이어서 오프셋 인쇄와는 확연히 다른 색감을 표현할 수

평판 커버

평판 커버 패드

게이지 커버

유리 평판

제어판

마스터 배출함

급지대 버튼

용지 이송 설정 레버

용지 급지대

이송 트레이 용지 가이드

수직 인쇄 위치 조정 키

인쇄 드럼

전면 커버

USB 슬롯

제판 유닛

특수 배지 날개

배지 펜스

잉크 카트리지

인쇄 드럼 핸들

제판 유닛 레버

전원 스위치

용지 정렬 장치 노트

용지 정지 장치

용지 배지대

리소 프린트. 리소 인쇄기 SF 9 시리즈의 구조도 및 각부 명칭.

글
황석원

인쇄용지에 대해
내용에 맞춰 물성과 가격까지 고려해야 한다는 점에서 용지 선택은 나에게 만만치 않은 과제다. 나의 작업이 대부분 종이 위에 구현됐다는 점에서 인쇄용지는 나에게 익숙한 매체다. 하지만 새로운 용지나 후가공 방법을 선택했을 때는 실험 결과를 기다리듯 늘 조마조마하다. 이런 점에서 용지는 나에게 여전히 예측 불가의 물질이기도 하다.

자주 사용하는 용지
모조지. 예산의 한도 내에서 가장 무난한 용지를 고르다 보니 모조지를 가장 많이 사용해 왔다. 선명한 색 표현과 매끈한 질감을 주고 싶은 경우에는 미량도공지인 뉴플러스를 주로 사용한다.

언급할 만한 자신의 인쇄물
〈DMZ 식물 정원〉이라는 식물 도감에서는 섬세한 식물 표본을 열람하는 느낌을 연출하기 위해, 내지로 트레싱지와 랑데뷰를 한 장씩 번갈아 사용했다. 랑데뷰에 선명히 인쇄된 식물 이미지 위로, 표본의 정보가 인쇄된 트레싱지가 덮이는 구조다. 〈thisisneverthisisneverthat〉은 아카이브 북으로 내용에 따라 용지의 질감을 달리해, 두 가지 용지를 교차해 사용했다. 텍스트와 목록 부분은 펄프 질감이 있는 문켄프린트에, 이미지 부분은 매끈한 스노우지에 인쇄했다.

한 브랜드의 10년을 망라한 1000페이지 분량으로 종이의 특성과 맞물려 여러 의미에서 묵직한 책이 됐다.

언급할 만한 타인의 인쇄물
이르마 봄이 디자인한 〈Rijksmuseum Cookbook〉. 성경책같이 하늘하늘 얇은 내지에 배면 인쇄가 앞으로 비치는 특성을 적극 활용한 점이 매력적이다.

제지사에게
아는 직원분 없이 개인 프리랜서가 다양한 샘플북을 구비하기는 사실 쉽지 않다. 이를테면 '북 디자인 에센셜 세트'라든지 여러 샘플북을 한 번에 마련할 패키지 또는 시스템이 있으면 좋겠다.

종이는 아름답다?
의도된 판형과 위치에 따라 인쇄되지 않은 종이 자체만으로도 디자인의 결과물이 된다는 점에서 '종이는 아름답다'.

황석원
그래픽 디자이너. 2015년부터 5년 동안 워크룸에서 일했다. 2021년부터 패션·라이프스타일 브랜드에서 브랜딩 작업을 하고 있다.

사진: 박은선

종이는 아름답다 #6

글
김재하

인쇄용지에 대해

디자인을 배우고 일을 시작할
무렵엔 인쇄물에 적합한 종이를
찾는 것이 중요하며 다양한 종이를
찾고 사용하는 것이 디자이너의
능력이자 실력이라고 생각했다.
지금은 이전과 다르게, 나의
디자인과 성향에 맞는 종이 몇
가지를 정해 두고 견적에 따라
사용하면 되지, 매번 새로운 종이를
굳이 찾아 나설 필요는 없다는
생각이다. 인쇄물에서 낼 수 있는
변수는 종이 외에도 너무나 많기에.

자주 사용하는 용지

모조지와 문켄 시리즈. 비도공지인
두 선택지 안에서 해결한다.
컴퓨터로만 디자인하는 시대에
종이마저 스크린에서 보는 이미지와
유사하게 담아 주는 도공지를
사용하는 것은 선호하지 않는다.

언급할 만한 자신의 인쇄물

가상실재 서점 '모이 moi'에서
책갈피로 사용한 크러쉬가 기억에
남는다. 모이의 아이덴티티는
디지털, 노이즈, 글리치의 키워드로
압축할 수 있는데, 크러쉬는
다양한 식재료를 가공하면서 생긴
잔여물이 함유되어 있어 갈색과
회색의 입자가 자연스럽게 종이에
박혀 있다. '모이' 같은 인쇄물이
만들어졌다.

언급할 만한 타인의 인쇄물

어떤 책이었는지 제목이 기억나지
않는데, 6699프레스 이재영님의
'계절력 책갈피'에 쓰인 종이처럼 배
부분이 완전히 재단되지 않은 것 같은,
거친 종이의 단면이 책배에 그대로
살아 있는 200~300페이지 정도의 일본
책이었다. 그 책에서 받은 인상만큼
'계절력 책갈피'도 인상적이었다.

자신의 책을 자비출판한다면

갱지. 보통의 책 같은 형태에 나의
이야기를 담기엔 뭔가 부끄럽다.
책가방에 굴러다니던 가정통신문처럼
친근하고 적당히 편하게 다뤄도 될 것
같은 인상을 주는 갱지에 먹1도에
별색 4도(백색, 형광 초록, 형광 노랑,
형광 초록)로 인쇄하고 싶다.

제지사에게

제지사들이 합심하여 인더페이퍼
같은 통합 종이 갤러리·상점을 운영해
주시면 참 좋겠습니다.

종이는 아름답다?

종이는 종이다울 때 가장 아름답다.

김재하
북극섬을 운영한다. 매해 12개의 화분으로
달력을 만든다.

있고 형광 핑크, 형광 오렌지 등의 색상을 소량 인쇄할 수 있는 것도
이 기술의 대표적인 특징이다. 리소 인쇄에서는 콩기름을 원료로
한 잉크를 사용하는데, 친환경적인 특징이 있지만 건조가 잘 안돼
잉크가 묻어 나오는 일이 자주 일어난다. 해상도 측면에서 리소
인쇄는 오프셋 인쇄나 디지털 인쇄에 비해 현저히 떨어진다.
이 기술의 단점이기도 하지만, 이런 모든 것들이 리소 인쇄 특유의
정돈되지 않은 미학과 거친 매력을 돋보이게 하는 요소가 된다.
리소 인쇄에 흔히 쓰이는 종이는 일반적으로 잉크를 잘 빨아들이는
표면이 거친 종이류다. 리소 인쇄소 코우너스(www.corners.kr)가
추천하는 용지를 보면 만화지, 문켄 프린트 크림, 문켄 폴라 러프,
마로니에, 파라다이스, 마테리카, 엔티랏샤 등 대체로 푸석한
질감을 지닌 비코팅 용지다. 용지의 이런 특징 또한 리소 인쇄가
갖는 하나의 관습이라 할 만하다. 코팅 용지는 리소에 적합하지
않아 거의 쓰이지 않는다. ☞ 부록(p.351)

리시코 Recyco [두성종이]

FSC® 인증을 받은 재생 펄프 100%로 만든 친환경 언코티드
인쇄용지. 가장 널리 쓰이는 평량 여섯 가지(100~350g/m²)를 갖춰
다양하게 활용할 수 있으며, 중성지라 보존성이 뛰어나다.

리프 Reef [두성종이]

바닷속 '암초'처럼 거칠거칠한 표면 질감이 인상적인 컬러엠보스지.
차분한 톤의 화이트, 블랙, 블루, 레드 컬러로 구성되어 있으며, 인쇄
및 가공 적성이 우수하다. 서적, 카탈로그 등의 커버, 명함, 리플릿
등에 적합하다.

리핏 Refit [두성종이]

섬유 가공 과정에서 발생한 부산물과 재생 펄프를 활용하여 독특한
텍스처를 구현한 친환경 컬러엠보스지.(이탈리아산 울과 코튼
부산물 15%, 재생 펄프 40% 함유.) 자원을 재활용하는 것을 넘어
창의적으로 재사용했으며, 생산 시 탄소 배출량을 20% 줄이고,
쓰임을 다하면 생분해된다. 자원의 선순환을 꾀하는 오가닉 컨셉
또는 색다른 소재가 필요한 제작물에 적합하다.

린넨 linen

마(麻)로 짠 직물. 린넨의 조직 모양을 재현한 용지는 국내외를
통틀어 무늬지 중에 가장 대중적인 것 중 하나다. 무늬가 일정하고
부담스럽지 않아 우아하고 품위 있는 인상을 줘 책 표지, 카탈로그
표지, 명함 등에 쓰인다. 이런 모양의 무늬지가 출시될 때는 '린넨'
이란 이름을 붙이곤 한다. 삼원특수지의 '클래식 린넨', 두성종이의
'솔루션린넨', 서경의 '엑스트라 린넨'이 그렇다.

링스 Lynx [두성종이]

매끄러운 표면 질감, 자연스러운 컬러, 뛰어난 인쇄 적성과
보존성을 갖춘 친환경 하이벌크 언코티드 인쇄용지. 같은 평량에
비해 두툼하고, FSC®, PEFC, EMAS, ISO 9706 등 다양한 환경
인증을 받아 친환경 컨셉 제작물에 적합하다.

(마)

마냐니 Magnani [두성종이]

코튼 펄프 100%로 만든 보드. 가장자리 4면 모두 손으로 찢은 듯
러프하게 처리되어 종이 본연의 느낌을 고급스럽게 보여 준다.
매끄러운 질감의 '페슈아', 펠트 느낌의 '리라이브' 두 가지로
구성되어 있으며, 판화, 드로잉은 물론 오프셋 인쇄도 가능해
캘린더, 연하장, 카드, 초대장 등에 적합하다.

마노 Mano [서경]

소프트한 질감과 무광 톤이 조화를 이루는 커버링 용지. 차분하게
가라앉은 무광택의 색감은 마노만의 탁월한 면모다. 또한 소프트한
표면을 가졌음에도 오염이나 스크래치에 특히 강한 특성을 보여
준다. 라텍스 함침지로서, 패키지 및 하드커버의 커버링(싸바리)에
적합하다.

마닐라지

패키지, 커버 용도로 쓰이는 두꺼운 종이. 마닐라지란 목재
펄프에 마닐라삼(麻)을 섞어 만든 종이를 뜻하며 SC마닐라,

CCP, 아이보리지 등을 포함하지만 통상 SC마닐라를 일컫는다. SC마닐라지의 한 면은 회색빛을 띠며, 다른 한 면은 표면층에 표백 펄프를 첨가하고, 코팅액을 도포하여 흰색을 띤다. 보통 흰색 면에 인쇄를 하며, 경우에 따라서 회색 면에 인쇄를 하기도 하는데, 이때 색상은 다소 탁해지게 되며 시간이 지나면 종이가 바깥쪽으로 조금 휘는 현상도 일어난다. 평량은 240, 300, 350, 400, 450g/m²가 일반적이다.

마로니에 Marronnier [두성종이]

자연에서 그대로 가져온 듯한 깊고 풍부한 저채도 컬러, 소박하고 따스한 효과를 자아내는 질감이 특징인 컬러플레인지. 특유의 빛바랜 듯한 색감이 차분하고 고풍스러운 분위기를 연출해 준다.

마분지 [두성종이]

티끌이 자연스럽게 섞인 표면이 소박한 분위기를 자아내는 컬러엠보스지. 저채도의 컬러 구성으로 차분한 효과를 연출하기에 좋다. 서적 표지, 싸개지 등으로 적합하다.

마쉬맬로우 Marsh Mallow [삼원특수지]

FSC® 인증을 받은 친환경 비코팅 종이. 뛰어난 평활성과 질감이 부드럽고 좋아 섬세한 이미지 표현이 가능하다. 높은 불투명도와 망점 재현으로 오프셋, 레이저, 잉크젯 등 다용도 인쇄 방식에 적합하다. ▶ 스노우 화이트(Snow White): 깨끗함의 차원이 다른 순백의 색상. ▶ 화이트(White): 고운 설원을 연상시키는 아름다운 백색. ▶ 아이보리(IVORY): 눈의 피로감을 줄인 내추럴한 색감의 미색.

마제스틱 Majestic [서경]

신트사의 수많은 가죽 패턴 폴리우레탄 원단 중 가장 대표적인 제품. 가죽 엠보싱의 크기와 깊이 등 모든 면을 고려한 패턴 디자인 덕분에 마제스틱은 무난하면서도 실감나는 고유의 매력을 풍긴다. 거기에 부드러운 그립감까지 갖춰 완성도를 높였다.

마테리카 Materica [삼원특수지]

15% 코튼이 함유되어 볼륨감이 높아 레터프레스, 엠보싱, 포일 스탬핑에 적합하다. 자연의 감성을 담은 내추럴한 10가지 색상을 제공.

만화지 comic paper

만화책이나 만화 잡지 본문용으로 출시한 용지. 회색조 혹은 미색을 띠며 표면은 거칠고, 무게에 비해 두껍다. 인쇄 적성은 떨어지는 편이나, 흑백 만화책을 인쇄하기에는 별 무리가 없다. 흔히 말하는 벌키도가 높아 쪽수가 얼마 안 돼도 책 두께가 상당히 나오지만, 전체 무게는 가볍다. 대중적인 출판서적지와 비교하면 백색도와 평활도는 가장 낮아 전반적으로 탁하고 거칠지만, 두께는 상대적으로 가장 두꺼운 특성을 갖는다.

망점 halftone dot

오프셋 인쇄의 특징 중 하나는 풀 컬러 사진 같은 복잡한 색, 그러데이션 등의 미묘한 계조를 적은 판수로 재현하는 것이다. 오프셋으로 인쇄한 사진을 확대해서 보면 매우 미세한 점의 집합으로 이루어져 있음을 알 수 있다. 이 점 하나하나가 '망점' 이다. 오프셋 특유의 섬세한 표현을 가능하게 해 주는 것이 바로 망점이다. 망점 하나는 바둑판 같은 행렬 공간을 갖는데 그 바둑판을 어느 정도 칠할 것인가에 따라 색의 진하기를 표현할 수 있다. 데이터로 60%를 지정하면 바둑판의 60%가 칠해진 망점으로 변환된다. 100%는 바둑판 전부 칠해진 상태이기 때문에 도트는 보이지 않는다.

매그 Mag [두성종이]

잡지 재생 펄프를 50% 이상 함유했으며, 부드러운 질감, 따뜻한 회색 톤의 친환경 컬러플레인지. 시간이 흐를수록 고지 특유의 은은한 색감이 더해져 인쇄물에 시각적 안정감을 준다.

매그칼라 Mag Color [두성종이]

은은한 톤의 저채도 18색으로 구성된 친환경 컬러플레인지. 재생

만화지. 두텁고 거친 갱지류이며 인쇄 시 지분이 많이 날리지만 단색 만화를 인쇄하는 데는 문제가 되지 않는다. 격주간 만화 잡지 〈코믹 챔프〉.

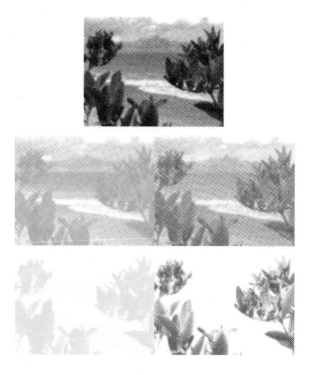

망점. 오프셋으로 인쇄한 이미지를 확대하면 작은 점들이 보이는데, 이 점들이 망점이다.

펄프를 30% 이상 함유했으며, 품목 중 일부는 FSC® 인증을 받았다.

매쉬멜로우 Marshmallow [두성종이]

FSC® 인증을 받은 친환경 언코티드 인쇄용지로, 뛰어난 평활도와 탄력, 부드러운 질감이 특징이다. 눈의 피로를 덜어 주고, 섬세한 표현이 가능해 각종 출판물에 적합하며, 인쇄 적성이 탁월해 오프셋 인쇄부터 레이저·잉크젯 프린터 출력까지 두루 활용할 수 있다.

매엽 인쇄

낱장으로 된 용지에 인쇄하는 것. 두루마리 형태의 용지에 인쇄하는 윤전 인쇄와 상대적인 의미이며, 낱장 인쇄라는 뜻이다. 매엽(枚葉)이란 말은 인쇄 및 종이 업계에서만 쓰는 용어이며, 매엽기(枚葉機)나 매엽지(枚葉紙)라는 용어도 흔히 쓴다. 전자는 매엽 인쇄기, 후자는 인쇄용지 중 시트지를 말한다.

매트 matt

색상이나 광택이 없어 뿌옇고 윤기가 없는 것. 종이 특성을 설명하는 용어 중 하나로 업계에서는 일반적으로 스노우화이트지, 즉 아트지처럼 평활성과 망점 재현성은 뛰어나지만 광택이 없는 용지를 가리킨다. 'M-매트', 'Hi-Q 듀오매트', '악틱매트'처럼 상품 이름에 이 용어를 사용하는 경우도 있다. 어느 것이나 광택이 없고, 표면이 균일하며 부드러운 촉감을 갖는다.

메리노 Merino [서경]

섬세하게 태닝한 최상급 메리노 가죽에서 모티브를 살린 고급 종이. 가죽 소재가 줄 수 있는 다양한 디자인 감성을 종이에 담기 위해 가죽 패턴의 종류와 강도, 그에 어울리는 색상까지 고려해 철저한 연구 끝에 만들어졌다. 메리노의 가죽 패턴은 여러 디자인에서 적절한 무게감을 선사해 주며, 가죽 패턴과 잘 어우러지는 색상은 가죽 모티브의 종이가 줄 수 있는 세련된 분위기를 자아낸다.

메모리 Memory [서경]

클래식한 고품격 가죽을 가장 잘 표현한 폴리우레탄 원단. 적절한

가죽 주름과 광택이 조화를 이루어 사용하기에 따라 고급스럽기도 하고 경쾌하기도 한 매력적인 표면 질감을 자랑하는 소재 중 하나다.

메탈 metal

금속 표면을 형상화한 종이. 금속처럼 반짝이는 표면이 특징적이다. 컬러는 원래 금속 고유의 색(금색, 은색, 동색) 외에도 펄이나 홀로그램, 필름 등을 가공 처리한 다양한 색지가 출시되어 있다. 자연스러운 감성과는 대조적인, 다분히 인공적 성질의 용지로 눈에 확 띄기 때문에 포장지 및 상자, 기업 카탈로그에 주로 사용된다.

메탈보드팩플러스 Metal Board Pack Plus [삼원특수지]

실제 금속 느낌을 최대한 살리고자 필름, 알루미늄 포일 등을 증착시켜 만든 그래픽, 패키지, 싸바리용 제품.

메탈클로스 Metal Cloth [삼원특수지]

컬러와 메탈펄 코팅의 조화로 제작물의 고급스러운 분위기를 연출할 수 있도록 만든 용지. 자연스러운 질감과 다양한 엠보 패턴(구김 무늬/염주 무늬/나뭇결 무늬)을 제공한다. 표면이 강하고 질기며 내구성이 좋아 각종 포장 용도에 적합하고 내광성이 좋아 쉽게 변색되지 않는다. 박, 형압, 톰슨, 접착 등 각종 후가공에 적합하다. ▶ 나뭇결(SBI): 가지런한 나뭇결 패턴을 담아낸 제품. ▶ 구김(SEA): 자연스러운 구김 효과를 담아낸 제품. ▶ 염주(SET): 정교하게 세팅된 염주 패턴을 담아낸 제품.

메탈팩보드 Metalpackboard [두성종이]

단면 코팅한 보드에 필름, 알루미늄, 펄 가공 등 다양한 메탈 텍스처를 재현한 용지. 화려하고 샤프한 표면, 우수한 강도와 평활도가 특징으로, 고급 상업 인쇄물, 패키지 등에 적합하다.

메탈플러스 Metal Plus [삼원특수지]

세련된 컬러와 메탈펄 코팅의 조화가 이채로운 용지. 파스텔 색상부터 원색까지 고급스러운 빗살 패턴을 담아낸 제품으로

표면이 강하고 질기며 내구성이 좋아 각종 포장 용도에 적합하다. 내광성이 좋아 쉽게 변색되지 않는다. 박, 형압, 톰슨, 접착 등 각종 후가공에 최적.

면지

책 표지와 본문을 이어 주는 종이. 양장 책에서는 반을 표지 안쪽에 붙여서 표지와 본문을 떨어지지 않게 해 주는 중요한 구실을 한다. 여기서 중요한 것은 종이의 내구성이며 면지의 존재 자체가 책 내용과는 관계가 없지만 종이 컬러를 통해, 혹은 문양이나 인쇄 등을 통해 책 내용과의 일체감을 표현할 수 있다. 무선 책에서 면지는 양장 책과 마찬가지로 표지와 본문을 매끄럽게 이어 주는 역할을 하지만, 기능적으로 꼭 면지가 필요한 것은 아니다. 무선 제본 기술이 열악했던 과거에는 표지와 본문의 접착면을 고르게 하기 위해, 면지를 책 앞뒤에 2장씩 사용했으나 최근에는 면지가 없는 책들도 꽤 제작되는 한편, 늘 하던 대로 앞뒤에 2장씩 넣는 출판사도 여전히 많다. 면지를 북 디자인상의 중요한 표현 도구로 보고 이를 적극적으로 활용하려는 움직임도 간혹 볼 수 있다.

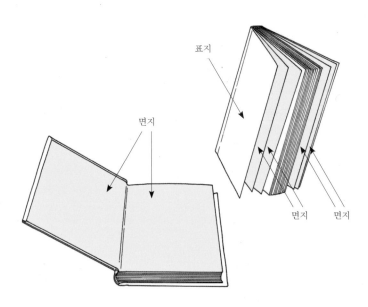

면지. 무선 책(왼쪽)과 양장 책의 면지(오른쪽).

글
이영희

인쇄용지에 대해

스크린으로 작업한 그래픽 디자인을
물리적으로 구현하는 주재료이기에
무척 중요하다고 생각한다. 텅 빈
여백도 디자인의 중요한 요소인데,
종이가 주는 시각적인 느낌,
느껴지는 촉감 또한 디자인이지
않을까 싶다. 실제로 용지 선택이
잘못된 제품은 실물보다 디지털로
보았을 때가 더 낫기도 하다.

자주 사용하는 용지

컨셉을 고려해 변경해 가며
사용하는데, 우수한 색 재현성,
고백색과 촉촉한 질감을 강조하고
싶은 작업이라면 인스퍼 M 러프,
러프하고 따뜻한 촉감과 분위기가
중요한 작업이라면 문켄디자인,
기본 용지 중에서는 모조지.
아트지나 스노우지처럼 매끈한
계열보다는 종이 고유의 자연스러운
질감을 가진 용지들을 선호한다.

언급할 만한 자신의 인쇄물

고민프레스로 출판한 표기식 사진집
〈PYO KI SIK〉. 표지, 띠지, 내지
모두 각각의 컨셉을 지니고 용지를
선택한 책이다. 두 버전으로 제작한
띠지는 분리 후 포스터로 활용될
수 있도록 디자인했기에 이미지의
재현성이 우수한 인스퍼 M 러프
엑스트라 화이트에 인쇄했다.
표지는 미니멀한 레이아웃에
디보싱 형압 후가공이 들어가는

디자인이어서 여러 조건에 적합한
순백색의 비코팅 용지, 올드밀로
제작했다. 디지털로 촬영한 작품
섹션 48페이지와 필름 사진 섹션
16페이지가 여러 번 교차되게끔
편집한 내지의 경우, 디지털 이미지
섹션은 인쇄 시 건조와 색 재현력이
우수한 랑데뷰 화이트, 필름 사진
섹션은 거칠고 가벼운 종이 고유의
촉감을 느낄 수 있도록 모조지를
사용했다.

언급할 만한 타인의 인쇄물

여러 특이한 인쇄물은 세상에 많지만,
종이보다는 인쇄나 후가공 기법에
더욱 관심 가는 경우가 많았다. 종이의
물성을 가장 근본적으로 조명한다는
특성과 실용적인 면에서 꼽자면
제지 회사 샘플북들이 인상적으로
느껴진다. 평소 책이나 도록 작업을
하며 종이를 고르는 용도로 가볍게
참고 삼아 보다가, 한 제지 회사의
의뢰로 직접 샘플북을 디자인부터
제작까지 다루어 보게 되니
디자이너로서도, 인쇄소로서도 여간
까다롭고 어려운 작업이 아니었다.
그 후로는 여러 제지 회사의 샘플북을
유심히 살펴보게 되었는데 제각기
훌륭하고 정교하다. 국내 사례로는
인스퍼의 지종 137가지를 담은
견본집 'INSPER COLLECTION'이
인상적이었다. 볼트 제본으로 제작돼
종이들을 펼쳐 비교해 보기 용이하고,
오브제로도 멋지며 실작업 시에도
유용하게 활용하고 있다.(디자인:
코우너스, 제작: 청산인쇄)

자신의 책을 자비출판한다면

콘텐츠에 따라 다르겠지만, 현재 구상

중인 짧은 글과 드로잉이 들어간
에세이 책이라면 에어러스 용지를
사용해 100페이지 내외로 얇게
제작하고 싶다. 표지는 러프하고
거친 질감이 살아 있는 색지에
비슷한 색의 박을 넣어서 책 제목은
살짝 숨어 있는 느낌으로 표현하고
싶다. 가볍지만 소중하게 간직되는
책이 됐으면 하는 마음이다.

이영하
서울에 위치한 프린트 기반의 그래픽 디자인을
업으로 하여, 스튜디오 고민에서 재직 중이다.

제지사에게

솔직히 말하자면 상업적인
프로젝트에서 사용되는 용지의
종류는 굉장히 제한적이다. 표지용,
내지용 종이가 거의 정해져 있고
그 틀에서 벗어나기 어렵다.
의욕적으로 다양한 용지를 사용해
보고자 해도 지업사나 유통사에 용지
재고가 없어 확보가 안 되면 어쩔 수
없이 많이 쓰는 용지들로 대체해야
한다. 신제품을 사용해 보고 좋은
종이라 다른 프로젝트에서도
사용해 보고자 했으나 이미 단종돼
사라져 버린 종이들도 있었다. 여러
현실적인 한계가 있겠지만 조금 더
간편하게 여러 다양한 용지를 접할
수 있다면 활용 폭 또한 넓어지지
않을까 싶다.

종이는 아름답다?

종이는 아름답다…. 탄소 절감
시대의 캐치프레이즈 같다고
느끼는데…. 마냥 종이가
아름답다고 말하기에는 이 세상의
모든 인쇄물이 아름답지는 않다.
정확히 말하면 일방적이지 않은
커뮤니케이션의 일환으로서의
종이가 아름답다.

모조지 Simili

비도공(코팅되지 않은) 인쇄용지. 흔히 백상지라는 이름으로
유통되며 아트지, 스노우지와 함께 시판용 인쇄용지 중에서 가장
대중적이고 저렴한 편에 속한다. 그 이름이 '모조지'(模造紙)라
불리게 된 연유를 살펴보려면 19세기로 거슬러 올라가야 한다.
1878년 일본 메이지 정부는 대장성초지국이 만든 일명
'국지'(局紙)를 파리 만국박람회에 출품해 호평을 받았으나,
삼지닥나무를 원료로 하여 가격이 지극히 비쌌다. 이에 유럽에서
국지를 흉내 내어 아황산 펄프를 주원료로 하는 종이를 만들었고,
그것이 일본에 들어올 때 국지를 모방한 종이라고 하여 모조지라
불리게 되었다. 한편, 오스트리아의 한 제지 공장에서 만든 것은
'simili Japanpapier'라 칭하고 일본에도 수입되었는데,
1913년 일본의 규슈제지회사가 광택도 등을 개량하여 인쇄 적성을
향상한 종이를 대량 생산했으나 그 명칭만은 그대로 '모조지'
라 한 것이 현재까지 이어진 것이다. 신문 검색을 통해 살펴보면,
우리나라에서도 1920년대 혹은 그 이전부터 모조지라는 이름의
종이가 주요 종이 상품군으로 유통된 것을 알 수 있다. 인쇄용지로서
모조지는 잉크를 깊게 흡수하므로 코팅지보다 색 재현성이 현저히
떨어지지만, 거친 듯하면서도 인위적이지 않은 감성을 표현하는 데
적합해 각종 인쇄물에 널리 쓰인다. 용지가 흔해지면서 종이 자체가
중립적이고 익명성의 의미를 갖게 된 것도 주목할 만하다. 백색과
미색으로 양분되며, 평량은 70~260g/m² 사이에 분포한다.

무광지

광택이 없는 용지. 제조 과정이나 후가공 과정에서 코팅을 하지
않아 원지 상태 그대로인 용지를 말한다. 무광지와 유광지,
즉 광택지는 서로 상대적인 특성을 가진 용지이며 장점과 단점도
교차된다. 무광지는 편안한 가독 환경이 중요한 단행본 본문에
압도적으로 많이 쓰이며, 유광지는 인쇄 재현이 관건이 되는 화보와
광고, 사진 관련 인쇄에 주로 선택된다. 원지 그대로인 무광지는
유광지와 달리 용지의 종류에 따른 특유의 촉감을 제공하는데,
이런 점도 최근 도서 표지에 무광지가 늘어나게 된 이유 중 하나다.
그러나 무광지는 때나 오염, 훼손에 취약해 이 용지를 표지에

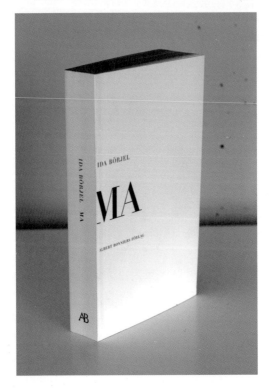

무광지. 흰색 무광지 표지로 만들어진 이다 뷔리엘의 시집 〈마〉(2013). "표지가 흰색
무광지라 때가 잘 타겠지만 그것 역시 의도한 부분이다. 손이 탈수록 책은 고색창연해지고,
삶의 궤적을 품게 될 것이다." ─ 북 디자이너 니나 울마야(출처: 〈GRAPHIC〉 #35 Book
Designs)

사용할 때는 무광 코팅이나 UV 코팅 등의 후가공 처리를 하는
경우가 많다.

무늬지 embossed paper

종이 제조 과정에서 일정한 무늬를 새긴 롤러나 금속판 사이에
종이를 통과시켜 무늬, 패턴을 입힌 종이류. '엠보스지', '엠보스
무늬지'라고 부르기도 한다. 무늬 모양에 따라 많은 종류가 있다.
삼화제지의 레자크(가죽의 질감뿐만 아니라 다양한 패턴을
엠보싱한 용지), 마매이드(비늘 무늬), 레이드(발 무늬 패턴),
딤플(양면 펠트 무늬), 탄트(물결 무늬), 그리고 한솔제지의

페스티발, 매직패브릭, 매직레더, 매직터치, 매직매칭 등이
대표적이다. 수입지 회사에서도 다양한 무늬지를 소개하는데,
두성종이의 그문드메탈릭, 바가스, 아인스, 직녀, 대례지,
루프파티클, 삼원특수지의 스타일, 클래식텍스춰, 리브스,
리메이크, 클래식린넨, 삼원매직터치 등이 대표적이다. 용도는
대동소이한데 책 표지, 면지, 자켓, 하드커버 싸바리, 패키지, 캘린더,
쇼핑백, 문구 등이다. 감촉 등 감성을 중시하는 최근 경향에 따라
책 표지 등에 무늬지의 사용이 큰 폭으로 늘고 있다.

무림페이퍼 Moorim Paper

국내 펄프·제지사. 1956년 설립된 청구제지가 무림의 전신이다.
무림페이퍼는 산업용 인쇄용지를 제조하고, 무림SP는 특수지를
생산한다. 2011년부터 회사는 건조 펄프가 아닌 수분 상태의
생펄프를 사용한 펄프-제지 일관화 공정에 따라 '네오스타'라는
새로운 브랜드를 출시했다. 기존 공정에 따른 종이는 '네오'로
분류되며 여기에는 CCP, 박리지, 벽지, 지로용지, 라벨지와 같은
산업용지, 정보용지와 르느와르가 포함되어 있다. 주요 생산 제품은
백상지, 아트지 등의 인쇄용지다. 아트지류는 네오스타아트,
네오스타스노우화이트, 네오스타전단용지, 네오스타코트,
네오스타하이글로스아트, 네오스타실크화이트 등이 있다.
국내에서 러프그로스지에 대한 관심이 대두됨에 따라 2010년
'르느와르'를, 뒤이어 저가형 '빈센트'를 출시하기도 했다.
www.moorimpaper.co.kr

무선철 perfect binding

책을 제본할 때 철사나 실을 사용하지 않고 속장에 접착제를
도포해 묶는 제본. 본문과 표지 용지를 책등에서 유연하지만 강한
풀로 접착한 다음, 책의 삼면을 잘라 내면 '완벽한' 모서리를 갖춘
책이 완성된다. 실로 꿰매는 사철에 비해 작업 공정이 단순하고
가격도 저렴해 상업 서적의 대부분이 이 방식으로 제본된다. 소설,
시, 에세이, 학습 교재, 잡지 등 출판계가 만들어 내는 서적의 거의
대부분이 무선철이다. 무선철로 된 책은 정확한 육면체 형상을
띠고, 보통 본문보다는 두껍거나 무거운 표지를 갖추며, 표지는

내구성 및 외관을 개선하기 위해 코팅하는 경우가 많다. 하드커버에 비해 제본 비용은 저렴하지만 시각적으로 호소력 있는 외형을 만들어 낼 수 있기 때문에 경제적 관점에서 효용이 높은 제본 방식으로 평가된다. 아울러 중철이나 링 제본과 달리 책등 부분에도 다양한 정보를 인쇄할 수 있는 것도 무선 제본의 장점이다.

과거에는 책장이 빠지거나, 책등이 갈라지는 등 결점이 있었으나 새로운 접착 재료가 등장하고 제책 기술이 개선됨에 따라 책장이 빠지거나 하는 일은 웬만해선 일어나지 않으며 대체로 잘 펴지고, 잘 넘어간다. 다만, 본문 용지가 두껍거나 종이의 탄성이 강할 경우, 책의 가로폭이 좁을 경우, 판형이 작을 경우 펼침성이 떨어져 유의해야 한다. 펼침성을 개선한 무선철 제본법으로 PUR(poly urethane reactive hot melt adhesive)이 있는데, 책등 전체를 살짝 갈아 내고 전용 접착제를 도포해 묶는 제본법으로 책이 더욱 잘 펴질 뿐만 아니라 일반 무선철에 비해 섬세한 외형을 자랑하지만 제본 비용은 상대적으로 비싸다.

무선철. 표지와 본문을 접착제로 고정하는 제본법.

문켄 Munken

유럽에서 출시되는 대표적인 비도공지. 문켄은 '수도사'라는
뜻. 스웨덴 아틱 페이퍼(ARCTIC PAPER)에서 제조하며
국내에서는 두성종이가 취급한다. 전체 라인업은 문켄
크리스털, 폴라, 링크스(LYNX), 퓨어(PURE), 프린트 크림,
프린트 화이트, 프리미엄, 하이웨이이고, 종이마다 거친 질감을
갖는 러프(ROUGH)와 인디고 출력을 위한 ID가 추가된다.
국내에는 문켄 크리스털, 폴라, 퓨어, 프린트크림이 유통된다.
비도공지이면서도 백색도가 뛰어난 것이 장점인데, 크리스털,
폴라, 퓨어, 프린트크림 차례로 백색도가 높다. 2010년경 국내
출시되어 러프그로스에 식상한 디자이너들이 모조지보다는
고급 종이를 쓰고 싶을 때 이 종이를 선택하는 경우가 많다.
종이 특유의 자연스러운 질감을 갖고 있으면서 색 재현성도
뛰어나고, 부피감이 있어 어느 정도 '벌키'하면서도 변색이 적다.
2017년 두성종이 기획 'D×D프로젝트' 일환으로 그래픽 디자인
듀오 슬기와 민이 〈문켄, 디자인, 시험, 인쇄, 크리스털, 폴라,
퓨어〉를 디자인하기도 했다.

문켄디자인 Munken Design [두성종이]

인쇄 적성이 뛰어나고, 보존력이 탁월한 중성지이자 동일 평량의
종이에 비해 두툼한 볼륨감이 일품인 하이벌크 언코티드 인쇄용지.
백색도가 높고, 이미지 재현성이 뛰어나 고급스러운 느낌을 주는
크리스털/크리스털 러프, 폴라/폴라 러프, 자연스러운 미색의
퓨어/퓨어 러프로 구성되어 있다. 무염소 표백 펄프(ECF)를
사용했으며, FSC®, ISO 14001, ISO 9706, EMAS 등 각종
환경 인증을 받은 문켄디자인은 특히 친환경 컨셉의 제작물에
적합하며, 두께 대비 무게가 가볍다는 장점을 활용해 각종 출판물에
사용하기 좋다.

문켄프린트크림18 Munken Print Cream 18 [두성종이]

눈을 편하게 해 주는 미색, 뛰어난 인쇄 적성을 갖춰 서적용으로
적합하며 FSC® 인증을 받은 친환경 언코티드 인쇄용지. 상질지와
중질지의 강점을 조합하여 개발되었으며, 두께감, 높은 강도,

문켄. 문켄 용지를 재료로 한 인쇄 실험, 〈문켄, 디자인, 시험, 인쇄, 크리스털, 폴라, 퓨어〉.
위부터 문켄 크리스털 170g, 문켄 폴라 170g, 문켄 퓨어 러프 170g. 슬기와 민 디자인,
두성종이 출간.

자연스러운 질감, 인쇄 적성 등 서적 제작을 위한 최적의 조건을
모두 갖추고 있다.

문켄프린트화이트15 Munken Print White 15 [두성종이]

자연스럽고 러프한 질감과 뛰어난 인쇄 적성을 갖춘 하이벌크
언코티드 인쇄용지. FSC® 인증을 받은 친환경 종이로, 네 가지
평량(80~150g/m²)으로 구성되어 있으며, 두께에 비해 가벼워 특히
서적용으로 적합하다.

문켄ID Munken ID [두성종이]

액상 토너를 사용하는 HP 인디고 디지털 인쇄에 최적화된
표면과 토너 흡착성을 지닌 디지털 인쇄용지. 질감이 매끄럽고,
'문켄디자인'의 크리스털, 폴라, 퓨어, '링스'와 같은 색상으로
구성되어 있다.

물성

오감을 통해 직접 느껴지는 물체의 성질. 여기서 오감은 시각,
청각, 후각, 미각, 촉각 등 감각을 신체에 있는 감각 기관의 종류로
분류한 것이다. 물성이란 말은 실제 현실에서 만져지고 느껴지는
물건의 성질이란 맥락에서 언급되는 경우가 대부분이다. 예를 들어
전자책은 정보를 교환하기 위한 최적의 매체이지만, 시각성 외에
뚜렷한 물성을 느끼기 어려우나 종이 책은 촉각, 후각, 시각, 청각
따위를 직접적으로 자극한다.
인쇄물에서 물성을 이루는 요소로는 그 재료가 되는 종이 이외에도
인쇄물 크기, 두께, 무게, 인쇄 상태 등이 있는데 이런 것들이
총체적으로 결합해 물성을 형성한다. 디지털 시대가 심화될수록 그
반작용으로 원초적 감각에 호소하려는 경향도 발견된다. 디지털
프린트 시대에 레터프레스가 주목을 받는 것, 음원으로 충분히
감상할 수 있는 음악을 CD, 심지어 LP로 들으려 하는 것 따위를 들
수 있다. 물성은 출판계를 비롯해 그래픽 디자인 현장에서 비교적
중요하게 다뤄지는 요소이기도 하다. 조형적 아름다움뿐만 아니라
책의 형태 및 촉감 등을 내세워 독자에게 다가가려는 시도가
뚜렷이 감지되는 한편, 이런 일련의 흐름 속에서 인쇄물을 이루는

재료에 대한 관심도 크게 높아지고 있다. 과거 인쇄가 잘되는 용지가 환영받다가 인쇄 적성은 떨어질지언정 촉감을 자극하는 비도공지류에 대한 관심이 높아진 것도 같은 맥락에서 해석할 수 있다.

미네랄페이퍼 Mineral Paper [두성종이]

방수성과 내수성이 탁월한 친환경 기능지. 돌가루로 만들어 '스톤페이퍼'로도 불리는 미네랄페이퍼는 천연 백색, 매끈한 돌 같은 표면 감촉, 뛰어난 방수성과 내구성이 특징이다. 제조 시 물을 거의 사용하지 않아 친환경적이며, 인쇄 적성도 우수해 지도, 쇼핑백, 패키지 등으로 적합하다.

미라클 Miracle [두성종이]

특수코팅 처리를 해 질감이 부드럽고 촉촉하며, 인쇄 적성이 탁월한 고급 코티드 인쇄용지. 컬러 표현력이 섬세하여 화보집, 도록, 카탈로그 등에 적합하다.

미색지

옅은 황색 계열의 종이. 말뜻으로는 겉껍질만 벗겨 낸 쌀의 빛깔과 같이 매우 옅은 노란색, 즉 쌀의 색(米色)이다. 영어로는 아이보리(ivory), 크림(cream) 등으로 표현한다. 백색과 함께 인쇄용지를 대표하는 색이며, 그 특성도 백색 용지와 비교하는 관점에서 논의된다. 가령, 백색에 비해 독서할 때 눈의 피로도가 현저히 적어 단행본 본문 용지로서 적합하다는 식이다. 소설 등의 문학 책을 비롯한 단행본, 학습지 등 텍스트 위주의 책에 미색지가 널리 쓰인다. 한편, 단행본에 사용되는 본문용 미색지도 여러 종류가 있는데 그 특성이 꽤 달라 유의해야 한다. 가령, 미색 모조지는 탄성이 조금 느껴지며 고밀도라는 인상을 준다. 'E-라이트' 는 대표적인 국산 벌크지로 평량에 비해 두께가 있어 책을 가볍게 만들 수 있으나 탄성이 조금 강해 작은 판형에서는 책넘김 유연성이 떨어진다. '그린라이트'는 E-라이트의 단점으로 지적되어 온 인쇄 적성을 높인 용지로 축축한 재질이며 벌크한 특성은 E-라이트와 같다. '클라우드'는 미색 모조지를 벌크하게 만든 용지라고 보면

글
최재훈

인쇄용지에 대해

다루기는 어렵지만 제작하는 방식에
따라 달라지는 물성이 매력적이라
생각했다. 그래서 활동 초기에는
각기 다른 물성의 종이를 테스트해
보며 만드는 것을 즐기는 편이었다.
지금은 한정된 예산 내에서 제작할
때가 많기 때문에 예산 내에서
어떻게 최대한 만족할 수 있는
결과를 만들어 낼 수 있을지에 대한
고민을 많이 하는 편이다.

자주 사용하는 용지

모조지. 아무래도 대부분의
인쇄물에서 무난하게 사용할 수
있는 종이고 프로젝트의 예산에
맞추기 적당한 금액대여서 그런
것 같다. 또렷한 색상을 좋아하는
나로서는 모조지의 흐릿한 색 표현이
가끔 아쉽지만 도공지를 사용하는
데에는 변수가 종종 있어 안전한
선택을 위한 것이기도 하다. 그 외
표지나 카드 형태의 인쇄물에는
스노우, 그문드컬러매트, 문켄폴라
등을 주로 사용한다. 그중
그문드컬러매트의 다양한 색상과
적당히 부드러운 질감이 좋아서
자주 사용한다.

언급할 만한 자신의 인쇄물

2019년 제작한 아르코미술관
중진작가전 참여 작가 허구영의
도록이 특기할 만하다. 해당
출판물은 전시 후에 제작되는
일반적인 도록이 아닌 작가의
작품 세계를 디자이너가 해석해
만든 일종의 아티스트 북이었는데
앞표지에 80% 정도의 면적을
차지하는 사각형 무광 먹박을
넣었다. 시간이 지남에 따라 손에
긁혀 자연스럽게 스크래치가 남게
되는데 이 현상이 작가의 작품 중
하나와 유사해 의도한 바가 잘
실현된 케이스였다.

언급할 만한 타인의 인쇄물

로런스 와이너의 〈Here To There〉.
한 독립서점을 구경하다가 보게
됐는데 다양한 종이를 섞고 독특한
후가공이 적용된 다른 출판물들
사이에서 손바닥만 한 사이즈에
심플한 종이 선택, 선명한 인쇄 색상,
평범한 무선 제본 방식이 오히려
단순하지만 강렬해서 인상적이었다.

자신의 책을 자비출판한다면

책의 내용과 인쇄 방식에 따라 어떤
종이를 사용할지 달라지겠지만
개인 출판물 표지에 꼭 사용해 보고
싶다고 생각했던 종이는 '플라이크'
다. 플라스틱 같은 질감의 종이인데
항상 종이 같지 않은 질감의 종이에
네온 컬러 UV 인쇄로 제작해
보고 싶었고 채도 높은 색상을
적극적으로 사용하는 개인 작업물과
잘 어울린다고 생각하기 때문이다.
내지는 몇 가지 종이를 섞을 것
같지만 종이 광택 없이 선명하게
나올 수 있는 스노우지를 주로
사용할 것 같다.

제지사에게
대체로 종이 견본을 구할 수
있는 곳이 한정적이고 각기 다른
제지사의 구입처에서 수많은 샘플을
비교해 가며 찾는 것에 시간을
많이 소비하게 되는 경향이 있기에
종이 견본을 조금 더 효율적으로
확인하고 구입할 수 있는 환경이
만들어지면 좋을 것 같다.

종이는 아름답다?
인쇄물을 만들 때마다 "이 부분에는
아무것도 없는 게 나았을까"
하는 생각을 종종 한다. 물론
디자인적인 고민이 같이 존재하지만
의도치 않게 종이가 가진 매력을
떨어뜨리는 결과물을 접할 때마다
드는 생각이다. 앞으로도 많은
시행착오가 있겠지만 종이가 가진
아름다움을 더 돋보이게 할 수 있는
섬세한 작업을 하고 싶다.

최재훈
한국예술종합학교에서 조형예술 학사 과정을
거쳤고 2019년부터 서울을 기반으로 '스튜디오
베르크'를 운영하고 있다. 나이키, 네이버,
서울시립미술관, 두산아트센터 등 여러
기업과 기관에서 의뢰받은 디자인 프로젝트를
수행했으며 '제6회 타이포잔치'(2019), 'Oh
Dear Co.'(2021) 등의 전시에 작가로 참여했다.

사진: 강보연

되고 전반적으로 무난한 인상을 준다. '마카롱(미색)' 또한 하이벌크 비도공 용지로 국내 최고의 두께 품질을 내세우는 제품이다. 이 외에도 중질지, 만화지, L-라이트, 하이플러스, 뉴플러스(미색), 교과서지 등 단행본을 위한 미색 용지는 다양하게 분포한다.

(바)

박 箔

인쇄물 표면에 색다른 컬러나 안료 따위를 찍는 후가공 기법. 흑색을 눌러 찍는 먹박, 금색을 찍는 금박, 반짝이는 효과를 내는 펄박 등이 대표적이다. 그 외 은박, 백박, 투명박, 홀로그램박 등이 있고 안료박이라 해서 컬러별로 수십 가지가 있으며 유광과 무광, 무늬에 따라서도 다양하게 분류할 수 있어 그 종류는 사실상 무제한이다. 박은 종이뿐만 아니라 나무, 가죽, 플라스틱 등에도 찍을 수 있다. 박 찍는 과정은 다음과 같다. 데이터가 오면 포지티브 필름으로 출력한다. 동시에 데이터로 동판을 만든다. 동판을 박 기계에 필름과 이어 붙여 장착해 박을 찍는다. 여기서 필름의 용도는 박 모양의 위치를 오차 없이 정확하게 세팅하기 위한 것이다. 박 기계는 크게 실린더 형식과 업다운 형식이 있다. 실린더 통을 따라 종이가 통과하며 박이 찍히는 실린더 형식은 핀이 정확하고, 인압이 강한 장점이 있다. 업다운 형식은 종이가 수평으로 기계를 통과할 때 장치가 위에서 아래로 움직이면서 찍는 것으로 고속으로 박을 찍을 수 있어 실린더 형식보다 경제성이 높다. 그 외 탁상용 캘린더처럼 기계를 통과하기 어려운 인쇄물은 수동으로 박을 찍기도 한다.

박은 디자이너가 시각적으로 강조하고 싶은 부분, 가령 제호나 일러스트레이션 등을 도드라지게 보이도록 하는 효과가 있어 인쇄물 종류를 막론하고 폭넓게 쓰인다. 박은 수사법으로 보면 다소 인위적인 강조법이고 인쇄물 본연의 자연스러움을 해칠 수 있기 때문에 그 결과가 어색하고 유치한 수준으로 떨어지는 경우도 있다. 박을 찍을 때는 명확한 목적의식이 있어야 한다. 핫 스탬핑, 포일 스탬핑이라고도 한다.

박. 인쇄물 표면에 색다른 컬러나 안료 따위를 찍는 후가공 기법. 자음과모음 출판사 하이브리드 총서. 디자인 김형진.

박엽지 thin paper

사전이나 성서 인쇄에 사용하는 얇은 종이. 어학 사전처럼 담을 내용이 많지만 한 권에 엮어야 할 때 이런 용지를 사용하는데, 일반적으로 40g/m² 이하의 용지다. 성경의 경우 한 권에 70만 단어 이상을 감당할 수 있는 크기로 담기 위해서는 필수적으로 종이가 얇아야 하며, 한 번 읽고 보관하는 다른 책과는 달리 몇 년 동안 여러 번 읽어도 견딜 수 있도록 내구성이 있어야 하고, 빛이 덜 비치고 백색도가 균일한 것 등이 박엽지의 품질을 결정한다. 이 분야에도 몇 가지 종류가 있는데, 광택이 있고 반투명하며 식품 포장지에 사용되는 글라신지, 담배를 마는 데 사용하는 라이스지, 약품 설명서나 사전을 인쇄하는 데 주로 쓰는 인도지(India paper) 등이다. 인도지는 중국 종이를 영국에서 개량한 종이로, 얇으면서도 질기고 불투명도가 높아 인쇄 적성이 우수해 성서와 사전 인쇄에 널리 쓰이는 종이로 원산지와 관련해 이런 이름이 붙었다. 이를 인쇄하려면 박엽 인쇄에 특화된 전문 인쇄소로 가야 한다.

반누보 Vent Nouveau

1994년 일본 다케오사가 출시한 인쇄용지. 두성종이를 통해 국내에
소개된 이후, 상업 카탈로그, 브로슈어, 도록, 초대장, 명함 등에 널리
쓰인다. 러프그로스 용지로 분류되는데, 러프그로스는 일반적으로
자연스러운 감촉과 무광 분위기를 가지면서도 아트지에 육박하는
인쇄 광택을 낼 수 있도록 개발된 용지를 말한다. 프랑스어로 '새로운
바람'이란 뜻을 가진 반누보는 그 이름처럼 도입 이후 한국에
프리미엄 바람을 일으키면서 한때 고급 인쇄용지의 상징처럼
인식되기도 했다. 반누보의 선풍적인 인기에 자극받아 출시된 유사
용지들이 랑데뷰, 아이리스, 앙상블, 몽블랑 등이다. 두성종이를
대표하는 수입지로 백색도에 따라 네 가지 종류(울트라 화이트,
스노우 화이트, 화이트, 내추럴)로 출시되며 $122g/m^2$부터 $320g/m^2$
까지 다양한 평량으로 나와 있다. 2006년 두성종이는 '반누보
출시 10주년 기념전–반누보는 적수가 없다'는 이름의 자찬 성격의
전시를 연 적이 있다.

반누보 Vent Nouveau [두성종이]

프랑스어로 '새로운 바람'이란 뜻을 지닌 반누보는 이름처럼
획기적으로 뛰어난 품질을 자랑하는 코티드 인쇄용지. 활엽수
펄프를 주로 쓰는 일반 인쇄용지와 달리 침엽수 펄프를 주원료로
사용해 탄력과 쿠션감이 뛰어나고, 표면이 매우 부드러우며
따스하다. 러프그로스의 대명사로 불리는 만큼 최고의 인쇄 효과를
얻을 수 있으며, 잉크의 양에 따라 인쇄 광택도 자유롭게 표현
가능하다. '울트라 화이트', '스노우 화이트' 외 디지털 인쇄에
적합한 '반누보LT'가 추가되었다.

반양장

책 본문은 양장과 같은 방식, 즉 실로 묶지만 표지는 책등에 풀로
붙이는 제본 방식. 주요 이점으로 실로 묶지 않고 풀로 붙이는
무선 제본보다 견고하면서도 잘 펴지며, 양장에 비해 가볍고, 제작
기간과 제작비를 줄일 수 있다는 점이 거론된다. 한편으론 외형만
보면 무선 책과 다를 것이 없어 비용 효율을 중시할 수밖에 없는
상업 출판에서 (제본비가 월등히 비싼) 반양장을 하는 경우는

드물다. 다만 책의 구조적 특성을 파고드는 미술 출판이나 아트 북
분야에서 반양장 사례가 많은데, 책이 잘 펴져야 하는 문제를 심각하게
고려하기 때문이다. 실제로 고평량 용지를 본문으로 하는 책을 만들
때, 이것이 반양장이냐, 무선이냐에 따라 책의 펼침성이 크게 달라지는
경우가 있는데, 이것이 책의 완성도에 지대한 영향을 주기도 한다.

백상지

흔히 모조라고 불리는 용지. 제지사는 모조지를 백상지로 명명해
출시한다. 아트지, 스노우지와 함께 가장 흔한 용지이며, 서적,
잡지, 노트, 학습지, 다이어리, 필기용지 등에 광범위하게 사용된다.
코팅되지 않은 비도공지로서, 종이 특성이 강하지 않아 중립적이고
익명성을 가진 종이라 할 수 있다.

백색도

종이가 백색을 띠는 정도. 제지 업계에서는 이를 백분율로 나타내기도
하며, 빛에 대한 정반사도를 측정하는 방식으로 측정된다. 같은
용지라도 흰 정도에 따라 세분화시켜 출시하기도 하는데, 이때 더
흰 종이를 '울트라 화이트', '엑스트라 화이트' 등의 호칭으로 부르는
경우가 많다. 가령 일본산 수입지 '반누보'는 흰색 종이이지만
백색도에 따라 네 가지로 출시되는데, 흰 순서대로 '울트라 화이트',
'스노우 화이트', '화이트', '내추럴'이다. 백색도는 인쇄성과 색
재현성에도 영향을 주지만 대개는 인쇄물의 외관 가치를 좌우하는
특성으로 간주된다. 백색도가 높을수록 제품 가치는 올라간다.

뱅가드 Vanguard [두성종이]

평활도가 높고 비침이 적어 인쇄 적성이 뛰어나며, 세균 증식을
억제하는 기능을 더한 친환경 항균 컬러플레인지. 컬러 구성이
고급스럽고(6색), 인쇄물이나 패키지로 활용하기 좋은 두 가지
평량(120, 300g/m²)을 갖추고 있다.

버펄로 Buffalo [두성종이]

고급스러운 소가죽 표면을 연상시키는 패턴이 특징인 컬러엠보스지.
116g/m² 단일 평량이며, 형광 노란색, 형광 분홍색 등 컬러 구성이

독특해 신선한 텍스처와 컬러가 필요한 경우 활용하기 좋다.

벅스킨 Buckskin [삼원특수지]
부드러운 스웨이드 가죽을 만지는 듯한 부드럽고 촉촉한 감촉과
물세탁 및 케미컬 워싱 작업이 가능한 뛰어난 내구성을 겸비한
프리미엄 페이퍼.

벌크 bulk
종이의 특성을 묘사할 때 쓰는 형용사. '부피가 큰'이라는 뜻의
영어로 종이와 관련해서는 무게는 가볍지만 두툼한 용지를 가리킬
때 이 단어를 쓴다. 몇 가지 예를 살펴보면 다음과 같다. "이탈리아
최고의 제지사, 페드리고니에서 생산되는 그라시아와 베로나는
볼륨페이퍼 특유의 벌키(Bulky)한 탄성과 고급스러운 인쇄감을

벌크. 같은 무게지만 두툼한 책을 만드는 용지(위)를 두고 '벌키도'가 높은 용지라고 한다.

자랑하는 중성지입니다."(출처: 삼원특수지), "당사 L-라이트는
저평량 제품군으로 벌키한 특성과 우수한 인쇄 적성을 갖추고
있으므로 가볍고 두툼한 서적을 제작하는 단행본 출판물 제작으로
활용이 많습니다."(출처: 전주페이퍼), "르느와르는 고급스러운
면감과 선명한 색상 재현성, 높은 벌크와 빠른 잉크 건조성을
갖춘…"(출처: 무림페이퍼), "하이벌크는 동일한 평량의 종이에
비해 볼륨감이 있어 두껍고, 이 때문에 동일한 두께의 책에 비해 훨씬
가벼운 지종을 말합니다."(출처: 한솔제지) 벌크한 특성의 종이를
벌크지라고도 부르는데, 이런 종이로 책을 만들면 당연히 부피에
비해 무게가 가벼운 결과물을 얻을 수 있다. 서적 본문용으로 쓸 만한
벌키한 종이의 종류가 적어 선택의 폭이 제한적인(특히 백색 용지)
우리나라의 단행본은 아직 상대적으로 무게가 꽤 나간다.

베로나 Verona [삼원특수지]

볼륨페이퍼 특유의 벌키(Bulky)한 탄성과 고급스러운 인쇄감,
은은한 인쇄 광택과 인쇄면의 뛰어난 색상 재현성을 특징으로 하는
용지. FSC® 인증 무염소 표백 펄프(ECF)를 사용한 친환경 제품이며
매끄러운 평활도와 높은 불투명도로 최상의 인쇄감을 전달한다.
중성지로서 뛰어난 보존성이 요구되는 제작물에 적합하다.

베스트매트 Best Mat [두성종이]

매트한 질감과 자연스러운 미색의 코티드 인쇄용지. 종이 자체는
물론 인쇄된 부분에도 광택이 거의 발생하지 않아 담백하고
부드러운 인쇄 효과를 얻을 수 있으며, 초지 단계에서 3층 구조로
만들어 탄력과 강도가 우수하다.

베이크라프트 Bay Kraft [두성종이]

앞면은 흰색, 뒷면은 황색으로 제작된 친환경 화이트탑 크라프트지.
FSC®, PEFC, SGS 식품 인증(양면), ISO 9001, ISO 14001, OHSAS
18001 등 각종 인증을 받았다. 인장/인열강도가 우수하며, 내구성이
뛰어나고, 식품 포장 용기를 비롯해 각종 패키지용으로 적합하다.

별색 인쇄. 파랑 별색 1도로 인쇄한 박철수 교수의 건축 도서 〈아파트〉(2013, 마티).
파란색은 건축 도면, 청사진을 연상시키면서 책의 뉘앙스를 전달해 준다. 디자인 땡스북스.

별색 인쇄 spot color printing

4도 인쇄와 별도로 특정한 컬러를 지정해 인쇄하는 것. 기존 CMYK
네 가지 색 외의 컬러를 조제해 인쇄하는 방식이다. 팬톤에서
제공하는 솔리드 표준 컬러칩이 기준이 되는데, 이에 따라 팬턴의
고유 번호를 지정해 인쇄소에 통보하면 인쇄소는 동일한 컬러칩을
토대로 색을 만들게 되므로 효율적이고, 특히 국경을 넘나드는
인쇄물 제작에 유용하다. 인쇄물에서 특정 색을 균일하게 재현하고
싶을 때, 회사 고유의 아이덴티티 컬러를 표현해야 할 때, 시그니처
컬러처럼 인쇄물의 색상을 통일해야 할 필요가 있을 때 별색 인쇄를
한다.

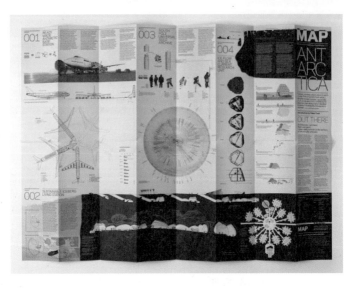

병풍 접지. '8단 병풍'으로 제작된 MAP(Manual of Architectural Possibility) 1호
ANTARCTICA, 2009. 이미지: MAP.

병풍 접지

병풍 모양으로 용지를 지그재그로 접는 방식. 일명 아코디언
접지라고도 하나 실무에서는 그냥 '병풍'이라 한다. 이 접지를 통해
한쪽 면에 나오는 면 개수에 따라 '4단 병풍'(4면), '5단 병풍'
(5면)이라 칭한다. 가령 용지를 6번 접으면 '7단 병풍'이 만들어진다.
가장 흔한 접지 중 하나로 각종 인쇄 홍보물에 광범위하게
사용된다. 전지 크기의 지도를 접을 때도 이 접지법을 쓴다. 이때는
먼저 병풍 접지를 한 후 이를 다시 반으로 접거나 3단 접지를 하게
된다. 가령, '7단 병풍 후 반 접지'는 병풍 접지를 통해 (가로로)
6번 접은 후 이를 다른 방향으로(세로로) 한 번 접는 것이다. 비단
지도뿐만 아니라 이런 방식의 접지를 통칭해 지도 접지라 하는데
내용을 한 장에 간단히 담고 싶지만, 최종 크기를 작게 만들고 싶을
때 흔히 쓴다.

보드지 board paper

양장 책에서 커버용으로 사용되는 하드보드 용지. 회색 계열의
색상이고 평량은 다양해 용도에 맞게 선택하면 된다. 대표적인

글
최현호

인쇄용지에 대해

처음 그래픽 디자인을 배울 때
종이에 대해 깊게 생각해 본 적은
없었다. 디자인의 결과물을 담는
그릇 정도로 생각했던 것 같다.
종이에 대해 흥미를 느끼게 된
것은 아마도 런던에서 정기적으로
열리는 '이페머럴 페어'(Ephemeral
Fair)에서 오래된 인쇄물들을
보면서였다. 오랜 시간에 의해
변형된 종이의 질감과 퀴퀴한
냄새를 맡으면서 종이라는 매체에
관해 관심을 더 가지게 됐고 다양한
책을 접하고 만들면서 종이가 가진
매력을 점점 느끼게 됐다. 종이는
아직도 탐험해야 할 미지의 세계다.
다양한 종이를 더 많이 새롭게
사용해 보고 싶다.

자주 사용하는 용지

가성비가 좋은 모조지나 문켄
시리즈다. 클라이언트 작업의
경우 용지 선택에 있어서 완전히
자유롭지 못하다. 경제적인 부분이
종이 선택에 가장 큰 한계점이 되는
것 같다. 지원을 받거나 자유롭게
선택 가능할 경우에는 50~60g/m²
정도 되는 흔히 바이블 페이퍼라
칭하는 종이를 사용하곤 한다.
종이를 만지거나 넘길 때 발생하는
소리가 매력적이고, 페이지
사이사이에 공기를 많이 머금는
특징이 좋다.

종이를 만지는 느낌과 소리에
민감하게 반응하는 편이다. 그래서
직접 그 종이로 목업을 만들어서 넘겨
보고 만져 보면서 종이를 결정하려고
한다. 한번은 종이와 제본 상태에
따라서 책이 가지는 느낌에 대해서
실험을 해 본 적이 있다. 'Empty
books: Understanding the form of
books'라는 프로젝트였는데, 종이와
크기, 형태, 제본 방식, 두께 등 책의
물질성에 관한 탐구의 결과물로
다양한 방식으로 아무것도 쓰여
있지 않은 백지 책 31권을 만들었다.
이 작업은 2016년 '그리고갤러리'
에서 진행한 개인전 'Reinterpreted
Representation'에서 처음 공개됐다.
또 다른 작업은 사진작가
신혜림의 사진집 〈everything fills
everything〉(2020)이다. 그래픽
요소를 최대한 배제하고 콘텐츠
그 자체에 집중한 결과물로
앞표지에서부터 마지막 페이지까지
종이와 제본 방식의 변화를
통해 '미묘한' 촉각적 경험을
유도했다. 책은 크게 세 파트로
나누어져 있는데, 작가는
이를 시각적으로 뚜렷하게
구분하기보다는 촉각적으로 그리고
경험적으로 구분하기를 원했다.
그래서 첫 번째와 세 번째 파트는
'프렌치 폴드'(자루매기) 방식으로
엮고 가운데 파트는 양면의 재질이
다른 '팬시 크라프트 화이트'를
사용했다. '프렌치 폴드' 제본으로
엮은 1, 3파트의 이미지는 계속해서
연결되는 흐름 안에서 이미지에 따라
단절이 되기도 그대로 흘러가기도
한다. 가운데 파트는 페이지의 질감이

거칠어지기도 매끄러워지기도 하는데 작가가 표현하려는 다양한 감정이 종이 질감으로 표현되기를 바랐다.

표지는 백색의 종이(문켄 폴라)에 음각을 줬고, 코팅은 하지 않았다. 그래서 제작 과정에서 더러워지지 않도록 각별한 주의와 처리가 필요했다. 어쩔 수 없이 생긴 흔적들은 지워 내기도 했지만 어느 정도는 그대로 두기도 했다. 하얀 표지에 코팅하지 않은 이유는 이 책이 작가의 개인적인 감정과 삶을 담고 있기 때문이다. 쉽게 더러워질 수 있는 만큼 책의 소장자가 책을 어떻게 만지고 관리하느냐에 따라 책의 모습은 달라진다. 시간이 흐를수록 손때가 묻고 흔적이 남는 것. 책이 지나온 시간이 기록되는 것이다. 깔끔하면 깔끔한 대로 더러우면 더러운 대로 그것은 책이 가진 기억이자 소장자의 성격과 습관의 반영이라고 생각한다. 책을 소장한 개개인이 책에 대한 자신만의 경험을 함께 소장하기를 원했던 것, 그것은 작가의 작품과도 닮았다.

자신의 책을 자비출판한다면
예전에 식당에서 물에 젖지 않는 종이를 본 적이 있는데, 가능하다면 물에 젖지 않는 종이로 책을 만들어 보고 싶다는 막연한 생각을 했다. 같은 콘텐츠를 직접 제본해 다양한 형태의 에디션으로 출판해 보는 것도 생각 중이다.

제지사에게
수입지는 다양하게 테스트해 보고 사용할 수 있는 반면에 국산 종이도 종류가 정말 다양한데도 한정적으로 사용하게 되는 것 같다. 디자이너의 게으름이라고 볼 수도 있겠지만 접근성 개선과 조금 더 적극적인 홍보가 필요하다고 생각한다.

종이는 아름답다?
어떻게 사용하느냐에 따라 종이는 폐지가 되기도 하고 보존할 가치가 있는 자료가 되기도 한다. 또한 잘 관리해 주지 않으면 쉽게 훼손되는 연약한 존재이면서 몇백 년이 지나도록 보존되는 양면성을 가진 매력적인 대상이다. 종이의 매력에 빠져서 종이만 가지고 작업을 했던 적이 있다. 종이는 다 같은 종이 같지만, 디자이너들은 각각의 종이가 주는 느낌이 굉장히 다름을 안다. 그런 '미묘함'(subtlety)이 종이의 매력이지 않을까?

최현호
그래픽 디자이너이자 디자인 매거진 편집자. 영국 런던 센트럴세인트마틴과 서울대학교 대학원에서 시각 디자인을 공부했다. 런던, 도쿄, 서울 등 각지에서 3회의 개인전과 다수의 그룹전, 아트 북 페어에 참가했다.

국산 보드지를 출시하는 원방드라이보드는 $800g/m^2$에서 $2400g/m^2$까지의 평량을 제공하는데, 이를 두께로 환산하면 $800g/m^2$는 1.1mm, $1400g/m^2$는 2.01mm, $2400g/m^2$는 3.5mm 정도다. 보드지는 강성이 뛰어나면서도 무게가 가벼울수록, 휨이 적을수록 우수한 평가를 받고, 그 외 재질 측면에서 중성지인지 여부도 중요하게 다뤄진다. 보드지 업계의 유명 회사는 네덜란드 에스카로 회사는 "7%대의 낮은 수분 함유율과 3층 구조로 이루어진 안정적인 구조 덕분에 뛰어난 강성과 휨이 극히 적은 평활도 등 여러 장점을 갖고 있으며, 보통 드라이보드에 비해 5~15% 무게가 가볍고, 100% 재생 펄프를 사용한 친환경 보드로 식품 포장이나 종이 완구 등에도 안전하게 사용할 수 있다"고 홍보한다. 에스카는 또한 일반적인 그레이 외에 검정, 오렌지, 레드, 핑크, 화이트 등으로 구성된 에스카 컬러라는 라인을 출시하고 있다. 보드지의 용도는 양장 책의 하드보드 용도 외에 바인더, 패키지, 상자의 재료로도 사용된다.

보드지. 루쉰의 〈아Q정전〉(2011, 문학동네)에서 디자이너는 본문에 실리는 목판화 느낌을 살리기 위해, 거칠고 투박한 보드지를 커버링 하지 않고 날것 그대로 사용했다. 디자인 송윤형.

복사지. 미칼리 피슬러가 편집한 아티스트 북 〈작업 중인 드로잉과 볼 필요는 없지만 종이 위의 비주얼한 것들〉(2008). 컨트리뷰터 30명의 작업을 A4 용지 97장에 복사해 자가 제본(PVC 링 제본)했다.

복사지

복사기에 넣어 원본의 텍스트, 이미지 등이 그대로 찍혀 나오도록 만든 종이. 대부분 백색이나 미색이며, A4, A3, B4, B5 등으로 규격화되어 있고, 평량은 75~100g 사이에 분포한다. 보고서나 리포트, 회의 자료 등 사무용으로 사용하는 용지이지만, 복사기를 이용한 출판물(예: 아티스트 북 혹은 독립출판물)에선 복사지가 일종의 인쇄용지로 쓰인다.

부띠끄 Boutique [두성종이]

FSC® 인증을 받았으며, 단면 패턴의 친환경 컬러엠보스지. 패브릭과 가죽의 자연스러운 질감을 살린 플리트, 리자드, 모자이크 세 가지 패턴, 선명하고 아름다운 20색으로 구성되어 있으며, 각종 패키지 및 서적, 봉투 등에 활용하기 좋다.

북 디자인 book design

책의 판형, 표지 디자인, 본문 조판, 인쇄 제작 등의 과정을 통해 저자가 쓴 것을 시각적, 물질적으로 전환시키는 행위. 종전에는 본문 조판 및 표지 디자인 같은 조형적 과제에 집중했다면, 읽을

것이 넘쳐나 책이 더 이상 정보 매체 구실을 하기 힘든 오늘날에는
독자에게 소장 욕구를 불러일으킬 만한 만듦새가 강조되는
추세에 있다. 그 결과 시각적으로 효소력 있는 이미지의 사용이
증가하고, 책 크기가 작아지며, 감성적인 재료 선택이 두드러진다.
책 만들기에서 종이는 가장 중요한 재료이자 어쩌면 책 그 자체이기
때문에 출판사나 북 디자이너들은 종이 선택의 중요성을 잘 알고
있지만, 한편에선 여전히 별다른 고려 없이 관습적으로 종이 선택이
이뤄지기도 한다. 북 디자인에서 종이가 중요한 이유는 주제적인
측면에서 책 내용을 은유하는 도구가 될 수 있으며, 책이라는
상품의 가치를 좌우하기도 하며(일반적으로 고급지로 만들면
고급으로 인식된다), 책 제작비의 주요 변수라는 점 때문이다.
☞별쇄(p.293)

북바인딩클로스 Book Binding Cloth [두성종이]

마, 면, 레이온 등 세련된 소재와 다양한 컬러로 구성된 커버용 롤
바인딩. 오프셋 인쇄는 물론 핫 포일 스탬핑, 스크린 인쇄, 다이커팅
등 가공 적성이 우수하다.

북 클로즈 book cloth

천의 뒷면에 종이를 덧댄 커버링 용품. 뒷면의 종이는 천을 보드에
붙일 때 접착제로부터 천을 보호하기 위한 용도다. 가장 흔한
것은 양장 도서의 커버링용인데, 천 재질의 하드커버는 일반적인
페이퍼백 도서가 표현하기 어려운 전통과 품위를 나타내는 데
제격이며 포일 스탬핑과 실크스크린 등의 가공을 더해 고급감마저
표현할 수 있다. 또 하나의 장점은 내구성으로 페이퍼백 도서에
견줘 아주 오래 제본 상태를 보존할 수 있다. 코튼, 레이온, 실크,
린넨 등 다양한 소재와 컬러 등을 갖춘 제품 라인이 출시되어
있으며 출판 단행본 외에 고급 포장, 음반 케이스, 문구류에도
널리 사용된다. 수제 제본을 특징으로 하는 예술 제본 분야의 중요
소재이기도 하다.

분펠 Bunpel [두성종이]

잡지 및 박스 재생 펄프를 함유한 친환경 컬러엠보스지. 화이트,

베이지, 브라운 톤의 차분한 컬러와 러프한 질감, 저밀도 생산
기술을 적용해 한 단계 위의 평량과 동일한 두께감이 특징이다.

불투명도

종이가 빛을 차단하는 정도. 두꺼운 종이일수록 빛을 잘 차단하고,
종이가 얇을수록 빛이 잘 투과된다. 지층 안에서 빛을 흡수하거나
산란시키면 불투명도는 증가하는데, 용지의 재질, 두께에 따라
이것이 증가하거나 감소된다. 불투명도는 뒤비침, 즉 인쇄 부분이
뒷면에 비치는 현상과 밀접하게 연관되어 있어, 종이를 선택할
때 중요하게 고려되는 지표다. 뒤비침이 클수록, 즉 불투명도가
적을수록 가독성이 떨어진다.

블랑 베이지 Blanc Beige [서경]

유칼립투스와 소나무의 섬유를 혼합하여 만든 종이. 매끄러운
표면 감촉과 순백의 색감이 특징적이며, 백색의 순결함을 뜻하는
프랑스어인 '블랑'(blanc)이라는 이름에서 보듯, 가장 기본적인
색상이면서도 결코 평범하지 않은 질감과 표현력으로 호텔,
레스토랑, 파티 등 VIP 고객을 위한 고급 인쇄물 제작 용도로
적합하다.

블랙 블랙 Black Black [삼원특수지]

빛에 색이 바래지 않는 내광 기술이 접목된 고감도 블랙 색상의
용지. 우수한 종이 탄성과 뛰어난 강도로 각종 패키지 제작물에
이상적이다. 무염소 표백 펄프(ECF)를 사용한 친환경 제품이며
중성지(PH-Neutral)로서 보존성이 탁월하다. 다양한 평량 구성으로
각종 용도의 제작물 작업 가능.

블랙셀렉션 Black Selection [두성종이]

깊고 풍부한 블랙 컬러, 다양한 평량과 가격대, 균일한 품질,
고급스러운 질감과 광택, 뛰어난 인쇄 및 가공 적성을 갖춘 흑지
모음. 미묘하게 다른 색감과 질감의 흑지들을 엄선해 선택의 폭을
넓혔으며, 최적의 블랙 컬러 솔루션을 제안한다. ▶ 흑기사: 다양한
평량과 가격 경쟁력을 갖춘 흑지. ▶ 아인스블랙: FSC® 인증을

받았으며, 100% 재생 펄프로 만든 흑지. ▶ 슈퍼콘트라스트: 깊고 풍부한 블랙 컬러를 느낄 수 있는 흑지. ▶ 블랙앤블랙: 최고의 품질, 컬러, 질감을 갖춘 고급 흑지. ▶ 엔티랏샤: 명도와 채도를 최대한 높여 좀 더 밝고 한층 더 진한 검정을 구현한 흑지. ▶ 크린에코칼라: 재생지 5%, 무염소 표백 펄프(ECF) 95%로 만든 흑지. ▶ 두성칼라화일: 재생지 50% 함유, 강도와 평활성이 뛰어난 흑지.

블로커 Blocker [두성종이]

높은 불투명도를 자랑하는 친환경 언코티드 인쇄용지. 양면 인쇄 시 뒤비침이 거의 없어서 다음 장의 내용이 보이지 않는다. 보안이 필요한 제작물에 적합하고, 황변 현상이 적은 중성지이며, FSC® 인증을 받았다.

비! Bee! [서경]

화사한 봄의 '꿀벌'을 연상시키는 상큼한 디자인의 종이. 허니컴 모양에서 착안하여 종이에 맞게 단순화시킨 고유의 엠보싱은 잔잔하면서도 세련된 느낌을 가미해 준다. 봄 분위기에 맞게 선택된 16가지 색상은 인쇄가 줄 수 없는 짙은 화사함을 선사하며 각 색상은 서로 잘 매치되도록 고려되어, 몇 가지 색상을 같이 사용하여도 자연스럽게 어우러질 수 있다.

비도공지 uncoated paper

코팅하지 않은 용지의 총칭. 종이 제조상에서 코팅 과정을 거치지 않은 종이, 즉 원료인 섬유 펄프가 표면에 떠 있는 상태 그대로 건조시킨 용지. 모조지, 중질지, 만화지, 복사지 등이 대표적인 비도공지. 비도공지의 인쇄 효과는 도공지(coated paper)와 상대적 의미로 설명되는데 가령 표면이 평평한 도공지가 정확한 컬러 재현에 특장을 보여 준다면 비도공지는 컬러를 잘 표현하지는 못하지만 특유의 표면 질감을 통해 인위적이지 않은 개성을 표현하는 데 유리하다는 식이다. 인터넷 시대의 도래와 함께 정보 유통이 온라인 중심으로 재편되면서 인쇄에서는 오히려 인쇄물의 심미적 측면이 강조되고 있는데, 이에 따라 비도공지에 대한 관심과 수요가 늘고 있는 게 오늘날의 추세다.

비벨라 Vivella [서경]

신트사의 대표적인 브랜드로서 가장 심플하면서도 사랑받는 고급
폴리우레탄 원단. 비벨라의 패셔너블한 색상은 차별화된 커버
디자인을 위한 유용한 선택이 될 수 있다. 부드러운 표면 질감과
구션감도 신트사만의 특징이다.

비브릴리언트 Bee Brilliant [삼원특수지]

차별화된 벌집 모양의 텍스처와 검은빛 다크 톤에서 파스텔
톤까지 다양한 진주 빛 색상 조합의 용지. FSC® 인증, 무염소 표백
펄프를 사용한 친환경 제품이며 중성지여서 변색이 적고 제작물의
보존성이 우수하다.

비비칼라 Vivi Color [두성종이]

생생하고 아름다운 컬러의 조화로운 구성, 두툼한 두께감, 부드러운
질감이 돋보이는 컬러플레인지. 가장 널리 쓰이는 110, 185g/m²
두 가지 평량으로 구성되어 있으며, 종이 공작, 카드, 홀더 등으로
활용하기 좋다.

비세븐 Be Seven [두성종이]

높은 불투명도와 뛰어난 망점 재현력을 갖춘 코티드 인쇄용지.
이미지를 선명하게 표현해 주고, 적절한 탄성 덕분에 넘김이
부드러워 서적용으로 적합하다.

비앤비 B&B [삼원특수지]

선명하고 다채로운 색상, 자연스러운 질감의 엠보 패턴(나뭇결,
버크램, 초콜릿, 크로스)의 용지. ▶ 나뭇결 무늬(Stream): 나뭇결과
같은 자연스러운 질감. ▶ 버크램 무늬(Buckram): 천과 같은 특별한
질감. ▶ 초콜릿 무늬(Chocolate Chunk): 초콜릿의 모양에서 영감을
받은 사각형 패턴. ▶ 크로스 무늬(Cross Grain): 사피아노 패턴과
유사한 특별한 질감.

비어 Bier [두성종이]

무염소 표백 펄프, 맥주를 생산하는 과정에서 발생한 부산물과 라벨

등을 재활용해 만든 친환경 컬러엠보스지. 자연스러운 티끌, 다양한 맥주 종류에서 착안한 색상, 색바램 및 에이징(노화) 현상 방지 처리 등이 특징이며, 오프셋을 비롯해 가종 인쇄 적성이 뛰어나다.

빌리지 Village [삼원특수지]
전통과 품격을 이어 온 유럽 스타일의 고급 펠트 엠보싱 페이퍼. 자연스러운 색조와 부드러운 종이 감촉으로 제작물에 기품을 선사하고 산뜻한 무광 효과와 뛰어난 망점 재현으로 고풍스러운 이미지를 연출할 수 있다. 중성 처리(PH-NEUTRAL)로 제작물을 장기간 변색 없이 보존 가능하다. ▶ 순백색(White).
▶ 백색(Natural). ▶ 미색(Ivory).

(사)

사보 company publication
조직이나 단체, 기업이 발행하는 잡지. 기업의 사보, 비영리기관의 기관지, 각종 단체 및 협회의 협회보 등을 포함하나 협의로 말할 때는 기업체 사보만을 지칭한다. 배포 대상에 따라 사내보와 사외보로 나뉘며 사내와 사외에 동시에 배포하는 사내외보가 있다. 사보는 상업 매체와 달리 시장 경쟁을 하지 않는 매체이기 때문에 형식과 내용을 자유롭게 구상할 수 있는 것은 물론 용도에 따라 다양한 형태로 발행할 수 있다. 가령 VIP를 대상으로 한 사외보를 소장 욕구를 불러일으킬 만한 고급 재질의 카탈로그 형태로 만드는 식이다. 사보의 최근 추세는 기업 메시지를 직설적으로 전달하기보다는 자신의 영역 안에서 독자에게 유용한 문화 및 생활 콘텐츠를 담는 것이다. 타이어 회사가 여행 잡지를 만들거나 지방 은행이 그 지역의 전통문화를 다루는 문화 잡지를, 식품 회사가 요리 잡지를 만드는 것이 한 예다.

사이징 sizing
종이에 물이나 잉크가 번지지 않도록 하는 가공. 종이는 물이 잘 스며들고, 다공질로 초지되므로 인쇄할 때 잉크가 번지고 뜯기는 일이 잦아 이를 방지하기 위해 제지 과정에서 화학 약품을 칠하거나

사보. 생활 및 지역 정보를 담는 LG네트웍스가 발행하는 사외보 〈보보담〉 #13(2014년 여름). 표지 삼원리브스디자인 250g, 첫 번째 스프레드 왼쪽 페이지 아트지 100g, 오른쪽 페이지 미색 모조 80g. 두 번째 스프레드 스노우화이트 80g. 디자인 헤이조.

글
이경수

인쇄용지에 대해

매체의 성격 또는 종이에 담고자
하는 내용의 종류에 따라 경우의
수가 다양할 것 같습니다. 굳이
단정하자면 사진이나 그림은 인쇄
시 발색이 좋은 종이를 우선으로
여기고, 글이 대부분인 경우엔
질감을 가장 먼저 고려합니다. 초기
생각과 달라진 점이 있다면 인쇄
발색만큼 책넘김의 느낌을 중요하게
생각하는 정도입니다.

자주 사용하는 용지

하얗다 못해 푸르거나 반대로
누렇지 않은 정도의 흰색, 약간의
면 느낌이 있어 기분 좋게
거칠고, 필기감도 괜찮고, 발색도
훌륭하며 책넘김이 부드러우면서
가벼운 비도공지. 내용을 떠나
책을 제작하는 편집 디자이너가
보편적으로 선호하는 종이는 아마도
이런 질감일 것입니다. 하지만
아쉽게도 이런 종이는 아직 세상에
없고, 그 절충안으로 몇 해 전까지
두성종이의 '비세븐'이라는 용지를
사용해 왔습니다.

언급할 만한 자신의 인쇄물

'타이포잔치 2013: 도시와
문자' 전시 도록이 용지 선택과
관련해서 그나마 특별했다고
말할 수 있겠네요. 원색 인쇄를
전제한 인쇄물의 경우엔 대부분
의뢰인(또는 의뢰단체)은 인쇄
발색을 중요하게 여기기 때문에
비도공지를 사용하기 어렵습니다.
하지만 그래픽 디자이너들로 구성된
주최 측의 배려로 원하는 종이를
사용할 수 있었습니다. 당시 그 책은
450페이지 분량의 장정판 사철 제본
형식이었는데 최대한 가벼운 책을
만들기 위해 두성종이의 도움으로
일본제지의 '페가수스'라는 종이를
사용했습니다.

언급할 만한 타인의 인쇄물

헬무트 슈미트의 〈typography
today〉는 디자이너 초년생 시절부터
아끼는 책 중 하나입니다. 세 차례의
영어·일어 개정판부터 현재는
중국어, 한국어까지 다양한 언어로
출간했습니다. 특히 2015년 개정판은
제책 형식을 기존과 달리했는데 본문의
용지가 특히 인상적이었습니다.
앞서 이야기한 용지 선호의 조건을
어느 정도 충족했는데, 인쇄 발색까지
좋아 깜짝 놀랐습니다.

자신의 책을 자비출판한다면

매체가 다양해짐에 따라 인쇄물의
수요가 줄어드는 걸 체감하기
시작했을 때부터 인쇄물이 나아가야
할 방향으로 재료의 초기화를
생각했었습니다. 그중 하나가
컬러의 부재였는데 흰 종이에 검은
흔적으로만 이루어진 책의 형태가
훨씬 더 책에 가깝다고 여겼습니다.
현재까지도 그 가정은 매력적이라서
상상하는 제작물의 형식은 그에 따를
것 같습니다. 그런데 자신의 책을
자기가 디자인하고 자비출판까지
한다고 생각하니 우울하네요.

제지사에게
국내 용지는 수입 용지와 비교하면
시간이 지나면서 나타나는 산화
정도가 크다는 걸 느낍니다.
개선된다면 자주 선택할 것 같아요.

종이는 아름답다?
화가나 서예가와 달리 그래픽
디자이너는 대부분 화면상의
새 문서를 종이로 상상하며
간접적으로 마주합니다. 제 경우엔
이마저도 조심스럽긴 마찬가지인데,
마지막에 인쇄되는 무엇이 하얀
종이의 아름다움을 유지할 수
있을지는 더 아찔하게 만드는
질문입니다. 아이들에겐 백지 상태의
종이가 그리고 싶은 충동을 주겠지만
어느 그래픽 디자이너에겐 두려움의
대상이기도 합니다.

이경수
그래픽 디자이너. 단국대학교에서 시각 디자인을
전공하고, 이후 홍익대학교 대학원에서
타이포그래피를 공부했다. 2001년부터 6년간
안그라픽스에서 디자이너로 일했으며,
2006년 김형진, 박활성과 함께 워크룸을 설립해
공동대표 겸 디자이너로 일하는 중이다. 개인전
'조판연습: 길 잃은 새들'(갤러리팩토리, 2016,
서울), 'Stray Birds: Letter Practice'(프린트갤러리,
2017, 도쿄)를 열었다.

원료에 섞는데, 이 가공을 사이징이라 한다. 사이징 유무에 따라
종이는 도공지, 비도공지가 된다. 즉 도공지는 사이징을 한 것,
비도공지는 사이징 과정을 거치지 않은 용지다.

사진책 photobook

사진을 주된 콘텐츠로 하는 책. 사진이라는 재현 장르를 서적
형태로 만든 것으로 다른 종류의 책과 견줘 제작 과정이 매우
전문적이고 복잡하며, 제작 비용도 상대적으로 높은 편이다.
사진가가 촬영한 이미지는 하나의 작품으로서 이미지의 색채, 명암,
망점, 해상도 등 여러 요소가 집약된 결과물로, 이를 인쇄 과정을
통해 종이 위에 재현하는 것이 사진책 제작의 가장 큰 도전이자
과제가 된다. 사진책의 특성 중 또 하나는 사진가의 작품을 단순히
기록하는 차원을 넘어 그 자체가 작품이 된다는 것이다. 이 분야에
특화한 국제적인 출판사로는 독일의 슈타이들(Steidl, https://
steidl.de), 시르머 모젤(Schirmer Mosel, http://schirmer-mosel.
com), 영국의 마크(MARK, https://mackbooks.co.uk), 미국의
트윈팜스(Twin Palms, https://twinpalms.com) 등이 있으며
그 외 예술 출판 진영에서 수많은 독립출판사가 소규모 자본으로
사진책을 출판한다.

산업 용지 Industrial paper

서적, 포스터, 전단, 잡지 등이 아닌, 산업계에서 대량으로 사용하는
용지. 가령 벽지, 포장지, DM 봉투지 등을 말한다. 용도마다 제품
특성이 제각각인데, 예를 들어 벽지의 경우 백색도가 높고 표면
품질이 뛰어나야 하며, 자연스러운 색상을 가지고 있어야 다양한
무늬를 사실적으로 표현할 수 있다. 포장지는 내구성이 뛰어나야
하며, 음식물 포장지 같은 경우에는 인체에 영향을 주는 형광물질이
포함되면 안 된다.

삼원로얄보드 Samwon Royal Board [삼원특수지]

375~1800g/m²로 구성된 백색, 미색의 다용도 보드. 컬 현상이
거의 없어 액자용 매트보드 및 시안용 프레젠테이션 보드, 모형지
등에 쓰인다. 커팅 작업이 용이하며, 표면이 좋아 형압·금박·

레터프레스 등 각종 후가공에 적합하다. ▶ 백색(White): 눈과 같이 순수하고 선명한 백색 제품. ▶ 미색(Ivory): 은은한 상아색이 감도는 미색 제품.

삼원칼라 Samwon Color [삼원특수지]
다채로운 색상의 대한민국 대표 색지. 부드러운 감촉과 다양한 색상이 돋보이는 팬시 페이퍼로 오프셋 인쇄, 레이저, 잉크젯 프린팅까지 모든 인쇄 작업에 적합하다. 중성 처리(acid-free)로 장시간 변하지 않아 제작물의 보존성 우수.

삼원특수지 Samwon Paper
1990년 설립한 수입지 유통 전문 회사. '글로벌 디자인 트렌드를 반영한 혁신적인 종이의 공급을 통해 국내 종이 시장의 다양성 확대와 품질 향상을 위해 노력'하는 것이 사명이다. 2001년 이천 중앙물류센터를 완공했고, 2004년 삼원 페이퍼갤러리를 운영하기 시작했다. 2007년 국내 유통 업계 최초로 국제 친환경 인증 FSC 를 획득했고, 2008년 온라인 종이 쇼핑몰 페이퍼모어를 론칭했다. 두성종이와 함께 수입지 유통의 양대 산맥이며 경쟁·보완 구도 속에서 한국의 종이 문화가 발전하는 데 기여하고 있다. www.samwonpaper.com ☞ 별쇄(p.308)

삼화제지 Samhwa Paper
한국의 제지 회사. 1962년 문화특수제지주식회사를 시작으로 특수지 중심의 사업을 펼치고 있다. 1970년대 일찌감치 일본 특수지 회사와 제휴를 맺으면서 특수지를 집중적으로 취입했다. 대표적인 지류로는 레자크, 마매이드, 탄트 등이 있다. 모두 고유의 질감을 지니고 있어 일반 인쇄용지로 취급하기보다는 인쇄물을 '고급스럽게' 만들고자 할 때 으레 사용하곤 한다. 2005년 국내 프리미엄 인쇄용지를 표방하는 랑데뷰를 출시했는데, 타 회사의 러프그로스지에 비해 조금 일찍 선보인 만큼 반누보의 대표적인 대체품으로 사용되기도 했다. www.samwhapaper.com

삽지 제본. 네덜란드 작가 번 요스턴의 작품집 〈번 요스턴-청동과 납 사이〉(2010).
기고문과 사진으로 풀어낸 작가의 전기를 책 속의 책처럼 삽지 제본했다. 삽지물은 본문
용지와 다른 미색 용지다. 디자인 스테판 살틴크.

삽지 제본

본문과 다른 크기의 인쇄물을 책 속에 넣어 이중 제본하는 것. 본문의
진행에 변화를 줄 수 있고, 본문과 삽지물의 관계를 입체적으로
구성할 수 있는 이점이 있다. 잡지에서도 자주 볼 수 있는 방식인데,
본문과 크기가 다른 섹션을 삽입하는 것 따위다. 삽지되는 인쇄물은
본문과 다른 용지를 사용하는 경우가 많은데, 질감의 차이에서
주목도를 높일 수 있기 때문이다. 삽지물은 대수에 맞춰 16쪽, 8쪽이
많지만 1장짜리 낱장을 삽지하는 것도 가능하다. 삽지물의 분량이
많아지면 책등이 책배보다 두꺼워진다. 확립된 인쇄 용어는 아니나
현장에서 편의적으로 통용되는 용어.

새빌로우 Savile Row [삼원특수지]

영국 런던에 위치한 맞춤복 거리인 새빌로우의 고급 양복에서
모티브를 얻어 종이와 원단의 패턴을 접목시킨 새로운 제품. FSC®
인증 친환경 표백 펄프(60%)와 코튼(20%), 직물섬유(20%)를
사용한 친환경 용지이며 고급 원단 질감의 세 가지 패턴(플레인/
트위드/핀스트라이프)을 제공한다. 오프셋 인쇄 및 엠보싱, 형압,
다이커팅, 접지, 합지 등 다양한 가공성 및 작업성이 장점이다.

▶ 플레인(Plain): 내추럴한 촉감과 자연스러운 표면 질감이 멋스러운

제품. ▶ 트위드(Tweed): 고급 옷감의 원단과 같은 헤링본 패턴의
스타일리시한 제품(빗살 무늬). ▶ 핀스트라이프(Pinstripe): 전통의
아름다움을 담은 세로줄 직물 무늬의 패턴 제품.

색지 colored paper

색상을 가진 종이. 분류로는 팬시지에 속하고 문구용, 패키지,
생활용품으로도 쓰이나 인쇄용지로도 널리 사용된다. 그 외 표지
용지, 면지, 명함, 메뉴판, 상표태그(Tag), 봉투 등에도 흔하게
쓰인다. 국내 제지사 및 수입사에서 여러 색상의 용지를 출시한다.
그중 대중적인 것이 한솔제지의 '매직칼라'로, 밍크색, 백옥색,
회색, 분홍색, 뉴주홍색, 피색, 뉴청적색, 벚꽃색, 노른자색, 황단색,
뉴황갈색, 황색, 노랑색, 연두색, 옥색, 녹두색, 연보라색, 연청색,
풋사과색, 솔잎색, 뉴옥두색, 초록색, 싸이엔블루, 녹청색, 뉴청회색,
슬레이트블루, 검정색 등의 컬러로 구성되어 있다. 고품질의
깊이 있는 인쇄 재현성, 고급스러운 패키지를 완성하는 부드러운
질감, 다양하고 또렷한 색상과 다양한 평량으로 적재적소에 활용
가능하다는 것이 제지사가 내세우는 매직칼라의 장점이다. 색지에
무늬나 펄 등을 넣은 제품도 있다. 색지는 수입지 업계의 주력
상품이기도 하다. 수입지 유통 메이커인 두성종이는 120색을
자랑하는 색지의 대표주자 엔티랏샤 외에 그문드컬러매트, 매직칼라,

색지. 일본의 종이 유통 회사 다케오가 주관한 '색지와 다색인쇄의 가능성'(2018. 12. 3~2019.
1. 15) 전시 포스터.

비비칼라, 인의예지 우리한지색한지 및 색운용지, 스펙트라,
뉴칼라, 두성칼라화일, 만다라, 리프 등의 색지를 보유하고 있다.
삼원특수지는 칼라플랜, 뉴플라잉 칼라, 삼원칼라, 스펙트라,
칼라퍼레이드, 하이보드, 해바라기 등의 색지를 선보이고 있다.
색지는 인쇄로는 표현할 수 없는 깊이 있는 색조가 매력으로 색지에
인쇄했을 때 흰색 용지에선 구현하기 힘든 새로운 표현이 가능하다.
색지를 이용한 사진 인쇄도 흥미로운 분야다. 이런 관심사에서
출발해 인쇄용지로서 색지의 가능성을 탐구해 보자는 취지에서
일본의 종이 유통 회사 다케오가 '색지와 다색인쇄의 가능성'
(2018. 12. 3~2019. 1. 15)이란 전시를 개최하기도 했다.

샤인칼라펄트래싱지 Shine Tracing Color & Pearl [두성종이]

반투명과 비비드 컬러, 펄 광택을 조합한 트래싱지. 오프셋 인쇄는
물론 레이저 프린터 출력도 가능하다.

서경 Seokyung

종이 및 원단, 스탬핑 호일, 컬러스틱 아크릴 등 디자인 소재를
전문화한 회사. 여기서 종이 및 원단은 그래픽 디자인, 제책, 패키지
등 다양한 디자인 분야에서 사용되는 지류를 통칭하는 것으로
종이뿐만 아니라 종이와 비슷하게 사용되는 여러 특수 소재들을
포함하는데, 폴리우레탄, 북클로스 등이 있다. 스탬핑 호일은 그래픽
디자인, 제품 디자인, 미디어 테크놀로지 등 매우 다양한 분야에서
사용되는 특수 필름의 한 종류로 주로 필름에 얹힌 얇은 박막층이
피소재에 전사되는 방식의 인쇄에 쓰이는 재료다. 니나 페이퍼(미국),
그문드(독일), 밤베르거 칼리코(독일), 신트(이탈리아),
쿠르즈(독일)의 제품을 국내에 소개한다. seokyungad.com

서식지 Document form paper

정부기관, 종교단체, 학교 및 학원 등 주요 수요처에서 통상적으로
사용하는 인쇄용지. 일반적인 사무용으로 조달청을 통해 관공서에
공급되는 복사용지, 관공서가 발행하는 타블로이드형 소식지, 교내
학력평가 시험지, 기관 통신문, 교회 월보, 월간 소식지, 광고용 간지
등을 모두 서식지라 한다.

서적지 Publication paper

일반적으로 상업 단행본 본문용 용지. 업계에서 흔히 쓰는 용어로 분류 기준은 다소 애매하나 통상적으로는 출판계에서 책을 만들 때 사용하는 본문 용지를 말한다. 본문 용지는 장시간 독서에 눈의 피로감을 줄여 주는 한편, 가볍고 두툼하게 만들 수 있어야 하는 조건이 있어 서적지라고 하면 연미색의 저평량 용지, 불투명도가 높은 용지 등이 대표적으로 언급된다. 몇 가지 서적지의 예를 들면, 모조지 외에 전주페이퍼가 제공하는 것은 다음과 같다.

▶ E-라이트(E-Light): 가볍고 두툼한 벌키한 특성을 구현한 제품으로 용지의 촉감이 강하고, 가벼워 단행본에 주로 활용된다.

▶ 그린 라이트(Green-Light): E-라이트를 기초로 한 제품으로 벌키한 특성은 그대로이며 컬러 인쇄 적성을 높인 제품.

▶ 중질 만화(Wood Comic), 만화 용지(Comic): 벌키도가 높고 가벼워 휴대하기 편하고 필기감이 좋아 만화 잡지, 수필집, 단행본 등에 주로 사용되는 용지.

한국제지가 제공하는 서적지는 ▶ 카리스코트(Caris Coat): 저평량 백상지의 단점인 불투명도를 개선하여 뒤비침이 적고 우수한 평활도로 선명도를 향상시킨 용지. ▶ 마카롱(Macaron): 국내 최고의 벌키도를 가진 제품이며 부드러운 질감, 차분한 색감을 가진 하이 벌키 비도공 용지. 서적지는 출판 산업에서 광범위하게 사용하는 용지이기 때문에 제조사마다 이에 대응하는 제품 라인을 선보이고 있다.

선수

선수는 망점의 세밀함을 정하는 값이다. 선수의 단위인 '선' 또는 '라인 퍼 인치'(lpi: line per inch)는 1인치(25.4mm) 평방미터 안에 몇 열의 망점을 배열할 수 있는가를 나타낸 것이다. 예를 들어, 175선이라고 하면 한 변이 1인치인 사각형 안에 175열의 망점이 배열된 것을 의미한다. 선수가 높은 편이 보다 더 섬세한 인쇄가 되지만, 인쇄기와 용지에 영향을 크게 받는다.

통상 풀 컬러 인쇄물에서는 현재 175선이 가장 많이 사용된다. 같은 오프셋 인쇄라도 종이마다 좀 다른데 가령 모조지로 인쇄할 때는 150선으로 내려 제판하는 경우도 흔하다. 종이마다 잉크를

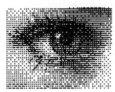

선수. 1인치 사각형 안에 망점으로 이루어진 선의 개수. 왼쪽부터 20선, 50선, 175선.
선수가 높을수록 더 섬세한 인쇄를 할 수 있지만 인쇄기와 용지에 영향을 받는다.

흡수하는 정도가 다르기 때문이다. 신문 인쇄 등의 거친
인쇄물에서는 85선부터 120선(예전에는 육안으로 망점이 보일
정도로 거친 선수를 사용했다), 사진집 등 재현성과 매끄러움이
요구되는 인쇄물에서는 300선이 넘는 고정밀 제판이 준비될 때도
있다. 반대로 50선 정도의 선수로 제판하면 망점이 굉장히 두드러져,
이런 성질을 역이용해 독특한 레트로 분위기를 연출하는 것도
가능하다. 하여튼 인쇄할 때 선수를 특별히 지정해 맞추고 싶다면
인쇄소와 긴밀한 협조가 필요하다.

고정밀 인쇄를 특화해 유명세를 얻은 대표적인 사례가 그래픽
디자이너에게 잘 알려진 인쇄소 으뜸프로세스다. 1987년 필름 출력
업체로 출발해 2003년 인쇄업을 시작한 으뜸프로세스는 인쇄업
초기부터 전략적으로 300선 인쇄 연구를 시작해 곧 300선 상용 상업
인쇄 시스템을 구축했다. 이 회사 양용모 대표는 어느 인터뷰에서
300선 인쇄에 대해 아래와 같이 말한 바 있다. "초창기에 300선
인쇄의 걸림돌은 우리나라 모조지였다. 글씨 색이라든가 베다를
300선으로 찍으니까 너무 좋다, 별색으로 찍은 것 같다는
반응이었는데, 어느 날 모조지에 사진을 인쇄할 때 300선
인쇄하니까 디테일이 많이 죽는 걸 봤다. 175선 인쇄보다 오히려 더.
모조지는 잉크가 스며들면서 건조가 되기 때문에. 그래서 모조지로
175선, 200선, 300선 모두 거듭 테스트한 끝에 내린 결론은 모조지는
일반 선수로 인쇄할 때 가장 좋더란 얘기다. 그래서 모조지류의
종이들(만화지, 중질지 등)은 현재 일반 선수로 찍고, 미술 도록이나
카탈로그에 자주 사용하는 반누보 계열의 종이(랑데뷰 등)를
포함해 나머지 종이는 300선으로 다 표현할 수 있다."(출처: 계간
〈GRAPHIC〉 #25)

센조 Senzo [서경]

소프트한 질감이 특별한 고급 커버링 용지. 라텍스 함침지로서,
패키지 및 하드커버의 커버링(싸바리)에 적합하며 일반 종이와
합지하여 각종 인쇄 제품의 표지 등으로 사용해도 무방하다.

속

인쇄용지의 포장 단위. 1묶음을 1속이라 한다. 종이의 수량을
나타내는 단위는 연(連, Ream)으로 전지 낱장 500장을 말하는데,
종이의 두께에 따라 운반하기 좋은 개수로 나누어 포장할 때 한
묶음을 1속이라 하는 것이다. 당연히 평량이 높을수록 속의 개수는
많아진다. 가령, 국전지를 기준으로 할 경우 60g 인쇄용지 1연은
1속으로, 100g은 2속, 200g은 3속으로 포장한다. 특수지 1연 400g은
10속으로 포장하기도 하는데, 이럴 경우 1속에 전지 50장이
들어 있는 셈이다. 지류 유통 업계에서 쓰는 말이다.

솔루션린넨 Solution Linen [두성종이]

촘촘하고 섬세한 린넨 패턴이 독특하고, 강도가 뛰어난
컬러엠보스지. FSC® 인증을 받았으며, 100% 풍력발전 에너지로
생산되는 친환경 종이다.

수용지 Water Soluble Paper [두성종이]

섬유의 결합력을 낮춰 물에 젖으면 쉽게 분산되는 기능지. 천연
펄프로 만들어 물에 흘려보내도 환경에 부담을 주지 않는다. 얇은
평량의 수용지, 두꺼운 평량의 수용판지로 구성되어 있으며,
인쇄 및 가공이 가능하다. 바로 심는 식물 씨앗 봉투, 유등이나
종이꽃가루, 각종 라벨, 패키지 등 다양하게 사용할 수 있다.

수페이퍼 Superior Paper [삼원특수지]

현대적 감각과 전통의 미가 어우러진 자연스러운 종이 패턴이
특징적인 용지. 주요 장점은 화사한 멋이 살아나는 부드러운
파스텔 톤 색상, 높은 강도와 탄성 등이다. 무염소 표백 펄프(ECF)
사용으로 다이옥신 발생을 억제하는 친환경 종이.

글
김형진

인쇄용지에 대해
종이는 특별히, 그리고 예외적으로 아름다운 물건이라고 생각해 왔고 그 생각은 변함이 없다. 디자이너 중에서도 나는 유난히 종이에 집착하는 편에 속한다. 디자인이 망해도 종이가 구원해 줄 거라 믿기도 한다.

자주 사용하는 용지
모조지 계열의 모든 종이. 한계가 명확한 종이라서 좋아하는 편이다.

언급할 만한 자신의 인쇄물
가장 유난스러운 것으로는 '파치카'가 있을 것이고, 특별할 건 없지만 언제나 효율적인 것으로는 50g 내외의 아주 얇은 종이를 자주 사용하는 편이다. 파치카는 하라 겐야가 작업한 동계올림픽 홍보물에서 처음 보았는데 두세 번 같은 방식으로 활용해 본 적이 있다. 클라이언트들은 매번 좋아했다. 지금은 단종된 라이온코트같이 얇은 종이는 별 장치 없이도 뭔가 세심한 주의를 기울여 만든 것 같은 느낌을 준다. 흔한 말로 가성비가 좋다.(라이온코트를 대체할 만한 것으로는 한솔제지의 캠퍼스지, 한국제지의 카리스코트, 두성종이의 씨에라 등이 있다.)

언급할 만한 타인의 인쇄물
최근 독일 출판사 스펙터북스 (Spector Books)에서 만든 요나스 메카스의 책 〈Conversations with Film Makers〉에서의 종이 사용 방식이 인상적이었다. 신문 느낌이 나는 중질지와 얇은 아트지 계열의 종이를 한 장씩 교차해 사용한 편집이 굉장히 절묘했다.

자신의 책을 자비출판한다면
스노우 120g. 무심한 척, 잘난 척하고 싶어서.

제지사에게
모든 제지사분들께: 러프그로스 계열 복제품은 이만하면 됐습니다.
한솔제지께: 써밋 감사히 잘 쓰고 있습니다.
한국제지께: 모조지, 아트지 품질 지금처럼만 유지 부탁드립니다.
삼화제지께: 밍크지 고급 버전 부탁드립니다.
전주제지께: 신제품 나올 때가 된 거 아닐까요.

김형진
워크룸 프레스에서 디자이너로 일하고 있다. 종이를 사랑한다.

종이는 아름답다 #12

글
강문식

인쇄용지에 대해
단순히 어떤 '내용'을 표현하는
매개체라고 생각하고 지금도
그렇다. 하지만 요즘 들어 종이라는
것과 인간 사이의 관계를 진지하게
생각해 보곤 한다. 정보를 취하는
매체, 인간의 여러 감각 중 촉각과
시각 그리고 후각, 물건으로의
역할까지 시간이 지날수록,
미디어가 발달할수록 오히려 더
생각할 거리들이 많이 생겨난다.

자주 사용하는 용지
모조지. 예산 문제와 결과의 변수가
적기 때문에 사용하는 이유가 가장
크다.

언급할 만한 타인의 인쇄물
'Sheila Hicks'라는 제목의 책에 쓰인
종이 느낌이 지금도 좋다. 종이의
표면보다는 '썰린' 종이 옆면의
질감이 여전히 흥미롭다.

자신의 책을 자비출판한다면
내용이나 인쇄 방식을 모르는
상태에서 종이를 고르는 것이
쉽지 않을 것 같다.

제지사에게
소규모로 일하는 디자이너가
많기 때문에 개인이 쉽게 종이
견본을 구하는 효율적인 시스템이
있으면 좋겠다. 제지사에서
진행하는 '디자인된' 프로젝트도
좋지만 종이 견본 자체를 더 잘
정비해서 제공하면 도움이 될 것
같다.

종이는 아름답다?
예전에 어느 서점에서 책을 보고
디자인이 참 좋다고 생각했던 적이
있는데, 정신없이 보고 나니 제본도
상태가 좋지 않았고 종이 결도 맞지
않는다는 것을 나중에야 깨달았다.
개인적으로는 충격이었다. 디자인과
제작 사양의 관계에 대해 묘한
느낌을 받았던 순간이다. 종이를
사용하면서 발생하는 다양한 과정과
결과에 부끄럽지 않은 유의미한
것을 만들고 싶다.

강문식
서울을 기반으로 활동하는 그래픽 디자이너.
계원예술대학교, 암스테르담의 헤릿 리트벨트
아카데미에서 학사, 미국의 예일대학교
미술대학원에서 석사 과정을 거쳤다. 브루노
비엔날레와 타이포잔치 등의 전시에 출품한 바
있다.

사진: 존 에드먼즈(John Edmonds)

수플레 Soufflé [두성종이]

프랑스식 디저트 '수플레'에서 이름을 따올 정도로 부드럽고 포근한 텍스처가 인상적인 컬러플레인지. 만져 보면 고급스러운 패브릭, 특히 스웨이드를 연상시키며 앞뒤 질감이 달라 제작물에 독특한 개성을 더해 준다.

쉐도우플랙스 Shadow Flax [두성종이]

거친 패브릭 같은 텍스처, 잘 짜인 격자무늬가 화려하면서도 동양적인 인상을 주는 컬러엠보스지. 가공 적성이 뛰어나며, 특히 핫 포일 스탬핑 작업 시 독특한 효과를 얻을 수 있다.

쉽스킨 Sheep Skin [두성종이]

양피지의 느낌을 재현한 반투명 트레싱지. 표면 질감이 부드럽고, 자연스럽고 불규칙한 투명도를 이용해 겹침 효과 등을 표현하기 좋으며, 평량에 비해 두툼해서 면지, 간지 등 다양하게 활용 가능하다.

슈퍼콘트라스트 Super Contrast [두성종이]

흑지의 완성형이라 해도 될 만큼 깊고 진한 블랙 컬러가 특징적인 흑지. 코튼 펄프 40%, 무염소 표백 펄프(ECF)로 만들었으며, 색바램이 거의 없어 고급 패키지 등에 적합하다.

슈퍼파인 Superfine [삼원특수지]

풍력에너지 제조 방식을 통한 Green-e 인증을 획득한 용지로 벨벳 느낌의 스무스(smooth) 제품과 고급스러운 텍스처의 에그쉘(eggshell) 제품 등 2종을 제공한다. 우수한 잉크 착상과 망점 재현으로 깨끗하고 선명한 이미지를 구현(잉크 뭉침이 적음)하고 고급 펄프를 사용한 중성지(acid-free)로서 제작물의 보존성이 우수하며 강도와 탄성이 뛰어나다는 장점을 가진다. 박인쇄, 형압, 접지, 줄내기, 다이커팅 등 각종 인쇄 가공성도 좋다. ▶ 스무스(Smooth): 부드러운 질감과 깊이 있는 인쇄감을 담아낸 제품. ▶ 에그쉘(Eggshell): 자연스럽고 고급스러운 질감을 담아낸 제품.

스노블 Snoble [두성종이]

인쇄 적성이 뛰어나고, 평량이 다양한 프리미엄 보드. 패키지를 비롯해
여러 가지로 사용할 수 있으며, 백색도가 높고, 강도가 우수하다.

스노우트래싱지 Snow Tracing [두성종이]

매끈한 표면 질감, 백색의 반투명 트래싱지. 서적이나 카탈로그의
띠지, 간지, 포장재 등 다양하게 활용할 수 있다. 인쇄 작업 시 충분히
건조시켜야 하며, 산화 잉크 사용을 권장한다.

스노우화이트지 snow-white paper

'눈처럼 하얀'이란 종이 이름처럼 백색도가 높은 용지로 아트지와
견줄 만한 인쇄 적성을 가지고 있지만 무광택인 종이. 한국에서
가장 흔하고 저렴한 용지 3총사로 불리는 일명 '아스모'(아트지,
스노우화이트지, 모조지)의 일원으로 고급감과는 조금 거리가
있는 대중지다.

스모 Sumo [두성종이]

단단하면서 표면은 부드럽고, 네 가지(1~3mm) 두께를 갖추고 있어
합지 제작 시 매우 유용하다. 컬러는 화이트와 블랙, 그레이, 블루,
브라운, 레드 톤으로 구성되어 선택의 폭이 넓다.

스코트랜드 Scotland [두성종이]

밝은 톤의 일곱 가지 파스텔 컬러가 시각적으로 편안함을 주며,
펠트 엠보스 처리된 표면 질감이 고급스러운 컬러엠보스지. 인쇄면은
광택 없이 부드럽게 안착되어 한층 더 깊고 안정적인 인쇄
색감을 얻을 수 있다.

스키버텍스 벨린 Skivertex Vellin [서경]

정결하게 짜인 패브릭 원단을 형상화한 엠보싱에 친환경 코팅을
가미한 커버링 용지. 니나 페이퍼의 대표적인 브랜드로서 다양한
가죽과 패브릭 표면을 모티브로 한 커버링 용지로 라텍스를 함침한
펄프를 사용하기 때문에 패키지 및 하드커버의 커버링(싸바리)에
적합한 내구성을 보여 준다.

스키버텍스 비쿠아나 Skivertex Vicuana [서경]

태닝된 가죽 표면을 형상화한 엠보싱에 친환경 코팅을 가미한
커버링 용지. 동사의 스키버텍스 벨린(Skivertex Vellin)과
마찬가지로 라텍스를 함침한 펄프를 사용해 제조했다.

스키버텍스 사니갈 Skivertex Sanigal [서경]

스키버텍스 사니갈은 거칠고 힘 있는 텍스처가 두드러지는 개성
있는 가죽 질감의 커버링 용지. 중후하면서도 무게감 있는 색상을
자랑한다.

스키버텍스 사말라 Skivertex Samala [서경]

클래식한 가죽 표면을 형상화한 엠보싱에 친환경 코팅을 가미한
커버링 용지.

스키버텍스 우봉가 Skivertex Ubonga [서경]

스키버텍스 우봉가는 또 다른 스키버텍스 시리즈인 사말라와
사니갈의 미들 텍스처 느낌으로 제작된 커버링 용지다. 스키버텍스
시리즈를 통해 원하는 느낌의 텍스처를 이용함으로써 디자이너의
제작물의 느낌에 디테일한 차이를 만들어낼 수 있다.

스키버텍스 캠브릭 Skivertex Cambric [서경]

직조원단과 같은 패턴과 광택이 있는 원단이 어우러져
정적이면서도 고급스러움이 살아나는 커버링 용지. 어떤 제작물에
사용되어도 안정감 있는 특유의 매력을 선사한다.

스키버텍스 클래시카 Skivertex Classica [서경]

스키버텍스 시리즈 중에서도 가장 고급스럽고 우아한 표면 질감을
자랑하는 용지. 고급 브랜드에서 선호하는 고급 커버링 용지이며
매우 안정적인 색감을 자랑한다.

스타드림 Star Dream [두성종이]

부드러운 파스텔 계열부터 강렬한 원색까지 다양한 색상과
평량으로 구성된 펄지. FSC® 인증을 받은 것은 물론 100% 무염소

표백 펄프(ECF)를 사용한 친환경 종이다. 섬세한 펄 효과가 빛의 각도에 따라 부드럽게 혹은 강렬하게 드러난다. 종이 자체의 펄 효과만으로도 고급스럽고 편안한 감성을 전달하여 제작물을 더욱 돋보이게 한다.

스티커 sticker

뒷면에 접착제가 있어 모양대로 뜯어내 붙일 수 있게 한 종이 딱지. 용도는 무척 다양한데, POP 광고물, 라벨, 출입증표, 판촉물, 굿즈 등으로 활용된다. 스티커는 모양에 따라 사각형으로 재단할 수 있는 재단형, 모양대로 따낼 수 있는 일명 도무송형으로 분류할 수 있다. 스티커 제작에 쓰이는 흔한 용지는 아트지, 모조지, 유포지, 크라프트지이며 투명한 비닐 재질, 이른바 투명데드롱 같은 것도 있다. 굿즈와 다이어리 꾸미기 문화가 확산함에 따라 체감상 스티커 제작이 꽤 늘었고, 이런 추세와 맞물려 스티커는 거의 온라인 POD 방식으로 제작된다.

스페셜리티즈 Specialities　[두성종이]

펄 도공지, 알루미늄 합지, 페트필름 합지, 홀로그램필름 합지, 알루미늄 증착 전사지 등 다양하게 구성된 메탈릭 용지. 빛의 각도에 따라 아름답게 반짝이며, 인쇄 적성을 높이기 위해 모든 제품에 코팅 처리를 했다. 메탈릭한 텍스처와 컬러를 활용하여 독특한 패키지, 디자인 용품 등에 적합하다.

스펙트라 Spectra　[두성종이]

맑고 깨끗한 색감, 다양한 컬러 구성, 적당한 두께감을 갖춰 활용도가 높은 컬러플레인지. 100% 화학 펄프로 만든 상질지이며, 표면이 매끄럽고 인쇄 적성이 우수하다.

스펙트라 Spectra　[삼원특수지]

자연색처럼 화사하고 산뜻한 프리미엄 컬러 용지. 종이 표면이 곱고 부드러우면서 강도와 내구성까지 탁월하고 잉크젯 프린팅에서 인쇄·복사까지 원본처럼 선명한 인쇄 효과를 보여 준다. 중성 처리 (acid-free)로 변색이 거의 없다.

스펜더룩스 SPX [삼원특수지]

특별한 가치를 담은 엠보, 메탈, 버서스 세 가지 제품으로 구성된
고광택 하이글로스 제품. 오프셋, 실크스크린, 레터프레스 등
다양한 인쇄에 적합하며 우수한 종이 강도와 탄성으로 박, 엠보,
커팅 등이 용이하다. ▶ 엠보(SPX Emboss): 유니크한 네 가지 high
glossy 단면 엠보싱 제품. ▶ 메탈(SPX Metal): 황금, 은, 동, 황동의
고급스러운 양면 메탈 제품. ▶ 버서스(SPX Versus): 고광택 high
glossy 양면 제품.

스프링 제본 wire binding

책의 위에서 아래까지 일렬로 구멍을 뚫고 그곳에 스프링을 끼워
묶는 방식의 제본. 구멍은 사각형 모양이 많지만 원하면 원형으로도
뚫을 수 있다. 낱장 무더기를 링에 고정시키는 방식이어서, 책장을
넘겨 스프레드로 벌렸을 때 잘 벌어지는 것을 넘어 종이 사이에
간격이 발생한다. 이것이 스프링 제본의 장점이자 단점이다. 미술용
스케치북, 공책 등의 제본에 흔히 쓰이며, 서체 견본집도 스프링
제본을 하는 경우가 많다. 여러모로 매뉴얼, 리포트, 자료집 등에
어울리는 제본이라 평가할 수 있다. 스프링 제본으로 된 인쇄물을
보면 본문에는 모조지 같은 대중적인 종이, 표지로는 내구성이 강한
판지류가 대부분이다.

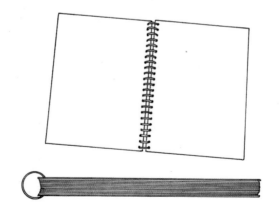

스프링 제본. 매뉴얼, 공책 등에 어울리는 제본법.

슬립 케이스. 2013년 멕시코 후멕스 미술관 출판물을 위해 디자이너는 저자가 쓴 '오렌지 같은 블루'에 착안해, 초록색 페인트로 얼룩진 오렌지색 슬립 케이스를 만들어 책을 수납했다. 디자인 존 모건.

슬립 케이스 slipcase

책을 밀어 넣도록 만든 판지(cardboard, paperboard) 재질의 케이스. 육면체 사각형에 책을 넣는 입구가 뚫린, 일명 5면 상자 형태다. 뚫린 부분에는 책등이 보이게 된다. 책 혹은 책 세트를 오염이나 파손으로부터 보호하기 위해, 그 외 고급감을 위해 슬립 케이스를 제작한다. 특별판을 위한 슬립 케이스도 종종 만들어진다.

시로에코 Shiro Echo [두성종이]

100% FSC® 인증을 받은 질 좋은 재생 펄프로 만든 친환경 컬러플레인지. 자연에서 모티브를 얻은 그레이, 샌드 컬러로 구성되어 있으며, 질감이 러프하고, 인쇄 및 가공 적성이 뛰어나다. 제지 과정에서 발생하는 탄소 배출량에 준하는 재생 에너지를 생산하고, 판매 수익의 일부를 친환경 사회경제 활동에 후원하는 탄소 중립 상품이다.

시리오 블랙 Sirio Black [삼원특수지]

일반적 흑지와 달리 탄소 성분을 제외, 핫 포일 스탬핑 시 산화 문제

해소한 용지. 중성지(PH-Neutral)로서 보존성이 탁월하다.

시리오 울트라블랙 Sirio Ultra Black [삼원특수지]

빛에 색이 바래지 않는 내광 기술을 접목한 고감도 블랙 색상 용지.

시리오 화이트 화이트 Sirio White White [삼원특수지]

완전한 생분해성 및 재활용이 가능한 무염소 표백 펄프로 생산된
FSC® 인증 친환경 제품. 순백의 색상과 부드러운 질감, 뛰어난
종이 강도를 갖춘 프리미엄 페이퍼보드로 오프셋, 실크스크린,
레터프레스 등 다양한 인쇄 방식과 엠보싱, 박, 톰슨 등 각종
후가공에 적합하다.

신문용지 newsprint

신문을 인쇄할 때 사용하는 전용 용지. 회색 느낌이 나는 가벼운
용지로 윤전 인쇄를 할 수 있도록 롤지 포장이 되어 있다. 신문용지
생산으로 특화한 전주페이퍼는 3종의 신문용지를 생산하며 이를
다음과 같이 설명한다. "▶ 신문용지(Standard Newsprint): 재생
펄프가 95% 이상 사용된 우수 재활용 용지로, 윤전지절이 매우
낮고 주름 발생이 적기 때문에 인쇄 작업 효율이 매우 우수할 뿐
아니라, 인쇄 선명성, 뒤비침, 스티프니스(빳빳함 정도) 등도 뛰어나
각종 일간지, 무료지 및 기타 보도용 인쇄물에 널리 사용되고
있습니다. ▶ 고백색 신문용지(Asia-Brite): 고평량 및 고백색
신문용지로 인쇄물이 밝고 선명한 특징이 있으며, 주로 수출용으로
판매하고 있으나 소량의 고품질 인쇄가 필요한 다양한 소식지
인쇄물로 활용될 수 있습니다. ▶ 색지(Colored Newsprint): 일반
백색 신문과 차별화를 위한 용도로 활용될 수 있으며, 국내에서
주로 살구색으로 사용되고 있지만, 이 외에도 녹색, 청색, 황색 등의
색상도 가능합니다." 45~50g/m² 사이의 평량을 가진 아주 얇은
종이로, 넘기면 찰랑거리는 소리가 난다. 오프셋 인쇄와 견줘 인쇄
퀄리티는 떨어지지만 값싼 지질에 대량·고속으로 찍어 내는 데서
연유하는 미감이 독특해 예술 분야의 출판에서 신문용지와 신문
인쇄를 활용하려는 움직임이 이따금 있다.

신문용지. 올라프 니콜라이의 아티스트 북 〈hotel nacional rio〉. 브라질의 현대건축을
대표하는 건축가 오스카르 니에메예르의 설계로 1972년 완공되었으나 파산해 폐허가 된
나시오나우 호텔의 모습을 신문용지와 윤전 인쇄로 거칠게 담았다. 2014년 롤로프레스
출간.

실루엣 Silhouette [서경]

가죽 엠보싱으로 감각적인 디자인을 완성하는 고급 폴리우레탄
원단. 단조롭지 않은 투톤 엠보싱과 이태리 특유의 색감을 보여
준다. 트렌디한 디자인을 표현하는 커버링 원단으로 적합하다.

글
슬기와 민

인쇄용지에 대해
과거에는 모조지, 스노우지, 아트지
등 세 종류만 있어도 된다고
생각했다. 그런데 이제는 생각이
바뀌어 네 가지는 있어야 하는 것
같다. 마닐라지가 자주 필요하기
때문이다.

자주 사용하는 용지
모조지인 것 같다. 무색무취한
물성으로 디자인을 뒷받침해 주는
점이 좋다. 지나치게 거칠지도,
지나치게 매끄럽지도 않고,
지나치게 저급하거나 고급해
보이지 않으며 적당히 고상하고
고고해서 좋다. 인쇄가 썩 잘 받지
않을 때가 있는데, 사실은 그조차도
때로는 장점이다. 이제 어차피
지면 인쇄로는 발색을 두고 화면과
경쟁하기 어렵다.

언급할 만한 자신의 인쇄물
〈박미나 1995~2005〉(2006)에서는
미술 작품집에 흔히 쓰이던,
'고급스러운' 반누보 계열 수입지
대신 저렴한 국산 아트지를 썼는데,
냉철한 작품이나 디자인과 흥미로운
대비를 이루었다고 생각한다.
이후에도 아트지는 살짝 저급하게
느껴지는 인상이 재미있어서 종종
사용했다. 〈백현진-오거니즘
메커니즘 블러리즘〉(2008)은 원래
평범한 스노우지에 찍었는데,
예상보다 뒷면이 많이 비쳐 보여서,

랑데뷰로 종이를 바꿔 전량
재인쇄했다. 하지만 스노우지가
풍기던 익명성은 여전히 아쉽다.
〈박미나-BCGKMRY〉(2010)는
처음으로 포장용 마닐라지를
표지에 써서 기억에 남는다.
〈박미나-드로잉 A~Z〉(2012)에서는
양장 표지(속칭 '싸바리')에
중질지를 유광 라미네이트 코팅해
사용했는데, 재미있는 효과를
얻을 수 있었다. 이후 문학동네
타부키 전집에서도 사용한
기법이다. 624페이지짜리 두툼한
책 〈미래 예술〉(2016)에서는
표지에 속장처럼 얇은 종이를 써서
독자의 시간에 민감하게 반응하게
했다.(조금만 지나도 표지가
너덜너덜해진다는 사실을 우아하게
표현한 말이다.) 오민의 〈스코어
스코어〉(2017)는 본문 용지가 미색
모조지인데, 양장 표지는 짙은 녹색
천으로 싸고 면지로는 반지르르한
크로마룩스 종이를 사용했다.
덕분에 조금 묘하고 예측에서
벗어나는 물성을 지니게 됐다.

언급할 만한 타인의 인쇄물
굉장히 많은데, 언뜻 생각나는
것은 카럴 마르턴스가 디자인한
건축 저널 〈오아서〉(Oase)
39호(1994)가 있다. 표지는 두꺼운
갈색 재생지였는데, 엄밀히 말하면
책등까지 둘러싸는 표지라기보다
속장 맨 앞 4페이지를 두꺼운
종이에 인쇄해 표지 역할을
대신하게 하는 형식이었다.
책등에는 양장에서 사철한 속장
등을 감싸는 데 쓰이는, 얇고 주름진
종이가 붙어 있었다. 즉, 겉보기에

물성은 공예적인 인상을 풍겼다.
그런데 속장이 굉장히 매끄러운
도공지, 말하자면 '아트지' 계열
용지였다. 선명한 대비가 무척
인상적이었다. 나중에 알고 보니
해당 호 주제가 '물성과 물리적 경험'
이더라. 우리의 종이 선택에 큰
영향을 끼친 책이다.

자신의 책을 자비출판한다면
사실은 앞에서 예로 든 책 상당수가
우리 스스로 출판한 책이다. 아무튼
원칙상으로는 스스로 펴내는
책이라고 해서 다른 사람 의뢰를
받아 만드는 책과 다른 기준을
적용할 이유는 없다고 생각한다.

제지사에게
웹사이트를 좀 더 잘 갖춰 주었으면
한다. 계원예술대학교에서 시각
디자인을 전공한 최규호씨가
졸업작품으로 개발하고
발전시켜 공개한 작품으로
'페이퍼맨'(Paperman)이라는
스마트폰 앱이 있다. 판형과 쪽수,
부수 등을 입력하고 종이를 선택하면
필요한 종이 양을 계산해 주고,
또 종이에 따라 책등 너비를 계산해
주기도 한다. 무척 유용한 앱이고,
누군가가 만들어서 다행한 일이지만
사실은 제지 회사에서 웹사이트
등으로 얼마든지 제공할 수 있는
정보와 기능이다.

종이는 아름답다?
종이는 무겁다.

슬기와 민
슬기와 민은 서울 부근에서 활동하는 2인조
그래픽 디자이너다. 최슬기와 최성민으로
구성됐다. 작업에서 인쇄가 차지하는 비중은
막대하다.

사진: 김경태

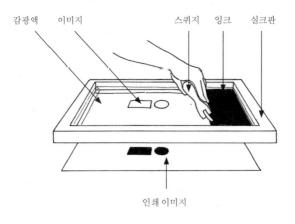

감광액　이미지　　　　스퀴지　잉크　실크판

인쇄 이미지

실크스크린. 수공예적 특성을 지닌 인쇄법.

실크스크린 인쇄 screen print

공판을 이용한 판화 및 인쇄 기법 중 하나로 초기에 비단(silk)을
이용하여 그물망을 제작했기에 실크스크린 인쇄라는 명칭이
생겼다. 마찬가지 비단을 뜻하는 라틴어 Sericum에서 유래되어
업계에서는 세리그래피(Serigraphy)라고 부르기도 하는데,
요즘에는 폴리에스터나 나일론과 같은 합성 섬유를 주로 이용한다.
이것으로 만든 원단망을 '실크샤' 또는 '샤'라고 부른다. 망의 밀도를
나타내는 단위는 '목'이다. 실크스크린 인쇄에서는 250목부터
300목 사이의 샤를 선택하는 것이 일반적이다.
실크스크린의 특성은 오프셋 인쇄와 견줘 설명되곤 하는데,
암스테르담의 유명한 실크스크린 인쇄소 비버르 제이프드뤽의
운영자 폴 와이버는 스크린 인쇄에 관해 다음과 같이 말한 바 있다.
"실크스크린 인쇄의 콘트라스트, 밀도, 강도, 임팩트는 타의 추종을
불허한다. 모든 작업물은 개별적으로 준비하고 인쇄하고 점검한다.
오프셋 인쇄는 표준 CMYK에 기반을 두지만, 스크린 인쇄에서는
모든 색상을 개별 작업물을 위해 특별히 제조한다. 또한 자연광
아래 작업물을 걸 때, 양질의 안료를 사용해 실크스크린 인쇄로
제작한 포스터는 오랜 시간이 지나도 좀처럼 빛이 바래지 않는다.
오래된 포스터들이 마치 방금 인쇄한 것처럼 신선한 색상을 유지할
수 있는 이유는 바로 이 때문이다." 그 외 실크스크린 인쇄는
다음과 같은 고유한 특징이 있다. ▶ 제작 비용이 비교적 저렴하다.

인쇄물을 만들기 위해 필요한 재료 및 장비의 비용이 낮고, 소규모 공방에서도 쉽게 제작할 수 있다. ▶ 잉크는 크게 수성잉크, 유성잉크 중 선택할 수 있는데, 모두 색채가 선명하고 특유의 색감을 지닌다. 조색 또한 용이하고 잉크의 두께 선택도 비교적 자유로우며 잉크 자체의 내광성도 높고 은폐력이 뛰어나서 검은색과 같은 어두운 색의 재료 위에 인쇄가 잘된다. ▶ 인쇄 적용 범위가 넓다. 섬유를 재료로 한 인쇄판을 사용하기 때문에 판의 유연성과 탄력이 굉장히 좋고, 인쇄할 경우 그 압력이 작다고 할 수 있다. 따라서 종이나 천과 같은 부드러운 재질뿐만 아니라 철재, 목재, 플라스틱, 유리, 비닐 등 거의 모든 재료 위에 인쇄가 된다. ▶ 다품종 소량 인쇄에 적합하다. 현존하는 대부분의 종이에 실크스크린 인쇄를 할 수 있으나 비교적 점성이 낮고 유동성이 높은 잉크를 사용하는 특성에 비춰 흡수성이 좋은 비도공지나 판화지류가 선호되는 편이다. 시중의 종이 브랜드를 기준으로 하면 그문드 시리즈, 블랙블랙, 마제스틱 등의 특수지가 해당된다. 많은 경우 수공으로 작업하는 특성상 실크스크린 인쇄물은 상업용이라기보다는 하나의 작품으로 인식되는 기류도 상당하다. 포스터나 엽서와 같은 낱장 작업이 많은 것도 이런 기류에 한몫한다. 마시모 비넬리의 '멜팅 포트'(Melting Pot)나 네덜란드 디자이너 미힐 스휘르만의 작업들이 적절한 예라고 할 수 있다.

실크터치 Silktouch [서경]

부드러운 가죽 느낌을 표방한 커버링 용지. '실크터치'라는 이름처럼 표면의 기분 좋은 부드러움이 잔잔한 프린트와 어우러져 따스한 감성으로 다가온다. 라텍스 함침지로서, 패키지 및 하드커버의 커버링(싸바리)에 적합하며 일반 종이와 합지하여 각종 인쇄 제품의 표지 등으로 사용해도 무방하다.

심볼그로스 Symbol Gloss [삼원특수지]

고백색의 제품으로 뛰어난 평활도를 가지고 있어 이미지 망점 재현에 탁월하다. 슈퍼캘린더링을 통한 고광택 제품으로 안정성이 뛰어나며 고품질 펄프를 사용해 줄내기, 톰슨, 형압 박 작업이 용이하다.

심플렉스 Simplex [삼원특수지]

선명하고 다채로운 색상과 패턴을 가진 용지로 찢김과 긁힘에
강해 각종 패키지 제작물에 적합한 용지. 지문 얼룩 방지 처리
(Anti-fingerprint teratment)를 했다. ▶ E05(E05): 천과 같은 특별한
버크럼 패턴 제품. ▶ E20(E20): 기품 있고 매력적인 린넨 패턴 제품.
▶ E55(E55): 잘 짜인 직물 패턴이 매력적인 제품.

쉬머 Shimmer [서경]

메탈릭한 광채가 은은한 무광으로 표현되어 화려함과 우아함을
동시에 자아내는 커버링 용지. 또한, 무광을 표현하는 소프트한
표면 질감은 시각적 세련미를 손에 닿는 촉감까지 이어 주는 역할을
한다. 라텍스 함침지로서, 패키지 및 하드커버의 커버링(싸바리)에
적합하다. 일반 종이와 합지하여 각종 인쇄 제품의 표지 등으로
사용하여도 느낌을 충분히 살릴 수 있다.

싸바리

표지 겉면에 종이로 한 번 더 감싸는 작업. 이 작업에 사용되는 용지.
정확하게 정의되지 않은 현장 용어로 출판계에서는 양장 책 제작
시 하드보드를 감싸는 작업이나 그 재료를 지칭하며, 단행본의
자켓(날개가 있어 표지를 감싸는 용지)을 싸바리라고 부르기도
한다.

싸이클러스 Cyclus [삼원특수지]

100% 재생 펄프 및 내추럴한 색감이 돋보이는 친환경 재생 용지.

썬샤인 SunShine [삼원특수지]

순백색 고급 켄트지. 표면평활도 극대화로 매끄럽고 부드러운 벨벳
느낌의 종이 감촉이 특징이다. 망점 퍼짐을 최대한 억제하여 선명한
이미지 연출을 할 수 있다. 뛰어난 강도와 탄성으로 형압, 접지,
다이커팅 등 각종 후가공이 용이하다.

쓰나기

'연결', '이음'이란 뜻의 일본어 'つなぎ'에서 유래된 인쇄 용어.

Buscando viejas banderas, 2009

쓰나기. 한 장의 이미지가 스프레드에 걸쳐 앉혀지는 것을 '쓰나기'라 한다. 좌우 컬러를
똑같이 인쇄해야 한다는 관점에서 쓰는 용어. ⟨벳사로 로메로: 자동차와 자국⟩(2010),
디자인 로프 판 던 니우하우전.

이미지나 바탕색이 인쇄물 스프레드에 펼쳐져 있어, 좌우 페이지의
색상을 정확하게 맞춰 '연결'해야 할 때 이 용어를 쓴다. 대수별로
인쇄하는 오프셋 인쇄에서 서로 다른 대수에서 인쇄된 이미지들이
스프레드로 만나는 경우가 있는데 이때 양 페이지의 색상을
최대한 정확하게 맞춰야 후환을 방지할 수 있다. 먼저 인쇄한 면을
마주 보는 다른 면 인쇄 시 기준으로 삼으면 된다. 쓰나기가 많은
인쇄물은 그만치 제작 공정상 까다롭게 인식된다. 제본에서도 좌우
이미지를 정확하게 맞추어야 하기 때문에 주의해야 한다.

씨에라 Sierra [두성종이]

표면 광택 처리를 하지 않아 자연스러운 백색의 언코티드 인쇄용지.
형광 염료를 사용하지 않았지만 백색도가 높고, 중성지라서
색바램이 거의 없고 보존성이 뛰어나다. 경제적인 가격으로
달력, 서적, 노트, 다이어리, 지제품 등 가볍고 얇은 평량을 필요로
하는 제작물에 적합하며, 식품 포장을 위한 국내 인증을 취득해
식품용으로도 사용 가능하다.

(아)

아도니스 러프 Adonis Rough [두성종이]

자연스러운 질감, 편안한 넘김, 뛰어난 인쇄 적성을 갖춘 언코티드
인쇄용지. 종이 본연의 자연스러운 감촉, 높은 백색도를 갖췄다.
서적 본문, DM 등에 적합하다.

아라벨 Araveal [두성종이]

'종이' 하면 떠오르는 부드러우면서도 러프한 텍스처가 특징인 고급
언코티드 인쇄용지. FSC® 인증을 받았으며, 인쇄 적성이 뛰어나
컬러를 안정적으로 재현해 주고, 넘김도 매끄러워 서적, 작품집
등에 사용하면 만듦새를 한층 고급스럽게 마무리해 준다. 백색 계열
세 가지 외에도 애시 그레이, 프라임 로즈 등 차분한 톤의 컬러 여섯
가지가 추가되어 폭넓게 활용할 수 있다.

아르쉐 익스프레션 Arches Expression [삼원특수지]

목화솜에서 추출한 면섬유로 제작한 용지. 세계적으로 품질과
기술력을 인정받은 프리미엄 코튼지 브랜드. ▶ 텍스처(Arches
Expression Texture): 감각적인 양면 엣지와 풍부한 펠트 텍스처.
▶ 벨루어(Arches Expression Velours): 감각적인 양면 엣지와 벨벳과
같은 고운 표면. ▶ 캘린더(Arches Calendar): 4면 엣지, 고급스러운
표면 펠트와 더불어 오프셋 다색 색상 재현용 인쇄에 최적.

아미

현장 인쇄 용어로 색상에 100% 미만의 일정 농도를 부여하는
인쇄를 뜻한다. 따라서 아미로 인쇄하면 망점이 나타나는데 %가
낮을수록 망점이 더 크게 보인다. '아미'는 일본어로 '망'(網)이란
뜻. 흔히 '베다'(べた)와 구별되는데, 베다는 100% 농도의 인쇄를
지칭한다. 베다로 찍으면 이론적으로는 인쇄물에 망점이 보이지
않는 상태가 된다. 베다는 일본어로 '전체', '온통'이란 뜻.

아세로 Acero [서경]

나뭇결 무늬를 형상화한 폴리우레탄 원단. 섬세하게 디자인된

아세로 패턴과 다채로운 색상은 중후한 나무 느낌에서부터 개성
넘치는 염색 효과까지 표현해 준다.

아스트로브라이트 Astrobrights [삼원특수지]

12가지 형광색상 제품. 30% 재생 펄프로 제작된 친환경 제품(일부
품목 한정)이며 기존 색지 대비 20% 정도 높은 볼륨감을 갖는다.
오프셋 및 레이저, 잉크젯 인쇄가 가능한 다용도 제품이고,
주목도가 높아 DM 제작물에 특히 적합하다.

아스트로팩 Astropack [두성종이]

두툼하고 안정적인 두께감, 자연스러운 질감, 높은 백색도,
다양한 평량 구성이 특징인 언코티드 보드. 고급 패키지, POP 등에
적합하다.

아스트로프리미엄 Astropremium [두성종이]

자연스러운 백색과 포근한 질감의 보드. 여덟 가지 평량을 갖춰
활용도가 높으며, 평량이 올라갈수록 포근한 느낌을 주는 텍스처가
고급스럽다. 인쇄 적성이 뛰어나며, 고급 패키지, 캘린더, 초대장
등에 활용하기 좋다.

아이리스 Iris [서경]

텍스타일 피니싱으로 정평 있는 독일 밤베르거 칼리코사의
북클로스 원단 중 가장 대표적인 제품. 100% 레이온으로 만든
아이리스의 직조는 가볍지만 강하고, 자연스러운 표면 마감으로
높은 품질을 자랑한다. 특히 직조된 원사 자체가 색상을 띠고 있어
별도의 표면 염색 코팅 없이 내추럴한 색상과 표면 질감을 그대로
전해 준다.

아인스블랙 Eins Black [두성종이]

100% 재생 펄프로 만들었으며, 세련되고 고급스러운 느낌을
연출하는 데 적합한 친환경 흑지. FSC®, ISEGA, ISO 9706, 블루
엔젤(독일 친환경 인증) 인증을 받아 친환경 컨셉의 제작물에
적합하다.

아젠다 Agenda [삼원특수지]

촉촉한 실제 가죽 촉감의 제품 표면을 가지고 있으며, 천연 가죽보다
다양한 칼라와 패턴을 보유한 제품. 천연 가죽의 원료인 동물 피혁을
대체하는 친환경 제품이다.

아조위긴스 Arjowiggins

프랑스의 제지 회사. 인쇄용지, 특수 산업 용지, 라벨지, 지폐 용지
등을 제조하고 있다. 아조위긴스 그래픽(Arjowiggins Graphic)
이라는 브랜드로 재생지 중심의 일반 용지도 만들고 있다. 대표
종이는 리브스(Rives), 이누이트(Inuit), 콩코르(Conqueror),
큐리어스 콜렉션(Curious Collection) 등이다. 국내에 출시된
큐리어스 콜렉션은 스킨(skin), 메탈릭(metallics), 매터(matter)로
이루어져 있으며 독보적인 촉감, 색상과 우수한 내구성을 자랑한다.
큐리어스 콜렉션의 선명한 색감은 인쇄로 구현하기 힘든 것이어서,
백지보다는 색지를 선택하여, 그 위에 실크 인쇄를 하거나 형압,
박 따위의 가공을 하는 편이다. 2017년, 세계 순회 전시인 'Pop-up
Exhibition by Arjowiggins'가 국내 대리점 격인 삼원특수지
주관으로 개최된 바 있다. www.arjowiggins.com

아조위긴스. 프랑스의 제지 회사. 2017년 삼원특수지와 공동으로 'Pop-up Exhibition by
Arjowiggins'라는 전시를 서울시 논현동 SJ쿤스트할레에서 개최한 바 있다.

아코팩 Arcopack [삼원특수지]

자연스러운 인쇄 발색을 갖춘 프리미엄 비코팅지. 80~410g/m²
구성으로 인쇄, 패키지 제작물 등 다용도로 사용 가능하고
우수한 강도와 가공성을 갖춘 합리적 가격대의 제품이다.
▶ 웜화이트(Warm White): 자연스러운 고품격 백색의 제품으로
80g부터 400g까지 다양한 평량으로 구성되어 인쇄 제작물에서
고급 패키지까지 모든 제작물에 적용이 가능. ▶ 엑스트라(Extra):
순백의 투명함을 담은 고백색 제품. 높은 백색도와 부드러운 촉감이
강점인 제품으로 깨끗함과 단정함을 추구하는 제작물에 적합.

아코프린트 1.5 Arcoprint 1.5 [삼원특수지]

내추럴한 촉감과 뛰어난 인쇄성을 갖춘 고급 인쇄용지. 두툼한
볼륨감(Volume 1.5)으로 제작물의 경량화를 실현한 용지다.
▶ 아코프린트 1.5(Arcoprint 1.5): 유사제품 대비 두툼한
볼륨감(Volume 1.5)의 신개념 인쇄용지. ▶ 아코프린트 1.7(Arcoprint
1.7): Volume 1.7의 새로운 경험. 잊을 수 없는 감촉의 인쇄용지.

아쿠아사틴 Aqua Satin [두성종이]

강도와 탄성, 색상 재현력이 뛰어난 친환경 코티드 인쇄용지. FSC®
인증을 받았으며, 표면은 매끄럽고 넘김이 부드러운 것이 특징으로
인쇄면의 광택이 탁월해 비인쇄면과 대비 효과가 크다. 선명한
이미지가 필요한 제작물에 적합하다.

아큐렐로 Acquerello [삼원특수지]

클래식한 양면 줄무늬 엠보 처리한 용지. 봉투에서 고급 박스까지
제작 가능한 다양한 평량을 제공한다. 뛰어난 강도로 형압, 줄내기,
다이커팅 등 가공성이 우수하다. ▶ 백색(White): 자연스러운 고품격
백색의 제품. ▶ 연미색(Ivory): 은은함을 선사하는 연한 미색 제품.

아트지

표면에 백색 안료를 도포해 인쇄 적성을 높인 도공지(coated paper).
광물성의 백색 안료와 함께 접착제 등을 섞은 도료를 칠하고
광택기를 돌려 표면을 매끄럽고 치밀하게 조직한 용지다. 카탈로그와

글
채병록

인쇄용지에 대해

주로 오프셋 인쇄(평판 인쇄)를
기반으로 작업을 하다 보니 발색과
지속성(보관, 오염도 등)에 중점을
두고 종이를 선택한다. 종이의
선택은 데이터가 생성되기 이전과
물성으로서의 마지막 단계에서
동시에 고민하게 된다. 고급
수입지만이 좋은 선택은 아니라는
것이다. 주요색과 잉크 면적 그리고
이미지 형태와 표정에 따라 극히
기호적으로 연을 맺게 된다. 종이는
형태와 시대를 반영하므로 클래식과
새로움의 경계에서 감각(시각,
촉각)의 전달자이기도 하다.
그렇기 때문에 용지를 생각하기 전
많은 변수와 과정을 통해 작업의
시간만큼 그 중요성을 깨닫게 된다.

자주 사용하는 용지

일을 하다 보면 작업자의 의지와
상관없이 예산에 의해 종이가
결정되는 경우가 많다. 그 안에서
효율성을 찾기 마련인데, 나를
포함한 대다수의 그래픽 디자이너가
삼화제지의 러프그로스 계열인
랑데뷰를 사용하는 것으로 알고
있다. 개인적으로 별색 작업을
선호하다 보니 자연스레 표면
코팅 종이를 선택하게 된다. 특히
자기주도적 작업에서는 일본의
닛신보(제작)와 다케오(유통)의
'반누보'(Vent Nouveau)를
의식적으로 사용한다. 발색 및 색의
보존도가 탁월한 부분도 있지만,
개발 과정(일본의 크리에이터들에
의해 개발)의 스토리 등에도
영향받는 것 같기도 하다.
최근에는 반누보의 대체(?) 상품인
'에어러스'(Airus)를 테스트하는
과정에 있다.

언급할 만한 자신의 인쇄물

종이 사용의 측면이라기보다
잉크와 종이의 관계로 볼 때
'2016 축,복'과 '2014 태백이야기'
작업이 기억에 남는다. 두 작업 모두
별색 7도와 5도로 분판이 됐는데
여백 없이 다색을 찍을 경우 대량의
잉크가 전체 면적에 스며들며,
오버프린팅(겹쳐 찍기)의 과정은
종이의 수축 작용을 일어나게
한다. 그 결과 핀이 어긋나 번짐
현상이 생기게 되는데 이때 가장
중요한 부분은 종이의 선택이다.
과정이 복잡한 작업은 여러 종류의
종이를 동시에 발주해 최적의 값을
찾아내야 한다.
한편, 종이의 제조국과 같은 나라의
잉크를 사용하면 그 오차를 더
줄일 수 있다. 유학 시절, 몇 번의
인쇄 사고를 거듭하고 난 후 알게
된 사실이지만 종이의 개발과 가장
민첩한 관계는 잉크라는 사실을
인쇄소 관계자를 통해 알게 됐다.
예를 들어 일본의 제지 회사들이
종이를 개발할 때 자국의 잉크로
테스팅(검증)을 하게 되는데 한국의
잉크는 그 종이와의 합이 맞지 않을
수도 있다는 것이다. 개인적으로
중요한 작업에는 은색, 먹색 그리고
형광 별색 등의 해외 잉크(제지사와
같은 나라에서 생산된)를 별도로

구입해 종이와의 합을 맞추기도
한다.

언급할 만한 타인의 인쇄물
종이의 양면성 혹은 다기능에
관심을 갖는다. 박스 포장 용지인
'CCP'(삼화제지), 친환경 식품
포장지인 노루지(흔히 기름을
흡수하는 빵종이라고도 함) 등은
기본 용도와는 다르게 저비용으로
다양한 맛을 낼 수 있다. 유광과
무광의 혼합이 주는 양면적 질감은
포장이라는 기능성을 벗어나 촉각과
시각의 재미를 주기도 한다.
국내외 제지사가 기능과 컨셉을
기반으로 여러 종류의 종이를
개발해 시판하고 있지만, 종이를
바라보는 또 다른 시각과 실험은
용도를 재해석하기도 하며 사람과
종이의 관계성을 확장하기도 한다.

자신의 책을 자비출판한다면
종이는 한지를 사용할 것이다. 한지
속에 현대성이 묻어 있는 작업. 전통
한지일 수도 있고, 개량 한지라도
상관없다. 인쇄 매체에서의 한지의
한계를 실험하며 발색과 결에 대해
고민해 보고 싶다.

제지사에게
소규모 인쇄에 집중할 필요가 있다.
시장성에 대한 부분을 무시할
수는 없지만, 수입지 의존 및
카피 제품이 아닌 독자적 개발을
부탁한다. 종이의 개발 과정에서
크리에이터와의 논의 혹은 감수를
통해 양질의 견본과 실험적
샘플을 제시해 주길 바란다. 또한
제지사와 디자이너의 관계가 단지

종이 후원이 아닌 종이의 한계와
확장성을 논의할 수 있는 생산적인
관계로 발전하길 원한다.

종이는 아름답다?
종이는 인체의 감정과 비슷하다.
질감과 텍스처, 평량 등에 의해
표정이 생기게 된다. 종이는 종이
자체의 아름다움을 떠나 무엇을
얹히느냐에 따라 존재감이
달라진다. 이야기를 담은
입체물이란 이야기다. 그것에 대해
고민하는 일이 즐거울 때도 있다.

채병록
서울을 기반으로 활동하는 그래픽 디자이너로
2014년부터 디자인 스튜디오 CBR Graphic
을 운영해 왔다. 일본 다마미술대학에서
사토 고이치의 지도 아래 그래픽 디자인을
공부했는데, 그 시기에 시각언어의 본질을
연구하고 표현하는 방법을 익혔다. 포스터라는
매체를 통해 개념을 발견하고 표현하는 일종의
시각 실험을 꾸준히 진행하고 있으며, 다양한
문화단체나 기업과 협업 활동도 한다. 작품
활동과 더불어 대학에서 타이포그래피와
그래픽 디자인 강의도 진행한다.

브로슈어, 포스터, 전단 등에 흔히 사용되며, 특히 이미지 색상이 중요한 지면 광고를 싣는 대중 잡지에 많이 쓰인다. 용지 도입 초창기에 탁월한 이미지 재현성 덕분에 미술 화보와 사진집에 널리 쓰일 것을 예상했는데, '아트'라는 이름이 여기서 유래했다. 일반적인 장점은 탁월한 면성과 고광택, 우수한 컬러 재현성, 빠른 인쇄 건조가 거론된다. 컬러가 생생하고 인쇄할 때 용지에서 나오는 지분도 비교적 적어 모조지나 중질지 등과 견줘 인쇄하기 쉬운 종이로 평가된다. 모조지, 스노우지와 함께 가장 대중적인 인쇄용지다. 평량으로는 80, 100, 120, 180, 200, 250, 300g/m²가 출시된다.

알그로 디자인 Algro Design [삼원특수지]
더블코팅 C1S 제품으로 인쇄성이 우수하고 주변 환경에 의한 변색이나 변형 등에 강하다. 실크스크린 인쇄, 오프셋, 플렉소, UV 인쇄가 가능하며 뛰어난 백색도와 실키한 표면을 보유한다. 최상의 색상 재현성(일반 제품 백색도 90~95, 알그로 디자인 101.5)이 장점인 용지.

알펜 Alpen [두성종이]
알프스 만년설의 순백을 섬세하게 재현한 고백색, 뛰어난 인쇄 적성, 고탄성의 친환경 보드. 양면에 자연스러운 펠트 무늬가 있고, 미세하게 도공 처리를 해 인쇄 적성이 뛰어나다. 무염소 표백 펄프(ECF)를 사용했으며, 평량 대비 두툼한 두께감을 갖춰 활용도가 높다.

액션 Action [두성종이]
각도에 따라 은빛 가루를 뿌려 놓은 듯 아름답게 반짝이는 펄 광택과 시선을 사로잡는 강렬한 네온 컬러, 고급스러운 질감을 갖춘 프리미엄 펄지. 무염소 표백 펄프(ECF)를 사용했으며 FSC® 인증을 받은 친환경 종이로, 각종 인쇄 적성이 뛰어나다.

앤틱블랙 Antique Black [두성종이]
FSC® 인증을 받은 친환경 흑지로, 안정적인 품질과 다양한 사이즈

및 평량으로 구성되어 있다. 각종 인쇄물 표지, 패키지에 세련미와 고급스러움을 더해 주며, 오프셋 인쇄, 핫 포일 스탬핑, 엠보싱 등 인쇄 및 가공 적성이 뛰어나다.

야레지

시험 삼아 인쇄해 보고 버리는 파지. 일본어 'やれ'(야레)에서 온 말로 뜻은 유사하다. 즉 테스트 인쇄를 위한 여분의 종이다. 오프셋 인쇄에서 색상과 포커스 체크를 위해선 적어도 수십 장의 용지가 필요한데, 이 용지를 말한다. 또 테스트 인쇄 시 여러 이유로 실제 용지를 사용하는 것이 부담이 될 때 인쇄소가 보유하고 있는 (다른 인쇄에서 쓰고 남은) 여분의 종이를 쓰게 되는데, 이것도 '야레지', '야리지' 등으로 지칭한다. 인쇄 현장 용어.

양장 hard cover binding

본문을 실로 꿰맨 후에 딱딱한 보드지 재질의 표지를 붙이는 방식의 제본. 보존성이 뛰어나고, 외관이 우수해 고급 서적의 제본법으로 널리 쓰인다. 내구성을 요하는 백과사전 등의 책을 만들 때 양장을 사용하고 그 외 연감, 화보, 사진책, 어린이 그림책도 양장이 많다.

양장. 본문을 실로 꿰맨 뒤 딱딱한 보드를 붙이는 방식의 제본.

기업의 사사(社史)도 대부분 양장이다. 주요 이점은 튼튼해서 오래
보존할 수 있고, 책이 잘 펴지며, 품위가 있다는 점이다. 반면 서적이
무거워지고, 제작비가 비싸며 제작 기간도 오래 걸린다. 양장이
창출하는 이미지는 전통과 권위, 신뢰의 인상이다. 기업의 명성,
상품의 고급감을 강조하기 위해 팸플릿이나 카탈로그를 양장하는
경우도 상당수다. 양장은 책등의 형태에 따라 책등이 둥글게 말린
환양장(丸洋裝), 책등이 각진 각양장(角洋裝)으로 분류할 수
있는데, 전자가 상대적으로 유연하고 가볍게 느껴져 문예에서나
인문서에 적합하다는 평가가 있다.

얼스팩 Earth Pact [삼원특수지]

설탕 산업의 부산물인 사탕수수 섬유 100%를 원료로 만든 용지.
사탕수수는 속성장 작물로서 지속 가능 포장재로 환경 가치가
높다. ▶ 오프셋(Natural Offset): 각종 그래픽 인쇄물, 커버,
쇼핑백, 브로슈어, 분류 파일, TAG, 폴더, 내지, 노트 등. ▶ 베이스
스탁(Natural Base Stock): 습도에 강해야 하는 컵, (상태)보존 용기,
냉장 패키징 등에 적합. ▶ 피브이피 씨원에스(Natural PVP C1S,
White co-ating one side): 대량 소비재류의 각종 패키지(건강/미용,
의약품, 식품, 과자류 등). ▶ 키트세븐(Natural Grease Resistant
Kit7): 직접 접촉하는 식품 패키지에 최적, 피자, 패스트푸드,
튀김류, 햄버거, 빵류 등의 트레이 및 패키지.

에스카 보드 Eska Board [서경]

세계 최고 수준의 보드 회사, 네덜란드 에스카의 가장 대표적인
드라이보드. 7%대의 낮은 수분 함유율과 3층 구조로 이루어진
안정적인 구조 덕분에 탁월한 강성과 휨이 극히 적은 우수한 평활도
등 여러 장점을 갖고 있다. 100% 재생 펄프를 사용한 친환경 보드로
식품 포장이나 종이 완구 등에도 안전하게 사용할 수 있다.
에스카 프로그 커버는 1mm 두께의 드라이보드로는 유일하게
3층 구조를 갖고 있어 얇으면서도 충분한 강성을 필요로 할 때
아주 적합하고, 에스카 퍼즐은 신선한 하늘색이 돋보이는 것이
특징으로 에스카 보드의 모든 장점을 계승하면서 특히 커팅성이
우수하여 이름 그대로 퍼즐 용도로 사용이 용이한 보드다. 또한

드라이보드이면서도 시그니처인 하늘색이 미려하여 보드 자체를
외부로 노출시키는 용도로도 사용할 수 있다.

에스카 컬러 Eska Color [서경]

네덜란드 에스카의 프리미엄 보드. 뛰어난 강성과 평활도, 깊은
채도의 인상적인 색감과 우수한 표면 특성은 컬러 보드의 새로운
가능성을 열어 준다. 그중 에스카 컬러 블랙은 완전한 흑색으로
불리는 깊이감 있는 진한 블랙 색감과 우수한 표면 특성을
자랑한다. 또한 완전한 흑색을 표현하면서도 카본 블랙 성분을 전혀
사용하지 않아, 흑색 보드를 사용할 때 후공정에서 발생할 수 있는
여러 화학적 위험성을 원천적으로 제거했다.

에어러스 Airus [두성종이]

공기를 많이 머금어 두께에 비해 가볍고, 부드럽고 촉촉한 질감,
탁월한 발색 효과와 인쇄 광택을 얻을 수 있는 최고급 코티드
인쇄용지. 섬세한 망점 표현이 가능하며, 시간이 지나도 변색이
적어 보존성이 높다. 고급 상업 인쇄물, 도록 등에 적합하다.

에이프랑 Aplan [두성종이]

섬세하고 은은한 컬러, 부드러운 질감의 언코티드 인쇄용지. 바가스
펄프를 10% 이상 함유한 친환경 종이로, 서적이나 다이어리 내지
등으로 적합하다.

에폭시 epoxy

인쇄된 용지의 특정 부분에 투명 수지를 입혀 광택 및 입체 효과를
내는 후가공. 사진, 제호, 로고, 헤드라인 등 원하는 부분에 에폭시
가공을 하면 그 부분이 강조되는 한편, 단조로운 인쇄물에 생동감이
생긴다. 대중 잡지, 단행본뿐만 아니라 카탈로그, 홍보 인쇄물, 명함
등에 광범위하게 사용된다. 에폭시 가공의 효과를 높이기 위해
먼저 무광 코팅을 한 후 그 위에 에폭시를 더하는 것이 일반적이다.
어느 정도는 인위적이고 고급감과는 조금 거리가 있는 후가공이다.
인테리어 업계의 바닥 시공 중 하나인 에폭시 도장과 개념·재료가
동일하다고 보면 된다.

엑셀 Excel [두성종이]

FSC® 인증을 받았으며, 인쇄 적성이 탁월하고, 필기감이 부드러운
친환경 보드. 고백색이 특징인 '엑셀 화이트 CoC', 재생 펄프를
10% 이상 함유한 '엑셀 R'로 구성되어 있으며, 잉크젯 프린터
출력용으로도 적합하다. 두툼한 평량($209 \sim 407g/m^2$) 덕분에 태그,
엽서, 브로슈어 등 다양한 용도로 활용 가능하다.

엑스트라 레이드 Extra Laid [서경]

'세련된 질감과 절제된 완성도'의 패턴을 자랑하는 용지. 유럽 제지
특유의 차분하고 묵직한 인쇄성과 뛰어난 백색도로 인쇄물의
품질을 더욱 높일 수 있다.

엑스트라 린넨 Extra Linen [서경]

세련된 질감의 린넨 패턴이 특징적인 용지. 엑스트라 시리즈는
유독한 염소계 화학 표백을 전혀 사용하지 않을 뿐 아니라 비목재
펄프 재질로 이루어져 친환경적이다.

엑스트라 매트 Extra Matt [서경]

독일 그문드사가 제공하는 프리미엄 인쇄용지. 손끝으로 느껴지는
엑스트라 매트의 간결한 표면 질감과 부드럽게 표현된 화이트
색상은 어떠한 디자인과도 잘 어우러져 디자인의 완성도를 높일 수
있다.

엑스트라 위브 Extra Weave [서경]

모던하고 잔잔한 엠보싱이 특징적인 용지. 마찬가지로 유럽 제지
특유의 차분하고 묵직한 인쇄성과 뛰어난 백색도를 자랑한다.

엑스트라 코튼 Extra Cotton [서경]

수많은 펠트 무늬와 색상 중에서 최적의 조합을 찾아낸 용지.
좋은 그립감과 표면 질감, 종이의 탄성을 고려한 최적의 코튼-펄프
비율을 찾아내 기존의 코튼지에 비해 한 차원 높은 완성도를
보여 준다.

엑스트라 퓨어 Extra Pure [서경]

깨끗하고 매끄러운 표면 질감을 가진 용지. 유독한 염소계 화학
표백을 전혀 사용하지 않을 뿐 아니라 비목재 펄프 재질로
이루어져 매우 친환경적이다.

엑스트라 필 Extra Feel [서경]

모던하고 잔잔한 엠보싱이 특징적인 용지. 마찬가지로 유럽 제지
특유의 차분하고 묵직한 인쇄성과 뛰어난 백색도를 자랑한다.

엑스퍼 X-PER [삼원특수지]

양면 특수 코팅 처리가 된 제품으로 비코팅지 특유의 촉감과
질감을 유지하면서 동시에 밝고 선명한 이미지를 구현한다.
백색도와 불투명도가 좋아 각종 출판물 및 인쇄물에 적합하다.

엔듀로아이스 Enduro Ice [삼원특수지]

스트림(Stream) 무늬로 고급스러운 표면과 Paper-Film-Paper 방식
생산으로 종이의 우수한 인쇄성과 합성지의 강도를 갖춘 트레싱
켄트지.

엔소코트 Enso Coat [삼원특수지]

SBS C1S보드로 뛰어난 강도를 보유하고 최상의 인쇄성을 보유
(후면-미세한 코팅 처리)해 패키지 작업에 적합한 용지. 박, 형압 등
후가공성이 용이하다.

엔젤클로스 Angel Cloth [두성종이]

섬세한 가죽 문양이 새겨진 윌로우트위그, 정교하게 직조된
패브릭 같은 버크럼, 자연스러운 매력의 린넨 등 다양한 패턴과
컬러를 결합시킨 프리미엄 컬러엠보스지. 오프셋 인쇄, UV 인쇄
등 다양한 인쇄 및 가공 적성이 탁월하며, 특히 싸개지용으로
오랫동안 많은 사랑을 받아 온 상품이다. 가장 인기가 많은 다섯
가지 색상으로 고평량, 코팅, 린넨 패턴 품목이 추가되어 선택의
폭이 넓어졌다.

엔티랏샤 NT-Rasha [두성종이]

1949년 출시된 이래 70여 년 동안 꾸준히 사랑받아 온 스테디셀러 컬러플레인지. 색상, 명도, 채도가 적절하게 조화를 이루고 있으며, 다양한 컬러와 평량을 갖췄다. 코튼 펄프(10%)를 사용해 손끝에 닿는 촉감이 포근하고, 엠보싱, 디보싱 등 각종 가공 적성이 우수하다.

연 ream

종이의 수량을 나타내는 단위. 규격에 상관없이 전지 500장을 1연(連)이라 하고 1R로 표기한다. 그러므로 30R은 전지 1만5000장(30×500)이며 0.75R은 375장(0.75×500)이다. 인쇄물 제작에서 소요되는 용지를 산출할 때, 이 단위를 사용한다. 연 단위는 시트지(매엽지), 즉 낱장을 세는 단위다. 윤전 인쇄를 할 때는 두루마리 형태의 롤지(일명 권취지)를 사용하며 이때는 톤 단위로 종이 사용량을 계산한다. 인쇄물의 부수와 판형 따위에 따라 필요한 종이양이 매번 달라지므로, 인쇄 제작 현장에서 가장 많이 쓰이는 용어 중 하나다.

엽서 postcard

일정한 규격의 사각형 종이로 되어 있으며 사연과 주소를 적을 수 있도록 만들어진 매체. 우표를 인쇄한 우편엽서 외에 일종의 기념품으로 만들어지는 그림 및 사진 엽서 등 다양한 종류가 있다. 이메일이 활성화된 지금, 엽서는 우편 기능보다는 일종의 굿즈(goods)로서 유통된다. 매체 성격상 어느 정도 빳빳한 종이로 제작하는데, 저렴하게는 아트지와 스노우지부터 조금 신경 쓴다면 로얄 아이보리 혹은 러프그로스지, 반누보 같은 고가의 수입지까지 종이의 선택지는 실로 다양하다.

영화 전단 movie flyer

영화 개봉에 즈음해 제작 및 배포되는 인쇄물. 시놉시스와 제작진 정보 외에도 영화를 둘러싼 흥미로운 정보를 짜임새 있게 구성해 사람들로 하여금 관람 의욕이 생기도록 하는 게 영화 전단의 목적이다. 영화 정보가 인터넷을 중심으로 유통되는 오늘날에는

영화 전단. 다양한 형태의 영화 전단. 순서대로 a. 낱장, b. 2단 접지, c. 3단 접지(세로),
d. 3단 접지(가로), e. 아코디언 폴더(일명 병풍 접지), f. 프렌치 도어(일명 대문 접지),
g. 중철, h. 사분할 접지.

글
박연미

인쇄용지에 대해

예전에도 그랬고 지금도 그러한데
나의 작업 대부분을 최종적으로
구현해 주는 중요하고 고마운
존재다. 대부분의 상품이 그러하듯
책도 스크린에서 먼저 노출이 많이
된다. 그래픽 디자인 콘셉트는
그때 다 드러나지만 독자가 책을
직접 만났을 때 용지로 인한 감각의
확장을 경험하기를 (아직 지치지
않고) 바라고 있다.

자주 사용하는 용지

본문은 미모(미색
모조지)와 클라우드. 표지는
랑데뷰(울트라화이트)와
인사이즈모딜리아니. 일을 주로
출판사에서 의뢰받다 보니 첫째,
최소 예산에 따른 경제적인 용지
가격과 둘째, 유통 및 재고 관리에
유리한 내구성을 갖출 것을
요구받는다. 본문은 가벼우면서
변색이 상대적으로 적은 클라우드를
최근 많이 사용한다. 무광 코팅을
한 랑데뷰는 표지의 내구성을
보장하고 이미지 구현력이
좋아 가장 무난한 1순위 용지다.
종이의 질을 그대로 살리고 싶고,
작업 환경이 이를 허락할 때에는
인사이즈모딜리아니를 종종
사용한다. 특유의 엠보스와
색 표현도 좋다. 용지 자체에
특수 처리돼 코팅 없이 조금이나마
보호가 되는 편이다.

언급할 만한 자신의 인쇄물

엄유정 작가의 〈Baked
Shapes〉(2018)는 42개의
빵 그림을 모은 화집으로 작가가
직접 의뢰했다. 표지는 최대한
그림을 잘 구현해 낼 수 있게
랑데뷰로, 본문은 인쇄면까지
광택 없이 담백하게 백모(백색
모조지)로 제작했다. 빵을 포장하는
종이(얇으면서 바스락거리는
노루지) 느낌을 살리고 싶어 본문을
감싸 앞뒤로 넣었고 구워진 빵을
생각하며 브라운 컬러의 면지를
표지 안쪽에 한 장씩 덧댔다. 진한
브라운 컬러로 시작해 노릇하게
변해 화이트 본문으로 이어지도록
3단 컬러 면지를 구상했는데 제작
비용 문제로 구현하지는 못했다.
일반 단행본에서는 〈잃어버린
시간을 찾아서〉(민음사, 2012~)가
떠오른다. 감각을 중요하게
여긴 텍스트라 제작부장님을
간신히 설득한 끝에 겉표지는
인사이즈모딜리아니, 속표지는
한솔 페스티발(#101)로 코팅 없이
진행했다. 본문 용지는 E-라이트로
가볍고 볼륨감이 좋아 당시 많이
썼다. 시간이 흐르면서 자연스럽게
변색되는 점이 이 텍스트와는
어울린다고 생각했다.(맘먹고
도전해야 하는 텍스트라 책의
두께도 있었으면 했고.) 하지만 변색
문제로 재고 관리가 어렵다며
7년 후에 모두 클라우드로 변경해야
했다. 당시엔 원래대로 가길
바랐는데 어쩌면 독자는 누렇게
변하는 이전 종이보다 지금 종이를
더 좋아할지도 모르겠다.

언급할 만한 타인의 인쇄물

이르마 봄이 디자인한
〈Sheila Hicks—Weaving as
Metaphor〉(2006)는 두툼한 용지와
칼제단을 하지 않고 거칠게 자른
책배(책머리, 책 밑 모두)가 작가의
직조 작업과 어울린다. 처음 봤을
때 물성의 폭발력에 흠칫했는데
그렇게까지 해서 또 좋기도 했다.
〈Moormann Catalog Vol. 4:
Hier / Here〉(2017)는 푸슬푸슬한
종이와 얇고 반질반질한 종이를
(판형보다 가로길이를 작게) 본문에
일정 분량씩 번갈아 가며 사용해서
촉감과 크기감, 두께의 대비로
만드는 리듬이 상당히 좋다. 신신이
작업한 엄유정 작가의 〈쥐유〉를
말하지 않을 수 없다.(2021 세계에서
가장 아름다운 책 Golden Letter
선정.) 모든 면이 아름답지만
그림 섹션 네 개에 달리 쓰인
종이가 가장 아름답다.

자신의 책을 자비출판한다면

면지를 여러 장, 과하게 쓰고 싶다.
책 만들 때 면지를 중요하게
생각한다. 표지와 본문을
연결하거나 때로 작가의 사인 용지
역할도 한다. 색상 하나로도 표지를
넘기면 별난 기분을 갖게도 한다.
〈우리는 모두 페미니스트가 되어야
합니다〉(2018, 알라딘 리커버
에디션) 표지 그래픽의 다양한
컬러바가 앞뒤 3장씩 각기 다른
컬러 면지로 이어지도록
작업했다. 용지 비용 추가에도
불구하고 특별판이라 가능했던 것
같다. 종이 몇 장 넘기는 것만으로
책 속으로 가는 길이 흥미롭게
자비를 베풀고 싶다.

제지사에게

이미지 비침이 적게 130g 정도
이상에, 장력이 약한 종이가 있다면
좋겠다. 두께감이 있는 본문 용지에
사철 제본이나 PUR 제본을 하지
않아도 손가락에 무리 안 가게 책을
보고 싶다.

종이는 아름답다?

그에 미안하지 않게 일하고
살아가고 싶다.

박연미
민음사에서 북 디자이너로 5년 6개월 동안
근무했고, 2015년 이후 프리랜서로 활동하며
크고 작은 출판사의 다양한 분야의 책을
디자인하고 있다. @yeonmipark

홍보 매체로서 영화 전단의 위상이 약화되어 극장 내에 비치되는 낱장 인쇄물로 명맥을 이어 가고 있지만 1990~2000년대 초반에는 꽤 유용한 정보 매체로서 다양한 형태의 영화 전단이 제작·유통되었다. 영화의 주요 장면을 생생하게 전달하는 것이 요체였으므로 중급 이상의 용지와 컬러 인쇄, 관객의 관심을 이끌기 위한 다양한 제작 방식이 시도되었다.

예비지

여분의 종이. 인쇄물을 제작할 때는 인쇄 및 제본, 후가공 과정에서 일정량의 파본이 발생하게 되어 있어, 이른바 '정미'(예비지를 보태지 않은 정량의 용지) 외에 예비지가 필요하다. 이것이 얼마나 필요한지 인쇄소마다 계산하는 방식이 조금씩 다르지만, 보통 4도 인쇄일 경우 16페이지(1대)당 250장, 1도 인쇄일 경우 16페이지(1대)당 150~175장을 적정량으로 본다. 부수에 따라, 인쇄 및 제본 난이도에 따라 예비지 수량이 달라지는 것은 당연하다.

오감지 [두성종이]

눈에 띄는 선명한 컬러와 물결처럼 일렁이는 펠트 무늬가 특징인 컬러엠보스지. 비목재 펄프를 10% 함유한 친환경 종이이며, 도록, 브로슈어 표지, 종이공예 등 폭넓게 활용할 수 있다.

오리지널그문드 Original Gmund [두성종이]

코튼 펄프와 무염소 표백 펄프(ECF)를 사용한 친환경 언코티드 인쇄용지로, 세련되고 독특한 패턴이 특징이다. 특유의 고급스러움이 제작물의 품격을 한층 더 높여 준다.

오슬로 Oslo [서경]

북유럽 스타일에서 영감을 받아 여러 번의 연구 끝에 제작된 고급 그래픽 지류. 오슬로의 정적이면서 미려한 표면에 스며든 차분한 컬러들은 북유럽 인테리어를 연상시킨다. 한 색상만으로도 집중된 연출이 가능하며, 여러 색상을 함께 사용해도 서로 잘 어우러져 좋은 화음을 이뤄 낸다.

오시선

오시. 잘 접히라고 종이에 칼집을 내는 것.

오시

종이가 잘 접히라고 접지면에 칼집을 내는 것. 그 라인을
오시선이라고 한다. 빳빳한 단행본 표지에 이 선이 있으면 없는
것보다는 유연하게 표지를 넘길 수 있는데, 일반적인 무선 책에선
책등 근처 오시선이 수직으로 그어져 있는 것을 볼 수 있다. 용지
두께에 따라 오시선의 칼선 두께도 달라지는데 용지가 두꺼울수록
칼선 두께도 함께 늘어난다. 오시 작업은 제책의 필수 과정이어서
어떤 이유로든 이것을 넣기 싫다면 특별히(?) 요청해야 한다.
서적뿐만 아니라 패키지 및 홍보물 등 종이를 접어야 하는 분야에서
흔히 볼 수 있는데, 가령 몇 번 접어야 하는 패키지에서 오시선이
있으면 작업도 용이하고 종이가 접힐 때 터지는 현상도 어느 정도
미연에 방지할 수 있다.

오프셋 인쇄 offset printing

화상 부분에는 잉크가 묻고, 수분을 함유한 비화상 부분은 잉크를
받아들이지 않은 상태에서 판을 고무 블랭킷으로 옮기고 그것을
다시 종이에 찍어 내는 인쇄 방식. 상업 인쇄를 대표하는 방식으로
출판, 카탈로그, 브로슈어, 전단, 포스터 등 이용 범위가 넓다.
주요 장점은 블랭킷의 부드러운 고무면으로 인해 활판 인쇄보다
훨씬 낮은 압력으로 다양한 종류의 종이 표면 위에 깨끗하게
인쇄가 된다는 점이며, 그 외에도 인쇄 속도가 빨라 대량 인쇄가
가능하고 제판도 비교적 간단하다는 것 등을 들 수 있다. 그러나
간접 인쇄이기 때문에 경우에 따라서는 글자나 색이 약해 보일

오프셋 인쇄. 오프셋 인쇄기 하이델베르크 스피드매스터 SX74 구조도.

수도 있으며, 4색 이외에 완전한 컬러를 표현하기 위해 별색을 사용해야 한다. 예외가 있지만, 상업적으로 유통되는 거의 대부분의 인쇄용지는 오프셋 인쇄기로 찍을 수 있다.

옥스포드 Oxford [삼원특수지]
옥스포드 원단의 고유 질감에서 영감을 얻은 양면 엠보스 제품. 재생 펄프 30% 이상을 함유하고 있으며 뛰어난 인쇄성과 가공성을 갖춘 중성 처리 제품이다.

올드밀 Oldmill [삼원특수지]
양면 펠트 무늬가 특징적인 비코팅 종이. 더블사이징 처리로 비코팅지의 습수성에 대한 안정성을 확보하였기에 오프셋 인쇄가 용이하고 높은 볼륨감을 가져 레터프레스, 엠보싱 등의 후가공 작업에도 적합하다. FSC® 인증 및 생분해가 가능한 친환경 제품이라 환경친화적인 제작물 제안에 유용하다. ▶ 비앙코(Bianco): 양면 펠트 무늬가 세련된 비코팅 종이. ▶ 엑스트라 화이트(Extra White): 순백의 표면과 펠트 무늬가 세련된 비코팅 종이. ▶ 프리미엄 화이트(Premium White): 백색을 더욱 돋보이게 만드는 비코팅 종이.

와일드 Wild [두성종이]
코튼 펄프와 화학 펄프를 섞어 만들어 컬러와 질감이 자연스러운 것이 특징인 친환경 보드. 부드러우면서도 질긴 코튼 펄프를 35% 함유하여 두툼한 두께에 비해 놀랍도록 가볍다. FSC® 인증을 받았으며, 코스터, 초청장, 태그, 액자대지 등으로 활용하기에 적합하다.

왁스페이퍼 Wax Paper [두성종이]

파라핀 코팅을 했으며, 식품용으로 사용 가능한 기능지. 화이트,
크라프트 두 가지 색상이 있으며, 식품 포장용으로 적합한 30, 50g/m²
로 구성되어 있다.

우드스킨 Wood Skin [삼원특수지]

나뭇결과 고급 원목을 연상시키는 생생한 표면 무늬와 내추럴한
색상은 무게감 있는 중후한 멋을 더한다. 강한 내구성과 높은
평활도로 핫 포일 스탬핑 등의 후가공에 뛰어나며, 다양한 컬러와
평량은 폭넓은 그래픽 제작물에 이상적이다.

원지 base paper, body paper

도피, 박, 합침, 골판지 등 1차 가공 처리를 하기 전 원단이 되는
종이를 총칭한다. 2차 가공을 위한 코팅 원지, 베이클라이트 원지,
얇은 판지 등도 원지 또는 가공지, 가공 원지라고 폭넓게 부르며
재단하기 전의 종이를 가리키기도 한다.

월간지 monthly magazine

한 달에 1회 발행하는 정기간행물. 상업 잡지의 대표적인 형태로
수많은 대중지와 각 영역의 전문지가 월간지로 발행된다. 〈보그〉,
〈바자〉, 〈에스콰이어〉와 같이 보편적인 독자를 겨냥하여 주류 사회의
라이프스타일 정보를 취합하는 잡지도 있지만 대부분의 월간지는
세분화된 시장을 상대로 특정 정보를 전문적으로 취급하는데, 그
분야가 방대하기 때문에 대중문화의 주역으로서 구성원에게 깊은
영향을 준다. 수입의 대부분을 광고에 의존하는 대중 월간지는 그래픽
디자인과 인쇄 등 제작에 상당히 신경을 쓰는데, 이런 것들이 매체의
이미지와 품격을 좌우하고 결국엔 광고 수주와 연결되기 때문이다.
패션 혹은 라이프스타일 잡지의 대부분은 이미지를 충실히 재현하는
종이, 즉 코팅된 백색 용지로 인쇄된다.

위너스 Winners [삼원특수지]

친환경 러프그로스지. 뛰어난 잉크 착상과 우수한 망점 재현으로
깨끗하고 선명한 이미지를 연출할 수 있다. 고급 펄프를 사용해

강도가 뛰어나 형압, 다이커팅 등 각종 인쇄 가공이 용이하다. 빠른 잉크 건조성으로 뒤묻음이 적다는 것도 장점이다. ▶ 화이트(White): 티 없이 깨끗한 백색의 러프그로스 제품. ▶ 슈퍼화이트(Super White): 순백색의 러프그로스 제품.

유니트 Unit [두성종이]

촉촉하면서도 거친 듯한 질감, 뛰어난 색상 및 망점 재현력, 두툼한 볼륨감이 특징인 친환경 하이벌크 코티드 인쇄용지. 적은 양의 잉크로도 인쇄 광택 표현력이 우수하다. 무염소 표백 펄프(ECF)를 사용했으며, FSC® 인증을 받았다.

유타 Yuta [서경]

표면 처리부터 엠보싱까지 니트를 연상시키는 고급 폴리우레탄 원단. 유타의 색상들 역시 니트를 모티브로 개발되었다. 실제 니트의 따뜻하고 부드러운 느낌을 표현한 유타는 겨울과 잘 어울리는 커버용 원단이다.

유포 Yupo [두성종이]

종이와 플라스틱의 장점을 결합한, PP 소재의 기능지. 내구성과 방수성이 탁월해 잘 찢어지지 않고, 물에 젖지 않는다. 표면이 매끄럽고 지분이 거의 발생하지 않아 인쇄 및 가공 적성도 우수하다. ▶ 울트라유포 FEB: 인쇄 후 건조 속도가 일반 코티드 인쇄용지와 비슷하다. 속건성 잉크(합성지 전용 잉크) 사용 권장. ▶ 유포인디고 YPI: HP 인디고 디지털 인쇄기 전용 상품으로, 사전 코팅 작업을 하지 않아도 양면 인쇄를 할 수 있다. 일반 종이 특유의 미세한 요철이 없어 깔끔한 인쇄 결과물을 얻을 수 있다. ▶ 슈퍼유포 FRB: 단면 인쇄 가능하며, 일반 잉크를 사용할 수 있도록 건조성을 개선했다. ▶ 유포트래싱 TPRA: 양면 필기가 가능하고, 내구성이 뛰어난 반투명지. 쇼핑백, 제도용 원지 등에 적합하다. ▶유포옥토퍼스 WKFS, 유포옥토퍼스 XAD1058(인디고 인쇄용): 흡착성을 대폭 강화해 쉽게 탈부착할 수 있는 시트지로, 비전문가도 손쉽게 완성도 높은 작업을 할 수 있다. ▶ 유포백라이트 BLR: 투과성이 우수해 백라이트 간판, 빛을 퍼지게 하는 광량

조절 시트 등에 활용하기 좋다. ▶ 뉴유포 FGS: 지분 발생을 줄여 잉크 흡착성이 우수하고, 인쇄 후 건조 속도를 코티드 인쇄용지와 비슷한 수준으로 향상시켰다. 속건성 잉크(합성지 전용 잉크) 사용 권장. ▶ 오프셋유포 FRBW: 일반 유성잉크로 양면 다색 오프셋 인쇄 가능하며, 선명한 발색의 인쇄 결과물을 얻을 수 있다. 기존 '오프셋유포'보다 건조성이 개선되어 작업 후 빠르게 건조된다.

유포 Yupo [삼원특수지]

인쇄가 쉽고 건조가 빠른 합성지. PP(폴리프로필렌)를 원료로 생산된 재활용이 가능한 친환경 합성지로 오프셋, 그라비아, 플렉소, 스크린 등 다양한 인쇄 작업에 적합하다. 부드러운 표면과 뛰어난 평활도, 대전 방지 처리로 최상의 인쇄 효과를 제공한다. 내구성, 내수성, 내유성, 내약품성으로 각종 산업 환경에 적합하다. ▶ 100% Opacity(Yupo 100% Opacity): 뒤비침이 거의 없고 양면 인쇄가 가능한 유포지. ▶ 메탈라이즈드(Yupo Metalized): 메탈릭 표면 가공으로 차별화된 제작물에 최적인 유포지. ▶ 슈퍼(Super Yupo): 일반 잉크를 사용할 수 있도록 건조성을 개선한 유포지. ▶ 울트라(Ultra Yupo): 일반 도공지와 비슷한 건조성을 가진 양면 인쇄용 유포지. ▶ 트레싱(Tracing Yupo): 투명도와 평활도가 높고 접힘이 없고 인쇄성과 건조성이 우수한 유포지. ▶ 백라이트(Yupo Backlight): 빛 투과성과 확산성이 좋아 백라이트 간판 및 확산시트에 적합한 유포지.

이스피라 Ispira [삼원특수지]

벨벳 원단을 만지는 듯한 촉감이 손끝에 전해지는 고급 그래픽 디자인 용지.

인디고 출력

휴렛팩커드 회사의 인디고(INDIGO) 디지털 프레스를 이용한 출력 방식. 디지털 방식으로 구동되어 CTP(computer to plate)판을 만드는 공정이 없어 절차가 간소하며, 일반 디지털 출력기와 달리 가루 토너 분사가 아닌 전자 액체 잉크를 사용하여 오프셋 인쇄에 근접한 선명도와 발색을 구현한다. 초기 제반 비용이 들지 않아

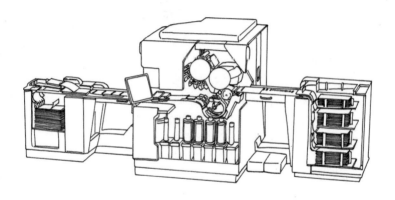

인디고 출력. HP인디고 7600 구조도.

가격이 저렴한 반면 출력된 장수대로 금액이 가산되기 때문에, 제작
수량이 많으면 '많이 찍을수록 싸지는' 오프셋 인쇄에 비해 상당히
비싸므로 소량 인쇄물 제작에 적합하다. 기존 4색 컬러(CMYK)에
흰색, 형광색, Light Cyan, Light Magenta 등의 별색을 이용할 수
있다. 사용되는 잉크와 인쇄물 처리하는 공정이 다르다 보니 웬만한
오프셋 인쇄소의 제작물보다 흡족한 결과물이 나오는 경우도
흔하다. 오프셋 인쇄에서 일반적으로 사용하는 대부분의 용지를 쓸
수 있으며 인디고 전용 용지라고 해서 나오는 제품도 있다.

인버코트 Invercote [두성종이]
다층 구조의 보드를 특수 코팅 처리하여 평활도가 높고 인쇄 적성이
뛰어나며, 무염소 표백 펄프(ECF)로 만든 경화표백보드(SBB-Solid
Bleached Board). 국제표준화기구의 환경경영 체제인 ISO 14001
인증과 FSC® 인증을 받은 친환경 종이이며, 가공 적성이 탁월해
각종 패키지로 적합하다.

인사이즈모딜리아니 Insize Modigliani [두성종이]
펠트 엠보스의 감촉과 우아함이 살아 있는 고급 코티드
인쇄용지. 특수 코팅 기술인 인사이즈(Insize) 방식을 적용해 펠트
피니시에서만 느낄 수 있는 고급스러운 감촉은 유지하면서 뛰어난
인쇄 결과를 얻을 수 있다.

인쇄 printing

동일한 내용을 다수에게 전달할 목적으로 주로 종이에 반복하여
찍어 내는 것. 책, 신문, 잡지, 카탈로그, 브로슈어, 포스터, 엽서, 전단,
달력, 라벨 등 인쇄물을 만드는 수단이다. 그 방식은 매우 다양하나
개괄적으로는 아래와 같은 인쇄 방법이 널리 쓰인다. ▶ 평판 인쇄:
판식에 요철이 없는 평평한 원판을 화학적으로 처리한 판식을
이용한 인쇄. 대표적인 평판 인쇄는 오프셋 인쇄로 화상 부분에는
잉크가 묻고, 수분을 함유한 비화상 부분은 잉크를 받아들이지 않은
상태에서 판을 고무 블랭킷으로 옮기고 그것을 다시 종이에 찍어
내는 방식이다. ▶ 철판 인쇄: 하나하나의 활자를 조합하여 판을 짜는
활판을 비롯하여 목판, 동판, 아연판, 마그네슘판, 플라스틱판 등의
인쇄판을 사용하는 인쇄 방식. 대표적인 것은 활판 인쇄로 화상
부분이 비화상 부분보다 위로 돌출되어 있어 화상 부분에 잉크가
묻어 용지에 찍히는 방식. 글자가 명확하게 인쇄되므로 가독성이
높고 강력한 표현이 가능하며 활판이므로 글자의 정정이 용이하다.
▶ 요판 인쇄: 판으로부터 종이에 직접 인쇄하는 방식. 대표적으로
그라비어 인쇄를 들 수 있다. 그러데이션이 풍부하여 사진 인쇄에
적합하며 인쇄 속도가 빠르고 잉크에 광택이 있고 컬러에 깊이감이
있어 고급의 이미지를 부여할 수 있다. ▶ 공판 인쇄: 금속판을 쓰지
않고 스텐실이나 실크스크린 등이 판을 대신하여 인쇄하는 방식.
인쇄할 부분 이외의 여백에 잉크가 새어 나가지 않게 막을 만들어
인쇄한다. 리소 인쇄가 여기에 해당한다.

플라스틱, 유리, 금속, 나무, 가죽 등의 오브젝트에도 인쇄할 수
있으나 실질적으로 신문, 잡지, 출판, 광고 등 상업 인쇄의 대부분은
종이 위에 구현된다. 따라서 주제, 컨셉, 타깃, 예산 등에 부합하는
종이의 선택이란 점이 인쇄에 있어 가장 중요한 요소 중 하나인
것은 누구도 부인할 수 없는 현실이고 시장에 여러 특성을 지닌
수많은 인쇄용지가 나와 있는 이유이기도 하다.

인쇄 교정

인쇄물을 제작하기 전에, 용지에 인쇄된 상태를 점검하기 위해
완성될 책과 동일한 종이에 인쇄해 보는 것. 이미지의 인쇄 품질이
매우 중요하지만, 어떤 종이에 인쇄해야 할지 확신이 없거나, 몇

글
이예주

인쇄용지에 대해

나는 종이를 하나의 공간으로
바라보고 그 물성을 다루는 것에
흥미를 갖는다. 종이를 일상의
공간에 적용해 본다면 종이의
접히는 부분을 공간의 모서리,
또는 오르고 내리는 계단과 연결할
수도 있을 테니까. 종이의 질감,
두께, 크기가 디자인적인 요소에서
중요하듯이 종이가 가진 물성을
일상의 공간에서 사용하는 방식과
연결하는 것에 많은 시간을 두는
편이고 이와 같은 실험을 하는 것에
즐거움을 느낀다.

자주 사용하는 용지

표현에 적합한 종이를 선택하는
것도 중요하지만 경제적인 요소를
고려해서 종이를 사용하는 경우가
많다. 인쇄소가 보유한 인쇄기의
성능, 기장님의 기술에 따라서
똑같은 용지라도 인쇄 결과가
달라지기 때문에 상황에 따라서
인쇄용지를 선택한다. 보편적으로
사용하는 모조지, 아트지를 종종
선택하지만 인쇄할 내용에 따라서
사진이 돋보여야 할 종이가 있고
텍스트 중심으로 전달돼야 할
종이가 있어 그에 맞게 용지를
선택한다.

언급할 만한 자신의 인쇄물

의도한 모양으로 종이를 도려내는
인쇄 후가공 '도무송'에서 종이를
사용하는 방법에 흥미를 갖고
예전부터 이와 관련된 작업을 하고
있다. 원하는 형태가 떨어져 나간
나머지 종이의 형태. 나는 이것을
하나의 공간으로 바라보는데,
사용하지 않는 공간의 형태를
그래픽 디자인 요소와 연결하거나
일상의 공간에 적용해서 생각해 볼
수 있다. 가끔은 이와 같은 방법으로
그 주변의 풍경을 다시 볼 수도
있는데 'SeoulLand Mark, 2016',
개인전 'Unused Space, 2017'에서
종이가 공간으로 확장하는 실험을
할 수 있었다.

언급할 만한 타인의 인쇄물

코르크, 잔디, 자갈, 종이색이 바랜
효과 등 어떤 특정 재료나 물성,
시간과 같은 텍스처를 차용해
제작한 종이를 볼 수 있다. 가공된
종이를 보면 다양한 상상을 할 수
있어서 기분이 좋아진다. 맥락과
상관없이 표현된 과감하게 가공된
종이를 많이 보고 싶다.

자신의 책을 자비출판한다면

위에서 말한 가공된 종이들로
휴먼 스케일을 적용한 '가상의 방'
을 만들면 좋겠다. 책의 목차와
내용은 재료의 이름과 가공된
종이로 구성된 책인데 페이지마다
쉽게 뜯을 수 있어서 자신이 원하는
텍스처로 어떤 공간을 만들 수 있는
책. 다양한 재료로 만든 가공된
종이가 (책이 아닌) 실제의 면적과
공간에서 사람들에게 어떤 영향을
줄 수 있는지 궁금하다.

제지사에게

이미 많은 종이를 소비했고 하고
있는 중인데 앞으로도 그럴 것
같습니다. 감사합니다.

종이는 아름답다?

사실 종이를 '아름답다'라고 생각해
본 적은 없다. 어떤 목적을 이루는
과정에서 하나의 도구로 종이를
사용하니까. 그런데도 이 질문을
읽고 종이에 대해서만 생각해 보니
머릿속에 떠오르는 한 장면이 있다.
인쇄 지역인 충무로로 출근을
할 때마다 4×6전지와 같은 하얗고
큰 종이가 쌓여 길가에 세워져
있는데 아무것도 인쇄되지 않은 큰
종이가 주는 어떤 즐거움이 있다.
무한한 가능성을 갖고 있어서 그런
기분이 드는지, 하얀색의 넓은
평면의 종이가 쌓여 높이가 생겨서
그런지 잘 모르겠지만.

이예주
그래픽 디자이너. 단행본 〈Bb: 바젤에서
바우하우스까지〉를 공동 기획 및 편집하고
〈기억 박물관〉을 출판했다. 인쇄 후가공
'도무송'을 재해석한 것으로 개인전 'Unused
Space'를 열었다.

글
맛깔손

인쇄용지에 대해

매끈한 화면에서 보이는 작업물을
믿지 않기 때문에 인쇄용지 샘플을
쥐고 결과물에 어떻게 적용될지
매번 상상력을 발휘해 본다. 하지만
그 오차범위가 널을 뛴다. 각 인쇄
및 제작 공정에 따라 용지가 문제가
되기도 하고, 간혹 용지 때문에
디자인이 더 좋아 보이는 효과를
얻기도 한다. 최대한 많은 제작
실험을 해 보고 실패를 줄이고 싶다.

자주 사용하는 용지

주로 국산지다. 항상 예산이
부족하다. 때문에 내지 용지를
수입지로 써 본 경험이 많지 않다.
여러모로 가성비가 좋다고 생각한다.

언급할 만한 자신의 인쇄물

실패한 사례를 들겠다. 어느 미술관
초대장을 다음 사양으로 제작한
적이 있다. A5 크기, 앞면 용지는
스페셜리티즈 홀로그램 716N 128g,
뒷면 용지는 백색 모조지 100g, 합지
용지는 스모 01(화이트, 1.5mm), 앞면
인쇄는 먹박, 뒷면은 먹1도. 우선 국산
용지 중 보드지 옆면이 흰색으로
나오는 용지가 없어서 수입지(스모)를
사용했고, 앞·뒷면을 다른 두 가지
종이(앞: 스페셜리티즈 홀로그램, 뒤:
백색 모조지)로 합지했다. 결과적으로
합지하면서 '바가지'(종이가 휘는
현상)가 많이 졌고, 판형에 비해 너무
두껍게 제작됐다. 이런 사양으로

언급할 만한 타인의 인쇄물

네덜란드 로테르담 현대미술센터가
출간한 〈축복과 위반: 라이브
인스티튜트〉는 본문에서
두 가지 종이를 쓴 것 같은데,
텍스트 부분(비도공지)을 제외한
사진 파트에 사용한 종이가 굉장히
인상적이다. 독일 종이 회사 그문트의
'더 키스'(The Kiss) 용지처럼 표면의
패턴, 엠보가 독특한데 코팅이 돼
있다. 어두운 사진일수록 그 패턴이 더
극대화돼 효과적으로 보인다.

자신의 책을 자비출판한다면

인생 말년에 에세이를 낸다면,
일본 다케오 출시 파치카 종이에
형압으로 평생 동안 한 거짓말을
텍스트로 새기고 싶다.

종이는 아름답다?

종이는 대부분 백지 상태가 더
아름답다.

맛깔손
홍디자인에서 4년간 일했고, 현재 MHTL
스튜디오를 운영하고 있다.

글
나이스프레스

인쇄용지에 대해
디자이너로 활동하며 마주한
수많은 종이의 세계가 인상적이고
아름다웠다. 하나씩 샘플을
사 모으며 그것들을 보고 만지는
것만으로 행복했다. 지금은
현실적으로 이용 가능한 용지들만
반복적으로 사용하다 보니 많이
무뎌졌다. 디자인을 해치지 않는
범위 안에서 합리적인 견적의
종이를 찾는다.

자주 사용하는 용지
모조지의 푸석함에 어느 순간 좀
질렸고 지금은 아트지의 얄팍한
화려함이 좋다. 저렴한 종이들 중
발색으로는 아트지만 한 게 없다.

언급할 만한 자신의 인쇄물
뮤지션 동찬의 앨범 〈안개〉(2018),
얇은 아트지를 유광 라미네이트
한 후 여러 번 접어 만든 아코디언
형식의 책자 앨범이었다. 당시
종이로 하고 싶었던 것을 할 수 있어
즐거웠다.

언급할 만한 타인의 인쇄물
디자인 듀오 신신이 디자인한
〈스스로 조직하기〉의 표지.

자신의 책을 자비출판한다면
아주 얇고 가벼운 종이로 만들어진
부드럽고 도톰한 책. 다양한 촉감의
책을 만들고 싶다.

제지사에게
지업사만을 통해 종이를 구매해야
하는 관행에서 벗어나 좀 더 쉽게
종이를 구매할 수 있으면 좋겠다.

종이는 아름답다?
종이가 아름다운 만큼 모든
인쇄물도 그만큼 아름다울 수 있는
가능성을 품고 있다.

나이스프레스
시각 디자인을 전공했고, 디자인 스튜디오
나이스프레스로 활동하며 을지로에 위치한
셀렉트숍 '나이스숍'을 운영한다. 인쇄물을
기반으로 다양한 매체로의 확장 가능성을
탐색한다.

가지 선택 대안 중에 더 적절한 것을 선택해야 할 때, 후보 종이에 실제와 똑같이 인쇄해 보는 것이다. 일종의 테스트 인쇄다.

인쇄 기획사

인쇄 장비를 보유하는 대신, 클라이언트와 인쇄소 사이에서 클라이언트의 인쇄 업무를 담당하는 조직이나 개인. 여기서 클라이언트는 출판사, 디자인 에이전시 등으로 이들은 인쇄소와 직접 거래하는 대신 인쇄 기획사를 통해 인쇄 업무를 수행하게 된다. 인쇄 현장에서는 이들을 흔히 '나카마'(なかま)로 칭하는데, '중개인' 정도의 뜻을 갖는다. 기획사는 인쇄 업무에 필요한 전문적인 지식과 경험을 가진 집단이기 때문에 클라이언트가 요청하는 복잡한 인쇄 업무, 가령 종이, 인쇄, 제본 사양 등에 적절히 대처하는 한편, 인쇄 제작의 단계마다 필요한 검수 과정을 주도하면서 인쇄물을 차질 없이 제작·납품하는 역할을 한다.

인쇄 사고

공들여 완성한 디자인 데이터가 인쇄 과정에서 참담한 결과로 돌아오는 경우가 있다. 데이터 자체의 문제이기도 하고 인쇄기의 문제이기도 하다. 어쩌면 종이 잘못일 수도 있다. 종이에 의한 인쇄 사고는 다음과 같다. ▶ 픽킹(Picking): 살문음, 종이뜯김이라고도 한다. 도공지에서 주로 발생하며 종이 표면의 일정 부분이 뜯기는 것을 말한다. 기온과 습도의 영향으로 잉크의 점성이 높아질 때 발생한다. 기계 운행 전, 잉크 상태를 체크하는 것이 필요하고, 뜯김에 대한 저항성이 떨어지는 종이(예: 한지)를 사용할 때 주의해야 한다. ▶ 컬(Curl), 바가지(Tight Edge), 웨이브(Wave Edge): 종이에 함유되어 있는 수분이 기온과 습도의 변화로 인해 팽창과 신축을 함에 따라 그 모양이 변형되는 것. 심하게 변형된 종이는 급지와 배지를 어렵게 만들고 인쇄기를 통과하면서 잉크 얼룩을 만들어 내기도 한다. 컬은 종이 가장자리가 말리는 것을 말하고, 바가지는 종이의 가운데 부분이 늘어나 바가지처럼 보이는 것을 말한다. 파도처럼 굴곡이 생기는 것은 웨이브라고 부른다. 대부분의 원인은 종이 유통이나 보관에 있다. ▶ 터짐(Cracking): 종이가 갈라지거나 터지는 것이다. 책등이나 접지 부분에 대부분

발생한다. 종이가 심하게 건조하거나 접지기의 압력이 강할 때 생길 수 있는데, 다른 불량 현상과 마찬가지로 습도와 온도 조절이 중요하다. 또는 종이의 평량을 고려하지 않고 접지하는 경우에도 발생한다. 보통 모조지 기준 150g/m²가 넘어가면 터짐 현상을 고려할 필요가 있다. 오시를 넣거나 라미네이팅을 하는 것이 도움이 된다. ▶ 가늠맞춤불량(Misregistration): 변형된 종이에 의해 여러 개의 화상이 어긋나며 인쇄되는 것을 말한다.

인스퍼 Insper

종이 메이커 한솔제지가 운영하는 디자인 페이퍼 브랜드. 별도의 온라인 사이트(www.insper.co.kr)를 통해 종이 주 소비자인 그래픽 디자이너와 출판사 등을 대상으로 각종 종이 정보와 이벤트 정보 등을 제공한다. 한솔제지는 동명의 종이 상품을 출시하기도 하는데, 인스퍼 M 러프(구: 몽블랑)는 부드러운 촉감과 밝은 백색도, 자연스러운 인쇄 발색이 감성을 자극하는 비도공 고급 인쇄용지이며 인스퍼 M 스무드는 '러프'에 비해 더 부드럽고 표면 질감이 매끈한 특성을 갖는 용지다.

인의예지 [두성종이]

한지 고유의 질감과 특징을 현대적으로 재현하고, 인쇄 적성을 높인 기계한지. 멋스러운 무늬, 익숙하면서도 색다른 질감, 정갈한 색상의 한지들을 모았다. ▶ 구름: 내구성이 뛰어나며 인쇄 적성과 경제적 가격 모두 만족스러운 한지. ▶ 지젤: 인쇄 적성을 안정적으로 개선하여 최고의 품질, 내구성, 활용도를 자랑하는 한지. ▶ 불경지: 앞면은 매끄럽고, 뒷면은 거친 질감의 한지. ▶ 해: 문서 용도로 개발되어 매끄러운 질감의 한지. ▶ 달: 달빛처럼 정갈하면서 화사한 인상을 주며, 인쇄 적성이 우수한 한지. ▶ 옛생각: 인쇄 적성이 뛰어나고, 자연스러운 미색이 특징인 한지. ▶ 인의예지 바람: 바람에 날리는 깃털 무늬가 단아하면서도 고급스러운 인상을 주는 한지. ▶인의예지 대례지: 파스텔 톤의 은은한 색상과 깃털 무늬가 멋스러우면서 고상한 느낌을 주는 한지. 얇고 부드럽지만 강도가 높다.

인스퍼. 인스퍼 브랜드를 운영하는 한솔제지의 소식지 〈가지〉 #9(2018). 인스퍼
용지(인스퍼 M 러프, 인스퍼 M 스무드)에 검정, 형광 파랑, 형광 분홍, 형광 노랑, 형광 초록,
메탈릭 골드 잉크를 사용하여 스크린 톤, 그레이디언트, 오버프린트 & 녹아웃, 사진 작업의
인쇄 결과물을 담았다. 디자인 코우너스, 오혜진.

일레이션데클엣지 Elation Deckle Edge [두성종이]

종이의 4면 중 2면을 손으로 찢은 듯 러프하게 처리한
컬러엠보스지. 독특한 질감과 가장자리 마감, 섬세한 색조가
고급스러운 연출이 필요한 제작물에 적합하다.

일반지

일반적인 오프셋 인쇄 용도에 사용하는 용지. 일정 기준으로
분류되는데, 여기서 기준이 되는 것은 베이스 지질과 코팅의
그레이드 및 질감의 조합이다. 베이스가 되는 지질은
상질지(백상지), 중질지, 그 이하의 하급 인쇄용지로 나뉜다.
상질지는 화학 펄프 100%의 불순물이 없는 종이로, 햇빛에 닿거나
시간이 흘러도 변색이나 변질이 거의 없다. 중질지는 70% 이상의
화학 펄프에 나무의 섬유를 갈아 넣는 기계 펄프와 고지, 비목재를
섞은 것이다. 마지막으로 화학 펄프가 40% 이하인 하급 인쇄용지,
말하자면 갱지나 만화책에 사용되는 일명 만화지라고 불리는 것이
포함된다.
코팅은 인쇄가 잘 찍힐 수 있게끔 표면에 입히는 도료의
도공량으로 정해진다. 코팅한 용지를 도공지, 코팅하지 않은
용지를 비도공지라고 분류하기도 한다. 일반적으로 코팅하지 않은
비도공지부터 코트의 도합에 따라 미도공지(微塗工紙), 코트지,
아트지 차례로 그레이드가 올라가고, 인쇄 품질도 향상된다. 그리고
도공한 후에 표면을 평활로 다듬어 인화지처럼 광택을 추구한
캐스트코트라고 하는 종이도 있다. 질감도 중요하다. 코트지 및
아트지는 표면의 광택의 상태에 따라 그로스(gloss)와 매트(matt)로
나뉜다. 그로스는 광택을 내고 매트는 광택을 절제하는데, 종이의
바닥 부분은 저광택이지만 인쇄된 부분에서는 광택이 올라오는
질감의 용지도 흔하게 쓰인다. 종이 전체에 광택이 흐르면 글자를
읽기 어렵기 때문에 이미지에서는 그로스한 선명함을 원하지만
텍스트도 적지 않은 잡지 본문 등에 주로 이용된다.

잉크 ink

인쇄용 잉크. 인쇄 잉크는 '안료', '와니스', '보조제'의 3요소로
이루어져 있는데 여기서 색의 바탕이 되는 것이 안료다. 그러나

안료만으로는 종이에 정착할 수 없기 때문에 합성수지나 용제에서 추출한 와니스를 섞어서 사용한다. 보조제는 잉크의 건조성이나 점도 등의 적성을 조정해, 인쇄 후의 광택이나 매끄러움 등의 효과를 더해 주는 기능을 한다. 오프셋 인쇄에 사용되는 평판 잉크는 점성이 있는 걸쭉한 페이스트 상태로, 인쇄기 안에서 롤러로 힘을 줘 반죽해 주면 서서히 부드러워지고 유동성이 생기는 성질을 갖고 있다. 오프셋 인쇄용 잉크에는 자연 건조하는 유성잉크와 자외선으로 경화하는 UV 잉크가 있으며 각각 색상의 재현성과 건조성이 다르다. 잉크의 환경에 대한 배려도 점차 늘고 있는 추세다. 용제의 일부를 석유계 용제에서 대두유에서 추출한 기름으로 바꾼 콩기름잉크가 일반적으로 사용되고 있으며 그 외 쌀겨 기름을 사용한 라이스잉크 등 친환경 잉크가 개발되고 있다. 인쇄는 최종적으로는 종이와 거기에 안착한 잉크에 의해 완성된다. 같은 데이터를 인쇄했다 하더라도 종이와 잉크의 조합에 따라 완성되는 인쇄물은 완전히 다른 인상이 된다. 현실적으로 디자이너가 실무에서 잉크를 선택하는 것은 쉽지 않다. 다만, 수많은 인쇄용지 중에서 프로젝트 성격에 걸맞으면서도 잉크와의 조화를 고려해 종이를 합리적으로 선정하는 것이 디자이너의 책임이라는 점을 인식하는 것이 중요하다 하겠다.

잉크 제조

인쇄용 잉크는 오프셋 매엽잉크 및 윤전잉크, 그라비아잉크, 금속잉크, UV 잉크, 바니시 등 다양한 종류가 있는데, 오프셋 유성잉크의 제조 공정을 살펴보면 다음과 같다. ① 배합: 안료와 바니시 등 각종 원료를 배합하는 단계 ② 혼합: 안료와 바시니 등을 섞는 단계 ③ 분산: 안료와 바니시 등을 혼합하여 연육 상태로 만드는 단계 ④ 조정: 점도, 컬러 및 기타 물성을 조정하는 단계 ⑤ 포장: 시판용 용기에 담는 단계. 간단히 말하면 재료를 순서대로 섞고 반죽하고 매끄럽게 만들고, 성질을 조정하여 캔에 넣는 것이다. 잉크 제조 공정은 파우더 안료를 사용하는 경우와 페이스트 안료를 사용하는 경우로 구분된다. 파우더 안료는 안료의 입자가 커서 매끄러워질 때까지 손질하는 것에 많은 노력이 필요하지만, 페이스트 안료의 입자는 파우더 안료보다 작기 때문에 비교적

편하게 잉크를 갤 수 있다. 다만, 페이스트 안료에는 수분이 많이 포함되어 있어서 이 수분을 날려야만 한다. 이때 필요한 공정이 플러싱이다. 플러싱 현장에서 가장 두드러지는 설비는 커다란 솥 같은 용기로 여기에 재료를 넣고 돌리면 거대한 반죽기가 안료와 바니시를 잘 섞어 반죽하게 된다. 잠시 후 잉크와 물이 분리되기 때문에 솥을 기울여 물을 배출한다. 여전히 남아 있는 수분을 제거하기 위해 뚜껑을 닫은 채 솥에 열을 가하고, 안에서 진공 펌프로 압력을 줄여 수분을 완전히 빼내면 플러싱이 끝난다. 파우더 안료를 사용해 잉크를 만들 때는 수분을 제거할 필요가 없기 때문에 그대로 각 재료를 계량하고 휘저어 섞은 뒤, 잉크를 개는 공정에 들어간다. 잉크를 개는 공정은 안료를 잘게 갈아 매끄럽게 만드는 과정이다. 고속으로 맞대어 회전하는 기계로 재료를 완전히 으깨면 생잉크가 만들어진다. 여기에 건조를 촉진하거나 인쇄면의 촉감을 좋게 만드는 기능 등 여러 가지 기능을 더한 보조제를 넣어 섞어 반죽하면 잉크가 완성된다.

(자)

자켓 dust jacket

책의 표지 위에 한 번 더 덧씌우는 용지. 영어로 자켓 혹은 더스트 자켓(dust jacket)이라고 하며 한글로는 '덧싸개' 정도로 순화할 수 있다. 좌우에 날개가 있어 표지를 완전히 감싸는데, 이로써 표지는 자켓에 의해 가려지고 독자가 보는 것은 자켓이므로 실질적으로 표지 구실을 하게 된다. 사실상 책 내용 이외의 다른 글을 삽입할 수 있는 여분의 지면이기 때문에 날개 부분에는 저자의 약력이나 책 내용을 요약해 넣기도 하며, 띠지와 마찬가지로 마케팅의 수단으로서 광고 문구를 적기도 한다. 과거에는 표지를 보호하기 위해 이것을 만들었다고 하나, 요즘에는 책의 인상을 부여하기 위한 목적이 크며, 특히 책의 미감을 높이는 데 일조한다. 문고본을 비롯해 일본의 상업 단행본은 거의 대부분 자켓이 있고, 디자인뿐만 아니라 종이 재질 등에 상당한 정성을 기울인다. 아트지, 스노우화이트지 등 대중지를 비롯해 모든 종이가 자켓에 쓰일 수 있으나 더 신경 쓴다면 질감 위주의 용지, 가령 팬시크라프트,

자켓. 30가지 가상의 자켓을 모아 놓은 마리아나 카스티요 데바의 아티스트 북 〈Never Odd or Even, volume 2〉. 봉디아 보아타르드 보아노이드 출판사 출간.

디프매트 같은 종이가 대안이 될 수 있다.

디자이너 입장에선 자켓이 책의 얼굴이 되는 셈이므로 표지와 함께 이를 디자인하는 것이 중요한 일이 된다. 네덜란드 디자이너 카럴 마르턴스의 〈Counterprint〉는 포스터이자 표지 구실을 하는 백상지 자켓이 책을 감싸고 있다. 30가지 가상의 자켓을 모아 놓은 마리아나 카스티요 데바의 책 〈Never Odd or Even, volume 2〉(출판사: 봉디아 보아타르드 보아노이트)는 자켓이라는 형식을 차용한 '작업'이라는 점이 이채롭다.

잡지 magazine

잡지를 창간하는 사람들은 잡지를 인쇄할 종이를 선택할 때 아래와 같은 것들을 암묵적으로라도 고려하게 된다. ▶ 아이덴티티: 편집이나 디자인 등은 잡지가 내세우는 정신이나 가치를 반영하게 되는데, 이런 관점에서 종이를 중요한 문제로 간주할 때가 있다. 예를 들어 자연친화적이고 소박한 생활 양식을 추구하는 편집 방침 아래 꾸미지 않은 사진과 여백, 간결한 서체가 특징인 〈킨포크〉는 인쇄 적성은 조금 떨어질지언정 풋풋하고 친근한 감성의 백색 비도공지를 사용한다. 마찬가지로 스페인의 인테리어 잡지 〈아파르타멘토〉는

예술가들의 꾸미지 않은 공간의 자연스러운 감성을 거친 질감의 중질지로 드러낸다. 한편, 예술계에서 발행되는 일부 잡지는 다른 인쇄물에서는 시도하기 어려운 미묘한 방식으로 종이와 인쇄를 다루기도 한다. 예를 들어 네덜란드 디자이너 카럴 마르턴스는 건축 잡지 〈오아서〉 58호 '보이는 것과 보이지 않는 것'(The Visible and The Invisible)을 디자인할 때, "아이디어를 뒷받침하기 위해 커버에 투명한 재료를 사용했고, 또한 내지의 각 섹션을 약간씩 다른 종이에 인쇄했다. 좀 더 정확히 말해 코팅이 안 된 백상지류였다. 나는 배경에 단 하나의 색상, 즉 밝은 파랑만을 사용해 섹션들 간의 미묘한 차이를 드러내고자 했다. 이 이슈를 보면, 모든 페이지들에 같은 색상이 인쇄돼 있지만 종이가 잉크에 어떻게 반응하느냐에 따라 달라 보이는 것을 확인할 수 있다"고 말한 적이 있다. ▶ 재현성: 화보 중심의 잡지 혹은 광고를 유치해야 하는 상업 잡지에서는 지면을 생생하게 인쇄해야 하는 것이 필수 조건처럼 여겨진다. 특히 광고에 의존하는 대부분의 잡지들이 인쇄가 잘되는 코팅지를 쓰는 이유가 여기에 있다. 일부 잡지는 기사 페이지와 광고 페이지의 종이를 달리함으로써 이런 문제에 대처한다. ▶ 경제성: 정기간행물의 경우 제작비 중 인쇄용지 부문이 큰 비중을 차지하기 때문에 종이를 선택할 때 가격을 고려하지 않을 수 없다. 인쇄 부수가 상대적으로 많은 대중지, 특히 주간지의 경우 종이 가격은 매우 중요한 선택 변수가 된다.

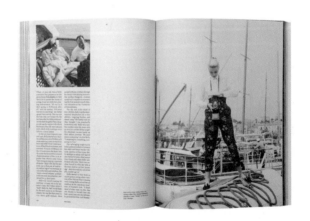

잡지. 인위적이지 않은 자연스러움을 표현하기 위해 비도공 백상지류를 사용하는 〈킨포크〉.

글
워크스(이연정, 이하림)

인쇄용지에 대해

종이에 대한 일정한 생각의 패턴이
있는데, 그것을 반복하면서 갱신해
나가고 있다. 예산이 많지 않고
마음의 여유가 없으면 적당한
가격의 안전한 종이를 고른다.
→ 자주 사용하는 용지가 지겹고
태만하게 느껴져서 특이점이 있는
종이(어떠한 이유로든)를 도전해
본다. → 인쇄 사고가(대부분 시간이
넉넉했으면 해결될 일이긴 하다)
나서 다시 처음으로 돌아가는
식이다.
이 과정을 반복하며 제작에 대한
불확실성을 줄이면서, 예산에서
차지하는 비율 등을 고려해 적합한
종이를 선택하려고 한다. 인쇄
측면에서는 작품 사진이 인쇄로
최대한 손실 없이 구현되게 하는
것에 신경을 많이 썼었는데,
이제는 원본과 인쇄본의 차이는
당연한 것이고, 인쇄물의 특징을 잘
이해하면 된다고 생각을 바꿨다.

자주 사용하는 용지

한솔제지에서 인스퍼를 공격적으로
프로모션하는 것을 보고(특히
할인 프로모션) 선택했던 것을
계기로 인스퍼 시리즈를 빈번하게
사용했다. 클라이언트가 대부분
만족하는 러프그로스지를
선택할 때, 더 밝아야 한다거나,
펠트 느낌을 원한다거나, 친환경
용지를 사용해야 할 때에 목적에
따라 인스퍼 M 러프, M 스무드,
M 에그쉘, 에코라는 옵션이 있다는
것도 좋다.

언급할 만한 자신의 인쇄물

국립현대미술관 '우리집에서, 워치
앤 칠' 도록. 표지로는 한창제지의
화이트BV를, 내지로는 백상지와
스노우를 반복해서 교차해
사용했다. 표지로 백색 산업용지를
종종 선택하는데, 백색도가 높고
변색이 덜한 종이를 실험하며
찾다가 발견한 것이 한창제지
화이트BV다. 각 종이의 물성을
직접적으로 이용하거나, 한계가
있을 경우에는 디자인이나 가공으로
한계를 상쇄시키는 것을 좋아한다.
책을 집어 들었을 때 워치 앤 칠의 웹
플랫폼을 브라우징 할 디바이스를
만진 것같이 연출하기 위해
이 종이의 가장 높은 평량인 400g
에 아이덴티티를 공박으로 찍어
'사출된 제품'의 표면처럼 가공했다.
스노우지에 작품 이미지를 베다로
넣는 경우에는 액정 디스플레이처럼
반짝여 보이도록 '코팅을 해서
광택이 난 모습'을 디자인해 넣었다.

언급할 만한 타인의 인쇄물

한솔제지에서 발행하고
코우너스에서 만든 뉴스레터
〈가지〉. 사실 제지 회사에서
디자이너와 협업하는 사례는 종종
있어 왔지만, 종이와 인쇄 제작
전반의 프로세스보다는 아트워크
위주로 만들어져 다소 느꼈었다.
그런데 〈가지〉는 종이 자체에
탐닉한 면모가 견본으로서 매우
실용적이고, 아름답기까지 하다.

자신의 책을 자비출판한다면
▶ 가장 가벼운 종이. 스스로
출판과 유통을 한다면, 무거운
책의 무게만큼 힘들어지지 않을까?
최대한 가벼운 책으로 재고 보관과
유통을 산뜻하게 하고 싶다. ▶ 전부
다른 색지. 색지에 대한 결핍을
해소할 겸 엔티랏샤의 120종의
색상을 한 페이지씩 모두 사용하고
싶다.

제지사에게
용지 고시가 엑셀 파일을 분기, 혹은
가격 변동 시에 받아 볼 수 있다면
좋겠다. 종이값을 계산하면서
단종됐을 경우를 체크하기에도
유용하다.

종이는 아름답다?
종이는 아름답다. 디자인도
아름다울 때.

워크스(WORKS)
국민대학교에서 공업 디자인을 공부한
이연정과 이하림이 설립한 그래픽 디자인
스튜디오다. 서울을 기반으로 문화예술과
상업 신을 넘나들며 특유의 단호한 표현을
통해 작업하고 있다. '서울시립미술관
컬렉션_오픈 해킹 채굴'(2021), '제13회
광주비엔날레'(2021), '더현대서울 식품관
Tasty Seoul Market 브랜드 아이덴티티'(2021),
'아모레퍼시픽 캐릭터 디자인 및 브랜드
아이덴티티'(2021), '울산시립미술관 개관
그래픽'(2022) 등을 디자인했다. 'Open recent
graphic design'(2018~2019), 'Ooh'(2021)를
관통하며 표피의 표정이 만들어 내는 뉘앙스와
영향력에 대해 연구하고 있다.

글
전채리

인쇄용지에 대해
과거에는 그래픽을 구현하기 위한
매체라는 다소 한정적인 의미로
종이를 바라봤다면 요즘에는 종이
그 자체가 디자인의 일부가 될 수
있다는 생각을 한다. 도공지와
비도공지라는 분류 안에서도
종이마다의 개성이 각기 다름을
이해하고 프로젝트의 맥락에 맞는
적절한 종이를 선정하려고 노력하는
중이다. 비슷한 질감의 종이
중에서도 인쇄됐을 때 구현되는
느낌이 매우 다른 경우가 많아
앞으로도 새로운 용지를 꾸준히
탐색해 보고 싶다.

자주 사용하는 용지
작업하는 분야에 따라 용지 선택이
달라진다. 패키지 디자인을 할
때 주로 사용하게 되는 종이는
무림제지의 네오TMB다. 평량이
250~350g이고 동일한 평량의
다른 용지와 비교해 스티프니스가
높아 박스형 패키지를 만들기에
적합하고 백색도가 높아 인쇄
적성이 매우 우수하다. 매트한
질감으로 자연스러운 느낌을
전하면서도 발색과 이미지 구현이
좋고 무엇보다 가격이 저렴하다.
색지를 사용할 때는 두성종이에서
수입하는 일본 헤이와(Heiwa
Paper)의 디프매트를 많이 사용한다.
디프매트 색지 특유의 차분하고
동양적인 컬러감을 좋아한다. 형압,

박 등의 후가공과 결합됐을 때
섬세하고 우아한 표현이 가능하다.
명함, 봉투 등 스테이셔너리나
브로슈어 등의 인쇄물에 자주
사용하는 종이는 서경페이퍼에서
수입하는 독일 그문드사의 엑스트라
매트다. 디자이너들끼리는 느끼하지
않은 질감이라고 표현하는데 표면
질감이 간결하면서도 힘 있는
느낌이 있다.

언급할 만한 자신의 인쇄물
다문(Damoon)이라는 브랜드의
패키지 디자인에 사용한 큐리어스
매터를 들고 싶다. 아조위긴스사의
제품으로 삼원제지에서 수입한다.
다문은 문채훈 작가의 공예품
브랜드로 유기그릇에 옻칠을
한 제품들이 대표적이다.
유기그릇이라는 매끈한 광택이 있는
소재에 옻칠의 거친 느낌이 더해진
제품의 특징을 브랜드 아이덴티티와
패키지 디자인에 어떻게 녹여 낼 수
있을지 고민이 많았던 작업이다.
단순히 그래픽만으로 브랜드를
표현하기보다 그래픽이 적용된
종이의 촉각적인 면에도 브랜드의
감성을 담아내고자 했다. 거친 돌
질감이 인상적인 큐리어스매터
블랙이 옻칠의 물성을 은유한다면
광택 있는 메탈박은 유기그릇의
매끈함을 상징할 수 있다고
판단해 패키지 디자인에 응용했던
프로젝트다.

언급할 만한 타인의 인쇄물
이르마 봄이 디자인한
〈Rijksmuseum Cookbook〉이
기억에 남는다. 베이킹 페이퍼를

연상시키는 종이를 선정한 위트도 좋았고 반투명한 종이에 완벽한 인쇄 상태로 구현된 도판들이 인상적이었다.

자신의 책을 자비출판한다면
작업물을 수록한 책을 출판한다면 표지는 디프매트 미스티그레이(Mist Gray)를, 본문은 아라벨 울트라화이트 128g을 사용할 것 같다. 디프매트 미스티그레이의 밝지만 우아한 회색 톤이 형압이나 투명박 등의 가벼운 후가공과 만났을 때 드러나는 단정함이 좋다. 책 내부 도판의 다양한 이미지를 하나로 묶을 수 있는 중립적인 표지가 될 수 있으리라 생각한다. 아라벨은 다양한 비도공지를 사용해 본 끝에 발견하게 된 종이다. 질감에서나 표현력에서나 자연스러움의 정도가 적절한 종이라고 생각한다. 비도공지 계열의 종이를 선택하면 종이 특성상 잉크를 많이 흡수해 어두운 계열의 사진은 콘트라스트가 떨어지고 인쇄가 뭉쳐 나오는 경우가 많은데 아라벨은 어두운 톤 내에서도 디테일을 잘 잡아내며 이미지 구현이 뛰어나다. 명함, 사이니지, 패키지 디자인, 포스터 등 브랜드 아이덴티티가 구현된 접점의 결과물은 동일한 조건이 아닌 상황에서 촬영되는 경우가 많은데 다양한 톤의 이미지를 효과적으로 구현하기에 적절한 종이라고 생각한다.

제지사에게
디자이너로서 국산 종이를 사용할 경우 관습적으로 사용해 오던 종이만 선택하게 되는 경향이 있는데 이는 종이가 다양하지 않기 때문인 것 같다. 활동하는 디자이너들과의 협업으로 좀 더 개성 있고 실험적인 국산 종이가 많아졌으면 한다.

종이는 아름답다?
종이는 콘텐츠를 담아내는 매개체, 즉 '미디엄'(medium)인 동시에 손에 닿는 촉각 매체다. 콘텐츠의 아름다움은 그것이 담기는 종이의 물성이 더해졌을 때 완성된다. 종이의 아름다움은 우리에게 공감각의 유희를 전한다.

전채리
그래픽 디자이너, 아트 디렉터. 서울대학교 시각디자인과를 졸업했다. 2013년 디자인 스튜디오 CFC를 설립해 현재까지 운영해 오고 있다. CFC는 브랜드 경험 디자인에 주력하는 디자인 스튜디오로 다양한 분야의 클라이언트와 협업하고 있다.

장정 裝幀

책의 도안, 겉장이나 면지 등을 꾸미는 일. 북 디자인과 같은 용례로
쓰일 때도 있지만 상대적으로 수공예적 기예를 바탕으로 한 책
꾸미기라는 뉘앙스가 강하다. 〈우리 책의 장정과 장정가들〉(열화당,
1999)에서 저자 박대헌(영월책박물관장)은 서문에서 장정을 일컬어
"책의 겉모습을 만드는 작업이 바로 장정(裝幀)으로서, 표지·면지·
표제지·케이스 등을 시각적으로 꾸미는 작업을 말한다. 또 단순한
미적 측면뿐만 아니라, 제본 양식·재료와 관련하여 내구성과 책장의
부드러운 여닫힘 등 실용적인 창조 작업까지를 포함한다"라고
정리했다. 일본에서 온 것으로, 일본에서는 여전히 이 말을 흔하게
쓰고 있지만, 우리나라에선 사용 빈도가 줄고 있다.

재생지 recycled paper

고지(또는 폐지) 등을 펄프의 원료로 하여 다시 만든 종이. 재생지의
원료인 고지는 버려진 종이, 박스, 신문 등을 이용한 '사용 후 고지',
종이 산업 공정에서 발생하는 자투리 등을 이용한 '사용 전 고지'로
나뉘며 고지 함량이 40% 이상이면 재생지로 분류한다. 재생지가
대중화되는 데에 장애가 되는 대표적인 요인은 가격이 높고 인쇄
적성이 낮다는 점이다. 재생지는 재활용이라는 관점에서 저비용
용지라고 생각할 수 있으나 재생 산업 시장 자체의 규모가 작다 보니
대중적으로 쓰이는 종이에 비해 가격 경쟁력이 높지 않다. 더불어
형광 표백을 하지 않아 누런빛을 띠고 표면이 거칠다. 최근에는
환경 문제에 관한 증폭된 관심으로 인해 소비자의 요구에 따라
다양한 특성의 재생지가 개발되고 있으며 품질이 우수한 GR(Good
Recycled) 인증을 받은 종이도 다수 생산되고 있다.

쟈데 Jade [삼원특수지]

FSC® 인증 표백 펄프를 사용한 단면 펄 코팅 제품. 단면 펄 코팅
처리된 15가지 패턴 제품으로 강도가 좋아 프리미엄 패키징 제품에
적합하다. 115~350g/m² 구성으로 포장지, 봉투, 카드, 패키지 등
다용도 활용이 가능하고 오프셋, 실크스크린, 레터프레스 등 다양한
인쇄에 쓰일 수 있다. 엠보, 디보, 박, 커팅 등 다양한 후가공에도
유리하다.

적성

적성(適性). '잘 맞는 성질'을 말한다. 가령 '인쇄 적성이 좋다'는
말은 인쇄 환경에 잘 맞아 뛰어난 효과를 얻을 수 있다는 뜻이다.
일반적으로 코팅한 용지, 러프그로스지 등은 인쇄 적성을 고려해
생산된 제품이므로 당연히 인쇄 적성이 좋다. 반대로 표준색을
재현하기 힘들거나 사진을 선명하게 인쇄하기 힘든 중질지, 재생지,
만화지, 신문지 등은 '인쇄 적성이 나쁜' 용지로 분류된다. 인쇄
적성이란 말 외에 '가공 적성', '제작 적성' 같은 말도 흔히 쓴다. "코튼
펄프가 함유되어 있어 엠보싱, 디보싱 등 '가공 적성'이 우수하다",
"비목재 종이로서 접지 등 '제작 적성'이 우수해 각종 패키지로
활용할 수 있다"는 식이다. 각각 '가공'과 '제작'에 적합한 성질을
말한다. 그 외 "지분이 적고 매끄러워 '필기 적성'이 뛰어나다"는
표현도 있다. 필기하기 좋은 용지라는 뜻이다.

전단 flyer

광고 및 선전을 위해 배포되는 인쇄물. 비용과 제작 측면에서
경제성과 간편성이 두드러져 소매점을 비롯한 크고 작은
광고주에게 유용성이 높은 판촉 수단으로 인정받고 있다. 값싸고
빠르게 제작되는 경우가 많고, 선명한 인쇄로 눈길을 끌어야 하기
때문에 인쇄용지도 이런 조건에 부합하는 선택 과정을 거쳐 제작에
투입된다. 대체로는 가볍고 반짝이며, 건조가 잘되는 저렴한
용지다.

전주페이퍼 Jeonju Paper

국내 최대의 신문용지 제조 회사. 회사 홍보 책자에서 빈번하게
보이는 "하이벌키"라는 단어는 전주페이퍼가 폐지를 이용하여
종이를 생산하는 과정에서 나온 특징이기도 하다. 대표적인
생산 제품은 신문용지, E-라이트, 그린라이트, 만화용지가 있고
공통적으로 백색도가 매우 낮아 회색빛이나 누런빛을 띠고 있다. ·
E-라이트는 소설책, 인문서 등 단행본 본문으로 많이 사용되는데,
여타 본문 용지에 비해 가격 경쟁력이 있고, 표면이 거칠며, 무게에
비해 부피감은 크다. 때문에 책을 제작할 때에 장수에 비해 두꺼운
부피감을 만들어 내고 싶을 때 사용하기도 하고, 감성적인 부분에서

특유의 거친 느낌을 위해 선택하기도 한다. 또한 목재 부스러기와 '사용 전 고지'를 원료로 기계펄프를 만들어 생산하기 때문에 인쇄 적성이 좋지는 않다. 이를 개량하여 출시한 그린라이트는 '사용 후 고지'를 원료로 제조하기 때문에 흔히 친환경 재생지로 부른다. 생산되는 종이의 평량은 60g/m²에서 100g/m² 사이이며, 가장 낮은 평량의 경량 인쇄용지도 생산하고 있다. www.jeonjupaper.com

접지 folding

인쇄물을 만들기 위해 종이를 접는 것. 포스터같이 낱장으로 된 인쇄물은 접지가 필요 없으나 여러 페이지를 묶어야 하는 팸플릿, 단행본, 잡지 등은 인쇄물을 접어야 한다. 한 장의 종이를 반으로 접으면 4페이지가 되는데, 이처럼 접지의 최저 단위는 4페이지이며 이의 배수인 8페이지, 16페이지 단위로 접는다. 출판물은 이렇게 접지된 인쇄물을 순서대로 합쳐서 만들어진다. 그 외 지도 같은 커다란 인쇄물을 접을 때 사용하는 병풍 접지, 지그재그로 6쪽을 접을 수 있는 Z접지 등 몇 가지 접지법이 있다. 일반적으로 종이가 두꺼울수록 접지할 때 종이가 터지거나 접지 오차가 상대적으로 크게 발생할 가능성이 높아 접을 수 있는 횟수를 가능한 한 줄여야 한다. 보통 기계에 의한 기계접지로 대부분의 공정을 마무리하나 복잡한 접지 과정에서는 손접지를 하기도 한다.

제우스 Zeus [두성종이]

양면에 깊고 선명한 펠트 엠보스 처리를 하여 투박한 질감, 다양한 평량을 갖춘 컬러엠보스지. FSC® 인증을 받았으며, 100% 생분해되는 친환경 종이다.

제작사양 production specifications

인쇄물 제작에 있어, 부수와 제작 방법 등 제작이 이뤄지기 위한 제작 관련 필수 정보. 출판 분야를 예로 들면, 부수, 판형, 표지 용지 종류, 면지 종류, 본문 용지 종류, 제본 종류, 컬러 및 흑백 인쇄 여부, 후가공 여부, 포장 종류 등이 제작사양을 구성한다. 다시 말해 출판처 및 디자이너가 생각하는 최적의 제작 관련 선택 대안이 제작사양이다. 이는 제작처, 즉 인쇄소, 제본소와 소통하기 위한

기본 자료로도 중요한데, 보통 의뢰처(출판사)는 제작사양을 제작처에 통보하는 것으로 책 제작이 시작된다. 의뢰처가 작성한 제작사양은 제작처와의 협의 과정에서 수시로 변경되는 게 예사인데, 용지 재고 상황(원하는 용지의 재고가 없는 경우), 제작 예산(사양에 따라 제작 예산이 초과되는 경우), 일정(약속된 일정 안에 구현하기 힘든 사양일 경우)에 따라 사양은 변경될 수 있다. 제작사양은 제작비 산출을 위한 기본 자료로도 활용된다.

제지 paper making

종이를 생산하는 일. 제지 공장은 넓은 부지와 대량의 물을 필요로 하기 때문에 지방에 위치하고 있으며 엄청난 설비를 갖춘 장치 산업이라는 특성도 있다. 먼저 종이를 제조하기 위해서는 어떤 종이를 생산할 것인지를 기획해야 하는데, 바로 개발 단계다. 제지 회사의 개발 파트에서는 종이 제조의 공정을 간략화한 테스트기로 펄프나 염료 배합, 코팅 방식을 바꾸어 여러 번 테스트해 신제품의 상품성을 가늠해 보는 과정을 거친다. 여기서 살아남은 것이 상품화 과정, 즉 대량 생산에 들어가게 되고 고유한 이름을 달고 출시된다. 제지 과정은 크게 원료공정(조성공정), 초지공정, 가공공정(코팅공정), 완성공정으로 구분할 수 있다.

종이의 원료는 펄프이므로, 당연히 제지 공장에는 엄청난 양의 펄프가 쌓여 있는 창고 설비가 있다. 원료 공정을 단계별로 살펴보면 ① 먼저 펄프를 종이 원료로 사용할 수 있는 상태로 가공해야 한다. 커다란 믹서 같은 펄퍼에서 펄프 1톤당 물 20톤 정도를 섞어 부드럽게 만드는데, 이러한 공정을 해리라고 한다. ② 강철로 된 날로 펄프를 문질러 섬유를 짓이기고, 섬유끼리 쉽게 얽히도록 보풀이 일게 만든다. 이를 고해(beating)라고 하는데 배합한 펄프의 종류와 고해 작업에서 종이의 특성이 어느 정도 결정되기 때문에 종이 제조의 중요한 과정이다. 종이 종류에 따라 사용하는 날도 달라진다. 평평하고 매끄러운 종이는 확실하게 짓이기고, 러프한 종이는 상대적으로 약하게 문지른다. ③ 다음은 블렌더(blender)라는 장치에서 종이의 용도에 맞게 펄프에 첨가제를 혼합해 초지공정으로 넘긴다.

준비된 원료가 초지공정에 들어와 맨 처음 만나는 장치는

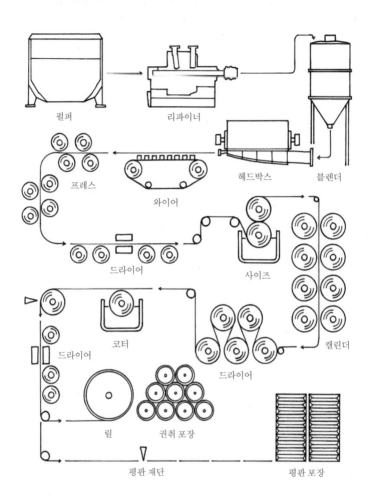

펄퍼　　　　리파이너

프레스

와이어　　　헤드박스　　블렌더

드라이어　　사이즈

코터

드라이어　　　　　　　　　　캘린더

릴　　　　권취 포장　　드라이어

평판 재단　　　　　　평판 포장

제지. 종이 제조 과정 흐름도.

헤드박스(Head Box)다. 여기에서 원료들은 초지기 전폭에
균일하게 사출된다. ④ 다음으로 종이의 층을 형성하는
와이어(Wire) 파트를 거친다. 여기서 원료의 수분을 어느 정도
탈수한다. 종이의 지합, 강도 등 주요 품질에 영향을 주는 단계다.
⑤ 그다음은 남아 있는 수분을 압축하여 물을 눌러 짜내는
프레스(Press) 파트다. 종이의 조직이 이 단계에서 한결 치밀해진다.
⑥ 이어 드라이어(Dryer) 파트에서 고열의 롤러로 종이 앞면과
뒷면의 수분을 날린다. 너무 많이 건조시켜도 종이가 안정되지 않기

때문에 가습 장치를 이용하여 6~7%의 수분량으로 안정시킨다.

⑦ 마지막으로 캘린더(calender)라는 장치로 표면을 정리한다. 두께를 일정하게 하고 평활성과 광택을 부여하는 단계이며, 이것으로 종이가 일단 완성된다.

한편, 초지공정에서 종이에 무늬를 넣는 것도 가능한데 와이어 파트에서 와이어를 바꿔 넣으면 항공우편 봉투처럼 줄무늬가 들어간 레이드마크나 종이를 빛에 비추면 보이는 무늬 같은 것을 넣을 수 있고, 프레스 파트에서 종이를 누르는 펠트를 바꾸면 표면에 부드러운 요철을 만들 수 있다. 드라이어 파트에서 엠보스 롤을 붙여, 건조시키는 동시에 엠보스를 더하는 방법도 있다.

종이 상품에 따라서 가공공정(코팅공정)을 거치기도 한다. 초지 후 가공은 주로 인쇄 적성을 올리는 코팅, 표면을 잘 닦아서 미끄럽게 만들고 광택을 내는 슈퍼 캘린더, 요철을 더한 오프엠보스 등이 있다.

드라이어를 통과한 용지를 릴에 감으면 종이 제조는 끝난다. 이를 포장하는 방법으로 몇 가지가 있다. 롤로 말아 포장하는 일명 권취 포장(Roll Package), 낱장으로 재단해 포장하는 일명 평판 포장(Sheet Package), 그 외 복사지 포장 등이다. 오늘날 종이는 거대 자동화 설비에 의해 생산되지만, 원료-초지-가공-완성으로 이어지는 종이 제조의 기본 원리는 기계식 제지술이 확산된 19세기 초와 비교해 본질적으로 달라진 게 없다.

젠틀박스 Gentle Box [두성종이]

부드러운 표면 질감과 뛰어난 인쇄 및 가공 적성을 갖춘 친환경 보드. 클로스 패턴이 더해져 다양한 연출이 가능하며, 특히 패키지용으로 적합하다.

젠틀페이스 Gentle Face [두성종이]

잉크 흡수력을 대폭 향상시킨 코티드 인쇄용지. 생생하고 선명한 컬러 표현이 특징으로, 각종 서적, 카탈로그, 포스터 등 다양하게 활용 가능하다.

종이 paper

출판물의 주재료로 인쇄가 되는 부분. 제지 회사에서 대량 생산한다.

종이를 분류하는 기준은 매우 다양하지만 통상 코팅의 유무, 사용 펄프의 종류, 사용 기능에 따라 분류한다. 표면에 코팅한 종이를 도공지(塗工紙), 코팅하지 않은 종이를 비도공지(非塗工紙)라 한다. 아트지로 대표되는 도공지는 표면이 균일하고 평활성이 뛰어나 인쇄의 재현성을 높일 수 있는 것이 주요 장점이다. 백상지(모조지), 중질지, 서적 용지, 신문용지 등의 비도공지는 가장 대표적인 상업 인쇄용 종이다. 펄프 종류와 이것을 배합한 정도에 따라 기계 펄프로 만든 종이와 화학 펄프를 사용하여 만든 종이로 나눌 수 있다. 종이의 사용 기능에 따라서는 신문용지류, 인쇄용지류, 정보용지류, 포장용지류, 산업용지류, 기능지 등으로 분류한다. 그 외 표면에 여러 색상을 입히거나 다양한 표면 처리를 해 질감을 표현한 일명 팬시 페이퍼 등도 있다.

출판 제작에서 종이를 선택할 때에는 가격이 중요 요인이긴 하지만 출판물 성격을 적절히 반영하는 종이를 선택할 필요가 있다. 가령 패션 잡지는 인쇄 적성과 컬러 재현이 관건이기 때문에 유광 계열의 종이를 사용하는 것이, 소설책과 같이 텍스트가 주가 되는 단행본은 편안한 가독성과 책넘김을 위해 무광의 미색지를 사용하는 것이 적절하다. 자동차 브로슈어나 사치품 카탈로그를 제작할 때에는 이른바 '고급감'을 획득하기 위한 전략적인 종이 선택이 이루어진다. 광고도 마찬가지인데, 일부 광고는 인쇄 적성과 독자가 책을 넘길 때 주목도를 높이기 위해 본문 용지와 종류가 다른 별도의 종이에 광고를 인쇄하고 이를 코팅 등 후처리하여 삽지하는 방법을 취한다.

종이 가격

종이는 대표적인 B to B(기업 간 거래) 상품으로 제지사와 대리점, 소비자 사이의 다소 복잡한 역학 관계에 의해 가격이 결정되는 품목이다. 우선 종이는 제지사가 공표하는 일명 '고시가'라는 가격이 거래의 기준이 된다. 이 가격은 제지사가 공식적으로 발표하는 일종의 공시가로 권장 소비자가와 비슷한 개념이다. 그러나 시장에서 이 가격으로 종이를 구매하는 경우는 거의 없다. 할인율 때문이다. 종이의 유통 경로는 제지사-대리점- 소비자(인쇄소, 출판사, 디자인 스튜디오 등)로 이어지는데

대리점은 제지사로부터 대량의 종이를 구매하므로 고시가에서
큰 폭의 할인율을 적용받아 종이를 입수해 일정한 마진을 남기고
소비자에게 판매한다. 제지사와 대리점 사이에 형성되는 할인율은
거래 조건 이외에도 제지사의 용지 생산 여력과 재고 상황에 따라
수시로 달라지는데, 이것도 종이 산업의 구조적인 특성 중 하나다.
인쇄소나 출판사 같은 소비자가 대리점에서 종이를 구매할 때에도
구매량, 결제 조건 등에 따라 각기 다른 할인율을 적용받는다. 쉽게
말하면 구매 수량이 많을수록, 결제 조건이 좋을수록 할인율이
커진다. 말하자면 종이 가격은 철저히 시장의 수요, 공급이라는
체인망 안에서 결정된다고 보면 된다. 수입지(특수지)의 가격도
기본적으로 동일한 패턴으로 결정되지만 할인율은 국내지에 비해
적은 폭으로 적용된다고 한다. 상대적으로 소량 단위로 거래되고,
재고 관리 비용이 큰 것이 주된 이유로 거론된다.

종이 결 paper grain direction
종이에는 제조 공정에서 일정 방향으로 '섬유의 흐름'이 생긴다. 이

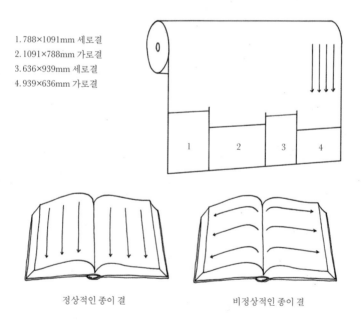

1. 788×1091mm 세로결
2. 1091×788mm 가로결
3. 636×939mm 세로결
4. 939×636mm 가로결

정상적인 종이 결 비정상적인 종이 결

종이 결. 종이 결은 언제나 제본면을 기준으로 세로 방향으로 흘러야 한다.

글
윤현학

인쇄용지에 대해

학생 시절에 여러 종이를 선택할 수
없었던 형편이었을 때에는 무조건
예산에 맞추어 작업을 했지만,
지금은 더 많은 옵션을 접할 수
있는 환경이 되면서 훨씬 더 선택에
신중해진 것 같다. 자연히 종이
선택에 할애하는 시간이 많아졌다.
디자인을 시작할 때부터 끝날
때까지 종이에 대한 생각이 떠나지
않는 프로젝트도 많다.

자주 사용하는 용지

한 치의 망설임 없이 '문켄
링크스'(Munken Lynx)다. 일단
유럽에선 어느 나라든 많이
사용하기에 접근이 용이하다.
적당히 매끈한 표면과 적당한
백색도를 가졌다. 사실 이 종이에
처음 호감을 가진 계기는 오프셋
인쇄가 아닌 리소 프린트를 할
때였는데, 대학원에 리소 장비가
갓 들어왔을 때 졸업 전시 책 본문을
문켄 링크스에 먹색으로 테스트
인쇄를 해 보고 높은 퀄리티에
놀랐던 기억이 난다. 그때 이후로
오프셋 프린트를 할 때도 출판물
어딘가엔 이 종이를 사용한다.

언급할 만한 자신의 인쇄물

대학원 졸업 프로젝트를 위해
제작한 출판물에 본문용으로
사용했던 페이퍼백사(Paper Back
Ltd)의 '사이큘로스'(Cyculos)라는
종이다. 이름처럼 재활용 용지로,
시험지에 많이 쓰이는 회색 빛이
도는 갱지의 느낌을 가진 종이다.
당시에 표지를 실크스크린으로
인쇄하기로 했기 때문에 예산이
많이 없었고, 프렌치 폴딩 방식으로
책을 제본해야 하는 관계로 종이가
많이 필요한 상황에서 어쩔 수 없이
결정한 종이였는데 결과적으로 리소
프린트 특유의 러프한 질감과
잘 어울려서 엄청 만족했다.

언급할 만한 타인의 인쇄물

'네덜란드의 아름다운 책'(The
Best Dutch Book Designs 2017)
전시에서 본 당선작 중 하나인
아나 퓌스헐의 〈리얼리티의
층위들〉(Layers of Reality). 더스트
자켓을 갈색 갱지 느낌의 거친
종이로 선택하고 검은색 타이틀 위에
하늘색 직사각형을 오버프린트했다.
실제로 보면 하늘색 직사각형이
종이의 질감을 그대로 보여 주는
상태로 오버프린트돼 말 그대로 책
제목처럼 레이어를 느낄 수 있었다.

자신의 책을 자비출판한다면

여전히 책 본문 용지를 고를 때
상황이 허락하는 한 최대한 얇은
걸 선호하고, 인쇄됐을 때 뒷면에
비치는 느낌도 좋아한다. 종교는
없지만 예전부터 성경책의 얇은
내지, 두껍지만 흐물흐물하면서도
신비한 느낌을 내가 만드는 책이
가졌으면 좋겠다고 늘 막연히
생각한다. 언젠가 콘텐츠가 방대한
책을 만들게 된다면, 60g 두께의
'오페칼'(Opekal)이라는 이름의
종이를 내지로 꼭 사용해 보고 싶다.

제지사에게
더 다양한 종이를 고를 수 있었으면
좋겠다. 더 많은 수입용지를 만나 볼
날을 기다려 본다.

종이는 아름답다?
종이는 아름답다. 하지만 선택에
따라 그렇지 않을지도 모른다.

윤현학
1987년 서울 출생. 한국과 유럽을 기반으로
활동 중인 그래픽 디자이너다. 홍익대학교에서
산업 디자인을 공부하고 영국의 왕립예술대학
비주얼커뮤니케이션 석사 학위를 받았다.
네덜란드의 얀 반 에이크 아카데미에서
레지던시를 마치고 그래픽 디자이너로
활동 중이다.

글
양으뜸

인쇄용지에 대해

통칭 '아·스·모'로 불리는 종이를 '선택'하는 태도가 쿨하게 느껴지고, 쿨한 태도를 멋진 디자인의 척도로 여겼던 때가 있었다. 물론 여전히 멋지고 경제적인 방식이라고 생각하지만, 아래에서 언급할 보르셰 사무소(Bureau Borsche)의 작업을 보고 종이와 디자인의 관계에 대한 관점이 많이 달라졌다.

자주 사용하는 용지

현실적인 이유로 '아·모' 외의 선택지가 없다시피 한 경우가 빈번하다. 나는 여러가지 종이를 사용하고 싶다. 슬프다.

언급할 만한 자신의 인쇄물

최근에 은색을 활용한 책 두 권을 작업했다.

책 A: 실버+무광+메탈지로 하드커버 싸바리 작업을 해야 했고 이 조건을 충족하는 평량 중 가장 얇은 것이 140g이었다. 종종 120g짜리 색지를 싸바리 용지로 사용하기도 해서 안일하게 생각했는데, 샘플 작업을 해 봤더니 싸바리 과정에서 종이가 꺾이는 모든 부분이 다 터져 버렸다. 무광 코팅을 추가해 보자는 인쇄소의 제안으로 한 번 더 샘플을 체크했더니 터짐 현상도 해결됐고 생각보다 무광 메탈지의 느낌도 크게 변하지 않아서 문제없이 제작, 납품까지 완료했다.

책 B: '펄이나 메탈릭 잉크는 아트나 스노우같이 광택이 있는 종이에 올라야 효과를 볼 수 있다', '은별색을 농도를 낮춰서 찍으면 망점이 보인다'라는 이야기를 들은 적이 있다. '얼마나 그렇길래?'라는 궁금증을 가지고 있던 차에 테스트해 볼 수 있는 기회가 생겨서 은별색을 모조지와 매직매칭에 찍어 봤다.(은색 컬러가 디자인에서 중요한 요소가 아니었기에 가능한 작업이었다.) 비도공지를 사용해도 은별색을 짙게 사용하면 광택지 같은 효과는 덜하지만 그래도 반짝거리는 느낌이 난다. 농도를 낮춰서 사용하면 금속 질감은 거의 느껴지지 않았지만 의외로 망점은 눈에 잘 띄지 않았다.

언급할 만한 타인의 인쇄물

독일 보르셰 사무소가 디자인한 바이에른 주립오페라단(Bavarian State Opera)의 프로그램북. 개인적으로 2013년부터 2016년 사이에 제작된 것을 몇 권 소장하고 있는데 디자인과 종이의 합이 너무 좋다. 책의 판형만 동일하게 유지한 채 표지와 내지 용지, 제본 방식, 삽지 유무나 후가공의 종류까지 매호마다 다른 방식을 취하는 것도 매력적이다.

자신의 책을 자비출판한다면

책을 만드는 데 사용하는 자원과 시간, 책이 차지하는 공간, 운송 시 사용되는 에너지를 최소화하고 싶다. 아마도 ▶ e-퍼블리싱 방식을 선택하거나 ▶ 얇고 가벼운 용지를

사용하거나 ▶ 크기가 아주 작거나
페이지 수가 적은 책을 만들게 되지
않을까?

종이는 아름답다?
그러나 종이를 아름답게 사용하기란
쉽지 않다.

양으뜸
건국대학교 시각·멀티미디어디자인학과를
졸업하고 서울시립대학교 디자인전문대학원에서
석사 학위를 받았다. 졸업 후 워크룸에서
디자이너로 3년 10개월간 근무했고 지금은
프리랜서로 활동하고 있다. 'W쇼—그래픽 디자이너
리스트'(세마창고, 2017)와 '오토세이브: 끝난
것처럼 보일 때'(커먼센터, 2015)에 참여했으며,
FDSC(페미니스트 디자이너 소셜 클럽)의
회원이기도 하다.

섬유의 흐름을 결이라고 하며, 종이의 결이 수평 방향으로 흐르는 것을 가로결, 수직 방향으로 흐르는 것을 세로결이라 한다. 서적이나 카탈로그 등의 페이지가 있는 것을 만들 경우에는 종이 결을 정확히 맞춰야 한다. 종이 결은 언제나 제본면을 기준으로 세로 방향으로 흘러야 하는데, 방향이 바뀌면 종이가 울고 뒤틀린다. 종이의 결을 확인하기 위해 물을 뿌리거나, 찢거나, 불빛에 반사하는 등의 다양한 방법이 있으나 종이를 포장할 때 부착되는 라벨을 보는 것이 가장 확실하다. 라벨에서 종이 치수는 일반적으로 종이의 결 수직면을 가로면으로 하여, 가로면 치수를 먼저 쓰고 세로면 치수를 나중에 쓴다. 이때 가로면의 길이가 세로면보다 길면 가로결(횡목), 짧으면 세로결(종목)이다. 가령 4×6전지 1091×788mm는 가로가 긴 규격이며 가로결, 788×1091mm는 세로결이다. 마찬가지로 국전지 939×636mm는 가로결, 636×939mm는 세로결이다.

종이 보전처리

종이를 재료로 한 인쇄물은 시간이 지나면서 어떤 형태로든 훼손이 나타나는데, 가장 대표적인 것이 황변화(이른바 갈변), 바스러짐이다. 이는 종이 제조 과정에서 인쇄 적성을 좋게 하기 위해 사이징을 할 때 황산알루미늄이 첨가제로 이용되는 것에 상당 부분 기인한다. 종이 산성화로 인해 발생하는 훼손을 방지하는 것에는 일단 탈산 처리가 거론된다. 이는 인쇄물에 알칼리성 약제를 도포해 종이의 물성을 변화시키고 종이의 주성분인 셀룰로오스의 결합력을 상승시키는 화학 처리 방법이다. 종이는 또한 곰팡이나 미생물, 곤충 등에 의한 재질 파괴 및 얼룩, 색소 침착이 발생할 수 있는데 소독을 통해 미연에 방지할 수 있다. 고저온, 천연약제, 플라스마 등 지류를 소독하는 방식도 다양하다. 그 외 파손, 찢김, 마모, 구겨짐, 수침(水浸) 등 훼손에 대해서는 보존관리 차원의 물리적 복원 과정으로 대응할 수 있다.

종이 사이즈

제품으로서의 종이는 롤 상태로 '두루마리'와 낱장으로 잘린 시트 상태로 유통된다. 롤지는 신문이나 주간지 등 윤전기로 돌리는 대량 인쇄 등에 이용되지만 상업 인쇄나 서적 인쇄에서는 통상

국전지	
전지	636×939mm
2절	469×636mm
4절	318×469mm
8절	234×318mm
16절	159×234mm
32절	117×159mm
64절	79×117mm

4×6전지	
전지	788×1091mm
2절	545×788mm
4절	394×545mm
8절	272×394mm
16절	197×272mm
32절	136×197mm
64절	98×136mm

A전지 (ISO)	
A0	841×1189mm
A1	594×841mm
A2	420×594mm
A3	297×420mm
A4	210×297mm
A5	148×210mm
A6	105×148mm

B전지 (ISO)	
B0	1000×1414mm
B1	707×1000mm
B2	500×707mm
B3	353×500mm
B4	250×353mm
B5	176×250mm
B6	125×176mm

B전지 (JIS)	
B0	1030×1456mm
B1	728×1030mm
B2	515×728mm
B3	364×515mm
B4	257×364mm
B5	182×257mm
B6	128×182mm

종이 사이즈. 인쇄용지의 주요 규격들.

시트지(일명 매엽지)가 대부분을 차지한다. 시트지에는 용도에 따라 몇 가지의 지정 사이즈가 있는데, 많은 인쇄용지·특수지는 사륙판이니 국판을 기준으로 하고 있다. 복사용지 등 일상에서 주로 사용하는 A4나 B4, 엽서 사이즈 등은 일반 전지에서 지정 사이즈를 잘라 낸다.

종이 소리

종이와 신체, 종이와 물체가 접촉하면서 발생하는 소리. 섬유질로 된 종이는 신체와 접촉할 때 다양한 소리를 내는데, 가령 종이를 만질 때, 페이지를 넘길 때 종이마다 특유의 소리가 나며, 종이끼리의 마찰음도 접촉음에 버금가는 소리를 낸다. 저평량 용지, 즉 얇은 용지일수록 날카로운 소리가 나며, 고평량 용지일수록 둔탁한 소리를, 소리 자체도 상대적으로 덜 들린다. 종이의 소리는 촉감, 색상과 함께 종이의 물성을 이루는 중요한 요소다. 저평량 용지의 매력 중 하나로 페이지를 넘길 때 들리는 찰랑이는 사운드가 자주 거론된다.

종이 소요량

인쇄물을 제작할 때, 필요한 종이량을 계산해 인쇄소로 보내야 하는데 간단한 수식으로 대충 알 수 있지만 실무 측면에서 정확한 수량을 산정하는 일이 그렇게 간단한 일은 아니다. 변수가 복잡하기 때문인데 인쇄 부수, 인쇄 방식, 인쇄 도수(흑백인가, 컬러인가), 판형, 제본, 후가공, 손지율 등에 따라 수량이 조금씩 달라진다. 책을 만들 때 전지가 몇 장 필요한지는 아래 수식으로 계산할 수 있다.

종이 소요량(낱장)=

$$\frac{\text{페이지 수}}{\text{절수(전지 한 장에 인쇄할 수 있는 쪽수)}} \times \text{인쇄 부수}$$

여기서 '절수'는 전지 한 장에 인쇄할 수 있는 장수를 뜻한다. 만약 인쇄물의 판형이 230×300mm라면 국전지(939×636mm) 한 면에

8쪽을 인쇄할 수 있다. 이 경우 절수는 8이다. 이 판형으로 160쪽을 인쇄하려면 국전지가 10장 필요하다. 국전지 양면에 16쪽을 인쇄할 수 있기 때문이다. 그런데 용지 소요량은 통상 연(ream) 단위로 계산한다. 1연은 전지 500장이다. 그러므로 필요한 낱장을 500으로 나누면 용지 소요량을 연 단위로 계산할 수 있다.

[예제] 230×300mm 판형, 160쪽, 인쇄 부수 1500부일 때 본문 소요량을 연 단위로 계산하라.

$$\frac{160}{16} \times 1500 \div 500 = 30연$$

정리하면 아래와 같다.

종이 소요량(낱장)=

$$\frac{페이지 수}{절수} \times 인쇄 부수$$

종이 소요량(연)=

$$\frac{페이지 수}{절수} \times 인쇄 부수 \div 500$$

이렇게 계산한 소요량을 '정미'라 하는데, 예비지를 포함하지 않은 정량이다. 인쇄와 제본을 할 때는 언제나 파지가 생기므로 계산한 종이 소요량에 일정한 여분을 더 발주해야 한다. 하나의 인쇄물이라도 여러 종류의 용지를 사용할 수 있고, 페이지 수 및 인쇄 방식에 따라 여분율이 각기 달라 정확한 종이 수량은 인쇄소 측에서 계산해 알려 주는 것이 보통이다.

종이 유통

종이가 생산자(제지사)로부터 소비자(인쇄소, 디자인 스튜디오 등)로 이전되는 과정. 특정 브랜드의 인쇄용지를 사용하려면 보통 인쇄소에 요청하거나 거래 관계에 있는 종이 유통 회사에 주문을 넣는 게 통례다. 인쇄용지를 생산하는 제지 회사는 원칙적으로 종이를 필요로 하는 이들에게 소매로 종이를 판매하지 않는다. 제지 회사와 소비자를 이어 주는 곳이 일명 '지업사'라고 불리는 유통 회사다. 우리나라에는 중견기업 규모의 유통 회사부터 충무로에 산재한 소규모 판매상까지 아주 많은 지업사가 존재하는데, 이들은 제지사로부터 혹은 자신들끼리 도매 거래(1차 벤더→2차 벤더)를 통해 종이를 확보해 소비자의 주문에 응해 종이를 공급하는 역할을 한다. 이로써 제지 회사는 수많은 소비자의 크고 작은 주문에 일일이 대응하는 비효율을 피하고, 소비자는 많은 종류의 종이를 소량 주문할 때도 큰 어려움 없이 지업사를 통해 신속하게 확보할 수 있다. 여기서 소비자는 순수한 개인이 아니라 인쇄소, 디자인 스튜디오, 출판사, (종이를 취급하는) 문구점 등을 말한다. 우리나라에서는 일부 대형 종이 소비자, 가령 학습지 출판사, 종합 잡지사, 패키지 수요가 많은 제조 업체 등을 상대로 제지사가 직접 용지를 소매로 공급하기도 한다. 한편, 두성종이, 삼원특수지 같은 종이 수입사들은 유통 회사 성격을 띠기 때문에 1차 벤더라고 보면 된다.

일본의 종이 유통도 우리나라와 유사하다. 일본의 제지사 또한 일반 사용자에게 직접 판매하는 일은 기본적으로 하지 않는다. 제지사가 만든 종이는 일단 한 곳에 모이는데, 이 일을 하는 곳이 바로 '대리점'이며 이들이 국내 및 해외 제지사의 종이를 확보해서 판매한다. 그리고 지역별로 있는 도매상이 대리점에 주문을 넣으면 그때마다 대리점이 도매상에 공급한다. 인쇄소 등의 종이 사용자는 이 도매상을 통해 종이를 구입하는 형태가 된다. 한편, 대리점 중에는 종이 기획을 하는 곳도 있다. 예를 들어 특수지 취급처로 유명한 다케오나 헤이와지업은 자사에서 종이를 제작하지는 않지만, 시장 수요에 맞춰 제지 회사와 협력해 새로운 종이를 개발한다.

종이의 물리적 특성

종이의 재료로서의 특성. 일반적으로 종이는 아래와 같은 물리적 특성을 갖는다. ▶ 두께: 종이 한 장의 두꺼운 정도를 나타내는 단위. 측정기에서 0.05kgf/cm²의 압력으로 측정하며, 단위는 1/1000mm로 표시한다. 같은 무게(평량)라도 종이에 따라 두께가 다르다. 가령 모조지는 아트지보다 두꺼우며 만화지는 모조지보다 두껍다. 인쇄물 제작에서 매우 중요한 고려 사항으로 인쇄물의 인상과 느낌 따위가 영향받기 때문이다. 출판사가 단행본을 출간할 때, 책이 슬림하면 가격에 비해 내용이 부족해 보이는 인상을 줄 수 있어 일정 두께의 용지를 사용해 부피감을 확보하려는 시도가 흔하다. ▶ 지합: 종이 생산에서 고려되는 품질 측정 요소 중 하나로 펄프섬유들이 균일한지를 나타내는 것. 종이의 불투명도, 투기도(종이에 공기가 투과되는 정도)에 영향을 주어 인쇄의 균일성을 좌우하는 요소다. ▶ 평활도: 종이의 표면이 얼마나 평평하고 매끄러운지 나타내는 정도. 평활도가 높은 종이일수록 매끄럽고 평평하다. 평활도가 매우 높은 아트지를 인쇄소에서 선호하는 이유는 인쇄 적성이 매우 좋은 것과 관련이 있다. 인쇄는 미세한 망점을 종이 위에 재현하는 것이기 때문에 평활도가 떨어지면 불균일한 잉크 전이가 발생하기 쉽다. 중질지나 만화지처럼 평활도가 낮은 종이에 인쇄할 때 얼룩과 지분(먼지)으로 인한 흠 같은 것이 더 자주 발생한다. ▶ 양면성: 종이의 앞면과 뒷면의 차이가 나는 정도. 종이는 제조 과정에서 표면(앞면)과 이면(뒷면)의 차이가 발생한다. 일반적으로 이면의 질감이 거칠다. ▶ 투기도: 종이의 앞면에서 뒷면으로 공기가 통과하는 정도. 잉크 건조에 중요한 역할을 한다.

종이의 변색

흰색으로 보이는 종이는 시간이 지남에 따라 황갈색으로 변한다. 첫 번째 이유는 종이의 원료가 되는 펄프의 리그닌이 공기 중의 산소 또는 빛에 반응하면서 산화되는 것이다. 때문에 리그닌 함유량이 높은 크라프트지, 신문지, 갱지 등은 변색의 속도가 빠르다. 두 번째는 사이징 공정에 있다. 잉크가 번지지 않게 함으로써 인쇄 적성을 높이는 공정에서 화학 약품을 첨가하는데 이것의 주요 성분이 산성이기 때문이다. 변색을 막고 오랜 기간

보존을 하기 위해 빛, 습기, 열을 차단하는 것이 가장 좋은 방법이라 할 수 있겠으나 인쇄물의 경우는 중성지를 사용하는 것이 비교적 안전하다. 중성지는 보존 용지로도 쓰이는데, 국제표준규격(ISO)에 따르면 pH 7.5~10.0으로 보존 용지의 범위를 명시하고 있다. 국내에서는 1990년대에 들어 중성지로 대체되는 추세에 있고, 현재 일부 목적의 종이를 제외하고 대부분의 인쇄용지는 중성지로 제조되고 있다. 제지사들도 변색이 적은 종이를 출시하고 이를 적극적으로 홍보한다. "클라우드는 '변색이 없는 미색 백상지'로서 도서의 퀄리티를 높이는 것은 물론, 동일한 두께의 제작물도 더욱 가볍게 만들 수 있어 제작비 절감의 효과를 볼 수 있습니다."(출처: 한솔제지), "에어러스는 시간이 지나도 변색이 적고 보존성이 높으며, 자연스러운 백색과 궁극의 백색을 자랑하는 최고급 인쇄용지입니다."(출처: 두성종이)

종이 이름

종이 상품에 붙여지는 이름. 종이가 일반 상품과 가장 다른 점은 외관과 규격이 거의 유사해 시각적으로 상품 구별이 어렵다는 것을 들 수 있다. 이에 용지사는 해당 종이 이름을 포장지의 정해진 위치에 정확히 표시해야 발주처가 어떤 종이인지 인식할 수 있다. 종이 이름은 타 종이와의 구별이라는 측면 이외에도 마케팅적으로 중요한 구실을 한다. 시중에는 수많은 종이 상품이 유통되고 있는데, 유사 특성의 용지가 경쟁하는 환경에서 개별 종이의 특성을 떠올릴 수 있으면서도 기억하기 쉬운 이름을 짓는 것이 제조·유통사의 중차대한 과제가 아닐 수 없다.

종이 이름 유형을 분석해 보면 먼저 재료의 성격이 테마가 되는 이름이 다수인 것을 알게 된다. 예를 들어 '러프'라는 단어가 들어간 이름의 용지는 '표면이 거친' 용지라는 걸 드러낸다. '문켄 폴라 러프'(두성), '아도니스러프'(두성), '인스퍼 M 러프'(한솔) 등이다. 마찬가지로 '라이트'는 가벼운 무게라는 특성을 나타내는데, 'E-라이트'(전주페이퍼), '그린라이트'(전주페이퍼) 등이 그렇다. '엑스트라 매트'(서경), '디프매트'(두성종이), '베스트매트'(두성종이), '크레센트 매트보드'(삼원특수지)는 모두 '매트'한 특성을 가진 용지들이다. 이와 유사하게, '소재'를

테마로 한 이름도 상당수다. 가령 '플라이크'(두성종이)는 플라스틱 소재의 용지임을 드러내는 이름이고 '우드스킨'(삼원특수지)은 나뭇결과 원목을 연상시킨다. '비어'(두성종이)는 맥주를 생산하는 과정에서 발생한 부산물을 재활용해 만든 용지다. '레더'는 가죽 소재 혹은 가죽 패턴의 용지에 붙여지는데, '레더라이크'(두성종이), '레터텍스'(삼원특수지), '매직레더'(한솔제지) 등을 예로 들 수 있다. '린넨', '코튼' 따위도 마찬가지다. 그 외 용지의 컨셉 혹은 제조사의 기대 같은 것을 앞세운 이름도 있다. '궁극의 백색'을 목표로 만들어진 일본 다케오의 상품 '루미네센스'(두성종이)의 경우, '루미'는 '눈부신 빛'을, '네센스'는 '르네상스'와 '사이언스' 를 조합한 말이다. 따라서 '루미네센스'라는 이름은 품격과 새로움을 갖춘 100% 백색지라는 제품의 이상을 표현한다. 쉽게 묘사하기 힘든 독특한 촉감을 가진 용지에 '기이한', '별난'이란 뜻의 '큐리어스'(curios)로 명명한 것(삼원특수지의 '큐리어스매터', '큐리어스 메탈릭', '큐리어스스킨')도 유사 사례다. 2013년 일본에서 발매된 '기포지'(두성종이)는 당초 강도를 갖추면서도 감촉이 뛰어난 맞춤 상자를 목표로 개발된 것으로 '보내는 사람의 마음을 감싸는 용지'라는 뜻의 '기포지'(氣包紙)라는 이름을 붙였다. '와일드', '올드밀', '크린에코칼라', '그문드유즈드', '네이처팩', '시로에코' 등 친환경임을 나타내는 이름도 상당수다.

주간지 weekly magazine

일주일에 1회 발행하는 정기간행물. 시사 뉴스를 다루는 뉴스 주간지와 경제 뉴스 중심의 경제 주간지가 대표적인 형태다. 국제 시사 보도로 유명한 〈타임〉, 영국의 경제 잡지 〈이코노미스트〉가 양 진영을 대표하는 잡지다. 미디어로서 주간지의 특성은 일간지가 하기 힘든 심층보도와 분석 기사, 탐사보도에 중점을 두어 독자에게 전망과 시각을 부여할 수 있다는 점이다. 문화 및 오락적 기능도 마찬가지인데, 유명인에 대한 신변잡기 위주의 보도가 여전히 있지만 수준 높은 논평을 통해 해당 커뮤니티의 문화 인프라로서 의미 있는 역할을 한다. 우리나라에서 주간지는 대개 96페이지 내외로 발행되며 빠른 시간 안에 대량으로 인쇄해야 하므로 윤전 인쇄를 통해 제작된다. 이에 주간지의 재료가 되는 종이는 매우

글
조형석

인쇄용지에 대해

종이의 질이 디자인의 그것을 압도하는 상황을 피하려 한다. 인쇄물의 성격에 맞는 합리성을 찾는 것이 중요하다고 생각한다.

자주 사용하는 용지

모조 계열의 국산지, 중질지, 서적지와 같은 가벼운 용지류를 자주 찾게 된다. 기본적으로 무겁고 비싼 수입지에 대한 거부감 혹은 부담을 가지고 있다. 대부분의 경우 그것만으로 내가 표현하고 싶은 것을 다 표현할 수 있는 느낌이다.

언급할 만한 자신의 인쇄물

대학원 시절 건축과 친구들과 함께 유령과 핼러윈, 그리고 건축에 관련된 텍스트를 묶은 작은 책자를 작업했다. 함께 작업했던 친구와 함께 어떻게 하면 돈을 적게 들이고 책을 만들 수 있을까 고민하다가 '크레이그리스트'(Craigslist· 미국 중고품 사이트)에서 폐업 처분하는 사무용지를 구해 보자는 이야기가 나왔다. 저렴한 가격에 더불어 '어떤 사연이 숨겨져 있을지 모르는 사물'이라는 측면에서 책의 주제에 부합했고 낯선 이와 사적인 장소에서 이루어지는 거래의 묘함이 거기에 또 다른 매력을 더했다.

언급할 만한 타인의 인쇄물

〈U-Line Spring / Summer 2018〉. 759페이지. 21×26cm. 미국 전역에 사무용품을 제공하는 회사의 상품 카탈로그. 흔히 말하는 싸구려 전단지 용지가 사용된 이 책은 송이박스부터 포장재, 산업용 마스크까지 다양한 제품의 이미지와 정보로 빽빽하다. 아주 얇은 이 용지는 내용의 밀도에 부합하는 페이지 수에도 불구하고 손에 쉽게 잡히는 두께와 무게를 제공하는데 여기서 생기는 묘한 만족감이 있다.

종이는 아름답다?

종이는 그것이 가진 물성 때문에 시간이 지날수록 더 아름다운 것이 될 것이라 생각한다. 지난여름, 잠깐 동안 인쇄물 복원을 배워 볼 기회가 생겼는데, 종이라는 매체의 물성에 평소보다 면밀히 접근해 볼 수 있는 시간이었다. 찢긴 종이를 이어 붙이기 위해 다른 종이를 덧대거나 합성하는 복원 기술을 접하면서 그동안 종이에 투영했던 나약하고 유한한 이미지에 비해 보다 생명력이 있는 존재임을 확인했다.

조형석
예일대학교 미술대학원 그래픽 디자인 과정을 졸업하고 뉴욕에서 그래픽 디자이너로 일하고 있다.

글
임원우

인쇄용지에 대해

종이의 존재감만으로 좋은 디자인을 만들어 내는 경우는 많지 않은 것 같다. 인쇄되는 내용과 적합한 종이를 찾는 것이 무엇보다 중요하다.

자주 사용하는 용지

'백색 모조'. 적당한 광택, 반사율, 백감도, 평활도, 탄력도, 가성비를 자랑한다. 제지사마다 백색도와 채도의 차이가 분명히 있으며, 같은 제지사의 종이에서도 생산된 시기별로 다르므로 연속 간행물일 경우 최소한 같은 제지사의 종이를 사용한다. 그 외에는 두성종이의 바르니, 비세븐 등을 주로 사용하지만 새로운 종이에도 관심을 가지고 시도해 보곤 한다.

언급할 만한 자신의 인쇄물

가끔 인쇄물에서 내용에 따라 도공지와 비도공지를 섞어 사용한다. 제11회 광주비엔날레 도록 '제8기후대—예술은 무엇을 하는가?'(2016)의 경우, 인사말과 포럼 발제문은 비도공지를 사용했고, 작품 챕터는 도공지를 선택해 인쇄 재현성을 높였다. 다음 순서로 나오는 원경의 전시장, 작품 리스트는 다시 비도공지를 사용했다. 종이를 일부러 엇나가게 사용하기도 했다.

언급할 만한 타인의 인쇄물

2006년에 발행된, 실라 힉스의 50년의 작업을 모아 둔 〈Sheila Hicks–Weaving as Metaphor〉(2006)가 기억에 남는다. 그녀가 직조한 섬유 작업의 질감이 연상되도록 책의 가장자리를 톱으로 썰어 제작한 책이다. 썰린 표면이 책마다 다른 점도 재미있는 지점이었다.

자신의 책을 자비출판한다면

낮은 평량의 종이로 제본을 하지 않고 낱장을 접어서 만드는 리브르 아 를리에(Livre à relier)를 매달 또는 특정 기간 동안 만들고 싶다. 관심 있는 작가들의 글을 싣고 그 성격에 따라 종이를 바꿔 가며 먹1도로 인쇄하고 싶다. 재고를 보관하기에도 용이할 것이다.

종이는 아름답다?

전자기기를 통해 더 많은 글을 읽는 나는 점점 종이와 이상한 관계를 맺고 있다. 그렇지만 여전히 종이는 그 자체로 메시지가 있다.

임원우
그래픽 디자이너. 문화예술과 상업 영역의 아이덴티티, 출판물, 웹사이트, 전용 서체 등을 디자인한다.

글
김다희

인쇄용지에 대해

그래픽 디자이너이기에 앞서 북
디자이너이다 보니 수많은 작업
과정이 인쇄용지를 거쳐야 결과물로
나온다. 달라진 점이 있다면
과거에는 모든 작업물이 인쇄용지로
나왔다면 현재는 전자책과 온라인
홍보 비율이 증가하는 추세라
상대적으로 그 비율이 줄었다는 것.
하지만 여전히 종이책을 기반으로
한 작업, 특히 커버를 만드는
일이 디자인의 중심을 차지하고
있기 때문에 새로운 종이에 대한
호기심은 늘 갖고 있는 편이다.

자주 사용하는 용지

책의 인상이 선명한 것을 좋아하기
때문에 유광 CCP지를 자주 쓴다.
이 종이는 앞면은 반짝이고 뒷면은
무광이기 때문에 내가 선호하는
작업 방향에 적합하다고 생각한다.
아울러 인쇄 발색도 좋고 박과
같은 후가공을 쓸 때 효과가 크며
종이 단가도 높지 않다. 반면, CCP
지는 평량이 높은 것(두꺼운)밖에
없어서 낮은(얇은) 평량을 써야 하는
양장 커버 작업 시에는 적합하지
않다. 그래서 CCP지와 비슷한
느낌이면서도 낮은 평량이 마련돼
있는 삼원제지의 크롬코트도
애용하는데, 종이 수급이 원활하지
않아서 증쇄가 거듭되는 책에는
쓰기가 어려운 단점이 있다.

언급할 만한 자신의 인쇄물

〈파운데이션〉과〈스페이스
오디세이〉전집. 앞서 언급한 CCP
지의 장점과 에스에프(SF) 고전이
주는 신비로운 느낌이 잘 어울린
작업이었다. 전면에 배치된 홀로그램
박이 거울처럼 빛나 보이는 것도
종이의 특성이 잘 발현된 경우라고
생각한다.

언급할 만한 타인의 인쇄물

박연미 디자이너가 작업한
민음사의 〈잃어버린 시간을
찾아서〉시리즈를 꼽고 싶다.
두성종이의 '인사이즈모딜리아니'
를 사용한 작업이다. 특유의 텍스처,
파우더리(powdery)하면서도 매끈한
질감이 모던하면서도 우아한 디자인
방향성과 아름답게 맞아떨어졌다고
느꼈다.

자신의 책을 자비출판한다면

무슨 용지를 사용할지 미리 결정하고
작업한 적은 거의 없고, 개인적으로는
크게 의미를 두지는 않는 편이다.
다만 출판사 인하우스에 있다 보니
인쇄지 단가에 대해 늘 세심하게
고민하는 편인데, 자비로 출판한다는
가정이니 훨씬 더 고민할 것 같다.

제지사에게

인쇄용지 사용이 줄어들고 있는
상황에서 기존 상품의 물량을
안정적으로 공급하면서 끊임없이
새 상품도 개척하고 있음을 잘 알고,
그 노고에 무척 감사하다는 말씀을
드리고 싶다. 다만 한 가지 부탁하고
싶은 것은 있다. 제지사에서 새
종이가 포함된 샘플북이나 같은

성격으로 연말에 달력을 제작할
때가 있다. 대부분 최대한 많은
기교와 그래픽을 넣어 만드는
경향이 있는데, 좀 더 담백한
디자인으로 만들어 주시면 어떨까
싶다. 종이를 선택하는 쪽에서
원하는 것은 샘플북의 디자인이
아니라 종이 그 자체를 보는
것이다. 그리고 뒷면에는 종이의
단가, 자세한 특징, 그리고 비슷한
특성의 종이들을 함께 기재한다면
금상첨화라고 생각한다.

종이는 아름답다?
디지털 시대 이전의 종이는 그야말로
전달의 '수단'이었다. 새로운
매체의 등장과 함께 종이 그 자체의
아름다움을 찾는 경향이 시작됐다고
본다. 마치 디지털카메라 시대에
수동 카메라, 필름 작업에서
아날로그한 감성을 찾는 것과 같은
느낌이다. 어떤 장르의 어떤 분량을
가진 어떤 사람의 글을 출판할
때, 그리고 그것을 종이책에 담을
때, 그에 가장 잘 어울리는 물성과
양감을 찾아가고, 본질을 살리기
위한 작업을 하고자 한다. 그렇게
잘 벼려진 디자인이 살아 있는
종이가 아름답다. 종이이기 때문에
아름다운 것이 아니라.

김다희
홍익대학교 시각디자인학과 재학 당시
한글꼴연구회, 한울전 활동과 활자공간에서
글꼴 디자인 작업을 진행했다. 졸업 후 민음사
출판그룹 미술부에 입사해 황금가지, 민음인,
판미동 브랜드의 책을 12년간 만들고 있다.

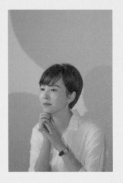

얇고 어느 정도 윤기가 흐르는 용지다. 두루마리처럼 말아서 소지할 수 있고, 다 읽으면 (보관하는 게 아니라) 보통 버려진다.

중질지 wood containing paper

일반적으로 누런색을 띠는 비코팅 인쇄용지. 품질이 백상지(白上紙)와 갱지(更紙)의 중간이라는 의미에서 중질지(中質紙)란 명칭이 붙었다. 용어 자체는 일본에서 온 것으로 일본 제지 산업의 기준으로, 화학 펄프의 함유량이 100%, 70% 이상, 70~40%, 40% 미만을 각각 인쇄용지 A, B, C, D로 분류해 A를 상질지, B를 중질지, C를 상갱지, D를 갱지라고 부른 데서 연유했다. 백색도가 낮고 불투명도가 높아, 인쇄했을 때 컬러의 재현성은 그다지 좋지 않으나 종이 가격이 저렴하기 때문에 전단지, 정부기관 서식지로 흔히 쓰이고 과거 1960~70년대에는 잡지 본문 용지로 중질지가 일반적이었다. 신문용지보다는 밝지만 전반적으로 컬러가 생생하지 못하고, 지분도 많아 흔히 말하는 인쇄 적성은 떨어지는 편이다. 이런 단점을 역이용해 특유의 낡고 소박한 감성을 표현하기 위해 이 종이를 사용하는 경우가 드물지 않은데, 그 결과는 따뜻하고 아련한 아날로그 정서다. 종이가 가볍고, 평량에 비해 두꺼운 것도 중질지의 장점이다. 회색조의 '백유'와 미색의 '미유' 색상이 있으며 평량은 $60g/m^2$, $70g/m^2$ 두 종류가 일반적이다.

중철 saddle-stitching

종이를 스테이플(staple, 'ㄷ' 자 모양 철사침)로 찍어 묶는 제본법. 영미 인쇄 산업에서는 이를 '바느질'(stitching)이라고 하는데, 지금도 철심이 아닌, 가운데를 실로 박은 인쇄물, 즉 바느질한 것이 여전히 중철 인쇄물로 불린다. 과거 이런 작업을 할 때 안장(saddle) 모양 장치 위에 종이를 겹쳐 놓는 것에서 '새들 스티칭'(안장 바느질)이란 이름이 유래되었다고 한다. 중철 제본의 일반적인 과정을 최종 결과물이 210×280mm 크기의 중철 제본 책자를 예로 들면 ① 먼저 표지와 본문을 280×420mm 크기의 종이를 반으로 접어서 210×280mm 크기로 만든다. ② 표지와 본문을 순서대로 겹친 다음, 접었던 선을 따라 스테이플로 묶는다. ③ 접은 선이 책등이 되고, 반으로 접힌 종이는 4개의 페이지를 만든다.

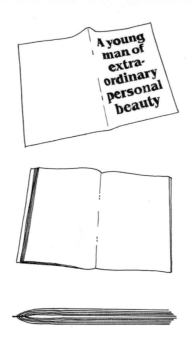

중철. 책등에 스테이플을 찍어 묶는 방식의 제본.

④ 마지막으로 책입을 재단하면 정리된 모습을 갖추게 된다.
중철로 제본할 경우, 표지와 본문에 각기 다른 종이를 사용하는
것이 일반적이다. 더 두껍고 광택이 나거나 질감이 다른 종이를
표지로 사용하는 것이다. 간혹 같은 종이를 표지와 본문 모두에
사용하는 경우가 있다. 이를 특별히 '셀프커버'(self-cover)라 부른다.
중철 제본에서는 스테이플로 엮을 수 있는 한계가 있기 때문에
사용될 종이의 두께에 따라 다르다. 지나치게 두꺼울 경우, 종이의
장력 때문에 책은 접힌 채로 있지 않고 계속 펼쳐져 있으려고
할 것이다. 책의 크기가 작을수록 이런 경우가 자주 발생한다.
일반적으로 만듦새가 보기 좋은 책자를 만들기 위해서는 64페이지
정도가 적합하나 본문 용지가 아주 얇은 경우 100페이지, 그 이상도
가능하다. 카탈로그, 매뉴얼, 프로그램북, 안내책자, 브로슈어,
가격표와 부품 리스트, 뉴스레터, 만화책, 컬러링북, 잡지, 벽걸이
달력, 전단지 등에 주로 사용된다.
중철은 책등에 두껍게 본드를 도포해 견고하게 묶인 무선철이나

책등에 천을 대고 하드보드를 부착한 사철 하드커버와는
대조적으로, 철심을 위아래 찍는, 다분히 약해 보이는 제본법이다.
수명이 짧은 인쇄물에 적합한 제본법이라 할 수 있으나, 특유의
견고하지 못함, 그에 따르는 훼손 위험, 값싼 이미지라는 속성을
역이용해 뭔가 의미를 창조하는 것도 얼마든지 가능하다.

지분

지분(紙粉), 즉 종이 가루. 인쇄 과정에서 용지에서 떨어져 나오는
티끌을 말하는 것으로, 인쇄 품질을 떨어뜨리는 요인 중 하나다.
모든 인쇄용지는 지분을 발생시키지만 종이의 밀도가 낮을수록
지분이 심한데, 만화지, 중질지, 모조지 등의 용지가 그렇다.
이미지를 인쇄할 때 지분이 이미지에 묻으면, 인쇄판에서 이를
제거하기 위한 시간과 노력 탓에 인쇄소 입장에서도 인쇄 효율을
악화시키는 요인으로 인식한다.

지에이파일 GA File [두성종이]

재생 펄프(5%)와 무염소 표백 펄프(ECF)를 사용한 친환경 보드.
두툼한 두께감과 높은 탄성, 내추럴 톤의 컬러 구성이 특징이며
각종 패키지용으로 적합하다.

질감 texture

재료가 가지는 성질의 차이에 따라 달리 느껴지는 독특한 느낌.
인쇄용지가 갖는 질감의 가장 큰 요소는 '감촉'으로 매끈함, 푹신함,
거침 등의 표면 감촉이 종이의 질감을 대체적으로 결정한다. 최근의
추세는 질감의 특성을 강조한 용지가 각광받는데, 섬세하고도
고급감을 필요로 하는 인쇄물일수록 그러한 경향이 강하다. 출판
단행본 분야에서 특유한 느낌의 질감을 가진 표지 용지를 사용하는
예도 흔하다. 책의 성격을 은유적으로 드러내면서 이른바 물성으로
독자에게 어필할 수 있기 때문이다. 가령, 전원생활을 예찬하는
내용의 책에서 조금 거칠고 푸석한 질감을 가진 용지를 사용해
인위적이지 않은 정서를 표현하는 식이다. 단행본뿐만 아니라
카탈로그, 브로슈어, 도록, 전단 등의 인쇄물에서도 인쇄물 자체의
컨셉, 대상 등을 고려하면서 용지 선택에 종이의 질감이 적극

고려되는 예가 흔하다. 종이의 질감은 이 외에도 용지의 무게, 두께, 평활도, 강도 등에도 영향을 받는다. 인쇄용지 분류상 무늬지는 표면 질감을 인위적으로 연출한 용지라 할 수 있다.

(차)

책 book

글과 그림 등을 인쇄한 종이를 묶은 것. 소설이나 시 작품을 담은 문학을 비롯해 교양, 인문, 취미, 종교, 실용, 학습, 교과서, 사진, 그림 등 내용에 따라 여러 분야의 책이 있으며 그 외 여러 분류로 나눠 생각해 볼 수 있다. 물질적인 관점에서 책은 인쇄된 종이를 묶은 사물로 판형, 두께, 종이, 인쇄, 제본이라는 관점에서 조명할 수 있다. 물론 이런 것들은 책 내용에 따라, 타깃 독자에 따라, 출판사 성향에 따라 달라질 수 있으며 동시대 책 문화, 전통과 관습으로부터도 큰 영향을 받는다. 정보 전달이라는 기능이 인터넷으로 이전된 오늘날의 책은 '소장할 만한 것인가'라는 점이 더욱 부각되어 책 만들기에서 소장 가치를 높여 주는 북 디자인과 인쇄와 종이 등 물성이 강조되는 추세에 있다.

책등 spine

책을 세로로 꽂을 때 외부로 노출되는 부분, 즉 책 제목과 저자 이름 등이 쓰여 있는 부분. 실무에서는 이를 '세네카'라고 하는데, 이는 일본어 'せなか'(背中, 세나카)에서 연유한 것이다. 영어로는 '스파인'(spine)이라 한다. 책등은 단행본, 잡지, 도록 등 종류를 불문하고 책을 무선 제본하게 되면 생기는 책 두께만큼의 세로로 긴 직사각형이다. 책장에 여러 권의 책을 꽂을 때 독자는 결국 책등에 인쇄된 책 제목 등에 의존해 책을 찾아야 하므로 정보적 관점에서 상당히 중요한 구실을 한다. 시리즈, 총서 등에서는 책등에 일련의 의미 있는 디자인을 가미하기도 하는데, 시리즈의 결속을 위한 장치라고 할 수 있다. 책등에는 보통 책 제목 이외에 저자 및 역자 이름, 출판사 이름 등이 인쇄된다. 일본 특유의 출판 형식인 문고판의 경우 책등에 표기되는 정보는 일련번호, 책 제목, 저자, 출판사명 외에 '액센트'라고 불리는 고유의 일러스트레이션이

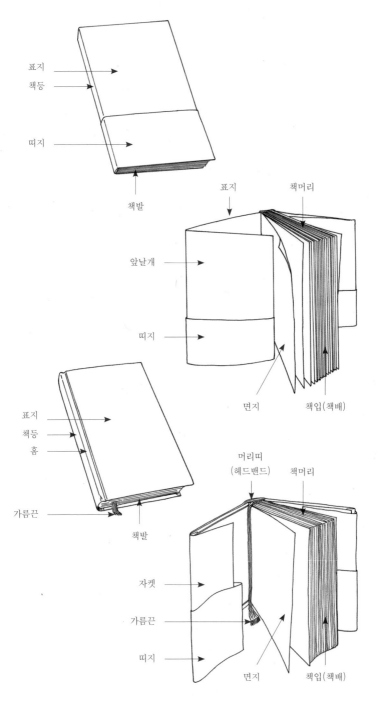

책. 무선 책(위)과 양장 책(아래)의 구조 및 각부 명칭.

책등. 아이작 아시모프의 에스에프(SF) 소설 〈파운데이션 완전판〉(2013, 황금가지)
전 7권의 책등. 책등 가운데 표지 패턴을 축소한 듯한 문양이 각 권에 걸쳐 연결되어
전체적으로 유기적인 구조가 완성됐다. 디자인 김다희.

들어가는 경우가 흔하며, 컬러로 책의 성격을 부여하기도 한다. 가령
고단샤는 순문학은 회색, 인기 도서는 핑크나 노랑 계열의 컬러를
사용한다.

양피지로 책을 만들던 중세 유럽에서는 철을 하기 위해 굵은 실을
같은 구멍에 여러 번 끼워 놓아야 했는데, 이 과정에서 책등에 양각
밴드(raised band)라는 돌출된 가로띠가 만들어졌다. 현대에는
불필요하지만 이를 인용해 고풍과 격조를 표현하려는 사례도 이따금
찾아볼 수 있다. 한편, 책등은 60mm가 넘어가면 기술적으로 표지
제본이 힘들어지기 때문에 얇은 종이에 인쇄해야 하는 경우도 있다.

총서

일정한 형식·체재로 편집되어 계속해서 출판되는 시리즈. 주제
측면에서 일관성이 있으며 책의 외관, 즉 판형, 조판, 제본뿐만
아니라 종이도 통일되어 있는 경우가 대부분이다. 독일의 지성을
대표하는 주어캄프(Suhrkamp) 총서의 경우 이미지 없는 활자 표지와
108×177mm 판형, 린넨 계열 무늬지 표지 종이와 70g/m²가량의 미색
본문지로 통일되어 있다.

총서. 독일 주어캄프 총서 중 하나인 미셸 푸코의 〈생명관리정치의 탄생〉. 주어캄프 총서의. 종이 사양은 린넨 무늬지 표지, 얇은 평량의 미색 본문지.

(카)

카나파 Canapa [서경]

카나파는 영어로 '캔버스'라고도 불리는 대표적인 빈티지 원단 중 하나다. 신트 카나파는 실제 카나파 원단의 두툼함과 투박함을 그대로 폴리우레탄 원단으로 담아내어 빈티지한 감성의 커버 및 스테이셔너리에 아주 적합한 원단이다.

카브라 Cabra [두성종이]

질 좋은 천연 가죽 자투리로 만든 롤 가죽(Bonded Leather)으로, 균일한 두께와 평활도, 뛰어난 내구성이 특징이다. 사용하고 남은 가죽을 분쇄한 다음 천연 소재(라텍스, 지방, 바인더제 등)를 첨가하여 만든 친환경 상품이며, 플라스틱이나 저가 클로스 재질에서는 보기 힘든 고급스러움이 눈길을 끈다. 다양한 색상, 30여 가지 엠보스 패턴, 4단계의 표면 광택, 표면 강화 처리가 가능해 원하는 색상과 패턴으로 소량 계약 주문도 가능하다.

카이바 Kivar [서경]

가죽 느낌을 살린 전문 커버링 용지. 20가지 색상은 클래식한 무게감에서부터 패셔너블한 신선함까지 선택의 폭을 고루 넓혀

준다. 라텍스 함침지로서, 패키지 및 하드커버의 커버링(싸바리)에
적합하며 일반 종이와 합지하여 각종 인쇄 제품의 표지 등으로
사용해도 무방하다.

칼라머메이드 Color Mermaid [두성종이]

오랫동안 사랑받아 온 베스트셀러 컬러엠보스지. 양면 펠트 엠보스
패턴이 고급스러운 분위기를 연출해 주며, 변색이 적고 보존성이
뛰어나다. 리뉴얼을 통해 30색이 추가되어 컬러 구성이 한층 더
풍부해졌다. 탄성과 강도도 탁월해 페이퍼 아트, 수채화는 물론
파일, 봉투, 카드, 쇼핑백 등 폭넓게 활용 가능하다.

칼라플랜 Color Plan [삼원특수지]

FSC® 인증 무염소 표백 펄프(ECF)로 만들어진 고평량 색지.
완전한 생분해성으로 재활용이 가능하다. 일반적인 모든 인쇄
작업에 적합.

칼라플러스 Color Plus [두성종이]

FSC® 인증을 받았고, 무염소 표백 펄프(ECF)를 사용한 친환경
컬러플레인지. 29색, 세 가지 주요 평량(80, 120, 180g/m²)으로
구성되어 다양하게 활용할 수 있으며, 중성지라서 변색이 거의 없다.

캐빈보드 Cabin Board [두성종이]

강도가 높아 휘는 현상이 거의 없고, 커팅이 용이하며, 재생지를
함유해 자연스럽고 다양한 색상을 갖춘 친환경 보드. 문구, 패키지
등으로 적합하다.

캘린더 calender

종이 제조 과정의 막바지에 종이의 결 방향 두께를 균일하게 하고,
표면을 매끄럽게 하는 동시에 광택 등을 향상시키기 위한 장치를
가리킨다. 이 과정을 거치면 종이가 완성된다. 종이를 강한 압력과
열을 가하는 롤러 사이로 통과시킴으로써 평활도와 광택을 얻는
원리다. 캘린더를 통과한 종이의 광택도와 평활도를 더욱 높이기
위해서 슈퍼캘린더 장치를 사용하기도 한다.

글
오혜진

인쇄용지에 대해

처음 인쇄물을 만들 적에는
예산이나 지식의 부족으로
모조지와 아트지 내에서 해결하는
게 전부였기 때문에 종이에 대한
어려움이나 별생각이 없었다.
그런데 점차 이런저런 선택을
해 보면서 종이 선택이야말로
정말 어려운 것 중 하나라고 느끼게
됐다. 같은 백색 종이더라도
미묘하게 백색의 농도와 텍스처,
두께가 다르기 때문에 한 권의 책
내에서 2개 이상의 종이를 선택할 때
조화를 이루어 내는 게 정말 어렵다.
아직도 많은 경험이 필요하고 종이에
대한 지식이 필요한 부분이다. 그런
면에서 최근에는 프로젝트마다
가급적 써 보지 않은 종이를 선택해
보아야겠다고 생각한다.

자주 사용하는 용지

아마 (나 포함) 대부분의 디자이너가
가장 빈번하게 쓰는 건 모조지가
아닐까. 저렴하고 이미지 등의
인쇄도 나쁘지는 않아서 주로
선택한다. 모조지 다음으로는 문켄
디자인 시리즈 종이를 가장 많이
쓴다. 리소 인쇄를 하는 경우가
많다 보니 소량으로도 구하기
쉬운 수입용지를 선택해야 하니까.
작년엔 문켄 폴라 러프를 내지로
활용한 사진소설을 오프셋으로
만들어 보기도 했다. 러프한 종이에
이미지를 찍을 때면 종이 찌꺼기가

이미지에 들어가서 인쇄가 잘 안되는
어려움이 발생하는데 이 경우에는
러프한 느낌을 유지하면서도 발색이
잘돼서 만족스러웠다.

언급할 만한 자신의 인쇄물

2017년에 〈키티데카당스〉라는
책을 만들 때 표지 1종, 면지 색지
2종, 본문 내지 2종으로 무려 5종의
다양한 종이를 동시에 써 본 적이
있었다. 내가 만든 것 중에서는
책 한 권 안에서 가장 많은 종이를
써 본 것이었는데 이 작업을 통해
배운 게 많다. 내지의 컬러가 모두
다른데 사실 4종은 거의 앞부분에
소량으로 몰려 있고 1종이 4종
뒤에 압도적으로 많은 페이지이다
보니 책배가 마치 케이크처럼
보였다. 나름대로 재미있긴 했지만
의도했던 바는 아니었던 터라 책을
만들 때에는 실제 종이로 반드시
더미북을 만들어 보아야겠다고
생각했다.

언급할 만한 타인의 인쇄물

네덜란드 디자이너 이르마
봄이 디자인한 스칼릿 호프트
크라플란트의 〈Shores Like
You〉(nai 010 Publisher, 2016)라는
사진집을 좋아한다. 크로마룩스로
추정되는 종이를 내지에 쓴
사진집인데 내지 종이가 앞면은
유광, 뒷면은 텍스처 있는
무광택이다. 종이의 서로 같은
면이 스프레드로 교차돼 나오게끔
제본해 유광면에는 사진 이미지가,
무광면에는 텍스트가 나오게끔
편집됐다. 내용과 사양을 잘 연결한
경우라고 생각한다.

자신의 책을 자비출판한다면
평소에 텍스처가 강한 종이를 써 볼
기회가 거의 없었다. 특히 패브릭
느낌이 나는 종이를 표지에 한번
써 보고 싶다. 그래픽으로 표지와
내지를 구별하는 방법이 아닌
물성에서 차이를 주는 방식으로도
접근해 보고 싶어서.

종이는 아름답다?
'종이는 (잘 활용해야) 아름답다'라고
표현을 조금 수정하고 싶다.

오혜진
홍익대학교 시각디자인학부를 졸업하고,
2014년부터 그래픽 디자인 스튜디오
오와이이(OYE)를 운영하고 있다. 리소
스텐실 인쇄 기법을 활용한 실험 워크숍
'Magical Riso'(Van Eyck, 2016, NL)에 참가한
것을 계기로 프린팅 기술을 모티브로 한
시각 연구를 시작하게 됐다. 일본(Door to
Asia, 2016)과 미국(Designer in Residence
OTIS College of Art and Design, 2018)에서
레지던시 프로그램에 참가했고, 'fanfare inc.
Tools'(2018, NL), 'Poster Show'(Likely General,
2018, CA), '2018 서울 포커스: 행동을 위한
디자인'(북서울시립미술관, 2018, KR) 등 여러
전시에 참여했다.

글
김강인

인쇄용지에 대해

인쇄용지가 중요하다는 건 알고
있지만, 그에 대해 고민하는
횟수는 점점 줄어들고 있다.
클라이언트들이 처음부터 사용할
종이를 정해 놓는 경우도 많고,
제작비 예산에 맞춰 일할 때는
애초에 선택의 폭이 좁다. 새로운
종이를 찾아내더라도, 가격이나
종이 결 방향, 사이즈 때문에
헛수고가 되는 경우가 많다. 그리고
무엇보다 특이한 종이 사용을
시도했다가 인쇄 질 측면에서
낭패를 본 경험이 몇 차례 있기
때문에(친환경 재생지들이 특히
그랬다) 이미 검증된 안전한 종이를
사용하는 경우가 대부분이다.

자주 사용하는 용지

'가장'이라면 압도적으로
랑데뷰다. 가장 자주 함께 일하는
클라이언트가 빈번히 정해 놓는
종이이기 때문이다. 그 외엔 Hi-Q
미스틱, 바르니, SC마닐라, 미색
모조지, 인버코트 등 몇몇 종이를
자주 사용한다. 대체로 스튜디오를
시작한 지 얼마 되지 않았을 때
리스트로 작성한 종이들이다. 다른
디자이너들이 소셜 미디어에 종이에
대해 언급하거나 결과물 크레디트에
종이 이름을 남겨 놓은 걸 보고 알게
된 종이도 있고, 그들이 만든 것을
인쇄소에 가져가 종이 선택 상담을
받은 뒤 알게 된 것들도 있다. '작업

잘하는 분들이 선택한 거니까 그럴
만한 이유가 있겠지'하면서 쓴다.
실제로 만족한 경우가 많다.

언급할 만한 자신의 인쇄물

종이의 한 면을 홀로그램
라미네이팅한 뒤 검은색 UV 잉크로
대부분의 면적을 덮어서, 검은색
종이에 홀로그램 인쇄를 한 것처럼
보이도록 만든 포스터가 가장 특이한
사례였다. 패키지 인쇄에서는 자주
볼 수 있는 방식이지만 포스터로
나온 결과물을 신기하게 생각하는
분들이 있었고, 결국 클라이언트가
그 방식을 사용해 제작해 주길
원하는 프로젝트가 많아지면서
최근엔 오프셋 인쇄만큼 UV 인쇄를
자주 활용하게 됐다.

언급할 만한 타인의 인쇄물

특이한 종이를 사용한 사례는
아니지만, 〈아파르타멘토〉
(Apartamento) 잡지가 사용하는
표지, 본문의 질감과 그 종이에
구현된 인쇄 색상을 좋아한다.

자신의 책을 자비출판한다면

굳이 만든다면 내용도 가볍고
중량도 가벼운 책을 눈에 안 띄게
디자인할 것 같다. 그래서 내지는
중량 때문에 바르니를 사용할 것
같다. 물론 가벼우면서도 어느 정도
두께감이 있고 인쇄 질도 괜찮은
다른 종이가 있다면 그 종이도
함께 고민하겠지만, 내가 아는 그런
성질의 종이 가운데 가격이 저렴한
건 흔치 않고, 그중에서도 바르니가
특히 실패 확률이 적은 것 같다.
표지는 모르겠다. 인쇄 전달 종이

매장에 가서 저렴한 종이 중에서
고를 것 같다.

제지사에게
종이 정보에 조금 더 쉽게 다가갈
수 있으면 좋겠다. 종이 샘플북이나
단가표를 가지고 있다고 해도
새로운 종이를 고르는 일은 늘
어렵다. '어느 종이와 비슷한
지질인데, 너무 새하얗지 않고,
조금 더 고급스럽고, 가격은 연당
15만원 이하' 같은 조건이 걸리면
계속 전화하다 포기하기 일쑤였다.
자주 거래하는 인쇄소에서
모 제지 회사 영업사원분을 소개해
주셔서, 그분이 작업실에 방문했다.
해당 종이가 경쟁사 제품 중 어떤
것과 비슷한지, 가격은 어떤지,
영업사원을 통해 구매할 경우
할인율이 어떤지 등 다양하고
자세한 정보를 얻을 수 있었다.
'비교적 덜 알려졌지만, A사의
B제품과 비슷하면서 가격도
합리적인 C사의 D제품'을 알게 되는
건, 작은 스튜디오를 운영하며 종이
정보에 접근하는 게 쉽지 않았던
내 입장에선 나름의 자산이 된다.

종이는 아름답다?
아름다운 종이에 안 아름다운 걸
인쇄하는 일을 줄여야겠다.

김강인
이윤호와 함께 서울에서 그래픽 디자인
스튜디오 '김가든'을 운영한다. 2013년부터
여러 기관이나 기업에서 의뢰하는 인쇄물,
기념품 등을 디자인, 제작하고 있으며,
대학에서 그래픽 디자인을 가르친다.
아모레퍼시픽미술관 'APMAP 2018',
국립한글박물관 '훈민정음과 한글디자인' 등에
작가로 참여했다.

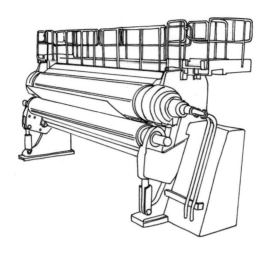

캘린더. 제지 과정에서 종이가 캘린더의 롤러를 통과하면서 더욱 평평해진다.

커버링 covering

겉면을 용지로 감싸는 작업. 양장 책 제작 시 하드보드를 그대로
사용하는 경우는 거의 없고 하드보드 위를 용지로 감싸는데, 이런
작업을 커버링이라 한다. 싸바리라는 용어와 별 구분 없이 쓰인다.
양장 책 외에 바인더, 고급 상자 제작 시 커버링을 하는데, 대개는
내구성과 고급감을 위한 작업이다. 대중적인 모조지, 스노우지
같은 것부터 고가의 천연 원단까지 다양한 용지를 커버링 용도로
쓸 수 있다. 시중에 커버링 전용지로 나와 있는 제품의 재료를
일별하면 각종 모티브의 엠보싱 문양을 새긴 종이, 동물 가죽의
모티브를 취한 폴리우레탄 원단, 가죽과 패브릭 표면을 모사한
라텍스 함침지, 레이온과 코튼 등의 텍스타일 등이 있다. 표면
문양의 모티브와 재질, 컬러별로 다양한 제품이 출시되어 있다.
재질의 격조와 쿠션감, 염색의 품질 등이 커버링 용지의 품질을
결정한다. 동물로부터 얻어진 원재료를 사용하지 않았다는 것을
나타내는 비건오케이(VeganOk) 동물 윤리 인증, 산림관리된
펄프만 사용하는 FSC® 인증, ECF 무염소 표백 펄프 사용, PVC가
아닌 수성 코팅을 사용한 친환경 종이 등 환경 커버링 용지 선택의
참조가 된다.

커스텀 페이퍼 custom paper

종이를 선택하는 대표적인 방법으로는 종이 회사가 제공하는 견본집을 참고하거나 이미 제작된 인쇄물의 종이를 살펴보는 것이 있다. 혹은 자신이 잘 알고 있는 종이, 즉 자신의 경험치 안에서 검증된 종이만을 사용하는 '안전한' 방법도 있다. 이와는 달리, 여러 이유로 현재 실존하지 않는 종이를 제지 공장에 특별히 주문하는 경우도 생각해 볼 수 있는데, 이렇게 만들어진 종이를 커스텀 페이퍼라 한다. 맞춤 제작되는 종이는 개인이 감당하기에 다소 많은 최소 주문 수량(보통 1톤) 때문에 B to B 거래로 이루어지게 된다. 가령, 일본의 다케오와 같은 대형 제지 유통 업체는 협력 제지 공장을 통해 새로운 종이를 기획·개발한다. 매우 드물지만 흥미로운 사례가 디자인 실천의 일환으로 종이 회사와 협업해 새로운 종이를 개발하는 케이스다. 네덜란드 디자이너 이르마 봄은 2016년 〈Rijksmuseum Cookbook〉이란 책을 만들기 위해 유럽의 종이 유통 회사 이게파그룹(The Igepa Group)의 네덜란드 지사와 공동으로 'IBO ONE'이라는 종이를 개발한 것으로 유명하다. IBO ONE은 $60g/m^2$의 가볍고 얇은 미색 종이로 노루지 또는

커스텀 페이퍼. 네덜란드 국립박물관의 컬렉션에서 요리 및 식재료 장면을 발췌해 조명하는 한편 네덜란드 기반의 레시피를 소개하는 〈Rijksmuseum Cookbook〉. 이 책을 위해 'IBO ONE'이라는 $60g/m^2$ 미색 용지를 개발한 것으로도 회자된다. 디자인 이르마 봄.

식품용지와 비슷하다. 보통의 박엽지에 비해 어느 정도 강도가 있으며 불규칙한 투명도를 갖고 있어 페이지를 넘길 때 텍스트와 이미지가 중첩되면서 독특한 레이어를 만들어 낸다. ☞ 별쇄(p.319)

커피 Coffee [두성종이]

커피 컵 용지 생산 시 발생한 자투리를 활용한 재생 펄프 40%, 천연 펄프 60%로 만들었으며, 세균 증식을 억제하는 기능을 더한 친환경 항균 컬러플레인지. 라테, 카푸치노, 캐러멜, 헤이즐넛, 모카, 에스프레소 등 커피 메뉴를 연상시키는 컬러로 구성되어 있으며, 책 표지, 패키지, 카드, 태그 등으로 적합하다.

컨셉트래싱지 Concept Tracing [두성종이]

매끄러운 표면, 최고급 품질의 반투명 트래싱지. 무염소 표백 펄프(ECF)를 사용한 친환경 중성지로, 식품용기 적합성 인증을 받아 식품 포장용으로도 사용 가능하다. 작업 시 충분히 건조시켜야 하며, 산화 잉크 사용을 권장한다.

케이투 K2 [서경]

매끄러운 태닝과 강렬한 유광 광택으로 가죽의 고급스러움을 살린 폴리우레탄 원단.

켄도 Kendo [삼원특수지]

자연스러운 색감과 미세한 티끌로 내추럴한 이미지를 연출한 용지. 내지에서 패키지까지 적용할 수 있는 폭넓은 평량 구성으로 각종 용도의 제작물 작업이 가능하다. 40% FSC® 재생 펄프, 55% FSC® 인증 펄프, 5% 비목재 펄프(대마)로 생산한 100% 친환경 종이.

켄트지

평활성이 높고 밀도가 치밀해 미술용, 제도용으로 사용되는 용지. 흔히 도화지라고도 한다. 영국 켄트 지방에서 처음으로 제작되었기 때문에 이런 이름이 붙었다. 화학 펄프를 원료로 한 순백 용지로 비교적 두툼하고 잉크가 번지지 않으며, 지우개로 지워도 일어나지 않는다.

코듀로이 Corduroy [서경]

코듀로이는 '코르덴'이란 이름의 원단을 모티브로 한 폴리우레탄 원단이다. 제작물에 코듀로이 원단을 사용하여 특유의 따스하고 포근한 감성을 정감 있게 표현할 수 있다.

코코아 Cocoa [두성종이]

코코아 껍질 분말을 활용해 토양과 과일 특유의 색감을 재현했으며, 세균 증식을 억제하는 기능을 더한 친환경 항균 컬러플레인지. 초콜릿을 연상시키는 컬러로 구성되어 있으며, 인쇄 및 가공 적성이 뛰어나다. 품목 중 '코코아 셸'은 식품 포장지로 사용 가능하다.

코튼지 cotton paper

코튼 섬유를 함유한 용지. 마치 목화로 만든 면섬유처럼 두껍고 부드러우며 가볍다. 코튼이 사람들에게 가장 친숙한 섬유인 데서 보듯 코튼지 또한 자연친화적이고 인간적인 질감을 가져 종이를 만져 보면 '진짜 종이 같다'는 인상을 준다. 코튼지를 표방하는 종이는 이름에 '코튼'이라는 단어를 붙인다. 몇 가지 소개하면, '그문드 코튼'(Gmund Cotton: 두성종이)은 100% 면으로 만든 용지로 따뜻한 질감, 두툼한 볼륨감이 특징이며 빛에 오래 노출되거나 시간이 흘러도 변색되지 않는다고 한다. '클래식 코튼'(Classic Cotton: 삼원특수지)은 코튼을 25% 함유한 용지로 천연 섬유소의 자연스러운 조직 배열 덕분에 높은 인장 강도가 강점이며, 중성 처리로 장기간의 변색이 없어 제작물이 훌륭하게 보존된다고 한다. '엑스트라 코튼'(Extra Cotton: 서경)은 우수한 그립감과 표면 질감, 종이의 탄성을 고려한 최적의 코튼-펄프 비율을 찾아내 만든 용지로 기존 코튼지에 비해 한 차원 높은 완성도를 가졌다고 한다. 주 용도는 카드, 초대장, 명함, 레터프레스, 상표 태그(Tag) 등.

코팅 coating

종이 제조 과정에서 초지기를 거쳐 나온 종이의 표면에 코팅액을 균일하게 도포하는 것. 이를 도공(塗工)이라고 하며 이 과정을 거친 종이를 도공지, 그렇지 않은 종이를 비도공지로 분류한다. 종이를 코팅하는 이유는 표면을 매끄럽게 만들기 위함인데, 결국은 인쇄

품질을 높이기 위해서다. 주성분이 펄프로 되어 있는 백상지를 확대해 보면 표면이 균일하지 못한데, 이것이 인쇄 품질에 나쁜 영향을 주기 때문에 코팅 과정을 통해 표면을 평평하게 만드는 것이다. 코팅액의 주성분은 탄산칼슘과 백토(돌가루), 접착제 등이다. 종이의 평활성, 광택도, 백색도 등 상품의 조건에 따라 성분을 조절해 코팅액을 만들어 종이에 도포한다.

콜드 스탬핑 cold stamping

일명 콜드 포일 스탬핑(cold foil stamping) 혹은 콜드 포일 프린팅. 최종 제품의 미적 감각을 향상시키기 위해 금속 포일을 인쇄물에 인쇄하는 한 방식. 고열 과정이 필요한 핫 스탬핑과 달리 인쇄용 접착제를 사용하며 인쇄와 동시에 스탬핑이 이루어지는 방식이다. 따라서 공정이 간결하고 편리하며, 특히 핫 스탬핑 공정의 물리적 한계를 극복한 다양한 효과를 손쉽게 구현할 수 있다. 기존 인쇄기에 콜드 스탬핑 장비를 추가하는 방식으로 이 기술을 구현할 수 있다.

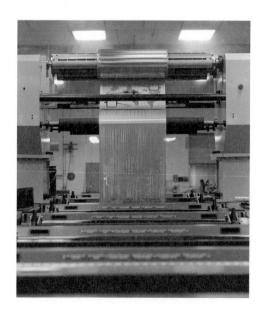

콜드 스탬핑. 인라인 콜드 포일 프린터. 이미지 위키미디어.

콩코르 Conqueror [삼원특수지]

클래식한 스타일에서 모던한 감각까지 시대를 초월한 페이퍼 스타일의 용지. ▶ 레이드(Laid): 트윈와이어(Twin Wire) 공법으로 탄생한 고품격 양면 레이드 무늬. ▶ 밤부(Bamboo): 대나무를 종이의 원료로 사용한 신개념 그린 페이퍼. ▶ 우브(Wove): 우수한 망점 재현과 뛰어난 잉크 착상으로 깨끗한 이미지 연출. ▶ 씨엑스 22(CX22): 실크를 연상시키는 매끄럽고 부드러운 표면 감촉, 강도와 탄성이 뛰어나며 높은 불투명도로 뒤비침 최소화. ▶ 컨셉-이리데슨트(Concept-Iridescent): 미려한 표면 광택으로 세련미 넘치는 메탈빛 시각 효과.

쿠르즈 그래픽 호일 Kurz Graphic Foil [서경]

축적된 선호도 분석과 지속적인 트렌드 개발을 토대로 효과적인 호일 색상만을 모아 소개하는 서경의 호일 시리즈. 천편일률적인 색상에서 벗어나 디자인에 더욱 부합하고 개성을 살릴 수 있는 적절한 호일을 찾는 가장 효과적인 방법을 찾을 수 있다. 서경은 현재 약 121종류의 그래픽 호일을 보유하고 있다.

쿠션지 Cushion [두성종이]

다층 구조 덕분에 쿠션 같은 탄성과 신축성이 특징이며, 부드러운 질감과 두툼한 두께감, 뛰어난 인쇄 적성을 갖춘 보드. 일반 코스터 용지가 흡수성을 높이기 위한 미세한 구멍 때문에 인쇄 적성이 떨어지는 점을 개선하여 완성도 높은 결과물을 얻을 수 있다.

큐리어스매터 Curious Matter [삼원특수지]

감자전분의 분자 구조를 분해하여 실제 감자 껍질을 만지는 듯한 생생하고 독특한 표면 구조로 흥미롭고 독특한 촉감을 가지고 있는 친환경 종이.

큐리어스 메탈릭 Curious Metallics [삼원특수지]

펄·메탈릭 표면의 미묘한 빛의 예술을 보여 주는 용지. 원지의 색상으로 독창적이고 차별화된 이미지를 연출할 수 있고 트윈와이어(Twin Wire) 공법으로 강도와 탄성이 뛰어나 결과물의

완성도를 높인다. 다양한 용도로 적용 가능한 폭넓은 제품 및 평량을 제공. ▶ 메탈(Metal): 미려한 표면 광택으로 세련미 넘치는 메탈빛 시각 효과. ▶ 이코노믹(Economic): 프리미엄 메탈 제품을 합리적인 가격으로 구성한 한정 제품.

큐리어스스킨 Curious Skin [삼원특수지]

부드러운 피부 감촉의 용지. 피부 감촉을 연상시키는 부드럽고 촉촉한 질감을 갖춘 FSC® 인증 친환경 제품이다.

큐브 Cube [두성종이]

일본 전통의 바둑판 무늬를 재현한 컬러엠보스지로, 사방 1.5mm 규격의 엠보스 체크 패턴이 들어가 있다. 반복적 패턴 덕분에 독특한 표현이 가능하며, 싸개지, 봉투 등 다양한 제작물에 활용할 수 있다.

크라프트지 kraft paper

갈색을 띠는 강하고 질긴 용지로 주로 포장지로 쓰이는 종이. 크라프트 공정에서 생산된 화학 펄프로 만들어진 종이다. 펄프 제조상에서 산성 아황산염 공정은 셀룰로오스를 분해시켜 더 약한 섬유로 만드는데, 일반적인 펄프 공정에선 목재에 원래 존재하는 리그닌의 대부분을 섬유로 남기는 반면 크라프트 공정에서는 대부분의 리그닌을 제거한다. 리그닌은 섬유 속의 셀룰로오스 사이의 수소 결합 형성에 영향을 주는 원료로 낮은 리그닌은 결과적으로 종이의 강도를 증가시킨다. 때문에 크라프트 공정에서 생산된 펄프는 여타의 펄프보다 내구성과 저항성이 강하다. 크라프트 펄프는 다른 목재 펄프보다 어둡지만 흰색으로 표백할 수 있다. 인장 강도와 높은 탄성, 높은 인열 저항을 갖고 있어 강도와 내구성에 대한 요구가 높은 포장재, 그 외 쇼핑백, 상표 태그, 홀더, 봉투, 문구 등에 사용된다. 크라프트지는 용도가 다양한 만큼 여러 종류 상품이 나와 있어, 용도에 맞게 선택하면 되지만 인쇄 적성이 좋지 않아 인쇄물의 본문 용도로는 적합하지 않다. 반면 책 표지에 이 종이를 사용하는 경우가 있는데, 대체로 인위적이지 않은 자연스러움과 거친 질감의 감성을 얻기 위한 시도로 볼 수 있다.

크라프트 콜렉션 Kraft Collection [삼원특수지]

내추럴한 색상과 부드러운 표면 질감을 갖춘 다용도 크라프트
제품. 미 FDA 및 유럽, 국내 식품 기관의 품질 인증을 받은 안전한
제품이다.(MG 크라프트 제외) ▶ 크라프트라이너(Kraft Liner):
2층 구조로 된 크라프트 제품 고품질의 재생지 사용으로 각종 인쇄
및 가공이 용이. 국내 식품 안전 인증을 받은 제품으로 각종 식품
포장재 및 깔개지에 적합. ▶ MG크라프트(MG Kraft): 내추럴한
질감과 특수 캘린더링 처리로 비닐 코팅이 필요 없는 고강도
백색크라프트 무염소 표백 펄프를 사용한 친환경 제품. ▶ MF
크라프트(MF Kraft): 도톰한 두께감과 강한 내구성, 균일한 색
지속성을 갖춘 제품.

크라프트팩 Kraftpak [삼원특수지]

침엽수 펄프 특유의 성긴 기공 구조로 단열 효과가 탁월한 용지.
100% 무염소 비표백 천연 크라프트 펄프를 사용한 친환경
제품이며 미 FDA 및 국내 시험기관 기준 통과로 식품 포장용
안전성을 보장한다. 박 인쇄, 형압, 줄내기, 다이커팅 등 각종 후가공
용이.

크러쉬 Crush [두성종이]

감귤류 과일, 옥수수, 올리브, 커피, 헤이즐넛, 아몬드 등 다양한
식재료를 가공하는 과정에서 발생한 잔여물이 15% 함유된 친환경
컬러엠보스지. 생산 시 수력발전 등 그린 에너지를 활용하며,
원재료에 따른 독특한 질감, 깊이 있는 색상이 특징이다.

크레센트 매트보드 Crescent MatBoard [삼원특수지]

100년이 넘는 역사의 미국 크레센트 회사의 대표 제품으로 품질
및 색상에 있어 비교 우위의 프리미엄 제품. 제품 보존성을 위하여
면지, 배지, 코어에 칼슘카보네이트 가공되었으며, 커팅 작업성이
뛰어나다.

크레센트 일러스트보드 Crescent Illust-Board [삼원특수지]

100% 고급 순면으로 생산한 고급 일러스트 보드. 산성화 방지 가공

글
양민영

인쇄용지에 대해
주로 인쇄물을 만들기 때문에
종이는 중요한 디자인 요소라고
생각한다. 종이의 선택에 따라
결과물의 완성도가 좌우되는 경우도
많다. 보통은 디자인 초반부터 대략
어떤 종이에 인쇄할지 염두에 두고
디자인하고, 특정 종이에서 힌트를
얻어 디자인을 풀기도 한다. 특별한
경우가 아니라면 인쇄 전에 교정지
작업을 내 보는 경우는 적으므로,
종이 선택은 조금 과장하면
복불복과도 같다. 별 고민 없이 고른
종이가 의외로 잘 어울릴 때도 있고,
고심해서 고른 혹은 비싼 종이를
써도 생각보다 효과적이지 않을
때도 있다.

자주 사용하는 용지
아트지와 백색 모조지. 비싸지
않기 때문에 자주 사용하고,
각자 캐릭터가 확실하기 때문에
만족한다. 그렇지만 애초에 다양한
종이를 경험해 보고 이 종이들을
사용하게 됐다기보다, 예산이나
작업 기간이 넉넉하지 않기
때문에 어느 정도 결과물을 예상할
수 있는—위험을 덜 감수해도
되는—종이를 계속 쓰게 되는
것이기도 해서, 더 다양한 종이를
경험해 보고 싶긴 하다. 예를 들어
아트지라면 같은 데이터를 같은
인쇄기로 찍었을 때 아트지와
울트라 사틴 같은 비싼 아트지에는

어떻게 다르게 나오는지 궁금하고,
모조계열이라면 백색 모조지와 문켄
폴라 러프의 발색이 어떻게 다른지
궁금하다. 후자의 발색이 더 좋다고는
들었지만 같은 데이터로 비교해 볼
기회가 없었기 때문에 실제로 어떤
차이가 있을지 궁금하다.

언급할 만한 자신의 인쇄물
2016년 여름에 발행한 옷에 관한
잡지 〈쿨〉 3호 'WORDS'. 백색
모조지 100g과 두성종이 크로마룩스
100g 두 종이를 사용했다.
크로마룩스는 앞면은 글로시하고
뒷면은 러프한 종이로, 글로시한 면은
아트지보다 더 유광 코팅에 가깝게
반짝거린다. 크로마룩스와 백모조의
백색도가 비슷하기 때문에 종이를 두
가지 쓴 느낌이라기보다는 모조지의
일부가 코팅된 느낌으로 자연스럽게
어울린다. 다른 작업물들을 보면서
평소 크로마룩스의 매력을 익히 알고
있었고, 크로마룩스의 광택면은 인쇄
영역이 적을수록 그 글로시함이
돋보인다는 사실도 알고 있었다.
그래서 여백이 많은 콘텐츠에 이
종이를 사용하면 좋겠다고 생각하고
있던 터였다. 〈쿨〉 3호는 거의 모든
콘텐츠가 글로 채워졌고, 광고 또한
민구홍 매뉴팩처링의 문장 작업으로
게재됐다. 기성 패션 잡지에서
가장 반짝거리는 종이를 쓰는
부분이 광고이기 때문에, 그것처럼
크로마룩스의 반짝이는 면에만
텍스트로 된 광고 작업을 배치했다.
전체 책이 텍스트 위주의 먹1도로
인쇄됐기 때문에 크로마룩스의
물성이 가장 큰 디자인 요소로
강조됐다. 이런 식으로 앞·

뒷면이 다른 종이는 100g대의 얇은 종이에서는 잘 볼 수 없기 때문인지 북 페어에서 종이에 대한 질문을 많이 받기도 했다.

언급할 만한 타인의 인쇄물
일본 사진집을 보면 아트지보다 광택이 더 나고 살짝 플라스틱 같은 종이가 자주 보이는데 그것이 무슨 종이인지 궁금하다.

자신의 책을 자비출판한다면
큰돈을 들이기 어려울 테니 비싼 종이는 쓰지 못할 것 같고 쓰더라도 많은 양을 쓰지 못할 것 같다. 비용 상관없이 써 보고 싶은 종이를 꼽자면 무늬 펼지.

제지사에게
저에게 종이 협찬을 해 주셨으면 좋겠다. 같은 종이도 매력적으로 보이는 콘텐츠를 만들 능력을 가지고 있다. 종이의 가능성을 발굴하고 싶다면 나에게 연락 달라. 예를 들어, '스와치 서비스' 프로젝트의 일환으로 색지로 노트를 만드는 프로젝트를 해 보고 싶다. 또 하나, 예전에 두성종이가 교대에 있을 때 큰 포스터 달력을 월마다 만들었던 것이 기억난다. 그런 프로젝트를 디자이너들과 협업해서 해도 좋을 것 같다.

종이는 아름답다?
서울시 중구에 있는 여러 종이 매장에 가서 종이를 구경하고 새로 나온 종이 샘플을 사서 작업실에 두는 것은 재미있는 활동 중 하나다. 앞으로 더 다양한 종이를 활용한 디자인을 볼 수 있었으면 좋겠고, 할 수 있었으면 좋겠다.

양민영
인쇄 매체를 기반으로 작업하는 그래픽 디자이너다. '불도저 프레스'를 운영하며, 옷에 관한 잡지 〈룰〉을 기획하고 디자인한다. 선주문 후생산 의류 맞춤 생산 서비스 '스와치'와 안 입는 옷을 정리하는 행사인 '옷정리'를 운영한다. meanyounglamb.com

사진: 정유진

208

글
이기준

인쇄용지에 대해

인쇄 적합도보다 색, 감촉, 무게
등을 따지는 편이다. 함께 일하는
클라이언트 대부분이 제작비를
많이 쓰지 못하는 형편이라 선택의
여지가 별로 없기 때문에 종이의
효과를 작업에 끌어들이기 힘들다.
그저 주어진 조건으로 여기는
편이다.

자주 사용하는 용지

그린라이트 80g. 싸고 가벼워서
본문 용지로 자주 쓴다. 보통 수백
페이지씩 쓰니까 아마 가장 많이
사용하는 종이일 것이다.

언급할 만한 자신의 인쇄물

무선 제책에는 면지를 사용하지
않는 편이다. 기능 면에서
무의미한데 단지 관습으로 쓰는
경우가 많기 때문이다. 무엇을 쓰지
않는지 역시 중요한 선택이다.

언급할 만한 타인의 인쇄물

〈Small Studios〉(hesign Publisher,
2009)라는 책의 종이 단면은
아이스링크처럼 너덜너덜하다.
톱으로 간 듯 보인다. 실내에서는
펼치기 곤란할 정도로 종이 가루가
날린다. 왜 이랬나 싶지만 한편으론
그러면 어때서 싶기도 하다. 산 이후
한 번도 펼쳐 보지 않았다.

자신의 책을 자비출판한다면

예산에도 제한이 없다고 가정한다면
흑지에 흰색으로 인쇄하고 싶다.
늘 그 반대로 해 왔으니까.

제지사에게

매출에 상관없이 오직 제지술을
뽐내기 위한 종이를 만들면 어떨까.
이런 종이 만들 수 있는 사람 나와 봐,
하고. 아무도 쓰지 않으면 어떤가.

종이는 아름답다?

미래에는 감촉이 가장 사치스러운
감각이 되지 않을까? 매끈한 표면
또는 뇌에 주입하는 정보로서의
감각이 아니라 갖가지 텍스처를 지닌
진짜 종이를 대수롭지 않게 만질 수
있는 시대가 저물지도 모르는데
그때 종이는 어떤 물건이 될지.

이기준
유유의 책들, 민음사의 쏜살문고, 난다의
읽어본다 시리즈 등을 작업한 그래픽
디자이너다. 산문집 〈저, 죄송한데요〉를
지었다.

종이는 아름답다 #30

글
이재영

인쇄용지에 대해
작업할 때 콘텐츠의 성격·개성이
담긴, 표현으로서의 종이를
선택하는 것을 중요하게 생각한다.
인쇄나 후가공, 종이 크기 등 옵션에
따라 다르게 반응하는 종이의
다양한 경우의 수를 알아 두려
애쓴다. 하지만 특징 있는 종이는
가격과 비례하는 경우가 많기
때문에 프로젝트 견적에 맞추다
보면 적정 지점에서 타협하고 만다.

자주 사용하는 용지
모조지. 국산지라 저렴하고
무난하다는 점이 만족이라면
만족이라 하겠다.

언급할 만한 자신의 인쇄물
예전에 작업했던 〈글짜씨〉는
두성종이의 협찬을 받아 진행했다.
제지사와 협의해 콘텐츠에 적합한
종이를 찾고 사용해 보는 즐거움이
있었다. 이를 테면, 〈글짜씨 17:
젠더와 타이포그래피〉는 흔하게
사용하지 않았던 펄지(코멧)를
선택했는데, 주제에 대한 주관적인
해석과 잘 어울리는 종이라
생각한다. 6699press에서 출간한
〈서울의 목욕탕〉은 책의 첫 장
간지로 노루지를 삽입했는데,
얇아 뒷장이 살짝 비치면서 양면의
질감이 달라 책의 흐름을 잘 열어
주었다고 생각한다.

언급할 만한 타인의 인쇄물
일본의 책을 소개하고 싶은데, 후지타
히로미가 디자인한 다케노우치
히로유키의 〈Things will get better
over time〉은 색지와 1도 인쇄만으로
사진 책의 확장을 실험했다. 잡지
〈球体 1~3〉은 다치바나 후미오가
디자인했는데, 사진과 텍스트를 독자가
경험하거나 지각할 수 있도록 종이의
성질을 변주한 것이 인상적이다.

자신의 책을 자비출판한다면
사전이나 성경책처럼 얇은 종이로만
된 여러 레이어가 쌓인 책을 만들어
보고 싶다.

제지사에게
합리적인 가격과 다양한 본문용
종이 개발, 밝은 비도공지 출시.

종이는 아름답다?
앞선 질문에 대한 배반일지도
모르나 종이보다 더 아름다운
자연을 늘 생각하고 책임감을 느끼자.

이재영
그래픽 디자이너. 6699press에서 책과 인쇄물을
만든다.

처리된 중성(100%) 제품으로 변색이 되지 않으며 제품 표면의 독특한 질감으로 특별한 회화감을 연출한다.

크로마룩스 Chromolux [두성종이]

패키징과 그래픽에 특화된 고급 그래픽 용지. 고강도, 고백색, 고평활도를 자랑하는 단면 고광택 종이(CCP)다. 강함과 부드러움이 공존하는 그래픽 용지로서 양면 모두 인쇄 적성과 색상 재현성이 우수하고 엠보싱 등 가공 적성도 뛰어나 다양한 용도로 활용할 수 있다.

크롬 코트지 chrome coated paper

표면이 거울처럼 반짝이고 매끄러운 용지. 고광택, 고평활도를 특성으로 하는 용지로 코팅액이 도포된 종이를 크롬 소재의 롤러를 통해 연마하고 코팅액을 경화시켜 만든다. 표면 평활도와 잉크 흡수성이 뛰어나고 망점 퍼짐을 억제할 수 있어 이른바 인쇄 적성이 매우 뛰어난 용지로 평가된다. 용지가 반짝이는 데다 이미지를 극히 선명하게 재현할 수 있어 커버지, 패키지, 초대장, 카드, 라벨 등 다양한 용도로 널리 사용된다. 아울러 종이 강도가 높고 탄성이 좋아 엠보싱, 다이커팅, 박 인쇄 등 가공 적성도 뛰어나다. 한쪽 면만 코팅된 단면 크롬 코트지, 양면에 코팅된 양면 크롬 코트지로 나뉜다.

크리스탈 Kristall [서경]

고급 메탈릭 페이퍼. '화려하지만 경박스럽지 않고, 눈에 띄지만 어우러질 수 있는' 것이 크리스탈만의 매력이다. 차분하면서도 세련된 메탈릭 색상과 이에 어울리는 마이크로 엠보싱이 돋보이는 크리스탈은 메탈릭 용지의 새로운 차원을 보여 준다.

크리스탈 트레싱지 Crystal tracing [삼원특수지]

투명도와 평활도가 높아 표면 긁힘이 적고 내광성이 우수하여 빛에 쉽게 바래지 않는 특성을 갖는 용지. 중성지로 쉽게 변색되지 않아 제작물의 보존성이 우수하고 폭넓은 평량 구성으로 다양한 제작물에 적용 가능하다.

크리에이티브보드 Creative Board [두성종이]

100% 재생 펄프로 만들었으며, FSC® 인증을 받은 친환경 컬러플레인지. 보르도, 플라밍고, 사파이어 등 선명한 원색이 매력적인 27색, 균일한 표면 질감, 각종 패키지, 쇼핑백, 서적 등에 적합한 평량으로 구성되어 있으며, 유럽연합 어린이 완구 안전기준을 통과해 아동용품에도 사용 가능하다.

크린에코칼라 Clean Eco Color [두성종이]

재생 펄프(5%)와 무염소 표백 펄프(95%)로 만든 친환경 보드. 네 가지 색상, 다섯 가지 평량으로 구성되어 있으며, 파일, 패키지 등에 활용하기 좋다.

클래식 린넨 Classic Linen [삼원특수지]

정교한 양면 직물 패턴이 돋보이는 용지. 폭넓은 컬러 레인지를 제공한다. 정선된 고급 원지인 만큼 우수한 강도와 내구성을 자랑하며, 제작 시 탄성이 우수하고 인쇄 및 각종 가공이 용이하다.

클래식 크래스트 Classic Crest [삼원특수지]

부드러운 무광 표면, 내추럴한 색조의 친환경 고급 인쇄용지. 한결같은 표면은 높은 인쇄성을 보증한다. ▶ 스무스(Smooth): 곱고 부드러운 표면 촉감이 특징으로 섬세한 느낌의 고급스러움을 추구한다. ▶ 에그쉘(Eggshell): 마치 달걀의 미세한 표면이 연상되어 고급스러움과 재미를 동시에 추구한다.

클래식 텍스쳐 Classic Texture [삼원특수지]

아름다운 표면 텍스쳐를 가진 클래식 브랜드.(양면 엠보스 페이퍼) ▶ 스티플(Stipple): 조약돌 표면이 연상되는 섬세한 페블(pebble) 텍스쳐, 독보적인 표면 촉감을 지닌 제품. ▶ 테크위브(Techweave): 미래지향적인 테크(Tech)와 직물(weave)이 결합된 새로운 텍스쳐, 세련미와 독창성을 동시에 제공. ▶ 우드그레인(Woodgrain): 나뭇결의 우아한 매력의 텍스쳐, 섬세한 질감과 고풍스러운 색감으로 종이의 무한한 가능성을 전달.

키아라 Kiara [삼원특수지]

순백 표면을 제공하는 용지로 또렷한 망점 재현성과 탁월한 발색
효과로 세밀한 색감을 연출한다. 중성 처리(acid-free)로 변색이
거의 없어 제작물의 보존성이 탁월하고 고급 펄프 사용으로 강도가
뛰어나 형압, 다이커팅 등 각종 인쇄 가공이 용이하다.

키칼라 Keykolour [삼원특수지]

프랑스 색채 디자인 전문 연구소 Atelier 3D Couleur와 협업을 통해
탄생한 색지. 세련되고 자연스러운 표면 질감에 펼쳐지는 42가지
컬러를 제공한다.

(타)

타블로 Tablo [두성종이]

재생 펄프를 35% 함유한 친환경 언코티드 인쇄용지. 신문지를
연상시키는 은은한 그레이 톤, 러프하면서도 고급스러운
질감, 뛰어난 인쇄 적성을 갖췄으며, 동일 평량의 종이에 비해
두꺼우면서도 가벼워 서적 내지, 리플릿, DM 등은 물론 레트로
스타일의 제작물에 활용하기 좋다.

타블로이드 tabloid

표준 신문의 2분의 1 크기인 신문. 대판(大版)이라고 불리는 표준
신문 사이즈는 가로 396mm, 세로 545mm이며 타블로이드는
그 2분의 1인 가로 273mm, 세로 396mm다. 전통적으로 대중지
판형이며 신문용지다. 일부 연예 잡지가 타블로이드에 육박하는
판형으로 발행하기도 하는데, 이때는 컬러가 잘 표현되는 스노우지
계열의 용지를 사용한다. 한편 타블로이드와 유사한 판형으로
베를리너(Berliner) 판형이 있는데, 대판과 타블로이드의 중간
판형으로 대략 가로 323mm, 세로 470mm다. 대판 크기의 약 70%
이므로 휴대성이 좋아 혼잡한 공간에서 신문을 읽는 것이 편하고,
특히 제작비를 절감할 수 있는 장점이 있다. 영국〈가디언〉, 프랑스
〈르몽드〉, 영국〈더 타임스〉등이 채택하고 있는 판형이나 크기는
신문마다 조금씩 다르다. 2009년〈중앙일보〉가 한국에서는 처음

이 판형을 도입했다.

타이벡 Tyvek [삼원특수지]

물에 젖지 않고 물이 통과하지 않는 내수 및 방수 효과, 질긴 재질로
외부 충격에 쉽게 찢어지지 않는 인장 강도를 갖는 제품. 다른
합성지에서 볼 수 없는 공기 투과성으로 의류, 배너 등에 사용
가능하고 높은 백색도와 우수한 인쇄성으로 선명하고 깨끗한
이미지를 연출할 수 있다. 디지털 인쇄도 가능하다.(HP Indigo
Printer 인쇄 품질 인증) ▶ D타입-하드타입(Tyvek D-Hard Type):
각종 인쇄와 컨버팅에 적합하도록 대전 방지 처리 및 코로나
처리를 한 제품으로 다른 합성지에 비해 인쇄성이 뛰어나며
가공이 용이하다. ▶ B타입-하드타입(Tyvek B-Hard Type): 우수한
박테리아 차단 효과 및 내화학성으로 미국 FDA 및 USDA의 공인을
받아 안정성이 입증된 제품. ▶ 소프트(Tyvek Soft): 엠보싱 처리로
섬유와 같이 부드럽고 내구성, 공기 투과성, 차단성이 우수한
제품으로 미립자 및 박테리아 침투를 막아 주는 동시에 표면에
보풀이 발생하지 않아 청정실, 실험실, 의료 현장 등의 보호복으로
이상적인 제품. ▶ 데코타이벡(Deco Tyvek): 타이벡 표면을 특수
펄코팅 처리하여 타이벡 고유의 기능성에 시각적인 아름다움을
더한 제품.

탄성 elasticity

외부의 힘에 의해 변형된 물체가 이 힘이 제거되었을 때 원래의
상태로 되돌아가려고 하는 성질. 탄성이 강한 물체는 용수철이나
고무줄처럼 원래 상태로 돌아가려는 힘이 매우 센 오브젝트다.
종이도 탄성을 갖는 탄성체인데, 탄성 정도에 따라 인쇄물의 물성이
달라지므로 인쇄 제작에서 암묵적으로 고려된다. 가령 표지 용지의
탄성이 약할 경우, 인쇄물은 잘 휘어지는 유연한 물성을 갖게 된다.
일반적으로 종이는 두꺼울수록 탄성이 강해지나 용지 종류에 따라
그 정도가 달라진다. 예를 들어 백상지는 아트지나 중질지보다
탄성이 강하다. 책 만들기에서도 본문 용지의 탄성에 따라 책넘김의
수월성이 결정되기 때문에 본문 용지의 탄성은 종이 선택에 꽤
중요한 요소가 된다.

탄트셀렉트 Tant Select [두성종이]
특수 엠보스 가공을 하여 패턴과 질감이 독특한 컬러엠보스지.
컬러가 다양하며, 인쇄 시 잉크 착상이 우수하다.

토모에리버 Tomoe River [두성종이]
얇은 평량의 언코티드 인쇄용지. 잉크 번짐이나 긁힘이 적고,
뒤비침이 거의 없어 특히 필기용으로 적합하다. 만년필은 물론
볼펜이나 잉크 펜, 샤프 펜, 연필 등 어떤 필기구를 사용해도
매끄럽고 기분 좋은 필기감을 느낄 수 있으며, 발색이 뛰어나다.

토쉐 Touche [서경]
부드러운 촉감의 면이 특징인 라텍스 함침 고급 지류. 흡사 장미의
꽃잎을 만지는 것처럼 부드럽고 광택이 없는 표면은 촉감이 중요한
역할을 하는 인쇄 작업 시에 적합하다. 종이 양면의 색감과 촉감이
동일하여 양면을 활용한 디자인에 용이하며 모두 10가지 색상을
제공한다.

트레싱지 tracing paper
반투명으로 되어 있어 바탕이 훤히 비치는 종이. 미술 쪽에서
원화를 모사할 때 그림 위에 대고 사용한 종이로 예전에는
미농지(美濃紙)라고 불렸다. 미농지는 닥나무 껍질로 만든 질기고
얇은 종이로 일본 기후현(岐阜縣) 미노(美濃) 지방의 특산물인
데서 생긴 이름이라고 한다.(출처: 표준국어대사전) 설계나 제도를
할 때 이 종이가 여전히 쓰이지만 그래픽 디자인, 출판 디자인에서
트레싱지는 특유의 반투명성을 이용한 효과를 노리고 사용될 때가
많다. '크리스탈 트레싱지'(삼원특수지), '컨셉트레싱지'(두성종이)
등의 제품이 나와 있다.

트루컬러 Gmund Trucolor [서경]
비비드한 색상이 돋보이는 고급 그래픽 용지. 매끄러운 표면이
특징이고, 장섬유(long fiber)를 사용하여 패키지 및 커버용으로
사용할 때에도 내구성을 보장한다. 29색상 제공.

트위드 Tweed [서경]

오리지널 트위드의 까슬까슬하면서도 부드러운 촉감을 살린 고급 폴리우레탄 원단. 별다른 디자인이 가미되지 않아도 원단이 주는 느낌만으로도 클래식한 멋스러움을 표현할 수 있다.

트윌 Twill [서경]

현대적인 감각의 고급 폴리우레탄 원단. 패턴의 방향과 밀도까지 면밀히 검토하여 완성된 트윌의 리니어 패턴은 색상을 생동감 있게 전달한다.

특수지

'일반지'와 대비되는 용어로 업계에서는 소량으로 유통되는 수입지류를 지칭할 때 특수지라 한다. 오프셋 인쇄에 사용되는 종이는 일반적으로 빠른 시간 안에 대량으로 찍기 좋은 용지, 즉 일반지가 대부분을 차지하지만 그것이 전부는 아니다. 각각 개성적인 촉감이나 색을 가진 '팬시 페이퍼'라고 불리는 특수지가 대표적이다. 질감을 중시한 것이 많아서 코트지보다 잉크의 발색은 미치지 못하지만, 일본산 용지 반누보 시리즈나 미세스B처럼 표면에 인쇄용 코팅을 해서 러프한 질감에도 불구하고 인쇄 상태를 올린 것도 있다.

한편 패키지에 사용되는 용지나 잡지 표지에 사용되는 두께감 있는 인쇄용지는 판지라고 해서 일반 용지와는 구분된다. 보통 인쇄소에서는 두꺼운 용지의 인쇄를 꺼리는 경향이 있으나 그런 용지에 대응하는 경우엔 1mm 정도 두께의 판지부터 얇은 골판지까지 인쇄할 수 있다. 크라프트지 등의 포장지도 상당히 얇은 것은 롤 상태로도 인쇄할 수 있으며, 어느 정도 두께가 있으면 오프셋 인쇄로 찍는 것도 가능하다. 크라프트지는 강도가 매우 우수한 반면 인쇄 적성이 매우 좋지 않아 컬러를 찍어도 잉크가 가라앉아 탁하게 나온다. 이런 성질을 이용해 레트로한 감성을 나타내는 데 이용하기도 한다.

그 외 다소 특이한 기능을 갖는 기능지도 다양한 종류가 있다. 합성 펄프를 사용한 필름 같은 소재의 유포지나 물에 녹는 수용지 등 저마다 특징적인 기능을 갖고 있다. 종이의 특성에 따라

유성잉크로는 건조가 잘 안되는 것은 건조 속도가 빠른 합성지용
잉크나 자외선으로 단시간에 경화하는 UV 잉크를 이용해
인쇄해야 할 경우도 있다. 오프셋으로 인쇄할 수 있는 종이는
다방면에 걸쳐 있지만, 종이의 성질에 따라 인쇄기 세팅이 달라져야
하므로 인쇄소와의 긴밀한 의사소통이 필수적이다.

티라미수 Tiramisu [두성종이]
은은한 컬러에 부드러운 펄 광택이 가미된 펄지. 레이저/잉크젯
프린터에서 출력 가능하다.

티엠보스 T-EOS [두성종이]
선명하고 아름다운 50색, 다양한 패턴의 컬러엠보스지. 결이 고운
사암을 연상시키는 텍스처의 '사간'을 비롯해 '스트라이프', '자가드'
등 일곱 가지 엠보스 패턴으로 구성되어 있다. 카탈로그, 단행본,
노트, 다이어리 등의 커버, 띠지, 고급 패키지로 활용하기 좋다.

(파)

파리지나 Parigina [서경]
보편적인 가죽 패턴을 섬세하게 표현한 고급 폴리우레탄 원단.
수년에 걸쳐 개발된 가죽 엠보싱과 세련된 색상, 그립감까지 고려한
부드러운 촉감이 조화를 이룬다.

파인애플 Pine Apple [두성종이]
파인애플 껍질처럼 볼드하고 규칙적인 패턴이 들어가 질감이
독특한 컬러엠보스지. 내구성이 뛰어나고, 잘 변색되지 않으며,
패키지, 지제품, 종이공예 등에 적합하다.

파치카 Pachica [두성종이]
열을 가하면서 누르면(열 형압) 그 부분이 반투명해지고, 흰색
부분과의 볼륨 차이로 입체감이 생기는 기능지. 이런 특징을 활용해
독특한 효과를 연출할 수 있으며, 도톰한 두께감과 고급스러운
질감을 갖춰 다양하게 활용 가능하다.

판지 paperboard

일명 마분지. 두껍고 빳빳한 종이로 양장 도서의 하드커버용 보드를 생각하면 된다. 이 외에 교육용 교구, 카드류, 포장 박스 소재, 바인더 소재 등에 활용된다. 견고하면서도 시간이 지나도 휘지 않고, 가볍게 만드는 것이 이 분야의 기술이다.

판타스 Fantas [두성종이]

특수 코팅 기계로 코팅하여 평활도가 뛰어나고 백색도가 높으며 내절성이 있는 고광택 종이(CCP)에 화려한 컬러를 더한 컬러플레인지. 뛰어난 인쇄 적성, 유리 같은 광택 효과가 특징이다.

판형

인쇄물의 크기를 구별하는 단위. 일반적으로 용지의 칭호에 따라 구별되는데 사육판(四六判)이란 사육 전지(1091×788mm)를 64면으로, 국판(菊判)이란 국판 전지(939×636mm)를 32면으로 자른 규격을 말한다. 사육판은 그리하여 127×188mm, 국판은 148×210mm 가 되며 각각 이 판형의 2배가 되는 사육배판은 188×257mm, 국배판은 210×297mm가 된다. 인쇄물 제작에서 판형은 다음 세 가지 관점에서 중요하다. 먼저, 판형은 책의 외형을 결정짓는 매우 중요한 요소다. 물성을 이루는 여러 요소 중 판형은 종이와 함께 가장 중요하게 고려되는데, 내용과 주제에 걸맞게 선택된 적절한 판형이 물성 측면에서 좋게 평가받을 공산이 크다. 둘째, 판형은 그 자체로 '메시지'가 될 수 있다. 독자에게 익숙한 표준 판형은 안정과 신중함을, 작은 판형은 실용성과 치밀함을, 반대로 큰 판형은 대중적이지 않은 대범함을 은유할 수 있다. 셋째, 판형은 인쇄 제작의 경제성과 관련해 표준 판형일 때 흔히 종이의 로스(loss)가 적어 제작비를 절감할 수 있다고 여겨진다. 이에 따라 판형을 제작비 절감의 관점으로 보는 출판사도 적지 않지만, 인쇄물 제작에서 물성이 강조되면서 일률적인 판형에서 벗어나려는 경향이 뚜렷하게 나타나고 있는 것이 최근의 추세다. 판형과 종이의 관계도 상당히 밀접하다. 가령 작은 판형에 두꺼운 본문 용지를 사용할 때 책의 펼침성이 현저히 떨어져 가독성을 저하시킬 수 있어 유의해야 한다. 반면 큰 판형에 얇은 종이를 사용하면 책이 휘어져 많은 페이지도 적은 분량처럼 느껴지게 만든다.

글
신덕호

인쇄용지에 대해

5년 전까지는 아트지, 모조지, 스노우지 이렇게 세 종류의 종이만을 사용하는 것에 굉장히 큰 매력을 느꼈다. 기본적이고 제한된 종이만을 사용해 좋은 책을 만드는 것이 일종의 청교도적인 태도라고 느껴졌는데, 심지어 당시 스튜디오 이름을 '아모스'(아트지, 모조지, 스노우지의 약자. 동명의 염색약 브랜드가 있어서 포기함)로 만들까, 하는 바보 같은 생각을 하기도 했다. 가령 미색 모조지에 먹1도로 인쇄된 작업을 볼 때 느끼는 특유의 감각이 있는데, 이는 아직도 내게 경건한 느낌을 준다. 한동안 종이보다는 질 좋은 제본, 적절한 후가공, 그리고 타이포그래피가 가장 중요하다고 생각했는데, 지금 생각해 보면 꽤 순진한 생각이었던 것 같다. 종이를 포함해 모든 것이 다 중요하다.

자주 사용하는 용지

아직도 본문 용지로는 아트지, 모조지, 스노우지다. 저예산의 소규모 프로젝트에서는 선택할 수 있는 여지가 많지 않다. 이 세 종이가 비용에 비해 가장 안정적인 결과물을 만들어 내기 때문이기도 하다. 마감 시간도 꽤 영향을 주는데, 심지어는 시간에 굉장히 쫓기는 경우 잉크가 잘 마르는 종이가 선택의 기준이 되기도 했다. 단행본의 경우, E-라이트나 그린라이트도 많이 사용하지만 쉽게 변색이 되는 문제 때문에 충분한 고려가 필요하다. 표지의 경우에는 훨씬 다양한 선택이 가능하기 때문에 특정한 종이를 선호한다고 말하기는 어렵다.

언급할 만한 자신의 인쇄물

유비호 작가의 〈Letter from the Netherworld〉를 언급하고 싶다. 작가는 이주-이주민을 표상하기 위해, 전시장에서 공간을 구획하는 장치로서 방수포를 주재료로 삼았는데, 베타니엔 갤러리에서 전시를 직접 보았을 때 이 재료로 책을 만들면 흥미로울 것이라 생각했다. 책 위에 무언가를 엎질렀을 때도 본문을 안전하게 보호할 수 있는 책을 만들고 싶었다. 다만 전시장에 있던 재료는 베를린에서 찾은 재료인데, 한국에서 같은 소재를 구하려니 우여곡절이 많았다. 소재의 특성 때문에 제본은 실제본으로 마감했고(보통 방수천을 실로 마감하는 것을 생각해 보면 자연스러운 제본이었다고 생각한다) 내지는 아트지와 모조지를 사용했다. 다만, 두 종이의 차이를 조금 다른 방식으로 다루어 보고 싶었는데, 책 중간에 회색으로 인쇄된, 본문보다 약간 작은 모조지를 삽지한 후 바로 그 뒤에 오는 아트지에 동일한 면적의 같은 색을 채워 독자를 혼란시키려 했다.

언급할 만한 타인의 인쇄물

〈스위스의 아름다운 책들 2016〉이 최근 본 책 중 가장 인상적이었다. 스튜디오에 가상의 실험실을 만들고 재료의 특성을 집중적으로 탐구했다고

하는데, 종이, 인쇄, 연출, 레이아웃, 타이포그래피, 제작 등을 기준으로 인쇄물의 단면을 서로 비교하기 쉽게 구조화했다. 특히 종이의 코팅 여부, 색상, 투명도 등에 따라 분류를 해 놓았는데(여기에서도 종이에 대한 리서치가 책의 가장 초반부에 등장한다), 인쇄된 종이의 질감이 생소하면서도 흥미롭다. 2018년 로마 퍼블리케이션스에서 나온 〈Dying is a solo〉는 내지에 대단한 특성이 있는 종이를 사용하지 않고 덤덤하게 몇 가지 질감의 대비만 주었다. 다만 효과적인 제본(중철 심을 제본 면 앞쪽에서 책을 관통하게 하고, 뒤표지를 앞으로 접어 커버로 활용)을 사용해서 굉장히 인상 깊게 느꼈다. 비교적 평범한 종이들과 색다른 제본의 결합이 잘 조율됐다고 생각한다.

제지사에게

최근에 영국의 한 디자이너와 대화 중에 일본의 특정 제지 회사(본인이 자주 애용한다는)에 대한 이야기를 들은 적이 있다. 사실 한국에 있을 때는 대부분의 제지사들이 서로 비슷한 종이를 생산한다고 생각했기 때문에 제지사별 차이점에 대해 생각해 본 적이 전혀 없었다. 실제로, 많이 이용되는 종이의 경우에는 서로 크게 다른 특징이 없을 것 같지만, 최근 개발되거나 새로 생산되는 종이는 제지사별로 다양할 것이라 생각한다. 이를 바탕으로 디자이너와 협업을 하는 프로젝트 등과 같이 종이에 대한 가능성을 보여 주는 계기가 다양하게 생기면 좋겠다. 또 한 가지는 국외에서 물량을 쉽게 확보할 수 있는 유통망이 생기는 것도 좋을 것 같다.

종이는 아름답다?

종이 자체가 아름답다기보다는 그 종이를 선택한 디자이너의 의도가 적절했고, 또 완성된 책이 의도한 대로 섬세하고 그 책만의 미묘한 느낌을 줄 때, 그 '사고방식이 아름답다'고 생각하는 것을 더 선호한다. 나 스스로도 그런 사고방식을 유연하게 할 수 있는 디자이너가 되고 싶다.

신덕호
2012년 단국대학교 시각디자인과를 졸업했다.
현재 베를린에서 활동 중이다.

글
김기문

인쇄용지에 대해

종이는 디자인 작업에 있어서 일종의 '가능성' 혹은 '제약' 사이를 계속 왔다 갔다 하는 요소가 아닌가 싶다. 어떤 때는 종이를 먼저 생각함으로써 디자인을 풀어 가기도 하고, 또 어떤 때는 특정 종이를 사용하면 딱인데 싶지만 여건상 사용하지 못할 경우 차선책(혹은 디자인 자체를 변경하는)을 선택해야만 하는 경우가 있다. 위 두 가지 생각은 과거에도 현재에도 여전히 공존하고 있다. 다만 최근 들어 '제약'에서 '가능성' 쪽으로 약간씩 옮겨 가고 있다.

자주 사용하는 용지

백색 모조지, 아르떼, 스노우지 계열이다. 이 종이들을 빈번하게 사용하는 이유는 만족도보다는 일정과 예산 규모에 따른 선택일 경우가 많다. 건조가 어느 정도 잘되면서 단가가 높지 않은 종이. 하지만 사진이나 이미지의 색이 중요한 인쇄물일 경우 모조지를 사용한다면 인쇄소 선정이 꽤나 중요해지기도 한다. 인쇄 시 잉크 조절이나, 인쇄 코팅 가공 등이 시간이 지났을 때 인쇄물의 품질에 영향을 미치기 때문이다.

언급할 만한 자신의 인쇄물

우리는 종이가 가진 '의외성'을 발견하는 데에 관심이 많다. '종이를 이렇게 사용할 수도 있구나'라고 생각해 볼 수 있게끔. 자체 출판물 중에 'SUI'라는 사진집 패키지가 있었는데, 홀로그램지를 박스에 합지해 제작했다. 홀로그램지에 UV 인쇄나 실크스크린을 하려 했으나 (당연히 예산상 제약으로 인해) 스티커를 부착해서 밀봉한 방식을 선택했다. 종이이기는 하지만 비일상적인 재질과 질감이 갖는 물리적 효과가 흥미로운 작업이었다고 생각한다.

언급할 만한 타인의 인쇄물

〈WERK〉 매거진이 떠오른다. 다양한 종이의 사용, 그리고 인쇄 후 실험적인(불로 지진다거나 총을 쏴서 구멍을 뚫는다거나) 가공 등을 통해 인쇄물 자체가 하나의 오브제로 힘을 발휘한다. 즉, 종이가 그 위에 인쇄된 텍스트·사진과 더불어 그 자체로서 보고 만지는 이에게 무언가를 전달할 수 있다는 것이 인상적이었다.

자신의 책을 자비출판한다면

양극단의 종이, 크롬코트나 크로모룩스와 전주제지에서 생산되는 신문용지류를 함께 써 보고 싶다. 그저 인쇄 선수를 가능한 한 높게(종이와 기계가 허락하는 한) 해서 정말 개운한 사진집을 만들어 보고 싶다. 그런데 자비출판이기 때문에 결국은 스노우 계열을 쓰지 않을까?

제지사에게

그래픽 디자이너들과 협업의 범위를

좀 더 넓히시는 것은 어떨까?
최근 모 제지사의 샘플북을 시리즈로
작업하고 있는데, 흥미로운
프로젝트인 동시에 실제 인쇄 시
발생하는 이슈들을 공유하면서
상호 의견을 나눌 수 있는 기회가
됐다. (더불어) 모조지와 문켄 사이의
가격대에 발색이 잘되며, 건조도
빠른 종이가 있다면 개발해 주십시오.
국전지, 4×6전지의 횡목과 종목이
모두 구비된 종이들이 많아졌으면
합니다. 아마 불가능하겠지만요.

종이는 아름답다?
만질 수 있고 냄새를 맡아 볼 수도
있고 혹은 귀하게 포장을 해 놓을 수도
있는 실체이기에, 그리고 어느 정도
예측 불가함을 지니고 있기에 내게는
아름다운 그 무엇이다.

김기문
2010년부터 그래픽 디자인 스튜디오 mykc의
공동대표이자 디자이너로 활동 중이다.

팝업 북 pop-up book

책을 펼치면 3차원 형상이 나타나도록 설계된 책. 책장을 열 때
공룡이나 마법의 성, 보물선 같은 형상이 튀어나오거나, 손잡이를
잡아당기면 창문이 열리는 등의 입체 효과가 나타나도록 만든
책이다. 독자로 하여금 새로움과 흥미를 느끼도록 하여 이미 알고
있는 이야기라도 새로운 감각을 불러일으킬 수 있는 점이 팝업
북의 가장 중요한 기능이다. 팝업 북에서 가장 흔히 쓰이는 기법을
살펴보면, 페이지를 펼쳤을 때 입체물이 90°로 일어서게 만드는 90°
세우기, 문이나 창문을 열리게 만드는 플랩(flap), 페이지를 펼쳤을

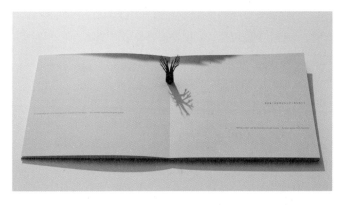

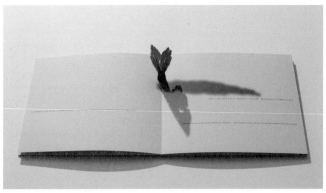

팝업 북. 고마가타 가쓰미의 팝업 북 〈작은 나무〉(2008). 회화적 미니멀리즘에 입각해
나무의 일생을 시적으로 묘사하는 이 책은 종이 자체가 가장 중요한 요소로 등장하는데,
두꺼운 색지를 합지, 양면이 다른 색과 질감을 갖도록 하여 작품 전체에 섬세하고 미묘한
생기를 불어넣는다. 원스트로크(ONE STROKE) 출간.

때 오브젝트가 일어서게 만드는 180° 세우기, 고정된 두 페이지 사이에 원판을 세우고 이것을 돌려 이미지가 나타나게 하는 회전축 기법 등이 있다. 특정 스토리에 적합한 팝업 기법을 고안하고 이를 설계하는 사람을 페이퍼 엔지니어(paper engineer)라고 부르는데, 이들이 작가와 일러스트레이터와 협업해 하나의 팝업 북을 만든다. 튀어나오는 입체물의 내구성을 확보해야 하기 때문에 팝업 북은 대체로 두툼하고 견고한 종이로 만들어진다.

팝크라프트 Pop Kraft [두성종이]
크라프트 면은 코팅을 하지 않아 색감이 자연스럽고, 흰색 면은 3중 클레이 코팅 처리를 해 인쇄 적성이 우수하다. 미표백 천연 펄프로 만든 친환경 종이로, 강도가 뛰어나다. 국내 식품용기 인증 및 미국식품의약국(FDA), 유럽 식품 접촉 안전 인증을 통과해 식품 포장용으로 쓸 수 있다.

패션 잡지 fashion magazine
패션과 유행, 라이프스타일을 주된 내용으로 하는 잡지. 패션 상품의 왕성한 소비 계층이라 할 수 있는 젊은 세대를 독자로 삼는 잡지가 많지만 성별, 세대별로 세분화할 수 있으며 때로는 잡지가 대변하고자 하는 라이프스타일에 따라 구별할 수도 있다. 가령〈보그〉,〈하퍼스 바자〉와 같은 잡지는 하이패션의 세부를 보여 주면서, 프리미엄 패션 브랜드와 패션 디자이너의 세계를 조명한다. 반면 반항적인 젊은 세대의 문화적 코드를 수용하면서, 거리패션을 찬양하는 잡지도 있다. 현대의 패션 잡지는 단지 의류와 관련 상표에 대한 정보뿐만 아니라 예술, 건축, 영화, 음악 등 문화 부문을 아우르는 종합 문화지 성격을 갖는다. 따라서 시각 이미지를 매력적으로 창조하고 재현하는 것이 패션 잡지의 사활과 관련되어 많은 패션 잡지들이 여기에 에너지를 집중적으로 쏟는다. 그렇게 얻은 고해상 이미지들은 대개 탁월한 재현성을 자랑하는 도공지류에 인쇄된다.

팩토리 Pactory
2016년 서울시 마포구 상수동에 오픈한 소규모 인쇄소. 플로터

패션 잡지. 최고의 화보를 제공해야 하는 글로벌 패션 잡지의 본문은 거의 도공지류에 인쇄된다. 〈보그〉 파리 #968.

출력, 리소 인쇄, 레터프레스, 실크스크린 등 각종 인쇄 서비스와 사철, 미싱, 중철 등을 포함하는 제본 서비스를 제공한다. 1500여 종의 용지를 구비, 판매하며 종이 및 인쇄 관련 컨설팅도 주요 업무 중 하나다. 전공 학생 및 디자이너를 대상으로 하는 각종 교육 프로그램을 진행하기도 한다. www.pactory-h.com ☞ 부록(p.335)

팬시크라프트 Fancy Kraft [두성종이]
다양한 평량과 컬러 구성, 뛰어난 강도와 인쇄 적성을 갖춰 활용도가

높은 크라프트지. ▶ 팬시크라프트CW(양면 흰색): 한쪽 표면이
매끈하고, 포장지로 적합하다. 식품 인증을 받아 식품 포장용으로
사용 가능하다. ▶ 팬시크라프트U(양면 연갈색): 노트나 수첩 등의
내지로 적합하며, 각종 지제품, 포장지 등으로 활용하기 좋다.
식품 인증을 받아 식품 포장용으로 사용 가능하다.
▶ 화이트크라프트(양면 흰색): 인쇄 적성이 뛰어나고, 식품 인증을
받아 식품 포장용으로 적합하다. ▶ 베이크라프트(앞면 흰색, 뒷면
연갈색): 내구성이 뛰어나 각종 패키지용으로 적합하며, 식품
인증을 받아 식품 포장용으로 사용 가능하다.

팹틱트링가 Paptic Tringa [두성종이]

종이보다 신장률이 높고(20%), 생분해되는 친환경 신소재 기능지.
잘 늘어나면서도 쉽게 찢어지지 않고, 발수성이 탁월하며, 벌키도도
높아 평량에 비해 가볍고, 표면이 부드러워 마찰음이 거의 없다.
인쇄 및 가공 적성도 뛰어나 쇼핑백, 파우치, 고급 더스트백,
온/오프라인 공산품 포장재 등으로 적합하다.

퍼스트빈티지 First Vintage [두성종이]

크라프트지와 차분한 컬러가 만나 독특하면서도 자연스러움이
매력적인 컬러플레인지. 침엽수의 미표백 펄프와 활엽수의 표백
펄프가 섬유처럼 서로 겹쳐 따뜻한 느낌을 준다. 서적, 패키지
등으로 활용하기 좋다.

펄라이트 Pearlite [두성종이]

독특한 빗살 무늬 린넨 엠보스 패턴과 화려한 펄 코팅이
매력적이며, 무염소 표백 펄프(ECF)로 만든 친환경 펄지. 펄 코팅
시 유성잉크가 아니라 수성잉크를 사용했으며, 강도가 뛰어나
잘 찢어지지 않는다. 내수성, 마찰 강도, 접지성이 우수해 가공
적성이 좋다.

펄지

펄(pearl), 즉 진주가 반짝이는 느낌의 광택을 내기 위해 광학 성질을
가진 안료로 코팅한 종이. 종이 색상과 반짝이는 현상이 조화를

이뤄 모종의 '고급감'을 낸다고 한다. 한솔제지의 '오로'(oro)라는 종이가 이 분야의 대표 주자로 출판계에서는 책 표지, 싸바리, 그 외 명함, 종이 상자, 패키지 용도로 사용된다. 아이스골드, 석영색, 화이트골드, 오팔색, 연화색 등 색상별로 여러 종류가 있다. 삼화제지의 '스타라이트'(Starlite)도 이 계열의 용지로 원지 표면에 펠트 처리를 하여 표면 필감의 효과가 두드러지도록 개발된 종이다. 수입지 회사가 제공하는 제품도 상당히 많다. 두성종이의 경우 '섭틀', '그문드메탈릭', '엘도라도', '액션', '필라이트', '세레나', '스타드림' 등의 펄지를 출시한다. 삼원특수지는 '큐리어스 메탈릭', '마제스틱', '쟈데', '콩코르', '메탈플러스', '파인메탈', '구몬드스페셜' 등의 제품을 출시한다.

펄프 pulp

대부분의 종이는 나무를 가공한 목재 펄프를 원료로 한다. 목재 펄프의 소재는 원재료가 되는 나무의 종류에 따라 침엽수와 활엽수로 나뉜다. 전나무, 소나무 등에서 만들어진 침엽수 펄프는 섬유가 길고, 얽히는 힘이 강하기 때문에 팽팽함이 느껴지는 견고한 종이가 된다. 한편 유카리, 포플러 등에서 만들어진 활엽수 펄프는 섬유가 짧고 넓어서 부드럽고 균형 좋은 종이가 된다는 특징이 있다. 목재 펄프의 제조 방법은 크게 나눠 두 종류가 있다. 화학 펄프와 기계 펄프로 나뉜다. ▶ 화학 펄프는 약품으로 화학 처리를 해서 정제한 펄프로 섬유 이외의 불순물을 가능한 한 제거한다. 화학 펄프를 사용하면 매끄럽고 장기 보존해도 열화되지 않는 종이를 만들 수 있다. ▶ 기계 펄프는 물리적인 힘으로 목재를 파쇄하거나 갈아 뭉개서 만든 펄프로, 상대적으로 불순물 함량이 많다. 이러한 불순물은 열화하거나 자외선과 반응하고, 장기 보존하면 변색되지만, 촉감이 있는 종이나 불투명하고 두께감 있는 종이를 만들 수 있다. 목재 펄프 외에는 코튼, 대나무 등 비목재 펄프나 고지(古紙)를 재생 처리한 재생 펄프, 합성수지를 가공한 합성 펄프가 있다. 포장지, 인쇄용지, 가정 용지 등 종이의 용도나 컨셉에 따라 이러한 다양한 펄프 배합을 바꿔 가며 종이를 만들 수 있다.

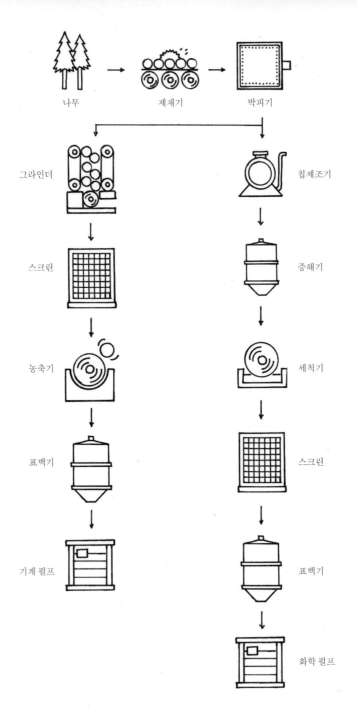

나무 제재기 박피기

그라인더 침제조기

스크린 증해기

농축기 세척기

표백기 스크린

기계 펄프 표백기

 화학 펄프

펄프. 나무가 종이의 원료인 펄프가 되기까지, 흐름도.

페드리고니 Fedrigoni

이탈리아의 제지 회사. 이탈리아 북부 베로나에서 1888년에 실립했다. 2002년, 미술 용지로 유명한 파브리아노(Fabriano)를 인수하여 인쇄지뿐만 아니라 라벨지, 포스트잇 용지, 지폐 용지, 판지, 수제 종이 등을 제조하는 유럽 최대 제지 회사가 되었다. 전 세계에 13개의 생산 공장을 갖추고 있으며 2500종의 기성 종이를 보유하고 있고, 특수지 또한 주문 제작할 수 있다. 국내에서는 삼원특수지를 통해 유통된다. 대표 종이로는 띤또레또(Tintoretto), 세빌로우(Savile Row), 시리오(Sirio), 아코프린트(Arcoprint), 아큐렐로(Acquerello), 엑스퍼(X-PER), 올드밀(Old Mill), 이스피라(Ispira), 쟈데(Jade)가 있다. 특히 쟈데는 2014년, 라이카(LEICA)사에서 출시한 한정판 카메라 외장으로 사용되어 화제가 된 적이 있다. 2018년 서울에서 삼원특수지와 전시 'Excellence in Paper by Fedrigoni × Samwon Paper'를 연 바 있다. www.fedrigoni.com

페르라 Perla [두성종이]

은은하게 빛나는 양면 펄 광택과 뛰어난 발색 효과가 특징이며, 무염소 표백 펄프(ECF)를 사용한 친환경 펄지. 인쇄면에 펄 광택의 영향이 적어 인쇄 적성이 훌륭하다.

페르라스터 Perlaster [두성종이]

평활성이 뛰어나고, 진주처럼 고급스러운 광택, 금속 같은 질감을 재현한 펄지. 인쇄 적성이 훌륭하며, 무염소 표백 펄프(ECF)를 사용한 친환경 종이다.

페이퍼맨 Paperman

2014년 9월 선보인 '책 제작을 위한 종이 사용량 계산기' 모바일 애플리케이션 서비스. 초기 화면에서 판형 및 부수 등 몇 가지 사항을 입력하면, 본문과 표지 용지 소요량을 빠르게 알려 준다. 그 외 책등(일명 세네카) 두께와 낱장 소요량 계산 기능도 제공한다. 코딩 개발자이자 그래픽 디자이너인 최규호가 대학 재학 시절 개발한 서비스다.

페이퍼백 paperback

표지가 종이로 된 책. 하드커버 양장 책을 뜻하는 하드백(hardback)과 대응되는 말이다. 보통 한 손으로 쥘 수 있는 소형 판형이며, 면지가 없고 본문은 회색 빛이 도는 저평량 용지로 되어 있다. 디자인, 표지 제작, 용지, 제본에 드는 비용을 최대한 절약한 포맷, 즉 가격을 내리는 대신 널리 보급하고자 하는 도서 형식이다. 초판을 하드백으로 발간하고, 일정 기간이 지난 다음 페이퍼백을 내놓는 영미 출판계에서 확립된 형태다.

펠트 felt

양털 등의 동물 털을 가공해 만든 천. 종이 업계에서는 펠트 패턴을 형상화한 무늬지를 펠트지라고 부른다. '그문드 펠트'라는 용지를 출시하는 회사(서경)의 홍보 자료에서 이런 용지의 특성을 엿볼 수 있다. "리니어한 펠트 패턴을 형상화한 그문드 펠트는 내추럴함을 추구하는 트렌드에 잘 어울리는 종이입니다. 부드럽게 구현된 펠트 무늬는 잔잔한 감동을 자아내고 고즈넉한 분위기를 높여 주기에 충분합니다."

펼침성

인쇄물이 가운데를 중심으로 양쪽으로 펼쳐지는 정도. 잘 퍼질수록 '펼침성이 좋다'고 표현한다. 펼침성은 가독에 영향을 줄 뿐만 아니라, 인쇄물 구조와 미학, 완성도에도 영향을 줘 인쇄물 제작 시 꽤 진지하게 고려되는 요소다. 펼침성을 좌우하는 것은 다음과 같은 것들이다. ▶ 용지: 인쇄용지가 가볍고 얇을수록 책은 잘 퍼진다. 무겁고 빳빳한 용지는 종이 자체가 갖는 탄성 탓에 쉽게 펼쳐지지 않는다. ▶ 제본: 순서대로 열거하면 일명 누드 제본이 가장 잘 퍼지고, 사철 제본, 무선 제본 순이다. 무선 제본 안에서는 PUR이 일반 무선 제본 서적보다 펼침성이 좋다. 주간지처럼 중철 제본한 인쇄물은 예외적인 경우를 제외하곤 펼침성이 좋다. ▶ 판형: 큰 판형, 가로가 넓은 판형일수록 잘 퍼진다. 작은 판형, 가로가 좁은 판형의 책은 일반적으로 펼침성이 좋지 않다. 그 외 페이지가 적을수록 잘 퍼진다.

글
박신우

인쇄용지에 대해

예전엔 종이에 표현되는 이미지보다 종이의 질감 자체에 더 신경 쓰고 매료가 됐다. 광택이 나는 종이들은 거의 사용하지 않았는데, 근래 들어 발색이 좋고 쨍하게 나오는 광택지들에 대한 선호도가 높아지고 있다. 요즘은 인쇄물을 많이 제작하지 않기 때문에 직접 만지고 경험하는 인쇄물보다 홍보용으로 노출되는 인쇄물이 대부분이다. 이 영향으로 만지고 경험하는 질감적인 부분보다 컴퓨터 화면의 색을 실물에서 재현하는 데 좀 더 신경을 쓰게 되면서 종이를 고르는 기준이 바뀌고 있는 것 같다.

자주 사용하는 용지

랑데뷰 울트라 화이트와 아코프린트(두성종이). 랑데뷰는 색상 발색이 좋아 포스터 제작에 자주 사용하는 종이다. 아코프린트는 근래 들어 따뜻한 느낌의 인쇄물을 만들고 싶을 때 자주 사용한다. 표면의 촉감과 그래픽을 인쇄했을 때 섬세하게 올라오는 특유의 차분한 발색이 마음에 든다.

언급할 만한 자신의 인쇄물

〈길트프리 2017/2018 룩북〉. 미네랄페이퍼를 사용해서 만들었던 시리즈다. 촉감이 독특해서 사용하게 된 종이다. 유포지와 비슷한 질감인데, 무엇보다 오프셋 인쇄가 가능하고, 거기에 더해 일반 종이에서 볼 수 없는 맑고 깨끗한 발색과 밝게 올라오는 선명한 백색이 기분 좋게 표현된다. 물에 젖어도 찢어지지 않는 방수지라 질감적인 고려 외에도 다양한 용도에 활용될 수 있을 것 같다.

언급할 만한 타인의 인쇄물

2017 카셀 도쿠멘타 〈Documenta 14: Daybook〉. 본문에 갱지류의 서적 용지가 사용됐는데, 비침도 없고 이미지 발색이 굉장히 선명해서 신기했다. 이런 종류의 종이를 선택하면 종이가 잉크를 많이 먹어 버려서 섬세한 컬러 표현이 힘든 경우가 많은데, 이 책에선 종이 질감과 컬러 퀄리티 둘 다 좋았다. 인쇄 방법의 차이인지 아니면 종이의 차이인지는 잘 모르겠더라.

자신의 책을 자비출판한다면

비용 제약이 없다면 가능한 한 많은 종류의 종이를 섞어서 만들어 보고 싶다. 특히 종이로 다른 질감의 재료를 흉내 낸 종이들로 테라지, 미네랄페이퍼 등등.

제지사에게

사용하고 싶은 종이들, 특히나 색지의 경우 샘플북에는 있는데 막상 제작에 들어가려고 하면 더 이상 생산하지 않는 종이라 물량이 없어 진행하지 못하는 경우가 있었다. 종종 종이의 사양에 맞추어 디자인을 구상한 경우도 있어서 급하게 종이와 인쇄 사양을 대폭 수정해야 하는 당황스러운

일들이 생기기도 한다. 생산하지
않는 종이들은 홈페이지나 샘플에서
빠르게 리스트에 적용해 주었으면
좋겠다. 또 하나, 종이별로 후가공
샘플도 볼 수 있을까?

종이는 아름답다?
종이는 아름답다. 같은 종이라도
날씨에 따라, 종이 재료의 상태에
따라 변하는 컨디션에 따라
최종 결과물의 차이가 크다.
인쇄 공정에서 종이를 경험하다
보면 종종 살아 있는 것 같기도 하고
신비롭게 느껴진다.

박신우(페이퍼프레스)
서울에서 페이퍼프레스의 그래픽
디자이너로 일하고 있다. 이화여자대학교
시각디자인학과를 졸업하고 2016년부터
성수동에서 그래픽 스튜디오 페이퍼프레스를
운영한다. 각종 공연, 전시 관련 그래픽과
다양한 브랜드와의 협업을 진행하고 있으며
그래픽을 다루는, 가능한 한 다양한 분야에서
경계 없이 활동하고자 한다. www.paperpress.kr

글
김병철

인쇄용지에 대해

초기에는 다른 디자이너들이 미처
써 보지 못한 다양한 인쇄용지를
가능한 한 많이 경험해 보려고 애를
썼다. 그 당시에는 국내에 출시된
인쇄용지가 다양하지 못했기
때문에 직접 방산시장에 가서
식품지, 우유팩 원지, 도배지 등
오프셋 인쇄용이 아닌 종이들까지
구해서 테스트해 보거나 실제
인쇄를 진행하곤 했다. 일부러 단면
용지의 뒷면을 활용해서 인쇄하는
디자이너도 보았다. 지금은
상대적으로 다양한 인쇄용지를
손쉽게 주문할 수 있다. 책장에서
샘플북을 꺼내어 용지를 선택하면
되니까. 반면, 클라이언트의
무관심이나 예산 부족 등의 이유로
무심하게 일반적인 인쇄용지를
사용하는 경우가 많아진 것 같다.
어쨌거나 나로서는 매체와 콘텐츠
성격에 어울리는 인쇄용지를
선택하려고 노력할 뿐이다.

자주 사용하는 용지

모조지. 인쇄 매체의 물성을 살리기
위해 후가공을 많이 하는 편이기
때문에 예정된 납기를 맞추려면
인쇄 후 건조 시간을 단축해야
하는 경우가 많은데, 이때는 UV
인쇄 방식을 택한다. 이 방식은 UV
잉크를 자외선에 노출해 순간적으로
경화시키기 때문에 재단 과정을
거쳐 재빨리 후가공으로 넘어갈 수
있다는 장점이 있다. UV 인쇄는
잉크와 재료의 가격이 비싸지만
비도공지에 인쇄를 해도 일반
오프셋 인쇄에 비해 컬러와 망점이
잘 구현돼 요즘에는 모조지에
UV 인쇄하는 경우가 늘고 있다.

언급할 만한 자신의 인쇄물

언젠가 새로 개발한 아이덴티티를
적용해 서식류를 디자인하면서
일본 종이 회사 다케오의 색지인
'엔티랏샤'에서 영감을 얻은 적이
있다. 엔티랏샤는 무려 120가지
컬러가 있는데 그레이 컬러의
종류만 여덟 가지나 된다. 서식류의
크기가 작을수록 그레이 컬러가
진해지고, 클수록 옅어지는 컨셉을
제안했다. 실제로는 두세 가지
아이템만 제작됐기 때문에 약간
아쉽지만 부드러운 촉감과 다양한
색상, 평량을 갖추어 효과적으로
활용이 가능한 제품이었다.

언급할 만한 타인의 인쇄물

노르웨이의 디자인 에이전시
헤이데이스(Heydays)가 창립
10주년을 맞아 발간한 〈Outside/
Inside〉. 표지는 아조위긴스사의
'큐리어스매터' 용지에 엠보스와
디보스 가공으로만 디자인했고,
본문은 GF스미스사의 '문켄 폴라'
용지를 프렌치 제본해 완성했다.
마치 감자 껍질과 알맹이가
떠오르는 매력적인 질감의 용지
조합인데 실제로 '큐리어스매터'
에는 감자전분 성분이 들어 있는
것으로 알고 있다.

자신의 책을 자비출판한다면
스튜디오에서 작업하다가 남은
다양한 샘플 용지를 활용해서 책을
만들어 보면 좋겠다. 버리자니
멀쩡한 종이에 미안하고 언젠가는
쓰겠지 하고 보관하니 항상 지함이
가득하다. 근데 자비출판이라고
가정한 질문이라서 돈을 엄청
아끼는 것으로 보일 수도 있겠다.

제지사에게
국내 제지사들도 인쇄용지 샘플북을
좀 더 체계적이고 감각적으로
제작했으면 좋겠다. 친한 후배는
해외 제지사들의 오리지널 샘플북
디자인이 마음에 들어 신청하려고,
영어나 일어로 메일을 써서 보내면
며칠 뒤 한국에서 수입지 회사의
영업사원한테 전화가 오고, 국내에서
제작한 샘플북만 하나 더 받게 된다는
웃기고 슬픈 하소연을 하더라.

종이는 아름답다?
인사동에서 윤동주의 첫 시집
〈하늘과 바람과 별과 詩〉를
갈색 표지로 본 적이 있다. 오랫동안
1948년 발간한 초판본이 파란색으로
알려져 있었는데, 사실은 시인의
3주기 추도식에 초판본을 헌정하려던
정음사 대표가 제작이 늦어지자
동대문시장에서 구한 갈색 갈포벽지
위에 마분지를 붙여서 우선
10권만 급하게 제본했다는 것이었다.
칡덩굴을 삶아 껍질을 직조한
갈포벽지의 텍스처는 생각보다
우아하다. 종이는 그 자체로도
아름다운데 가끔은 이렇게 사연까지
담을 수 있으니 더 아름답다.

김형철
단국대학교에서 시각 디자인을 공부했고
홍디자인 아트 디렉터로 재직 중이며
'코리아포스터비엔날레', '입는 한글', '100 Films
100 Posters', '타이포잔치 2015', 'Weltformat
Korea1' 등의 전시에 참여했다.

평량

물리적인 종이의 두께를 표시하는 단위는 μm(마이크로미터)이지만, 통상 종이의 두께를 표기할 때 사용하는 것은 평량, 연량이라는 단위다. 하지만 이 단위들은 엄밀하게는 '두께'가 아니라 '무게'를 나타내는 단위다. 평량은 가로세로 1m의 종이 무게를 가리킨다. 가령 '100 모조지'라는 것은 가로세로 1m 크기의 모조지 한 장의 무게가 100g이라는 뜻이다. 마찬가지로 '200 아트지'라고 말할 때는 가로세로 1m 크기의 아트지 한 장의 무게가 200g이란 의미다. 한편, 연량이란 1연(전지 500장)의 무게를 kg으로 표시한 단위다. 이처럼 평량이나 연량은 무게를 나타내는 단위다. 인쇄용지의 가격은 용지 중량을 기준으로 정해진다. 한편, 같은 계열 용지의 경우 평량에 따라 두께가 거의 같지만, 섬유의 밀도 차가 있으면 같은 평량이라도 두께가 크게 달라질 때도 있다. 100 아트지는 100 모조지보다 얇고, E-라이트 같은 보다 저밀도 용지와 비교하면 아주 얇다. 평량이 높아짐에 따라 불투명도는 증가한다. 따라서 책의 본문용으로 평량이 낮은 종이를 사용하면 뒤비침 현상이 생길 수 있으므로 이를 감안해야 한다.

평활도 smoothness

종이 표면의 평평하고 매끄러운 정도. 인쇄 적성을 평가하는 요소가 된다. 공식적으로 규격화된 평가 방법은 없지만 주로 베크(Bekk)시험기를 통해 측정한다. 종이의 평활도는 종이의 표면성과 밀접한 관련이 있다. 표면성은 종이와 인쇄 기계 사이의 공기 유동 정도를 가리키는 것으로 종이 표면이 거칠수록 평활도가 낮다고 할 수 있다. 반대로 종이 표면이 매끈하면 평활도는 높다. 종이 표면이 거칠고 평활도가 낮은 종이는 인쇄 잉크가 고르게 침투되지 않고, 인쇄 망점의 재현성이 낮아 인쇄 적성이 떨어진다고 할 수 있다.

포르첼 Porcell [서경]

신트사의 새로운 표면 처리 기법으로 탄생한 심플하면서도 경쾌한 폴리우레탄 원단이다. 포르첼만이 보여 줄 수 있는 비비드한 색상은 차별화된 커버 디자인을 위한 유용한 선택이 될 수 있다. 포르첼의

부드러운 표면 질감과 쿠션감은 모방할 수 없는 신트사만의
특징이다.

포스터 poster

시각 전달을 위해 일정한 크기의 지면 위에 여러 형태로 디자인되어
대량으로 게시·부착되는 형식의 인쇄 매체. 포스터는 '기둥'을
뜻하는 'post'에서 유래한 것으로 게시물을 기둥에 붙인 데에서
이 호칭이 나왔다. 정부 및 사회단체의 캠페인, 이를테면 인권
신장, 인종차별 금지, 환경 보호 등 공익적 관점에서 전개되는
커뮤니케이션 분야에 유용하고, 올림픽 대회와 같은 체육 행사,
공연, 영화 등의 분야에서도 중점적으로 활용된다. 포스터는
자유로운 표현과 강렬한 색채 효과 등 조형적인 아름다움과
시각적인 강한 소구력을 가지고 있으며 게시 장소가 다양하고
대량 복제되어 장시간 부착될 뿐만 아니라 보존 가치도 있어
대중에 대한 효과적인 전달 매체로서 상업 디자인의 중요한 부분을
차지하고 있다. 포스터의 기능적 특징은 대중에게 시각적인 인상을
순간적으로 자극시켜 보는 사람의 잠재의식에 의한 반응과 연쇄
작용을 일으켜 강한 선전 효과를 거둔다는 것이다. 포스터의 조형
요소는 대개 문자와 일러스트레이션의 조형적 조화를 위한 형태,
색채, 구도, 규격 등이다. 포스터를 찍은 종이에 특별한 제한은 없다.
아트지, 스노우화이트지, 모조지 같은 대중지는 물론이고 만화지,
중질지 등도 흔하며 색지를 사용하는 경우도 있다. 일부에서는
'유포지'와 같은 기능지를 포스터 인쇄에 쓰기도 한다.

포장 package

제품을 담을 용기나 포장지를 만들고 디자인하는 활동. 과거에는
제품을 보호하기 위한 수단이었으나 최근에는 포장을 '말 없는
판매원'으로 인식하여 판매 증진에 이바지하는 요소로 간주하고
있다. 포장 디자인의 구실은 눈에 잘 띄고, 관심을 유발하며
어떠한 내용의 제품인가를 한눈에 알 수 있어서 결국 구매 의욕을
증진시키는 것이다. 여기에는 입체 디자인과 평면 디자인이 모두
포함되는데 전자는 종이컵, 캔, 병 등의 디자인을 말하며 후자는
포장지를 담당하는 그래픽 디자인 분야다. 포장 디자인에서 먼저

생각해야 할 것은 포장 재료를 선정하는 일이다. 일반적으로 그 재료는 포장재 안에 든 제품의 성격과 이 제품이 누구를 대상으로 하는 것인지를 암시한다. 가령 커피와 아이스크림은 판지에 담기고, 화장품은 유리에, 냉동식품은 금속이나 비닐에 담긴다. 이렇게 포장 소재를 잘 선택하는 것만으로 풍부한 시각적 경험을 일으킬 수 있고 접촉 욕구를 증가시킨다. 포장 디자인을 할 때에는 재활용과 폐기물 처리에 대해서도 충분히 고려해야 한다. 종이 산업의 관점에서 포장 분야는 인쇄용지 부문과 견줄 만큼 규모가 크고, 경제가 고도화할수록 시장이 커질 가능성이 있어서 포장용 종이의 개발과 소개에 큰 노력을 기울인다.

프리터 Fritter [두성종이]

돌 표면의 질감을 자연스럽게 재현했으며, 두툼한 볼륨감이 돋보이는 컬러엠보스지. 비목재 펄프를 10% 함유했으며, FSC® 인증을 받은 친환경 종이로, 은은하고 차분한 톤의 10색, 여섯 가지 평량($105{\sim}419g/m^2$)을 갖춰 다양하게 활용할 수 있다. 엠보싱, 핫 포일 스탬핑, 레터프레스 등 각종 가공 적성이 탁월하다.

플라이크 Plike [두성종이]

'PLASTIC+LIKE'를 합성한 이름에서 알 수 있듯이 플라스틱 소재에서 영감을 받아 개발한 컬러플레인지. 표면에 특수 가공 처리를 해 매끈하면서도 강도는 뛰어난 플라스틱의 질감을 느낄 수 있으며, 제작물에 고급스럽고 독특한 텍스처를 부여해 준다.

플라토 Flauto [서경]

매끄러운 태닝과 은은한 반무광 광택으로 마감해 고급 가죽을 표현한 폴리우레탄 원단.

플랙스위브 Flax Weave [두성종이]

거친 패브릭 같은 텍스처, 잘 짜인 격자무늬가 화려하면서도 동양적인 인상을 주는 컬러엠보스지. 핫 포일 스탬핑, 엠보싱 등 가공 적성이 뛰어나다.

플로라 Flora [두성종이]

치자나무꽃, 백합, 호두, 계피 등 꽃과 나무열매에서 영감을 받은
차분한 컬러와 자연스러운 티끌이 특징인 컬러엠보스지. 코튼
펄프 10%, 재생 펄프 30%를 함유한 친환경 종이로, 오가닉 컨셉의
제작물에 적합하다.

피어리 Fiori [서경]

이탈리아어로 '꽃'을 의미하는 피어리는 이름처럼 '봄의 꽃' 같은
화사함을 전해 주는 커버용 지류다. 커버용 지류로는 드물게
파스텔 톤의 포트폴리오를 보여 주어 부드럽고 산뜻한 분위기를
연출하는 데 제격이다. 표면의 잔잔한 무늬까지 어우러져 봄의
감성을 입체적으로 전달한다.

(하)

하드롱지 patronen paper

화학 펄프를 원료로 만든 갈색의 하드롱판(900×1200mm) 치수의
전지. 단면을 연마한 용지이며 파트론지라고도 한다. 일본에서
'하토론'(ハトロン)이라고 부르던 것이 한국으로 건너오면서
하드롱이라고 불리게 되었다. 독일에서 탄약을 감싸는
포장용지를 일컫는 'patoronen papier'에서 유래했다고 한다.
한 면에 광택이 있고 내구성이 뛰어나 국내에서는 봉투 및 포장
용도로 널리 쓰였다. 현재 하드롱지라고 부르는 편면 광택지는
사실 편광 크라프트지다.

하모니 Harmony [삼원특수지]

경제적 가격의 고품질 러프그로스지. 풍부한 색상 재현과
미려한 인쇄 광택이 이루어 낸 최상의 인쇄 효과를 보여 준다.
촉촉한 표면 촉감과 높은 탄성의 종이 강도, 두툼한 부피감으로
제작물의 경량화, 고급화를 실현할 수 있다. ▶ 하이 화이트(High
white): 선명한 이미지가 연출되는 고감도 순백 표면. ▶ 내추럴
화이트(Natural White): 우아한 멋이 살아나는 자연스러운 색조.

하이디 Heidi [서경]

독특하게 처리된 거친 표면과 부피감, 잔잔한 톤의 색상으로 조합되어 내추럴한 감성을 극대화한 종이. 100% 재생 펄프로 만들었다. 매우 벌키한 330g/m²와 530g/m²의 두 평량으로 구성되어 다양한 용도로 활용될 수 있으며, 포일 스탬핑, 레터프레스 등의 기법을 통해 용지의 부피감을 활용할 수 있다.

한국제지 Hankuk Paper

1958년 설립한 인쇄용지, 특수지, 사무용지 제조사. 1960년 백상지를 생산하기 시작했고 1982년 중성지를 개발, 1984년 원지 위에 도공액을 두 번 코팅하는 일명 더블아트지를 생산했다. 이들 외에 러프그로스 계열의 아르떼, 서적용 하이벌크인 마카롱, 저평량 특수 백상지 카리스코트, 무형광 포장용지 케이스(KAce) 등의 상품을 출시한다. 한국제지의 주력 상품 중 하나는 복사용지로 miilk, miilk-Beige, miilk-PT, miilk-Photo, miilk-Premium 등의 상품을 내놓고 있다. 서울 을지로에 고객센터를 두고 있다. www.hankukpaper.com

한솔제지 Hansol Paper

한국의 종이 제조 회사. 국내 제지 회사 중 최대 매출 규모를 갖는 회사다. ▶ 인쇄용지 부분에서 주요 상품으로는 아트지(Hi-Q 밀레니엄아트, Hi-Q 듀오매트), 하이벌크지(Hi-Q 미스틱, Hi-Q 매트프리미엄), 경량코트(화인코트), MFC(하이플러스, 고급교과서지, 그린교과서지, 뉴-클래식 미색), 백상지(뉴플러스, 뉴-백상지, 뉴-백상 블루, 미색백상지, 클라우드, 뉴-클래식, 브리에) 등의 제품을, ▶ 고급 인쇄용지에서는 앙상블, 앙코르, 앙상블 E-Class, 몽블랑, 르네상스, 이매진 등의 제품을, ▶ 특수지 부문에선 인스퍼 M, 매직칼라, 매직실크, 페스티발, 오로 등 다양한 제품을 출시한다. www.hansolpaper.co.kr

한지 Korean paper

한국의 종이. 2013년 문화체육관광부가 공포한 한지품질표시제에 따라 한지의 신뢰성을 확보하고 구분법을 명시하고 있다. 흔히

한국에서 제조한 모든 종이를 한지로 부를 수 있으나 위 시행령에
따르면 생산자와 원산지뿐만이 아니라 제조 방법으로도 엄밀히
구분하고 있다. 원료는 닥나무나 삼지닥나무 껍질을 이용하여
과거 제조 방법을 그대로 이용한 종이를 뜻하여 '조선종이'라고도
부른다. 생산 공정은 모두 수작업으로 이루어지기 때문에 제조
기간이 길고, 가격이 비싸다는 단점이 있다. 또한 평활도가 낮고
원료 특유의 지분이 많아 인쇄 종이로는 용이하지 않다.
한지는 원료에 따라 고정지, 마골지, 마분지, 분백지, 백면지, 상지,
송엽지, 송피지, 유목지, 유엽지, 태장지, 태지, 황마지로 나뉘며
용도에 따라 간지, 갑의지, 관교지, 도배지, 배접지, 봉물지, 상소지,
선자지, 소지, 시전지, 시지, 장판지, 저주지, 족보지, 주유지, 창호지,
책지, 표지, 피지, 화본지, 화선지, 혼서지 등으로 나뉜다. 한지는
원료 본연의 질감이 살아 있는 것 이외에 내구성이 강하다는 장점이
있다. 국내 제지사에서는 한지의 특수성을 활용하고 인쇄 적성을
높인 기계한지를 개량, 출시하고 있다. 두성종이의 인의예지
시리즈, 삼원특수지의 고궁의 아침, 천양P&B의 인쇄용 한지,
고감한지&페이퍼의 순운용한지 등이 그것이다. 책자의 내지보다는
띠지, 초대장, 싸바리 등에서 무게감 있고 한국적인 인상이 필요할
때 사용한다. 한지와의 구분을 위해 중국의 종이는 선지, 일본의
종이는 화지라고 부른다.

핫 스탬핑 hot stamping
일반적인 인쇄로는 표현하기 어려운 색상과 이미지를 위해
알루미늄 포일(foil) 등으로부터 특정 모양을 가열·가압으로 종이
등에 전사시키는 것. 가장 흔한 것이 금박, 은박 등 금속 박이고 그
외 홀로그램, 투명 코팅 효과를 위한 수많은 포일 등이 나와 있어
다양한 방식으로 이용할 수 있다. 처리 과정에서 고온이 필요해
핫 스탬핑이라고 하며, 그냥 포일 스탬핑이라고도 한다.
19세기부터 보편화되었고, 처음에는 인쇄 산업에서 종이 및 가죽
위에 사용되었으나 1950년대부터 플라스틱 등에도 찍을 수 있게
되었다. 일반적으로 인쇄물의 개성 및 품위를 높이고, 이른바
고급감을 높이는 데 좋아서 책 표지나 기업 카탈로그, 브랜드 태그,
포장, 초청장 등에 주로 사용한다.

헤리티지 Heritage [서경]

펠트 엠보싱 용지. 초대장, 청첩장 등 정성을 가득 담은
인비테이션류에 적합한 색상들로 선별되었다.

형압

인쇄 후가공 중 하나로 글자나 로고 등 특정한 형태에 압력을
주어 종이 위에 그 형상대로 찍혀 나오게 하는 공정. '형압'이라는
말 그대로 압력을 가해 형태를 찍는 것이다. 종류는 두 가지로
바깥으로 나오게 하는 것(엠보싱), 안쪽으로 들어가게 하는
것(디보싱)이 있다. 형압을 찍으려면 먼저 동판이 준비되어야
한다. 원하는 형상을 가공한 동판을 실린더에 장착한 후 용지를
눌러 찍는다. 인쇄와 비교해 용지 본연의 성질을 있는 그대로
살린 가공법이자 기분 좋은 촉감을 제공하므로 럭셔리 카탈로그
등 고급 인쇄물, 명함, 초청장 등의 제작물에 많이 쓰인다. 형압은
개념상 두터운 용지 위에서 특유의 요철 효과가 잘 살아, 공기층을
풍부하게 머금은 코튼지 등과 상성이 좋다.

화이트크라프트 White Kraft [두성종이]

내구성이 뛰어나 각종 패키지로 적합하며, 인쇄 적성이 우수한
고급 크라프트. 쇼핑백, 포장지 등은 물론 무형광 염료를 사용해
음식물과 직접 접촉해도 무해하여 식품 포장용으로도 적합하다.

환양장

책등을 둥글게 처리한 양장. 양장 책을 만들 때, 즉 하드커버 제본을
할 때 책등을 둥글게 할 것인지, 각지게 할 것인지 선택해야 하는데,
둥글게 하는 것을 환양장, 각지게 하는 것을 각양장이라 구별한다.
접두어로 '둥글다'는 뜻을 가진 한자 '환'(丸)을 붙인 단어다.
환양장과 각양장은 그 특성이 상대적이다. 환양장은 책장을 넘기기
쉽고 책을 여닫는 움직임이 유연해 실용적인 인상을 준다.

활판 인쇄

활자로 짜인 판을 인쇄기에 걸어 인쇄하는 방식. 오프셋 인쇄 이전,
납활자를 문선해 만든 '동판'을 사용한 인쇄를 말한다. 디자인,

인쇄 공정의 현대화 추세에 따라 한국에서는 1980년대 후반 이후 점차 현역에서 물러났다. 활판 인쇄의 장점은 동판이 종이에 가하는 압력, 즉 인압이라 불리는, 눌러 찍은 데서 오는 카리스마와 박력이 거론된다. 종이 위에 잉크가 도포되는 오프셋 인쇄와 대비되는 지점이다. 오늘날 상업 인쇄에서는 찾아볼 수 없지만 '레터프레스' 영역, 즉 명함이나 초청장 등 소규모 주문 인쇄 부문에서 명맥을 잇고 있다.

후가공

인쇄 후 제본을 하기 전에 인쇄물에 주는 효과. 후가공의 목적은 크게 두 가지인데, 인쇄물의 내구성 향상을 위해 강도를 증가시키기 위한 후가공과 미적으로 특수한 효과를 위해 인쇄물에 각종 효과를 더하는 방식의 후가공이 있다. 물론 이 두 가지가 언제나 분리되는 것은 아니다. 다음은 대표적인 후가공 기법이다. ▶ 코팅: 투명한 필름을 인쇄물에 입히는 후가공으로 오염이나 긁힘으로부터 인쇄물을 보호하고, 광택 등의 효과를 얻을 수 있다. 잡지나 책 분야에서는 코팅을 하지 않았을 때 서적의 상품성이 쉽게 훼손되는 일이 잦아 대체적으로 표지에 코팅을 고려하게 된다. 인쇄물 표면 위에 투명 필름을 열로 압착해 붙이는 코팅을 흔히 라미네이팅이라 한다. 코팅면이 광택을 내는지 여부에 따라 유광, 무광으로 나뉜다. ▶ 에폭시: 원하는 부위에 특수 용액을 도포해 열처리를 하는 방식의 후가공. 에폭시를 한 부분이 약간 돌출되어 입체감이 나며 윤기가 나기 때문에 문자나 이미지를 강조할 수 있다. ▶ 박: 금박, 은박 등 인쇄로 표현할 수 없는 효과를 내기 위해 알루미늄 박 재료를 종이 위에 열처리로 고정시키는 것. 강조 효과가 크고 미적인 효과를 내기에도 좋아 책 표지, 책등, 잡지 표지에서 흔하게 볼 수 있다. ▶ 형압: 원하는 모양으로 판을 만들어 이를 종이에 눌러 형상을 만드는 후가공. 종이에 입체감을 만드는 기법으로 형상이 앞으로 튀어나오게 하는 것을 엠보싱(양각), 그 반대를 디보싱(음각)이라 한다. ▶ 다이커팅: 복잡한 곡면을 재단하기 위해 목형을 만들어 종이를 재단하는 작업. ▶ 오시: 접지물에서 종이가 접히는 부분을 기계로 눌러 접는 것을 용이하게 해 주는 후가공. 손으로 접을 때 종이가 터지는 것을 방지해 주는 부수적인 효과도 있다.

글
박이랑

인쇄용지에 대해

매체 환경의 변화에 따라 종이에
인쇄를 한다는 행위는 예전보다
훨씬 기회비용이 큰 일이 돼
버렸다. 그래서 인쇄를 위한
모든 과정을 예전보다 훨씬 더
심각하게 고민하게 된다. 예전에는
디자인에서의 표현이 용지 선택을
좌우했지만 지금은 그 종이를 만든
회사가 어떤 곳인지도 유심히 보고
친환경 마크가 있는지도 확인한다.

자주 사용하는 용지

백상지. 백상지는 늘 그냥 좋다.

언급할 만한 자신의 인쇄물

2012년 만든 〈민화를 닮은 꽃〉.
원화의 느낌을 완벽하게 재현할 수
없다는 생각에 차라리 아트워크를
인쇄했을 때 원화와는 별개인
색다른 톤을 표현할 수 있는 용지를
찾았는데 예상과 결과물이 적중했던
사례라 기억에 남는다.

언급할 만한 타인의 인쇄물

네덜란드 국립박물관이
출간하고 이르마 봄이 디자인한
〈Rijksmuseum Cookbook〉이
떠오른다. 얇고 투명한 낱장의
종이를 내지 디자인에 활용한
방식과 종이들이 모여 책으로
만들어져 뿜어내는 무게감과
유연함이 아직도 인상에 남는다.

자신의 책을 자비출판한다면

쉽게 구할 수 있는 일반적인 용지에
무덤덤하게 표현하고 싶다. 평범한
디자인에 잘 썩는 종이로 출판하고
싶다.

제지사에게

종이가 예전과 달리 굉장히 물성
그 자체로 '표현적'이어야 하는
시대가 된 것 같다. 특히 색상지의
경우에는 우리나라 제지사의
그것은 다양하지 않다.

종이는 아름답다?

아무런 가공이 되지 않은 종이를
바라볼 때면 늘 설렌다. 종이가
인간에게 아름답게 느껴지는 이유는
아주 오랫동안 인간과 함께한 물건인
것을 직관적으로 알 수 있기 때문이라고
생각한다. 종이의 역할은 계속
바뀌겠지만 아직까지 종이는 인간과
아주 친근하고 가까운 존재다.

박이랑
서울을 기반으로 활동하고 있는 그래픽
디자이너이자 아트 디렉터. 현재
현대백화점그룹의 아트 디렉터로 일하고 있다.

글
석재원

인쇄용지에 대해

그래픽 디자이너로 일하기 시작한
초기에는 인쇄용지를 고르는 데
많은 노력을 기울였다. 종이의
색, 무게, 촉감, 질감이 그래픽과
상호 작용해 중요한 감상 요소로
역할을 해 주기를 기대했다. 지금은
정반대의 태도로 종이를 고른다.
의도한 것이 아니라면, 종이의
존재감을 가급적 숨겨 그래픽과
서로 간섭하지 않도록 한다. 기록
자체가 목적이 아니라면 보존력을
크게 염두에 두지도 않는다. 기록
보존 기능을 디지털이 대신할 수
있고, 인쇄 공정이 경량화돼 언제든
손쉽게 데이터를 인쇄물로 변환시킬
수 있기 때문이다.

자주 사용하는 용지

백상지. 흔히 모조지라고 부르는
종이. 저렴한 가격에 괜찮은 인쇄
품질을 갖춘 백상지가 존재하고
있다는 사실은 언제나 고맙다.

언급할 만한 자신의 인쇄물

플랫폼엘 아트센터 개관 기념
책자의 표지. 메탈보드팩 플러스
은청 300g 위에 인쇄를 층층이 쌓아
올려, 금속 외장재가 겹겹이 둘러싼
아트센터의 외관을 재현하고자
했다. 메탈보드팩→오프셋
프린트(먹1도)→실크스크린(백색
100%)→실크스크린(먹색
100%)→반광 백박. 오프셋 프린팅을
마친 메탈보드팩 표면에는 잉크가
점착되지 않았다. 어떤 표면에도
실크스크린 인쇄는 가능한 것이
아니었나? 충무로 인쇄소들을 뒤져
점착되는 잉크가 있는지 테스트해
가며 완성할 수밖에 없었다. 원인은
끝내 알아내지 못했다.

언급할 만한 타인의 인쇄물

율리아 본이 디자인한 〈뷰티 앤드
더 북〉(2004). 이 책의 중간표지는
특별한 그래픽 없이 페이지의 한
귀퉁이가 접혀 있을 뿐이다. 종이를
접어 챕터의 시작을 표시할 수 있다니!

제지사에게

Hwa-ee-ting!

종이는 아름답다?

종이가 과연 아름다운지 모르겠다.
필요하다면 아름다운 종이와 그렇지
않은 종이로 나눌 수 있다는 사실은
확실해 보이지만.

석재원
그래픽 디자이너. 홍익대학교 시각디자인과
교수. 귀, 달, 글자에 관심이 많으며 여러 도시를
여행하며 기념품을 수집한다.

습관적으로 선택해 버린다.

글
김동신

인쇄용지에 대해
디자이너로 일하기 시작해서부터
지금까지 계속 인쇄물을 만들고
있기 때문에 작업의 몸체인
인쇄용지는 중요하다고 생각하며,
그 생각이 변한 적은 없다. 다만
종이를 대하는 태도는 프로젝트
성격에 따라 그때그때 다르다. 작업
데이터를 재현할 스크린에 가깝게
여길 때도 있고, 종이의 개성에 많은
부분 의지할 때도 있다.

자주 사용하는 용지
돌베개 출판사에 근무하면서 만든
책이 70권 정도인데 표지만 따졌을
경우 가장 많이 사용한 종이는
'랑데뷰'다. 전체의 30% 정도 된다.
아무래도 대량 생산하는 책을
만드는 경우가 많다 보니 생산 및
유통 과정에서 사고가 적다고 조직
차원에서 검증된 종이를 선택할
때가 많고, 돌베개의 경우 랑데뷰가
그런 종이인 것 같다. 자주 거래하는
인쇄소 부장님께 다른 회사에서는
어떤 종이를 많이 쓰냐고 여쭈어
본 적이 있는데 '아르떼'를 많이들
쓴다고 하더라. 아무튼 랑데뷰는
수급이 원활하고, 비싸지 않은데
너무 저렴해 보이지도 않고,
발색이 나쁘지 않고, 후가공
적성도 그럭저럭 괜찮고, 질감에서
개성이 강하지 않아서 코팅으로
덮어 버려도 아쉽지 않기 때문에
무색무취한 종이가 필요할 때

언급할 만한 자신의 인쇄물
〈잔혹함에 대하여〉라는 책이
생각난다. 루프엠보스라는 종이를
사용했다. 앞표지 전체에 오프셋
인쇄 없이 두 가지 후가공(금박과
형압)만을 이용해서 디자인했는데
거친 종이의 질감과 후가공 효과의
대비가 썩 괜찮았다. 한편 손상과
오염에 취약하다고 불편해하는
분들도 있었다.

언급할 만한 타인의 인쇄물
성경이나 사전같이 아주 얇은
종이로 아주 두툼하게 만든 책들은
늘 인상적이다.

자신의 책을 자비출판한다면
이제까지 네 권 자비출판했는데
용지부터 어떤 것을 사용하겠다고
생각한 적은 없었다. 순전히 종이만
두고 생각한다면 역시 두툼한 책을
아주 얇은 종이로 만들어 보고 싶다.

제지사에게
다양한 평량의 색상지가 있으면
좋겠다. 표지로 색상지를 쓰고 싶을
때가 많은데 거의 120g 내외로 200g
이상인 종이가 많지 않다. 수입지의
경우 4×6전지가 가로결로도 나오면
좋겠다.

종이는 아름답다?
디지털 시대 이전의 종이는 그야말로
전달의 '수단'이었다. 새로운
매체의 등장과 함께 종이 그 자체의
아름다움을 찾는 경향이 시작됐다고
본다. 마치 디지털카메라 시대에

수동 카메라, 필름 작업에서
아날로그한 감성을 찾는 것과 같은
느낌이다. 어떤 장르의 어떤 분량을
가진 어떤 사람의 글을 출판할
때, 그리고 그것을 종이 책에 담을
때, 그에 가장 잘 어울리는 물성과
양감을 찾아가고, 본질을 살리기
위한 작업을 하고자 한다. 그렇게
잘 버려진 디자인이 살아 있는
종이가 아름답다. 종이이기 때문에
아름다운 것이 아니라.

김동신
출판사 돌베개에서 디자이너로 일하는 한편,
출판사 동신사를 운영하면서 디자인, 기획,
글쓰기, 강의 등을 하고 있다. 습관적으로
쓰고 있는 인덱스카드의 데이터베이스를
기반으로 만들어지는 '인덱스카드 인덱스'
연작을 2015년부터 제작하고 있으며 'Open
Recent Graphic Design 2018'에 기획자 및
작가로 참여했다.

후가공. 후가공 기법 중 하나인 형압. 제호 'GRAPHIC'을 양각으로 눌렀다.
컨셉 & 디자인 김영나.

흑기사 Black Knight [두성종이]

다양한 평량과 질감, 뛰어난 강도와 품질, 가격 경쟁력을 두루 갖춘
흑지. 오직 '블랙'에만 집중한 종이로, 고급스러운 블랙 컬러 연출이
필요한 제작물에 가장 확실한 솔루션을 제공해 준다.

흑지 black paper

검은색 종이. 단지 먹과 같은 색이라고 볼 수 있지만 가장 미묘한
색 중 하나로 여겨진다. 흑색도가 다른 여러 종이류, 질감과 무늬가
있는 다양한 흑지가 나와 있다.

(영문)

CCP Cast Coated Paper

표면이 유리처럼 광이 나는 용지. 경면 광택지라고도 한다.
캐스트 코터(Cast Coater) 장치를 이용하여 고광택 표면 처리를
한 도공지다. 코팅액이 도포된 종이를 크롬 소재의 롤러를 통해

흑지. 광재(광물을 제련할 때, 금속을 빼내고 남은 찌꺼기) 더미로 이뤄진 유럽의 인공산을 찍은 빗호 보름스의 〈이 산 그것은 나〉(2012)는 검은색 종이에 인쇄해, 사진의 어두운 분위기가 검은색 종이로 더욱 강조된다. 디자인 한스 흐레먼, 에프더블유: 북스 출간.

연마하고 코팅액을 경화시키는 방식으로 만들어진다. 높은 광택도와 평활도를 갖고 있으며 잉크 흡수성과 선명도가 뛰어나기 때문에 인쇄 적성이 좋으며 가공 적성 또한 우수하다. 화장품, 의약품 포장재에 주로 쓰이고, 초청장, 카드, 패키지, 쇼핑백 외에 책이나 잡지 표지에 종종 사용된다. 표면이 매우 반짝여서 인쇄를 하면 인쇄면의 생동감이 살아나는 것이 장점이나 광택면에 스크래치가 쉽게 발생하는 것이 단점이다. 네오CCP(무림페이퍼), CC-P(삼화제지), 판타스(두성종이), 크로마룩스(두성종이) 등의 여러 제품이 나와 있다. 평량은 100g부터 400g까지 다양하다.

E-보드 E-Board [두성종이]

신문, 잡지, 우유팩 등 재생 펄프(70~100% 함유)로 만들었으며, 다양한 컬러와 평량으로 구성된 친환경 다층구조 보드. 화이트, 브라운, 그레이 등 기본 컬러부터 네이비, 그린, 레드 계열과 파스텔 톤까지 두루 갖췄으며, 평량도 다양하다. 친환경 소재로 활용하기 좋으며 각종 패키지에 적합하다.

FSC 인증 FSC certification

1993년 설립된 비정부기구 산림관리협의회(FSC: Forest Stewardship Council)가 발급하는 인증 규격. 무분별한 개발과 파괴로 야기된 환경 문제를 줄이고 산림을 보호하기 위하여, 지속 가능한 발전을 실천하는 산림경영자를 인증하고, 그러한 산림에서 생산된 목재 제품인 것을 보증하는 라벨을 부착하도록 하여 환경 가치를 중시하는 소비자로 하여금 이러한 제품의 구매를 촉진시키기 위한 제도다.

인증은 크게 산림경영(Forest Management) 인증과 상품(Chain of Custody) 인증으로 구분되는데, 전자는 숲을 조림하고 관리하는 조직에 대한 인증 제도이고 후자는 산림경영 인증에 의해 인증된 목재를 가공, 유통, 인쇄하는 연쇄 공급 체계를 위한 관리 인증으로 제지사, 종이 유통사, 인쇄 업체, 가구 회사 등이 인증 대상이 된다. FSC 인증에는 10대 원칙(principle)과 56개 세부 기준이 있는데, 이것이 사실상 이 인증제도의 핵심 내용을 이룬다. 환경 문제 및 지속 가능한 경영에 대한 관심이 커지면서 제지 회사에 FSC 인증을

요구하는 기업이 많아지고 있는데, 적절한 심사를 통해 인증을 받은 제지 회사는 유통망을 확대하고, 고객의 신뢰도와 브랜드 이미지를 높이는 장점이 있다. 환경 보호 목적의 인증이어서 이 마크를 보고 재생지라고 오인하는 경우도 있지만 이 제도는 보다 장기적인 관점에서 목재를 관리하는 데에 주안점을 두는 인증제도로서 재생지와의 큰 관련은 없다. FSC CoC 인증은 사용된 목재가 책임감 있게 관리된 산림에서 생산되었고, 합법적으로 관리되고 벌목되었으며, 논란이 없는 출처를 가졌음을 입증한다.

GA크라프트보드 GA Kraft Board [두성종이]

100% FSC® 인증을 받은 재생 펄프로 만들었으며, 8겹 다층 구조라 매우 견고한 친환경 보드. 그레이, 베이지, 브라운 등 자연스러운 톤의 네 가지 컬러, 패키지로 널리 쓰이는 세 가지 평량으로 구성되어 있으며, 인쇄 적성이 매우 우수하다.

IJ하이브리드 IJ Hybrid [두성종이]

자연스러운 백색(형광 염료 무첨가), 매끄러운 질감, 뛰어난 인쇄 적성을 갖춘 디지털 인쇄용지. 가정과 사무용 잉크젯·레이저 프린터 출력은 물론 오프셋 인쇄, 디지털 인쇄에 두루 적합하며, 접지 적성이 뛰어나 패키지로도 활용할 수 있다.

LP매트 LP Mat [두성종이]

'Letter Press'에서 따온 약자 'LP'를 이름에 붙일 정도로 활판 인쇄 및 형압 가공 적성이 탁월한 친환경 보드. 오프셋 인쇄 적성이 뛰어나며, FSC® 인증을 받았다. 미표백 크라프트 펄프를 25% 이상 함유했으며, 강도가 높고 흡수성이 좋아 코스터 등으로 적합하다.

MG크라프트 MG Kraft [삼원특수지]

비닐 코팅이 필요 없는 고강도 백색 크라프트 제품으로 미 FDA 및 유럽, 국내 식품기관의 품질 인증을 받은 제품.

PUR

폴리우레탄 접착제를 사용하는 무선 제본. 에틸렌 비닐

아세테이트를 접착제로 사용하는 일반 무선 제본의 약점을 개량한 것으로 장점은 크게 두 가지다. 첫째, 풀 두께가 얇고 균일해 완성해 외양이 한층 정갈해 보이도록 한다. 둘째, 접착제의 유연성이 우수해 책이 잘 펴지고, 펴진 상태가 잘 유지된다. 우리나라에선 아직 일반화되지 않아 일반 무선 제본에 비해 비싼 가격을 유지하고 있어 사진집, 도록 등 책의 펼침성이 중요한 서적이나 물성이 강조되는 고급 책에 주로 사용된다. 디지털 기반의 소량 제작 시스템에 대응하는 전용 PUR 제본기도 도입되어 있어 가제본 혹은 포트폴리오도 이 제본으로 제작할 수 있다.

PVC 제본 PVC binding

스프링 제본과 같이 책의 위에서 아래까지 일렬로 낸 구멍에 플라스틱 재질의 코일(coil)을 감아 묶는 방식의 제본. 회사나 관공서에서 회의용 혹은 보고용 책자를 만들 때 탁상용 제본기로 용지에 구멍을 내고, 코일을 감아 몇 권 만들 때 사용할 수 있는 제본이다. 종이는 보통 A4 복사지, 표지는 따로 없이 투명 시트지일 때가 많다. 스프링 제본과 방식은 같지만, 제본 재료가 다르고(스프링 vs 코일) 또 하나 책등이 없는 스프링 제본과 달리 PVC 제본에서는 코일의 바깥 면을 책등으로 활용할 수 있다. 추가로 PVC 제본은 DIY 출판, 즉 자가 출판과 연관이 강하다는 점을 지적할 수 있는데 실제로 보고서, 인터뷰 자료집 같은 콘텐츠가 이런 제본으로 만들어지는 사례를 독립출판에서 어렵지 않게 찾아볼 수 있다.

UV 코팅 UV Coating

인쇄된 종이 위에 UV 도료를 얇게 도포하고 경화시키는 후가공. 인쇄물의 광택과 내구성을 향상시키고 탈색을 방지하기 위한 가공 방식이다. 가격이 저렴하고 제작 속도가 빠른 반면 내구성은 라미네이팅에 비해 낮다. 부분 코팅이 가능하고 도포 범위에 제한이 없기 때문에 심미적인 이유로 많이 사용한다. 다만 내절성은 다소 낮기 때문에 종이를 접으면 도포면이 깨지거나 상할 수 있다. 장기 보존용 인쇄물이나 표지 전체를 보호하기 위한 목적이라면 라미네이팅을 이용하는 게 더 효율적이라고 말할 수 있으나

PVC 링 제본. DIY 기반의 독립출판과 강한 연관성을 갖는 PVC 링 제본은 보고서, 자료집을
은유하는 제본 방식이기도 하다. 영국건축협회학교(AA)에서 열린 22개 프로젝트에 대한
각종 기록을 모아 놓은 〈공개행사 에이전시 1~22〉(2012). 북 디자인 웨인 데일리, 런던
베드퍼드프레스 출간.

라미네이팅의 경우 종이 질감을 제거하기 때문에 여러 측면을
잘 고려해 대처해야 한다.

4×6전지

4×6판형 책을 만드는 데 필요한 전지 판형이다. 표준 사이즈는
1091×788mm. 국전지(939×636mm)와 함께 국내에서 유통되는
종이가 포장되는 단위이기도 하다. 4×6배판(188×257mm),
4×6판(127×188mm), 4×6반판(90×118mm)을 찍을 수 있는 종이다.
4×6배판은 4×6전지 한 면에 16쪽, 4×6판은 32쪽, 4×6반판은
64쪽을 찍는다. B전지라고도 한다.

글
권아주

인쇄용지에 대해

현재는 종이가 아닌 플랫폼에 콘텐츠를 담고 그것을 편집하는 일을 하고 있는데 인쇄 기반의 편집을 하는 것과는 또 다른 재미가 있는 것 같다. 유연성이 있고 결과물을 손쉽게 수정할 수 있는 장점이 있지만, 가끔 종이의 물성이 그립기도 하다.

자주 사용하는 용지

모조지. 단행본 본문에 가장 많이 사용했었다. 수입지보다 저렴하고 텍스트를 오래 읽어도 눈이 편안하다.

언급할 만한 자신의 인쇄물

내가 작업한 책은 실수했던 것들만 생각이 난다. 〈NJP Reader〉 7호인 '공동진화: 사이버네틱스에서 포스트휴먼'은 백남준아트센터에서 진행했던 동명의 심포지엄과 그 강연 내용을 기록한 책으로 사이버네틱스와 포스트휴먼이라는 주제에 맞춰 표지에 무광 메탈팩보드를 사용했었다. 큰 문제 없이 결과물이 잘 나와 기분이 좋았는데 메탈팩보드 재질상 마찰이 생기면 흠집이 나기 쉽다는 사실을 뒤늦게 알고 상처가 난 채로 책이 납품될까 봐 조마조마했다.

언급할 만한 타인의 인쇄물

〈Fucking Good Art #31–It's play time〉. 아트 저널인 〈fucking good art〉 31호는 한 손에 잡히는 작은 판형에 가볍게 들고 다니며 읽기 좋은 형태로 제작됐다. 내지의 짝수 페이지, 즉 좌측 면에 옅은 핑크색을 바탕색으로 인쇄해 책이 지루하게 읽히지 않게 디자인을 했고 편집도 깔끔해서 군더더기 없다는 느낌이 든다. 책 옆면에 찍힌 도장까지 예전 도서관에서 빌려 읽었던 문고판 서적을 연상시킨다.

자신의 책을 자비출판한다면

아주 얇은 신문용지나 비도공지에 인쇄를 해 보고 싶다. 얇고 가볍고 날것의 느낌을 좋아한다.

제지사에게

현실적으로 어렵겠지만 조금 더 다양한 질감, 그램 수, 재단 크기의 종이를 많이 만들어 주셨으면…. 질감과 발색은 마음에 드는데 원하는 두께가 없다든지, 혹은 재단이 불가능한 사이즈라든지 따위의 제한이 있을 때가 많고 결국엔 비싼 수입지를 사용하게 된다.

종이는 아름답다?

오래된 책에서만 맡을 수 있는 냄새와 색, 질감을 무척 좋아해서 고서점에 가서 책을 구입하곤 한다. 시간의 흐름이 더해지면서 종이가 가진 물성의 강점이 더 살아나는 것 같다. 그것이 디지털 매체가 가질 수 없는 종이만의 아름다움이라는 생각이 든다.

권아주
그래픽 디자이너. 리슨투더시티에서 활동했고 studio fnt를 거쳐 현재 기업의 인하우스 디자이너로 일하고 있다. output.onl

글
안마노

인쇄용지에 대해
초기에는 책 한 권에서 경험하기를 바라는 느낌에 집중해 종이를 골랐다. 지금은 회사별 지종의 지업사별 세그먼트를 익히고 이를 고려해 종이를 선정하는 편이다. 경험이 쌓여갈수록 재쇄 시 수급에 문제없는지, 디자인상에 부적합한 종이는 아닌지, 원가에서 지대의 비중이 과하진 않은지 등 제작 리스크 관리라는 관점에서 고민하게 된다. 물론 새로운 종이가 나오면 최대한 실험해 보고 있지만 인쇄물의 성격이나 판매가에 따라 종이에 힘쓰는 정도는 달라야 한다고 생각한다.

자주 사용하는 용지
전주페이퍼 그린라이트. 재생펄프를 함유한 중질지이지만 약품 처리가 돼 있어 인쇄 적성이 좋다. 또 두껍고 가볍고 저렴하다. 그리고 과일향 같은 게 난다. 삼화제지 랑데뷰. 러프그로스 계열 중 가성비가 좋다. 인쇄가 잘 나오고 질감이 마음에 든다. 인쇄소에서도 익숙해 큰 탈이 안 난다.

언급할 만한 자신의 인쇄물
2015년 발간한 〈안그라픽스 30년〉. 두성종이 바르니와 형광색 색지(수입지), 아트지 삽지 등 책 한 권에서 해 보고 싶은 종이 구성을 전부 시도해 보았다. 책의 두께감에 비해 무게가 가벼워, 회사 이야기를 경쾌하게 하고 싶었던 목적도 이루었다.

언급할 만한 타인의 인쇄물
'뮌스터 조각 프로젝트, 2017'의 공식 도록. 내지로 얇은 신문용지를 사용해 공공 프로젝트의 느낌을 재질로서도 표현하고 있다. 신문용지임에도 적정하게 유지된 인쇄 퀄리티가 부럽다.

자신의 책을 자비출판한다면
그린라이트. 가볍게 만들고 싶다.

제지사에게
두껍고 가벼우며 하얗고 싼 종이를 만들어 주십시오.

종이는 아름답다?
종이가 그래픽 디자인을 담는 '면'으로서 역할은 항상 중요하다. 하지만 '횡'의 성질에 대해서도 경이로움을 느낀다. 한 장, 두 장이 모여 부피를 지닌 책으로 묶이고, 책들이 모여 어느새 책장을 가득 채운다. 또 예상치 못한 때에 날카롭게 살갗을 가른다!(가장 억울한 순간이다.)

안마노
안그라픽스 디자이너.

글
조희정

인쇄용지에 대해

오래전 풀베다 사진이 가득한
월간지를 백상지 100g에 매달 5만
부씩 인쇄하던 기억을 떠올리면
어쩔 수 없이 감정이 격해진다.
인쇄소에서 이틀 밤낮을 꼬박 쉬지
않고 감리를 해도 질이 떨어지는
인쇄용지의 한계 때문에 원하는
결과를 얻지 못했다. 아니… 그저
최악만 피하는 수준이었다. 그때
인쇄에 대한 트라우마가 생겼는데,
최근까지도 내 디자인 작업이 인쇄
과정으로 넘어가는 순간 본능처럼
스트레스가 훅훅 차오르는 것을
느낀다. 하지만 최근 몇 년 동안은
인쇄 결과물에 대해 크게 불만을
가져 본 일이 없고, 오히려 최근에
사용한 백상지 100g은 무척
만족스러웠다. 다시 한번 그때 그
시절을 돌아보며 현재의 인쇄용지에
훌륭하다고 물개박수라도 쳐 주고
싶은 심정이다.

자주 사용하는 용지

백상지. 종이의 자연스러운 멋이
좋다. 경제적인 측면에서도 충분히
매력적이다. 랑데뷰, 몽블랑,
르느와르, 아르떼와 같은 국내
생산 러프그로스지. 이미지가 많은
작업을 인쇄할 때 주로 사용하는데
종이마다 건조 후 잉크 표현이
조금씩 다르기 때문에 작업의
성격을 고려해 선별 사용한다.
인쇄 후 건조 과정에서 발생하는

언급할 만한 자신의 인쇄물

특별히 언급할 만한 사례는 없다.
인쇄 결과가 충분히 검증된
용지를 주로 사용한다. 프리랜서
디자이너가 예측 불가능한
용지를 과감하게 사용하기란
현실적으로 매우 어려운 일이다.
예로 얼마 전 한 제지사의 협찬으로
출시 예정인 인쇄용지를 샘플
인쇄만 믿고 사용했다가 의도한
결과가 나오지 않아 급하게
인쇄용지를 바꿔 재인쇄를 했다.
그때의 당황스러웠던 상황과
클라이언트에게 끼친 손해를
생각하면, 지금도 입 밖으로
나지막이 신음 소리가 새어 나온다.

언급할 만한 타인의 인쇄물

〈롱맨현대영영사전〉(Longman
Dictionary of Contemporary
English)의 본문 종이. 공부 좀 해
보겠다고 몇 개의 영영사전을
서점에서 직접 비교해 보고
구매했다. 다른 사전류와 비교해
본문 종이의 백색도가 탁월했고
불투명도도 훌륭했다. 종이 두께도
더 얇았고 책장을 넘길 때 꺾어지듯
휘는 종이 느낌과 카랑카랑한
소리가 인상적으로 느껴졌다.
인쇄된 먹의 농도도 무척 좋았다.
무엇보다 책장을 몇 번이나 앞뒤로
넘겨 보며 '이건 대체 어떻게
인쇄했을까?' 하고 궁금해했던
기억이 있다. 그때 이후로 한 번쯤은
사전을 만들어 보고 싶다는 로망이
생겼다. 책의 머리에 'Paper made
especially by Miguel y Costas &

Miguel SA, Barcelona, Spain for Longman Dictionaries'라고 표기돼 있다.

자신의 책을 자비출판한다면
처음부터 끝까지 백상지 100g
을 사용해 겉표지가 없는 가벼운
책을 만들고 싶다. 요즘은 책
표지가 지나치게 거창하고 대단한
존재가 돼 버린 것 같다는 생각을
한다. 독자에게 어필하기 위한
전략인 것을 알지만 때로는 지나친
과대포장인 것 같다는 인상을 지울
수가 없다.
도록이 될지 에세이가 될지 내 책에
대해 정한 것은 없지만, 나는 늘
담백한 사람이 되고 싶은 바람이
있으니 표지가 없는 말랑한 책의
형태는 나의 소망을 표현하는 데
부족함이 없을 것 같다.

제지사에게
요즘 출판계를 돌아보면 출판사도
제지사도 인쇄소도 유통업체도 모두
쉽지 않은 상황에 처해 있음을 알
수 있다. 부디 이 시기를 잘 넘겨서
훌륭하게 잘 살아남아 달라고
부탁하고 싶다.

종이는 아름답다?
신기하게도 초등학교에 입학하기
전 다른 일들은 별로 기억나는
것이 없는데 마분지에 인쇄된
종이 인형을 가위로 오리던
감각은 뚜렷이 기억난다. 내가
디자이너로서 작업했던 결과물들을
생각할 때도 당시 사용했던 종이의
색깔, 두께, 질감이 머릿속에서
자동으로 재생된다. 어째서인지

종이와 관련된 기억들은 쉽게 잊히지
않는다. 그래픽 디자이너에게 종이란
그런 존재가 아닐까?

조희정
사람들은 〈티티엘〉(TTL) 잡지의 아트
디렉터로 많이 기억한다. 지금은 프리랜서로
출판 디자인 일을 하고 있다.

도록

글
신신

책의 주제 의식을 구현하기 위해서는 재료에 대해 잘 이해하는 것이
필수적인데, 가령 웹미디어를 다룬다고 해도 그것을 사용자가 모바일에서
보는가, 데스크톱에서 보는가, 즉 미디어 환경에 따라 작업하는 방식과 구현
방식이 달라지듯이 책을 만드는 데 있어 종이 또한 그렇게 고려돼야 한다고
생각한다. 주로 책을 만들어 달라는 의뢰를 받는 입장에서, 책의 주요한
구성인 종이와 제본에 대해 스터디를 많이 하는 편인데, 실제로 추상적인
아이디어를 적합한 제작 방식을 동원해 실현해 낼 때 성취감을 느끼곤 한다.
반대로 그래픽 디자인을 종이에 일방적으로 욱여넣는 것이 아니라, 종이나
그 외 제작 방식에서 디자인 아이디어를 얻을 때도 있기 때문에 그래픽
디자인과 판형, 재료, 제작 방식의 물리적인 조건들은 서로 영향을 주고받는
관계에 놓여 있다. 예를 들어 그래픽 디자이너라면 한 가지 용지의 여러
두께를 보여 주는 샘플에 익숙하고 늘상 그것을 손으로 만져 보지만,
그 샘플책의 형식을 책 한 권에 그대로 옮겨 종이가 갖는 연속적인 무게감을
이용해 볼 수도 있다. 그래픽이 얹힌 책등이 아닌 그 반대편인 배면을 한
장의 이미지로 본다면 실제로 그곳에 종이가 쌓여 있는 모습을 상상하고
그것을 토대로 전체 그래픽 디자인을 풀어내는 것도 충분히 가능한 일이다.
우리 작업의 대다수가 인쇄 매체이고, 그것은 주로 종이를 기반으로 하기
때문에 우리에게 종이는 중요한 고려 대상일 수밖에 없다. 다만, 물성을 너무
강조한 나머지 그것을 물신화하지 않도록 스스로 경계하는 편이다. 가령,
어느 책들은 내용보다는 형식이나 제작이 너무 강조되기도 한다. 그리고
어떤 이유로든 비정상적으로 너무 작거나 책장에 보관할 수 없을 정도로
크기도 하다. 우리의 경우 표현과 형식이 서로의 영역을 넘어서지 않는
선에서, 혹은 그것들로 인해 책을 읽는 데 방해가 되지 않는 선에서, 기존의
책으로부터 새로운 지점을 확보할 수 있도록 만드는 것을 지향한다.

Sideless Buildings

The Room
Inaccessible

To Let

Friday

○　　　　　　박준범, 맨체스터 프로젝트

분류	아티스트 북
사이즈	180×297mm
페이지	56p
제본	스위스 제본
클라이언트	박준범
연도	2011

표지	블랙블랙 290g/m²
본문	문켄 폴라 러프 100g/m², 아트지 100g/m²,
	아트지 150g/m², 아트지 200g/m²,
	아트지 250g/m², 아트지 300g/m²

작가가 영국 맨체스터시에서 운영하는 레지던시에 참여하면서 만든
프로젝트를 정리한 아티스트 북이다. 도록과는 성격이 좀 다른데,
그 프로젝트의 주제만 강조하는 책을 만들고 싶다고 작가가 원했기
때문이다. 주로 영상 작업을 하는 작가다. 같은 장소를 같은 구도로 매일
사진 촬영을 하고, 날씨나 조도에 따라 음영이나 콘트라스트가 달라지는
사진을 인화한 뒤 그 풍경의 조각조각을 잘라 내서 같은 사진 위에 계속
중첩해 붙여 나가는 방식의 영상을 만든다.
　　작업 포맷이 영상이라면, 이것을 책 형식으로 만들었을 때 유의미한
형태는 무엇이 돼야 할까? 피시(PC) 등에서 카드게임을 하면 카드가 실제로
겹쳐 있는 것 같은 그래픽을 재현해 환영을 연출하는 것을 볼 수 있다.
우리는 이것을 종이와 연결시켜서 이미지가 중첩되면 도판 또한 시각적으로
그 두께가 두꺼워지고 그에 따라 물리적으로 실제 책의 종이도 두꺼워지면
어떨까 생각했다. 책을 보면 펼침면에 ('동시 상영'이라는 컨셉하에) 8개의
이미지가 동시에 처음 나타나고, 페이지를 한 장 넘기면 아주 미세하게 한
장의 이미지가 그 전 이미지 위에 겹친 것처럼 보인다. 중간엔 회상 장면처럼
작품의 제작 과정을 흑백으로 보여 주고 난 다음 페이지를 넘길수록
이미지가 더 많이 중첩돼, 이미지도 두께를 갖게 되고 그것이 인쇄된 종이도
갈수록 두꺼워진다. 독자는 처음엔 인지하지 못하다가 페이지를 넘기면서
어느 순간부터 용지가 점점 더 두꺼워지는 느낌을 받게 된다.
기존의 책이 페이지 번호로 내용의 순서나 서사를 나타낸다고 하면,
이 책에선 인쇄용지의 두께와 그에 연동하는 이미지의 두께감으로 그것을
드러낸 경우라고 할 수 있다.

On the right margin near the images, vertical text:

Detail of the At the Last Judgment*, aka* The Dirty Other *(2010), digital print*

[62]

[63]

Green style Lisa aka Changwoo Lee (2011 and Strange Other)

A CRITICAL NOTE
ON PAINTINGS
BY YUNSUNG LEE

청소년 aka 이정소리에을 디지털 출력이다

이윤성의
회화에 관한
비평적 메모

[0]　The painter Yunsung Lee (b. 1985) employs particular traits of the manga/anime culture as a filter/skin to explore subjects of Western classical paintings.

[1-1]　For Lee's graduating work from the School of Fine Art at Chung Ang University, he presented a painting entitled *At The Last Judgment* (2010). Measuring 580 cm in height and 290 cm in width, this impression work transformed Michelangelo Buonarroti's masterpiece *The Last Judgment, Il Giudizio Universale (1536–1541) into digital painting in Japanese manga/anime style.*

[1-2]　While the basic structure of the image follows the original painting, one can observe completely different elements from the origi-

[0]　화가 이윤성(1985-)은, 망가/아니메 문화의 여러 특성을 필터/스킨으로 삼아 서구 고전 회화의 주제를 하나하나 탐구해나간다.

[1-1]　중앙대학교 서양화과에서 수학한 이가의 독립작으로, 《졸업전 출품품으로 공식된〈예브러조브로집핀드〉(2010)이 높이가 5 m 80 cm, 폭이 2 m 90 cm의 이르는 이 작품은, 미켈란젤로 부오나르 로티 (1536–1541)을 일가/아니메 이 5가될 회화로 옮긴한 영상물이다.

[1-3]　도날자의 기본 구조는 마땅지만, 작업의 세무를 살펴보면, 원작과는 명된 다른 정소가 많다. 가장 우드러지난 차이는, 지옥 불 지옥, 파이오,5는 해석의 일기/인다라 하수 그려스도의 본래의 함이 함께 경을/확인이는 지역내



저본는 것
At the Last Judgment

Michelangelo
Buonarroti /
The Last Judgment,
Il Giudizio
Universale

[0]

[9]

○　　　　　　이윤성, Nu-Frame

분류	도록
사이즈	165×230mm
페이지	124(72+52)p
제본	오타 PUR 제본
클라이언트	이윤성
연도	2016

표지	인버코트 G 260g/m²
본문	매직칼라 노란색 120g/m², 몽블랑 순백색 100g/m², 인버코트 G 260g/m², 매직칼라 분홍색 120g/m²

작가의 두산연강예술상 수상과 그에 따른 개인전의 일환으로 제작된 도록이다. 이미지 파트에 반광택 용지(몽블랑)를 사용하고 텍스트 파트에 색지를 사용해 비교적 평이한 제작 방식을 따랐는데, 책의 특징이라면 2015년 두산갤러리 전시 외에 (도록을 제작하지 못했던) 작가의 첫 개인전의 연작도 수록한 점이다. 이게 아이디어의 출발점이 된 셈인데, 두 개의 전시를 별도의 도록으로 만들되 그것을 한 권으로 묶는 형식으로 만들고자 했다.

그래서 두 전시를 각각 해설하는 텍스트와 도판이 각각 반복이 되고, 두 전시 사이에 표지와 동일한 용지(인버코트)가 삽지돼 있다. 용지가 매우 두껍다 보니 페이지를 넘길 때 턱 걸리게 되는데 두 전시를 물리적으로 구획해 주는 장치라는 의미가 있다. 인버코트지의 특징이라면 앞면은 광택, 뒷면은 광택이 없다는 점인데, 이 책에서도 보듯 표지 앞면은 광택이 있는 반면 표2는 광택이 없고 가운데 삽지 부분에서도 앞에는 광택이 있고 뒷면은 없다. 이 책에는 두 개의 표지가 있다고 볼 수 있다. 또 하나의 기믹은 두 번째 책이 시작하는 부분에 정확하게 맞춰 책등에 오시선을 넣은 것이다. 즉, 두 권의 책이 하나의 덩어리로 제본된 것을 암시하는 기믹이라고 할 수 있다.

○ 권오상, Osang Gwon

분류	도록
사이즈	195×290mm
페이지	120p
제본	하드커버 양장 제본
클라이언트	아라리오 갤러리
연도	2016

표지	심볼그로스 200g/m²
보드지	골판지 E골 2mm
면지	백상지 150g/m²
본문	심볼그로스 140g/m², 매직칼라 분홍색 120g/m²

이 책의 커버를 보면 일반적으로 하드커버를 제작할 때 사용하는 판지가
아니라, 무게가 무척 가벼운 골판지 재질인 것이 특이하다. 단열재 중에
아이소핑크라는 스티로폼 재질의 재료가 있는데 작가가 이 재료를 사용해
형상을 조각하고 그 위에 여러 장의 사진을 중첩해 붙여 조각을 완성하기
때문에, 실제로 작품의 무게가 그 크기에 비해 매우 가볍다. 우리도 보기에는
무거워 보이지만 실제로는 가벼운 책을 만들고 싶었다. 골판지를 사용해
하드커버를 만들었기 때문에 표지를 보면 가볍고 신축성이 느껴지며 빛을
비추어 보면 골판지 특유의 결이 살짝 보이기도 한다. 내구성 측면에서 좀
걱정했지만 보시다시피 의외로 강하다. 작가의 작품에서 보이는 느낌처럼
커버를 감싸는 용지에 라미네이팅 코팅을 한 것도 내구성을 높이는 데
도움을 주었다.
　　책의 내지는 도판이 선명하게 잘 보이고, 레이아웃도 무난하게
디자인하려고 했다. 뒷부분에 작가의 세계관을 설명해 주는 텍스트 파트는
매직칼라 분홍색 용지 위에 빨강 글씨로 인쇄했다. 실제로 아이소핑크의
브랜드 이름이 빨간색 잉크로 찍혀 있다. 그 컬러 팔레트를 가지고 와서
텍스트 파트를 디자인했다.
　　건축가가 재료나 구조에 대해 이해하고 나서 접근을 하듯이 우리도
책의 폼을 구축할 때 종이가 가지고 있는 특질들을 적극적으로 반영하려고
한다. 만약 배면에서 파트들이 구획되는 것이 좋겠다고 하면, 그냥 백상지로
인쇄하는 것보다 색지가 가지고 있는 고유한 단면들이 훨씬 더 또렷하게
면을 구분해 줄 수 있다고 생각한다. 본문은 심볼그로스라고 스노우지
계열의 수입지인데 예산이 상대적으로 넉넉해서 이런 용지를 사용할 수
있었다.

최하늘, Leviticus

분류 도록
사이즈 185×225mm
페이지 80p(2종)
제본 하드커버 양장 제본
클라이언트 시청각
연도 2017

표지 화일지 황색 195g/m²
본문 백상지 200g/m², 화일지 황색 195g/m²

최하늘 작가의 작업이 '자르기'라는 행위와 연관이 있어서, 꼭 이런 제본을
해 보고 싶었다. 최하늘은 조각가이고, 일반적인 조각 작품이 외형에
집중하는 것에 견주어 작가는 조각의 내부를 탐구하기 위해 '자른다'라는
행위를 적극적으로 작업에 녹여 낸다. 외형이 잘린 형태를 띠는 작품이
두드러지는데, 우리는 작가의 이런 점들을 책 형태에 반영하고자 했다. 잘려
있기 때문에 단면과 내부가 동시에 드러나는 것이 재미있다고 생각했기
때문이다. 양장 제본을 하면 보통 하드커버가 본문보다 조금 커지게 되지만,
이 책은 책등 외 3면의 하드커버와 본문이 일률적으로 커팅돼 있어 책의
단면이 훤히 보인다.
 도록의 텍스트는 조각에 대한 작가의 다섯 질문에 대해 여러 명의
필자가 답하는 형식으로 돼 있다. 황색 파일지는 OMR 카드가 그렇듯
'답안지'라는 속성을 암시하는 제스처로 볼 수 있을 것 같다. 하드보드의
싸바리 용지 역시 황색 화일지이지만 표지에는 라미네이팅 코팅을 해 겉과
속의 질감이 확연히 다르다.

Gala Porras-Kim

분류	도록
사이즈	195×260mm
페이지	88p
제본	중철 제본, 자켓과 결합
클라이언트	Commonwealth and Council
연도	2018

자켓	캐빈보드 Gray Board 350g/m²
본문	매직칼라 싸이엔 블루 120g/m², 백상지 120g/m²,
	몽블랑 순백색 100g/m²

캐빈보드라는 종이에 톰슨으로 다섯 개의 구멍을 냈다. 구멍 사이로 자켓 날개의 지면, 그러니까 캐빈보드 용지의 뒷면이 비쳐 입체적으로 보인다. 역시 작가의 작품 세계를 반영한 것인데, 도자기 파편 같은 것을 점토판에 검은색 와이어로 고정시키는 작가의 대표 작업이 표지 이미지의 바탕이 된 셈이다. 앞면과 뒷면의 색상과 재질이 미묘하게 다른 재생지를 사용한 것은 작가 이름과 작업에도 녹아 있는 공예적인 측면과 한국계 멕시코인이라는 작가의 정체성을 은유적으로 표현하고 싶어서였다.

ANCIENT
SOUL +

CHA
SLA

만불어 지 에 도 위험스를
별 조각돌이 지 업무를 벗어나
거나 시야에서 사라질 때 차솔아는 발주쇠이
자 1인용 발주업체가 된다. 손안에 있는 도구와
재료들을 돌에 다시 이 아이템 조각들을 만들
어낼 수 있다. 자기 자신에게 발주 명령을 내리
는 못한 작가는 가상의 컬렉션을 위한 액셀리
스트를 한 칸 한 칸씩 늘려나가듯이 사물의 용
량을 확보한다.

분류	아티스트 북
사이즈	90×120mm(7종), 150×210mm(1종), 180×240mm(2종)
페이지	2p(7종), 4p(1종), 16p(1종)
제본	톰슨, 1단 접지, 중철 제본, OPP 비닐 패키징
클라이언트	취미가
연도	2018

카드	아트지 300g/m²
구성표	매직칼라 녹청색 120g/m²
카탈로그	아트지 150g/m²
보드판	회색 판지 3mm(두께), 아크릴 조각 3mm(두께)

우리는 주로 작가의 세계관을 좀 실험적으로 반영한다고 해도 기본적으로 실용적이고 내구성도 강한 책, 가능하면 책이 가지고 있는 보편적인 속성을 존중하는 책을 만드는 편이다. 물론 예외는 있다. 이 책이 바로 그런 사례일 것 같다.

먼저 이 전시에 대해 간략히 설명하면, 온라인 게임이라든가 RPG 게임에서 아이템을 얻고 그것을 인벤토리에 보관한다는 설정에서 아이디어를 얻어, 물리적인 전시장에 개방형 사물함을 설치해 그 안에 다양한 오브젝트를 제작, 진열했다. 형태, 재료, 빛깔 등이 다양한 굉장히 많은 오브젝트가 나오는데, 우리는 이들 작품을 포함해 책 제작에 필요한 재료들을 보면서 이것들을 한 권으로 갈무리하기보다는 제각각 특성에 맞게 분산시키는 것이 어떨까 생각했다. 그 결과, 작품 이미지들은 그나마 책 형식에 가까운 중철 책자에, 이 중철 책자 안에 들어 있는 사물들의 목록(작품 리스트 정보)은 한 장짜리 접지물에, 필자에게 받은 텍스트는 (순서가 없는) 7장의 카드에, 전시 크레디트는 3mm 두께의 판지에, 그러니까 형식이 각각 다른 네 종류의 인쇄물에 담았다. 판지에는 형압으로 마치 비석처럼 크레디트가 깊게 파여 있고, 판지 상단에 뚫린 구멍에 작가가 반투명 색유리를 끼워 넣어 일종의 '무용한' 기념품처럼 보이도록 했다. 이것들이 OPP 투명 비닐 안에 수납되도록 했다.

○　　　　　유영진, 캄브리아기 대폭발

분류	도록
사이즈	148×210mm
페이지	96p
제본	스위스 제본
클라이언트	인사미술공간
연도	2018

표지	SC 마닐라지 300g/m²
본문	매직칼라 황단색 120g/m², 아트지 150g/m²,
	매직칼라 녹청색 120g/m²

유영진은 서울이라는 대도시의 다세대 밀집 지역에서 보이는 부수적이고도 기이한 구조물들, 가령 벽돌 사이로 튀어나온 단열재라든가 비닐, PVC 구조체 같은 이미지를 수집하고 사진, 드로잉, 설치 같은 형식으로 재현하는 작업을 한다. 이런 구조물들을 생태계의 흔적으로 설정해 다양한 생명체가 갑자기 출현한 지질학적 사건을 일컫는 '캄브리아기'라고 명명한 전시의 도록으로 만들어진 책이다.

　　　표지에 톰슨으로 건물 외벽에 단열재를 표현한 것이나, 스위스 제본으로 책의 복잡한 내부를 적나라하게 드러낸 것이나, 작은 책인데도 네 종류의 용지를 사용한 것이 모두 작가의 세계관을 보여 주는 장치다. 작은 책치고는 종이 종류가 많은 편인데, 이 전시의 컨셉, 여러 가지가 뒤엉켜 하나의 생태계를 이루면서 기능하는 현상을 종이 큐레이션과 제본 방식으로 드러내려 했기 때문이다.

신신

신해옥(1985년생)과 신동혁(1984년생)의 프로젝트 플랫폼. 둘 다 단국대학교 시각디자인과 출신이다. 신동혁은 2010년 졸업 이후 프리랜서 디자이너로 활동했으며 신해옥은 졸업 후 홍디자인에서 5년간 일했다. 2014년 무렵부터 신신이라는 이름으로 활동을 시작했다.

1982년 출범한 이래 해외 유수의 종이 상품을 수입·보급하고 관련 문화 활동을 펼침으로써 한국 시각 문화의 발전에 크게 기여한 회사다. 2012년 창립 30주년을 기념해 '페이퍼 로드 지적 상상의 길 / Reading Asian Culture on the Paper Road' 행사 및 심포지엄을 비롯해 유럽의 최신 포스터를 볼 수 있는 '100 베스테 플라카테' 전시 등 다양한 문화 활동을 펼치고 있으며, 종이와 제작 샘플을 살펴볼 수 있는 시초 쇼룸과 아카이브, 인더페이퍼 을지로 매장, 전시 공간 두성페이퍼갤러리 등을 운영한다.

인터뷰
이해원(대표이사 사장)

○ 두성종이를 소개해 주세요.

두성종이는 전 세계 기업과 아티스트, 디자이너들이 사용하는 고부가 가치 종이를 공급하는 페이퍼 솔루션 제공 업체입니다. 1982년에 설립해 40년 동안 우수한 품질의 다양한 종이와 각종 특수지를 인쇄, 패키지 시장 등에 안정적으로 보급하며 입지를 다져 왔습니다. 나아가 자연, 환경, 사람을 배려하고 한 차원 높은 종이 문화를 이끌기 위해 노력해 왔습니다.

　　두성종이는 지속 가능한 디자인에 발맞춰 에콜로지 페이퍼 개발과 환경 인증(FSC , PEFC™ 인증을 국내 최초로 동시 취득)을 받고 친환경 경영을 실천하고 있습니다. 해외 제지사와 OEM 계약을 체결해 새롭고 독특한 종이를 꾸준히 개발, 공급하고, 다양한 시각으로 디자인과 종이를 경험할 수 있는 전시와 행사 등을 기획, 후원하고 있습니다.

　　디지털 시대, 변화의 물결 속에서 종이는 인쇄 매체로서의 한계를 넘어 새로운 디자인, 편안한 감성, 색다른 감촉, 다채로운 기능을 담아 또 다른 가치를 창출하는 매체로 성장하는 중입니다. 두성종이는 이런 흐름에 맞춰 종이 본연의 역할에 충실한 기본 제품부터 각양각색의 수요에 적절하고 신속하게 대응하는 신제품까지 두루 갖추고 사업을 펼쳐 나가고 있습니다. 본사는 서울 서초동에 자리 잡고 있으며, 곤지암과 파주에 대형 물류센터가 있습니다. 서초 본사에는 종이와 제작 샘플을 살펴보고 상담을 받을 수 있는 쇼룸과 아카이브, 전시를 볼 수 있는 갤러리가 있고, 인더페이퍼 을지로 매장도 운영 중입니다. 대전사무소, 대구와 부산 지역을 아우르는 영남팀을 통해 전국 각지의 고객들을 응대하고 있습니다.

○ 현재 몇 종의 용지를 취급하고 있나요?

정규 및 계약 상품 300여 종, 1만여 품목을 취급하고 있습니다.

이해원 두성종이 대표이사 사장.

○　두성종이의 베스트셀링 종이는 무엇인가요?

트렌드나 디자이너의 개인 취향에 따라 선호하는 종이들이 변하기도
하는데, 출시 이후 지금까지도 꾸준히 사랑받는 종이로 반누보, 스타드림,
칼라머메이드를 들 수 있습니다.

　　반누보는 품질 면에서 검증받은 종이라 할 수 있습니다. 도포액의
성분과 도포 기술, 종이가 눌려도 터지지 않고 다시 튀어 오르는 탄성 등
특허 기술로 생산돼 제조 방법과 인쇄 재현성에서 기본적으로 차별화되는
종이이고, 결국은 원하는 결과물의 완성도를 추구하는 데 있어서 확실히
차이가 있다고 말씀드릴 수 있습니다.

두성종이 파주 물류센터.

스타드림은 출시 후 분양 시장과 청첩장에 접목되면서 펄지의 대명사로 자리잡은 고품격 프리미엄 용지입니다. 고급스러운 펄감과 색상으로 다양한 분야로 사용이 확대됐으며 화장품 패키지 등 특화된 분야로 현재까지 꾸준히 확대가 이어지고 있는 상품입니다. 스타드림의 업그레이드 버전으로 펄 입자가 크고 화려한 스타드림2.0이 출시되기도 했습니다.

칼라머메이드는 1956년 일본 출시 후 1982년 국내에 선보인 컬러 엠보스 색지입니다. 그 전통만큼이나 현재까지도 각종 팬시, 문구점에서 쉽게 찾아볼 수 있으며, 수채화 용지로, 인쇄용지로, 페이퍼아트(공예) 용도로, 각종 POP 및 교구, 팬시용으로 아주 광범위하게 사용되는 대표적인 색지입니다. 펠트 엠보스가 앞뒤 구분 없이 양면에 골고루 독특한 표면 질감을 부여합니다. 최근에는 재생 펄프를 사용한 재생지, 목재 펄프 사용을

줄인 비목재지, 그린 에너지를 사용해 탄소 배출량을 줄인 종이 등 다양한 친환경 종이를 찾는 고객들이 많이 늘어나고 있는 추세입니다.

○ 한국에서 수입지는 '특수지'라고 분류합니다. '특수지'라는 이름 혹은 분류가 좀 이상하게 들리는데, 왜 이렇게 불리게 된 걸까요?

저희는 그렇게 분류하지 않습니다. 일부 특수한 기능을 가진 종이를 취급하기도 합니다만 두성종이는 파인 페이퍼, 즉 완성되는 제품의 가치를 높이기 위한 솔루션으로서의 종이 소재를 취급합니다. 특별한 수요에 대응하는 종이를 특수지라고 말할 수도 있겠지만… 국내에서는 보기 어려운 새로운 특징이나 기능 등이 부여된 소재로 소개되면서 국내지와는 '차별화'된 특수한 용지라는 인식이 일부 생기게 된 것 같습니다.

저희가 취급하는 '기능지'(특수지)에는 물에 젖지 않는 종이 '유포', 발수 기능을 가진 '레인가드', 기름을 흡수하지 않는 '내유지', 유물이나 사료의 보호를 위한 '보존용지', 왁스페이퍼, 라벨 등이 있는데요. 두성종이는 이런 기능지들을 포함해 토털 페이퍼 솔루션을 제공하며, 부가 가치를 높여 주는 종이를 취급하는 회사입니다. 두성종이는 한지를 포함해 세상의 모든 종이를 다루고자 합니다.

서울 을지로에 위치한 두성종이 직영 매장 인더페이퍼.

인더페이퍼에서는 두성종이 제품 구매는 물론 종이 상담도 받을 수 있다.

○　수입지 시장을 개척해 왔습니다. 두성종이만의 전략, 기업 문화가
　　있다면요?

두성종이는 새로운 수요와 한 차원 높은 종이 문화를 창출하기 위해
노력합니다. 지속 가능한 디자인, 지속 가능한 환경, 지속 가능한 경영을
위해 철저한 고객 지향을 최우선 가치로 두고, 세계적 환경 기준을 따르며,
투명 경영을 하고 있습니다.
　　모두와 함께 성장하고자 사회공헌 활동에도 앞장서고, 디자인 관련
협회와 학회 등에 전시 공간과 종이를 후원하고 있습니다. 내부적으로는
사내 근로복지기금이 형성돼 있어 복지 수당, 동호회 지원 등 복지 제도가
잘 운영되고 있습니다. 근속 연수가 높은 편이고, 그만큼 가족 같은 끈끈한
정도 느낄 수 있습니다.

○　수입지 영업은 일반 국내지 영업과 여러 면에서 다를 것 같습니다.
　　수입지 영업의 특징이라면요?

제지 산업은 기본적으로 장치 산업이고 대량 생산, 대량 납품하는
시스템이라고 할 수 있습니다. 국내 제지 업계는 필수 소재로서 범용적으로
사용되는 종이를 생산·공급해 왔습니다. 이러한 한정된 선택지 안에서
두성종이는 소재 자체만으로 차별화되는, 돋보이는, 가치가 더해지는 상품을

한국 시장에, 특히 디자이너와 관련 업계에 소개해 왔고, 그 가치를 인정받아 지금까지 건재하다고 생각합니다.

○ 두성종이는 유럽의 보소지라는 '문켄'을 취급합니다. 그러나 (여러 이유가 있겠지만) 가격이 국내지에 견줘 매우 비싸서 일반 서적지로 널리 사용되지는 않고 있고요. 수입지의 국내 가격을 책정하는 원칙을 설명해 주실 수 있나요?

모조지는 우드프리, 즉 화학 펄프로 만든 용지를 말합니다. 거기에다가 도포하면 코티드페이퍼, 아트지가 되는 것이지요. 국내 생산 모조지의 경우 버진 펄프(화학 펄프)를 사용해 만들어지며, 제지사마다 약간의 조성(원료 성분의 배합 비율) 차이가 있을 뿐 대동소이합니다. 복사지도 우드프리입니다. 우리나라는 복사지 가격이나 서적 용지, 다이어리 용지 가격이 대동소이하고 화학 펄프로 만든 막종이를 모조지라는 이름 아래 용도 구분 없이 쓰고 있습니다.

반면 유럽과 미주는, 일본만 해도 한국과는 상황이 다릅니다. 서적 용지, 다이어리 용지, 특정 분야에 맞게 기획된 상품에 대한 가격대가 다 다릅니다.

'문켄'이 유럽에서 모조지처럼 범용적으로 사용되는 종이이기는 하지만 품질과 특성이 다르기에 원가에서부터 차이가 납니다. 수입지는 원가에 운송비(물류 비용)나 금융비(환전 관련) 등이 포함되기 때문에 비싸게 느껴지기도 하겠지만, 저희가 선택하는 종이 자체가 고품질의 상품입니다. 국내에서 생산하기 어려운 특성을 지니거나, 겉으로 보기에는 비슷해 보여도 품질이 더 우수한 상품을 수입하기 때문에 원가 자체가 높습니다.

○ 그래픽 디자이너들이 선호하는 종이의 트렌드가 그동안 많이 변한 듯합니다. 최근 디자이너들이 선호하는 종이 트렌드를 어떻게 보시나요?

디자이너의 트렌드와 오너(광고주)의 트렌드는 다르게 나타나기도 하는데요. 디자이너들이 원하는 부분은 해외에서 유행하는 트렌드에 많이 접근해 있습니다. 우선 반누보 같은 러프그로스 선호 경향은 여전합니다만, 문켄과 같은 비도공지에 대한 관심도나 활용도가 많아졌습니다. 〈킨포크〉 이후 이런 내추럴 성향의 상업 인쇄물이 많이 제작되고 있고요. 펄지나 비비드한 컬러 용지가 상업 인쇄 쪽에서 많이 쓰였는데, 최근에는 그문드컬러매트나 디프매트 같은 빈티지한 컬러에 대한 선호도 높아졌습니다. 한편 컬러나 질감, 특이 소재에 대한 선택 폭이 다양해지는 것도 하나의 트렌드인 것 같습니다.

두성페이퍼갤러리에서는 다양한 시각으로 디자인과 종이를 경험할 수 있는 전시가 열린다.

○ 인쇄용지의 사용이라는 측면에서 우리나라만의 특징이 있나요?

러프그로스라는 미도공 인쇄용지는 우리나라와 일본밖에 없습니다. 반누보를 기점으로 붐이 일어났고, 이후 에이프릴브라이드나 비세븐 등의 러프그로스 용지가 개발됐지요. 우리 요청에 의해 OEM 생산하기도 합니다. 비교가 불가할 정도로 최고의 망점 재현성을 보여 주는 인쇄용지 에어러스도 있습니다. 또 다른 측면으로는, 인쇄물의 제작 기간이 매우 짧습니다. 제작 기간이 짧다 보니 기존의 사용 경험에 의존하는 경우가 많고 새로운 종이를 선택할 수 있는 기회가 적은 것 같습니다. 샘플을 만들어 보고 종이나 인쇄에 따른 결과물을 비교 선택할 수 있는 여유가 생기면 좋겠습니다.

○ 우리나라 그래픽 디자이너들의 종이에 대한 지식 혹은 감수성은 어느 수준이라고 생각하시나요?

천차만별입니다. 관심이 높은 분들은 종이에 대한 특성을 이해하려 노력하고 새로운 종이 사용과 표현을 꾸준히 시도하는 반면, 대체로 클라이언트들은 종이에 대한 관심도가 낮은 편이지요. 종이에 대한 특성과 인쇄 전반에 대한 이해가 높은 디자이너가 많지는 않지만, 예전에 비해 조금씩 늘어나고 있기는 합니다.

○ 현장에서 그래픽 디자이너를 자주 만날 텐데, 그들이 종이와 관련해 가장 자주 요청하는 것은 뭔가요?

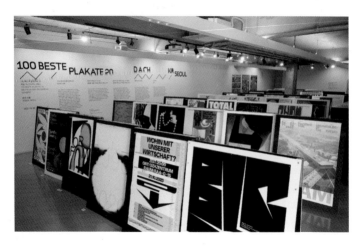

'100 베스테 플라카테 20 한국, 서울' 전시, 2021년 9월 23일~10월 31일, 두성페이퍼갤러리.

새로운 소재, 남들이 쓰지 않았던 종이를 소개해 달라는 요청이 많습니다. 특정 컬러, 특정 질감의 종이를 찾는 경우도 있고요.

두성종이에는 수백 가지의 종이가 있기에 제작물의 컨셉부터 어떤 제작 과정을 거치는지, 최종 결과물의 형태는 어떤지 들어 보고 컬러와 인쇄 적성, 후가공 적성, 제작 과정에서 버텨야 하는 강도 등을 고려해 가장 적합한 종이를 선별, 추천해 드립니다. 요즘은 환경 이슈의 대두와 함께 플라스틱이나 다른 소재에 대해 종이가 대안이 될 수 있는지 문의하는 분들도 많습니다. 종이가 친환경적인 소재임은 두말할 나위 없습니다. 저희는 국제산림관리협의회(FSC), 산림 인증 프로그램(PEFC) 등의 인증을 받은 상품과 더불어 제지 과정에서 버려지는 자투리를 재사용하거나, 폐지를 재활용한 재생지, 목재 펄프 사용을 줄이기 위해 대나무, 사탕수수, 면, 코코아 껍질 등 식재료나 섬유 가공 시 발생하는 부산물, 천연 추출물 등을 활용한 비목재지, 그린 에너지를 사용해 탄소 배출량을 줄이거나, 탄소 중립을 실천한 다양한 친환경 종이를 제공하고 있습니다.

○　종이와 관련해 그래픽 디자이너에게 하고 싶은 말이 있다면?

종이는 인간의 역사와 함께한 물건입니다. 공기처럼 늘 우리 곁에 있어 그 존재를 종종 까먹고는 하지요. 게다가 들여다본다, 읽는다는 행위의 대상이 디스플레이 디바이스로 옮겨 가면서 더 그렇게 느껴집니다. 그러나 언제나 그랬듯이 이러한 흐름에는 그에 상반된 방식을 찾고 추구하는 이들이 그만큼 많아집니다. 소중한 것에 정성을 들이고 가치를 부여하는 데 더

아날로그적인 방식을 취합니다.

종이만큼 아날로그적인 소재가 또 있을까요. 모니터에서 보이는 색과 인쇄된 색이 다르고, 인쇄된 색상과 종이 고유의 색은 또 다릅니다. 손이 느끼는 촉감은 그 어떤 다른 것이 대체할 수 없는 경험을 선사합니다. 다양한 표현, 더 다양한 경험이 가능한 종이, 두성종이와 함께 고민하고 함께 풀어 나가기를 바랍니다.

○ 우리나라 종이 산업의 가장 큰 문제점은?

몇 해 전, 대림미술관에서 '슈타이들전'을 했습니다. 유럽이나 일본의 출판사, 인쇄소들의 규모나 이익 구조를 보면, 1000억원 단위가 넘어가는 곳들이 꽤 됩니다. 그런 환경에서 슈타이들 같은 출판인이 나올 수 있는 거죠. 제지 그리고 제지와 관련된 산업군이 산업으로서 온전히 유지되려고 하면 부가 가치를 충분히 창출할 수 있어야 합니다.

지금 국내 제지 회사들은 원자재를 조달할 수 있는 경쟁력이 없고, 수요보다 공급이 우위에 있는 상황이 만연합니다. 그런 시장에서, 결국은 안정적인 수익 구조를 못 만드는 그런 경영 상황에서, 창의적인 디자이너가 원하는, 거기에 부합하는 용지 개발이 불가능하니까 그런 부분을 두성종이가 대처하고 있다고 생각합니다. 그런데 무늬만 비슷한 종이를, 사실은 다른 종이를, 컨셉만 따라서 국내 제지 회사들이 마케팅적으로 접근하고 있는데요. 우리나라 종이 산업의 문제점이라고 하면 이게 아닐까 싶습니다.

○ 두성종이의 향후 계획에 대해 말해 주세요.

처음부터 지금까지 그래 왔고, 그리고 앞으로도 밸류애디드 페이퍼 솔루션을 제공하는 두성종이가 될 것입니다. 인쇄용지를 보자면, 도공 용지가 아직까지도 선호되고 있지만 미주나 유럽 감성의 비도공 용지에 대한 디자이너의 요구가 대두되고 있어 앞으로는 이런 두 방향성의 고급 인쇄용지를 꾸준히 대응해 나갈 예정입니다. 인쇄용지와 더불어 패키지 용지도 꾸준히 늘고 있는데, 패키지뿐만 아니라 거기에 인쇄성이 발현돼 부가 가치를 높이는, 패키지와 인쇄가 결합된 용지를 확대해 나갈 예정입니다.

○ 개인적으로 가장 아름답다고 생각하는 종이는 무엇인가요?

아라벨. 종이다운 종이입니다.

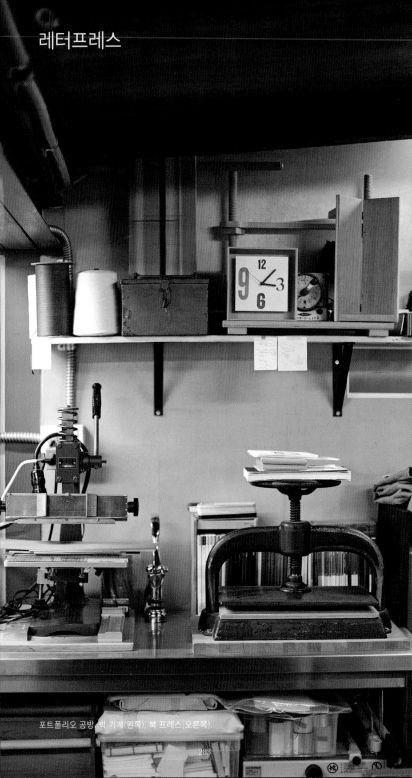

포트폴리오 공방. 박 기계(왼쪽), 북 프레스(오른쪽).

'활판 인쇄'라고 번역할 수 있는 레터프레스. 1990년대 초반까지 출판 및 신문 산업의 주류이던 산업적인 활판 인쇄가 완전히 사라졌지만, 흥미롭게도 소규모 인쇄 공방을 중심으로 이 분야의 기술과 문화가 면면히 이어지고 있나. 난순히 레트로에 머무는 것이 아니라 효율을 앞세운 디지털 기술의 대척점에서 소규모 핸드메이드 문화의 하나로 재조명되고 있는 것도 주목할 만한 현상이다. 정독도서관 앞에 위치한 '포트폴리오'는 레터프레스와 종이 상자 제작을 전문 분야로 하는 1인 공방 겸 갤러리다.

인터뷰
정은정(포트폴리오 공방 대표)

○ 자기소개를 부탁한다.

북바인더다. 포트폴리오가 하는 일은 세 가지, 북바인딩, 박스메이킹, 레터프레스 프린팅. 이 세 가지가 어우러져서 하나의 작업으로 나올 수도 있고, 물론 개별적으로도 의미가 있는 작업이기도 하고.

○ 1층은 갤러리, 2층은 작업실이다. 이 공간은 언제 열었는지?

2010년 오픈했다. 애초에는 작업실이 1층에 있었고, 2층은 창고였다. 작업실이라고는 하지만 반은 쇼룸, 작업 공간은 뒤쪽이었는데, 쇼룸이기 때문에 사람들이 항상 들락날락하지 않나.
　　　어떤 때는 오시는 분들께 죄송하지만 내 작업에 너무 방해가 되는 거다. 그래서 '문 닫음'(Closed) 푯말을 걸고 작업을 하면, 방문객들이 문을 두드리시고. 그것도 힘들고 또 하나는 저희 작품을 소개하는 기능을 주로 하는 쇼룸이었는데, 수작업을 판매하는 데 있어서 손님이 원하는 것과 내가 하고자 하는 것이 잘 맞지 않는다고 느꼈다. 가격부터 모든 게 다. 내 기준에 알맞다고 생각해서 내놓으면 손님들은 항상 "다른 색깔은 없나요?"라고 한다든가. 5년이 지날 때까지 이런 것이 고객들과 타협이 안 됐다. 결국엔 고객들이 원하는 것을 다 맞춰 제공하지 못할 바에는 주문으로 오는 작업만 하기로 결정하고, 과감히 2층을 공사해서 작업실을 2층으로 옮겼다. 1층 공간이 온전히 생겼고, 내 작업과 작가의 작업이 만나는 접점이 있다면, 그것을 함께 보여 주는 공간이면 그분들도 좋고 나도 좋겠다고 생각해서 갤러리를 운영하고 있다.

○ 이 공간을 운영하기까지의 과정을 들려 달라.

공방 1층은 갤러리로 운영한다. 그래픽 디자이너 박이랑과 협업한 레터프레스 달력전.

대학원에서 사진을 전공했다. 학부는 사학과를 나왔고. 대학원 졸업 전시를 하는데(그 전에도 개인전을 한 번 했었고), 전시를 할 때마다 항상 책을 잘 만들고 싶었다. 그러니까 전시 도록을. 1996년에 대학원에 들어갔는데, 당시에는 디지털 프린트라는 게 없었다. 도록을 만들고 싶으면 무조건 오프셋 인쇄. 그래서 그렇게 많이 필요하지 않은데도, 수량에 따라 가격 차이가 별로 없다고 그러시고, 하여간 그런 때였다. 책에 대한 고민을 많이 했다. 나의 작업이 전시라는 형식으로 보일 때 그걸 정리한 책도 영원히 남는 것이기 때문에, 그냥 평범한 도록이 아니라 작업처럼 보이는 책을 만들고 싶었다. 욕심을 많이 부렸다. 그러다 보니 전시보다 책에 돈이 더 많이 들어가더라. 이걸 내가 직접 하는 방법은 없을까, 그런 고민도 많이 했다. 하지만 어떻게 하는지, 어떻게 접근해야 하는지에 대해서조차도 알 수가 없었다.

책을 만들기 위해서는 디자이너에게 의뢰를 해야 하지 않나. 당연히 인쇄하거나 제본을 할 때도 내가 직접 현장에서 일하는 분들과 컨택이 안 되고, 항상 디자이너를 통해야 하는 게, 어떻게 보면 디자이너에게 고마워해야 하는 일이면서도 어떤 측면에선 좀 답답했다. 그런 아쉬움을 가지고 두 번의 전시를 한 후 결혼을 해서 미국을 가게 됐다. 여기서는 흑백 사진 작업을 했는데 거기서 암실을 쓸 수 있는 상황도 아니고,

컬러 사진을 해 볼까, 그런 고민도 했었다. 미국 중부, 동부에 있다가 마지막 5년간은 샌프란시스코에 있었는데, 알고 보니 그곳이 북아트의 본거지 같은 곳이었고, 그곳에서 '센터 포 더 북'(Center for the book, https://sfcb.org)이라는 기관을 알게 됐다. 거기 커리큘럼을 보고, 그동안 해결할 수 없었던 고민, 책을 직접 만들 수 있겠다는 생각을 품었다. 또 하나, 사진을 하면서 책만큼이나 아쉬웠던 것이 상자였다. 사진을 담을 상자, 사진과 어우러지는 상자가 있으면 좋겠는데 도무지 그런 상자를 찾을 수 없었다. 그냥 시중에서 파는, 중성 처리된 상자라고 하는데 사이즈나 높이가 맞지 않지만 선택의 여지가 없이 그냥 쓸 수밖에 없는 형편이었다. 상자를 워낙 좋아했다. 철로 된 것, 나무 상자, 종이 상자 등. 대학원 시절, 종이 상자에 사진을 담아서 다녔다. 되게 작은 크기의 사진이었다. 집에 있는 그릇 상자 같은 데 사진을 넣고 다녔는데, 상자를 가지고 가서 딱 놓으면 사람들이 "저 안에서 무엇이 나올까?" 하고 기대하는 것이 느껴지기도 했다. 상자를 직접 만들 수 있다는 생각은 못 해 봤다. 책은 만들 수 있겠지만. 그런데 샌프란시스코 '센터 포 더 북'에 상자를 만드는 수업이 있었다! 거기서 처음 수강한 수업이다. 남편이 그때 "야, 이젠 당신이 좋아하는 상자, 평생 만들면서 살 수 있겠구나" 했는데 정말 직업이 됐다. 거기서 상자 제작, 제본, 레터프레스를 배웠다.

　　· 이 일을 한국에 가서 하게 된다면, 사진 하는 분들이 필요한 어떤 부분을 충족시켜 줄 수 있겠다는 생각이 들었다. 내가 사진을 하면서 상자도

북 블록(Book Block). 백지를 대수별로 묶은 샘플용 책자. 본문 용지는 아라벨 화이트 105g.

아쉽고, 폴더도 아쉽고, 직접 프린트한 사진으로 책은 어떻게 만들 수 없나, 이런 고민을 항상 했으니까. 2010년 한국에 오자마자 이 공간을 오픈했다.

○ 레터프레스의 매혹이라면?

레터프레스는 '굉장히' 수작업이다. 내가 하는 작업이 다 수작업이지만, 이렇게 인쇄 자체가 수작업으로 된다는 것 자체가 재미있었다. 사진도 흑백 작업을 좋아했듯이 레터프레스도 내가 찍고 그걸 바로 확인하고, 정말 흑백 사진 인화하듯이 한 장 한 장 나오는 그런 과정이 흥미로웠다. 레터프레스의 가장 큰 매력은 '눌리는 것'이다. 압력을 가해 종이에 요철을 만드는 것. 그리고 잉크. 어떤 때는 레터프레스 기계가 살아 있는 것처럼 작업이 안 되다가 갑자기 압과 색이 딱 맞는 순간이 온다. 그러면서도 그 안에서 한 장 한 장이 다 다르다. 압도 다르고 색도 다르고. 레터프레스가 대중적인 인쇄 매체의 프린팅에 쓰였을 때는 압이 저렇게 강하면 잘못된 프린팅이었다고 한다. 종이 뒷면에 강하게 배어 나오니까. 하지만 우리는 지금 저런 요철에 매력을 느껴 작업을 하는 점이 아이러니다. 여러모로 흑백 암실 작업과 비슷하다는 느낌이 든다.

○ 상자, 북바인딩, 레터프레스를 하고 있는데 그 비율은?

상자가 많다. 한국에서 상자를 제작해 주는 곳이 정말 드물어서.(웃음) 나는, 상자에 들어가는 작품의 치수에 맞게 보드를 재단해 상자의 구조를 만들고 거기에 북클로스 커버링을 하는 형태의 상자를 제작한다. 어떤 분들은 커버링이 필요 없는 재료를 쓰기도 하겠지만. 기본적으로 하는 일은 여길 오시는 분에 따라서 많이 달라지는 것 같다. 작가분들이 오시면 책이 먼저고, 프레젠테이션용 상자까지 의뢰하시는 경우가 많다. 작품 보관용 상자만을 의뢰하기도 하고, 사진 한 장을 선물하시는 경우에는 폴더를 주문한다. 디자인 스튜디오와 일할 때는 샘플 제작 의뢰가 많다. 레터프레스는 명함, 청첩장, 초대장 의뢰가 대부분이다. 개인적으로 관심 있는 레터프레스 작업은 작가들의 드로잉이다. 작업이 완성되기 전, 아이디어 스케치 단계의 드로잉을 작업 형태로 모으고 싶다는 생각을 항상 한다. 작가들이 초대장 같은 걸 만들 때도 실사 이미지를 많이 쓰는데, 아이디어 스케치로 만드는 건 어떠냐고 제안을 드릴 때도 있다. 그게 더 의미 있는 것 같아서. 그런데 가격이 항상 잘 맞지 않는다.(웃음) (작업비를 물어봐도 되나?) 사실 난감한 부분이긴 한데, 작업비가 정해져 있진 않다. 어떤 식으로 계산하려고 하느냐면, 내가 이 일을 하루에 할 수 있을까, 이틀이 걸릴까, 이런 것으로 기준을 잡는다. 한편, 작가분들의 입장에서도 생각해 보아야 하는 것도

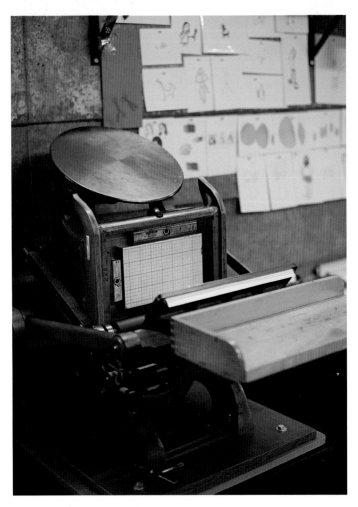

테이블탑용 레터프레스 기기, 챈들러 앤 프라이스의 파일럿.

있다. 항상 "그래서 한 장에 얼마예요?"라고 물어보시는데, 나라면 한 장에
얼마여야 받아들일 수 있을지 생각한다.

○ 레터프레스 작업 프로세스를 간단히 설명해 달라.

일단 파일을 만든다. 일러스트레이터(ai) 형식으로. 그걸 동판집에 넘겨서
수지판으로 제작한다. 동판으로 제작해서 쓰시는 분들도 있지만 저희는
합성수지판으로 만든다. 그것을 레터프레스기 베이스에 붙인 후, 잉크를

발라서 찍는다. 잉크가 발리는 과정은 프레스기마다 약간씩 다르다. 우리가
보유한 프레스기의 기종은 챈들러 앤 프라이스(Chandler and Price)의
'파일럿'이라는 모델이다. 테이블탑용으로 나온 기종이다. 이 동그란 것이
잉크판이다. 여기에 잉크를 묻히고, 롤러가 잉크판을 왕복하면서 잉크를
수지판에 발라 인쇄하는 방식인데 작업을 하다 보면 잉크가 점점 줄게
되겠지. 그러면 잉크를 적절히 더하며 작업한다. 종이를 놓고 레버를 당기면
종이가 놓인 부분과 수지판이 서로 만나 눌리면서 찍히게 된다. 이때 어느
정도의 압이 가해지고 있는지 느낄 수 있다.

○ 레터프레스 작업에서 주로 사용하는 종이는?

'크레인 레트라'(삼원특수지)라는 종이를 주로 쓴다. 일반적으로 코튼
100% 용지가 레터프레스에 적합한 종이로 알려져 있다. 크레인 레트라도
마찬가지고. 그런데 코튼 100%라고 해서 테스트를 해 보면, 다 잘
찍히는 건 아니다. 레터프레스는 워낙 활자를 찍는 기계여서 날카롭게
찍히는 것도 중요한 요건 중 하나인데, 코튼지가 너무 무르다 보면 그런
날카로움이 뭉개지는 느낌이 날 때도 있다. 아무튼 우리는 고객에게
크레인 레트라를 가장 추천하고 고객이 여러 이유로 다른 종이를 원하시면
테스트를 해 보면서, 어느 정도 나오는지 확인하고, 가령 잉크를 얼마나
잘 먹는지 이런 것도 확인한다. 실패한 적도 많다. 프레스기에서 아무리
압을 주려고 노력해도 요철이 하나도 들어가지 않는 경우도 있었다.
종이가 너무 딱딱해서. 크레인 레트라 외에 현재 제작하고 있는 달력에는
'라이징뮤지엄보드'란 용지를 사용 중이다. 얘도 중성지고 코튼지다. 예전에
사진 액자를 만들 때 매트로도 많이 썼는데, 1998년 대학원 졸업전에서도
사용해 본 보드였다. 남은 것을 창고에 두고, 10년 후에 돌아와 꺼내
보았더니 하나도 변함이 없더라. 내가 좋아하는 종이다.

○ 상자를 만들 땐 무엇을 재료로 사용하나?

보드를 사용한다. 책 만들 때 쓰는 하드커버용 보드. 상자용 보드에 있어서
가장 중요한 것은 '휘어짐이 적어야 한다'는 거다. 책도 틀어질 수 있지만,
상자의 경우 뚜껑과 딱 맞아야 하는데, 그것이 틀어지면 형태적으로 보기가
안 좋아서 휘어짐 여부가 가장 유념해서 고르는 기준이 된다. 보드에
커버링을 하는 과정에서 액체 풀을 사용하는데 풀이 마르면서 휘어질 수
있어 상자 작업 후에는 무거운 것으로 하루이틀 정도 눌러 두는 시간이
꼭 필요하다. 사용하는 재료의 특성상 휘어지는 것을 완벽하게 막을 수는
없다. 보관하는 환경이 다르고 온도와 습도에 영향을 많이 받기 때문에.

포트폴리오 작업실 전경.

사실 유럽산 에스카보드(Eska board)를 좋아한다. 그런데 수입이 되다가
끊어졌다. 에스카 본사에도 연락을 해 보았지만, 자기들은 컨테이너 단위로만
보내 줄 수 있다고 했다. 두께에 비해 가볍고 휘어짐이 적다는 장점이 있지만
에스카보드 특유의 냄새가 난다는 단점이 있다. 인체에 유해하지 않다고는
하지만 종종 냄새에 대해 말씀하시는 분들이 있다. 커버링을 하고 말리는
과정에서 거의 날아가는데 커버링 없이 보드 자체만으로 만들어지는 작업은
냄새가 없어지는 데 꽤나 시간이 걸린다. 보드가 현재 관건이긴 하다.
최근 에스카보드 수입이 다른 업체에서 시작되긴 했는데 큰 상자 제작에
필요한 3mm는 수입되지 않았다. 에스카보드와 함께 사용하고 있는 보드는
북바인더용 중성 보드로, 두께는 2.5mm다. 보존용품 업체인 유니버시티
프로덕트(University Product)라는 곳의 Acid-Free Binders Board
제품이다. 이 보드도 내가 원하는 3mm는 구하기 힘들고, 에스카보드보다는
휘어짐이 있지만 중성 처리돼 있는 보드라서 안심이 되는 부분이 있다.
북클로스에 배접돼 종이도 중성 처리된 것, 풀도 중성을 사용한다. 작가분들
작업에는 최대한 영향을 미치지 않으려고 한다.

　　　에스카보드 수입이 끊어졌을 때, 너무 당황스러워서 국내 업체에도
연락해 휘어짐에 대해서 상담을 한 적이 있다. 지금 무슨 보드를 쓰고
있느냐고 물어서 에스카보드라고 했더니 "그거보다 더 휘어집니다"라고
너무 자신 있게 대답하셨다.(웃음) 국내 보드로는 사실 휘어짐 테스트도 해
보질 않았다.

서울 종로구 율곡로(안국동)에 위치한 포트폴리오.

○ 종이가 아름답게 느껴질 때는 언제인가?

제일 예쁜 건 테스트했던 것인 것 같다. 완성돼서 깨끗하게 나온 것도
좋지만, 항상 그 과정에서 나오는 것들이 진짜 작업처럼 느껴지고,
더 정이 가는, 소중한 것처럼 보게 된다. (어떤 종이를 보여 주며) 이것이
레터프레스를 찍을 때 뒤에다 대는 종이(Tympan paper)다. 작업할 때마다
여기에 무엇인가, 약간씩 찍힌다. 실수로 찍히는 경우도 있고, 작업이 일부
남는 때도 있고. 되게 재미있는 것 같다. 완성된 것이 나오기 위해서 중간에
거치는 것. 이런 것에 애착이 있어서 못 버린다.(웃음) 어떤 종이든, 좋은
것이든 그렇지 않은 것이든, 보드의 자투리 조각이든. 작업의 흔적이 보일 때
이런 것들이 아름답다고 생각한다.

정은정 포트폴리오 공방 대표.

정은정

대학에서는 사학을, 대학원에서는 사진을 공부했다. 미국
샌프란시스코 '센터 포 더 북'(Center for the book)에서
북바인딩, 박스메이킹, 레터프레스 프린팅을 배우고 돌아와
2010년 서울 안국동에 포트폴리오라는 책 공방을 열었다.
책, 상자, 활판 인쇄의 형태로 작업을 보여 주고자 하는
사람들과 함께 작업한다.

북 디자인

글
박연주

인쇄물을 디자인한다는 것은 구조를 만드는 일이다. 구조를 만든다는 것은 구성 요소 사이의 관계를 설정하는 일이고, 하나의 간단한 인쇄물 안에도 수많은 관계 설정이 필요하다. '이미지'를 예를 들어 생각해 보자. 이미지와 여백의 관계, 이미지와 다른 이미지들의 관계, 이미지와 텍스트의 관계, 이미지와 타이포그래피의 관계, 이미지와 그리드의 관계, 이미지와 컬러의 관계, 이미지와 판형의 관계, 이미지와 종이의 관계, 이미지와 잉크의 관계, 이미지와 인쇄 방식의 관계, 이미지와 접지의 관계, 이미지와 제본 방식의 관계, 이미지와 특수 가공의 관계 등 많은 경우를 생각할 수 있다.

　　여기에서 다시 '이미지와 종이의 관계'의 하위 카테고리로 들어가 보자. 이미지와 종이 크기의 관계, 이미지와 종이 두께의 관계, 이미지와 종이 무게의 관계, 이미지와 종이 질감의 관계, 이미지와 종이의 색 재현성의 관계, 이미지와 종이 광택의 관계, 이미지와 종이 불투명도의 관계, 이미지와 종이 컬러나 백색도의 관계 등을 생각해 볼 수 있다. 이런 식으로 인쇄물의 구성 요소와 그 하위 카테고리 안의 여러 요소가 교차하는 관계를 생각한다면 하나의 인쇄물을 만드는 데에도 수천수만 가지의 관계를 설정해야 한다. 결국 이러한 관계 설정에 따라 인쇄물의 구조가 만들어지며, 똑같은 종이를 사용하더라도 전혀 다른 존재감이 생긴다.

　　나에게 종이의 선택과 사용은 구조를 짜는 일(관계를 설정하는 일)의 범주 안에서 이해될 수 있다. 그런데 문제는 실제 작업 과정에서 이런 수많은 요소 간의 관계 설정을 하나씩 하나씩 번호 매겨 가며 하지는 않고, 할 수도 없다는 것이다. 그래서 나는 나의 뇌가 이러한 일들을 알아서 잘 처리해 주리라 기대하며 대부분의 경우 '느낌적인 느낌'에 따라 종이를 선택하고 사용한다.

○　　　　　셰익스피어 전집

분류　　　　　단행본
사이즈　　　　225×290mm
페이지　　　　표지 4p, 면지 앞뒤로 각 4p, 본문 1808p
제본　　　　　사철
클라이언트　　문학과지성사
연도　　　　　2016

표지　　　　　싸바리 카이바 내셔널 블루 140g/m², 판지 1800g/m²
면지　　　　　매직매칭 진한 남색 120g/m²
본문　　　　　카리스코트 60g/m²

이 책은 국내에서 최초로 셰익스피어의 전 작품을 한 권으로 묶어 출판한 책이다. 엄청난 분량의 원고를 한 권으로 만들어야 한다는 것, 그리고 번역된 글줄을 행갈이 없이 그대로 유지해야 한다는 것, 이 두 가지 조건이 이 책의 대략적인 물리적 형태를 결정하게 했다. 국배판에서 인쇄할 수 있는 최대한의 폭을 가로 크기로 잡았고 본문은 2단 짜기를 했다. 사철 제본과 하드커버 역시 다른 선택의 여지가 없었다. 엄청나게 크고 두껍고 무거운 책이 예상됐다.

본문용 종이를 선택할 때는 두 가지 옵션을 생각했다. 하나는 벌키한 종이를 사용해서 무게감을 줄이는 방법, 다른 하나는 부피가 큰 책과 극적으로 대비되는 얇은 종이를 쓰는 방법, 그런데 이 두 가지는 모두 각각의 단점이 있었다. 우선 벌키한 종이를 쓸 경우 책이 심하게 두꺼워진다는 점과 종이의 색이 너무 잘 바랜다는 것, 얇은 종이는 필연적으로 뒤비침이 많다는 점이다. 양쪽의 장점과 단점을 모두 고려해서 선택한 종이가 카리스코트 60g 이다. 얇은 종이지만 불투명도가 좋은 편이고 빠닥빠닥한 느낌이 좀 있어서 페이지를 넘길 때도 조심스러움과 경쾌함이 동반됐다.

표지용 싸바리는 책의 디자인과 형태를 구상하던 초기부터 비비드한 블루 계열의 가죽 재질을 염두에 두었다. 싸바리는 컬러가 다양하지 않은 편이라 정확하게 원하는 컬러를 찾을 수는 없었고, 가장 근접하면서 좋은 느낌의 대안을 찾은 것이 바로 카이바 내셔널 블루 140g이다. 라텍스 재질의 카이바는 표면의 골과 패턴이 강하지 않은 편이라 표지에 들어갈 섬세한 문양의 실크 인쇄를 하기에 좋을 거라 생각했고, 다른 인조 재질의 싸바리에 비해서 매끈하고 현대적인 느낌이 들었다. 표지용 판지는 거대한 책을 지탱할 수 있으면서도 날렵해 보일 수 있는 두께를 선택했고, 싸바리를 했을 때 울퉁불퉁한 느낌이 덜 들도록 표면이 최대한 고른 것으로 찾았다. 면지는 특별히 성격을 부여하지 않고 표지와 내지를 자연스럽게 연결하는 기능에 충실하도록 했다. 다만 면지용으로 널리 쓰이는 매직칼라보다는 질감과 광택이 약간 더 있는 매직매칭을 골랐는데 너무 '종이종이' 한 매직칼라가 카이바와는 잘 어울리지 않을 것 같아서였다.

○ 일련의 구성

분류	플로트 시리즈 9 김경태
사이즈	210×297mm
페이지	표지 포함 16p
제본	중철
클라이언트	헤적프레스
연도	2018
표지 및 본문	아트지 150g/m²

〈일련의 구성〉은 헤적프레스가 기획하는 '플로트 시리즈' 중 9호에 해당한다. 플로트 시리즈는 한 장의 전지를 한 권의 인쇄물로 만든다는 컨셉으로 현재까지 10호가 발행됐다. 매호에 초대된 한 명(팀)의 작가는 A4 사이즈, 16페이지의 인쇄물이라는 제한된 포맷 안에서 자유롭게 작업한다. 9호에 초대된 김경태 작가는 플로트 시리즈를 위해 특정한 제작 사양의 인쇄물을 계획했고, 계획한 사양과 똑같은 백지의 가제본을 만들어서 촬영했다. 촬영한 이미지로 구성된 최종 인쇄물은 계획했던 특정한 제작 사양대로 만들어졌다.

위에서 말한 특정한 사양은 아트지 150g, 흰색 스테이플러 제본이다. 즉 인쇄물의 최종 사양인 A4 사이즈, 16페이지, 아트지 150g, 흰색 중철 제본을 정한 뒤에 그것의 목업에 해당하는 백면의 가제본을 만들어서 사진을 찍고, 다시 그 종이 더미들 사진으로 구성된 A4 사이즈, 16페이지, 아트지 150g, 흰색 중철 인쇄물을 제작한 것이다.

보통의 경우 인쇄물에 담길 내용물이 무엇인지 아는 상태에서 종이나 제작 사양을 정하는 데 반해 〈일련의 구성〉은 작가의 사진이 정확히 어떻게 나올지 모르는 상태에서 최종 인쇄 사양을 먼저 결정해야 했다. 사진을 찍기 위해서는 더미북의 종이가 반짝이는 것이 좋겠다고 한 작가의 말 때문에 아트지를 인쇄용지로 택하게 됐다. 한 장의 전지를 한 권의 인쇄물로 만든다는 컨셉에 걸맞게 표지와 본문은 같은 종이다. 페이지 수가 적기 때문에 종이가 너무 얇아지면 심하게 후들거리고 그렇다고 두꺼워지면 투박해 보일 수 있다는 점을 고려해서 평량을 정했다.

아무것도 인쇄되지 않은 흰 종이 더미를 촬영하는 컨셉이었기 때문에 밝은 톤이 지배적인 책이 나오리라 생각했는데 예상과는 달리 검정 바탕이 강렬한 인쇄물로 완성됐다. 피사체인 가제본 더미들이 쌓인 형태는 아름다운 건축물이나 조형물을 보는 듯한 쾌감을 느끼게 한다. 이번에 한쪽 페이지를 살짝 말아 넣고 촬영한 〈일련의 구성〉은 종이와 사진과 인쇄와의 관계, 사물과 재현과 매체와의 관계가 여러 겹의 레이어로 중첩돼 있다.

○　두산아트센터 2018

분류	연간 프로그램 북
사이즈	120×200mm
페이지	표지 포함 76p
제본	중철
클라이언트	두산아트센터
연도	2018

표지	뉴-백상지 80g/m²
본문	뉴-백상지 70g/m²

두산아트센터 프로그램 북은 두산아트센터라는 공간에서 1년 동안 진행되는 모든 전시와 공연 정보를 담고 있는 인쇄물이다. 한 손에 잡히는 작은 인쇄물이지만 담겨 있는 정보의 양이 무척 많은 편이고 배포되는 수량도 많다. 간결한 정보 전달과 대량 배포라는 기능에 걸맞게 경제적인 제작 방식을 택했다.

디자인 초기 단계부터 제본 방식을 우선 중철로 결정해 놓았다. 중철 제본으로만 가능한 특유의 캐주얼함과 생동감을 좋아하고 특히 프로그램 북처럼 짧은 기간 사용을 위해 만들어지는 인쇄물에 더없이 좋은 제본 방법이라고 생각했다. 다만 페이지가 많을 때는 종이가 터진다거나 제본되는 쪽이 불룩하게 뜨는 경우가 있는데, 이번 프로그램 북도 중철을 하기에는 꽤 많은 76페이지에 작고 갸름한 판형이라서 종이 선택에 주의가 필요했다.

많은 디자이너가 다양한 이유로 애정하는 종이 중 하나인 모조지를 사용했는데, 일반적으로는 다소 얇다고 느껴질 수 있는 백모조 80g을 표지에, 70g을 본문에 썼다. 표지와 본문의 차이가 거의 느껴지지 않게 하면서도 표지에 약간의 내구성을 살리려는 의도였다. 본문 중간중간에 사진이 들어 있기는 하지만 텍스트와 도표 등이 주된 내용이라 사진의 인쇄 품질은 우선순위에 두지 않았다. 용도가 끝나면 당장이라도 내다 버릴 수 있을 것 같은 가벼운 물성의 인쇄물이지만, 그렇다고 진짜 금방 내다 버리라고 정성 들여 만드는 것은 아니다. 누군가에게 잔잔하게 귀염을 받으며 보관되기를 바라면서도, 다른 한편으로는 간소한 사양을 바탕에 둔 '아님 말고'의 태도를 갖춘 인쇄물, 이런 살뜰함과 무심함이 일회성 용도로 제작된 인쇄물이 가진 마성의 매력인 것 같다.

○　　　　　　　close to you

분류	도록
사이즈	153×224mm
페이지	표지 4p, 본문 160p
제본	무선
클라이언트	김장언
연도	2008

표지	앨범지 백색 200g/m²
본문	매직칼라 백색 45g/m²

이 책은 '사랑에 관한' 혹은 '사랑에 관한 상황의 문제'에 관한 동명 전시 '클로즈 투 유'(close to you)를 위해 만들었다. 다섯 명의 작가가 쓴 시와 그들이 만든 이미지로 구성돼 있는데, 이 책의 디자인을 위해서 '잘 알아볼 수 없는, 잘 보이지/읽히지 않는, 모르는, 뿌연' 등의 키워드를 뽑았다. 그리고 그 컨셉을 구현하기 위해서 종이의 성질을 적극적으로 이용했다.

프렌치 폴딩 방식처럼 종이를 반으로 접어서 접힌 쪽이 책배가 되고 그 반대쪽이 제본되는 책이다. 접힌 종이의 안쪽 면에만 인쇄해서 독자가 보는 책의 페이지들은 안쪽에 인쇄한 것이 비치는 종이 겉면뿐이다. 즉 종이의 뒤비침을 이용해 한 권의 책을 만든 것이다. 이때 중요한 것은 비침의 정도인데, 이것은 실제 인쇄를 해 보기 전까지는 정확히 알 수가 없다. 인쇄물을 제작하는 대부분의 경우는 인쇄 테스트를 할 만큼의 경제적, 시간적 여유가 없다. 그렇기 때문에 머릿속으로 열심히 시뮬레이션하면서 최대한 섬세하게 책의 모든 구조를 구체화해 보고 실제 제작물과의 오차를 줄여 나가려고 한다.

본문을 위해 최종적으로 고른 종이는 매직칼라 백색 45g이었는데, 10년이 지난 지금까지도 이보다 더 가벼운 평량의 종이를 사용한 적이 없다. 종이가 너무 얇으면 인쇄할 때 자꾸 기계에 걸려서 인쇄소에서 몹시 곤란해하는데, 다행히도 인쇄는 무리 없이 잘됐고, 뒤비침의 정도도 예상했던 것에 거의 가깝게 나왔다.

표지는 앨범지를 썼는데 표2, 3 부분은 빨간색을 전면에 깔았다. 표지에는 예상하지 않았던 양면 코팅을 하게 됐다. 표지와 본문을 붙일 때 접착 부위에 생길 수 있는 본문 용지 우글거림을 막고, 표2, 3의 빨간색 잉크가 배어 나오지 않도록 하기 위해서다.

하이픈

분류	아티스트 북
사이즈	170×240mm
페이지	표지 4p, 본문 64p
제본	사철, 오타
클라이언트	이수진
연도	2016
표지	몽블랑 고백색 210g/m²
본문	백모조(한국제지) 100g/m²

한글과 영문 두 가지 언어로 만들어진 이수진 작가의 아티스트 북이다. 내용은 모두 텍스트로만 구성돼 있고 두 가지 언어의 사용에 관한 리서치와 인터뷰 등을 엮었다. 글로만 구성된 책이었기 때문에 배치, 반복, 배열, 강조, 탈락 등의 타이포그래피를 적극적으로 활용해서 디자인했고, 표현적 측면보다는 개념적인 면이 강조되는 작업이기 때문에 종이나 인쇄, 제본 등에서 물질성을 최대한 드러내지 않도록 했다.

앞서 말한 이유로 표지와 본문 용지는 모두 다소 평범한 몽블랑과 백모조를 사용했다. 본문의 모조는 백색도와 빳빳한 정도가 적절한 한국제지 것을 썼다. 종이만 놓고 본다면 특별할 것 없는 인쇄물이지만, 잘 보이지 않는 곳에서의 높은 수준의 완성도를 만들고 싶었다. 그 시도가 바로 제본인데, 본문은 사철 제본을 했고 표지와 본문을 붙이는 공정은 수작업으로 했다. 수작업은 앞표지에 오시선을 넣지 않으면서 소프트커버 오타바인딩을 고품질로 해내기 위해서였다. 간결한 물성을 가진 책이지만 디자인이나 제작에 레이어가 꽤 여러 겹 쌓여 있다.

○　　　　　클링조어의 마지막 여름

분류	도록
사이즈	150×210mm
페이지	표지 4p, 면지 앞뒤로 각 4p, 본문 200p
제본	무선
클라이언트	하이트컬렉션
연도	2015

표지	뉴-백상지 260g/m²
띠지	뉴-백상지 150g/m²
면지	매직칼라 빨간색 120g/m²
본문	젠틀페이스 스노우화이트 105g/m²

이 인쇄물은 설치, 페인팅, 영상 등으로 작업하는 6명의 작가가 참여한 '클링조어의 마지막 여름' 전시를 위한 도록이다. 이 전시의 그래픽 역시 종이의 접지가 모티브로 활용됐는데, 여기저기 흩어져 보이는 타이포그래피 조각들은 교차된 선을 따라 쪽지 모양으로 접었을 때 제대로 모이게 된다. 디자인하는 과정은 물론 반대 순서로, 먼저 쪽지를 접고 그 위에 타이틀을 쓰고 그 종이를 펼쳤을 때 나온 모양이 최종 그래픽이 되도록 했다.

이 책은 단체전 도록이지만 한 권의 단행본처럼 만들고 싶었고, 텍스트를 읽는 느낌과 이미지의 재현성을 모두 만족시키는 종이를 찾고 싶었다. 최종적으로 결정한 본문 종이는 젠틀페이스 스노우화이트 105g 이다. 러프그로스 계열의 종이지만 다른 종이에 비해서 사진 인쇄 부분에 광택이 심하지 않고 컬러가 깔려도 매트한 느낌이 있어서 사진과 텍스트라는 두 가지 요소를 모두 잘 살려 주는 종이다. 문제는 종이의 백색도였는데, 젠틀페이스의 컬러는 스노우화이트, 화이트 두 종류뿐이다. 스노우화이트는 백색도가 높아서 이미지 부분에는 적합하지만 텍스트 부분은 너무 쿨 톤으로 보이고, 화이트는 미색 톤이 너무 돌아서 이미지의 컬러가 왜곡될 것 같았다. 결국 스노우화이트를 선택했는데, 텍스트 부분에는 옅은 배경색을 깔아서 원하는 정도의 백색도를 맞추고, 이미지 부분은 배경색 없이 스노우화이트 색을 그대로 살려서 인쇄했다. 물론 그냥 보아서는 디자이너들도 구분하기 어려울 정도로 미세한 차이다.

표지는 백모조 260g, 띠지는 150g을 썼다. 띠지에는 컬러감이 강렬한 봉숭아 이미지를 넣어서 단조로운 표지에 악센트를 줌과 동시에 계절감을 밀착시켰다. 면지의 사용은 약간 클래식해 보일 수도 있지만 개인적으로는 책의 표지와 본문 사이에 면지가 들어가는 시퀀스를 좋아해서 자주 사용한다. 면지는 주로 색지로 사용하는데 컬러를 고르는 일이 쉽지 않다. 컬러풀한 색지는 색감이 조금만 어긋나도 엉뚱한 느낌으로 튀거나 흐름을 망치고, 무채색의 색지는 너무 뻔해 보일 수 있기 때문이다. 이 책에서는 매직칼라 빨간색을 썼는데 종이 발주 시점까지 면지 컬러를 고민하다 결정을 못 하고, 결국은 띠지를 인쇄한 뒤에야 면지 색을 정하는 '만행'을 저질렀다. 덕분에 표지, 띠지, 면지, 본문이 서로서로 찰싹찰싹 달라붙는 책이 완성됐다.

분류	사진책
사이즈	205×250mm
페이지	표지 4p, 면지 앞뒤로 각 4p, 본문 160p
제본	사철, 오타
클라이언트	정희승
연도	2013

표지	몽블랑 고백색 210g/m²
면지	밍크지 흑색 120g/m²
본문	탑코트매트 157g/m², 팍스러프 105g/m²

사진 정희승

정희승 작가의 작품을 모은 사진책이다. 책의 앞부분은 사진 파트, 뒤쪽에는 텍스트 파트로 나뉘어 구성돼 있다. 지면의 위쪽과 안쪽에 볼드한 여백이 생기도록 그리드를 짜고 그 위에 모든 내용을 얹혔다. 사진작가의 책을 만들 때는 특히 사진의 인쇄 품질을 높이는 데 많은 공을 들이는 편이고 그러기 위해서는 충분한 시간을 두고 종이와 인쇄 테스트를 거쳐야 한다. 그러나 디자이너에게 항상 그런 제작 조건이 주어지지는 않는다. 아니 그런 조건은 거의 주어지지 않는데 운 좋게도 이 작업에서는 그런 시간을 가질 수 있었다.

사진 부분을 위해서 몇 종류의 종이에 인쇄 테스트를 하고 흑백 2도의 사진을 위해서 컬러 톤 테스트도 거쳤다. 그 결과 사진 파트는 탑코트매트에 찍기로 했다. 그런데 탑코트매트는 사진의 중간 톤이 풍부하게 잘 살아나는 반면 하이라이트와 섀도의 강렬함이 부족하고, 약간 플라스틱하거나 플랫한 느낌이 들었다. 이 점을 보완하기 위해 사진 위에 바니시 코팅을 해서 좀 더 풍부한 톤을 살렸다. 텍스트 파트는 이미지 파트와 대조되는 약간 거친 질감의 팍스러프를 사용했다. 팍스러프의 질감은 비도공지처럼 느껴지는데 비슷한 종류의 다른 종이와는 비교할 수 없을 정도의 탁월한 인쇄 품질을 보여 준다.

박연주
언어와 타이포그래피, 구조와 책에 관심을 두고 작업하는
그래픽 디자이너. 문화예술 분야의 디자인을 주로 하며
'헤적프레스'를 통해 출판 활동을 병행한다.

서울시 중구 필동로에 자리한 삼원특수지 페이퍼모어.

1990년 설립된 수입 특수지 유통사. 패키지, 출판, 상업 인쇄 등 다양한
분야에서 용지를 공급한다. "종이라는 소재를 필연적으로 사용하는
디자이너·인쇄인들이 겪게 되는 소재 선택의 궁금증과 불편함을 해결하고
싶은 사람들이 모여, 최고의 결과물을 위한 최적의 소재를 공급한다"는 것이
회사의 모토. 전 세계 다양한 종이를 직접 경험하고 구매할 수 있는 공간
'페이퍼모어'를 서울 필동에서 운영하고 있으며, 종이와 인접한 문화예술
사업으로의 확장을 위한 기업 화랑인 '삼원갤러리'를 2021년 9월 서울
군자역 G타워에 개관했다.

인터뷰
이상훈(기획본부 책임매니저)

○ 삼원특수지를 소개해 주세요.

삼원특수지는 종이라는 소재를 사랑하고 애용하는 기업, 예술가, 디자이너,
인쇄인들이 최적의 종이를 찾는 여정을 전방위에서 지원하는 종이 전문가
집단입니다. 저희는 국내가 아닌 해외에서 출시되는 다양한 종이를 국내
시장에 소개하는 업으로 시작해서 1990년 9월에 창립했어요. 창립 후부터
지금까지 저희가 가장 중요시하는 두 가지는 환경과 디자인입니다. 2007년
국내 유통업계 최초로 지금은 많은 분들이 알고 계신 FSC® CoC 인증을
취득해 일찍이 친환경 경영을 위한 노력에 집중했고요. 또 대한민국 디자인
산업의 발전을 위해 2003년부터 시각 디자인 전공자에 대한 지원을 위한
지헌장학재단(구 삼원장학재단)을 설립해 지금까지 운영하고 있고 디자이너,
예술가들의 창작 활동에 필요한 영감을 위한 삼원페이퍼갤러리, 삼원갤러리
등의 문화 공간 역시 운영 중입니다. 지금도 창작자, 예술가, 디자이너와의
새롭고 흥미로운 협업들을 준비하고 있습니다.

○ 삼원특수지에서 판매하는 용지 중 베스트셀러를 소개한다면요?

최근 친환경 트렌드와 이커머스 시장 내 특색 있는 다품종 소량 스몰
브랜드들의 등장으로, 종이 포장 시장은 성장 중인 것 같아요. 특히 화장품,
식품, 건기식 등 산업에서의 다품종 소량 상품군을 앞세운 특색 있는 스몰
브랜드들이 늘어남에 따라 과거에는 비용적으로 부담이 됐을 수입지도
제품 포장에 적용해 만족도를 느끼는 고객들이 많아지고 있는 걸 체감해요.
현재 저희 삼원특수지에서 가장 많이 팔리는 종이로는 크라프트팩, 올드밀,
칼라플랜을 들 수 있고요. 먼저, 우리가 흔히 이야기하는 크라프트류의
패키지 용지는 내추럴한 컬러와 질감으로 친환경 포장재로서 최근 많은

사랑을 받고 있고요. 그다음 '올드밀'이라는 용지는 인쇄용지로도 포장류로도 모두 사용할 수 있는 상당히 매력 있는 백색 비도공지입니다. 러프한 양면 펠트 무늬가 진하게 강조돼 있는 지류로, 인쇄용지로도 포장류로도 결과물을 보았을 때 상당히 독특하고 고급스러운 질감을 자랑하는 종이라고 할 수 있어요. 최근에는 기존 올드밀 제품에서 100% 재생 펄프로 만들어진 '올드밀 리사이클'도 출시해 호평받고 있습니다. 마지막으로는 135년 역사의 GF 스미스(Smith) 제지사의 55가지 프리미엄 컬러 색지 칼라플랜입니다. 다양한 평량과 색깔로 인쇄용지, 포장, 쇼핑백 등 다양한 용도에서 사용되고 있는 종이죠. 무엇보다 해당 제지사는 'The World Favourite Colour'라는 시대별 다양한 색깔과 그에 따른 감정, 역사, 문화적 의미에 대한 고찰을 담은 리포트를 정기적으로 발간해 제지사의 깊은 생각과 철학을 엿볼 수 있는 상당히 매력적인 브랜딩을 가진 종이입니다.

서울시 광진구 군자역 G타워에 있는 삼원특수지 본사(10~12층).

○ '올드밀'이라는 종이를 조금 더 설명해 주세요.

최근엔 종이류가 다양하게 많이 나오잖아요. 국내에서는 두께가 두꺼운
용지를 쓸 때 매끄러운 종이를 많이 썼지만 최근에는 감성이 이제 촉감으로
가거든요. 촉감이 있는 종이를 찾다 보니까 이런 용지류가 각광받는 것
같습니다. 올드밀 같은 경우는 펄프로 만들지만 내추럴한 표면을 갖고 있고
두께감도 있다 보니까 자연스러운 촉감이 필요하고 두께감이 돋보이면서도
가벼운 제작물에 많이 쓰이고 있어요.
　　　종이 제조 과정에 '사이징'(sizing)이란 게 있어요. 코팅액을 바르는
겁니다. 종이를 만들 때 사이징 유무에 따라 도공지가 되고 비도공지가
되거든요. 흔히 사이징을 안 한 종이로 대표적인 것이 백상지, 복사지 같은
거예요. 이런 용지에 잉크를 떨어뜨리면 축 스며들잖아요. 이렇게 되면
원하는 색깔을 잘 못 내는데 이게 백상지입니다. 이런 것을 방지하기 위해서
종이 위에다가 화학 약품을 바릅니다. 코팅을 하는 거죠. 잉크가 묻었을 때
스며드는 것을 방지하고 광이 좀 잘 나게 하기 위해서요.

이상훈 삼원특수지 기획본부 책임매니저.

올드밀은 비코팅지예요. 코팅이 돼 있지 않아서 잉크가 스머드는
부분이 있어요. 그런데 비코팅지라도 제지사마다 특정 종이에 맞게 약한
사이징을 합니다. 색이 어느 정도 올라올 수 있게 뭔가를 첨가하는 거죠. 대신
너무 과하게 코팅액을 바르지 않아서, 종이 표면에 스크래치가 나는 것을
방지해 주죠. 현재 흔히 사용하는 몽블랑, 랑데뷰 같은 종이를 우리가 흔히
러프그로스 용지라고 통칭하는데, 보시면 여기 인쇄돼 있는 면은 광택이
많이 납니다. 종이 위에 표면액을 발라 놓아서 그렇습니다. 일반적으로 상업
인쇄 같은 경우는 제작물이 돋보여야 합니다. 모든 광고주가 우리 제품이
확 돋보이길 바라지 처지길 원하지 않거든요. 이런 용지에 인쇄를 하게
되면 제품에 광이 올라옵니다. 가격이 백상지보다는 약간 비싸지만 조금만
돈을 더 쓰면 이런 효과를 볼 수가 있고, 백상지보다 강도도 더 좋거든요.
그래서 이런 유의 종이가 보편화돼 많이 쓰이는데, 단점은 스크래치예요.
용지 위에 코팅액이 발라져 있기 때문에 스크래치가 많이 납니다. 손톱으로
용지를 슥슥 밀면 줄이 생기는 거 보이시죠? 단시간 사용할 용도의 상업
인쇄물에 많이 쓰이지만 오래 보존할 용도의 인쇄물에는 적절한 선택이 아닌
거죠. 올드밀은 비코팅지이지만 '더블 사이징'이란 처리를 해서 비코팅지의
약점인 습수성에 대한 안정성을 확보한 용지라고 볼 수 있어요. 색상이
코팅지만큼은 아니지만 잘 올라오고 상당히 내추럴해요. 비도공지이니까
스크래치 같은 것은 없습니다. 이러한 장점이 최근 코팅을 안 한 내추럴한
질감의 종이를 선호하는 친환경 트렌드와 맞물려 많은 관심과 사랑을 받고
있습니다.

○ 특수지 분야에서 국내 시장을 주도하고 있는데 삼원특수지만의
 전략은요?

국내 제지사도 여러 종이를 생산하고 있고요, 퀄리티도 상당히 높습니다.
그러니까 거기서 나올 수 있는 보편적인 종이를 저희가 가져와서 판매하는
것은 승산이 없는 게임이거든요. 규모에서 밀리고 유통에서도 상당한
차이가 있고요. 저희는 일부 고객이 특별히 요구하고 원하는 것을 연구해,
국내에서는 없는 그런 특별한 종이를 확보하려고 노력하고 있습니다. 다시
말해, 디자이너분들의 목소리로부터 시작하는 보텀업(bottom-up) 방식이
제품 개발 과정에 매우 중요한 부분이라고 봐 주시면 되겠네요. 실제로 일부
디자이너분들의 궁금증을 연구하는 것으로 시작해 개발된 제품 중 많은
분들께 사랑을 받은 사례가 많이 있습니다. 디자이너 소비자 조사를 통해
"왜 종이는 꼭 펄프여야만 할까"라는 질문으로 시작해 몇 해 전 '얼스팩'
같은 제품을 출시했다는 점을 들 수 있을 것 같습니다. 종이는 보통 나무로
만들지만, 얼스팩은 사탕수수로 만든 종이입니다. 남미 등지에서 사탕수수

재배를 많이 하잖아요. 사탕수수는 벼보다 빨리 자라는 작물이에요. 설탕을 추출하기 위해 성분을 빼낸 후 남은 부산물은 그동안 모두 버렸는데, 이걸 재활용하면 어떨까 해서 펄프하고 똑같이 공정화를 시킨 겁니다. 그래서 사탕수수 부산물, 바가스(bagass)라는 것을 펄프하고 유사한 형태의 구조로 만들어 종이를 만들기 시작한 거죠. 그래서 얼스팩은 100% 사탕수수 원료로 만든 용지입니다. 한편, 나무(펄프)로 만든 종이가 원래 흰색이 아닙니다. 대부분 화학 약품 처리를 해서 흰색을 만들어 내죠. 얼스팩은 그런 공정을 거치지 않습니다. 자연 상태의 농산물을 원료로 만든 제품이라서 색깔이 자연색으로 나올 수밖에 없는 겁니다. 그 대신 별도의 불순물이 들어가 있지 않아서 생분해는 훨씬 빨리 됩니다. 최근에 일회용 플라스틱 문제가 나오면서 프랜차이즈 커피 체인이 사탕수수 빨대 도입을 검토하는 것처럼 산업계에 친환경 문제가 이슈화돼 있어서 이런 용지의 수요가 꽤 커지지 않을까 생각합니다. 사탕수수 외에도 최근 대나무, 커피, 가죽 부산물, 마 등의 비목재 펄프 지류들을 디자이너와 대화하며 꾸준히 연구·개발하고 있습니다. 정리하면 삼원특수지만의 전략은 디자이너분들과의 꾸준한 대화, 소통, 그리고 협업을 통한 시장 혁신 제품에 대한 개발입니다. 삼원특수지와 종이의 한계에 대해서 연구하고 토론을 원하시는 디자이너분들은 언제든 편히 연락 주세요.(웃음)

○ 최근 디자이너들이 선호하는 종이 트렌드를 설명해 줄 수 있을까요?

페이퍼모어에서는 누구나 삼원특수지가 제공하는 종이를 경험하고 구매할 수 있다.

인쇄용지 기준으로 말씀을 드리면 2000년대 중반까지만 해도, 디자이너들이 인쇄용지로 쓰는 종이는 백상지류와 아트지류 외에는 거의 없었어요. 국내산 지류 자체도 그것밖에 없었고요. 그러다가 저희 수입지 회사들이 소개해서 많이 알리기 시작한 게 '러프그로스'라는 종이입니다. 주로 일본에서 도입한, 삼원특수지의 경우 '걸리버'라는 종이죠. 이런 종이가 들어왔을 때, 다들 '어, 이 종이는 뭐지?'라고 했습니다. 말씀드린 것처럼 백상지는 촉감은 좋은데 인쇄감이 떨어졌고, 아트지는 인쇄감은 좋은데 만지면 맨질맨질해서 고급감과는 거리가 있었거든요. 그런데 이 종이는 백상지 같은 질감을 가지고 있으면서도 인쇄감은 아트지처럼 잘 나오더라는 거죠. 그래서 당시 아파트 분양 인쇄물을 비롯해 고급 인쇄물 부문에서 종이 수요가 늘어나게 되고, 기업 등에서 예전에는 백상지나 스노우지로 작업했던 제작물에서 해외에 회사를 소개하는 책자를 만든다든가 하는 프로젝트에서 '종이값은 상관없이 잘 만들어 달라'고 할 때 러프그로스 용지를 점점 더 많이 사용하게 됐습니다. 그 수요가 폭발적으로 늘어나게 되니까, 맨 처음엔 (지금은 없어졌지만) 계성제지가 '트리파인 실크'라는 종이를 외국산 러프그로스지와 유사하게 만들어 출시했습니다. 일본 종이와 비교해서 크게 떨어지지 않는, 인쇄감은 좋고 건조는 더 빠르며 가격은 상대적으로 낮추어서 만든 종이였는데, 반응이 상당히 좋았어요. 일본에 수출도 했고요. 이 종이가 시장을 잠식할 때 한솔제지나 삼화제지도 가만히 있으면 안 되니까, '이매진'(한솔제지)과 '랑데뷰'(삼화제지)를 만들기 시작했습니다. 수입지보다는 국내지가 당연히 가격적인 메리트가 훨씬 큽니다. 규모로 승부를 하는 것도 있고, 유통망도 훨씬 촘촘해서 퍼뜨리기가 용이한 점도 있어서 이런 유의 종이가 시장에 보편적으로 깔리게 된 것이죠. 현재 국내 종이 시장은 러프그로스지가 거의 다 잠식하고 있는데, 디자이너들이 옛날에는 프리미엄 종이라고 생각하고 러프그로스지를 썼지만, 지금은 전단지도 이런 종이로 제작할 정도로 보편화된 거죠. 지금은 수입 러프그로스지 중에서 살아남은 것은 몇 개 없습니다. 대부분 국내 용지가 대체한 거죠. 이제는 디자이너나 광고주분들이 러프그로스 말고 또 다른 새로운 용지를 찾는 분위기입니다. 예전에는 고가라고 해서 러프그로스를 썼는데, 지금은 전단지도 러프지로 나오다 보니까 특이하다고 못 느끼는 거죠. 그렇다 보니 최근 친환경 트렌드에 힘입어 코팅이 되지 않고 내추럴한 컬러와 질감을 가진 아레나, 올드밀, 아코프린트와 같은 비도공지나 색지 같은 용지에 대한 활용도와 관심이 많아지고 있는 걸 느낍니다.

○ 인쇄용지의 사용이라는 측면에서 우리나라만의 특징이 있나요?

가령 광택이 있는 종이는 일본이나 한국을 비롯해서 아시아권에서 많이

쓰는 종류이고, 미국이나 유럽 지역에서는 코팅한 종이를 별로 선호하지 않습니다. 우리가 흔히 비코팅 용지에 인쇄한, 내추럴한 감성의 인쇄감을 더 좋아하거든요. 대신 광택이 없는 비도공지이지만 먹이나 잉크가 반응을 했을 때, 색상을 최적화로 올릴 수 있도록 제지사마다 코팅액 처리를 합니다. 삼원특수지 제품 중에는 '슈퍼파인'이나 '클래식 크래스트'처럼 백상지 같은 질감이지만 인쇄를 하면 색상이 다운되지 않고 인쇄감이 올라오는 종이들을 예로 들 수 있겠네요. 이런 종이에 해외에서 인쇄한 견본을 보면, 엄청 잘 찍어요. 그 사람들은 그 종이가 전공이니까 인쇄 견본을 보면 진짜 아름다워요.

○　우리나라 그래픽 디자이너들의 종이에 대한 지식 혹은 감수성은 어느
　　수준이라고 생각하나요?

몇 년 전까지만 해도 실질적으로 종이에 대한 관심은 많지만 종이에 대해서는 잘 모르시는 디자이너분들이 많았어요. 국내 용지 위주로만 알고요. 백상지, 아트지, 스노우지 그다음에 패키지하시는 분들은 '로얄 아이보리' 정도. 이런 대표적인 종이 외에는 잘 모르세요. 저희가 그걸 깨기가 어렵거든요. 그래서 디자이너들이 학생일 때부터 다양한 것을 알려 드리고 많이 접하게 해 드리려고 노력하고 있습니다. 저희는 종이를 파는 회사 직원이지만 디자이너분들이 실질적으로 작업물을 크리에이티브하게 만드시는 일을 하잖아요. 그런데 종이를 모르면 획일화된, 매번 썼던 것으로 표현을 할 수밖에 없거든요. 그런데 종이라는 것은 디자이너가 어떻게 표현하는지에 따라서 달라지지만 종이 자체만으로도 디자이너가 크게 손을 안 대도 되게 돋보이게 만들 수 있는 것도 많이 있습니다. 그런데 최근 달라지고 있는 점이 친환경 트렌드로 인해 '종이'라는 소재가 새롭게 각광받기 시작하면서부터 디자이너들의 지식과 감수성이 서서히 높아지고 있는 것을 느낍니다. 최근에는 디자이너도 그렇고 기업들도 남과 다른 차별화된 것을 많이 요구하잖아요. 특히 아까 말씀드렸듯이 이커머스 내에서 특색 있는 스몰 브랜드들이 많아지면서 차별화가 더 중요시되고요. 여기서 디자인적으로 차별되게 표현할 수도 있지만 소재를 차별화하는 것도 중요한 요인이라고 생각해요. 얼마 전 소비재 스타트업의 브랜딩 팀장님과의 미팅이 기억에 남는데요. 그분들은 오프라인이 아닌 온라인에서만 물건을 판매하기 때문에 고객이 배송된 골판지 상자를 열고 포장된 제품을 보는 그 짧은 몇 초의 순간이 브랜드 이미지 형성의 핵심이라고 하셨던 게 기억이 납니다. 그만큼 소재 차별화가 이제는 가장 가성비 좋은 마케팅이자 브랜딩이 되는 것이지요.

삼원특수지 본사 G타워에 2021년 9월 개관한 미술 화랑 삼원갤러리.

○　수입지 회사가 출시하는 용지의 이름은 어떻게 정하나요? 제조사가
　　붙인 이름을 그대로 쓰는지, 혹은 이름을 바꾸는 경우도 있는지?

경우에 따라 다른데, 웬만하면 원래 이름을 사용하는 게 보통입니다.
왜냐하면 포장지 라벨이 부착된 채로 수입하는데, 우리가 이름을 바꾸면
사용하는 측에서 불편할 수 있거든요. 여러 가지 이유로 원래 이름 그대로
쓰기 힘들 때 이름을 바꾸는데, 예를 들어 페드리고니라는 이탈리아 제지사
제품 중에 '스플렌도르겔'(Splendorgel)이란 종이가 있어요. 이름이 어렵고
기억하기 힘들잖아요. '썬샤인'이라고 바꿨습니다. 같은 회사 제품 중에
'심볼타타미'(Symbol Tatami)라는 용지도 마찬가지인데, 타타미라는 어감이
그렇게 좋지는 않잖아요. 저희는 '그라시아 베로나'(Gracia Verona)라고
이름을 바꿔 달았습니다. 유사 종이 이름이 이미 국내에 유통이 될 때도
바꾸고, 그 외 다른 이유로 이름을 교체할 때도 있어요. 가령, 저희 제품 중에
'아이린'이란 이름의 용지가 있었는데, 원래 이름은 '위스퍼'였어요. 유명한
여성용 위생용품 이름이어서 그대로 쓰기가 곤란한 거죠. 이런 경우에도
이름을 바꿉니다.

○　삼원특수지의 향후 계획을 말해 주세요.

삼원특수지가 종이 시장에서 바라보는 목표는 단 하나입니다. 좋은 디자인과

결과물을 위해 최적의 종이를 제공하는 것. 최고의 종이를 찾아가는 제품 개발적인 측면, 그리고 그런 종이를 다양한 방식으로 사용자들에게 소개해 드리는 컨설팅 서비스 두 분야 모두에서 혁신적인 시도들을 해 나가려고 합니다. 국내지와는 다르게 저희는 취급하는 종이만 수천 가지가 있습니다. 이러한 수천 가지의 다양한 종이 그 자체가 어느 것과도 비교할 수 없는 콘텐츠라고 생각합니다. 이러한 콘텐츠들을 인사이트 있고 재미있게 보여 드릴 수 있는 방법을 디자이너, 창작자, 그리고 예술가들과 협업해 연구할 계획입니다.

○　개인적으로 가장 아름답다고 생각하는 종이는요?

'큐리어스매터'라고 하는 종이가 있어요. 종이가 보이는 것과는 다른 독특한 촉감이 있습니다. 만져 보시면 약간 오돌토돌한 느낌이 나요. 색이 되게 원색적이고요. 프랑스 아조위긴스라는 회사에서 만든 종이인데, 제조사 이야기로는 감자전분의 분자 구조를 분해해 실제 감자 껍질을 만지는 듯한 독특한 표면 구조를 구현했다고 해요. 만져 보면 흥미롭고 독특한 표면 질감, 사포를 만지는 듯한 느낌이 납니다. 흰색 용지도 있지만 이런 원색 종이는 국내에 나와 있지 않습니다. 워낙 개성이 강한 종이라서 VIP 제작물, 명함, 초청장 같은 용도에 많이 쓰이죠. 받으면 "뭐지, 이런 느낌은?" 하고 다시 한번 쳐다볼 여지가 많은 종이입니다. 이름에 '큐리어스'가 있는데, '호기심이 많은'이란 뜻이잖아요. 이 회사가 '큐리어스' 제품군, 그러니까 큐리어스매터 외에 '큐리어스스킨', '큐리어스 메탈릭', '큐리어스 소프트'란 제품도 출시하고 있습니다. '스킨'은 사람 피부처럼 매끄러운 재질, '메탈릭'은 펄 재질, '소프트'는 복숭아 껍질을 만지는 듯한 촉감의 종이예요. 꽤 독특하고 아름답다고 생각해요.

커스텀 페이퍼

○　　기획 및 인터뷰 진행
　　　장우석, 오린 브리스토

북 디자인에 있어 종이 고르기란 매우 중요하다. 혹자는 이 일을 끝까지
미루고 혹자는 텍스트를 열어 보기도 전에 종이의 무게와 밀도, 톤까지
떠올린다. 그래픽 디자이너 산드라 카세나르와 데이비드 베니위스는 제3의
방법을 택했다. 그들은 네덜란드 제지의 오랜 역사에서 비롯한 수많은
가능성을 활용해 새로운 종이를 만들기로 했다. 그렇게 해서 〈뉴 크래프트
스쿨〉(The New Craft School)이라는 책을 위한 커스텀 페이퍼가 제작됐다.
이 책은 공예의 역사적·동시대적 맥락에 관한 읽을거리를 제공하고 공예
문화라는 개념 자체를 분석하며 학교가 사회 안에서 어떤 역할을 수행할 수
있을지 다양한 방법을 모색한다.
　　　　우리는 산드라 카세나르와 데이비드 베니위스에게 커스텀 페이퍼
제작 과정과 그 안에서 어떤 즐거움, 혹은 어려움을 느꼈는지를 물었다.
이 인터뷰는 장우석과 오린 브리스토가 설계하고 진행했다.

○　　간단한 자기소개와 함께 〈뉴 크래프트 스쿨〉 프로젝트에 관해 말해
　　　달라.

우리는 그래픽 디자이너 산드라 카세나르와 데이비드 베니위스로,
2005년부터 2007년까지 베르크플라츠 티포흐라피에서 공부하던 중에
만났다. 우리는 암스테르담에서 각자 스튜디오를 운영하며 가끔 협업해
책을 만든다. 산드라는 아른헴의 아르테즈 예술학교에서, 데이비드는
암스테르담의 헤릿 리트벨트 아카데미에서 그래픽 디자인을 가르친다.
우리는 결혼한 사이다.
우리는 일전에 얍 삼 북스의 엘레오노어와 같이 일한 적이 있는데 그녀가
〈뉴 크래프트 스쿨〉의 저자 중 한 명인 주자네 피치와 '직업학교의 구조와
역할을 연구하는' 책을 디자인해 보지 않겠느냐고 제안해 왔다.
　　　　〈뉴 크래프트 스쿨〉은 공예학교의 과거와 현재, 미래를 다룬다. 또
교육 기관이 어떻게 '장인 문화와 학교의 정체성을 결합해 직업학교와 그
주변 지역, 도시, 나아가 사회와의 연결고리를 강화'하려는지 보여 준다.

○　　북 디자인을 할 때 커스텀 페이퍼를 제작하는 일은 드물다. 이 책이
　　　완성되기까지의 타임라인이 궁금하다. 또 그 과정에서 커스텀 페이퍼
　　　제작이 어떤 영향을 미쳤는지 말해 달라.

〈뉴 크래프트 스쿨〉을 완성하기까지 2017년 12월부터 2018년 6월까지

스횟 파피르의 역사는 네덜란드 황금기로 거슬러 올라간다. 경제가 부흥하면서 깨끗한 급류의 혜택을 누릴 수 있는 펠뤼어 지역에 제지 공장이 많이 생겼다. 1618년, 수력 제분소와 작은 제지 공장을 운영하는 '더 페인티어스'라는 회사가 헤일쉼에 문을 열었고, 1710년 이 공장이 사들인 스횟가는 고급 종이 생산에 집중하기 시작했다. 스횟 파피르는 현재 40명의 직원을 두고 있으며, 55에서 600g/m²까지 크기, 두께, 색깔의 제한 없이 다양한 종이를 생산한다. schutpapier.nl

공장의 오래된 조작 패널(위)과 새로운 시스템의 조작 인터페이스(아래).

총 7개월이 걸렸다. 프로젝트에 참여하기로 하자마자 커스텀 페이퍼를
만들어야겠다고 생각했다. 공예를 통해 책의 내용과 형식을 잇고 싶었다.
이번 작업을 우리 자신의 직업을 탐색하는 기회로 삼고자 했고, 커스텀
페이퍼 자체가 책의 주제와 공명하기를 바랐다.

　　　나(데이비드)는 몇 년 전에 구한 고딘 프레스(Godine Press)의 책을
통해 스휏 파피르(Schut Papier)를 알게 됐다. 네덜란드 타입 디자이너이자
북 디자이너, 인쇄공인 얀 판 크림펀이 영국의 인쇄공 스탠리 모리슨과
주고받은 서신을 담은 책이었다. 책을 펼치자마자 내부 용지를 보고 놀랐고
판권 표기 면에서 제지사 스휏의 이름을 발견했다. 그때부터 쭉 스휏과
작업해 보고 싶었는데 이번 프로젝트가 적당한 계기가 돼 주어서 2017년
12월에 사무실에 연락했고, 다음해 2월에 아른헴 근처의 소도시 헤일쉼에

스횟 파피르의 연구실.

찾아갔다. 그로부터 총 세 번 그곳에 갔는데, 처음에는 프로젝트에 관해 논의했고 그다음에는 아카이브를 살펴봤고 마지막에는 제지 공장을 방문했다. 모든 작업 과정을 통틀어 종이 자체가 가장 큰 화두였다. 우리는 커스텀 페이퍼가 꼭 필요하다고 생각했는데 출판사와 인쇄소에서는 위험 부담이 크다며 걱정했다. 우리는 오프셋 프린팅에 적합한 좋은 종이를 만들 수 있을 것이라며 계속해서 그들을 안심시켜야 했다. 사실 우리도 압박감과 위험 부담을 느꼈고, 커스텀 페이퍼를 만들겠다는 결정에 회의감이 들기도 했다. 그러나 우리는 스횟의 전문성을 믿고 원하는 종이를 얻기 위해 그들과 활발히 소통했다. 스횟 역시 종이 크기와 결의 방향, 운반에 관련된 사항을 논의하기 위해 인쇄소와 의견을 교류했다. 이 과정에서 두어 번은 비용과 타이밍 문제로 작업이 더는 불가능해 보이기도 했다. 결국 압 삼 북스가

크래프트 스쿨지를 만들기 위한 펄프 혼합 과정(위).
크래프트 스쿨지를 위한 다양한 섬유 함량 테스트(아래).

제조 과정 중 종이를 펴고 안료를 바르는 공정.

재단 과정. 재단되는 종이의 너비는 〈뉴 크래프트 스쿨〉 크기에 맞춰 제작 시 낭비를 최소화했다.

지원을 결정해 제작이 가능했다. 종이는 끝내 2018년 5월 7일 생산에 들어갔고 그로부터 2주 뒤에 책이 인쇄됐으며 우리는 그해 6월 초에 그 책을 받아 볼 수 있었다.

○　네덜란드에는 제지사가 여러 군데 있다. 그중 스휫 파피르의 특별한 점은 무엇인가?

스휫 파피르는 비교적 작은 제지사로 2톤을 최소 단위로 커스텀 페이퍼를 제작해 준다. 2톤은 필요한 것보다 많은 양이었기 때문에 우리는 주문한 종이를 내부 용지뿐만 아니라 프렌치 폴딩으로 제본된 커버로도 사용했다. 그렇게 쓰고도 종이가 좀 남았다. 다른 제지사는 이렇게 소량으로 종이를 제작해 주지 않는다.

○　커스텀 페이퍼를 만들 때 참고한 책을 소개해 달라.

우리는 무게, 두께, 질감, 색, 섬유 등의 변수가 다양한 방식으로 종이 제작에 영향을 미친다는 사실을 배웠다. 유일하게 주어진 조건은 오프셋 프린팅에 적합한 비코팅지를 만들어야 한다는 것이었다.
　　스휫 사무실을 처음 방문했을 때, 그 회사에서 제작된 종이들이 두꺼운 가죽으로 장정된 책에 실려 회의실 옆방에 안전히 보관돼 있다는 사실을 알게 됐다. 공장의 역사에 흥미를 느낀 우리는 영업 담당자 파울 스피스에게 질문을 퍼부으며 그를 귀찮게 했다. 그는 1800년경부터 1960년대까지의 역사를 담은 책들을 보여 주었는데, 그 안에 보관된 그 책들은 견본과 손으로 쓰인 고객 정보, 종이 레시피가 남아 있었다. 이루 말할 수 없이 값진 자료였다. 두 번째 방문 때 우리는 보호 장갑을 끼고 책을 한 권 한 권 신나게 살펴봤다. 과거에 공장에서 어떤 종이를 생산했는지 자세히 알아보고 우리가 과연 어떤 종이를 만들어야 할지 영감을 얻기 위해서였다.
　　그러던 중 우리는 헤이그에 위치한 바타프서 페트롤뤼 마츠하페이(바타비아 정유 회사)를 위해 1947년에 제작된 여과지에 매료됐다. 부드럽고 섬유가 포함된 보라색/회색 종이였는데 우리는 그것의 생김새뿐만 아니라 산업적인 용도로 제작됐다는 점이 마음이 들었다. 결국 이 종이를 토대로 커스텀 페이퍼를 만들기로 결정했다.

○　당신들이 제작한 종이는 UV 섬유를 포함한다. 너무 과하지 않은 동시에 특별한 종이를 만드는 일이 어렵진 않았나?

견본과 함께 자세한 제작법이 담긴 레시피 북의 세부 페이지.

그 종이가 과한 면이 있긴 하다. 당신 말대로 힘들었다. 처음 구상했던 수많은 디테일을 줄여 가는 동시에 우리가 원하는 바를 최대한 담아내야 했기 때문이다. 우리는 촉각적으로나 시각적으로나 뛰어난 종이를 만들고 싶었다.

○　경제적인 측면에서 커스텀 페이퍼 제작의 장단점을 말해 달라.

커스텀 페이퍼를 제작하려면 대량 생산된 상품을 사는 것보다 돈이 많이 든다. 그러나 페드리고니 제품과 같은 일부 '고급' 종이를 쓰려면 커스텀 페이퍼를 제작하는 것보다도 많은 돈이 든다. 비용을 절감하기 위해, 가능한 경우에는 단색으로 인쇄했다. 우리 수입의 일부를 종이를 제작하는 데 쓰기도 했다.(너무도 종이를 만들고 싶었기 때문이다.)

○　책을 만들 때 전문가용 종이가 얼마나 중요하다고 생각하는가?

이 질문에 대해서는 특별한 의견이 없다. 다만 이번 프로젝트 때 만든 커스텀 페이퍼는 우리의 디자인 접근법과 정말 잘 맞아떨어졌다.

○　시중에 전문가용 종이가 부족하다고 생각하는가?

그렇기도 하고 아니기도 하다. 지난 10년간 우리가 사랑했던 많은 종이가 단종됐는데 어느 시점에는 변화를 감당하기가 고통스러울 정도였다. 샘플을 들고 가게에 가서는 필요한 종이가 단종됐다는 소식을 듣기만 수차례였다. 한편 시장에는 계속해서 새 종이가 나오고 있지만, 신제품을 일일이 파악하기란 어렵다. 신제품 샘플은 대체로 지나치게 느끼하고 상업적인 스타일의 폴더 안에 포장돼 와서 괴롭다. 우리는 간단한 샘플을 원할 뿐인데 말이다. 지금 갖추고 있는 지식만으로도 우리가 만들고 싶은 모든 종류의 종이를 상상해 볼 수 있다고 생각한다.

○　남은 커스텀 페이퍼로 무엇을 할 생각인가?

그 종이는 이번에 의뢰받은 작업을 위해 특별히 제작된 것으로, 이름 자체가 책 제목과 같은 '크래프트 스쿨'이다. 재고는 주자네 피치의 남편이 있는 로테르담 크래프트 스쿨에서 학생들이 이용할 수 있도록 보내졌다는 것을 알게 됐다. 재고를 몇 장 받아 몇 가지 제본과 인쇄를 시험해 보고 싶긴 했지만 말이다.

스윗 파피르가 보유한 1800년경부터 1960년대에 이르는 제조법이 담긴 레시피 북.

자외선을 비춰서 본 크래프트 스쿨 시험지. 자외선 섬유는 보통 위조 방지를 위한 종이를 만드는 데에 사용된다.

종이를 재단하고 남은 자투리.

〈뉴 크래프트 스쿨〉은 교육이라는 핵심 연결고리로 엮인 사람, 공간, 지식의 네트워크와 공예 문화라는 틀 안에서 직업학교의 구조와 역할을 연구한다. 이 책은 학교를 사회적 관계가 발생하고 수행되는 공간으로 보고, 그 공간이 문회를 창조하고 기르며 전승하는 것이 중요하다고 강조한다. 또 네덜란드의 직업학교가 처한 현실을 짚는 데서 시작해, 공예의 역사적·동시대적 맥락에 관한 읽을거리를 제공하고 공예 문화라는 개념 자체를 분석하며 학교가 사회 안에서 어떤 역할을 수행할 수 있을지 다양한 방법을 모색한다. 네덜란드 크리에이티브 인더스트리 펀딩과 델프트공과대학의 도움으로 연구와 출판이 이루어졌다. 270×230mm, 256페이지, 오프셋 프린팅, 프렌치 폴드 제본, 그라피우스 인쇄, 얍 삼 북스, 2018. japsambooks.nl

산드라 카세나르는 암스테르담을 근거지로 하는 그래픽 디자이너다. 2007년, 아른험의 베르크플라츠 티포흐라피에서 석사 학위를 받았고, 예술가, 큐레이터, 작가, 건축가와 함께 일하며 주로 인쇄물을 만들어 왔다. 카이로의 레지던시에 거주하는 동안 그래픽 디자이너 바르트 더 바에츠와 함께 시작한 포스터 프로젝트 '성공과 불확실성'으로 세계 곳곳에서 전시를 열었다. 개인 스튜디오를 운영하는 한편, 편집자 키르스턴 알헤라, 에른스트 판 데르 후번과 함께 디자인·공예 잡지 〈맥거핀〉(MacGuffin)을 1년에 두 차례 발행하고 있다. 아른험의 아르테즈 예술대학에서 그래픽 디자인을 가르친다. sandrakassenaar.com

데이비드 베니위스는 뉴질랜드에서 태어났으며 암스테르담을 기반으로 활동하는 그래픽 디자이너이자 디자인 연구자다. 콜로폰(Colophon)이라는 이름 아래 타입 디자인과 타이포그래피에 관한 연구와 프로젝트를 진행한다. 뉴질랜드의 타입 디자인을 광범위하게 연구하며, 2009년에는 조지프 처치워드에 관한 논문을 출간했다. 현재 헤릿 리트벨트 아카데미 그래픽디자인과 학과장으로 재직 중이다. colophon.info

오린 브리스토는 영국에서 태어났으며 암스테르담에서 그래픽 디자이너, 편집자, 때때로 작가로 활동하는 동시에 이상적인 부업을 찾고 있다. 최근에는 덴마크 프레데릭스베르크에서 열린 전시 'En Samler Sælger Ud

/ A Collector Sells Out'을 공동 큐레이팅 및 아이덴티티 디자인을 했으며, '타이포그래피적 벽돌로 쌓아 올린 궁전'(The Palace of Typographic Masonry) 프로젝트의 일부인 테스트 프레스 섹션에 참여했다. 2018년 헤릿 리트벨트 아카데미 그래픽디자인과 졸업생이다.

장우석은 한국 출생으로 서울과 암스테르담을 오가며 그래픽 디자이너이자 타입 디자이너로 활동한다. 서울대학교에서 시각 디자인을 공부했고, 스튜디오 헤르츠와 그래픽 디자인 활동가 그룹 FF의 멤버였다. 최근에는 '오렌지 슬라이스 타입'이라는 이름으로 그래픽· 타입 디자인 실천을 시작했다. 자율적인 작업을 가능케 하는 시각 언어에 초점을 두고 작업하며, 한국 인디 음악 레이블 영기획의 아트 디렉터로 일하는 등 문화 관련 프로젝트에도 참여해 왔다. orangeslicetype.nl

○ 부록

종이와 인쇄에 관한
인터뷰 & 대담

〈GRAPHIC〉에 그동안 실렸던 종이와 인쇄에 관한 기사를
모아 부록으로 엮어 보았다. 꽤 오래된 것도 있지만 종이·인쇄가
책 만들기 혹은 그래픽 디자인과 맺는 상관관계의 보편적
측면을 감지하기에 별 부족함 없는 텍스트라고 생각한다. 특정
상황에 적합한 정보라기보다 종이와 인쇄에 대한 태도에 주목한
기사들이다. 인쇄물 제작의 물적 조건에 관한 유용한 레퍼런스로
소용되길 기대한다.

Contents

팩토리

2016년 홍대 앞 상수역 지구에 문을 연 종이 유통 및 소규모
인쇄 공방. 1500여 종의 종이를 보유·판매하며 종이 관련 컨설팅
서비스를 제공한다. 그 외 북바인딩, 리소 프린팅, 실크스크린,
디지털 금·은박, 레터프레스, 레이저 출력 등의 다양한 서비스를
제공하며, 팩토리 워크숍이란 이름으로 인쇄, 종이 관련 워크숍을
열고 있다.

출처: 〈GRAPHIC〉 #43 (2019. 3)

인터뷰
최병호(대표)

팩토리라는 공간을 운영합니다. 팩토리를 소개해 주세요.

팩토리는 공장이에요. 그런데 F로 시작하는 팩토리(Factory)가 아니고 P로 시작하는 팩토리(Pactory)예요. 페이퍼(Paper), 프레스(Press), 퍼블리싱(Publishing), 프로모션(Promotion), 이런 의미를 담은 이름이에요.

팩토리의 슬로건을 '소규모 인쇄 실험 공장'으로 삼았는데, 왜냐면 지금 인쇄 시스템이 굉장히 발전하고 있어요. 오프셋은 물론이고 인디고 같은 디지털 쪽도 굉장히 발전을 하고, 후가공 부분도 빠르게 발전한다고 봐요. 아주 간단한 장비로 구현할 수 있어요. 그런데 충무로 같은 데서 장비들을 구비해 놓고 운영하다 보니까 아무래도 산업화가 돼 버린다는 거죠. 오히려 디자이너들은 더 획일화돼 있는 것을 만들어 내요. 역으로.

제가 두성종이에서 일할 때부터 느낀 것인데, 종이 유통 회사는 다양한 종이를 취급하잖아요. 3000~4000가지 정도. 그런데 실제로 디자이너들이 그 종이에 효율적으로 접근하기 힘듭니다. 시스템이 생산자 중심이라는 거죠. 내가 가지고 있는 용지가 이거니까 당신들은 여기에 따라라 식인 거죠. 고급으로 하고 싶다면, 랑데뷰 쓰라는 거죠. 실질적으로 디자이너들이 랑데뷰가 어떤 유의 종이인지 몰라요. '랑데뷰를 쓰면 고급이다' 같은 인식만 있는 거죠. 그렇지 않으면 모조지 아니면 아트지로 하고 맙니다.

다양성의 시대이고, 출판도 소규모로 가고 있잖아요. 시스템과 현실 사이에 갭이 분명히 있다는 거죠. 종이와 인쇄 분야에서 이러한 새로운 요구들을 충족시킬 수 있는 공간이 있으면 좋겠다고 해서, 제가 오랫동안 종이 회사에 있었기 때문에 팩토리를 만들게 됐습니다. 여기는 큰 장비보다는 아주 조그맣지만 다양한 도구를 구비해 놓고, 디자이너가 생각하고, 원하는 사양의 제작물을 작업하는 공간이에요. 디자이너가 직접 종이를 고르고 그것을 어떻게 인쇄하고 제본하면 좋겠다라는 의견이 있을 텐데, 그것을 만들고자 하는 사람 중심으로 이곳 시스템을 운용하고 있어요. 종이와 인쇄 관련 업계에서 제가 활동한 경험이 있어서 젊은

팩토리의 리소 프린트 장비 mz970(정면), 수동 사철 제본기(오른쪽).

최병호 팩토리 대표

고객들에게 컨설팅을 해 주면서 뭐든지 같이 만들어 가는 공간으로
보면 될 듯합니다.

**공간 입구 안내판에 1500종류의 종이를 취급한다고 써 있는데,
왜 그렇게 많은 종이를 가지고 있어야 하나요?**
결국은 다양성이죠. 사실은 더 많은 종이들이 있어요. 수입지

실크스크린 감광 장비.

회사인 두성종이나 삼원특수지가 각각 4000~5000종 취급한다고
해요. 두께별, 색깔별, 사이즈별로 다 합쳐서.

　　두 회사 외에 또 다른 수입사도 있고, 국내 제지사들도 다양한
용지를 출시하고 있어서, 1만5000종 정도 유통되고 있다고 봅니다.
그렇게 보면 저희가 10분의 1 정도 취급하는 셈이죠. 정확하게
이야기하면 1365가지예요. 저희가 준비한 용지 보관 칸이
1365칸이고 종이가 다 채워져 있으니까. 사실은 부족하다는 느낌이
항상 있어요. 공간적인 측면이나 자금적인 측면을 고려해 이 정도
준비해 놓았는데, 여기에 없는 종이라도 샘플을 보고 고객이 찾을
경우 수급해서 공급해 주거나 그 용지로 책을 만들어 드립니다.
지금 훨씬 더 다양하게 종이를 사용하는 추세로 보면, 저는
팩토리가 보유한 종이가 오히려 적다고 생각해요.

레터프레스를 위한 활자들. 팩토리는 최대 A2 인쇄가 가능한 벤더쿡
No. 3 장비를 보유하고 있다.

종이뿐 아니라 소량 아날로그 인쇄를 특화해 운영하는데요.

처음 말씀드렸던 것과 비슷한 맥락인데, 디지털이 발전하면서
오히려 다양성이 사라지는 현상, 획일화에 대한 반작용인 측면이
있습니다. 예를 들어, 저희가 미싱 제본기를 가지고 있는데,
색깔별로 실을 100여 가지 갖고 있어요. 이곳에서 책 한 권을

만든다고 하면 표지에 맞춰 실의 색을 고르게 합니다. 인쇄물 형태, 종이 모두 선택할 수 있는 거죠. 자동화, 대량화 제작이 아니고, 한 권, 두 권 소량으로 만들 때는 오히려 아날로그가 더 간편하면서도 복잡한 요구 사항에 더 효율적으로 대응할 수 있습니다. 이런 측면이 있고, 또 하나는 이곳이 교육의 공간인 성격 때문이기도 합니다. 포토샵, 일러스트레이터 프로그램 잘 다루면 디자이너라고 이야기하는데, 미국 디자이너 폴 랜드의 말을 인용하면 (디자이너가 아니라) 컴퓨터 오퍼레이터일 수 있다는 거죠. 오퍼레이터와 디자이너를 구분하는 지점이 무엇인가, 폴 랜드는 손을 쓰느냐 그러지 않느냐로 구분합니다. 예를 들어 여기에 와서 실크스크린 작업을 몇 시간 한다고 해서 엄청나게 실크스크린을 잘하게 되는 건 아닙니다. 다만 이런 체험을 통해 프로세스에 대한 관점을 배울 수 있는 겁니다. 아날로그 실크스크린 기술에는 현대 인쇄의 모든 것이 들어 있어요. 인쇄물을 생산하기 위해서는 판을 만들고 잉크를 묻혀서 종이에 압력을 어떻게 주느냐에 따라 결과물이 다르다는 것, 그 전에 디자인 관점에서는 어떤 준비를 해야 하는지, 이런 것들을 사고할 수 있는 기회가 될 수 있습니다. 이런 맥락에서 실크스크린이나 레터프레스 장비를 갖추고 있어요.

고객들이 팩토리에서 가장 자주 찾는 종이는 무엇인가요?
종이도 큰 테마로 보면 주로 쓰는 인쇄용지들의 변화가 있어요. 현재 팩토리에선 비도공지 쪽, 문켄이라는 용지가 가장 많이 팔립니다. 그 외에는 대동소이하고요. 그런데 저희는 한 종류가 특별하게 많이 팔리는 것을 원하는 공간은 아닙니다. 종이에 대해서도 고객이 다양하게 접근하는 것을 더 원하는 편이고요.
두성종이의 반누보라는 종이 이후에 우후죽순으로 나온 소위 러프그로스라고 하는 용지류, 그러니까 종이 표면은 모조지 같은 비도공지 느낌인데 인쇄했을 때 재현성이 좋은 종이들이 근 10년 동안 대세를 이루었다고 하면, 최근 3~4년 전부터는 흐름이 다시 비도공지 쪽으로 가고 있어요. 팩토리에서도 그런 용지가 많이 사용되고 있고요. 한편, 이 공간은 대량 오프셋 인쇄가 아니라 디지털 인쇄를 주로 하다 보니까 디지털 인쇄 적성에 맞는 종이를

추천하는 것도 있습니다. 하지만 종이 사용자들의 전반적인 느낌은 인쇄성이라든지 재현성보다는 종이가 가지고 있는 원래 감성에 더 많이 포커스를 맞추는 것 같아요.

꽤 오랫동안 종이계에서 일하고 계십니다. 당시와 비교해 그래픽 디자이너들이 선호하는 종이도 완전히 다를 텐데, 소비자가 선호하는 종이 트렌드라는 관점에서 회고한다면요?

1992년 두성종이에 처음 들어갔을 때는 사실은 다양한 종이가 없었어요. 그나마 몇몇 비도공지들, 인쇄성을 따지는 프로젝트에서는 아트지류가 주로 쓰였는데, 디자이너의 선택의 폭이 넓지 않았어요. 그러다가 러프그로스 계열의 반누보 용지가 나왔는데, 처음엔 가격도 높고 잘 팔리지 않았어요. 그러다가 (당시만 해도 일본 것들을 많이 참조하던) 팬시 카드 출시 회사들이 일본에 가서 그런 종이를 보고 와서 반누보를 찾기 시작했고, 인쇄용지로서도 수요가 늘어나면서 국내 제지사들이 경쟁적으로 비슷한 용지를 만들어 냈죠.

그런데 회전이라는 게 있어요. 패션도 그렇고 종이의 소비 패턴도 그렇고. 최근 한솔제지에서도 비도공 계열의 용지들, 디자이너들이 감각적으로 쓸 수 있는 종이들을 개발해서 유통하는 것으로 알고 있습니다. 일부러 코팅을 해서 광을 내는 게 아닌, 약간 거친 용지들이죠. 러프그로스류의 종이들이 식상할 때가 됐잖아요. 예전에는 그런 용지를 사용하면 굉장히 고급이라는 인식이 있었습니다. 이제는 특수지가 아니라 일반지화됐다는 거고, 누구나 다 쓰는 거죠. 디자인 전공 학생들도 충무로 인디고 업체에 가서 "잘 만들고 싶어요" 하면 업체가 "랑데뷰 쓰세요" 합니다. 그분들이 팩토리에 오시면 "랑데뷰에다 해 주세요" 합니다. 제가 물어보죠. 랑데뷰가 어떤 성격의 종이인 줄 아느냐고. 모른대요. 예전에 출력할 때 그걸로 했대요. 그만큼 일반화됐다는 거죠. 특수지인데 일반지가 돼 버린 셈이고요. 더 이상 차별성이 없잖아요. 이런 측면들도 반영이 된 거 같고. 디자이너들이 "뭐 새로운 거 없을까?" 하는 단계가 이미 온 거죠. 예를 들어 두성종이가 출시하는 (비도공지) 문켄 같은 경우, 제가 재직할 때 두 가지 색(화이트, 미색)으로 했는데, 얼마 전에 고백색이 들어왔어요. 종이 회사들 뭐

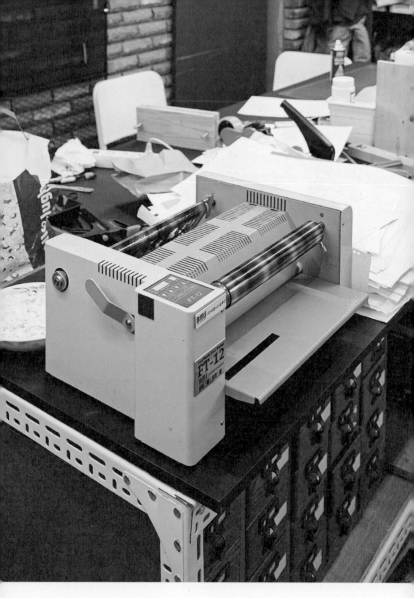

디지털 금박 장비.

수입하면 상당량 들여와야 하는데 색을 늘렸다고 하는 것은 수요가 있고 미묘한 차이가 나는 것들을 기꺼이 공급하고 있다, 그런 걸로 보아도 이런 유의 종이가 호응받고 있는 것이 아닌가 짐작하는 거죠.

팩토리 전경.

러프그로스류 용지들이 이미 식상하다고 하면, 고급지로서 반누보 같은 용지들의 수요가 줄고 있는 것인지요?

러프그로스 용지 전체로 보면 일단 시장의 규모가 커졌고요. 긍정적인 측면에서 국내에서 많은 제품들이 개발되고, 수입 용지도 다양한 가격대의 종이가 소개되면서 아까 이야기했듯이 특수지에서 일반지화됐거든요. 생산이 많아지면서 가격도 많이 떨어져서 일반지 수요도 상당히 흡수했을 겁니다. 그런데 러프그로스 용지들을 비교해 보면 미묘한 차이들이 있어요. 여러 용지가 나오고 인쇄성도 많이 따라왔고, 가격도 싼 점은 있지만 원지가 가지고 있는 고급스러움이란 측면에서 반누보는 여전히 특별한 지점이 있는 것 같아요. 코팅 기술은 뭐 어떻게 하더라도

원지가 가지고 있는 그 느낌은 아직 못 따라간다고 생각해요. 오히려 국산 러프그로스 용지들을 견제하기 위해서 수입된 용지들은 국내 종이와 경쟁이 안 돼 사라졌지만 반누보만큼은 건재한 것이 아닌가 합니다. 제 느낌으로는 그렇습니다. 한편, 국내 제지사들 입장에서는 현재 출시하고 있는 러프그로스 용지를 원점에서 다시 한번 생각해 보는 계기가 분명히 있을 거예요. 일부 제지사는 이미 좀 다른 성격의 종이를 내놓고 있고요. 몽블랑 후속으로 한솔제지가 출시한 인스퍼 M이 그런 거죠.

고객들에게 종이 선택의 팁을 준다면요?

종이를 선택하는 데는 먼저 어떤 인쇄 매체로 할 거냐가 중요하게 고려돼야 하죠. 오프셋인지 리소 프린팅인지 잉크젯인지 레이저

프린팅인지에 따라 종이가 달라져야 한다는 거예요. 인쇄 적성이나 느낌이 다르거든요. 매체에 따라 알맞은 종이를 선택할 수 있어야 하는데, 예를 들어 리소 인쇄는 실크스크린을 디지털화한 기술이기 때문에 코팅된 종이는 안 돼요. 엠보스가 너무 강해도 안 돼요. 근데 아트지에 뽑아 달라고 하는 학생들이 있어요. 전혀 접근이 잘못된 거죠. 리소 프린팅 특유의 별색을 표현하기 위해서는 거기에 알맞은 종이로 접근해야 하는 점이 있습니다. 역시 아트지를 사서 잉크젯 프린팅을 하는 경우도 있는데, 잉크가 줄줄 흘러내리죠. 매체와 종이의 속성을 모르면 그런 실수를 할 수 있다는 거죠. 종이 인쇄물을 많이 하시는 분들은 상당한 수준에 있는 경우도 많아요. 제가 말하는 것은 디자인 전공 학생, 초보 디자이너들, 그리고 요새 1인 출판 하시는 분들이 많은데 이런 분들이 이런 쪽에 경험이나 지식이 전혀 없으니까, 막연한 거죠. 인쇄소에서 "이거 모조로 합시다" 하면 따라갈 수밖에 없다는 거죠.

어떤 식으로 종이를 추천하시나요?

당신 생각을 먼저 이야기해 달라고 합니다. 추상적인 거라도 좋다고. 예를 들면 고객이 "이 작품이 다른 사람들에게 따뜻함을 주었으면 좋겠다"고 말을 합니다. 그런데 사실은 주관적인 것이잖아요. 따뜻함이란 정서는. 그래서 카테고리를 나누어서 몇 종류의 종이를 제시하고 "이 종이에서 당신은 따뜻함이 느껴집니까?"라고 하죠. 가령, 저희는 따뜻하다는 정서를 가진 용지로 비도공지, 만져 보면 까끌까끌하고 누르면 푹신하게 들어갈 것 같기도 한 용지를 떠올립니다. 여기에 약한 미색을 띠는 용지도 괜찮을 것 같아요. 하지만 그런 유의 종이를 딱 꼬집어 제시하는 일은 절대 안 해요. "이 종이를 쓰세요"라고는 하지 않습니다. 늘어 놓고 같이 고민을 하는 거죠. 고개를 갸우뚱하는 분들도 있어요. 따뜻함에 대한 느낌이 서로 다를 수도 있다는 거죠.

예전에 RGB 출력할 수 있는 데가 많지 않아서 이곳을 방문한 적이 있는데, 그때 모조지에 출력하려고 했는데, 하이브리드지를 추천해 주셨습니다.

RGB 출력이라고 할 때, 구체적으로 들어가면 RGB의 모든 색을

구현할 수 있는 것은 아니에요. 우리가 보유한 기계는 RGB 잉크가 그냥 있어요. 그러니까 빨간색을 만들어 내기 위해 CMYK를 섞는 것과는 다르죠. RGB에서 R이 그대로 잉크에 있기 때문에 훨씬 더 RGB 데이터를 잘 구현해 낼 수 있다고 해서 RGB 인쇄라고 합니다.

'IJ하이브리드'라는 종이는 일본 종이예요. 하이브리드라는 건 '혼종'이란 뜻에서 보듯 용도가 한두 가지가 아닙니다. 이 종이는 오프셋 적성도 있고, 잉크젯 적성도 탁월한 그런 종이예요. 가령, 상장을 인쇄한다고 할 때 상장은 기본 양식이 있고, 박 같은 후가공도 공통적으로 들어가지만 이름, 날짜 같은 것은 그때그때 바꿔야 하잖아요. 이런 경우에 딱 맞는 종이라고 할 수 있죠. 오프셋으로 기본 내용을 인쇄한 후에, 한 장 한 장 잉크젯으로 출력할 수 있으니까. 그런 개념으로 개발된 종이예요.

그런데 출력소에 가면 두 가지, 유광롤지, 무광롤지 이렇습니다. 왜냐면 걸어 놓고 그냥 출력만 하면 되니까. 팩토리는 시트지 한 장 한 장 급지를 다 해요. 저희는 사이즈에 문제가 있을 때만 롤지를 사용하고 보통은 하이브리드 용지를 사용합니다. 양면 인쇄도 마찬가지. 롤지는 양면을 못 하거든요. 저희는 맞춰서 양면을 다 해 드립니다. 하이브리드 용지가 잉크젯 기종에 굉장히 가성비 좋게 인쇄가 잘 나와요. 잉크도 흡수성이 중요한데, 가령 너무 빨아들이면 모조지같이 번져 버리니까 이미지가 깨져 버릴 텐데, 이 종이는 그렇지 않습니다. 그래서 그 종이를 추천했을 거예요.

출판사도 종이의 주요 소비자인데, 출판사의 종이에 대한 인식은 어떤가요?

두 가지 측면이 있는 거 같아요. 출판사도 그렇고 광고 쪽도 그렇고 새로운 것을 사용하고 싶어 하는 욕구들은 다 있어요. 제가 처음 이 업계에 온 이래 항상 그랬는데, 출판 분야는 역시 경제성이란 부분이 상당히 큰 작용을 합니다. 그리고 새로운 종이를 사용한다고 할 때, 리스크를 좀 크게 느끼는 편입니다. A라는 종이를 계속 써서 순조롭게 판매하고 있는데, B 종이로 바꿀 때 출판사들이 감당해야 할 위험부담이 있거든요. 그래서 욕구는 있지만 새로운 시도를 쉽게 받아들이지 못하는 부분이 있는 것 같습니다. 표지에서 좀 신경 쓰는 것을 빼면. 오히려 저는 제지사나 유통 회사들이 그런

부분들을 좀 불식시킬 수 있도록, 그냥 샘플 가져다주고 "좋습니다" 하지 말고, 실제로 이 종이로 인쇄했을 때의 메리트를 설득시킬 정도로 제작물을 직접 만들어 제시하는 노력을 해야 한다고 생각해요. 그래야 출판사가 느끼는 불안감이 불식되고 좀 다양하게 쓸 수 있지 않겠는가. 공급하는 쪽에서 그렇게 프로모션하는 게 맞다고 생각합니다.

종이와 관련해 그래픽 디자이너에게 하고 싶은 말은요?

많이 고민하고 다양하게 시도하는 수밖에 없지 않겠는가라는 생각을 해요. 종이 전문가나 종이 회사의 영업사원들이 물론 도움은 주겠지만 결국 직접 관심을 많이 가져야 한다는 거죠. 자신이 사용하고 싶은 종류를 명확히 알고 관심을 기울여야죠. 어떤 종이가 나왔다고 하면 무슨 종이인지 한번 유심히 알아보고, 이것과 유사한 종이는 어떤 것이 있는지, 이렇게 접근하면서 조금씩 관심을 가졌으면 좋겠어요. "난, 종이 몰라, 옛날에 썼던 종이 또 쓰지 뭐", 이런 건 안 될 것 같아요.

한편, 간혹 인쇄물을 이야기할 때 콘텐츠보다는 물성이 더 중요하다고 말하는 분도 있는데, 이런 건 도대체 이해가 안 돼요. 책은 그 안에 들어 있는 내용, 콘텐츠가 중요하지 물성이 더 중요해요? 내용에 맞기도 하고, 눈으로 보고, 만져서 즐거운, 그런 물성이 함께 가면 좋은 거지, 종이책은 물성이 없으면 안 되는 것처럼 얘기하는 분들이 있는데, 저는 반대예요.

개인적으로 좋아하는 종이는 무엇인가요?

저는 백색 종이 중에서, 이것도 비도공지인데 '루미네센스'라는 종이가 있어요. 두성종이에서 출시하는 제품입니다. 왜 좋아하냐면 우리가 흰 종이들을 죽 깔아 놓고 보면, 푸른 기가 있는 흰 종이가 있고 노란 기가 도는 것도 있고, 붉은 기, 좀 회색 톤이 도는 게 있고, 심지어 하얗게 만든다고 형광물질 같은 걸 첨가해서 푸르게 보이는 종이들이 있어요. 근데 이 종이는 그게 없어요. 백색 종이의 원점에 있는 종이인 거죠. 아무것도 섞이지 않은. 루미네센스를 놓고 주변에 여러 종이를 비교하면 확연하게 차이가 나요. 제가 강의를 할 때 수강생분들에게 이 종이를 천 원짜리만 하게 잘라서 지갑에

좀 넣고 다니면 좋겠다, 라는 이야기를 해요. 백색이라고 해도, 어떤 종이가 정말 하얗다고 보는 것도 개인차가 있습니다. 그런 점에서 이 종이가 백색의 기준을 보여 주는, 아무것도 섞이지 않았기 때문에 사람을 편안하게 하는 종이라는 생각을 해요. 일본산인데 그렇게 대중적이지는 않습니다. 가격도 비싸고. 이런 종이는 일본에서도 '특수지'라고 해서 생산량이 그렇게 많지 않아요. 일반적으로 제지 회사가 인쇄용지 한 종류를 생산한다고 하면, 사활을 건다고 보면 돼요. 기계에서 수백 톤씩 계속 뿜어져 나와야 하고, 연간 수만 톤이 한 종류로 나와야 합니다. 우리나라의 경우 기계들이 엄청나게 크고 종이가 생산되는 지폭이 있어서, 그걸 커팅해서 시트지로 출시되는데, 그럴 경우 생산 단가가 떨어지겠지만 아무래도 많이 생산해야 하기 때문에 이 종이가 유통되는 시장이 없으면 안 되는데, 루미네센스 같은 용지는 생산설비가 그렇게 크지 않은 공장에서 나오는 종이예요. 또 하나는 좀 안 팔려도 자부심을 가지고 계속 가지고 가는 종이들이 있어요. 오너의 철학이 담겨 있다거나, 여러 이유로. 루미네센스가 그런 생각을 가지고 만든 종이라고 할 수 있어요. 그런데 이건 다케오의 생각이죠. 일본의 용지 유통 회사인데, 자신들이 "이런 종이는 분명히 있어야 한다"고 해서 제지 회사와 협력해 출시하는 제품입니다.

마지막으로 종이와 관련해 하고 싶은 말이 있다면요?
우리나라 정부기관에서 한지 산업을 육성하자는 취지의 사업을 합니다. 그 일환으로 디자이너들에게 개발비를 지원해 한지 관련 상품을 만들어서 디디피(DDP) 같은 곳에서 팔게 하는 경우가 있는데, 개인적으론 쇼 같다는 느낌이 들어요. 그렇게 해 가지고 한지 만드는 사람들이 부자가 되겠어요? 기본적으로 한지를 만드는 사람들이 부자가 돼야 된다고 생각해요. 그러려면 한지를 누군가 많이 사야 하는데 디자이너들 몇 명이 한지 관련 상품 500개, 1000개 만들었다고 산업으로 육성이 되겠느냐는 거죠.

생각해 보면 문화체육관광부나 외교부, 특히 재외공관 재직자들의 명함, 임명장 이런 것을 한지로 사용하면 그 양이 얼마나 많겠어요. 차라리 그런 곳에 예산을 쓰면 한지 하는 분들이 생산량을 크게 늘릴 수 있고, 결과적으로 한지 산업 육성이 될 것

같거든요? 직접적으로 한지 생산자에게 혜택이 될 수 있다는 거죠. 한지 만드는 분들이 돈을 벌면, 산업이 활성화된다고 봐요.

어디까지가 한지인가, 논란이 있는 것 같아요. 닥나무 원료를 사용해야 한지냐, 수입 원료를 사용해도 한지냐, 한국에서 만들어야만 한지냐, 중국에서 만들어 가져온 것은 한지가 아니냐, 손으로 만들어야만 한지냐 등등. 하여튼 일단은 수요가 늘어나, 업체들이 개발 의지를 가지고 참여하다 보면 다양하게 만들 수 있을 것 같아요. 인쇄성 측면에서도 개선될 것이고. 핸드메이드로 만드는 수록한지는 그것대로 전통을 보존하면서 만들고, 업체들이 산업으로서 개발하는 한지는 산업으로서 발전시킬 수 있으면 좋지 않겠나. 이런 생각이 들어서 한마디 해 봅니다.

리소 프린트

여기서는 리소 인쇄에서 사용하는 종이를 둘러싼 이야기들을
담는다. 코우너스 프린팅(리소 인쇄소)을 운영하는 입장에서 본
리소 인쇄 기법에 대한 설명, 그리고 우리가 사용해 온 종이에 대한
의견을 실용적인 조언과 인쇄 주의 사항을 통해 전달하고, 2018년
봄에 진행했던 프로젝트 '(불)가능한 종이'를 스스로 리뷰해 본다.
또한 국외에서 리소 인쇄기를 사용하는 몇몇 공간에 사용하는
종이와 공급 방법, 그리고 그들이 겪은 종이와 관련된 에피소드를
인터뷰했고, 코우너스 프린팅 구성원들이 촬영한 인쇄소 풍경을
함께 싣는다.

컨셉, 글, 사진
코우너스(김대웅, 박수현, 조효준)

인터뷰어
리소트립(이고르 아루미 & 다니엘 비슈),
리졸브(린지 버크 & 세바스천 버크), 앤드소발터(벤야민
히케티르), 찰스 니펄스 랩(요 프렝컨), 컬러 코드(제니 기트먼 &
제스지트 길), 캥탈 에디숑(오스카 긴터), 크뉘스트(얀 디르크 더
빌더), 핸드 소 프레스(오다 아키노부), TXT북스(커트 보어펠,
니콜 신, 토머스 콜리건, 로버트 블레어)

출처: 〈GRAPHIC〉 #43 (2019. 3)

인터뷰

뉴욕, 네이메헌, 도쿄, 리우데자네이루, 마스트리흐트, 토론토, 파리, 펜실베이니아에서 리소를 사용하는 9곳에 사용하는 종이와 공급 방법 그리고 그들이 겪은 종이와 관련된 에피소드를 물어보았다.

Q 사용하는 종이와 그 공급 과정에 대해 말해 달라.
Q 종이와 관련한 이야기가 있다면 공유해 달라.

앤드소발터(&soWalter) ; 스타방에르, 노르웨이

나는 종이의 다양한 특성을 실험해 보기를 즐겨서 자투리 종이를 많이 갖고 있다. 여행을 갈 때마다 그 지역 화방에 들러 종이를 구경하고 흥미로운 재질로 된 스케치 패드나 기타 제품을 산다. 나는 언제나 영감을 찾아다니고, 새로운 종이에 대한 관심도 커서 다른 이들이 이 인터뷰에 어떻게 답할지 무척 기대하고 있다. 나는 다음의 사이트를 통해 종이에 관한 정보를 모으고 있으니 한번 방문해 달라. https://www.are.na/benjamin-hickethier/paper-1471030375

우리 동네 작은 인쇄소가 문을 닫게 됐을 때, 작업실을 공유하는 이들과 함께 그곳 재고로 남은 종이를 샀다. 제대로 보관되지 않은 종이가 많았고 아주 오래된 것도 있었다. 대부분은 라벨이 붙어 있지 않았고 그 종류를 일일이 구분하기란 불가능했다. 그중에는 리소 프린팅에 적합하지 않은 것도 있었으나 몇몇은 굉장히 재미있게 사용했다. 예를 들어 우리가 '성경책 종이'라는 별명을 붙인 아주 얇은 종이가 그랬다. 그 가운데 나는 파피루스의 컨트리사이드 미스트랄 선샤인을 가장 좋아했다. 마치 손으로 직접 만든 듯 거칠고 투박한 종이로, 섬유가 눈에 보일 정도로 컸고 드문드문 뿌려진 금빛으로 반짝였다. 나는 여자친구의 친구가 만드는 잡지를 인쇄할 때 그 종이를 딱 한 번 사용해 보았다. 나는 잡지나 기타 인쇄물을 만들 때 다양한 재질 및 색상의 종이를 섞어 쓰는 것이 좋다.(우리가 산 재고품 가운데는 색지도 있었다.) 모든 프로젝트는 요구하는 바가 제각각이고, 이는 종이에 대해서도 마찬가지다. 나는 종종 평범한 80g짜리 복사용지를 사용하기도 한다. 또 내 EZ570e 인쇄기가 어떤 작업까지 소화해 낼 수 있는지

계속해서 실험하는 중이다.(내겐 카드보드 공급기가 아직 없다.)
당연한 이야기지만 가끔은 한 번에 한 장만 인쇄해야 할 때도 있다.
종이 걸림으로 인한 좌절은 일상이다. 사실 노르웨이에서는 종이를
구하기가 쉽지 않다. 이 나라가 숲으로 가득 차 있으며 오래전부터
제지업으로 유명하다는 사실을 생각하면 이상한 일이다. 종이를
인쇄소보다 작은 크기와 적은 물량으로 취급하는 도매상에
연락하거나 인쇄소를 통해 주문해야 하고 혹은 아예 인쇄소에서
구입해야 한다.

찰스 니펄스 랩(Charles Nypels Lab) ; 마스트리흐트, 네덜란드
리소 프린팅을 할 때, 찰스 니펄스 랩에서는 두꺼운 비코팅지를
선호한다. 우리는 두께 2.0의 '이오스'라는 오스트리아산 종이를
기본으로 작업한다. 다른 종이로 의뢰를 받아도 일단은 이오스 위에
인쇄해 고객이 최대치의 채도를 경험하도록 한다. 다른 비코팅지들,
이를테면 문켄 시리즈도 사용한다. 우리는 언제나 종이를 연(500장)
단위로 구매해 결이나 크기 등에 구애받지 않고 작업한다. 우리
공방의 심장과도 같은 낡고 커다란 재단기 덕에 가능한 일이다.
　　　우리는 잉크젯, 스크린 프린트, 레터프레스, 포토 폴리머와
같은 다양한 기술을 혼용하기를 즐긴다. 한 번에 사용되는 여러
기술 가운데 하나가 특정한 종이를 택할 수밖에 없도록 하면,
어쩔 수 없이 이를 리소그래프에도 사용하는 경우가 있다. 이럴
때, 평소에는 리소 프린팅에 절대 맞지 않을 것이라고 생각했으나
예상을 뒤집고 아주 근사한 결과물을 보여 주는 종이를 발견하게
되기도 한다. 그러니 계속해서 실험해야 한다.

컬러 코드(Colour Code) ; 토론토, 캐나다
우리는 돔타르, 모호크, 프렌치 페이퍼 컴퍼니의 종이를 주로 쓴다.
이 세 군데 제지사에서 생산하는 종이는 코팅되지 않았고 피지
느낌이 나며 거칠고 투박해 리소 프린팅에 적합하다. 이것들은
지역 거래처를 통해 혹은 제지사에 직접 주문해 다양한 크기와
색상으로 구입할 수 있다. 여러 시행착오를 거쳐 우리는 리소
잉크에 가장 알맞은 종이를 찾을 수 있었다. 리소 잉크는 종이에
흡수되면서 마르는데, 지난 6년간의 경험에 따르면 앞서 언급한

종이들이야말로 가장 믿을 만하며 만족스러운 결과물을 제공한다. 우리는 종이를 제지사에 직접 주문하거나 지역 거래처에서 구입한다. 익일 혹은 업무일 기준 3~5일이면 종이를 받아 볼 수 있다.

이상한 일화를 하나 소개한다. 전에 A3 세로결로 재단된 돔타르 쿠가 벨럼을 주문한 적이 있는데, 배송받은 종이는 가로결로 재단된 것이었다. 우리는 책을 핫 글루로 제본할 예정이었고, 종이 결과 반대로 인쇄를 하면 책이 다 휘어질 것이었다. 우리는 거래처에 교환을 요청해 물건을 새로 받았는데 이 역시도 가로결로 절단된 종이였다! 우리가 다시 항의하자 그들은 세 번째로 가로결로 절단된 종이를 보내 주었다. 업자는 종이가 세로결로 재단되는 것을 지켜봤다고 주장했는데, 우리는 매번 가로결로 절단된 종이만을 받아 봤다. 거래처에서는 결코 실수를 인정하지 않았으며 그 상황을 설명하지도 못했지만, 우리는 결국 공짜 종이 한 상자를 받아 냈다.

핸드 소 프레스(Hand Saw Press) ; 도쿄, 일본

종이는 쉽게 눅눅해지기 때문에 우리는 적은 양만을 갖춰 둔다. 자주 사용하는 종이는 다음과 같다.

*아라벨 화이트
*아라벨 내추럴화이트
*몬테 루키아
*아도니스 러프
*복사용지
*스트로 페이퍼
*칼라 퀄리티 페이퍼
*판지

아라벨은 색이 선명하게 나오고 잉크도 잘 먹히기 때문에 좋다. 아도니스 러프는 잡지나 책을 만들 때 종종 사용하는데, 습기를 너무 잘 빨아들인다는 단점이 있다.

우리는 대체로 도매상을 통해 종이를 구입한다. 특정한 재질과

크기로 종이를 주문하면 하루 이틀 뒤에 받아 볼 수 있다. 도쿄에
그 유명한 다케오의 직영점이 있지만 너무 비싸서 샘플을 사는
목적으로만 방문하곤 한다.

이따금 손님이나 예술가가 외국 잡지를 찾아와 "이런 종이에
인쇄하고 싶다"고 한다. 여기에서 '이런 종이'란 언제나 깨끗한
고급 종이가 아니라 불순물이 섞인 재생지다. 일본에서는 지나치게
표백된 고운 종이만 제작한다. 우리에게는 좀 더 편하게 느껴지는
재질의 종이가 필요하다. 나는 인도나 타이에서 자주 찾아볼 수
있는 아름다운 종이들을 원한다. 그런 종이를 어디서 구하면 될지
알려 주길!

크뉘스트(Knust) ; 네이메헌, 네덜란드

우리는 대개 두께 1.5에서 2.0 사이, 80g에서 120g짜리 서적 용지인
매트한 종이를 사용한다. 거친 텍스트 용지, 커버 용지, 재생지를
좋아하고, 보통 120g에서 300g 사이, 혹은 350g이나 400g을
사용한다. 또 판지나 신문 인쇄용지, 크라프트지, 또는 포장지로
쓰이는 종이를 사용하기도 한다.

우리는 천이나 섬유 같은 느낌을 주는 전통적인 종이를
좋아한다. 고속 인쇄나 디지털 프린팅에 알맞게 제작된 현대식
종이는 밋밋하고 매끄러우며 광이 난다. 최신 장비들로는 잉크를
흡수하는 거친 종이 위에 인쇄하기가 어렵다. 종이의 표면과
감촉은 독자로 하여금 우리가 제작한 책을 경험하게끔 하는 중요한
요소다. 고광택 용지 혹은 밋밋한 종이로 책 만들기가 콘크리트와
플라스틱으로 집 짓는 것과 같다면, 거친 종이로 책 만들기는 돌과
나무로 집 짓는 것과 같다. 가끔은 특정한 효과나 의미, 맥락을
전달하기 위해 매끈한 건물을 지어야 할 때도 있지만 말이다.

우리는 도매업체 세 곳, 그리고 직영점을 운영하는 제지
공장 한 곳과 거래한다. 가끔은 공예 업체에서 종이를 사기도
한다. 과거에는 중고로 종이를 구하는 경우도 많았다. 이 업체들이
외국에서 종이를 공수해 와야 할 때면 시간이 오래 걸리기도 한다.

80년대에 스텐실 프린팅을 시작했을 때 우리는 오프셋
인쇄업자로부터 종이를 얻고 그 대가로 잡지를 10권씩 주곤 했다.
그때 얻은 것은 회색빛이 도는 전형적인 재생지였다.

그 시절에는 스텐실 페이퍼나 사이클로스타일 페이퍼가 저렴했다. 리소 프린팅에 최적인 이런 종이는 90년대 들어 제작이 중단됐다. 오프셋 인쇄업자로부터 얻는 것이 아닌 다른 종이가 필요해졌을 때, 우리는 내 고향 췟펀의 종이 도매상을 찾아다녔다. 가게에 불쑥 들어가 종이를 둘러본 뒤 구입했고 운이 좋으면 공짜로 얻었다. 두 시간 정도 그렇게 다니다 보면 어머니가 종이를 픽업하러 오셨다. 네이메헌으로 이사한 뒤 우리 중 그래픽 디자이너 한 명이 처음으로 뭔가를 인쇄하고자 했을 때 나는 이 도시의 종이 도매상을 찾았다. 그곳 업자들은 아주 무례하게도 크뉘스트가 진짜 회사가 아니라는 이유로 종이를 팔지 않으려 했다. 다시는 그곳에 가지 않았다. 그로부터 1년 뒤 우리 컬렉티브의 새로운 멤버가 그의 첫 번째 잡지를 만들고자 했다. 그의 아버지가 벤츠를 몰고 우리가 불법 점유한 공간에 값비싼 종이를 한가득 날라다 주었다. 알고 보니 그 아저씨는 종이 공급 업체의 CEO였다. 그 무렵 나는 지역마다 제지사가 하나씩은 있는 걸까 생각했는데 착각이었다. 그저 내가 네덜란드에서 제일 큰 그래픽 용지 도매업체가 있는 작은 도시 췟펀에서, 국내 종이 도매업체 네 개 중 하나가 자리한 네이메헌으로 옮겨 온 것일 뿐이었다. 90년대 들어서부터 우리는 매년 엔스헤더에 위치한 예술학교에서 워크숍을 열었다. 엔스헤더에는 아주 저렴하며 오래되고 빛바랜 종이를 파는 업체가 있다. 그곳에서 중고 종이를 엄청나게 사들이고 난 후 몇 년간은 웬만해서는 새 종이를 사지 않았다. 2000년대 들어 우리가 사용하는 종이의 질을 통제할 필요가 생기자 중고 종이를 사는 일은 매우 드물어졌다. 기계 펄프로 제작돼 목재 조각을 함유할 수밖에 없는 중고 종이는 쉽게 낡았으며 리소 인쇄기에 문제를 일으켰다. 화학 펄프만을 사용한 새 종이는 거의 언제나 중성지이며 목재 조각을 포함하고 있지 않다.

리졸브(Risolve) ; 펜실베이니아, 미국

우리는 손쉽게 사용할 수 있는 비코팅지를 주로 쓴다. 가장 선호하는 제지사는 모호크와 프렌치 페이퍼 컴퍼니다. 이 미국 제지사 두 곳은 모두 환경친화적인 제지법을 실천하기 때문에 마음에 든다. 리소 프린팅은 매우 환경친화적인 작업이며 우리는

가능한 한 환경에 적은 영향을 미치려고 노력하고 있다.

우리는 종이를 필요한 크기로 잘라 주는 현지 유통사와
거래한다. 제지사에서는 커다란 종이만 판매하는데 우리에게는
이를 11"×17" 크기로 자를 재단기가 없기 때문이다.

한번은 특정한 핑크 종이로 작업해야 했던 적이 있는데, 이때
고객이 의뢰한 인쇄 일정이 매우 촉박했다. 이 종이가 수천 장은
필요했고, 우리는 우리가 아는 모든 온라인 도매상으로부터 물건을
사들였지만 역부족이었다. 그들은 대체 무슨 일이기에 핑크 종이를
한꺼번에 그토록 많이 주문하느냐고 전화를 해 댔다. 우리는 결국
제지사에 직접 연락해 그 종이를 더 생산해 달라고 할 수밖에
없었다!

리소트립(Risotrip) ; 리우데자네이루, 브라질

우리는 대체로 브라질 제지사 수자누 파펠 이 셀룰로지가 제조한
폴렝 볼드 90g을 사용한다. 부담 없는 가격과 부드러운 질감,
촉감, 흡수력을 고려했을 때 브라질에서 리소 프린팅용으로
쓰기에 더할 나위 없는 종이다. 트레이 위에 떨어져도 리소 잉크가
번지지 않는다. FSC 인증을 받은 이 옅은 황백색 종이는 브라질
출판업계에서도 널리 쓰인다. 우리는 이 종이를 항상 구비해 둔다.
이는 브라질 리소 스튜디오에서 가장 사랑받는 종이이기도 하다.

이탈리아 제지사 페드리고니의 컬러 플러스도 사용한다.
페드리고니는 멋진 색지들을 보유하고 있는데, 이는 주로 책 커버나
엽서, 포스터에 쓰인다. 최근에는 프랑스 제지사 아조위긴스의
콩커러 뱀부 내추럴 화이트 160g을 사용하기 시작했다. 비싸긴
해도 아트 프린트와 책 커버를 만들기에 좋은 아름다운 종이다.
가끔 페드리고니의 마르카토 스틸레 비앙코 120g을 사용하기도
하지만 요즘에는 확실히 콩커러 뱀부를 선호한다.

폴렝 볼드와 콩커러 뱀부 모두 제지사에 직접 주문하는데,
66×96cm 크기로만 살 수 있어서 불편하다. 주문한 종이를 차에
싣고 A3 크기(29.7×42cm)로 재단할 수 있는 그래픽숍까지 가야
하기 때문이다. 컬러 플러스는 리오의 두 군데 도매상으로부터
구입한다. 이것들은 다행히 A3 크기로 살 수 있다.

한번은 헌책방에서 거대한 50년대 지도책을 발견했다. 우리는

그 책에서 찢어 낸 낱장에 뭔가를 찍어 보려고 했는데, 인쇄 영역이 크면 매번 종이가 찢어지고 말았다. 기계 바늘로 인한 문제를 피해 작은 이미지를 인쇄하는 데에는 성공했지만, 그 이상 성취를 이루진 못했다. 어쨌거나 재미난 경험이었다.

딴 이야기지만 우리는 폴렝 볼드만큼 좋으면서 흰색을 띤 종이를 써서 본문 페이지를 만들어 보고 싶다. 흰색 컬러 플러스는 비싸고 너무 부드러워서 잉크가 번지곤 한다. 문켄을 쓰고 싶은데 브라질에서는 쉽게 구할 수가 없다. 또 두꺼운 신문용지도 찾고 있다. 우리가 찾은 것은 50g밖에 되지 않고 그 위에 인쇄하기란 어렵다.

캥탈 에디숑(Quintal Editions) ; 파리, 프랑스

우리는 아크틱 페이퍼의 문켄, 페드리고니의 시리오, 올린 페이퍼와 메타페이퍼에서 생산한 것과 같은 비코팅지만 사용한다. 문켄 프린트 화이트를 정말 좋아하는데 너무 하얗지 않으면서 크림색이 돌지도 않아 독특한 빛을 띠기 때문이다. 흡수력이 꽤 좋아 짧은 시간 안에 여러 겹을 인쇄하기도 수월하다. 나는 대체로 도매상을 통해 종이를 산다. 벨기에산이나 독일산 등 다양한 종이를 구하기도 그다지 어렵지 않다. 주로 A3 크기로 구입 가능한 종이로 작업한다.

작년에는 페드리고니 종이로 많이 작업했는데 문제는 그것이 A3 크기로 판매되지 않는다는 것이었다. 그래서 500kg이나 되는 종이를 파리로 주문해 직접 재단해야 했다. 다시는 겪고 싶지 않은 모험이었다. 우리는 곧 더 큰 인쇄 스튜디오로 이사할 예정이다. 거기에는 실크스크린 프린터와 함께 A0 크기 재단기가 갖춰져 있어 무척 편리할 것으로 기대한다.

TXT북스(TXTbooks) ; 뉴욕, 미국

우리는 주로 미국 제지사 윌리엄스버그의 하이벌크 브라이트 화이트 텍스트 용지와 스프링힐 디지털 브라이트 화이트 커버 용지를 비축해 둔다.

거의 펠트에 가까운 피지인 하이벌크는 모든 종류의 리소 프린팅에 적합하다. 스펀지처럼 흡수력이 좋아 많은 양의 잉크를 사용해도 문제없다. 어떤 스타일로 인쇄하든, 어떤 작업물

파일을 준비했든 인쇄를 소화해 낼 수 있어 매우 유용하다. 또 이 종이는 우리가 어떤 종류의 파일이든 인쇄법에 통달해 작업 시간을 단축하게끔 돕는다. 개인 작업을 할 때도 하이벌크를 즐겨 사용한다. 단기간에 잉크를 많이 써서 인쇄해야 할 때, 모든 것을 흡수해 번짐을 방지해 주는 하이벌크는 이상적인 종이다. 비싸다고 느낄 수도 있지만 얼마나 유용한지를 생각하면 절대 그렇지 않다.

포스터나 예술 서적을 인쇄할 때에는 스프링힐 디지털도 괜찮다. 중간 정도 무게가 나가는 물건으로 하이벌크보다 약간 매끄럽지만 저렴하다. 아주 잘 쓰고 있다. 'TXT북스'라는 이름으로 출간물을 낼 때, 필요한 경우 우리는 프렌치 페이퍼 컴퍼니에서 종이를 특별 주문하기도 한다. 주문 빈도수가 높은 것부터 나열하자면 스펙클톤, 컨스트럭션, 크라프트톤이다. 이것들은 그 위에 무엇을 인쇄하든 격을 높여 준다. 항상 이것들을 쓰고 싶지만 그러기엔 너무 비싸다.

수년에 걸친 두통과 시련 끝에 우리는 리소 잉크가 잘 먹고, 보기 좋게 풍성하면서 인쇄 도중 아무 문제도 일으키지 않는 종이를 선택하게 됐다. 우리가 구입하기 이전부터 이미 오랜 삶을 살아온 리소 인쇄기는 이제 노년에 접어들어 정말이지 까다롭게 군다.

앞서 말한 이유와 더불어, 인쇄소를 운영하면서는 개개인의 입맛과 필요에 맞추기보다 한 가지 물건을 한꺼번에 사 두는 일이 훨씬 편하기에 우리는 윌리엄스버그의 하이벌크를 대량 구입한다. 무엇보다도 뉴욕 사람들은 아주 바쁘기 때문에 인쇄소에 종이를 비축해 두지 않는 이상 제때 작업을 마치기란 어렵다. 그래서 가끔은 종이를 5000장씩 사 버리고 영원히 보관하기도 한다. 어쨌거나 사람들이 그 종이로 만든 결과물을 좋아해 주니 계속해서 구입하고 있다!

우리는 대부분 맨해튼의 '페이퍼 아웃렛'이라는 놀라운 종이 도매상과 거래한다. 그들은 위에서 말한 종이를 모두 갖추고 있을 뿐만 아니라 크고 (특별한) 프로젝트를 할 때 쓰는 프렌치 페이퍼 컴퍼니의 물건들, 혹은 모호크 비아 벨럼처럼 비싼 종이도 좋은 가격에 판매한다.

그 가게에서 우리와 알고 지내는 이는 앤드루 푸트라는 멋지고 친절한 사내다. 우리가 까다로운 요구를 하고 질문을 퍼부어도 항상

참을성 있게 응대해 준다. 그에게는 자이로라는 이름의 훌륭한 배달 기사도 있다. 자이로는 항상 자기가 떠날, 혹은 다녀온 여행에 대한 고급 정보를 알려 준다. 이렇게 개성 넘치는 사람들이 많은 거래처에서 종이를 살 수 있어 좋다. 그들은 모두 함께 좋은 팀을 이루고 있다.

한번은 역대 최고급으로 아름다운 책 표지를 만들겠다고 프렌치 페이퍼 컴퍼니의 스페클톤 블랙 커버용 140#을 산 적이 있다. 작업을 시도한 지 열 시간쯤 지나 그 종이가 인쇄기를 고장 내고 인쇄 타이밍을 망친다는 사실을 깨달았다. 어쨌거나 재미있었다. 그다음으로는 일종의 타협으로서 같은 종이를 100# 으로 샀다. 작업량 절반까지는 성공적이었는데 그 이후로 이전과 똑같은 현상이 벌어지기 시작했다. 최근에, 베를린을 기반으로 활동하는 출판사 콜로라마와의 협업 프로젝트를 진행할 때 겪은 일이다. 멋진 결과물을 내서 돋보이고 싶은 마음에 그 종이를 택했던 건데, 그 끝이 그렇게 멋있지는 않았다. 이제 우리는 커버용 80# 이상은 사용하지 않는다.

또 다른 에피소드는 '파콘'이라는 미국의 판지 브랜드와 관련된 것이다. 그곳에서 생산하는 종이 자체는 가끔 쓰기에 괜찮은데, 문제는 그것이 너무 가볍고 표면이 거칠어서 기계가 인식을 못 하거나 중간에 막혀 버린다는 것이다. 누군가 이 종이를 갖다 주면서 급한 작업을 맡긴 적이 있다. 우리는 한참 쩔쩔매다가 결국에는 다른 스튜디오를 찾아가 인쇄해야 했다. 그곳 직원의 첫마디는 "와, 그 사람들 진짜 형편없는 종이를 가져다주었네요" 였고 우린 그저 웃었다. 그 일 이후로 우리는 누구든 사전 논의 없이 종이를 가져다 맡기지 못하게 한다. 지금은 텍스트용 60# 이하는 사용하지 않는다.

우리가 종이를 잘 알게 되기까지 많은 세월이 흘러 지금에 이르렀다. 하, 결국 해낸 것이다. 아직도 모르는 점이 많을 테지만 말이다.

리소 인쇄(Risograph)

같은 그림이나 문자를 여러 장 찍어 낼 수 있게 개발된 등사기, 이를
반자동화한 윤전식 등사기(Mimeograph)의 방법과 흡사한 공판 인쇄
기법이다. 공판이 되는 막을 마스터(Master)라 하며, 마스터에 미세한
구멍을 뚫어 이미지를 표현한 뒤 그 사이로 잉크를 용지에 밀어내면서
인쇄하는 방식이다. 이와 같은 원리를 디지털화해 보다 빠르고 간편하게
개발한 인쇄기를 디지털 복제기(Digital Duplicator)라 하며, 현재 리소(Riso),
듀프로(Duplo), 리코(Ricoh)가 디지털 복제기를 출시하고 있으나
보편적으로 '리소 인쇄'라 부르고 있다.

이 인쇄기는 전송받은 원고 데이터를 마스터에 생성하는 본체, 생성된
마스터가 달라붙어 잉크를 종이에 찍어내는 드럼(Drum)으로 구성되며,
드럼 수에 따라 단일드럼인쇄기와 2드럼인쇄기로 나뉜다. 한 번에 한 가지
또는 두 가지 색상으로 인쇄할 수 있고, 이 과정을 반복하면 색상 수에 제한
없이 인쇄할 수 있다. 반면 리소 잉크 원료의 특성상 건조가 느리고, 사용
가능한 종이의 종류와 크기에 제한이 있으며, 인쇄면이 고르지 않고 정합이
부정확하여 완성된 각 장마다 미세한 차이가 있다.

리소 본사에서는 "하나의 원고를 압도적인 속도와 저렴한 비용으로
복제할 수 있다"는 점을 강조하고 있지만, 그보다 우리가 생각하는 흥미로운
점은 리소 잉크 자체의 밝고 선명한 색감, 그리고 종이에 표현되는 잉크의
독특한 질감에 있다고 본다. 또한 스크리닝 선택과 컬러 프로파일 사용,
이미지 편집 및 분판 방법 등 프리프레스 기획과 인쇄 기술의 노하우가
더해져 높은 수준의 리소 인쇄물을 완성해 낼 수 있으며, 이러한 실험적
태도가 더해진 인쇄 방법이 창작자에게 또 다른 방식의 인쇄로 역할하고
있다고 생각한다.
— 김대웅, 조효준

(불)가능한 종이

리소 인쇄는 잉크 혹은 기계의 특성상, 인쇄가 불가능하다고 판단되는 종이가 있다. (불)가능한 종이는 그러한 종이 몇몇을 선택해 직접 인쇄해 보고 리소 인쇄에 적합하지 않은 이유는 무엇인지, 새롭게 활용할 수 있는 방안은 없는지에 대해 알아보는 실험이었다. 동시에 리소 인쇄에 적합하다고 생각되는 새로운 종이를 찾아 인쇄해 보고, 앞으로 활용 가능성에 대해 고민해 보았다.

　　적합하지 않다고 판단되는 종이는 리소 본사에서 사용 제한하는 종이, 우리의 판단으로 리소 인쇄에 활용이 어렵다고 생각되는 종이 중 선택했다. 선과 면, 사진과 글씨가 포함된 시험용 2도 이미지를 동일한 조건 아래에 30장가량 인쇄해 보았고, 모든 인쇄물은 하루 동안(약 24시간)의 건조 기간을 거쳤다. 건조 후에는 인쇄되지 않은 종이를 이용해 손으로 문질러 번짐의 정도를 확인했다.

　　아래는 실험을 통한 결과들을 나열한 것으로, 개인적 경험을 바탕으로 작성됐기 때문에 사실과는 다를 수 있다.

* 표현이 매끄럽지 않거나 거친 엠보싱 처리가 돼 있는 종이는 고르게 인쇄가 되지 않았다. 얇은 선이나 글씨는 표현이 어려웠고 꽉 찬 면은 부분적으로 인쇄가 되지 않았는데, 종이 표면의 오목한 부분은 볼록한 부분에 비해 잉크가 덜 묻어나기 때문에 생기는 문제 같았다.
* 마찰력이 높게 작용하는 표면을 가진 종이는 급지 오류가 자주 일어났다.
* $50g/m^2$ 이하 평량대의 종이는 인쇄 시 드럼에 붙어 나오지 않는 현상이 일어났다. 가볍고 얇은 종이는 무겁고 두꺼운 종이에 비해 종이 자체의 힘이 약하기 때문에 잉크의 점성에 더 많은 영향을 받는 듯하다.
* 트레싱지, 비닐 혹은 은박지 등 코팅된 질감을 가진 종이는 잉크를 흡수하지 않는다. 반대로 흡수율이 높은 종이는 잉크가 글자와 이미지의 윤곽선을 넘어서까지 스며들면서 분명하게 보이지 않는 경우가 있는데, 코팅된 종이는 이와 같은 현상이 일어나지 않았다.
* 코팅된 종이는 잉크를 흡수하지 않기 때문에 번짐과 뒤묻음을 피할 수 없다. 건조가 가능한지 알아보기 위해 해가 잘 드는 창문에 붙여 놓았더니 3개월 정도의 긴 시간이 지난 후에야 손으로 문질렀을 때 잉크가 거의 묻어 나오지 않았다.
* 대부분의 리소 잉크들은 투명한 특성이 있다. 색지, 크라프트지와 같이 종이 본래의 색이 있는 용지에 인쇄하게 되면 종이의 색상이 비치게 되면서 잉크의 색과 겹쳐서 표현이 된다. 예를 들어 노란색 종이에 레드 잉크로 인쇄하면 주황색으로, 블루 잉크로 인쇄하면 초록색으로 보이게 된다.

* 모조지와 같은 요철 없는 매끄러운 표면을 가진 종이는 예상했던
 것보다 급지 오류가 잘 나지 않았고 잉크 흡수에도 큰 문제가 없었다.
 오히려 사용 중이던 일부 종이보다 흡수가 빨라 인쇄 서비스에도
 적합하다고 판단됐다.

대부분의 리소 인쇄소에서는 코팅이 되지 않은 종이 중 약간의 질감이 있는
종이를 사용하고 있다. 여러 리소 인쇄소에서 사용하는 종이의 종류나
특징이 비슷한 이유는 건조가 까다로운 리소 잉크 때문일 수 있다.
하지만 비슷한 특성을 가진 종류의 종이 내에서도 다른 급지 반응이나 인쇄
결과를 보일 수 있다. 따라서 급지가 가능한 종이 내에서 좀 더 다양한 시도를
통해 작업의 성격에 맞는 종이를 선택하는 것이 바람직하다고 생각된다.
—박수현

코우너스 프린팅

코우너스 프린팅은 디자인 스튜디오 코우너스가 운영하는 리소 인쇄소다.
서울을 기반으로 2012년부터 활동하고 있으며, 현재 2도 인쇄기 MZ 970
2대와 드럼 23개를 보유하여 사용하고 있다.

인쇄 품질 향상을 위해 다양한 인쇄를 실험하고 꾸준히 리소 인쇄에
적합한 종이를 찾아 보유하고 있다. 더불어 리소 인쇄 방식을 좋아하는
사람들끼리 모여 새로운 작품을 만든다거나, 혹은 리소 인쇄를 접하지 못한
사람들을 위해 오픈 하우스, 워크숍, 전시 등의 행사를 진행하고 있다.

2016년 네덜란드 마스트리흐트의 반 에이크(Van Eyck)에서
열린 매지컬 리소(Magical Riso), 2017년 노르웨이 베르겐의 베르겐
쿤스트할(Bergen Kunsthall)에서 열린 베르겐 아트 북 페어(Bergen Art Book
Fair), 2018년 영국 글래스고의 더 라이트하우스(The Lighthouse)에서 열린
리소 룸(Riso Room) 등에 연설자로 참가했으며, 도쿄, 로스앤젤레스, 방콕,
부산, 상하이, 서울, 오사카, 타이베이 등의 도시에서 열린 아트 북 페어에
참가했다. 2018년에는 (주)리소코리아의 협찬으로 A2 Riso를 아시아 최초로
예술과 그래픽 디자인 분야에서 사용한 바 있다. 코우너스 프린팅에 대한
보다 자세한 설명은 웹사이트 http://www.corners.kr/printing에서 확인할 수
있다.

실용적인 조언

본 조언은 코우너스 프린팅에서 사용하는 Riso MZ 970 기종에 한해
적용시킬 수 있다.

* 작업장에 재단기가 없는 경우에는 종이를 지업사에서 다양한 크기로
 미리 재단해 사용한다.
* 가로결 국전지(939×636mm) 1장은 가로결 A3 용지 4장으로 재단해
 사용할 수 있다.
* 세로결 국전지(636×939mm) 1장은 세로결 A3 용지 4장으로 재단해
 사용할 수 있다.
* 가로결 4×6전지(1091×788mm) 1장은 가로결 A3 용지 4장,
 가로결 B5 용지 7장으로 재단해 사용할 수 있다.
* 세로결 4×6전지(788×1091mm) 1장은 세로결 A3 용지 4장,
 세로결 B5 용지 7장으로 재단해 사용할 수 있다.
* 가로결 4×6전지(1091×788mm) 1장은 가로결 A3 용지 2장,
 세로결 A3 용지 3장, 세로결 B5용지 3장으로 재단해 사용할 수 있다.
* 세로결 4×6전지(788×1091mm) 1장은 세로결 A3 용지 2장,

가로결 A3 용지 3장, 가로결 B5 용지 3장으로 재단해 사용할 수 있다.

* 사용자 종이 등록은 최대 340×555mm까지 가능하며,
 확장종이 모드에서 인쇄간격(Interval)을 조절하면 555mm보다
 더 긴 종이에도 인쇄할 수 있다.

* A2 종이를 반으로 접어 인쇄할 수 있으며, 이 경우에 인쇄기는
 두꺼운 종이를 인쇄할 때의 상태로 설정한다.

* 인쇄 간격은 인쇄와 인쇄 사이, 드럼의 회전 수를 설정하는 기능으로
 1~10회 설정이 가능하다.

* 인쇄 위치 조절은 상하좌우 0.5mm씩, 최대 상하 각각 10mm,
 좌우 각각 15mm까지 가능하다.

* 미세조절(Fine Adjustment)을 사용하면 상하좌우 0.1mm씩
 인쇄의 위치 조절이 가능하다.

* 인쇄 간격을 원하는 만큼 조절해 인쇄물의 결과를 보면서 미세조절로
 인쇄 위치를 조절한다면 보다 정교한 인쇄 정합을 구현할 수 있다.

* 인쇄 면적과 농도가 진해 인쇄물 간 뒤묻음이 발생하는 경우 인쇄
 간격을 조절하면 뒤묻음을 줄일 수 있다.

* 인쇄물 사이에 종이를 넣고 재단하면 재단에서 발생하는 뒤묻음을
 완전히 방지할 수 있다.

* 200~250g/m^2 되는 두꺼운 종이를 인쇄할 때 세로결보다 가로결을
 사용하면 급지가 잘된다.

* 200~250g/m^2 되는 두꺼운 종이를 인쇄할 때 종이공급압력조절레버를
 카드지로 설정하고, 탈거장치에 각도조절다이얼은 반시계 방향,
 압력조절다이얼은 시계 방향으로 돌려 가며 급지가 잘되는 최적의
 상태로 설정한다.

* 여러 종이가 한 번에 공급되는 경우, 탈거장치에 각도조절다이얼을
 시계 방향으로 돌려 가며 최적의 상태로 설정한다.

* 종이가 픽업 롤러와 급지패드를 지나면서 상단 중앙에 홈집이 생기는
 경우, 탈거장치에 각도조절다이얼을 시계 반대 방향으로 돌려 가며
 최적의 상태로 설정한다.

* 종이가 픽업 롤러와 급지패드 사이에 걸려 공급되지 않는 경우,
 탈거장치에 각도조절다이얼을 시계 반대 방향으로 돌려 가며 종이가
 공급되는 최적의 상태로 설정한다.

* 각도조절다이얼을 돌려 봐도 종이가 공급되지 않으면 급지패드가
 평평한지 확인하고, 가운데 부분이 닳았다면 새것으로 교체해 보라.

* 탈거장치에 압력조절다이얼은 작은 원에서 시계 방향으로 '약하게',
 '중간', '표준', '강하게'다.

* 먼지나 종이 부스러기 등 이물질이 드럼에 붙어 부분적으로 인쇄가 안
 되는 경우가 있으니 인쇄 중에는 항상 인쇄물을 육안으로 확인한다.

* 종이가 드럼에 붙어 드럼이 빠지지 않을 때, 힘으로 당기면 스크린과

바디에 손상이 갈 수 있으니 걸린 종이 위치를 살펴보고 안전하게
제거해야 한다.

* 터잡기를 할 때 픽업 롤러가 지나가는 부분을 비워 두면 여러 번
 인쇄를 진행해도 롤러 자국이 남지 않는다.

* 인쇄 시 여분 종이가 필요하다. 여분 종이는 작업물에 따라 다르나
 일반적으로 1~2도 인쇄에 20장, 3~4도 인쇄에 30장, 5~6도 인쇄에
 40장 정도가 필요하다.

* 인쇄 후 빠른 건조를 위해 인쇄면이 공기와 접촉되게 펼쳐 놓는다.

* 다양한 이유로 구겨졌거나 비틀어졌거나 접혔거나 찢어진 용지는
 사용이 어려울 수 있다.

* 자연광으로부터 노출된 곳에 종이를 보관하면 색이 변할 수 있으니
 포장해서 보관한다.

 ─ 김대웅

인쇄 주의 사항

* 두 가지 이상의 색상을 인쇄할 경우, 두 가지 색의 인쇄 위치가
 정확하지 않다.(최대 3mm까지 오차가 생길 수 있다.)

* 잉크 농도 100%로 넓은 면적을 인쇄할 경우, 얼룩이 생기며,
 인쇄물 뒷면에 잉크 묻음이 발생한다.

* 리소 인쇄 과정에서 픽업 롤러가 종이를 인쇄기로 끌고 들어가게
 되는데, 만약 종이에 넓은 면적으로 인쇄가 돼 있다면 종이가
 픽업롤러를 지나가며 롤러에 잉크가 묻게 되고, 새로 들어가는 종이에
 레일 패턴의 마크가 생길 수 있다.

* 전면 인쇄면(베다면)이 센터 라인에 있는 경우, 종이를 누르기 위한
 바늘 모양의 부품이 종이에 닿아 센터 라인에 바늘 자국이 발생한다.

해인기획

한국의 '날리는' 인쇄소 중 하나인 해인기획에는 다른 인쇄소에는 절대로 없는 게 두 가지 있다. 먼저, 게스트 하우스. 사옥 4층에 자리한 게스트 하우스는 해외 클라이언트가 해인기획과 협업할 때 임시 숙소로 사용하기 위해 설계된 것이다. 그곳에 들어서면 디터 람스가 디자인한 책장 가구에 해인기획이 인쇄한 '작품'들이 세심하게 전시돼 있는 장면을 볼 수 있다. 두 번째, 서울시 중구가 보호수로 지정한 고목나무. 건물 뒷마당에 우아하게 높이 뻗은 그 고목은 언덕 평지에 자리한 이 인쇄소를 그윽히 내려다본다. 류명식 해인기획 대표는 1951년생 그래픽 디자이너이자 홍익대학교 산업미술대학원 교수이며 한국시각정보디자인협회 (VIDAK) 회장을 역임했고, 현재 한국디자인단체총연합회(KFDA) 부회장이기도 하다. 회상할 것이 많은 세대에 접어들었지만, 그의 눈은 앞으로 펼쳐질 미래를 보고 있다. 그래서 그의 꿈은 '세계에서 가장 인쇄 잘하고 싶은 곳이 되는 것'이란다. 이렇게 말할 때 그의 모습은 영락없는 꿈 많은 소년인 듯했다.

출처: 〈GRAPHIC〉 #25 (2013. 1)

인터뷰
류명식 대표

인쇄에 입문하게 된 계기는?

첫 직장은 해태제과예요. 거기서 패키지 디자인을 하는데, 답답해요.
광고를 하는 친구들을 보면 늘 부러웠어요. 패키지 디자인은 책상에
앉아서 하는 일이고, 일도 별로 없어 정시 퇴근하고 그랬습니다.
이러다가 디자이너로서 실무에서 뒤떨어지겠구나 하는 생각이
들었어요. 퇴근하고 광화문에 있던 합동통신사(현 오리콤)에
다니는 친구를 만나러 가곤 했어요. 정말 부럽더라고요. 퇴근해서
왔는데도 그곳은 완전 대낮이고. 이런 곳에 와서 일을 해야 무언가
배우는 게 있을 텐데 하고 생각을 하다가 그 친구한테 입사 청탁을
해 놨어요. 주로 특채로 뽑는다고 하데요. 다행히 몇 달 안 돼서
자리가 났어요. 친구 추천을 받아 경력사원으로 들어갔죠. 그렇게
광고를 하다가 1978년 직장을 청산하고 충무로에 나왔습니다.
그때 홍성사라는 출판사가 굉장히 잘될 때였어요. 그런데 출판사
사장이 출판에도 적극적인 디자인 도입이 필요하다는 생각을
한 거야. 그때 홍성기획이라는 스튜디오를 만들었어요. 디자인
에이전시 일 하면서 그래픽 디자인으로 승부하려 하는데, 이게
문제인 거야. 디자이너는 샘플까지만 내잖아요. 모든 디자인의
노하우를 투여하고, 원색분해 해서 인쇄소 갖다 주면 인쇄소에서
망쳐 놓는 거라. 자세히 보니까 인쇄소 사람들이 인쇄에 대한
기술적인 노하우나 지식이 없어요. 돈 버는 재미로 인쇄소를 하는
사람에게 디자인 운명을 맡기니 한심한 일이지. 분명히 가제본
상태에서 칭찬받고 나왔는데 완성된 것을 비교해 보면 딴판이에요.
인쇄소에서 엉터리로 했다, 이건 말이 안 되는 변명이잖아요. 정말
신경질 났습니다. 돈 줄 것은 다 줘 가면서 내 마음대로 안 되고, 말도
안 듣고. 당시 디자인스코프 트랜스마스터 같은 장비가 들어와서
디자인하는 사람도 조금씩 기계 장비를 들이기 시작했어요.
이참에 오프셋 인쇄기를 들여서 직접 판화 실험하듯이 해 보자,
결심했어요. 겁도 없이 기계를 샀습니다. 해인기획을 1985년에
설립하고 2년 후인 1987년 인쇄기를 산 거죠. 그렇게 시작했습니다.

순조롭게 시장에 안착했는가?

결국 소문이 나서 고객이 많이 찾아왔어요. 좋은 일이었지만 결국
나쁜 일이더라고. 왜냐면 나와 비슷한 처지에 있는 사람들이 오는
거예요. 디자인 회사 조그맣게 꾸려 가면서 맨날 인쇄 때문에
욕먹는 회사가 나에게 맡겨 놓으면 좀 안심을 하는 거야. 문제는
그 친구들이 영세하다는 데 있어요. 외상을 깔기 시작하는데, 다
빚쟁이야. 나만 지나가면 다 피해 가. 어떤 후배는 야반도주해서
없어져 버려요. 그래서 전략을 바꿨어요. 어차피 나는 양보다는
질이기 때문에 클라이언트를 설득해야겠다고 결심했죠. 어느
클라이언트를 찾아가서 이야기를 했죠. "내가 하는 인쇄가 보통
인쇄가 아니다. 특별한 노하우를 갖고 있으니 당신 제품에 딱
맞다. 너희가 고급이라고 이야기하는데 인쇄물 꼬라지는 외국과
너무 차이가 나고, 그렇게 해서 이미지 구축을 어떻게 하려고
하느냐." 솔깃해서 관심 있어 해요. 견적 의뢰가 하루에도 몇 번씩
왔지. 그런데 한 건도 일이 성사되지 않았어. 나중에 이야기를
들어 보니 기존 거래처가 있었어요. 집안 장손이 한다는 인쇄소가
있더라고. 대기업이 친인척 먹여 살리기를 하니 들어갈 틈이
없었어요. 그렇게 포기하고 고전하면서 계속 지내고 있는데,
해외의 아시아프린트어워드 1회 때 601비상 박금준씨하고 같이
작업한 책을 출품했더니 스페셜프로세스 부문 동상을 받았어.
재미있더라고. 2회 때는 아모레 설화수 이미지 북과 아이앤아이
서기훈이 디자인한 도록을 출품했는데 두 개가 모두 금상이 된
거예요. 2관왕. 너무 신났죠. 점점 퀄리티에 주력을 하게 됐어요.
제가 CTP 시스템을 2000년에 한국에서 처음으로 들여왔습니다.
어쨌든 품질이라면 앞서 가려고 애를 썼거든요.

CTP 도입 초기 상황에 대해 말해 달라.

그즈음 어느 백화점이 찾아와서 테스트 인쇄를 요청했습니다.
해인기획이 정성스럽게 한다 그러니 찾아온 거예요. 그런데 테스트
결과가 다른 인쇄소와 너무 뛰어나게 차이가 났던 거야. 왜냐면
우리는 CTP로 하고 있었고, 다른 사람들은 CTP가 무엇인지
개념도 모르고 있을 때예요. CTP가 그만큼 품질에 있어서는
탁월해요. 필름 붙이는 것이 수작업이다 보니 사람의 컨디션에

따라서 포커스도 맞지 않고 퀼리티가 일정하지 않아요. CTP는
정확합니다. 그 백화점과 계약이 됐고, 결국 백화점과 거래하던
전국 30개 인쇄소가 몽땅 CTP로 전환을 했잖아요. 그때부터
훨씬 안정적으로 일을 하게 됐어요. 고생스러울 때 아무거나 막
인쇄했으면 기회가 오지 않았을 거예요. 어쨌든 시장에 특별히 품질
위주의 작업을 한다는 신호를 보내니 결국 안테나에 걸리는 겁니다.

학교에서 강의를 한다고 들었다.

홍익대학교 산업미술대학원에서 인쇄제판론을 가르칩니다. 실무
경험이 풍부한 대학원생도 정작 인쇄를 잘 몰라요. 좀 알고 하자,
시대가 바뀌었다, 이런 수업입니다. 옛날 아날로그 시절에는 스캐너
오퍼레이터, 제판업자, 스포팅하는 사람들, 에칭하는 사람들, 이런
사람들이 디자인 퀼리티를 다 올려 줬어요. 디자이너는 신경을
안 써도 돼. 디자이너는 컨셉만 잘하고, 대지에 오자만 안 내면
이미지 퀼리티는 전문가가 알아서 해 줬어요. 디지털로 바뀌면서
컬러 컨트롤을 디자이너가 스스로 하게끔 바뀌어 버렸어. 그런데
디자이너들이 시대가 바뀐 것에 대한 준비를 안 했어. 컬러가
맞지 않는 모니터를 들여다보고 그림 그리듯이 감성적인 판단을
합니다. 모니터에 벌겋게 보이면, 적을 확 내려서 사람이 송장이
돼 버려. 어떤 때는 그런대로 나왔다가 어떤 때는 엉터리로 나오니
인쇄소에다 대고 뭐라고 해요. 인쇄소 사장도 환장하지. 당신이
만들어 온 데이터를 그대로 걸었는데 무슨 소리 하는 거야. 이게
뭡니까. 그런 것 때문에 인쇄에 관한 이론이나 지식을 디자이너가
알아야 합니다. 산업미술대학원에 비정년으로 교수로 들어가고
나서 이 과목을 개설했어요.

인쇄는 과학인가, 감성인가?

저희가 아이디 얼라이언스라고 미국에서 CMS 교육도 받고
인증서도 획득했습니다. 저 개인 자격으로도 땄고, 회사 차원에서도
따서 수출하는 일을 해요. 외국에서는 데이터만으로 작업하기
때문이에요. 박금준씨 같은 경우 자기 작업 인쇄할 때 여기서 밤을
새웁니다. 밤을 새우면서 "여기 적을 조~금 더 넣어 주세요"라고 해.
해외에서는 그렇게 수작업으로 일하지 않아요. 퍼펙트한 데이터를

세팅하고 교정을 내서 오케이를 하면 그것과 인쇄 결과가 차이가 나는지 보기 위해서 감리를 봅니다. 한국에서는 현장에 와서 즉석에서 실험을 다 합니다. 이왕이면 적을 조금만 더 올려 보자, 이렇게 감각적으로 일합니다. 외국에서는 그렇게 일하면 큰일 나요.

해인기획 인쇄의 전문 분야라면?

인쇄는 결국 리프로덕션입니다. 오리지널을 얼마나 가깝게 재현하느냐 하는 것이 인쇄 기술이거든요. 오스트리아 화가 구스타프 클림트 작품을 인쇄할 때였는데, 여러 도록을 살펴봤더니 컬러가 다 틀려. 어떤 책은 금이 너무 화려하고 어떤 책은 금이 너무 죽어 있어. 결국 빈(비엔나)에 가서 클림트의 키스(KISS) 그림을 보고 왔어요. 그 금색이 천한 금박이 아니에요. 박으로 처리할 수 있는 화려한 것이 아니고 굉장히 신비롭습니다. 거기다 금박을 때려서 해 놓으면 엄청 화려하긴 하지만 실제와는 거리가 있다는 거지. 그 정도로 오리지널에 관심을 갖고 있어요. 연미술이라는 인쇄소가 있는데, 그 대표가 나와 동기예요. 이 친구가 어느 날 갑자기 인쇄에 손을 대기 시작해서 지금은 삼성 VIP 캘린더를 합니다. 그 친구는 방향이 달라요. "인쇄는 고도의 사기야" 라고 하면서. 사기라는 것이 나쁜 뜻이 아니고, 오리지널은 오리지널이고 사람들의 감성에 호소해야 한다는 입장입니다. 저는 다릅니다. 적어도 대가들의 작품, 역사적인 작품은 인쇄 기술을 오리지널리티를 살리려는 데 써야 하는 것이지 무슨 쇼를 하듯이 허위로 과장하면 되겠어요? 내 철학은 그런 쪽이에요.

그런 인쇄 철학을 이루기 위해선 마음가짐만으로는 안 될 것 같다.

투자해야 합니다. 10억짜리 인쇄기를 사도 저는 옵션으로 7억, 8억을 붙여요. 경쟁사는 10억짜리 기계로 똑같은 것을 돌리고 나는 18억짜리 기계로 돌리지만 인쇄비는 똑같단 말이에요. 그럼 내가 손해죠. 품질에 신경을 쓰다 보니 한이 없어요. 오프셋 인쇄가 고속이기 때문에 열이 굉장히 납니다. 인쇄기 잉크 롤러가 얼마나 많아. 그게 회전하거든. 그러면 거기서 마찰열이 생기면 잉크 농도가 달라집니다. 잉크의 온도, 습도가 인쇄에 중요합니다. 온도가 상승하는데도 인쇄가 똑같이 나온다는 게 말이 안 돼요. 우리

기계 잉크 롤러는 안이 비어 있어요. 그 안에 냉각수가 들어가거든. 냉각수가 공급이 되기 때문에 순행식으로 온도를 억제합니다. 그런 데 투자해야 합니다. 그런 것을 하다 보니 퀄리티를 유지하는 거예요. 무슨 감으로 하는 것이 아닙니다. 굉장히 과학적으로 해야 합니다.

작품집이나 도록 인쇄에 강점일 듯한데.

사진에 관한 것은 저희가 세계적인 노하우를 갖고 있어요. 미국의 앤설 애덤스 같은 유명 사진가들 도록을 보면 참 웃겨. 색이 엉망이야. 삼성문화재단이 지원해서 배병우 사진가가 〈종묘〉 사진집을 만들 때 같이 작업했어요. 배 선생이 종묘의 사계를 찍었는데, 책이 너무 잘 나왔어. 그 책을 보고 하이델베르그 회사 독일인들이 깜짝 놀랐지. "아니, 어떻게 인쇄를 했나?" 자기들 기계가 이렇게까지 잘 나오는지 몰랐대.(웃음) 인쇄가 표현하는 먹이 일포드 인화지에 새카맣게 태워 놓은 것을 절대 못 따라갑니다. 거기다 비교하면 인쇄 먹은 거의 회색이에요. 우리가 그걸 극복하기 위해서 트라이톤(3도)을 독자적으로 만들었습니다. 특별한 노하우가 뭐냐면 먹을 두 개 써서 2도입니다. 먹2도에 그레이1도로 3도를 만드는데, 먹2도에서 커브를 어떻게 만들 거냐 그게 노하우예요. 포토샵 커브에 따라서 CMYK를 조절하는데 경험을 통해 산출한 겁니다. 그것을 그대로 적용하면 원색에서 보통 7도, 8도 인쇄 효과가 나요. 그 원리를 처음 적용한 것이 삼성문화재단 〈종묘〉 작업에서였어요.

인쇄에서는 98% 망점과 99% 망점, 100% 망점이 구분이 안 돼요. 그리고 계조에서 1%, 2% 차이는 사람이 못 느껴요. 인화지에서는 암부 디테일이 어떻게 보이냐면 빛을 흔들어 보면 어떤 각도에서는 그냥 똑같아 보이는데, 어떤 각도에서는 구분이 돼요. 눈이 그렇게 예민합니다. 그것을 인쇄에서도 차이를 두려면 1% 차이에 있는 계조들을 2%, 3%로 조금씩 늘려 줘야 돼요. 그러니까 먹을 두 개 씀으로써 200%까지 늘려 놓은 거예요. 셀로판지 두 장을 겹쳐 놓으면 훨씬 깊어지는 이치입니다. 계조가 자연스럽게 하이라이트부터 암부까지 잘 이어져야 하는데 진하게만 찍으면 소용없어요. 커브를 잘 만들어야 합니다.

해인기획의 주요 클라이언트는?

매출로 보면 신세계, 아모레퍼시픽이 제일 크고요, 그다음은
대부분 디자인 회사들입니다. 601비상, 아이앤아이… 안그라픽스
같은 경우는 내지는 안 오는데 화보나 특별한 경우는 가져옵니다.
이미지에 대한 중요성을 모르는 곳은 오지 않아요.

출판 분야 프로젝트도 하는 게 있는가?

예전에는 눈빛 같은 사진 전문 출판사도 찍어 가고 그랬는데
최근에는 뜸합니다. 출판 쪽에 열화당 이기웅 사장, 디자인하우스
이영혜 사장도 개인적으로 잘 압니다. 이분들이 인쇄에 대해서
빠꼼이처럼 이야기를 하는데, 내가 보면 인쇄에 대해서 무식해.
디자인하우스가 예전에 김치를 다룬 책을 여기서 작업을 했거든요.
책이 잘 나왔어. 초판 품절되고 재판을 찍는데, 자기들 잡지 찍는
곳에서 찍겠다 그러더라고. 나중에 보니 인쇄가 우울해. 인쇄가
얼마나 디자이너의 작업 완성도에 보탬을 주는지 그런 걸 잘 몰라.
아무 데나 가서 잉크 바르면 다 인쇄인 줄 아는 것 같아.

해인기획만의 인쇄 과정의 특성이라면?

풍부한 경험을 통한 색 농도 관리라고 볼 수 있어요. 우리가 하는
CMS, 컬러 매니지먼트 컨트롤이라는 것은, 물론 일의 성격에
따라서 컬러 관리를 하는 게 조금씩 다를 수 있어요. 화장품 일과
신세계 일은 성격이 달라요. 화장품은 인물 이미지가 많기 때문에.
그 미세한 기준들을 만들어 놓은 커브가 있어요. 그 커브를 거기에
적용하고, 그다음에는 교정지가 디지털이기 때문에 엡손 프린터로
다 봅니다. 옛날에는 필름으로 출력해서 보니까 훨씬 비슷한
감을 잡을 수 있었잖아요. 평판 교정지가 인쇄하고 비슷했거든요.
요즘에는 그게 아닌데도 불구하고 그 차이를 예민하게 맞춰 놨기
때문에 엡손이 잘 맞아요. 우리가 화면 보고 엡손에서 이상 없으면
인쇄가 거의 그대로 나와요. 또 종이입니다. 옛날에는 아트지,
스노우화이트지를 기본으로 했으니까 크게 문제없는데, 지금은
국산도 감성적인 종이가 많이 나왔거든요. 질감을 중시하다 보니까
널리 쓰이는데 인쇄 적성은 떨어지는 종이들이에요. 그런데도
불구하고 느낌이 좋다 그러면서 그런 것을 쓰면서 섬세한 해상도를

요구하는 고객들이 있어요. 그것에 맞춰서 선수도 조절해야 하고요, 선수가 높다고만 좋은 것은 아닙니다. 결국은 종이의 평활도나 먹는 성질, 이런 것에 따라서 적용하는 게 달라요. 풍부한 경험을 가지고 선택을 잘하는 게 중요한데, 해인기획의 강점입니다.

인쇄소와 협업하기 좋은 디자이너의 요건은 무엇이라고 생각하나?
쓸데없는 것 갖고 고집 안 부리면 되죠. 결국은 도움을 받아야 하잖아요. 좋은 디자이너이면서 아주 나쁜 디자이너는 어떤 디자이너냐면, 601비상 박금준 같은 케이스인데, 우선 열정을 갖고 인쇄물을 만드는 것이 좋은 점이고, 나쁜 점은 현장에서 끊임없이 실험을 시도한다는 거예요. 양면성이 있는 거예요. 그 실험 때문에 인쇄소는 괴롭지만 같이 공부하는 겁니다. 가령 이것이 아트 북 프로젝트 도록인데 원색에 은을 포함시켜 인쇄를 했어요. 은 때문에 창백해진 게 아니고 컬러 이미지 자체를 그렇게 만들어 왔어. 밝은 부분에 은을 넣겠다는 거야. 은이 들어 있는 약간 메탈릭한 기분을 내면서 원색이에요. 안 해 봤으니까 CMYK판에서 Y판에 은판을 추출해서 5도를 만들어 가져온 후 찍어 보니까 은이 하나도 안 보여. 은이 먹 뒤에 가려져서 안 보이는 거예요. 맛이 안 나는 거야. 실험을 통해서, CMYK 채널을 전부 반전시켰어요. 잉크 묻을 곳이 반대로 뒤집어지는 거야. 완벽하게 CMYK 망점이 묻지 않은 나머지 부분에 은이 채워지게 만든 거야. 논리가 쉽잖아요. 그렇게 해서 판을 만들어 줬어. 그렇게 해도 100%로 찍으면 이게 워낙 우중충한 그림이기 때문에 그림이 굉장히 탁해져요. 그래서 50%로 희석을 했어요. 그렇게 해서 자연스러운 이미지가 나온 거예요. 먹 안에 실버가 같이 나오는 거죠. 나도 안 해 봤으니 몰랐고 같이 실험을 하면서 새로운 것을 알게 되는 것은 좋은 일이죠.

이게 하라 겐야의 책인데, 여기 이미지가 한 장 있어요. 이것은 철저히 흑백이어야 돼요. 책 내용이 백(白)에 대한 철학이니까. 일본에서 필름을 한국으로 보내온 것 같아. 그것을 가지고 이 출판사가 찍는데 안 나오는 거야. 완성한 책을 일본으로 보내니 저자가 깜짝 놀라면서 "이거 안 됩니다"라고 하더래. 일본어로 된 책을 보여 주면서 어떻게 했는지 분석을 좀 해 달라는 거야. 보니 은을 깔았어. 은이 여기서는 안 보여. 은을 밑에 깔았어. 내가

이런 것을 해 봤기 때문에 감을 잡았죠. 은하고 회색하고 먹하고 3도로 만든 거예요. 이게 단도 그레이 갖고는 절대로 이런 맛이 안 나요. 2×3=6인데, 2×()=6 거꾸로 검산하는 것도 필요합니다. 프로세스를 많이 해 보면 풀어내는 능력이 생겨요.

인쇄소 입장에서 디자이너한테 바라는 점이 있다면?

공부 좀 해라, 말하고 싶은 거죠. 자기 느낌으로만 해결할 수 있는 문제가 아니고 지금은 인쇄 원리를 알아야 해요. 알아야 하는데도 불구하고 모르는 채로 버티고 감성으로만 해결하려고 하는 친구들은 해결이 안 돼요. 옛날에 매킨토시가 들어왔을 때 안상수 선생하고 나하고 영남대학교 이봉섭 선생하고 셋이 출장차 일본에 간 적이 있어요. 같이 여행하다가 한국에 매킨토시가 들어온다는 얘기가 나왔어. 안 선생은 일찍이 서체 만들고 하면서 이태원 미군부대에서 나오는 애플컴퓨터 8비트짜리 갖다가 연습을 충분히 해 보고 나서, 엘렉스가 나왔거든. 나도 먹고살려니 엘렉스를 바로 도입했는데, 우리 2년 선배밖에 안 되는 이봉섭 선생은 "나는 이대로 살다 죽을래" 이러는 거야. 그런 지가 몇십 년 지났는데 아직도 안 죽었어.(웃음) 새로운 변화에 대해서 적응하기 위해서는 몸살을 앓아야 하잖아요. 그것을 디자이너들이 안 하는 거야. 맨날 과거 생각만 하고 "전두환 시절이 좋았어"라고 그냥 앉아 있는 거야. 그래 놓고 결과는 좋기만을 바라니 말이 안 되는 거죠. 술 먹을 시간은 있어도 공부할 시간은 없는 거야. 그런 디자이너는 나쁜 디자이너야. 시대에 빨리빨리 적응을 하고, 특히 교수들 같은 경우는 자기가 가르칠 책임이 있으면 시대가 변화하는데 구체적으로 무엇이 어떻게 변화하는지 알아야 학생들한테도 가르쳐 주고 방향도 제시해 줄 것 아니에요?

구체적으로 디자이너가 인쇄에 대해 알아야 할 것이 무엇인가?

예를 들어 디지털 개념 같은 거예요. 인쇄에서 디지털 데이터는 망점이 아니라 픽셀로 이루어져 있잖아요. 픽셀 개념도 잘 몰라. 픽셀에서 pi는 picture고 el은 element예요. picture element, 화소라고 하거든요. 그림의 세포 같은 거거든요. 그런데 그 사이에 x가 있다고. x가 무엇이냐면 모든 요소를 품고 있는 거예요.

포토샵에서 사이즈를 키웠을 때 더 이상 커지지 않는 네모 칸, 그게 픽셀이거든요. 아날로그에서는 원자 같은 거예요. 원자가 전자하고 구성되면서 탄소도 됐다가 산소도 됐다가 결합을 깨뜨리면 다른 물질이 되고. 바로 그런 것이에요. x 안에는 위치 정보, 색상 정보 등이 다 들어 있어요 그 안의 숫자 정보 때문에 압축이 되는 거예요. 간단한 하나의 예지만 이런 원리를 다 알고 디지털에 접근해야 되거든요. 감성적으로만 만지는 것이 안 맞는 총으로 오조준해서 쏘는 거와 다를 게 없어요. 디지털 시대의 기초적인 지식이 전혀 없이 그냥 부딪혀서 독학으로 어깨너머로 배우고 해서 하니까 문제가 있어요. 쿽이나 인디자인이나 어떤 툴로 해도 마찬가지입니다. 어떤 한 페이지를 놓고 해 보라고 하면 다 달라요. 가령 표를 하나를 짠다고 할 때 한 박스 안에서 탭과 올리기 내리기로 해서 한 칸에서 다 해결하는 사람이 있고, 그 표를 엑셀 짜듯이 글자마다 박스를 수백 개 만들어서 하는 사람도 있고… 모로 가도 가지만 용량이 달라. 칸칸이 작업하면 용량이 훨씬 많이 필요하고, 고치려고 하면 일일이 다 고쳐야 합니다. 그렇게 하는 게 아니거든.

이론적으로는 CTP 기반 인쇄 품질이 더 좋아야 하는데, 필름 시절의 색 분해 업체 같은 중간 단계가 없어지면서 오히려 질이 낮아진 측면이 있는 것 같다는 지적도 있다.

정확한 이야기야. 그때는 전문가들이 품질을 업그레이드시켰잖아요. CTP는 디자이너를 대신해서 일을 해 주는 게 아니에요. 디자이너가 마지막 저장을 하면 포커스라든지 이런 기계적인 문제만 문제없이 해결해 주는 게 CTP예요. 품질이 옛날보다 나빠졌다면 자신이 과거 장인이 했던 것만큼 못 하고 있다고 스스로에게 이야기해야 하는 거예요. 자기 탓이야. 사람들이 헷갈리는 것이 이 인쇄소 가면 잘 안되는데 어떤 인쇄소에서는 어쩌다 좀 나아, 그러면 '아, 인쇄소에 따라서 무엇인가 다른가 보다' 하는데 그건 운인 것 같아. 문제는 자기한테 있다고 봐요.

기장의 역할이나 노하우가 과거보다 덜한가?

물론이죠. 인쇄기 잉크 키가 건반처럼 돼 있어서 피아노 친다고

하는데, 피아노 못 치게 하는 거죠. 그럼에도 불구하고 기장의
커리어는 굉장히 중요한 게, 인쇄에서는 건조 문제나 뒤묻음이나
여러 가지 트러블이 생길 수 있어요. 종이에 따라서 결과가 다르기
때문에. 그런 것들을 미리 잘 알아차려서 사고가 안 나게 하고, 인쇄
속도 조절 따위의 문제는 숙련된 기장이 할 수 있는 거죠.

인쇄물의 완성도에는 제본, 후가공 같은 부분도 중요한데.

우리나라 현실이 굉장히 어렵습니다. 일본만 해도 후가공 쪽이
기술적으로 안정돼 있는데, 우리나라는 기계적으로 하는 부분은
외국에서 좋은 기계를 많이 들여다 쓰니까 괜찮은데, 수작업이
조금이라도 있으면 초긴장해야 돼요. 장인 정신을 갖고 꼼꼼하게
하겠다는 의지를 가진 제본소 사장이 잘 안 계시고, 또 가 보면
일용직 근로자가 대부분입니다. 어저께까지만 해도 인형 눈 붙이다
여기 와서 제본을 하니까 숙달이 하나도 안 돼 있는 거야. 해 보던
일을 해야 노하우가 조금씩 쌓이는데 그게 안 되는 거야. 방학 때
되면 학생들이 편의점 아르바이트하다 와서 이거 하고, 그런 것이
문제예요. 우리 직원들이 많이 긴장을 하고, 어떤 일은 회사 안에서
많이 해요. 약간 우려가 된다고 하면 아예 우리가 사람을 사서
감독하에 합니다. 그게 힘들어요. 아직까지 우리나라 인프라가 아주
부족해요.

인쇄 경기가 안 좋은데 해인기획은 어떤가?

우리는 괜찮아요. 그러니까 특화를 하는 게 중요하다 이거죠.
우리가 전국에 있는 인쇄물을 다 할 순 없잖아요. 시장이 위축되면
밑바닥부터 영향을 받습니다. 그런데 특수 시장에 대한 욕구는
많이 안 변하거든요. 특수 고객에 한정된 고품질 인쇄는 여파를 덜
받습니다. 첨예한 가격 경쟁 상태에 있는 곳에서는 영향을 금방
받아 버리죠.

해외 일을 많이 한다고 들었는데.

국내 시장이 너무 좁다고 느끼기 때문에 해외도 고급 일이 있으니까
하는 거예요. 해외 디자이너들이 와서 우리를 보고 확신을 가질
수 있도록 조치를 했어요. 인쇄소 안에 게스트룸도 만들어 편하게

작업할 수 있도록. 그런데 좀 얄미워요. 뉴욕에 있는 유명한 디자인
회사하고 일을 하는데 우리 회사와 일하는 것을 비밀로 해요.
왜냐면 다른 경쟁사가 끼어들면 안 되니까. 서로 노하우를 가르쳐
주지 않는 거지. 전체적인 비율은 10% 정도예요. 앞으로 좀 늘려
가야죠. 우리 아들이 그래픽 디자인을 전공하고 601비상에 좀
있었어요. 디자인을 하다가 아버지가 해인기획을 하니까, 언젠가는
이것을 해야 할 것 아니겠어요? 큰놈이니까. 근데 이 자식이 갑자기
유학을 가겠대. 뉴욕 프랫인스티튜트에서 비주얼 커뮤니케이션
석사를 하고 왔어요. 지금 여기 와 있어요. 애가 앞으로 적극적으로
해야지. 나는 아무래도 언어 장벽도 있으니까.

**디지털 인쇄 시대가 점점 더 빠른 속도로 온다. 디지털 인쇄에 대한
관심은 있나?**
그럼요. 성격이 좀 다르기 때문에, 오프셋을 전환하는 게 아니고
오프셋 기반을 두고 디지털로 다양성을 확장할 생각을 갖고 있어요.

디지털 인쇄 품질이 거의 오프셋의 80, 90% 올라왔다고 한다.
일반 인쇄물은 그렇게 말씀해도 되고요, 특수한 기법을
구사한다든가 하는 것은 안 되죠. 속도는 반 정도는 따라온 것
같아요. 그 정도면 무리 없어요. 애뉴얼 리포트나 보안이 필요한 것,
주주총회 하는 데 107부가 필요하다, 그러면 로스 없이 107부가 딱
나오거든요.

향후 계획에 대해서 말해 달라.
우리나라가 세계적으로 인쇄 종주국입니다. 세계 최고의 목판본,
무구정광대다라니경, 700년대에 그렇게 정교한 목판인쇄술을 갖고
있었습니다. 직지심체요절 아시잖아요? 구텐베르크보다 200년
앞섰어요. 그게 다 발명은 중국에서 한 거예요. 종이도 그렇고
활자 기술도 그렇고. 한국에 와서 꽃피운 겁니다. 송나라 도자기가
한국에 와서 상감청자라는 새로운 기법으로 발전한 것처럼. 우리
핏속에는 장인 유전자가 들어 있어요. 그런데 이게 언제 망가졌냐.
일제 36년 동안 말도 잊어버리고 이름도 바꾸고 하면서 맥이
끊어진 거예요. 이것을 잘 봉합해서 이으면 우리가 잘할 수 있는

종목이 이 분야입니다. 나는 세계에서 가장 인쇄 잘하고 싶은 곳이
되는 게 꿈이에요. 기계는 유럽에서 만들었지만 만든 놈들이 하는
인쇄보다도 우리가 하는 인쇄가, 어떻게 사람이 신의 경지로 할
수가 있지? 이런 이야기를 들어야죠. 그게 목표예요. 제 대(代)에서
안 되면 제 아래 대에서 그렇게 해야 합니다.

끝으로 하고 싶은 말이 있다면.

제가 고등학교를 예고 나왔어요. 어떻게 보면 일찍 디자인에 대해서
눈을 뜬 거예요. 비닥(VIDAK) 2003년도 회장을 했어요. 지금은
디자인단체총연합회의 부회장이에요. 디자인이라는 문제가
굉장히 현실적인 문제거든요. 내가 디자인 회사를 하다 인쇄를 하게
되니 인쇄업이 마치 강남에서 술집 하는 것처럼, 디자인으로부터
외도해서 무슨 허드렛일을 하는 것처럼 생각하는 경향이 있어요.
절대로 안 그렇다 이거지. 디자인이 그냥 겉멋이나 들리고 컨셉이나
갖고 이야기하는 것이 전부가 아니다 이거야. 약 먹은 놈들처럼
붕 떠 있고 그러면서 가치판단을 잘 못하는 것 같아요. 당연히
박금준씨 같은 크리에이터, 발상하는 사람이 있어야 하는 것처럼
인쇄에서 테크니컬을 통해 디자인 퀄리티를 잘 지킬 수 있는 사람이
필요해요. 똑같은 결과물을 놓고 이것이 누구 작품이냐, 박금준은
박금준 작품이라고 하겠지요. 내가 인쇄를 시작하게 된 동기이기도
한데, 이건 인쇄소의 걸작이기도 한 겁니다. 뭐가 더 중요하냐?
다 중요한 거예요. 그런 면에 있어서도 모든 부문이 가치평가를
제대로 하고 이 분야에도 장인들이 많이 투신을 해야 한다고
생각해요. 그래야 전체가 올라가는 거지, 이게 주둥이만 갖고 되는
게 아닙니다.

인쇄 토크

2012년 12월 20일
땡스북스 서점, 서울

박연주(프리랜서 그래픽 디자이너)
이기섭(땡스북스 스튜디오 대표)
조현열(헤이조 스튜디오 그래픽 디자이너)

출처: 〈GRAPHIC〉 #25 (2013. 1)

박연주씨의 프로젝트에 대해 말하는 것으로 시작하자. 이번 호에 소개된 〈정경자 사진집〉을 비롯해, 특히 재작년 말 '권혁수의 생각' 전 도록을 보면 책 내용을 책 구조가 반영하는 스타일인데, 가령 종이의 뒤비침 현상을 이용해서 글자가 뒤비침처럼 보이지만 사실은 인쇄된 것이다. 왜 그런 구조를 생각했으며 인쇄 과정에서 큰 무리가 없었는지.

박연주: 권혁수라는 디자인 활동가이자 교육자인 그분의 활동을 엮어서 전시를 보여 주고 그것을 책으로 만든 것인데, 제목도 '생각' 전이다. '생각'이 어떻게 '활동'이 됐는가, 혹은 어떻게 생각이 '운동' 이 됐는가. 책 컨셉은 종이의 성질을 반영한 것이다. 생각이라는 게 수면 아래에 잠겨 있는 것인데, 그것이 운동이나 활동의 영역으로 넘어오게 된다. 생각이 점점 더 드러나게 되는 그런 방식을 어떻게 구현할 수 있을까. 처음 장을 보면 종이 앞면이 흐리고, 뒷면이 진하다. 처음에는 '생각의 영역'에 머물다가 뒤쪽으로 갈수록 '활동의 영역'으로 가는 것이다. 그래서 뒤로 가면서 종이 앞면이 점점 더 진해지고 뒷면이 흐려지는 구조가 됐다. 이렇게 구조나 종이 성질을 컨셉을 대입시켜서 작업한 결과다. 인쇄 과정에서는 큰 문제는 없었다. 제가 예전에 똑같지는 않지만 종이 뒷면에 비치는 것처럼 인쇄해 본 적이 있었다. 이것은 조금 더 발전된 단계라고 볼 수 있는데 예전에 처음 할 때는 뒷면이 앞면과 정확히 일치할까부터, 걱정이 굉장히 많았다. 한 번도 안 해 본 것이기 때문에. 핀이 약간만 어긋나도 이상해지니까. 현아라는 작가 작업이었는데 밤에 꿈도 꿨다. 인쇄소 가는 꿈.(웃음)

글씨가 점차 흐려지거나 진해지는 것은 데이터로 조정을 한 것인가?

박연주: 그렇다. (앞면과 뒷면의 데이터 농도를) 둘이 합칠 때 100이다. 그런데 한쪽이 95%면 다른 쪽은 5%인 식으로. 넘어가면 뒷면이 30%라면 앞면은 70%가 된다.

평소 작업이 인쇄 과정과 결부돼 있다. 인쇄소와의 협업에는 큰

무리가 없나?

박연주: 쉽진 않다. 회의를 많이 하려고 한다. 그냥 인쇄소로 인쇄 사양만 보내는 것이 아니라 항상 아이디어 떠오르면 그게 먼저 구현이 가능한지 물어본다. 가능할 것 같다고 하면 거기서부터 풀어 나간다. 가끔 제가 뜬금없는 것을 생각하기 때문에.

이기섭씨가 최근에 디자인한 인문서 에드워드 사이드 선집은 책의 흐름과 인쇄라는 측면에서 일반적인 인문서와는 다른 접근이 느껴진다.

이기섭: 땡스북스를 하기 전에는 주로 기업 일을 했다. 애뉴얼 리포트나 브로슈어 작업을 하는 전문 스튜디오는 북 디자인 시장으로 못 들어온다. 일단은 단가가 안 맞는 부분이 크고, 아무래도 북 디자인은 디자인 스튜디오의 일이 아니라 전문 북 디자이너가 하는 것처럼 나눠지는 경향이 있다. 그러다 보니 북 디자인 부문은 출판사가 주도권을 쥐고 표지를 누구에게 의뢰한다든가 하는 경향이 짙다. 책이라는 것이 하나의 밸런스인데, 박연주 디자이너가 좀 전에 설명한 프로젝트는 하나의 '작품' 인데, 북 디자인에서는 이런 프로젝트가 흔치 않다. 우리나라 북 디자인을 볼 때 가장 안타까운 것은 책이라는 것이 밸런스가 다 맞아야 하는데 이런 것에 대한 출판사의 이해가 부족하다는 것이다. 출판사와 이야기를 해 보면 가령 일반적으로 비워 두는 표지 안쪽, 거기 하얗게 남겨 두는데 왜 굳이 거기에 인쇄를 해야 하는지 납득을 못 한다. 판매에 전혀 영향을 주지 않기 때문에. 디자인적으로 완성도를 높이는 몇몇 시도가 판매와 무관하다는 이유로 출판사 오너가 그 섬세한 부분에 신경 쓰는 것을 동조하지 못하는 거다.

에드워드 사이드 선집 시리즈는 마티 출판사와 저희가 1년간 책을 디자인하기로 연간 계약을 맺고 시작한 작업이다. 협의를 하면서 기존에 단행본을 낼 때의 인쇄비 수준을 초과하지 않기로 했다. 디자이너가 욕심을 내다 보면 비용이 올라가는데, 이 부분은 사실 인문학 책을 내는 출판사에서는 큰 부담으로 돌아온다.

그걸 염두에 두고 일반적인 단행본과는 차별화할 수 있는 것을 고민했다. 보통 표지는 4도를 찍는데, 4도 인쇄비나 별색 2도 인쇄비나 같다. 표지의 별색 2도 인쇄를 통해 일반적인 표지들의 컬러와 다른 색을 낼 수 있었다. 표지 종이도 앙상블 계열 정도 쓰는 것은 출판사가 양해를 해서 그 계열에서 가장 싼 종이인 앨범지를 사용했다. 앨범지가 발색이 조금 떨어지는 대신에 텁텁한 느낌이 나는데, 결국 물성과 인쇄 효과에서의 조금 다른 부분을 찾았다고 생각한다. 거기서 세이브한 비용을 갖고 그동안 안 건드렸던 표지 안쪽과 면지 인쇄를 했다. 면지도 표지의 연장 개념으로 생각했기 때문에. 출판사와 협의 과정에서 비용이 안 올라가는 한도 내에서 자율권을 받았고 그간 신경을 쓰지 않았던 부분에 다가간 것이 차별 포인트였다. 책을 하나의 오브젝트로 봤을 때 표지 따로 내지 따로라는 것은 완성도에 있어서 가장 큰 문제점이라고 생각한다.

출간하고 나서 출판사 반응은 어땠는지.

이기섭: 다행히 굉장히 좋아했다. 인문학 책들이 잘 안 팔린다. 선물용으로 많이 판매가 됐다고 한다.(웃음) 디자인 스튜디오들이 전문적으로 북 디자인을 하려면 결국은 비용 문제가 가장 크다. 그런 부분에서 저희는 연간 계약을 했기 때문에 개별 단가를 좀 낮췄고, 서로 위닝 포인트를 찾은 거다. 저희도 서점을 운영하면서 기업 일보다는 북 디자인 일을 하고 싶었던 바람과도 맞았다.

박연주: 만족도가 서로 높았을 것 같다.

이기섭: 맞다. 또 서로 호흡이 맞다 보니까 시간도 줄고. 지난해 마티 출판사가 〈집짓기 바이블〉이라는 책을 냈는데, 집짓기 열풍하고 잘 맞아서 그 책이 많이 팔렸는데, 그렇게 수익이 있는 책을 내면서 그 수익으로 인문학 책을 내는 출판사다. 그 사이에서 저희와도 접점을 잘 찾은 셈이다.

기업 프로젝트는 디자이너가 주도적으로 인쇄소를 선택해 협업하는 방식인 데 비해 단행본 인쇄는 출판사의 기존 거래처가

있는 경우가 대부분이다. 여기서 오는 어려움은 무엇인가?

이기섭: 오늘 대담 주제인 인쇄 문화와도 관련이 있는데, 제가
88학번이고 1994년부터 디자인 스튜디오 일을 했으니까 제법 됐다.
그간 디자인비도 참 안 올랐지만 인쇄비도 안 올랐다. 인쇄소 상황이
열악한 것을 잘 알고 있다. 보편적인 프로세스의 책이면 별문제가
없다. 그런데 새로운 것에 호기심이 많은 디자이너는 늘 다른 것을
해 보고 싶다. 그럴 때 인쇄소에 감리를 가는 순간 인쇄소 기장과의
관계가 문제가 된다. 주어진 시간에 이것을 다 찍어야 하는데 제가
까다로운 요구를 하는 순간 일정에 차질이 생겨 버린다. 그것에
대해서 비용으로 지불하는 문화가 있어야 하지만 현실적으로
그렇지 못하다. 불쑥 까다로운 요구가 끼어들어 오면 일단은 협의를
잘해서 책을 잘 만들자는 대의는 없어진다. (기장들 입장에서는)
왜 오늘 나에게 이런 시련이, 이런 분위기다. 박카스를 사서
드리면서 조금 더 분위기도 개선해 보려고 노력하지만 근본적으로
마음이 약한 디자이너가 기장을 너무 힘들게 할 수가 없다. 정말
맘 같아서는 비용을 더 지불하고 시간을 더 확보해서 하고 싶지만
결국은 절충하게 된다. 현실을 아니까, 내 주장만 할 수도 없다. 조금
새로운 시도나 다른 제본, 다른 방식이 끼어들기에는 디자이너가
헤쳐 나가기에 어려움이 크다.

조현열씨는 최근에 아모레퍼시픽에서 의뢰받은 도록 작업을 했다.

조현열: 매년 아모레퍼시픽에서 설화수라는 브랜드를 홍보하기
위해서 설화문화전이라는 전시를 한다. 아무래도 후원이
아모레퍼시픽인 만큼 비용 지불을 할 용의가 있는 클라이언트라서
일단은 예산의 스트레스는 없었다. 해 보고 싶은 대로 해 볼 수 있는
프로젝트였다.

이기섭: 인쇄는 아모레퍼시픽 자회사인 태신인팩에서 했나?

조현열: 인쇄는 제가 거래하던 곳(신사고 하이테크)에서 했다. 매년
전통 장인을 소개하는 책자인데 이번에는 특별히 항아리, 옹기를

제작하는 분들의 옹기를 학고재라는 전시장에서 전시를 하는
프로젝트였고, 그것을 소개하는 책자가 설화문화전 도록이다.

**조현열씨도 종이라든가, 인쇄라든가, 제본 같은 것을 책 컨셉과
결부해 탐구하려는 성향이 강하다. 책의 구조를 발상하는 과정에
대해 말해 달라.**

조현열: 예전에 기업물을 디자인할 때는 후가공이라든지
별색이라든지 비싼 수입지를 써 본다든지, 그런 부분에 대해서
디자이너들이 고민을 많이 했는데, 그것도 중요하지만 책이라는
것 자체가 갖고 있는 특징들, 구조들을 최대한 살려 볼 수 있는
아이디어가 무엇이 있을까라는 고민이 들기 시작했다. 외국 책에서
영감을 받기도 했다. 언젠가부터는 중철 제본에 대해서 관심을
많이 갖게 됐고, 해외에서 중철로 실험한 책을 인상적으로 보기도
했다. 디자이너들이 작업을 하다가 인쇄 프로세스를 정확히 알지
못했을 때 오는 실수들, 어쩌면 실수라기보다는 그 선 안에서
끝나기 마련인데 (프로세스를) 알게 됨으로써 또 다른 실험을 할 수
있는 여지들이 무엇이 있을까라는 고민을 했을 때 굉장히 다양한
결과물을 만들어 낼 수 있겠다는 생각이 들었다. 설화문화전
도록은 중철 형식이지만 아무래도 VIP 고객이 보는 것이어서
클라이언트가 철심이 들어가는 것을 굉장히 꺼려서 (시간상의
문제에도 불구하고) 일정을 조금 늘려서 실로 페매자고 했다. 중철
제본이 갖고 있는 특징, 가운데서 쫙 펴졌을 때 한 장의 종이가 되고
그 안으로 들어갈수록 거꾸로 서로 만나는 부분들에서 연계성을
찾아 가려고 했다. 그러다 보니 모니터상에서 예측하기가 굉장히
어려웠고 일일이 접어 가면서 페이지네이션 검토를 거듭한,
가제본을 많이 한 프로젝트였다.

프로젝트 진행 과정에서 인쇄 교정을 여러 번 했다고 들었다.

조현열: 문화예술 쪽 일은 예산이 항상 적다. 인쇄비도 기업물에
비해서 적다. 잘 아시겠지만 예전 기업물을 할 때는 데이터를 보내고
다음 날 오면 교정지가 쌓여 있었다. 그것도 종이별로. 그것을

봤을 때 나름 희열이 있었다. 이 종이에는 이런 질감이 나오고 이 종이에는 또 다른 질감이 나오는구나. 나중에 나도 이렇게 할 수 있겠구나 했는데, 문화예술 쪽 일에는 워낙 예산이 적기 때문에 그럴 엄두를 낼 수가 없는 거다. 다행히 아모레퍼시픽은 인쇄교정에 들어가는 예산까지 책정이 돼 있었고, 어떤 종이에 어떻게 인쇄가 되는지 보고 싶다는 요구가 있었기 때문에 비용만 지불하면 얼마든지 보여 줄 수 있다, 이렇게 된 거다. 요즘 일반적인 프로젝트에서는 교정 단계가 축소된 듯하다.

박연주: 교정을 보는 프로세스가 없어졌다. CTP로 작업을 하면서 아예 프로세스 자체가 단축됐다.

이기섭: 과거보다 오류도 줄어든 반면, 전에는 꼭 컬러 교정을 내서 잡아내야 하는 게 있었는데 확실히 교정 단계가 축소된 것 같다.

우리나라 인쇄소 주변에서 이루어지는 인쇄 프로세스가 규격화된 일은 빨리빨리 잘하는데, 약간의 다양성만 들어가면 인쇄소가 매우 힘들어한다. 현장에서 그것을 피부로 느끼는지?

박연주: 좀 전에 이기섭 선배가 이야기한 것이 거의 핵심적인 것 같은데, 그래서 더더욱 단행본 출판물이 규격화되고 더더욱 빠르고 쉬운 방법으로 하게 되는 경향을 여태까지 가졌던 것 같다. 최근에 조금씩 변화가 있는 것 같긴 하지만 여전히 정해진 틀이나 프로세스 안에서 하는 것을 선호한다. 어느 인쇄소를 가나 '시간은 돈이다' 이것이 인쇄소의 공식이니까.

최근, 출판물의 다양성이 조금씩 늘어난다고 보는가?

이기섭: 저는 서점을 운영하다 보니까, 특히나 저희는 홍대 앞에 있는 서점이다 보니까 디자인에 민감한 독자들이 다른 곳보다 좀 더 많은 것 같다. 물성이 독특한 책이 판매가 잘되는 경우가 있다. 이건 확실히 출판사 대표의 성향인데 그런 쪽에서 감각이 더 있으신 분은 새로운 시도를 하고 그런 것이 잘 맞아떨어졌을 때는 결과로 확실히

판매에 영향을 준다. 한편 단행본 디자인에서는 레이아웃과 그림의 차이만 생각하는 경향이 크다. 종이 물성, 제본 방법 같은 것을 조금 다르게 했을 때 컨펌을 받는다고 가정해 보자. 모니터상에서 그것을 알아본다는 것은 불가능한데, 대화만으로 알아채 줄 수 있는 편집자나 출판사 대표가 많지 않다. 디자이너는 머릿속에서 종이만으로도 분명히 변화가 있기 때문에 서체를 정갈하게, 요 자리에 요렇게 놓지만, 이것을 모니터 화면에 띄워 놓았을 때는 설명만 가지고는 부족하다.

박연주: 디자인 안 했네? 이렇게 생각하죠.

이기섭: 디자인비 드렸을 텐데.(웃음) 그런 부분을 설득하는 것은 아직 힘들다. 그럼에도 불구하고 몇몇 그런 책이 호응을 얻는 사례가 있다. 전반적으로 출판 환경이 어려운 것은 사실이기 때문에 전보다는 출판 부수도 많이 줄었고 이런 여건을 감안해 볼 때는 디자이너에게는 장단점이 있는 것 같다. 오히려 실험해 볼 수 있는 여지도 있지만 더 신중해져야 하는 부분도 있다.

최근 젊은 독립 디자이너를 중심으로 형식적으로 특별한 책을 의식적으로 만들어 내는 분위기가 있다.

조현열: 인쇄가 사양 산업인 것은 확실한 것 같다. 출판물에 대해서 사람들이 원했던 것이 예전에는 확실히 '정보 기능'이었다고 생각한다. 정보를 전달하는 수단으로 가장 중요한 매체가 책이었기 때문에 주문도 엄청났고 인쇄소도 행복했던 시절이 있었지만, 지금은 매체가 바뀌면서 자연스럽게 사양 산업이 되고 있는 상황이다. 미래를 점치긴 어렵지만 책이 점점 공예화되는 느낌이다. 적절한 단어인지는 모르겠지만 책이라는 매체가 장인이 만들어 낸 공예품 혹은 사치품이랄까. 기능으로서 책을 구매하는 것이 아니라 예뻐서, 소유하고 싶어서 사고 싶어 한다는 생각이 많이 든다.

박연주: 정보 전달 이외에 어떤 가치를 만들어 내야 하는 거다. 그 가치가 무엇이냐고 했을 때, 예술적인 가치든 컬렉션의 가치든

허영심을 충족시키는 것이든 어떤 방식으로든 책이 정보 전달 외의
가치를 가질 필요성이 커진 것 같다.

이기섭: 10여 년 전에는 편집 디자이너들이 많이 하던 일 중에
사외보가 있었다. 당시에도 기업 일 중에서는 애뉴얼 리포트가
고급 일이었다. 1년에 한 번 하니까. 종이도 비싼 것을 많이 썼고
예산도 많이 배정됐다. 그런데 사실 디자인 회사의 주 수입원은
사외보였다. 기업이 사내보, 사외보 다 만들었다. 그때는 인터넷이
보편화가 안 됐던 시절이었기 때문에 회사가 사람들과 만날 수
있는 창구가 인쇄물이었고 인쇄물로서 책자를 만들어서 홍보를
했던 시절이었다. 사외보가 시장에서 죽은 지가 꽤 됐다. 10년
전부터 점점 없어지더니 5년 전부터는 사외보는 대부분 없어지고
웹사이트로 바뀌었다. 애뉴얼 리포트는 여전히 고급스럽게 만든다.
1년에 한 번 주주총회에서 주주에게 줘야 하니까. 백화점 전단류는
아직도 종이로 나온다. 이마트에 가도 쭉 쌓여 있다. 출판물도 아주
고급 출판물과 단기간 내에 빨리 효과를 봐야 하는, 대량 유통해야
하는 것은 남고, 어중간한 중간 시장의 출판물은 전자책 쪽으로
흘러 들어갈 것이라는 생각이 많이 든다. 조현열씨가 말씀했듯 고급
인쇄물은 좀 더 공예화되는 것도 맞다. 소장가치가 중요하니까.
옛날에는 레이아웃으로 승부하던 것들이 점점 소재감, 제본 특성,
판형의 묘미라든가 이런 요소로 어필할 수 있는 여지가 많아진
건 사실이다. 전반적으로 전자책의 등장과 스마트폰 대중화와
더불어서 생기는 변화라는 생각이 든다.

**일부 출판물이 공예화한다고 해도 결국은 프로덕션 과정에서
구현이 돼야 한다. 기존의 인쇄소는 늘 하던 방식으로 해 오는
습관이 있고 거기에서 생기는 어려움도 상당할 듯하다.**

박연주: 그 부분은 두 분 다 확실하게 언급했지만 해결할 수 있는
방법은 비용의 지급이다. 더 많은 비용과 더 많은 시간. 막무가내로
적은 비용과 적은 시간을 주면서 해내라고 할 수는 없는 일이다.
그러다 보니 인쇄소도 양극화되는 것 같다. 인쇄물의 양극화도
있지만 인쇄소 자체도 다양성을 전제한 인쇄물을 다루는 인쇄소와

그렇지 않은 인쇄소로 많이 갈리고 있는 것 아닌가. 인쇄비도 크게 차이가 난다.

이기섭: 인쇄물의 다양성이란 관점에서 소통하면서 만들 수 있는 인쇄소가 많지가 않다. (박연주에게) 추천해 주실 곳 있는지.(웃음)

박연주: 문성인쇄.(웃음) 이 외에도 몇몇 실험적인 작업을 하는 디자이너가 주로 찾는 인쇄소들이 있는 것 같다. 많이들 아시는 으뜸프로세스, 문성인쇄, 효성문화 이런 곳.

이기섭: 문성인쇄는 제법 오래된 인쇄소다. 옛날부터 문성인쇄 사장님은 새로운 것을 가져오면 좋아하셨다. 물론 가격은 좀 더 받으시지만 정말 마음이 편하다. 그런데 다른 건으로 일하다 보면 인쇄소는 이미 정해져 있다. 이 집은 이 시간 내에 일을 쳐내야 하는 집인데 가서 이것을 구현해 내려면 가기 전에 미리 마음의 준비도 해야 한다. 아직도 인쇄 퀄리티에 따라, 시간을 더 쓰는 것에 따라 돈을 더 내야 한다는 문화가 정착을 못 한 부분이 크다. 아직도 연당 얼마, 도당 얼마 이런 식으로 물리적으로 비교를 하니까.

조현열: 저도 기업 쪽 일도 하고 문화예술 쪽 일 등 여러 가지 다 하는데 정말 심한 양극화가 있다. (클라이언트가) 인쇄비를 지불할 수 있는 능력이라는 관점에서. 한번 기업 쪽 일을 주로 하는 분을 만나서 인쇄비 이야기를 한 적이 있다. 너무나 적은 예산으로 만들어지는 책의 인쇄비는 보통 단행본이라고 했을 때 전부 200만원, 300만원 안에서 해결을 해야 하는 상황인데 그러다 보면 값싼 인쇄소를 찾게 된다. 제가 알고 있는 도당 단가를 말했더니 그분이 너무 놀라는 거다. "인쇄소도 먹고살아야지 않느냐?" 고. 보통 클라이언트로부터 일을 받을 때 턴키(turnkey)로 받는 경우가 많다. 디자인비, 인쇄비 포함해 가장 적은 금액을 써내는 디자인 회사가 선택받는 경우도 많다. 디자이너 입장에서는 자신이 인쇄비를 지불해야 하는데, 적정 마진을 생각하다 보면 저렴한 인쇄소를 찾을 수밖에 없어 인쇄 퀄리티를 희생하는 부분이 있다. 클라이언트가 특정 인쇄소만 거래하는 경우가 차라리 편하다.

인쇄는 종이에 하는 것이기 때문에 인쇄에 있어 종이는 정말 중요하다. 이 디자인에는 이 종이가 가장 적합하다고 판단하는 기준은 무엇인가?

박연주: 제 경우는 직관이다. 물론 컨셉에 맞아야 한다. 총체적으로 구현하고자 하는 컨셉이 딱딱한지, 물렁한지, 두꺼운지, 얇은지, 날카로운지, 뭉툭한지 등이 전체적으로 맞아야겠지만 직관도 무시할 수 없는 게 그런 내용물과 그것의 크기나 분량을 봤을 때 요 정도 크기에, 요 정도 두께의 책이었으면 좋겠다는 확신이 올 때가 있다. 종이가 소프트했으면 좋겠다, 빠닥빠닥했으면 좋겠다, 많이 비쳤으면 좋겠다, 완전히 글로시했으면 좋겠다, 이런 느낌이 올 때가 있는데 그런 게 종이 선택을 좌우한다. 아울러 책 판형과 두께가 종이와 민감하게 결합돼 있다. 그런 것은 제가 다 알 수 없으니 인쇄소에 문의한다. 이 종이를 쓰고 싶은데 어떤지. 그럴 때 대답을 해 줄 수 있는 인쇄소가 좋다. 그다음에는 종이 비용이다. 비용은 역시 중요하다.

그렇게 해서 주로 선택하는 종이가 무엇인가?

박연주: 모조지, 스노우지, 아트지 3가지.(모두 웃음)

이기섭: 저 같은 경우에는 종이 선택에 있어서 자유로웠던 적이 거의 없었던 것 같다. 우리나라가 몇몇 종이 외엔 다 수입지다. 외국 책들 보면 여러 지질의 느낌은 비슷해도 발색도를 보면 다른 종이도 많다. 그런데 우리는 요즘은 좀 더 많아졌지만 예전에는 아트지, 스노우지, 모조지 3가지였다.

박연주: 일명 '아스모'.(웃음)

이기섭: 이 3가지에서 자유롭지 않아서 그때는 색감이 안 올라오지만 대부분 크게 문제가 없으면 모조지를 선호했다. 아트지와 스노우화이트지의 반짝거림도 싫어서. 클라이언트가 기피해도 디자인감으로 극복해서 셔틀을 시켜 많이 쓰다가 최근에

저 같은 경우는 그린라이트를 자주 쓴다. 기장들은 싫어한다. 지분이 많이 날려서. 그래도 모조지보다는 발색력이 좋아서 인쇄할 때 조금만 더 신경을 쓰면 색깔 구현력은 제법 훌륭한 편이다. 가격대 성능, 가볍고 두께도 모조지보다 더 나가기 때문에 그린라이트를 감리 잘해서 쓰면 완성도가 높다. 최근 그린라이트를 쓴 것 중 하나가 '젊은 건축가상' 도록이다. 새건축사협의회라는 곳에서 매해 3명의 건축가를 뽑아서 전시를 해 주고 책을 내주는데, 예산이 딱 정해져 있었다. 전에는 도록이 권당 5만원이었다. 그렇게 500부를 찍었는데 노출이 잘 안됐다. 조금 대중화를 하고 싶다고 해서 그 예산 내에서 사양을 줄여 500권이 아니라, 이번에는 2000 부를 찍을 수 있었다. 가격도 1만8000원으로 떨어뜨리고. 이것에는 그린라이트가 한몫했다. 전에는 도록에는 모조지나 E-라이트 계열은 쓸 수 없다는 분위기가 있어서 (값비싼) 누보지 계열로 썼기 때문에.

박연주: 책 장사 같다.(웃음)

이기섭: 서점을 하다 보니. 이런 식으로 여러 권 팔았다.(웃음) 도록이다 보니 제본은 (펼침성이 좋은) PUR 제본을 했다. 전반적으로 비용을 줄이기 위해서 면지를 안 넣고 전체적인 리듬감을 다 짜 놓은 것이었다. 이게 굉장히 중요한 부분인데 저하고 상관없이 (책을 보여 주며) 이렇게 면지가 들어갔다. 제본소에서 기계가 종이를 잡으니까 종이가 찢어지더란다. 그래서 제본소 기장님이 알아서.(웃음)

박연주: 면지가 너무 두껍다 싶었다.

이기섭: 그것도 두 장이나. 이게 전체적인 책넘김에 있어서 굉장히 방해를 한다. PUR 제본을 해서 굉장히 유연하게 만들어 놨는데… 제작 파트에서 아직도 디자이너가 면지를 넣고 안 넣고를 섬세하게 조절을 했다는 문화적 인식이 없는 거다. 어쨌든 책이 굉장히 가볍다. 페이지 수에 비해서 볼륨감이 나오다 보니까 책의 존재감이 필요할 때는 장점이 있다. 우리가 사실 색감도 좋고,

질감도 좋고, 발색이 좋은 종이를 쓰고 싶지만 대부분 현실적인 이유 때문에 저렴한 용지 중에서 차선책을 찾게 된다. 사람들이 그린라이트와 E-라이트가 비슷하다고 생각하는데 발색이 많이 다르다. 그린라이트의 어려운 점이 있다면 지분이 날리다 보니까 희끗희끗하게 묻어나는 현상이 생기는 것이다. 인쇄소가 싫어한다.

최근에는 발색 자체보다는 종이가 가진 감성이나 성질을 중요시하는 경향이 있다고 한다.

조현열: 가장 중요한 것은 경험인 것 같다. 직접 써 봐야 이 용지가 어떻다는 것을 알게 되는 것들. 써 보지 않고는 모른다. 이 종이는 인쇄가 반짝거린다, 번진다, 흡수를 한다, 이런 것을 경험해 봐야지 디자이너가 원하는 종이를 정확히 쓸 수 있다. 요즘에는 디자이너들이 선호하는 용지가 약간 빈티지한 성향의 종이인 듯하다. E-라이트나 그린라이트류의 종이들.

이기섭: 전체적으로 텁텁한 질감을 반짝거리는 질감보다는 선호하는 것 같다.

조현열: 모조지 성향의 무광택이면서도 발색이 잘되는 것을 굉장히 원하는 경향이 있는 것 같다.

박연주: 제가 〈이안 매거진〉 8호에 사용한 종이가 팍스러프라는 종이다. 느낌은 모조지 같은 게 있는데 굉장히 인쇄감이 좋다. 이 잡지는 특히 사진 잡지이기 때문에 종이가 굉장히 중요한데 아마 이야기하신 것이 이런 느낌이 아닐까 싶다. 모조지 같은 질감인데 인쇄는 잘되는.

조현열: 중요한 것은 가격.

박연주: 종이 가격은 그렇게 비싸지는 않은데, 수입된 분량이 얼마 안 된다고 알고 있다. 이야기하신 것처럼 요즘에는 예를 들면 텍스트 용지로 색지를 쓰기도 하고, 인쇄소 입장에서 보면 전통적인

것이 아니라 예상치 못했던, 포장용지로나 쓰일 법한 종이에 인쇄를 하기도 하고 그런 경향이 있는 것 같다.

감성적이고 텁텁한 종이류를 많이 사용하는 이유가 무엇일까?

이기섭: 우리나라의 거의 모든 잡지가 스노우화이트지나 아트지에 인쇄한다. 두 종이가 너무 많이 소비되기 때문에, 그 둘을 피하고 싶은 디자이너가 일단 많은 것 같다. 상업적으로 가볍게 쓰이는 인쇄물은 모조지를 잘 안 쓴다. 같은 조건이면 스노우화이트나 아트지를 쓴다. 길에서 나눠 주는 것이나 간단한 소책자들이 대부분 아트지나 스노우지여서 그런 것과의 차별 지점에서 무광택을 선호하게 되는 것 같다. 하지만 현실적으로 선택의 여지가 별로 없다 보니 그나마 모조지를 많이 썼는데, 모조지는 먹이 진해지면 이미지가 뭉치거나 희끗희끗해지는 것 때문에 다른 대안을 찾고 있는 중인 것 같다.

박연주: 저 같은 경우는 글로시한 용지를 쓰는 것에 별로 두려움은 없다. 아트지처럼 싸 보이거나 그런 것이어도 내용물에 따라서는 오히려 재미있을 수 있다고 생각한다. 책에서 종이가 보여야 할 때가 있고 보이지 말아야 할 때가 있다. 종이 자체가 인비저블해야 하는 경우가 있는데 그때 종이가 너무 보여 버리면 그것은 또 문제다. 반대로 종이가 보였으면 좋겠다 하는 경우도 있다. 그때는 종이의 존재감을 어떻게 보여 줄 것인가가 중요하다.

종이의 존재감을 극대화한 프로젝트가 있었는가?

박연주: 종이의 존재감이 너무 확실하게 보이는 것일 수도 있는데, 〈close to you〉라는 책이다. 프렌치 폴더 형식의 책인데, 종이 안쪽에만 인쇄를 했고 독자가 보는 것은 안쪽에 인쇄한 것이 비치는 종이 겉면뿐이다. 대부분의 경우, 종이가 자신을 너무 드러내면 좋지 않은 경우가 많은데 이 작업은 종이를 굉장히 드러낸 작업이었다. 종이가 얇아서 제작은 까다로웠다.(한솔제지 매직칼라 백색 45g/m²)

조현열: 저는 개인적으로 보석 카탈로그 같은 프로젝트를 해 보고 싶다. 티파니 같은 곳에서 연락이 온다면. 세상에서 발색이 제일 잘되고, 가장 반짝거리는 용지를 써서.(웃음)

박연주: 인쇄가 어려우면서도 재미있는 게 종이도 그렇지만 완벽하게 그 결과물 형태를 알 수 없기 때문이다. 디자이너 자신도 그 실체를 그리면서 가는 수밖에 없는 것 같다. 예를 들면 이 종이에 인쇄했을 때 뒤가 얼마큼 비칠지 정확하게 알 수 없는 거다. 거듭 예측하면서 가는 수밖에 없는데 실패하면 끝이고, 망하는 거다. 어떻게 보면 위험한 것인데, 제 경우에는 그런 점이 무척 흥미롭다. 돌이킬 수도 없고.

이기섭: 박 같은 것도 굵기에 대한 예측을 경험이 없이는 못 하기 때문에, 디자인해 놓고 과연 박을 찍을 때 결과가 어떨지는 알기 힘들다. 그래서 저는 망한 적이 있다.(웃음) 박을 아주 섬세하게 찍으려고 했는데, 그렇게 섬세하게 안 나오더군.

인쇄물 크기는 디자인에 있어서 또 다른 형식 언어이기도 하다. 이 디자인에는 이런 크기가 어울린다고 판단하는 기준은 무엇인가?

조현열: 그것을 결정하는 요소들이 많다. 예를 들면 책을 펼쳤을 때 파노라마식으로 와이드하게 이미지가 디스플레이가 되는 게 좋다고 했을 때는 약간 넓은 판형을 선택하거나 혹은 가로로 긴 형태의 판형이 나올 수 있다. 경우에 따라서는 오리꼬미(내지 판형보다 큰 별지를 접어 접장 사이에 끼워 넣는 것)라든지 삽지라든지 그런 것에 따라서 판형을 결정하기도 한다.

박연주: 저에게는 분량이 중요하다. 판형에는 두께가 얼마가 될 것인가를 우선 고려하고, 또 하나 중요한 것은 역시 저의 직관이다.(웃음) 이것이 시원시원하게 펼쳐졌으면 좋겠다든가, 볼륨감, 하드커버류 같은 표지의 재질 이런 것을 고려한다.

이기섭: 판형에 대해서는 일단은 종이 손실이 많이 나는 것은

피하는 것이 좋다. 굳이 종이 손실을 감당해야 하는 콘텐츠는
그리 많지 않다. 꼭 정방형이 필요하다면 부득이하게 종이 손실이
나겠지만 그 외의 모든 판형은 두께감이 중요하다. 판형이 작아도
두꺼울 때는 그 존재감이 상당하다. 두께가 안 나올 때는 좀 빈약해
보인다. 그 상관관계가 굉장히 큰데, 결국은 콘텐츠의 매력을
어떻게 구현해 내느냐에 있어서 판형을 정할 때는 콘텐츠가
가장 중요하다고 생각한다. 시각 자료를 보는 재미를 좀 더 줘야
하고 와이드할 때 더 매력이 산다면 당연히 판형이 커져야 한다.
아까 가로로 긴 판형을 얘기했는데, 책장에 꽂았을 때, 저희는 또
서점이어서 혼자 튀는 책은 도태된다.(웃음) 얘가 아주 특별해서
좀 더 독특함을 큰 매력으로 가져야 되는 경우가 아니면 판형의
보편성은 매우 중요하다.

단행본 같은 경우는 세계적으로 작고 가벼워진다.

이기섭: 그런 책이 최근에 또 많이 나왔다. 대표적인 게 나가오카
겐메이의 시리즈 세 권. 그 책이 판매가 많이 됐고, 디자이너들이
많이 샀다. 다 읽는다기보다는 책장에 꽂아 두면서 즐거움도 많이
느끼는 듯하다. 당시 그 판형이 많지 않았을 때 조금 먼저 나왔고,
볼륨감의 밸런스가 잘 맞았기 때문에 굉장히 매력적으로 다가왔다.
그리고 시리즈 세 권이 빨강, 노랑, 하양으로 같이 꽂혔을 때의 느낌.
그 판형이 4×6전지 한 장에 24페이지가 나온다. 사실 제작비도
굉장히 세이브가 되고, 그래서 많이 찍고 있다. 단행본이 많이
작아진다. 〈GRAPHIC〉이 최근에 발행한 〈자율과 유행 2〉도 이번에
많이 작아졌다.(웃음) 개인적으로 〈자율과 유행 1〉 때의 크기와
중철 제본이 좋았다.

박연주: 뭐라고 할까. 막 던지는 느낌?

이기섭: 콘텐츠랑 잘 맞았다. 젊은 에너지들의 〈자율과 유행〉에서
다루는 것과 그 외형이 딱 맞아서. 콘텐츠와 크기와 제본이
맞아떨어졌을 때 내는 그 힘이 돋보였다.

특정 제본 방식이 어떻게 인쇄물의 컨셉을 떠받친다고 생각하나?

박연주: 제본이 책 구조를 결정짓는 가장 중요한 요소 중 하나다. 중철 제본은 보존성은 떨어지지만 실험할 수 있는 여지가 많다. 저 같은 경우는 디자인 자체가 그래픽적으로 미니멀한 스타일이라서 요소가 거의 없다. 그렇기 때문에 책 작업을 할 때 컨셉을 보완할 수 있는 여지가 있을 때 제본 방식을 적극적으로 고려하는 편이다.

조현열: 직업병인 것 같다. 일반인이 책을 보면 목차나 내용을 보는데, 괜히 무게를 체크한다든지 제본과 책 등을 관찰한다. 왠지 완벽하게 맞아떨어졌을 때 오는 희열감이나 이상한 집착이 있다. 책을 볼 때, 디자이너가 이것까지 계산을 했구나, 하는 경우가 있다. 사철 제본, 16페이지나 32페이지로 묶어서 한 덩이로 만드는 것을 봤을 때 한 덩이 32페이지라든지, 16페이지가 다른 용지를 써서 들어왔을 때의 옆면의 느낌 같은 것을 보면 굉장히 신경을 많이 썼구나, 그런 생각들이 든다. 요즘 많이 보이는 것으로, 실이 들어갔지만 책등은 떡으로 제본을 하는 경우가 있는데 이상하게 한국에서 만들어진 책은 떡을 굉장히 하얀색을 쓰더라.

이기섭: 그것도 꼭 두툼하게.(웃음)

조현열: 외국에서 나온 것들은 풀이 투명하고 무언가 달라서 그 부분이 늘 아쉽다.

이기섭: 그림책들 보면 특히 우리나라 같은 경우는 일단 대량 시스템이다. 우리 그림책 단가가 굉장히 싸다. 손에 딱 잡았을 때 외국 그림책을 보면 휨이나 종이, 전체적인 디테일에서 완성도가 높다 보니까 만졌을 때 오는 매력감이 있다. 그런데 우리나라 그림책은 무슨 대량 생산 기성품처럼, 월마트에서 파는 중국산 제품을 손에 들었을 때와 비슷한 느낌이다.

조현열씨는 〈GRAPHIC〉 #23 '영감의 오브젝트' 이슈를 디자인할 때 페이지마다 두 종이가 엇갈리는 중철 제본을 했다.

이기섭: 종이 때문에 그런 것 아니었나? 텍스트와 이미지를 각기 다른 종이에 인쇄했다. 그것은 중철 제본이 아니고는 불가능하다. 이슈의 특성상 원고량은 일정했고 컨트리뷰터가 여러 명이었다.

조현열: 약간 단조로운 콘텐츠였다. 그동안의 〈GRAPHIC〉에 비해서도 딱 하나에만 집중해서 그것만 다루는 내용이어서, 이슈 전체의 형식적 특징을 줄 수 있는 방법이 (그것 외에는) 없었다.

이기섭: 저는 그 이슈에서 종이를 그렇게 써서 중철 제본을 하지 않았더라면 굉장히 평범해졌을 거라는 생각을 했다.

박연주: 캐릭터가 없어질 뻔한 것을 종이와 제본으로 살렸다.

우리나라 단행본의 표지 후가공이 과하다. 이게 너무 관습적으로 이루어지는 것이 아닌가?

박연주: 그게 어떻게 보면 표지가 단행본 표지의 성격이 매대에 쭉 놓여서 광고의 역할을 많이 하기 때문에 눈에 탁탁 들어와야, 판매에 도움을 줄 수 있다고 믿기 때문이다.

이기섭: 간판 문화와 표지 문화가 크게 다르지 않은 것 같다. 우리나라 간판들, 아파트 상가의 간판을 보면 다 목소리를 내고 있다. 그러니까 누구 하나의 목소리도 잘 안 들린다. 서점 책 표지를 보면 아파트 상가를 보는 듯한 안타까움이 있다. 하나하나 콘텐츠의 개성으로 다가가야 하는데 솔직히 아직도 출판사마다 아이덴티티가 없는 게 원인이기도 하다. 출판사 오너들이 아이덴티티에 대한 고민을 좀 더 하고 자기 책의 차별성을 좀 더 숙고해야 한다. 출판사의 아이덴티티도 살면서 각 책의 개성도 살아나야 하는데, 우리나라는 출판사 아이덴티티라고 하는 게 확실하지 않다. 책 내기 전에 표지 만들어 서점에 가서 무엇이

좋으세요, A, B, C 이런 것도 한다. 이렇게 자꾸 수동적으로 가다 보니 시류에 따르는 경우가 많다. 후가공도 어디 한 군데 하니까 다 한다. 처음에는 신선했지만 이제는 안 하면 책 표지가 아닌 거다. 오히려 요즘은 후가공을 안 하면 (에드워드 사이드 선집 시리즈처럼) 눈에 띈다. (웃음) 옛날 양귀자씨 소설 〈모순〉 나왔을 때 딱 '모순'이라는 타이포그래피만 표지에 있었다. 그 당시 제가 서점에 가 보았는데, 개만 눈에 띄더라. 막 비우니까. 책 내용도 모순이었고 그 당시 아무 이미지도 안 넣는 것을 서점에 놓으면 굉장히 모순돼 보였다. 각 책의 콘텐츠를 디자인이 잘 소화하면 지금보다 훨씬 다양해질 것이다. 후가공도 꼭 필요할 때 넣어야 한다. 무조건 제목을 돋보이게 하기 위해 라미네이팅 올리는 것은 자제해야 하는 문제인 것 같다. 효과도 없다. 그런데 이런 전반적인 부분이 개선이 되려면 출판 환경도 중요하지만 다양성을 수용하는 사회 분위기가 이뤄져야 한다. 문화가 우리 국민 대부분에게는 우선순위에서 밀린다. 다양성의 문화가 더 중요한 위치로 차지하는 비중이 커질 때 바뀌는 부분이라 시간이 걸리지 않을까 생각한다.

박연주: 저는 최근에 오히려, 2000년대 초나 1990년대 말보다는 조금은 정돈이 돼 가고 있고, 특히 인문사회학 쪽부터 해서 조금은 디자인이 차분해지려는 경향이 있는 게 아닌가라는 생각이 든다. 피크의 절정기, 현란함의 절정기를 지나.

디자인과 인쇄라는 관점에서 후배들에게 조언한다면?

이기섭: 지금 디자이너들이 스케치를 잘 안 한다. 요즘은 교정도 잘 안 내고 모든 프로세스가 간편화되고 빨라지면서 쉬워지는 건 분명 있는데 그 과정에서 획일화되는 부분이 많다. 우리가 PDF 파일 보내서 모니터로 컨펌도 많이 한다. 옛날에는 그나마 프린트해서 대지 작업이라도 해서 보냈는데 요즘은 이메일에 PDF 얹어서 컨펌을 받는다. 아까 이야기했듯 종이 하나 다른 것 쓰고, 제본 방법, 판형 같은 여러 이런 요소가 그 책의 디자인에서 굉장히 중요한 지점인데 모니터 안에서 레이아웃 감각만으로 판단하려는 것은 문제다. 북 디자인에 있어서 조금 더 오브젝트로서 전체적인

밸런스를 생각한다면 따로 고민하는 부분 부분이 절대 부분만은
아니라는 것을 인식할 수 있다. 같이 섞여야 책 한 권이 나온다.
모니터에서의 레이아웃 감각보다는 종이, 제본, 판형 이런 것
자체가 전부 디자인이다, 이런 부분을 의식하면 훨씬 더 다양하고
개성 있는 책들이 나오지 않을까.

박연주: 작업일지를 쓰라고 이야기해 주고 싶다. 쉬운 일이면서도
어려운 일이다. 자기가 무슨 일을 했고, 무슨 생각을 하면서 했고 그
생각을 무엇으로 뒷받침했는가를. 종이나 인쇄나 제본에 있어서
어떻게 자기가 생각을 모아 가면서 판단했는가. 또 무슨 실수가
있었고 어떤 사건이 있었는가를 간략하게라도 써 놓지 않으면
다 잊어버린다. 예전에 회사 다닐 때는 그런 것이 없었고, 있어도
형식적이었다. 그게 경험인데, 쌓이지 않으면 소용이 없으니까. 또
한 가지는 자기가 되는 것을 두려워하지 말라고 말하고 싶다. 괜히
남이 되려고, 다른 사람이 되려고 하지 말라는 거다. 자연스럽게
자기가 되고 자기를 드러내는 것을 두려워하지 말자. 모두 남이
되려고 하는 것 같은 생각이 들어서 그런 이야기를 하고 싶다.

이기섭에게 밸런스란?

이기섭: 굉장히 중요한 부분이다. 디자인뿐만 아니라 삶에 있어서도
저는 균형이라는 것을 가장 중요하게 생각한다. 어느 한쪽으로
기울면 놓치는 부분들이 많으니까. 우리가 자꾸 부분을 보게
되면 밸런스를 놓친다. 조금 더 시야를 넓히면 되는데, 책도 자꾸
표지에만 집중하니까 표지 디자인 따로 보고 내지 디자인 따로 보고
하듯이. 내지 포맷이 아무리 멋있어도 내지 포맷들 다 모아서 한 권
묶어 놓은들 좋은 북 디자인이 안 되듯이. 심심한 페이지가 있으면
그 뒤에 나오는 화려한 페이지를 도와주기 위해 있는 것처럼.
생활도 그렇다. 책은 균형감이 중요하다. 삶에서도 그것을 놓치지
않으려고 한다.

박연주에게 직관이란?

박연주: 직관은 일종의 반응 같은 것이다. 디자인해야 할 어떤 콘텐츠에 대해 '나'에게서 발생하는 최초의 반응. 예를 들어 사진집을 디자인한다면, 사진을 보며 내가 떠올리게 되는 여러 가지 개념들, 서로 연관 없어 보이더라도 파편적으로 떠오르는 개념들이 있는데, 그것에 좀 더 솔직하게 귀 기울이자는 생각이다. 얼마 전까지만 해도 디자인의 컨셉을 잡아 나가는 데 있어서 콘텐츠를 둘러싼 여러 해석과 분석들, 이를테면 작가의 작업에 대한 배경 설명이나, 평론가 글이나 해석 등에 좀 더 의존했다면, 이제는 좀 더 저 자신의 콘텐츠에 대한 직접적인 반응을 우선시하겠다는 것이다. 물론 그렇다고 컨텍스트를 완전히 무시한다는 의미는 아니고, 결국은 어디에 좀 더 집중하느냐의 차이다. 그런 식으로 저만의 키워드들이 떠오르면 그것을 디자인으로 풀어 가는 데는 여전히 개념적이거나 논리적인 분석틀을 취하기도 한다. 직관이라는 말을 막무가내로 '느낌대로 하라' 이런 식으로 이해한다면 곤란하다. 그렇게 본다면 후배들에게 하고 싶은 이야기 중에 '다른 사람이 되지 말고 자신이 되라'는 말과도 조금 통하는 부분이 있는 것 같다. 사물이든 상황이든 이미지든 텍스트든, 무엇을 마주하게 될 때, 자신의 반응에 솔직하라는 말이기도 하니까.

조현열에게 좋은 인쇄란?

조현열: 내가 만족하는 인쇄가 아닐까. 내가 만족하면 좋은 인쇄다. 그런데 저에게 100% 만족한 경험은 없었던 듯하다. 무엇을 하든 간에 늘 미완성이다. 최대한 내가 생각했던 결과물에 가깝게 나왔을 때 오는 만족감은 있었지만 그게 시간이 지나면 바뀌고, 잊히더라. 더 높은 만족감을 찾게 된다. 늘 만족하진 못하고, 만족을 위해 노력하지만 만족하고 싶은 생각이 잘 들지 않는다.(웃음)

네덜란드 인쇄소 탐방

인쇄 이슈를 구성하는 가장 중요한 섹션으로 인쇄소를 맨 앞에 내세우는 것은 무척이나 자연스러운 일이다. 기계가 굉음을 내며 돌아가는 그곳에서 인쇄공의 노동 속에 그래픽 디자인이 '탄생'한다.

네덜란드 인쇄소 네 곳을 탐방한다. 동시대 인쇄 문화의 현주소를 반영하는, 언급할 만한 인쇄소로서 이들은 각각 오프셋 인쇄와 스크린 인쇄, 스텐실 인쇄소를 운영한다. 인쇄 기법에 따라 현대의 표준 대량 인쇄, 수공예적 소량 인쇄, 독립출판 부문의 로파이 인쇄의 현장이라 할 수 있다.

출처: 〈GRAPHIC〉 #15 (2010.8)

○ 엑스트라풀

네덜란드 네이메헌에 위치한 엑스트라풀은 스텐실 인쇄소인
크뉘스트(Knust)를 포함해 실험 음악, 미술, 디자인, 전시, 출판
등 다양한 분야가 어우러진 복합 문화 공간이다. 1980년대 중반
아티스트 프로젝트 공간의 일환으로 문을 열었으며, 전통적 인쇄
기법인 스텐실 인쇄를 재발견, 활성화시킨 주인공이기도 하다.
특히 지난 몇 년간 독립출판계 및 젊은 디자이너 그룹을 중심으로
스텐실 인쇄가 인기를 끌면서 디자인계에도 이름을 알리기
시작했다. 아티스트 및 디자이너를 대상으로 인쇄, 제본뿐만
아니라 책 제작 과정 전반에 걸친 다양한 워크숍을 개최하며,
정기적으로 음악 및 퍼포먼스 공연을 열고 아티스트 레지던스
프로그램을 통해 직접 음반을 제작하기도 한다. 엑스트라풀은
또한 책 제작을 중심으로 한 아티스트 레지던스를 기획, 출판물을
제작할 예정이다.

인터뷰
얀 디르크 더 빌더 & 조이스 굴리

언제 어떻게 엑스트라풀을 시작하게 됐나?
디르크: 1986년 네이메헌에서 인쇄소를 열면서부터다. 1984년
나는 내 책을 만드는 중이었기 때문에 여러 인쇄소에 가 봤다.
하지만 실크스크린 인쇄소는, 심지어 대안적인 인쇄소조차 항상
스크린을 청소해야만 하는 번거로움이 있었고, 오프셋 인쇄는 너무
비쌌다. 지금은 모든 게 4도 인쇄지만 당시 그들은 1도 인쇄기만
갖고 있었기 때문에, 다른 색으로 바꿔 찍을 때마다 매번 비싼
값을 치러야 했다. 그러다가 어떤 사람에게 구형 스텐실 기계를
받았는데, 청소할 필요가 없다는 사실을 알게 됐다. 하지만 기계는
약간 망가진 상태였고 마스터 시트를 보니 20년 내지 30년은 된
것이었다. 그 기계로는 여러 페이지를 찍어 내기 어려웠다. 그 후로
나는 스텐실 기계를 수집하기 시작했다.

조이스: 처음엔 우리 자신의 책을 만들기 위한 것이었다. 사람들이

그걸 보고 흥미를 가지자 디르크는 그들에게 스텐실 기계 작동법을 가르쳐 주었다. 점차 더 많은 사람들이 찾아왔으며 그중 몇몇은 인쇄 작업을 디르크가 대신 해 주길 원했다. 그게 본격적인 시작이었다.

디르크: 네이메헌은 사실 예술 도시라고 할 순 없었지만 1970년대와 1980년대의 네덜란드 대안 도시 중 하나였다. 좀 더 개방적이고 정치적, 사회적이었다. 그래서 이런 프로젝트를 시작하기가 훨씬 더 쉬웠다. 본래 이 자리에는 여러 아티스트들의 스튜디오가 위치한 건물이 있었고 우리는 그 아티스트 그룹들 중 하나였다. 처음에는 지하실에서 작업을 시작했고 그 후 서서히 성장했다.

당신들의 기계는 복제기, 스텐실 기계, 리소그래프 등 무척 다양한 이름으로 불린다.
디르크: 스텐실 복제기가 올바른 명칭이지만, 상당히 오래된 기계이기 때문에 여러 나라에서 다른 이름으로 통용된다. 네덜란드와 영국에선 그냥 스텐실 기계지만 미국에선 미메오그래프라고 불리는데, 19세기 말에 사용되기 시작했다. 이 종류의 기계에도 두 가지가 있는데 하나는 알코올을 사용하고 하나는 스텐실 기법을 쓴다. 알코올을 쓰는 기계는 자취를 감췄고, 다른 스텐실 기계들도 1980년대를 지나면서 단종됐지만, 일본에서만은 여전히 개발되고 있다. 이제 그들은 디지털 기술을 차용해 디지털 복제기를 만들어 냈다. 80년대에 이미 그들은 스텐실 복제기를 생산했지만 그건 아날로그식이었다. 리소가 가장 유명한 브랜드다.

작동 원리를 설명해 줄 수 있는가?
조이스: 여기 기계가 있다. 각각의 색은 드럼 안의 얇고 둥근 플라스틱 튜브에 담겨 있는데 이 드럼이 마스터 형지를 태워 작은 구멍을 뚫고 잉크를 스며들게 한다. 우리는 가끔 직접 색을 배합해서 드럼 내 튜브에 주입하기도 한다. 그러고 나면, 예를 들어 이 리소 기계의 경우 두 개의 드럼을 넣을 수 있다. 버튼을 눌러 잉크의 농도를 조절한다. 기계에 종이를 넣으면 잉크가 드럼 주위의

마스터 형지를 통과해 종이에 스며든다.

디르크: 내 생각엔 이 기계를 만든 사람들은 아마도 자동 실크스크린 같은 걸 원한 듯하다. 실크스크린의 원리와 동일하다. 잉크가 형지를 통과하는 것이다. 하지만 잉크의 종류가 완전히 다르다. 실크스크린 인쇄소의 경우, 인쇄 도중에 커피라도 한잔하고 오면 스크린은 엉망이 된다. 하지만 이 기계를 만든 사람들은 마르지 않는 잉크를 따로 개발했다. 지하실에 있는 구형 스텐실 기계들은 30년간 쓰지 않은 것들인데, 잉크를 넣어 작동시키면 30년 전 누군가 찍다 만 것을 계속 찍어 낸다. 그래서 이 기계가 사무실이나 학교에 적합했던 것이다. 잉크를 기계에 넣은 채 내버려 둬도 되고 마스터 형지만 준비돼 있으면 청소할 필요도 없다. 하지만 인쇄업자들에겐 그다지 흥미로운 기계가 아니었다. 그들에겐 이 인쇄가 너무 거칠고 조야했다. 하지만 1980년대 전까진 이 기계가 사무실에서 자료를 복제할 수 있는 유일한 방법이었다. 이제 인쇄기 회사들은 이 기계를 본격적인 총천연색 인쇄기로 발전시키려 한다. 리소 웹사이트에서는 A2 사이즈의 스텐실 인쇄기 동영상까지 볼 수 있다. 그들 말로는 아직 개발이 안 끝났다고 하지만. 하여간 스텐실이 진화하고 있고 뭔가 다르게 바뀌는 중이긴 하지만, 여전히 뚜렷하고 선명한 도판을 찍긴 어렵다. 그래서 이따금 일본 '리코' 사에서 유럽에 담당자를 파견해 우리가 이 기계를 어떤 식으로 쓰는지 조사하기도 하는데, 우리의 인쇄물이 상당히 선명하게 나온 걸 보면 그들은 우리의 비법을 알고 싶어 한다. 우리는 모든 게 인쇄 전 공정에 달려 있다고 얘기한다. 우리가 어떻게 컴퓨터로 색상을 분리하는지, 어떻게 공간을 살펴보고 제대로 된 결과를 얻기 위해 1mm를 오락가락하는지 말이다. 그들에겐 실망스러운 얘기였다. 그들은 인쇄기를 파는 거지 인쇄 전 공정과는 아무 상관이 없으니까 말이다.

당신들은 여기 인쇄실에 온갖 종이를 비치해 두었는데.
디르크: 종이 얘길 하자면, 우리는 스텐실 인쇄에 적합한 몇 종류를 구비하고 있다. 사람들은 무슨 종이를 쓸 건지 고르기만 하면 된다. 가끔은 종이를 직접 가져오는 사람들도 있다. 적당한 종이를 구하는

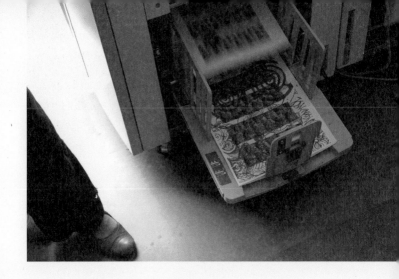

일은 상당히 어렵다. 1990년대까지만 해도 스텐실 용지를 어렵지
않게 찾을 수 있었다. 값도 매우 쌌고 이 기법에 맞춰진 종이였다.
하지만 아무도 그걸 사지 않다 보니 어느새 사라져 버렸다. 지금은
모든 종이가 토너 인쇄에 맞추어 점점 더 매끄러워지고 있어 종이를
찾기가 고역이다. 요새 내가 쓰는 종이는 대부분 문고판이나 싸구려
소설용이다. 이 기법에는 딱 어울리는데 종이 내부에 공기가
많이 섞여 있기 때문이다. 오프셋 인쇄기는 이런 종이와 어울리지
않는다. 기계 내부에 진공 용기가 있어서 종이 표면이 너무 거칠면
기계에 종이가 먹히지 않는 것이다. 대형 출판사들은 대형 롤
단위로 종이를 주문한다. 우리 역시 문고판용 종이를 원했고, 대형
롤 단위로 사다가 직접 잘라 쓰면 무척 값이 싸다. 종이 회사에서
사다 쓰는 값의 3분의 1이면 된다. 이 종이가 그렇게 해서 사 놓은
것이다. 그래서 바로 옆집인 서점에 가면 무척 섭섭한 기분이 된다.
거기 책들을 보면 멋진 종이들이 많고 우리가 쓸 수 있는 종류도
거의 20가지는 된다. 하지만 우리는 그것들을 살 수 없다. 우리가 롤
단위 종이를 살 수 있는 브랜드는 겨우 두세 곳뿐이기 때문이다.

**최근 많은 사람들이 스텐실 인쇄에 관심을 보이고 있다. 그들이
이 기법에 매력을 느끼는 이유가 무엇이라고 생각하는가?**
디르크: 매달 우리는 직접 인쇄공방을 시작하고 싶어 하는

사람들에게서 이메일을 받곤 한다. 포르투갈, 리우데자네이루,
벨기에 등. 사람들이 이 기법을 좋아하는 이유 중 하나는 종이다.
현대식 디지털 인쇄기로는, 아까도 말했지만 광택이 있는 매끄러운
종이에만 인쇄가 가능하다. 때로 나는 이런 말을 듣는다. "오,
당신들의 작업은 무척 남다른데요." 하지만 이에 걸맞은 남다른
종이에 인쇄해야만 이 기법도 살아난다. 오프셋 인쇄와 똑같은
종이를 사용한다면 매우 칙칙하고 흐린 인쇄물이 나올 것이다. 또한
종이와 잉크의 상호작용 방식도 무척 다르다. 기본적으로 우리는
토너가 아니라 콩으로 만든 실제 잉크를 쓴다. 안료와 기름만으로
만들어진 잉크이기 때문에 찍으면 마치 오래된 인쇄물처럼 나온다.
잉크가 실제로 종이에 스며들기 때문에 가끔씩 도판이 매우 거칠게
찍히기도 한다. 반면 똑같은 해상도의 디지털 복사기를 사용할
경우 더 선명한 도판을 얻는데, 이는 토너가 종이에 스미지 않기
때문이다. 다시 말해 스텐실 인쇄물은 더 많은 잉크를 함유하기
때문에 깊은 색을 낸다. 그것은 하나의 예술 작품처럼 좀 더
실물적이다. 그리고 여기 이 종이들이 보통 출판사에서 책을 찍을
때 사용하는 것들이다. 누군가가 내게 1950년의 종이 샘플책을 준
적이 있다. 매끄러운 종이도 있었지만 극소수였고, 대부분은 무척
다양한 종류의 질감 있는 종이들로 스텐실 인쇄에도 적합했다.
하지만 그건 1950년대 얘기다. 요즘의 종이 카탈로그를 보면

완전히 다르다.

조이스: 어느 정도는 예산 문제이기도 하다. 그리고 내 생각엔
사람들이 가끔은 종이나 인쇄에 있어서 살짝 감상적이 되는 것
같다. 사람들은 이 기법에서 일종의 향수를 느끼거나 인쇄 초창기를
떠올리고, 그래서 호기심을 갖는다.

점점 더 다양한 나라의 사람들이 찾아와 작업 및 협업을 한다.
조이스: 점점 상황이 재밌어지고 있다. 그리고 외국에서 찾아오는
사람들은 종종 책 제작비를 지원받아 작업한다. 그러면 정말로 무슨
프로젝트나 레지던시 프로그램같이 돼 얼마간 여기에 머무르며
책을 만든다. 오히려 대부분의 네덜란드 사람들은 우리에게 파일을
넘겨주고 나중에 책을 찾아간다.

**사람들이 직접 인쇄를 하거나 작업에 참여할 경우 다른 가격
정책을 적용한다고 들었다.**
디르크: 누군가가 우리 워크숍에 와서 돕겠다고 하면, 우리는 그에
드는 비용과 그로 인해 우리가 버는 시간 및 할 수 있는 다른 일들을
비교해 따져 본다. 그것과 마찬가지다. 어떤 사람들은 제대로 된
책을 찍기엔 돈이 충분하지 않고 또 어떤 사람들은 예산에 여유가
있다. 그러니 우리에겐 논리적인 방식이다. 게다가 이 인쇄 기법은
어렵지 않다. 좀 거친 결과물이 나오긴 하지만, 구형 기계일 경우
누구나 쉽게 스스로 인쇄할 수 있다.

특히 기억에 남는 작업이 있는가?
조이스: 〈닷닷닷〉(Dot Dot Dot) 15호일 거다. 스위스에서 이뤄진
작업이었는데 우리는 기계뿐만 아니라 종이도 직접 공수했다.
거기에도 같은 종이가 있긴 했지만 너무 비쌌다. 인쇄하느라 3주가
걸렸고 게다가 전시장 안에서였다. 이전에도 〈닷닷닷〉 표지 인쇄를
몇 번 했지만, 책 전체를 인쇄해 본 건 처음이었다.

디르크: 그들은 진짜 예술계 내부자들이었고 우리는 그렇지 않았다.

하지만 여전히 겸손한 자세로 거의 우리와 함께 작업하다시피 했다. 인쇄업자와 디자이너가 아니라 더 동등한 방식으로 말이다. 우리는 정말로 그들 무리에 속한 것처럼 느꼈다. 그들은 훌륭한 그래픽 디자이너들 중 우리에게 처음으로 찾아온 사람들이었으며, 그로 인해 다른 디자이너들에게도 우리를 알릴 수 있었다. 2005년에 그들의 책 표지를 인쇄하기 시작한 이래 지난 5년간, 여러 뛰어난 그래픽 디자이너들이 우리를 찾아오기 시작했다. 그 전엔 없었던 일이다.

당신들은 인쇄, 책 제작 및 제본에 대한 워크숍도 열고 있다. 주로 어떤 사람들이 참가하는가?

디르크: 이런 워크숍의 특별한 점은 당신이 모르는 수많은 사람들과 함께 작업하며 참가자들에게 유용할 뿐만 아니라 책으로서의 가치가 있을 만한 컨셉을 찾아 실제로 책을 만들어야 한다는 것이다. 참가자들은 대부분 아티스트들이고, 가끔은 독립출판물을 만들고자 하는 문학 전공생들도 온다. 이따금 페스티벌이나 정치 활동을 위한 전단지를 인쇄하고 싶어 하는 사람들도 있다.

인쇄 외의 다른 프로젝트에 대해 설명해 달라.

조이스: 대표적으로는 슬림타라와 브롬브론 프로젝트가 있다. 슬림타라는 우리가 다양한 아티스트들과 함께 작업하고 있는 벽지 프로젝트다. 슬림(Slim)은 알다시피 얇다는 뜻이고 타라(Tarra)는 네덜란드어로 타러(Tare), 즉 포장물의 중량을 의미한다. 벽지를 붙인다는 것은 방을 포장하는 것이나 마찬가지다. 대부분의 경우 사람들이 우리에게 메일을 보내 이 프로젝트에 참여하고 싶다고 연락해 오지만, 엑스트라폴의 구성원들이 독자적 인맥을 통해 친구들을 초청하기도 한다. 벽지는 모두 A3 용지로 우리가 인쇄한다. 인쇄실 벽지는 더 오래 놔두지만, 공연용 홀의 네 벽에는 각기 다른 벽지를 바르고 매달 하나하나 교체한다. 우리 웹사이트를 통해서도 벽지를 판매하며 아티스트는 판매 가격의 10%를 받는다. 브롬브론은 음반 제작을 위한 아티스트 레지던시 프로젝트다. 네덜란드어로 브롬(Brom)은 윙윙대는 소리 같은 것이고 브론(Bron)은 원천을 의미한다. 말하자면 '소음의 원천'인

셈이다. 지금까지 총 11팀의 작업이 완성됐다.

엑스트라폴의 미래를 어떻게 전망하는가?

디르크: 애초에 이건 우리 자신의 책이나 작품을 제작하면서
부수적으로 했던 일이었다. 하지만 규모가 점점 커져 이제
명실상부한 인쇄소가 됐다. 마치 회사처럼 보일 수도 있겠지만,
우리는 워크숍 및 대중에게 열린 공간으로서의 컨셉을 계속
유지하고 싶다.

얀 디르크 더 빌더 & 조이스 굴리
얀 디르크 더 빌더와 조이스 굴리는 함께
크뉘스트(엑스트라폴 내 스텐실 인쇄 워크숍)를 운영한다.
디르크는 1980년대 중반부터 아티스트 북 제작을 위해
스텐실 기계를 수집하기 시작했다. 조이스는 음악·시각
·인쇄 예술 프로젝트 단체인 V2에서 일하다가 1991
년 엑스트라폴에 합류했다. 1992년 처음으로 디지털
스텐실 기계를 구입한 이래 워크숍은 점차 규모가 커졌다.
크뉘스트는 1999년 '암스테르담 시 예술 기금'으로부터
그래픽 디자인 장려상을 받았다. www.extrapool.nl

○　비버르 제이프드뢱
　　(비버르 스크린프린팅)

네덜란드 암스테르담을 근거지로 1970년 설립한 실크스크린
공방. 아티스트 및 디자이너를 상대로 한 최상급 품질의 스크린
인쇄가 전문 분야다. 1990년대 비버르 제이프드뢱은 네덜란드
철도국의 의뢰로 열차 내부에 비치될 아티스트 프린트 작업을
맡아 진행했고 얀 본스, 렉스 레이츠마, 힐레인 에스허르 등의
디자이너와 함께 암스테르담 더아펄 센터, 네덜란드 오페라,
시립미술관 등을 위한 포스터 작업을 하면서 이름을 알렸다. 이후
현재까지 메비스 & 판 되르선, 익스페리멘털 젯셋, 한스 흐레먼,
마우레인 모런 등과 협업하고 있다. 2009년 30여 년간의 아카이브
중 수백 장을 네덜란드 브레다에 위치한 그래픽디자인미술관에
영구 기증했으며 2008년에는 그래픽 디자이너 한스 흐레먼이
공방의 테스트 프린트를 묶은〈세렌디피티〉라는 책을 출간하기도
했다.

인터뷰
폴 와이버

인쇄소 역사에 관해 이야기해 달라.
이 인쇄소는 1970년대에 롤프 헨데르손이 창립했다. 나는
15년 전인 1995년부터 여기서 일했다. 당시 직원이 다섯 명이었다.
공간은 지금보다 넓었고, 장비 규모가 커서 뒤편의 빌딩까지
사용했다. 나는 다른 실크스크린 인쇄소에서 일을 했었는데,
음악극장(Het Muziektheater), 시립미술관(Stedelijk Museum),
레이크스미술관(Rijks Museum), 네덜란드 오페라(De Nederlandse
Opera)같이 문화 분야의 훌륭한 클라이언트를 확보하고 있는
이곳에서 커다란 잠재력을 볼 수 있었다. 하지만 근무 환경과
재무 관리가 그리 잘 조직돼 있지 않았고, 내가 이 부분을 바꿀 수
있으리라 생각했다.

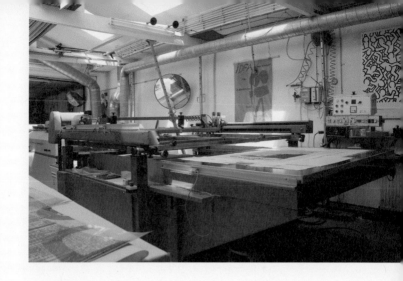

인쇄소의 전문 분야는?

최상급 품질의 실크스크린 인쇄. 가장 작은 망점도 표현이 가능하다.
사람들은 보통 스크린 인쇄가 그래픽, 특히 타이포그래피의
정밀성을 놓친다고 생각한다. 그러나 나는 최고급 잉크(세 가지
유형의 잉크, 즉 수성, 솔벤트, UV 잉크)만을 사용할뿐더러 20
년간 쌓아 온 경험이 있기 때문에, 그런 부분은 문제가 되지 않는다.
의심할 여지 없이 스크린 인쇄는 준비가 관건이다. 모든 단계에서
모든 것을 점검해야 한다. 인쇄 중일 때도 마찬가지다. 온도와
습도도 알아야 하며, 겨울에는 정전기도 고려해야 한다. 문제가
발생하면 어떻게 대처하고 해결할 것인지를 이해해야 한다. 통제를
잘할수록 더 좋은 품질을 얻을 수 있다. 우리 인쇄소의 특기는 바로
이 부분이다.

실크스크린 인쇄와 오프셋 인쇄의 차이점은?

실크스크린 인쇄의 콘트라스트, 밀도, 강도, 임팩트는 타의 추종을
불허한다. 모든 작업물을 개별적으로 준비하고 인쇄하고 점검한다.
오프셋 인쇄는 표준 CMYK에 기반을 두지만, 스크린 인쇄에서는
모든 색상을 개별 작업물을 위해 특별히 제조한다. 또한 자연광
아래에 포스터를 걸 때, 양질의 안료를 사용해 실크스크린 인쇄로
제작한 포스터는 오랜 시간이 지나도 좀처럼 빛이 바래지 않는다.

오래된 포스터들이 마치 방금 인쇄된 것처럼 신선한 색상을 유지할 수 있는 이유는 바로 이 때문이다.

지난 10년간 인쇄 기술은 급속히 진보해 왔다. 이는 인쇄소에 어떤 영향을 미쳤는가?

실크스크린 인쇄는 점점 더 입지가 좁아지고 있다. 대략 15년 전에는 대단히 번성했고 인기가 많았지만, 지금은 남아 있는 스크린 인쇄소가 얼마 없다. 오늘날의 실크스크린 인쇄는 더 이상 대량 생산에 적합하지 않으며, 매우 특화되는 경향이 있다. 무엇보다도 요즘은 경기가 매우 나쁜데, 특히 인쇄 부문이 그러하고 그중에서도 스크린 인쇄는 더하다. 지난 1990년대와 비교해 클라이언트가 25%로 줄어, 인쇄소 규모도 축소했다. 현재 따로 직원은 두지 않으며 프리랜서만 쓰고 있다.

클라이언트는 누구인가?

최근 주요 클라이언트 중 하나는 암스테르담에 위치한 안네프랑크하우스다. 건물 벽면과 표면의 환경 그래픽을 포함해 모든 인쇄물을 작업했다. 그들은 지속적으로 일을 의뢰하기 때문에 내 입장에서는 훌륭한 클라이언트다. 네덜란드건축협회(NAi)의 일도 가끔씩 진행하는데, 마스트리흐트와 로테르담에 있는

본부에 걸리는 포스터를 인쇄하는 작업이다. 얀 본스와 렉스
라이츠마는 자기 작업을 인쇄하러 거의 매일 찾아오곤 했다. 요즘은
익스페리멘털 젯셋, 메비스 & 판 되르선, 마우레인 모런, 율리아 본
등이 정기적으로 작업을 맡긴다.

디자이너들의 작품 제작을 위한 협업은 어떻게 진행하는가?

실크스크린 인쇄에 있어서 디자이너와 인쇄업자 간의 협업은
필수적이다. 양측은 디자인, 필름, 스크린에서부터 색상에
이르기까지 모든 단계에서 의견을 나누어야만 한다. 특히 색상과
색상의 강도는 긴밀히 상의해야 한다. 스크린 인쇄에서는
스크린상에서 색을 변경할 수 있다. 오프셋 인쇄와는 달리 스크린
인쇄에는 표준이라는 게 없다. 전혀 없다. 요즘은 사람들이 보통
두 가지 색상, 즉 검은색과 다른 색 하나를 사용한다. 때로는 세
가지를 사용하기도 하지만. 2색 인쇄에서 중요한 건 검은색의 톤과
강도다. 예컨대 디자이너는 "풀, 녹색을 좀 더 가미했으면 해요"
또는 "검은색에 푸른빛이 좀 더 감돌았으면 좋겠는데요" 등의
요구를 한다. 우리는 모든 포스터를 이런 방식으로 만들어 나간다.
나는 디자이너 태도를 대략 10초만 봐도 그 디자이너가 어떤
사람인지 파악할 수 있다. 설명을 어떻게 하는지, 인쇄에 대해 어떤
식으로 이야기를 하는지, 무엇을 기대하는지 따위가 모든 것을
말해 준다. 인쇄 공정과 기술에 대한 이해가 어느 정도인가도 매우
중요하다. 아르망 메비스와 린다 판 되르선, 한스 흐레먼, 하르먼
림뷔르흐 등은 함께 일하기 좋은 디자이너다. 이들은 정말로 좋은
사람들이며, 공정에 대한 이해가 뛰어나다. 그들은 인쇄에 심혈을
기울인다. 그들은 스크린 인쇄를 '사랑'한다. 사랑이란 단어가
딱이다.

포스터의 경우 대략 몇 부를 인쇄하는가?

극장용 포스터 같은 경우 보통 200장 이상 찍는다. 익스페리멘털
젯셋의 포스터 작업은 대략 50~60장 정도로 적게 찍는 편이다.
암스테르담은 작은 곳이다. 네덜란드 오페라나 음악극장용
포스터는 200장까지 찍을 필요도 없다. 120장쯤이면 걸 만한
곳은 다 채운다. 시내 중심은 그리 크지 않다. 네덜란드건축협회

포스터는 보통 50장씩 찍는다. 돈벌이는 안 돼도 그저 내가
좋으니까 하는 일이다.

기억에 남는 프로젝트가 있는가?

언젠가 아티스트 파울 블란카와 함께 작업을 한 적이 있는데, 그는
진짜 피를 사용한 인쇄를 원했다. 그래서 우리는 스페인 투우장에
있는 도살장으로 가서 피 한 양동이를 얻어 왔다. 피로 인쇄를 하는

건 정말로 역겨운 일이었다. 정말이지 토할 것 같았다. 하지만 재미있는 건 작업이 진척돼 갈수록, 매우 인상적일 정도로 두꺼운 층이 형성됐다는 사실이다. 믿거나 말거나, 나중에 우리는 그와 함께 소똥으로도 같은 작업을 했다. 다른 아티스트와 함께 언젠가 실크를 통과할 정도의 고운 모래로 인쇄를 한 적도 있다. 작품을 보면 모래가 실제로 느껴진다. 그리고 가루 설탕으로도 해 봤다. 사실 가루 설탕으로는 뭐든지 인쇄가 가능하다. 다루기가 매우 쉽기 때문이다. 단, 입자가 매우 고와야 한다. 게다가 그건 인쇄가 끝나고 나면 먹을 수도 있다.(웃음)

스크린 인쇄의 미래에 대해 어떻게 생각하는가?

15년 전과 비교해 클라이언트가 많이 바뀌었고 시장의 규모가 훨씬 더 작아졌다. 이는 엡손 등 디지털 인쇄의 보급과도 관계가 있다. 그러나 이는 부분적인 요인일 뿐이다. 내 생각엔 1980년대나 1990 년대 같은 때는 이쪽 부문으로 흘러드는 자본이 비교적 많았지만, 지금은 줄었다는 게 문제다. 그러나 말했듯이, 그저 이 일이 좋고 즐겁게 함께 일할 사람들이 있기에 이 일을 한다. 이것이 내가 일하는 이유다.

폴 와이버

1970년대 후반 영국 글래스고를 떠난 폴 와이버는 네덜란드 암스테르담에 정착, 밤에는 그래픽 디자인을 공부하고 낮에는 인쇄업자로 일했다. 이후 인쇄소를 인수하고 동업자와 함께 힐베르쉼으로 자리를 옮겨 텔레비전 스튜디오 등의 클라이언트를 위해 작업했다. 1994년부터 현재까지 암스테르담 중심가에 위치한 자신의 인쇄소에서 디자이너 및 아티스트, 미술관 등과 함께 다양한 프로젝트를 위해 협업하고 있다. www.wyberzeefdruk.nl

○ 칼프 & 메이스커 드뤼케레이
 (칼프 & 메이스커 프린팅)

네덜란드 암스테르담에 위치한 오프셋 인쇄소로 네덜란드에서
가장 고품질을 추구하는 인쇄소 중 하나다. 현대 인쇄 산업의
전반적인 추세인 자동화 및 고효율화 흐름과 다른 편에서 아티스트
프린트, 한정 수량으로 발간되는 예술 서적 및 디자인 작품 등
다양한 재질에 대한 이해와 까다로운 공정을 요하는 특수 인쇄
작업을 전문 분야로 삼는다. 1990년대 중반 이래 토털 아이덴티티,
안톤 베이커, 스튜디오 둠바르, 이르마 봄 등 네덜란드 디자인계의
대표적인 스튜디오와 디자이너의 작업을 인쇄해 오고 있다.
스위스 문화부에서 선정하는 그해의 '스위스에서 가장 아름다운
책' 수상작을 모아 1년에 한 번 전시를 열며, 매년 디자이너 한 명과
협업해 실험적인 달력을 제작한다.

인터뷰
프레이크 카윈

칼프 & 메이스커의 역사와 변화에 대해 말해 달라.
칼프 & 메이스커는 1913년 칼프씨가 창립했다. 이후 1918년
메이스커씨가 동업자로 합류하면서 현재의 회사명을 갖게 됐다.
당시 그들은 암스테르담에 각자 인쇄소를 운영하고 있다가,
1939년 현재의 건물로 자리를 옮기면서 합쳤다. 같은 해 제2차
세계대전이 발발했다. 칼프씨는 유대인이었기 때문에, 유대인식
이름을 가지고 사업을 계속할 수가 없어서 결국 그만둬야만
했다. 그는 자신의 지분을 메이스커씨에게 팔아넘겼고, 회사는
'클뢰크 엔 뫼디히'(Cloeck en Moedigh: '용감하고 용맹스러운'
이라는 뜻의 독일어)로 사명을 바꾸어 인쇄소가 아닌 필름
슬라이드 회사의 형태로 사업을 운영했는데, 나중에 큰 성공을
거뒀다. 1986년 회사는 칼프 & 메이스커라는 이름을 되찾았다.
그 이름은 인쇄업계에서 매우 특별한 지위를 갖고 있는 전통의
브랜드라는 걸 모두가 알고 있었기 때문이었다. 1994년, 내가 입사
제의를 받았을 당시, 매출의 약 80%를 '엘세비르 출판사'(Elsevier

Publisher)란 하나의 클라이언트가 차지하고 있었다. 1년 반 정도 지난 후 이 비율은 40%로 낮아졌는데, 디자이너와 아티스트를 비롯해 예전 인쇄소에서 나와 함께 일했던 클라이언트가 찾아오기 시작하면서였다.

당신은 어떻게 인쇄소에서 일을 시작하게 됐나?
암스테르담에서 미술학교를 마친 후 스위스 베른으로 가 약 4개월간 대형 인쇄소에서 근무했다. 그곳에서의 일은 매우 좋았고, 스위스의 품질에 관해 많은 것을 배웠다. 스위스 사람의 테크닉과 타이포그래피, 제지, 제본 등은 정말 완벽하다. 누구도 따라올 자가 없다. 그건 멘털리티의 문제이기도 하다. 훌륭한 인쇄업자는 올해의 최우수 도서상 같은 걸 받는 사람이 아니라, 한 해에 100권의 책을 내고 그중 90%를 거의 완벽하게 만드는 사람이다. 한 권의 책을 인쇄기로 훌륭하게 만드는 것은 누구나 할 수 있다. 훌륭한 인쇄업자는 인쇄기가 작동하기 전에 결과물이 잘 나올 것임을 확신할 수 있어야 한다. 이건 스위스에서는 흔한 일이다. 그 후 나는 10년 가까이 디자인 에이전시에서 일했다. 나는 내가 바라는 만큼 디자인 실력이 훌륭하지 못하다는 것을 깨달았지만, 동시에 중간자적 역할 수행에 뛰어나다는 것도 알게 됐다. 그것이 내가 다시 인쇄소에서 일하게 된 이유다. 두 직업 모두에서 경험을 쌓은

건 매우 좋은 일이었다.

인쇄소의 전문 분야는?

사람들은 오프셋 인쇄에서 최상의 결과물을 얻으리라는 기대를
가지고 우리 인쇄소를 찾는다. 우리는 특히 재료와 색상에 대해
면밀히 연구하기 때문에, 우리의 조언을 얻으려는 디자이너와
학생들이 종종 찾아오기도 한다. 또한 우리는 오프셋 인쇄기를
이용한 독자적인 아이리스 인쇄 기법을 보유하고 있다. 우리는 잉크
슬롯을 분리시키기 위한 플라스틱 잉크 디바이더를 개발했는데,
이를 사용하면 인쇄가 되는 동안에 잉크가 혼합된다.

완벽하게 인쇄하고 싶은 이미지를 볼 때, 이미지에 추가적 처리가
필요한지를 어떻게 알 수 있는가?

CMYK 스케일에서 뭔가가 벗어나 있다면 알 수 있다. 예를 들어,
우리는 미술관에서 200유로에 판매하는 반 고흐의 수채화 작품을
인쇄한 적이 있는데, 그 작품의 파란색은 4도 인쇄로는 표현이
불가능하다. 종이에 따라서도 좌우된다. 코팅이 되지 않은 종이는
광범위한 색상을 얻기가 더 어렵다. 예컨대, 우리가 마르틴 베카의
사진책을 작업했을 당시, 그는 귀스타브 르 그레(1820~1884,
기법의 혁신을 이룩한 19세기의 프랑스 사진작가)의 옛 기법을

사용했는데, 대기를 잘 표현하는 것이 핵심이었다. 그 작업에서
우리는 위에서 말한 기법, 즉 세 가지 팬톤 색상과 한 가지 검은색을
사용해 질감을 끌어내고자 했다. 때로는 인쇄된 이미지 위에
검은색을 추가로 사용하기도 하는데, 이를 '해골 검정'(Skeleton
Black)이라 부른다. 4도 인쇄를 하면 뭔가 항상 빠진 느낌이 든다.
이때 '해골 검정'을, 가령 눈과 머리카락 또는 검은색 영역의 뼈대에
덧인쇄한다. 이렇게 하면 깊이와 풍부함이 더해진다. 이건 한 번에
인쇄가 불가능하기 때문에, '건식 가공법'이라 불리는 방법을
사용한다.

　　풀 컬러로 인쇄를 할 수도 있지만, LAB 값으로 인쇄를 할
수도 있다. RGB는 CMYK보다 스펙트럼이 더 넓고, LAB는 RGB
보다 더 넓다. LAB는 세상의 모든 색상을 가지고 있다. 반 고흐의
수채화 작품은 LAB로 인쇄된 것이다. 우리는 RGB로 시작한
다음 이를 LAB로 변환했다. 따라서 우리는 원본이 어떤 색상으로
그려졌는지를 알 수 있었다. 우리는 잉크 회사로 가서 LAB
데이터로 색상을 제조해 달라고 요청했고, 그렇게 여덟 가지의
색상을 얻어 매일 두 가지씩 인쇄했다. 그 과정 동안 우리는 색상이
맞는지 아닌지를 확인하려고 미술관에 몇 번씩 찾아갔다. 모두 200
부를 인쇄하는 데 2주가 걸렸다.

**디자이너나 예술가를 위한 인쇄 워크숍을 종종 여는 것으로
아는데, 자세히 설명해 달라.**
최근의 워크숍은 그래픽 디자이너와 인쇄업자 간 관점의 차이에
대한 것으로, 독일 카셀에서 개최했다. '그래픽 디자이너와
인쇄업자가 사물을 보는 관점은 어떻게 다른가?'라는 주제였다.
워크숍은 참가자들이 유리, 나무, 금속, 면 등의 다양한 사물을 만져
보는 것으로 시작된다. 이 재료들은 온도, 소리, 느낌, 무게, 질감이

다 다르다. 이러한 종류의 정보는 커뮤니케이션에 필요한 어휘를
보다 풍성하게 해 주고, 원하는 종이를 찾을 때도 매우 중요하다.
예를 들어, 사진작가들은 보통 색상에 대해 이야기할 때 색상의
밝기와 강도를 직접적으로 가리키는 단어를 사용하지 않는다.
그들은 예컨대 '파우더 느낌의'(Powderish)라든가 '묵직한'(Heavy)
등의 단어를 오히려 선호한다. 이러한 표현은 질감이나 무게와
관계가 있다. 재료를 통해 이와 같은 종류의 어휘에 대한 이해력을
높이면 다른 분야의 사람들과 소통하는 능력을 향상시킬 수 있다.
이 순서가 끝나고 나면, 워크숍은 종이나 인쇄 기법 등의 실무적인
문제로 천천히 넘어가는 방식으로 진행된다.

디자이너가 가진 최초의 접근 방식에서 최종 결과물이 나오기까지의 과정은 어떻게 진행되는가?

물론 그 과정은 다양하다. 때때로 사람들은 보통의 일상에서 가격을
보고 구매를 하듯 인쇄소도 가격을 보고 작업을 맡긴다. 이미
책정돼 있는 가격이 내키면 구매를 하는 것이다. 하지만 디자인을
넘기기 전에는 여러 가지 문제가 해결돼야 한다. 때로는 제작이
가능한지도 모르고 찾아오는 사람들도 있다. 또 반면에 모든 것이
준비된 상태로 찾아와서 그냥 인쇄만 하면 되는 경우도 가끔씩
있다. 하지만 가장 좋은 건 디자이너가 와서 이런 식으로 말할 때다.
"일종의 조직감이 있는 마른 재료를 원해요. 20년대의 느낌을 갖고
있는 그런 거요." 그러면 조언해 줄 것이 많다. 원하는 것이 어떻게
성취될 수 있느냐는 순전히 협업의 문제다. 이 프로젝트에는 어떤
종류의 분위기가 맞는가? 디자이너가 말을 해 주어야 한다. 그래야
그 부분을 채워 줄 수 있다. 나는 종이에 대해 잘 알고, 그들은 대부분
잘 모르기 때문이다.

이건 건축가와 얘기를 하더라도 마찬가지일 것이다. 가령
"좋아요, 건물 하나 지어 주세요"라고 하고는, 아무런 드로잉도 없이
건축업자들이 와서 그냥 건물을 짓기 시작한다고 생각해 보라. 내가
디자이너에게 바라는 점은 커뮤니케이션이다. 때로 우리 인쇄소를
찾는 디자이너들 중엔 이런 사람들이 있다. "네… 그건 생각을 좀
해 봐야겠네요…" 그리고 그 다음날, 클라이언트가 승인을 하지
않으면, 프로젝트는 미궁에 빠져 버리게 된다. 내가 '커뮤니케이션'

이라고 말하는 건, 직설적이고 열려 있는 태도로 소통을 해야
한다는 의미다. 디자이너가 할 일은 컨셉을 만드는 것이고, 내가
할 일은 디자이너의 말을 귀 기울여 듣고 그들이 생각한 조합이
올바른지를 점검하는 것이다. 인쇄는 인디자인(InDesign) 문서를
실제로 만지고 느낄 수 있는 문서로 번역하는 작업이다.

디자이너의 세대나 국적에 따른 차이가 있는가?
일반적으로 학생들은 나이 든 디자이너에 비해 정보가 풍부하다.
그리고 예전에는 타이포그래퍼가 더 많았지만, 지금은 디자이너가
더 많다. 훌륭한 타이포그래피는 찾아보기 드물다. 특히 내가
의미하는 바는 아름다운 텍스트를 만드는 고전적 방법에 관한
것이다. 예컨대, 한 줄에 12단어 이상을 쓰면 안 된다는 것이라든가,
혹은 사용하고 있는 서체에 대해 알고 있으며 왜 그걸 사용하려
하는지를 인식하고 있는지 등. 이런 건 영국과 스위스에서는 좀
더 쉽게 찾아볼 수 있다. 그들은 이런 것에 대한 인식이 매우 높다.
물론 멘털리티가 완전히 다르다는 점도 있다. 내가 생각하기에
스위스는 기본 교육이 매우 잘돼 있다. 여기 네덜란드에서는 새로운
프로젝트를 그냥 '시작'하는 경향이 있다. 더 많은 자유가 있는
것처럼 들리지만, 미술사 같은 기본적인 것은 사물을 이해하는 데
중요하다. 그러한 방식을 통해 버튼을 누를 곳과 누를 때를 알아야
하는 법이다. 스위스 사람들은 이러한 것들에 대해 매우 엄격하다.
그들은 과거에 대한 인식이 아주 높고, 그런 정보를 이용하는 한편
그것을 그들이 행동하고 생각하는 방식에까지 적용시킨다.

**지난 10년간 인쇄 기술은 급속히 진보해 왔다. 이는 인쇄 문화에
어떤 영향을 미쳤는가?**
개념이 변한 건 아니고 특성이 약간 바뀌었다고 본다. 전에는 내
손안에 필름이 있어야 그걸 눈으로 보고 결과물이 정확히 어떻게
나올 것인지, 또 인쇄로 복제가 가능할지를 알 수 있었다. 하지만
지금은 필름에 대한 내 느낌과 지식에 의존하는 것 대신에, 검은색
값을 계산하는 농도계와 LAB 값의 색상을 측정하는 분광기에
의지해 "이 색상이 97%인가요, 아니면 98%인가요?"라는 식으로
판단한다.(웃음) 그러니까 인쇄는 이제 수공업이라기보다는

측정을 하고, "여기는 1.5가 돼야 합니다"와 같은 보고를 하는 일에 가까워졌다. 이런 기술 덕택에 사물을 통제하는 것이 가능해졌다. 반면 사람의 뇌가 게으름을 부릴 수도 있다. 기계상에서 올바른 수치라 할지라도, 실제 결과물은 정말 별로일 수도 있기 때문에 언제나 눈으로 직접 점검을 할 수 있어야 한다.

전자책이나 전자출판에 대해 어떻게 생각하는가? 그것이 전통적인 인쇄 산업을 위협하고 있다는 데 동의하는가?

개인적으로 나는 아이폰의 열렬한 애호가이며, 피할 수 없는 상황이라고 생각한다. 이런 상황은 이메일이 주요 통신 수단이 되면서 이미 벌어진 바 있다. 이메일 때문에 문구류 인쇄업의 약 90%가 몰락했다. 끔찍하다고 말할 수도 있겠지만, 실은 그렇지 않다. 나는 전자책을 살 것이다. 이 무거운 책들을 다 들고 다니지 않아도 되니까. 아이패드도 논리적인 것이라고 본다. 물론 이것은 책에 영향을 줄 것이다. 그러나 우리가 만드는 것은 스크린에 표시될 수 없는 어떤 것이다. 앞서 이야기했듯이 우리에게 중요한 것은 소리와 감촉과 느낌이기 때문이다.

프레이크 카윈

암스테르담에서 태어난 프레이크 카윈은 암스테르담 예술학교인 헤릿 리트벨트 아카데미에서 그래픽 인쇄 기술에 대해 강의하면서 경력을 쌓기 시작했다. 이후 암스테르담의 고급 오프셋 인쇄소 중 하나인 '마르트 스프뤼에트'에서 영업 담당으로 일했다. 1994년부터 현재까지 칼프 & 메이스커의 매니징 디렉터로서 프로젝트를 진행해 오고 있으며 이를 통해 '세계 최고의 책', '올해의 가장 훌륭한 인쇄소' 등 다양한 상을 수상했다.
www.calff.nl

○ 페인만 드뤼커르스
 (페인만 프린터스)

네덜란드 로테르담에 위치한, 예술 및 디자인 서적을 전문으로
하는 오프셋 인쇄소. 메비스 & 판 되르선이 디자인한 인쇄소
아이덴티티, 펼친 책 모양을 닮은 상징적인 건물(에더에 위치한
예전 본사), 카럴 마르턴스의 외벽 타이포그래피 등으로도
유명하다. 클라이언트 작업 외에 경제 불황에 대한 긍정적인
메시지를 담은 포스터 프로젝트 '크레디트 포스터', 디자이너와
인쇄소가 함께 홍보할 수 있는 '디자인 카드' 시리즈 등의 자체
프로젝트를 펼치고 있다. 디자이너 및 아티스트의 컨셉이 재질
선택, 인쇄, 제본, 후가공 등을 거쳐 완전한 제작물로 완성될
때까지의 모든 과정을 조율하는, 소위 '프로젝트 매니지먼트'에
초점을 맞춰 작업하는 것이 특징이다. 최근 실로 디자인과 함께
작업한 TED×암스테르담 프로그램 책자〈돌파구를 찾아서〉로
유러피언 디자인 어워드 금상을 받았다.

인터뷰
에드빈 페이컨스

어떤 계기로 인쇄업에 종사하게 됐나?
나는 1990년대 말에 경제학을 전공했다. 은행에서 일하길 원했기
때문에 은행 인턴십도 치렀다. 하지만 그곳은 내 세계가 아니었다.
대신 인쇄 회사에 들어갔다. 그곳이 정말 좋았고 몸속에 스며들듯
일을 익혀 갔다. 인쇄업이 가장 멋진 직종이라고 할 순 없겠지만
적어도 나는 이 일을 떠나서 살 수 없다. 무언가를 직접 생산해
낸다는 건 정말 근사한 일이다. 첫 직장은 '플란테인'(Plantijn)이라는
큰 회사였다. 몇 년 후 나는 페인만 드뤼커르스로 옮겼다. 이
회사에서 특히 마음에 드는 점은 작업의 종류, 그리고 함께 일하는
사람들이다. 더 작은 회사라는 것도 좋았다. 큰 회사에 다닐 때면
가끔 내가 인간이 아니라 숫자가 되는 느낌을 받게 된다.

페인만 드뤼커르스는 언제 시작된 회사인가?

이곳은 103년 전 뵈닝언에서 가족 회사로 출범했고, 뵈닝언대학을 위한 인쇄 작업, 담배 마는 종이 제조로 유명해졌으나 1990년대 중후반 파산했다. 누군가가 이 회사를 인수했지만 또다시 파산해 버렸고 그때 우리가 이곳을 샀다. 우리는 이곳이 유구한 역사와 명성을 가진 회사라고 생각했다. 또한 이곳 인쇄물 질이 좋았기 때문에, 페인만 드뤼커르스의 과거 고객을 보면 그들은 언제나 페인만과 함께 일하길 원했다. 따라서 이름을 유지하는 것이 중요했다.

당신 인쇄소의 강점에 대해 말해 달라.

디자이너가 오면 우리는 회사 안을 마음껏 돌아보게 하고 (아마도 커피 한 잔과 함께) 대화를 나눈다. 일반적으로, 인쇄소에 가면 안내데스크가 있고, 누군가가 당신을 안으로 들여보내 회의실에 앉힐 것이다. 인쇄를 할 때도 그들은 판을 다 짜 맞춰 놓은 다음에야 디자이너에게 들어오라고 한다. 여기는 정반대다. 그들은 우리 팀의 일부가 되고 우리도 그들 팀의 일부가 된다.

디자이너들이 페인만 드뤼커르스를 택하는 이유는 대부분 우리가 작업하는 방식을 좋아하기 때문이다. 우리는 그들에게 PDF 대신 수정 가능한 파일을 달라고 하고, 디자인을 완전히 바꾸는 건

아니지만 인쇄 과정에서 더 나은 결과물이 나올 수 있도록 손을 본다. 우리는 제작자의 눈으로 모든 일을 처리한다. 무엇보다 중요한 부분이 제본이다. 제본 과정을 보면 엄청나게 다양한 방법이 있어서 전문가에게 의뢰하지 않으면 안 된다. 어떤 사람은 자신이 직접 다 할 수 있다고 말하지만 내 생각에 그건 불가능하다. 네덜란드에는 '헥스포르'(Hexspoor)라는 제본 회사가 있는데 내가 보기엔 세계 최고의 제본 회사 중 하나다. 우리는 그들과 함께 일한다. 프로젝트 시작 시점부터 그들은 참여한다. 디자이너는 자기 머릿속에 있는 안을 우리에게 제시하며, 그러고 나면 우리는 다시 '헥스포르'에 가서 그들의 조언과 아이디어를 구하고 적당한 인쇄 방식과 종이에 대해서도 얘기한다. 그다음 다시 디자이너와 협의한다. 올해 9월에 우리는 '헥스포르' 및 종이 회사와 함께 디자이너를 대상으로 프레젠테이션을 열 예정인데, 새로운 가능성을 의논하고 디자이너들이 제작 관련 지식을 쌓게 하기 위함이다. 네덜란드 최고의 디자이너들이 찾아올 것이다. 우리는 우리 지식을 공유하는 것에 투자하고 있다.

네덜란드의 다른 인쇄소들과 비교해 인쇄비가 비싼 편인가?
네덜란드 전체를 보면 이제 우리가 비싼 편이라고 하긴 어렵다. 단가는 거의 비슷하다. 물론 폴란드나 중국 인쇄소들보다는 우리가

훨씬 비싸다. 네덜란드 인쇄업계는 무척 어려운 시기를 겪고 있다.
많은 인쇄소들이 사라지거나 규모를 축소했다. 우리는 디자이너의
작업을 많이 다루지만, 기업의 사무용 서식같이 정기적으로
주문을 넣는 소위 '실제 고객'과도 거래하고 있다. 그들이 우리가
현재 꾸준히 작업할 수 있는 기반이다. 솔직히 말하면 그들 덕택에
우리가 예술서를 만들 수 있는 것이라고 해야겠다. 한편으로는
우리가 예술서 제작을 하기 때문에 그들을 위한 작업도 고품질이 될
수 있는 것이다. 상호 작용인 셈이다.

공동 작업하기에 좋은 클라이언트의 요건은 무엇이라고 생각하나?
가장 중요한 것은 이 일을 하는 게 인간이라는 점이다. 사람들
사이에 유대가 있어야 한다. 그것이야말로 프로젝트를 성공시키기
위한 열쇠다. 솔직히 말해서, 막 학교를 졸업한 학생들과는 함께
일하기가 어렵다. 그들에겐 오랜 시간을 들여 많은 것을 가르쳐야
한다. 하지만 그러한 경우에라도, 가능성이 보이면 우리는 기꺼이
투자한다. 예를 들어 미르야나 프르바스키가 그런 경우다.
그녀는 자신의 졸업 작품 〈공허의 시 일곱 편〉(Seven Verses of
Emptiness)을 여기서 인쇄했다. 그녀는 헤이그왕립예술학교에서
사진을 전공한 학생이고 지난주 졸업했다. 2주 전 그녀는 내게
전화를 걸어 자신의 졸업 작품에 대해 설명하면서, 예산은 전혀

없지만 50부 정도만 인쇄해 줄 수 있는지 물었다. 나는 잠시 고민
후, 그러면 주변 친구들과 친지에게 사전 구매 의사를 물어 500부
정도 찍어 보는 게 어떻겠냐고 제안했다. 그러면 그 사람들도 나름
그녀의 졸업 작품에 참여하게 되는 것이다. 1주일 안에 그녀는 친구,
선생님, 친지를 포함해 100여 명에게 작품을 팔았다. 우리 역시
그녀의 작품에 참여하고자 종이값만 받았다. 모든 것이 잘 해결됐고

그녀는 얼마 전 내게 전화해서 이제야 푹 잘 수 있겠다고 말했다.
사람들에게 500부를 나누어 주면 그녀는 더 이름을 알릴 수 있을
것이고, 우리 이름도 알려질 것이다. 그녀는 이제 자기 책 작업을
하는 중인데, 아마도 서로에게 좋은 관계가 시작된 것 같다.

전자 출판에 대해 어떻게 느끼는가?

잡지계를 보면 확실히 위협적인 것 같다. 하지만 한편으론, 서점에
가 보면 알겠지만, 15년 전엔 잡지 종류가 20 내지 30종류였다.
하지만 지금은 같은 서점에서 100종도 넘는 잡지를 팔고 있다.
판매량이 아니라 다양성이 문제인 것이다. 물론 우리는 몇 가지
일거리를 잃겠지만, 또 다른 기회가 될 수도 있다. 인터넷에
대해서도 마찬가지다. 우리 웹사이트의 주문 모듈은 매출을 빠르게
늘려 주고 있다. 매주 우리는 고객들에게 뉴스레터를 보내 우리에
대한 최신 정보를 제공하고 있다.

회사의 미래 계획은?

살아남는 것. 지금 이 바닥은 경쟁이 매우 치열하다. 현재 우리는
디지털 인쇄로 전환할지 아니면 커뮤니케이션에 있어서 우리의
특장점을 살리고 디지털 인쇄소와 협업할지를 견주어 보는 중이다.
앞으로는 인쇄소들이 두 가지 종류로 나뉠 것이다. 한 가지는 많은

실무자와 소수의 기획자로 이루어진 인쇄소이며, 다른 하나는 기획자가 더 많고 실무자가 적은 인쇄소다. 실무자는 실제 제작을 책임지는 사람을, 기획자는 고객과의 관계를 담당해 프로젝트를 진행하는 사람을 의미한다. 이제는 선택해야 한다. 하지만 가장 중요한 것은 역시 친근한 태도를 유지해 사람들이 우리를 찾아와 함께 일하게 만드는 것이다. 그게 내 직업이기도 하다. 은행에서 일했다면 좀 더 쉬웠을지도 모른다. 하지만 나는 책을 제작하는 일, 서로 다른 여러 사람들과 함께 일하는 게 정말로 즐겁다. 또한 내 직업과 이 회사, 그리고 무엇보다도 우리가 여기서 만들어 내고 있는 책에 깊은 애착을 느끼고 있다. 200년 후엔 우리는 여기 앉아 있지 못할 것이고 살아 있지도 않겠지만, 이 책들은 여전히 존재할 것이다. 그건 상당히 벅차고 자랑스러운 일이다.

에드빈 페이컨스
로테르담에서 경제학을 공부한 후, 인쇄업에 종사하기로 결심하고 몇몇 인쇄소에서 몇 년간 경험을 쌓은 후 페인만 드뤼커르스에 합류해 이후 총괄 디렉터이자 주주가 됐다. 지난 수년간 페인만은 그간 작업한 다양한 인쇄물로 여러 상을 수상했다. 에드빈은 아직도 로테르담에서 살고 있다.
www.veenmandrukkers.nl

찾아보기

종이는 아름답다
— 그래픽 디자이너, 출판 편집자,
독립출판가를 위한
종이 & 인쇄 가이드

Paper is Beautiful
— A Guide to Paper & Printing
Practices for Graphic Designers,
Publishing Editors, and Independent
Publishers

2022년 9월 30일

September, 2022

편저: 〈GRAPHIC〉 편집부
기획: 김광철, 황상준
일러스트레이션: 황상준
사진: 김연제
교열: 강경은
북 디자인: 헤이조

Editors: Kim Kwangchul,
 Hwang Sangjoon
Illustration: Hwang Sangjoon
Photography: Kim Yeonje
Text correction: Kang Kyungeun
Book Design: Hey Joe

프로파간다
서울시 마포구 양화로 7길
61-6(서교동)
전화 02 333 8459
팩스 02 333 8460
www.graphicmag.co.kr

propaganda
61-6, Yanghwa-ro 7-gil, Mapogu,
Seoul, South Korea
T. +82 2 333 8459
F. +82 2 333 8460
www.graphicmag.co.kr